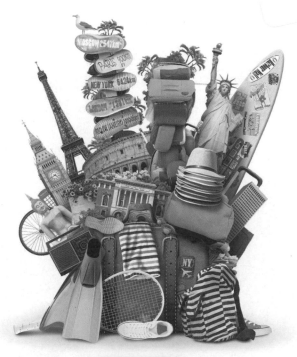

2020年版

領隊導遊考試 全科總整理

法規必考題庫945題 ✚ 觀光常識一問一答2000問

輔考名師
林士鈞／著

再版序

本書第一次出版的時候，相當地火、相當地牛，簡直是個大牛逼。只是過了一陣子，火熄了，牛也不逼了。一個業界的前輩跟我說：「士鈞賢侄，你看，寫得這麼清楚、分得這麼細，有什麼用？法規一隨便改，新書就變舊書了。還不如像我這樣，寫得委婉、含糊，什麼有的沒的都先貼進來再說，管他考還是不考，讀者也分不清楚是新還是舊，反正我就應有盡有了嘛！」前輩所言甚是，當年會火，就是因為這本書創新，非常適合法規的記誦。而火會熄，就是因為長達兩年的整理再加上半年的出版時程，一跳出個新法規，書裡就會出現本來不應該稱為錯誤的錯誤了。

再版要走回頭路嗎？不可能。如果要那種「應有盡有」的考試用書，請各位按一下回上一頁，市面上應該至少有30本相關書籍，供君任選。我相信我的方向沒有錯，但是我必須解決這個考試的特性所產生的問題。Win10常常更新、手機常常更新、智慧手錶及手環也常常更新，這些都是因為科技日新月異，所以必須隨之調整以延長3C產品的生命週期。可是，我們是實體書耶，怎麼更新？法規改一條我們就收回再版重印？這裡是出版社，可不是回收站。不誇張，這問題我整整想了一年。

想通了？當然，不然我就不會在這裡說話了。我現在可以大聲地說，本書應該是史上第一本有免費更新、售後服務的實體書。只要你買了它，哪怕是三年前出版的，你都能獲得本書最新的資訊更新。怎麼做？運用科技！

我成立了一個臉書粉絲專頁「領隊導遊自會王」，只要有法規修改，我就發布，並提醒影響了本書的哪幾頁哪幾題。這樣做有幾個好處，新法規往往是當年的出題重點，所以你可以馬上知道一千題裡最重要的一題在哪裡。相同地，在考場時，你無法一次瀏覽一千題，但是你可以一次瀏覽最重要的那幾題。除此之外，我也會不定期發布一些必考題在粉絲專頁上，你隨時會被題目刺激，隨時有機會複習。另外，我在各地的演講行程或是課程資訊也都會同步公布在粉絲專頁上，讓各地的考生及讀者都能隨時掌握第一手資訊。

本書是3D的，是由實體書、臉書、數位學習所構成的一本劃時代的「立體書」；本書是互動的，有老師、有學生，可以透過網路也有機會面對面進行互動學習。還無法決定買不買書？先加入臉書粉絲專頁「領隊導遊自會王」再說，老師會親自化身為小編幫你解惑ㄟ。

三版序

　　呼～原來已經三版了呀～～。從第一版到現在，看似只有短短四年，但是如果從我開始接觸觀光領域到現在，嗯……已經二十幾年了呀（遠目）。

　　一切要從1997年7月，參加日航主辦的「第19屆中華民國大學生訪日團」開始，是的，就是香港回歸的那個夏天。高規格、而且全程免費地參訪了日本7天後……我就回家了（咦……7天後回家，怎麼聽起來怪怪的）。那是人生中很重要的7天，也在這個因緣際會之下，回國後直接加入救國團海外處的團隊，帶著來自三十幾個國家的海外青年，遊遍台灣各個角落。大概也因為具有救國團假期服務員的資歷，服役之後也在晨風旅行社短暫負責中學生的畢業旅行相關活動。

　　我本來以為我的觀光人生會在我開始教日文之後結束，結果又是另一個因緣際會，我成為了台北護理學院（現在的國立台北護理健康大學）旅遊健康研究所第一屆的學生，也在第二屆觀光休閒暨餐旅產業永續經營學術研討會上發表了「高鐵在國人週休二日休閒旅遊所扮演之角色及功能分析」這篇文章。在高鐵通車已經十餘年的現今，看起來是一篇沒什麼大不了的文章。但是，我發表的時間是高鐵正式通車的前五年，而那時我才碩一。似乎即將成為觀光界、運輸界未來的閃亮之星的我，卻休學了。

　　表面上，是因為我決定繼續教日文。但隱情是，所內更改了內規讓我無法直接讓交通大學運輸研究所的老師當我的指導教授，變相阻擋了我的博士之路。可是所裡面，也沒有其他可以在運輸學上直接給我意見的老師，那就……不如歸去吧！就此專心於日語領域十餘年，勉強混了個補教名師的稱號（路人：是自稱吧？）。又因為日以繼夜的努力筆耕，也成為了日文學習書籍作者中的九把刀（我比較想當痞子蔡呀～）。後來受到母校老師的提拔，也在大學裡當了半個日文學者（生曰：「老師是政大大仁哥～」；師曰：「別假了，你們只當我是政大小亮哥吧！」）……我想我應該不會再踏上觀光這條路才對。

　　後來……又是另一個因緣際會，我出了一本《領隊導遊日語速戰攻略》，成為當年領隊導遊日語組考生的唯一選擇。既然走上了回頭路，那就好好運用我的觀光學專長和考試專長，於是《領隊導遊考試全科總整理》就這麼誕生了。不過在當時，我還是覺得自己只算是跨界一下兼職而已，只是把自己過去在救國團、旅行社、研究所學到的東西做個紀錄，順便幫助考生，並給自己一個紀念而已……我當時真的這麼想。

沒想到，大家一試成主顧（？），政大公企中心決定開設領隊導遊的輔考課程，並交給我負責。其實，在聽到消息的當下，我是震驚的。不是那種沒見過世面的震驚，而是……在1997年那個夏天，我不只帶著那群海外青年玩遍台灣，也帶著他們在政大公企中心學華語，而那正是我觀光生涯的起點。就這麼巧合，在二十年後，我的觀光生涯就在這裡重新出發。

　　後來的幾年，不只政大公企中心的領隊導遊課程，我還到了南台科技大學開設領隊導遊日語課程密集班，也負責了中華民國觀光領隊協會的領隊導遊證照課程。再說自己只是兼職可能已經說不過去了，好吧，我是日語和觀光的斜槓青年……不……是中年（泣），這樣說總可以了吧！

　　因為我是普通高中社會組畢業，所以史地很強；因為我讀過日文系，所以和兒玉源太郎以及後藤新平都很熟（咦）；因為我讀過北護的旅健所，所以不管是觀光學還是急救常識都比一般人好……我可以講一百個理由告訴你這本書對你很有幫助，但是我真的想說服你的是，只要花心思、只要花時間，不需要花大錢，就能考過。

　　這一次，我希望利用這本書，將我二十幾年來累積的觀光旅遊知識與經驗，一次性地傳遞出去。不用去昂貴的補習班、不用買夢幻的函授教材，只要這一本、只要花你幾百塊，領隊導遊考試的老師就來到你家。我們一起用正面的態度迎戰考試，你們可以用喜悅的心情迎接勝利！再強調一次，要金榜題名，不要名落孫山，是靠用心、用功，不是用錢。

謝辭

　　2002年，我從台北護理學院（現國立台北護理健康大學）旅遊健康研究所休學，停止了交通運輸的相關研究，當然，沒有留下碩士論文就離開了。事隔十餘年，沒有後悔，但是有淡淡地遺憾。今天，就讓我以此書代替畢業論文，利用這個機會寫下謝辭。

　　首先要感謝當時的所長，現在擔任東南科技大學休閒事業管理系主任的林旭龍老師對我的鞭策，讓我變得更好。接下來要感謝的是指導教授，目前任職於師範大學地理系的郭乃文老師，他讓我在十幾年前就接觸了生態旅遊這個學門。還有任職於台北護理健康大學運動保健系，同時是目前學務長的黃俊清老師，幫助我對各種休閒遊憩活動有更深一層的瞭解。另外，台北護理學院前校長林校長壽惠女士、當時的銘傳觀光學院院長吳武忠院長，都是我永遠不會忘記的老師。

　　還要感謝當時的同學，任職於菲律賓航空的振聲哥、長榮航空的麗芬姐、中華航空的靜嫻姐，航空相關知識來自於你們。目前任職於柳營奇美的啟文姐，以及淑鈺、國熙、汶茹這四位醫護背景的同學，隨時都能信手拈來傳授護理知識給我。還有外語領隊德威及觀光系畢業的柏瑩，則是我觀光知識的諮詢對象。不好意思，沒能和你們一起撐到最後。真的很感謝在那一年給我的關懷以及對我的幫助。

　　也要感謝領隊協會的寶哥和黃老師，你們讓我知道，即使是非營利組織，就算不是大學推廣部，也是可以開出非常優質的課程的。最後感謝為我掛名推薦的八位旅行業好朋友，世邦的惠娟姐、飛騰的坤堯兄、尚華的朱姐和小慈、喜鴻的芳姐、擔任外語領隊的Amy、擔任華語導遊的何哥、阿華。謝謝你們，謝謝大家！

本書使用方式

本書將領隊導遊人員的實務（一）、實務（二）、觀光資源概要等科目中的十多種命題範圍，分成法規篇和常識篇。法規篇是仿照題庫的概念，從法條整理出歷屆相關考題，不僅看完法條可以立即測驗，也可從歷屆試題出題的頻率瞭解該法條的重要性。常識篇則是將各種觀光常識以一問一答的形式，快速、大量地讓讀者瞭解相關知識。

法規篇主要對應的是領隊實務（二）、導遊實務（二）。這一科看似枯燥、讀起來艱澀，但是經過題庫式的整理之後，變得清晰易懂。如果將法規篇記熟七成，估計考生領隊實務（二）以及導遊實務（二）能得到80分以上的高分。

常識篇的第一個單元對應領隊實務（一）及導遊實務（一）。對於已經任職於旅行社的考生來說，這一科並不陌生。但對於一般的素人考生來說，部分內容會非常抽象。建議除了快速、重複閱讀外，找出自己的興趣或是選擇一個自己熟悉的單元，例如專攻急救常識及國際禮儀等一般較容易記住的內容，要得到60分也不算難事。

常識篇的其他單元對應觀光資源概要，這一個考科是大部分的考生放棄的單元。因為世界史地無邊無際、中國史地淵遠流長、台灣史地一知半解。不用擔心，前兩科已經奪得了140分，這一科只要有40分就能通過了。只要書中的一問一答多看幾次，相信考過這科一定沒有問題！

瞭解老師的分配嗎？不是要大家不準備觀光資源概要，而是老師非常熟悉考試的方向、非常瞭解考生的心態，這場考試是個戰爭，而且是一場割喉戰。法規考的是你對於從事這份工作的動機，所以只要現在好好準備法規，以後就能成為一個傑出的領隊導遊人員；常識則是經驗的累積，現在不懂，等你正式帶團兩次，你就會都懂了。

總結就是，建議讀者準備考試時以法規篇為主，依老師的規劃，只要法規熟悉，絕對能通過本考試。常識篇則可利用片段時間，隨時翻閱，甚至剪裁下來隨身攜帶，能記多少就記多少。祝考生一次考上！

關於專門職業及技術人員普通考試
導遊人員、領隊人員考試

專業證照編輯小組

　　近年來，越來越多人開始報考領隊導遊證照。原因之一，報考限制門檻低，不僅適合社會新鮮人，退休人員也可以發展事業第二春；原因之二，考科簡單，都是選擇題；原因之三，一證在手，隨時可以轉換事業跑道。但是領隊導遊考試到底怎麼考、內容又是考什麼呢？這些讀者一定要知道，因為知己知彼，才能一試就上！

★應考資格：

一、本考試之應考資格依「專門職業及技術人員普通考試導遊人員考試規則第5條」、「專門職業及技術人員普通考試領隊人員考試規則第5條」規定辦理。

二、導遊人員、領隊人員考試

　　　　中華民國國民具有下列資格之一者，得應本考試：

　　（一）公立或立案之私立高級中學或高級職業學校以上學校畢業，領有畢業證書。

　　（二）初等考試或相當等級之特種考試及格，並曾任有關職務滿4年，有證明文件。

　　（三）高等或普通檢定考試及格。

三、依專門職業及技術人員考試法第7條但書規定，應考人如有各種職業管理法規規定不得充任各該專門職業及技術人員之情事者，不得應考。茲摘錄相關規定如下：

　　（一）導遊人員管理規則第4條：

　　　　　導遊人員有違本規則，經廢止導遊人員執業證未逾5年者，不得充任導遊人員。

　　（二）領隊人員管理規則第4條：

　　　　　領隊人員有違反本規則，經廢止領隊人員執業證未逾5年者，不得充任領隊人員。

四、依專門職業及技術人員考試法第19條規定，應考人有下列各款情事之一，考試前發現者，取消其應考資格。考試時發現者，予以扣考。考試後榜示前發現者，不予錄取。考試訓練或學習階段發現者，撤銷其錄取資格。考試及格榜示後發現者，由考試院撤銷其考試及格資格，並註銷其考試及格證書。其涉及刑事責任者，移送檢察機關辦理：

（一）有第7條但書規定情事。

（二）冒名頂替。

（三）偽造或變造應考證件。

（四）以詐術或其他不正當方法，使考試發生不正確之結果。

（五）自始不具備應考資格。

應考人有前項第2款至第4款情事之一者，自發現之日起5年內不得應考試院舉辦或委託舉辦之各種考試。

★應試科目：

一、導遊人員考試

（一）華語導遊人員

華語導遊人員採筆試方式。

<table>
<tr><th colspan="2">科　目　名　稱</th><th>命　題　大　綱</th></tr>
<tr><td rowspan="3">華語導遊人員</td><td>**導遊實務（一）**
（包括導覽解説、旅遊安全與緊急事件處理、觀光心理與行為、航空票務、急救常識、國際禮儀）</td><td>·導覽解説：包含自然、人文解説，並包括解説知識與技巧、應注意配合事項。
·旅遊安全與緊急事件處理：包含旅遊安全與事故之預防與緊急事件之處理。
·觀光心理與行為：包含旅客需求及滿意度，消費者行為分析，並包括旅遊銷售技巧。
·航空票務：包含機票特性、限制、退票、行李規定等。
·急救常識：包含一般外傷、CPR、燒燙傷、國際傳染病預防。
·國際禮儀：包含食、衣、住、行、育、樂為內涵。</td></tr>
<tr><td>**導遊實務（二）**
（包括觀光行政與法規、臺灣地區與大陸地區人民關係條例、香港澳門關係條例、兩岸現況認識）</td><td>·觀光行政與法規：發展觀光條例、旅行業管理規則、導遊人員管理規則、觀光行政與政策、護照及簽證、入境通關作業、外匯常識。
·臺灣地區與大陸地區人民關係條例：兩岸人民關係條例及其施行細則、大陸地區人民來台從事觀光活動許可辦法。
·兩岸現況認識：包含兩岸現況之社會、政治、經濟、文化及法律相關互動時勢。</td></tr>
<tr><td>**觀光資源概要**
（包括臺灣歷史、臺灣地理、觀光資源維護）</td><td>·臺灣歷史
·臺灣地理
·觀光資源維護：包含人文與自然資源。</td></tr>
</table>

（二）外語導遊人員

外語導遊人員採筆試與口試兩種方式，第一試筆試錄取者，始得應第二試口試。第一試錄取資格不予保留。

科目名稱	命題大綱
外語導遊人員	
導遊實務（一）（包括導覽解説、旅遊安全與緊急事件處理、觀光心理與行為、航空票務、急救常識、國際禮儀）	・導覽解説：包含自然、人文解説，並包括解説知識與技巧、應注意配合事項。 ・旅遊安全與緊急事件處理：包含旅遊安全與事故之預防與緊急事件之處理。 ・觀光心理與行為：包含旅客需求及滿意度，消費者行為分析，並包括旅遊銷售技巧。 ・航空票務：包含機票特性、限制、退票、行李規定等。 ・急救常識：包含一般外傷、CPR、燒燙傷、國際傳染病預防。 ・國際禮儀：包含食、衣、住、行、育、樂為內涵。
導遊實務（二）（包括觀光行政與法規、臺灣地區與大陸地區人民關係條例、兩岸現況認識）	・觀光行政與法規：發展觀光條例、旅行業管理規則、導遊人員管理規則、觀光行政與政策、護照及簽證、入境通關作業、外匯常識。 ・臺灣地區與大陸地區人民關係條例：兩岸人民關係條例及其施行細則、大陸地區人民來台從事觀光活動許可辦法。 ・兩岸現況認識：包含兩岸現況之社會、政治、經濟、文化及法律相關互動時勢。
觀光資源概要（包括臺灣歷史、臺灣地理、觀光資源維護）	・臺灣歷史 ・臺灣地理 ・觀光資源維護：包含人文與自然資源。
外國語（分英語、日語、法語、德語、西班牙語、韓語、泰語、阿拉伯語、俄語、義大利語、越南語、印尼語、馬來語等13種，由應考人任選一種應試）	・包含閱讀文選及一般選擇題。

第二試口試，採外語個別口試，就應考人選考之外國語舉行個別口試，並依外語口試規則之規定辦理。

二、領隊人員考試

(一)華語領隊人員

	科 目 名 稱	命 題 大 綱
華語領隊人員	**領隊實務（一）** （包括領隊技巧、航空票務、急救常識、旅遊安全與緊急事件處理、國際禮儀）	·領隊技巧： 1.導覽技巧：包含使用國內外歷史年代對照表。 2.遊程規劃：包含旅遊安全和知性與休閒。 3.觀光心理學：包含旅客需求及滿意度，消費者行為分析，並包括旅遊銷售技巧。 ·航空票務：包含機票特性、限制、退票、行李規定等。 ·急救常識：一般急救須知和保健的知識、簡單醫療術語。 ·旅遊安全與緊急事件處理：人身安全、財物安全、業務安全、突發狀況之預防處理原則、旅遊糾紛案例、旅遊保險。 ·國際禮儀：包含食、衣、住、行、育、樂為內涵。
	領隊實務（二） （包括觀光法規、入出境相關法規、外匯常識、民法債編旅遊專節與國外定型化旅遊契約、臺灣地區與大陸地區人民關係條例、香港澳門關係條例、兩岸現況認識）	·觀光法規：觀光政策、發展觀光條例、旅行業管理規則、領隊人員管理規則。 ·入出境相關法規：普通護照申請、入出境許可須知、男子出境、再出境有關兵役規定、旅客出入境台灣海關行李檢查規定、動植物檢疫、各地簽證手續。 ·外匯常識：包含中央銀行管理辦法。 ·民法債編旅遊專節與國外定型化旅遊契約：包含應記載、不得記載事項。 ·臺灣地區與大陸地區人民關係條例：包含施行細則。 ·兩岸現況認識：包含兩岸現況之社會、政治、經濟、文化及法律相關互動時勢。
	觀光資源概要 （包括世界歷史、世界地理、觀光資源維護）	·世界歷史：以國人經常旅遊之國家與地區為主，包含各旅遊景點接軌之外國歷史，並包括聯合國教科文委員會（UNESCO）通過的重要文化及自然遺產。 ·世界地理：以國人經常旅遊之國家與地區為主，包含自然與人文資源，並以一般主題、深度旅遊或標準行程的主要參觀點為主。 ·觀光資源維護：包含人文與自然資源。

（二）外語領隊人員

科 目 名 稱	命 題 大 綱
領隊實務（一） （包括領隊技巧、航空票務、急救常識、旅遊安全與緊急事件處理、國際禮儀）	・領隊技巧： 　1. 導覽技巧：包含使用國內外歷史年代對照表。 　2. 遊程規劃：包含旅遊安全和知性與休閒。 　3. 觀光心理學：包含旅客需求及滿意度，消費者行為分析。，並包括旅遊銷售技巧。 ・航空票務：包含機票特性、限制、退票、行李規定等。 ・急救常識：一般急救須知和保健的知識、簡單醫療術語。 ・旅遊安全與緊急事件處理：人身安全、財物安全、業務安全、突發狀況之預防處理原則、旅遊糾紛案例、旅遊保險。 ・國際禮儀：包含食、衣、住、行、育、樂為內涵。
領隊實務（二） （包括觀光法規、入出境相關法規、外匯常識、民法債編旅遊專節與國外定型化旅遊契約、臺灣地區與大陸地區人民關係條例、兩岸現況認識）	・觀光法規：觀光政策、發展觀光條例、旅行業管理規則、領隊人員管理規則。 ・入出境相關法規：普通護照申請、入出境許可須知、男子出境、再出境有關兵役規定、旅客出入境台灣海關行李檢查規定、動植物檢疫、各地簽證手續。 ・外匯常識：包含中央銀行管理辦法。 ・民法債編旅遊專節與國外定型化旅遊契約：包含應記載、不得記載事項。 ・臺灣地區與大陸地區人民關係條例：包含施行細則。 ・兩岸現況認識：包含兩岸現況之社會、政治、經濟、文化及法律相關互動時勢。
觀光資源概要 （包括世界歷史、世界地理、觀光資源維護）	・世界歷史：以國人經常旅遊之國家與地區為主，包含各旅遊景點接軌之外國歷史，並包括聯合國教科文委員會（UNESCO）通過的重要文化及自然遺產。 ・世界地理：以國人經常旅遊之國家與地區為主，包含自然與人文資源，並以一般主題、深度旅遊或標準行程的主要參觀點為主。 ・觀光資源維護：包含人文與自然資源。
外國語 （分英語、日語、法語、德語、西班牙語等5種，由應考人任選一種應試）	・包含閱讀文選及一般選擇題。

（表格左側直排標題：外語領隊人員）

★及格標準及成績計算方式

一、導遊人員考試

導遊人員考試及格方式，以考試總成績滿60分及格。

外語導遊人員第一試以筆試成績滿60分為錄取標準，其筆試成績以各科目成績平均計算。第二試口試成績，以口試委員評分總和之平均成績計算。筆試成績占總成績75%，第二試口試成績占25%，合併計算為考試總成績。

華語導遊人員以各科目成績平均計算。

外語導遊人員第一試筆試及華語導遊人員應試科目有一科成績為0分，或外國語科目成績未滿50分，或外語導遊人員第二試口試成績未滿60分者，均不予錄取。缺考之科目，以0分計算。

二、領隊人員考試

領隊人員考試及格方式，以應試科目總成績滿60分及格。前項應試科目總成績之計算，以各科目成績平均計算。

應試科目有一科成績為0分，或外國語科目成績未滿50分，均不予及格。缺考之科目，以0分計算。

★執業證書取得

本考試及格人員，由考選部報請考試院發給考試及格證書，並函交通部觀光局查照。外語領隊導遊人員考試及格證書，應註明選試外國語言別。

前項考試及格人員，經交通部觀光局或其委託之有關機關、團體舉辦之職前訓練合格，領取結業證書後，始得請領執業證。

★考試資訊

報名時間：前一年11月至12月初
考試時間：筆試為每年3月；口試為每年5月
考試地點：分臺北、桃園、新竹、臺中、嘉義、臺南、高雄、花蓮、臺東、澎湖、金
　　　　　門、馬祖12考區舉行。外語導遊人員考試第二試口試則於臺北考區舉行。
承辦單位：考選部專技考試司第1科
　　　　　聯絡電話：（02）22369188轉3925、3926、3927
　　　　　傳真號碼：（02）22364955

更多考試相關資訊，請上考選部網站http://wwwc.moex.gov.tw查詢。

目　次

Part 1　法規篇 ·· 19

第一單元　觀光行政與法規
適用科目：領隊實務（二）、導遊實務（二）　**20**

第四單元 世界史地

適用科目：觀光資源概要（領隊）

750

Part 1

法規篇

第一單元 觀光行政與法規
適用科目：領隊實務（二）、導遊實務（二）

第二單元 民法債編旅遊專節與國外旅遊定型化契約
適用科目：領隊實務（二）

第三單元 入出國相關法規
適用科目：領隊實務（二）、導遊實務（二）

第四單元 兩岸相關法規
適用科目：領隊實務（二）、導遊實務（二）

第一單元 觀光行政與法規

第一章 發展觀光條例

第一單元 觀光行政與法規
　第一章 發展觀光條例

　　　　　　　　　　　　　　　　　　修正日期：108.06.19

適用科目：外語領隊人員-領隊實務（二）　華語領隊人員-領隊實務（二）
　　　　　外語導遊人員-導遊實務（二）　華語導遊人員-導遊實務（二）

題庫0001 「發展觀光條例」之宗旨為何？

發展觀光條例之宗旨如下：
一、發展觀光產業。
二、宏揚傳統文化。
三、推廣自然生態保育意識。
四、永續經營臺灣特有之自然生態與人文景觀資源。
五、敦睦國際友誼。
六、增進國民身心健康。
七、加速國內經濟繁榮。

發展觀光條例第1條

過去出題

（ B ）下列何者並非發展觀光條例第1條所揭示的目的？ 　　　96華語導遊實務（二）
　　　(A) 加速國內經濟繁榮　　　　　　　(B) 提昇國際知名度
　　　(C) 敦睦國際友誼　　　　　　　　　(D) 增進國民身心健康

題庫0002 「觀光產業」之定義為何？

觀光產業：指有關觀光資源之開發、建設與維護，觀光設施之興建、改善，為觀光旅客旅遊、食宿提供服務與便利及提供舉辦各類型國際會議、展覽相關之旅遊服務產業。

發展觀光條例第2條

過去出題

(D) 下列何者非屬發展觀光條例所定義之觀光產業？ 98華語導遊實務（二）
 (A) 觀光旅館業 (B) 旅行業
 (C) 觀光遊樂業 (D) 遊覽車業

(B) 依發展觀光條例及其相關子法之規定，下列產業何者非由觀光主管機關主管？
 102外語領隊實務（二）
 (A) 觀光遊樂業 (B) 遊覽車業
 (C) 旅行業 (D) 旅館業

(C) 下列何者非屬「發展觀光條例」所定義之觀光產業？ 103外語領隊實務（二）
 (A) 旅行業 (B) 觀光遊樂業
 (C) 醫美健檢業 (D) 旅館業

(B) 發展觀光條例中有關觀光資源之開發、建設與維護，觀光設施之興建、改善，為觀光旅客旅遊、食宿提供服務與便利及提供舉辦各類型國際會議、展覽相關之旅遊服務產業。請問前項敘述係在定義下列何者？ 105華語領隊實務（二）
 (A) 產業觀光 (B) 觀光產業
 (C) 產業休閒 (D) 休閒產業

(C) 依發展觀光條例規定，有關觀光資源之開發、建設與維護，觀光設施之興建、改善，為觀光旅客旅遊、食宿提供服務與便利及提供舉辦各類型國際會議、展覽相關之旅遊服務產業，稱為： 105外語領隊實務（二）
 (A) 旅遊產業 (B) 會展產業
 (C) 觀光產業 (D) 旅運服務產業

題庫0003 觀光旅客之定義為何？

觀光旅客：指觀光旅遊活動之人。

發展觀光條例第2條

題庫0004 觀光地區之定義為何？

觀光地區：指風景特定區以外，經中央主管機關（交通部）會商各目的事業主管機關同意後指定供觀光旅客遊覽之風景、名勝、古蹟、博物館、展覽場所及其他可供觀光之地區。

發展觀光條例第2條

(B) 申請指定為觀光地區之案件，經審查同意後，依法辦理「公告」的機關是：

94華語導遊實務（二）

 (A) 農委會 (B) 交通部
 (C) 經建會 (D) 內政部

(D) 依照「發展觀光條例」對「觀光地區」之定義，下列哪個地區不在可以指定為觀光地區的範疇內？

95外語導遊實務（二）

 (A) 淡水紅毛城 (B) 臺北孔廟
 (C) 故宮博物院 (D) 東北角海岸風景特定區

(B)「發展觀光條例」中提到之觀光地區定義包括以下何者？ 95華語導遊實務（二）

 (A) 國家步道系統 (B) 博物館
 (C) 水產資源保護區 (D) 山地管制區

(A) 依據「發展觀光條例」第2條名詞定義之規定，如果要指定陽明山國家公園為「觀光地區」是由下列哪個機關會商同意後始可指定？ 96華語領隊實務（二）

 (A) 交通部會商內政部同意
 (B) 交通部會商臺北市政府同意
 (C) 內政部會商交通部同意
 (D) 交通部會商陽明山國家公園管理處同意

(B) 依據「發展觀光條例」之定義，博物館與展覽場所乃是屬於下列何種範疇？

97外語導遊實務（二）

 (A) 風景區 (B) 觀光地區
 (C) 風景特定區 (D) 自然人文生態景觀區

(D) 依發展觀光條例規定，觀光地區係指下列何者以外，經中央主管機關會商各目的事業主管機關同意後指定供觀光旅客遊覽之風景、名勝、古蹟、博物館、展覽場所及其他可供觀光之地區？ 104華語導遊實務（二）

 (A) 國家公園 (B) 國家森林遊樂區
 (C) 都會公園 (D) 風景特定區

題庫0005 **風景特定區之定義為何？**

風景特定區：指依規定程序劃定之風景或名勝地區。

發展觀光條例第2條

過去出題

(C) 「發展觀光條例」第2條名詞定義中,所謂「指依規定程序劃定之風景或名勝地區」是指哪一種地區?　　　　　　　99外語領隊實務（二）

(A) 觀光地區　　　　　　　　　(B) 自然人文生態景觀區
(C) 風景特定區　　　　　　　　(D) 史蹟保存區

(D) 由主管機關依發展觀光條例規定程序劃定之風景或名勝地區,稱作:
　　　　　　　　　　　　　　　　　　　　　　104外語導遊實務（二）

(A) 風景名勝區　　　　　　　　(B) 國家公園
(C) 觀光地區　　　　　　　　　(D) 風景特定區

題庫0006 自然人文生態景觀區之定義為何?

> 自然人文生態景觀區:指具有無法以人力再造之特殊天然景緻、應嚴格保護之自然動、植物生態環境及重要史前遺跡所呈現之特殊自然人文景觀資源,在原住民保留地、山地管制區、野生動物保護區、水產資源保育區、自然保留區、風景特定區及國家公園內之史蹟保存區、特別景觀區、生態保護區等範圍內劃設之地區。
>
> **發展觀光條例第2條**

過去出題

(B) 據「發展觀光條例」之定義,下列何者並非「自然人文生態景觀區」之範圍?
　　　　　　　　　　　　　　　　　　　　　　94外語導遊實務（二）

(A) 無法以人力再造之特殊天然景緻
(B) 具有特殊文化紀念意義之人文或地理
(C) 應嚴格保護之自然動、植物生態環境
(D) 重要史前遺跡所呈現之特殊自然景觀

(D) 就「發展觀光條例」所訂「自然人文生態景觀區」之定義,下列何者不符其範圍?　　　　　　　　　　　　96華語領隊實務（二）

(A) 國家公園內之史蹟保存區　　(B) 福山植物園
(C) 蘭嶼　　　　　　　　　　　(D) 石門水庫

(C) 依發展觀光條例劃定之保護區域是哪一項?　　99外語導遊實務（二）

(A) 自然保護區　　　　　　　　(B) 自然保留區
(C) 自然人文生態景觀區　　　　(D) 特別景觀區

(D) 自然人文生態景觀區之範圍,不包括下列哪一地區?　99外語導遊實務（二）

(A) 山地管制區　　　　　　　　(B) 野生動物保護區
(C) 原住民保留地　　　　　　　(D) 國家公園之遊憩區

（C）國家公園內何者可劃定為自然人文生態景觀區？　　　100外語導遊實務（二）
　　（A）遊憩區　　　　　　　　　　（B）一般管制區
　　（C）史蹟保存區　　　　　　　　（D）景觀區

（A）依發展觀光條例之規定，下列何者不可劃定為自然人文生態景觀區？
100華語領隊實務（二）
　　（A）觀光地區　　　　　　　　　（B）原住民保留地
　　（C）自然保留區　　　　　　　　（D）水產資源保育區

（C）依據發展觀光條例之定義，國家公園內之史蹟保存區是屬於下列何種範疇？
101華語導遊實務（二）
　　（A）觀光地區　　　　　　　　　（B）風景特定區
　　（C）自然與人文生態景觀區　　　（D）風景區

題庫0007 觀光遊樂設施之定義為何？

觀光遊樂設施：指在風景特定區或觀光地區提供觀光旅客休閒、遊樂之設施。

發展觀光條例第2條

過去出題

（B）發展觀光條例所謂之觀光遊樂設施是指在下列哪一地區提供觀光旅客休閒、遊
　　樂之設施？　　　　　　　　　　　　　104外語領隊實務（二）
　　（A）自然人文生態景觀區　　　　（B）風景特定區
　　（C）森林遊樂區　　　　　　　　（D）國家公園

題庫0008 觀光旅館業之定義為何？

觀光旅館業：指經營國際觀光旅館或一般觀光旅館，對旅客提供住宿及相關服
務之營利事業。

發展觀光條例第2條

題庫0009 旅館業之定義為何？

旅館業：指觀光旅館業以外，以各種方式名義提供不特定人以日或週之住宿、
休息並收取費用及其他相關服務之營利事業。

發展觀光條例第2條

過去出題

(B) 依發展觀光條例規定,觀光旅館業以外,對旅客提供住宿、休息及其他經中央
主管機關核定相關業務之營利事業,稱為: 　　　103外語導遊實務（二）
(A) 旅宿業 　　　　　　　　　　　　　(B) 旅館業
(C) 民宿 　　　　　　　　　　　　　(D) 客棧

題庫0010 **民宿之定義為何?**

民宿:指利用自用或自有住宅,結合當地人文街區、歷史風貌、自然景觀、生
態、環境資源、農林漁牧、工藝製造、藝術文創等生產活動,以在地體驗交流
為目的、家庭副業方式經營,提供旅客城鄉家庭式住宿環境與文化生活之住宿
處所。

發展觀光條例第2條

過去出題

(B) 依法令規定,利用自用或自有住宅,結合當地人文、歷史、自然景觀,以家庭
副業方式經營,提供旅客城鄉家庭式住宿環境與文化生活之住宿場所稱為:

作者林老師出題

(A) 休閒農場 　　　　　　　　　　　(B) 民宿
(C) 青年旅舍 　　　　　　　　　　　(D) 國民旅舍

(B) 發展觀光條例中,對民宿的定義包括下列何者? 　　作者林老師出題
(A) 利用自用住宅空閒房間或於合乎法規下另建場地
(B) 結合當地人文街區、歷史風貌、自然景觀、生態、環境資源、農林漁牧、
　　工藝製造、藝術文創等生產活動
(C) 可為家庭之主副業
(D) 提供旅客鄉野生活之住宿處所

(A) 依發展觀光條例規定,下列有關民宿之敘述,何者錯誤? 　　作者林老師出題
(A) 提供旅客從事農村旅遊的小型旅館業
(B) 提供旅客城鄉家庭式住宿環境與文化生活之住宿處所
(C) 以家庭副業方式經營
(D) 利用自用或自有住宅經營之住宿處所

題庫0011 旅行業之定義為何？

旅行業：指經中央主管機關核准，為旅客設計安排旅程、食宿、領隊人員、導遊人員、代購代售交通客票、代辦出國簽證手續等有關服務而收取報酬之營利事業。

發展觀光條例第2條

題庫0012 觀光遊樂業之定義為何？

觀光遊樂業：指經主管機關核准經營觀光遊樂設施之營利事業。

發展觀光條例第2條

過去出題

(B) 依據「發展觀光條例」之定義，經主管機關核准經營觀光遊樂設施之營利事業，稱為：　　　　　　　　　　　　　99外語領隊實務（二）
　　　(A) 標章遊樂業　　　　　　　　　(B) 觀光遊樂業
　　　(C) 主題遊樂業　　　　　　　　　(D) 遊樂設施業

題庫0013 導遊人員之定義為何？

導遊人員：指執行接待或引導來本國觀光旅客旅遊業務而收取報酬之服務人員。

發展觀光條例第2條

過去出題

(A) 執行接待或引導來本國觀光旅客旅遊業務而收取報酬之服務人員，是指何種從業人員？　　　　　　　　　　　　98外語領隊實務（二）
　　　(A) 導遊人員　　　　　　　　　　(B) 領隊人員
　　　(C) 專業導覽人員　　　　　　　　(D) 特約領隊人員

(D) 依發展觀光條例規定，下列何者是執行接待或引導來本國觀光旅客旅遊業務，而收取報酬之服務人員？　　　　　103外語導遊實務（二）
　　　(A) 團控人員　　　　　　　　　　(B) 領隊人員
　　　(C) 領團人員　　　　　　　　　　(D) 導遊人員

題庫0014 領隊人員之定義為何？

領隊人員：指執行引導出國觀光旅客團體旅遊業務而收取報酬之服務人員。

發展觀光條例第2條

過去出題

(B) 依據「發展觀光條例」，執行引導出國觀光旅客團體旅遊業務，而收取報酬之服務人員稱為：　　　　　100外語導遊實務（二）
(A) 團控人員　　　　　　　(B) 領隊人員
(C) 領團人員　　　　　　　(D) 導遊人員

題庫0015 專業導覽人員定義為何？

專業導覽人員：指為保存、維護及解說國內特有自然生態及人文景觀資源，由各目的事業主管機關在自然人文生態景觀區所設置之專業人員。

發展觀光條例第2條

題庫0016 哪些業者可提供旅客住宿服務？

依發展觀光條例規定，觀光旅館業、旅館業、民宿業才能提供住宿服務。

發展觀光條例第2條

過去出題

(B) 依發展觀光條例規定，提供旅客住宿服務之經營者有哪些型態？

97華語導遊實務（二）

(A) 旅館業、觀光旅館業、國民旅舍經營者
(B) 旅館業、觀光旅館業、民宿經營者
(C) 旅館業、國民旅舍及民宿經營者
(D) 觀光旅館業、國民旅舍及民宿經營者

題庫0017 「發展觀光條例」之主管機關為何？

本條例所稱主管機關：在中央為交通部；在直轄市為直轄市政府；在縣（市）為縣（市）政府。

發展觀光條例第3條

(C) 依現行發展觀光條例及其相關子法之規定，領隊人員之中央主管機關為何？

93外語領隊實務（二）

(A) 內政部 (B) 考選部
(C) 交通部 (D) 經濟部

(C) 依據目前之發展觀光條例，觀光主管機關在直轄市為直轄市政府，在縣（市）為縣（市）政府，在中央則為何？ 94外語導遊實務（二）
(A) 文化及觀光部 (B) 行政院觀光發展推動委員會
(C) 交通部 (D) 臺灣觀光協會

(D) 依發展觀光條例，觀光遊樂業在中央係由何機關主管？ 99外語導遊實務（二）
(A) 經濟部 (B) 內政部
(C) 行政院公共工程委員會 (D) 交通部

(C) 依發展觀光條例規定，我國中央觀光主管機關為何？ 104外語導遊實務（二）
(A) 內政部 (B) 外交部
(C) 交通部 (D) 經濟部

(D) 依發展觀光條例規定，規劃籌設之國家級風景特定區，應由哪一部會主管？

104華語導遊實務（二）

(A) 國家發展委員會 (B) 行政院農業委員會
(C) 內政部 (D) 交通部

題庫0018 國際觀光行銷、市場推廣、市場資訊蒐集等業務可委託誰辦理？

中央主管機關得將辦理國際觀光行銷、市場推廣、市場資訊蒐集等業務，委託法人團體辦理。

發展觀光條例第5條

(C)「發展觀光條例」第5條規定，中央主管機關得將辦理國際觀光行銷、市場推廣、市場資訊蒐集等業務委託下列何者辦理？ 99外語導遊實務（二）
(A) 地區觀光辦事處 (B) 民間公司企業
(C) 法人團體 (D) 當地政府機關

(D) 依發展觀光條例規定，中央主管機關得將部分業務，委託法人團體辦理。但下列何者是不得委託辦理之項目？ 104華語導遊實務（二）
(A) 國際觀光行銷 (B) 市場推廣
(C) 市場資訊蒐集 (D) 登記證核發

題庫0019 為了加強國際宣傳、便利國際觀光旅客，交通部可以怎麼做？

中央主管機關得與外國觀光機構或授權觀光機構與外國觀光機構簽訂觀光合作協定，以加強區域性國際觀光合作，並與各該區域內之國家或地區，交換業務經營技術。

發展觀光條例第5條

過去出題

(C) 依發展觀光條例規定，下列有關觀光產業之國際宣傳及推廣的敘述，何者正確？ 　　　　　　　　　　　　　　　　　　　　　　98華語領隊實務（二）
(A) 國際觀光行銷為中央主管機關全權負責，不得委託法人團體辦理
(B) 觀光產業之國際宣傳及推廣，由各地方觀光主管機關自行辦理，必要時，得於海外設辦事機構
(C) 中央主管機關得與外國觀光機構簽訂觀光合作協定，以加強區域性國際觀光合作
(D) 民間團體辦理涉及國際觀光宣傳事務，無需接受中央主管機關之輔導

(C) 中央主管機關有關加強國際宣傳之作為，下列何者不包括在發展觀光條例當中？ 　　　　　　　　　　　　　　　　　　　　　　101外語導遊實務（二）
(A) 得與外國觀光機構訂定觀光合作協定
(B) 得授權觀光機構與外國觀光機構簽訂觀光合作協定
(C) 應以邦交國家之觀光合作優先
(D) 應每年就觀光市場進行調查及資訊蒐集

(A) 依規定與外國觀光機構簽定觀光合作協定，是哪一機關的職掌？ 　　　　　　　　　　　　　　　　　　　　　　101華語領隊實務（二）

(A) 交通部　　　　　　　　　　(B) 外交部
(C) 經濟部　　　　　　　　　　(D) 行政院

(C) 依發展觀光條例規定，觀光產業之國際宣傳及推廣，由哪一中央機關綜理？ 　　　　　　　　　　　　　　　　　　　　　　105華語領隊實務（二）

(A) 文化部　　　　　　　　　　(B) 外交部
(C) 交通部　　　　　　　　　　(D) 經濟部

題庫0020 觀光市場之調查及資訊蒐集應多久進行一次？

為有效積極發展觀光產業，中央主管機關應每年就觀光市場進行調查及資訊蒐集，並及時揭露，以供擬定國家觀光產業政策之參考。

發展觀光條例第6條

(C) 依據發展觀光條例規定，中央觀光主管機關應於一定期間就觀光市場進行調查及資訊蒐集，以供擬定國家觀光產業政策之參考。其一定期間是指多久而言？

99華語領隊實務（二）

(A) 每季　　　　　　　　　　　(B) 每半年
(C) 每年　　　　　　　　　　　(D) 每4年

題庫0021 觀光產業之綜合開發計畫之擬訂機關及核定機關為何？

觀光產業之綜合開發計畫，由中央主管機關擬訂，報請行政院核定後實施。

發展觀光條例第7條

(B) 觀光產業之綜合開發計畫，由中央主管機關擬訂，報請哪一機關核定後實施？

98華語領隊實務（二）

(A) 總統府　　　　　　　　　　(B) 行政院
(C) 交通部　　　　　　　　　　(D) 交通部觀光局

(A) 依發展觀光條例之規定，觀光產業之綜合開發計畫，如何辦理？

101華語領隊實務（二）

(A) 由中央主管機關擬訂，報請行政院核定後實施
(B) 由直轄市、縣（市）主管機關視實際需要辦理
(C) 由中央主管機關視實際需要辦理
(D) 由直轄市、縣（市）主管機關擬訂，報中央主管機關核定後實施

(C) 依發展觀光條例規定，我國全國觀光產業的綜合開發計畫，由下列哪一個機關核定實施？

102外語領隊實務（二）

(A) 交通部觀光局　　　　　　　(B) 交通部
(C) 行政院　　　　　　　　　　(D) 行政院經濟建設委員會

(C) 依發展觀光條例規定，我國觀光產業綜合開發計畫的擬訂機關及法定程序，是下列何者？

103外語導遊實務（二）

(A) 由直轄市或縣市政府擬訂，報請交通部觀光局核定後實施
(B) 由交通部觀光局擬訂，報請交通部核定後實施
(C) 由交通部擬訂，報請行政院核定後實施
(D) 由直轄市或縣市政府擬訂，報請內政部依區域計畫程序核定後實施

（B）依發展觀光條例規定，下列敘述何者錯誤？　104外語領隊實務（二）
　　　(A) 觀光旅館業得附設會議場所及商店
　　　(B) 觀光產業之綜合開發計畫，由觀光局擬訂，報交通部核定
　　　(C) 旅行業區分為綜合、甲種及乙種
　　　(D) 為維護風景特定區內自然及文化資源之完整，在該區域內之任何設施計畫，均應徵得該管主管機關之同意

題庫0022 中央主管機關為配合觀光產業發展，應進行哪些交通相關規劃？

中央主管機關為配合觀光產業發展，應協調有關機關，規劃國內觀光據點交通運輸網，開闢國際交通路線，建立海、陸、空聯運制；並得視需要於國際機場及商港設旅客服務機構；或輔導直轄市、縣（市）主管機關於重要交通轉運地點，設置旅客服務機構或設施。
國內重要觀光據點，應視需要建立交通運輸設施，其運輸工具、路面工程及場站設備，均應符合觀光旅行之需要。

發展觀光條例第8條

過去出題

（D）中央主管機關為配合觀光產業發展，應協調有關機關，規劃國內觀光據點交通運輸網，開闢國際交通路線，建立下列何制？　103外語領隊實務（二）
　　　(A) 航空、住宿、旅遊聯運制　　　(B) 區域交通聯運制
　　　(C) 國內外跨域聯運制　　　　　 (D) 海、陸、空聯運制

題庫0023 風景特定區要如何規劃？

風景特定區計畫，應依據中央主管機關會同有關機關，就地區特性及功能所作之評鑑結果，予以綜合規劃。

發展觀光條例第11條

過去出題

（B）對於風景特定區的計畫，下列敘述何者正確？　100外語導遊實務（二）
　　　(A) 主管機關發現重要風景或名勝地區，即自行勘定範圍，劃為風景特定區
　　　(B) 風景特定區計畫，應依中央主管機關會同有關機關，就地區特性及功能所作之評鑑結果，予以綜合規劃
　　　(C) 風景特定區計畫之擬訂及核定，須依區域計畫法規定辦理
　　　(D) 主管機關為勘定風景特定區範圍，需先以口頭通知土地所有權人或其使用人，方得進入其土地實施勘查或測量

（D）風景特定區計畫，應由中央主管機關交通部會同有關機關，就下列何者所作
之評鑑結果，予以綜合規劃？ 100外語領隊實務（二）
(A) 歷史及文化發展 (B) 區域及社區發展
(C) 生態及氣候變遷 (D) 地區特性及功能

題庫0024 風景特定區計畫之擬訂及核定應依何法辦理？

風景特定區計畫之擬訂及核定，除應先會商主管機關外，悉依<u>都市計畫法</u>之規
定辦理。

發展觀光條例第11條

過去出題

（C）風景特定區計畫之擬訂及核定，除應先會商主管機關外，悉依下列何法律規定
辦理？ 93外語導遊實務（二）
(A) 土地法 (B) 建築法
(C) 都市計畫法 (D) 區域計畫法

（D）風景特定區計畫之擬訂及核定，除應先會商主管機關外，應依下列何法之規
定辦理？ 96華語領隊實務（二）
(A) 文化資產保存法 (B) 森林法
(C) 國家公園法 (D) 都市計畫法

（C）依據發展觀光條例，風景特定區計畫之擬訂及核定，除應先會商主管機關外，
悉依下列何項法規之規定辦理？ 101外語導遊實務（二）
(A) 休閒農業輔導管理辦法 (B) 風景特定區管理規則
(C) 都市計畫法 (D) 國家公園管理法

（B）依發展觀光條例規定，風景特定區計畫之擬訂及核定，除應先會商主管機關
外，悉依哪一個法令規定辦理？ 103華語導遊實務（二）
(A) 區域計畫法 (B) 都市計畫法
(C) 風景特定區管理規則 (D) 國家公園法

題庫0025 風景特定區分幾級？

風景特定區應按其地區特性及功能，劃分為<u>國家級</u>、<u>直轄市級</u>及<u>縣（市）級</u>。

發展觀光條例第11條

過去出題

（A）風景特定區按其地區特性及功能以劃分等級之法令依據是：

94外語領隊實務（二）

(A) 發展觀光條例 (B) 風景特定區設置規則
(C) 國家風景特定區管理規則 (D) 縣市風景特定區管理規則

（A）依「發展觀光條例」第11條規定，風景特定區應按其地區特性及功能，劃分為何種管理方式？　　　　　　　　　95華語領隊實務（二）

(A) 國家級、直轄市級及縣（市）級二級管理
(B) 全部由中央管理
(C) 全部由縣市政府管理
(D) 由中央與縣市政府協調管理

（B）我國風景特定區，按其地區特性及功能所劃分的等級，不包括下列何者？　　　　　　　　　96外語領隊實務（二）

(A) 國家級	(B) 省級
(C) 直轄市級	(D) 縣（市）級

（B）風景特定區應按其地區特性及功能劃分，下列何者非屬發展觀光條例所定之等級？　　　　　　　　　99華語導遊實務（二）

(A) 國家級	(B) 省（市）級
(C) 直轄市級	(D) 縣（市）級

（B）依發展觀光條例及相關子法之規定，下列有關風景特定區之敘述何者錯誤？　　　　　　　　　103外語導遊實務（二）

(A) 不包括觀光地區
(B) 分為國家級、省（市）級、縣（市）級三種等級
(C) 需經一定程序劃定公告
(D) 得實施規劃限制

（A）依發展觀光條例規定，風景特定區應按該地區下列何者，劃分為國家級、直轄市級及縣（市）級？　　　　　　　　　103華語導遊實務（二）

(A) 地區特性及功能	(B) 經濟發展及區位
(C) 遊憩承載及特色	(D) 自然資源及保育

（D）依發展觀光條例規定，下列何者不是現行風景特定區的級別？　　　　　　　　　105外語導遊實務（二）

(A) 國家級	(B) 直轄市級
(C) 縣（市）級	(D) 鄉鎮（市）級

題庫0026 **為維護觀光地區及風景特定區之美觀，可規劃限制哪些事項？**

為維持觀光地區及風景特定區之美觀，<u>區內建築物之造形、構造、色彩等及廣告物、攤位之設置，得實施規劃限制</u>；其辦法，由中央主管機關會同有關機關定之。

發展觀光條例第12條

(B) 為維持觀光地區及風景特定區之美觀，區內建物得由中央主管機關實施規劃限制建物的：　　　　　　　　　　　　　　　　96華語導遊實務（二）
(A) 所有權　　　　　　　　　　　(B) 色彩
(C) 年限　　　　　　　　　　　　(D) 使用權

(A) 區內建築物之造形、構造、色彩等及廣告物、攤位之設置，依規定得實施規劃限制的地區為何？　　　　　　　　　　101外語導遊實務（二）
(A) 觀光地區及風景特定區　　　　(B) 自然人文生態景觀區
(C) 原住民保留地　　　　　　　　(D) 自然保留區

(B) 依發展觀光條例規定，為維持觀光地區及風景特定區之美觀，主管機關得在區內進行必要的規劃限制，惟下列何者不是限制的範圍？　　105華語導遊實務（二）
(A) 建築物之造形、構造、色彩　　(B) 道路植栽之種類
(C) 廣告物之設置　　　　　　　　(D) 攤位之設置

題庫0027 **發展觀光產業建設所需之公共設施用地應如何取得？**

主管機關對於發展觀光產業建設所需之公共設施用地，得依法申請徵收私有土地或撥用公有土地。

發展觀光條例第14條

(D) 主管機關對於發展觀光事業建設所需之公共設施用地，依發展觀光條例規定，除撥用公有土地外，私有土地如何處理？　　　102華語導遊實務（二）
(A) 不得徵收私有土地　　　　　　(B) 得依法逕行徵收私有土地
(C) 應依法逕行徵收私有土地　　　(D) 得依法申請徵收私有土地

題庫0028 **風景特定區內之土地應如何徵收？**

中央主管機關對於劃定為風景特定區範圍內之土地，得依法申請施行區段徵收。公有土地得依法申請撥用或會同土地管理機關依法開發利用。

發展觀光條例第15條

(A)「發展觀光條例」中有關風景特定區範圍內之土地利用，下列敘述何項正確？　　　　　　　　　　　　　　　　　　　97外語導遊實務（二）
(A) 得依法施行區段徵收
(B) 得申請撥用私人土地
(C) 得徵收公有土地
(D) 公有地得會同財務管理機關依法開發利用

（D）依發展觀光條例規定，中央主管機關對於劃定為風景特定區範圍內之土地，
下列何者不是法定處理方式？ 103華語導遊實務（二）
(A) 申請施行區段徵收　　　　　(B) 公有土地申請撥用
(C) 會同土地管理機關依法開發利用　(D) 辦理容積率移轉

題庫0029 風景特定區內之任何計畫都應徵得誰同意？

為維護風景特定區內自然及文化資源之完整，在該區域內之任何設施計畫，均
應徵得<u>該管主管機關</u>之同意。

發展觀光條例第17條

過去出題

（A）「發展觀光條例」中，有關維護自然文化資源之相關規定，下述何者有誤？
(A) 該區域內任何設施計畫，均應徵得土地主管機關之同意
(B) 應於自然人文生態景觀區，設置專業導覽人員
(C) 該區域內之名勝古蹟等資源，由目的事業主管嚴加維護
(D) 主管機關得因實施勘測而進入私人土地

（B）為維護風景特定區內自然及文化資源之完整，區內任何設施計畫均應徵得哪一
主管機關之同意？ 98外語導遊實務（二）
(A) 行政院農業委員會林務局　　(B) 交通部觀光局
(C) 內政部營建署　　　　　　　(D) 行政院經濟建設委員會

（D）為維護烏來風景特定區自然及文化資源之完整，在區內興建電力設施計畫，
依發展觀光條例規定需經下列何機關同意？ 104華語導遊實務（二）
(A) 行政院農業委員會林務局　　(B) 中央觀光主管機關
(C) 新北市烏來區公所　　　　　(D) 新北市政府

題庫0030 具有大自然之優美景觀、生態、文化與人文觀光價值之地區，應規劃建
設為什麼地區？

具有大自然之優美景觀、生態、文化與人文觀光價值之地區，應規劃建設為<u>觀
光地區</u>。

發展觀光條例第18條

過去出題

（C）依發展觀光條例規定，具有大自然之優美景觀、生態、文化與人文觀光價值之
地區，應規劃建設為什麼地區？ 98華語導遊實務（二）
(A) 自然人文生態景觀區　　　　(B) 國家級風景區
(C) 觀光地區　　　　　　　　　(D) 風景特定區

(B) 具有大自然之優美景觀、生態、文化與人文觀光價值之地區，依據發展觀光條例之規定，應規劃建設為下列何項，由各該管目的事業主管機關嚴加維護，禁止破壞？ 102外語導遊實務（二）
(A) 休閒農業區　　　　　　　　(B) 觀光地區
(C) 森林遊樂區　　　　　　　　(D) 國家公園

題庫0031 觀光地區內之名勝、古蹟及特殊動植物生態等觀光資源，應由何機關維護？

觀光地區內之名勝、古蹟及特殊動植物生態等觀光資源，各目的事業主管機關應嚴加維護，禁止破壞。

發展觀光條例第18條

過去出題

(A) 觀光地區內之名勝、古蹟及特殊動植物生態等，依法應由何機關管理維護？ 101華語導遊實務（二）
(A) 由各目的事業主管機關管理維護　　(B) 由觀光地區之管理機關維護
(C) 由地方縣（市）政府管理維護　　　(D) 由中央觀光主管機關管理維護

題庫0032 各目的事業主管機關應在自然人文生態景觀區設置何種人員？

為保存、維護及解說國內特有自然生態資源，各目的事業主管機關應於自然人文生態景觀區，設置專業導覽人員，並得聘用外籍人士、學生等作為外語觀光導覽人員，以外國語言導覽輔助，旅客進入該地區，應申請專業導覽人員陪同進入，以提供多元旅客詳盡之說明，減少破壞行為發生，並維護自然資源之永續發展。

發展觀光條例第19條

過去出題

(D) 依據法令，自然人文生態景觀區需設置： 96華語導遊實務（二）
(A) 領隊人員　　　　　　　　(B) 導遊人員
(C) 領團人員　　　　　　　　(D) 專業導覽人員

(D) 有關專業導覽人員之定義，以下敘述何者錯誤？ 97外語導遊實務（二）
(A) 為保存、維護及解說國內特有自然生態及人文景觀資源
(B) 由各目的事業主管機關在自然人文生態景觀區所設置之專業人員
(C) 訂有「自然人文生態景觀區專業導覽人員管理辦法」管理
(D) 遊客進入自然生態景觀區時，得自由選擇申請專業導覽人員解說

（ D ）為保存、維護及解說國內特有自然生態及人文景觀資源，在自然人文生態景觀區所設置之專業人員，稱之為：　　　97華語導遊實務（二）
(A) 導遊人員　　　　　　　　　　　(B) 特約導遊人員
(C) 專業導遊人員　　　　　　　　　(D) 專業導覽人員

（ C ）依發展觀光條例之規定，遊客進入自然人文生態景觀區應申請何種人員陪同進入遊覽？　　　99華語導遊實務（二）
(A) 導遊人員　　　　　　　　　　　(B) 管理人員
(C) 專業導覽人員　　　　　　　　　(D) 領隊人員

（ A ）依據發展觀光條例，由各目的事業主管機關在自然人文生態景觀區所設置之專業人員，稱為：　　　101外語領隊實務（二）
(A) 專業導覽人員　　　　　　　　　(B) 領團人員
(C) 巡守員　　　　　　　　　　　　(D) 資源保育員

（ B ）為保存、維護及解說國內特有自然生態資源，各目的事業主管機關依發展觀光條例規定，在下列哪項地區應設置專業導覽人員？　　　103華語領隊實務（二）
(A) 人文歷史古蹟區　　　　　　　　(B) 自然人文生態景觀區
(C) 風景遊憩區　　　　　　　　　　(D) 生態保留區

（ C ）依發展觀光條例規定，旅客進入自然人文生態景觀區應申請由何種人員陪同進入？　　　105外語導遊實務（二）
(A) 地方導遊人員　　　　　　　　　(B) 地方陪同人員
(C) 專業導覽人員　　　　　　　　　(D) 遊覽解說人員

（ C ）正義社區發展協會舉辦會員參訪活動，如欲進入某一國家風景區已劃定公告之自然人文生態景觀區，依發展觀光條例規定應申請下列何種人員陪同進入？
　　　105華語導遊實務（二）
(A) 導遊人員　　　　　　　　　　　(B) 解說員
(C) 專業導覽人員　　　　　　　　　(D) 解說志工

題庫0033 **專業導覽人員依規定應具備之資格為何？**

一、中華民國國民年滿20歲者。
二、在自然人文生態景觀區所在鄉鎮市區迄今連續設籍6個月以上者。
三、公立或立案之私立中等以上學校或符合教育部採認規定之國外中等以上學校畢業領有證明文件者。
四、經培訓合格，取得結訓證書並領取服務證者。
　　　　　　　　　　　　　　自然人文生態景觀區專業導覽人員管理辦法第5條

(C) 人文生態景觀區之專業導覽人員依規定應具備之資格中，不包括下列何項？

100外語導遊實務（二）

(A) 經培訓合格，取得結訓證書並領取服務證
(B) 公立或立案之私立中等以上學校畢業領有證明文件
(C) 在自然人文生態景觀區所在鄉鎮市設籍之居民
(D) 中華民國國民年滿20歲

題庫0034 自然人文生態景觀區應如何劃定？

自然人文生態景觀區之劃定，由該管主管機關會同目的事業主管機關劃定之。

發展觀光條例第19條

(D) 依據發展觀光條例，有關「自然人文生態景觀區」之劃定，下列敘述何者正確？

97華語導遊實務（二）

(A) 由中央主管機關劃定
(B) 由目的事業主管機關劃定
(C) 由中央主管機關會同目的事業主管機關劃定
(D) 由該管主管機關會同目的事業主管機關劃定

題庫0035 經營觀光旅館業之申請程序為何？

經營觀光旅館業者，應先向中央主管機關申請核准，並依法辦妥公司登記後，領取觀光旅館業執照，始得營業。

發展觀光條例第21條

(D) 依發展觀光條例規定，下列何者為申請經營觀光旅館業之程序？

103外語導遊實務（二）

(A) 向中央主管機關申請核准後，領取觀光旅館業執照
(B) 依法辦妥公司登記後，領取觀光旅館業執照，再向中央主管機關申請核准
(C) 依法辦妥公司登記後，再向中央主管機關申請核准，領取觀光旅館業執照
(D) 先向中央主管機關申請核准，再依法辦妥公司登記後，領取觀光旅館業執照

(B) 在花蓮縣申請興建國際觀光旅館，應向下列哪一機關申請核准籌設？

103華語導遊實務（二）

(A) 花蓮縣政府　　　　　　　　(B) 交通部觀光局
(C) 經濟部商業司　　　　　　　(D) 內政部營建署

（ A ）依發展觀光條例規定，經營觀光旅館業應辦妥下列何種登記，領取觀光旅館執照，才能營業？　　　　　　　　　　　　　　　103華語領隊實務（二）

(A) 公司登記　　　　　　　　　　　(B) 商業登記

(C) 營業登記　　　　　　　　　　　(D) 旅館商業同業公會會員登記

（ B ）經營觀光旅館業者，應先向中央主管機關申請核准，並依法辦妥何種登記後，領取觀光旅館業執照，始得營業？　　　　　　105外語領隊實務（二）

(A) 負責人　　　　　　　　　　　　(B) 公司

(C) 營業地點　　　　　　　　　　　(D) 商業

（ B ）依發展觀光條例規定，經營觀光旅館業者，應先向下列何機關申請核准，領取執照後始得營業？　　　　　　　　　　105外語領隊實務（二）

(A) 內政部（營建署）　　　　　　　(B) 交通部（觀光局）

(C) 經濟部（商業司）　　　　　　　(D) 縣（市）政府

題庫0036 觀光旅館業業務範圍為何？

觀光旅館業業務範圍如下：

一、客房出租。

二、附設餐飲、會議場所、休閒場所及商店之經營。

三、其他經中央主管機關核准與觀光旅館有關之業務。

主管機關為維護觀光旅館旅宿之安寧，得會商相關機關訂定有關之規定。

發展觀光條例第22條

過去出題

（ D ）下列何者不屬於觀光旅館業之業務範圍？　　　　　　　96華語領隊實務（二）

(A) 客房出租　　　　　　　　　　　(B) 附設餐飲、會議場所之經營

(C) 附設休閒場所及商店之經營　　　(D) 安排遊程、招攬觀光旅客

（ D ）下列何者非屬發展觀光條例所明定觀光旅館業之業務範圍？

100華語導遊實務（二）

(A) 客房出租　　　　　　　　　　　(B) 附設休閒場所之經營

(C) 附設商店經營　　　　　　　　　(D) 附帶旅遊諮詢服務

（ C ）依發展觀光條例規定，下列何者不是觀光旅館業的業務範圍？

104外語導遊實務（二）

(A) 附設商店之經營　　　　　　　　(B) 附設餐飲、休閒場所

(C) 附設觀光賭場　　　　　　　　　(D) 附設會議場所

題庫0037 觀光旅館等級應如何區分？

觀光旅館等級，按其建築與設備標準、經營、管理及服務方式區分之。

發展觀光條例第23條

過去出題

（A）依據發展觀光條例，我國觀光旅館等級之區分標準不包括下列何者？

94華語導遊實務（二）

(A) 價格與市場區隔　　　　　　　(B) 建築與設備
(C) 經營與管理　　　　　　　　　(D) 服務方式

（A）依據「發展觀光條例」規定，觀光旅館等級評鑑之項目包括下列何項？

95外語導遊實務（二）

(A) 服務方式　　　　　　　　　　(B) 設置地點
(C) 投資金額　　　　　　　　　　(D) 人員素質

（C）我國觀光旅館的等級是如何區分？

99外語導遊實務（二）

(A) 按客房收費高低區分
(B) 按土地及建築設備價格區分
(C) 按建築與設備標準、經營、管理及服務方式區分
(D) 按客房收費及貼心服務程度區分

題庫0038 觀光旅館之建築及設備標準由誰規定？

觀光旅館之建築及設備標準，由中央主管機關會同內政部定之。

發展觀光條例第23條

過去出題

（B）觀光旅館之建築及設備標準由中央主管機關交通部會同下列哪一個單位定之？

94華語導遊實務（二）

(A) 國防部　　　　　　　　　　　(B) 內政部
(C) 財政部　　　　　　　　　　　(D) 經濟部

（C）依據「發展觀光條例」規定，觀光旅館之建築及設備標準，由中央主管機關會同下列何機構定之？

95外語導遊實務（二）

(A) 行政院文化建設委員會　　　　(B) 觀光局
(C) 內政部　　　　　　　　　　　(D) 交通部

（B）根據發展觀光條例之規定，觀光旅館之建築設備標準，係由中央主管機關會同何單位所訂定？

96外語導遊實務（二）

(A) 交通部　　　　　　　　　　　(B) 內政部
(C) 經濟部　　　　　　　　　　　(D) 縣市政府

（C）觀光旅館之建築及設備標準，由中央主管機關會同哪一個機關定之？

97外語領隊實務（二）

(A) 經濟部 　　　　　　　　　　　　(B) 交通部
(C) 內政部 　　　　　　　　　　　　(D) 財政部

（A）觀光旅館之建築及設備標準，由中央主管機關會同下列何機關定之？

100華語領隊實務（二）

(A) 內政部 　　　　　　　　　　　　(B) 經濟部
(C) 交通部 　　　　　　　　　　　　(D) 行政院文化建設委員會

（C）觀光旅館之建築及設備標準，由中央主管機關會同何機關定之？

104華語領隊實務（二）

(A) 行政院公共工程委員會 　　　　　(B) 縣（市）地方政府
(C) 內政部 　　　　　　　　　　　　(D) 經濟部

題庫0039 **國際觀光旅館最少要有幾間客房？面積限制為何？**

國際觀光旅館房間數、客房及浴廁淨面積應符合下列規定：

一、應有單人房、雙人房及套房30間以上。

二、各式客房每間之淨面積（不包括浴廁），應有百分之60以上不得小於下列
標準：

（一）單人房13平方公尺。

（二）雙人房19平方公尺。

（三）套房32平方公尺。

三、每間客房應有向戶外開設之窗戶，並設專用浴廁，其淨面積不得小於3.5平
方公尺。但基地緊鄰機場或符合建築法令所稱之高層建築物，得酌設向戶
外採光之窗戶，不受每間客房應有向戶外開設窗戶之限制。

觀光旅館建築及設備標準第13條

過去出題

（B）國際觀光旅館雙人房每間之淨面積（不包括浴廁），應有60%以上不得小於多
少？

99華語導遊實務（二）

(A) 13平方公尺 　　　　　　　　　　(B) 19平方公尺
(C) 29平方公尺 　　　　　　　　　　(D) 32平方公尺

（B）在西拉雅國家風景區內申請興建國際觀光旅館，其客房數至少應有幾間？

99外語領隊實務（二）

(A) 20間 　　　　　　　　　　　　　(B) 30間
(C) 40間 　　　　　　　　　　　　　(D) 50間

(D) 依觀光旅館建築及設備標準規定，國際觀光旅館應有單人房、雙人房及套房，其房間數合計應達到多少間以上？　103外語導遊實務（二）
 (A) 10間 (B) 15間
 (C) 20間 (D) 30間

題庫0040　旅館業應向誰申請登記？

經營旅館業者，除依法辦妥公司或商業登記外，並應向地方主管機關申請登記，領取登記證及專用標識後，始得營業。

發展觀光條例第24條

過去出題

(C) 依據「發展觀光條例」規定，經營旅館業者，除依法辦妥公司或商業登記外，並應向下列何機構申請登記？　95華語領隊實務（二）
 (A) 交通部觀光局 (B) 經濟部投資審議委員會
 (C) 地方主管機關 (D) 旅館商業同業公會

(D) 有關中央觀光主管機關之任務不包括下列何者？　97外語領隊實務（二）
 (A) 與國外觀光機構簽訂觀光合作協定
 (B) 觀光產業之綜合開發計畫
 (C) 就觀光市場進行調查及資訊蒐集
 (D) 經營旅館業者之申請登記

(B) 觀光產業依據發展觀光條例規定，大都需要辦妥公司登記，領取執照，始得營業。但下列何者不須辦理公司登記，辦妥商業登記也可以經營？
　102華語領隊實務（二）
 (A) 觀光旅館業 (B) 旅館業
 (C) 甲種旅行業 (D) 乙種旅行業

(A) 在南投縣經營旅館業者，除依法辦妥公司或商業登記外，並應向哪一個主管機關申請登記，領取登記證後，始得營業？　103外語導遊實務（二）
 (A) 南投縣政府 (B) 交通部觀光局
 (C) 內政部營建署 (D) 經濟部水利署

(D) 大部分觀光產業要向中央觀光主管機關申請核准領取執照，但下列何者應向地方主管機關申請登記，領取登記證後，始得營業？　104外語導遊實務（二）
 (A) 觀光旅館業 (B) 甲種旅行業
 (C) 乙種旅行業 (D) 旅館業

(D) 依發展觀光條例規定，下列哪一項觀光產業經營者，除依法辦妥「公司」或「商業登記」外，並應向地方主管機關申請登記，領取登記證及專用標識後，始得營業？ 104華語領隊實務（二）
(A) 旅行業
(B) 觀光旅館業
(C) 觀光遊樂業
(D) 旅館業

(B) 依發展觀光條例規定，下列何種業者應向地方主管機關申請登記及辦妥公司或商業登記，並領取登記證及專用標識後，始得經營？ 105外語導遊實務（二）
(A) 觀光旅館業
(B) 旅館業
(C) 旅行業
(D) 民宿

(B) 依發展觀光條例規定，下列何者不須先向觀光主管機關申請核准領取營業執照，只須申請辦妥相關登記，領取登記證後即可營業？ 105華語導遊實務（二）
(A) 觀光旅館業
(B) 旅館業
(C) 旅行業
(D) 觀光遊樂業

題庫0041 民宿設置程序為何？

民宿經營者，應向地方主管機關申請登記，領取登記證及專用標識後，始得經營。

發展觀光條例第25條

過去出題

(C) 民宿經營者應向主管機關申請登記，領取登記證及專用標識後，始得經營。其主管機關是指： 93外語導遊實務（二）
(A) 交通部
(B) 交通部觀光局
(C) 直轄市、縣（市）政府
(D) 鄉（鎮、市、區）公所

(D) 依據發展觀光條例規定，經營以下哪一行業，不需要辦理公司登記？ 94華語導遊實務（二）

(A) 旅行業
(B) 觀光遊樂業
(C) 觀光旅館業
(D) 民宿

(C) 依據發展觀光條例規定，民宿開始經營前應該完成以下何事？ 96外語導遊實務（二）

(A) 向中央主管機關報備
(B) 繳交營運保證金
(C) 向地方主管機關申請登記
(D) 確保投保履約保證保險

(D) 下列何種觀光產業之經營，不須辦理營利事業登記？ 96外語領隊實務（二）
(A) 觀光遊樂業
(B) 觀光旅館業
(C) 旅館業
(D) 民宿

（B）下列何者，應向地方主管機關申請登記，領取登記證及專用標識後，始得經營？ 100外語領隊實務（二）
　　(A) 觀光旅館業　　　　　　　　(B) 民宿
　　(C) 旅行社　　　　　　　　　　(D) 觀光遊樂業

題庫0042 民宿經營需由中央主管機關會商有關機關訂定之事項為何？

民宿之設置地區、經營規模、建築、消防、經營設備基準、申請登記要件、經營者資格、管理監督及其他應遵行事項之管理辦法，由中央主管機關會商有關機關定之。

發展觀光條例第25條

過去出題

（D）有關民宿經營之規定，下列何者非屬需由中央主管機關會商相關機構訂定之事項？ 97華語領隊實務（二）
　　(A) 經營規模　　　　　　　　　(B) 建築消防
　　(C) 經營者資格　　　　　　　　(D) 衛生安全

題庫0043 經營旅行業程序為何？

經營旅行業者，應先向中央主管機關申請核准，並依法辦妥公司登記後，領取旅行業執照，始得營業。

發展觀光條例第26條

過去出題

（D）若您從事導遊業務多年，想換跑道經營接待國外觀光團體來臺旅遊，安排食、宿、交通及行程，應向哪一機關申請旅行業執照？ 97外語導遊實務（二）
　　(A) 經濟部商業司　　　　　　　(B) 營業所在地直轄市、縣（市）政府
　　(C) 旅行業商業同業公會　　　　(D) 交通部觀光局

（A）經營旅行業務，應向下列哪一個機關申請核准？ 98外語領隊實務（二）
　　(A) 交通部　　　　　　　　　　(B) 經濟部
　　(C) 財政部　　　　　　　　　　(D) 內政部

（C）依發展觀光條例規定，經營下列何種業務，應先向中央主管機關申請核准？ 103外語領隊實務（二）
　　(A) 旅館業　　　　　　　　　　(B) 民宿業
　　(C) 旅行業　　　　　　　　　　(D) 遊覽車業

(C) 依發展觀光條例規定，經營以下哪一項行業，應先向中央主管機關申請核准，並依法辦理公司登記後，領取執照始得營業？ 　104外語導遊實務（二）

(A) 民宿　　　　　　　　　　　(B) 旅館業

(C) 旅行業　　　　　　　　　　(D) 紀念品販售業

題庫0044 旅行業業務範圍為何？

旅行業業務範圍如下：
一、接受委託代售海、陸、空運輸事業之客票或代旅客購買客票。
二、接受旅客委託代辦出、入國境及簽證手續。
三、招攬或接待觀光旅客，並安排旅遊、食宿及交通。
四、設計旅程、安排導遊人員或領隊人員。
五、提供旅遊諮詢服務。
六、其他經中央主管機關核定與國內外觀光旅客旅遊有關之事項。

發展觀光條例第27條

過去出題

(C) 下列何者非屬旅行業業務範圍？ 　94外語領隊實務（二）

(A) 代旅客購買交通運輸事業客票　(B) 設計旅程

(C) 辦外幣匯兌　　　　　　　　　(D) 安排導遊人員

(B) 依發展觀光條例規定，經營旅遊諮詢服務業務者，應申請何種執照？

　94華語領隊實務（二）

(A) 旅遊諮詢業執照　　　　　　(B) 旅行業執照

(C) 觀光旅館業執照　　　　　　(D) 觀光遊樂業執照

題庫0045 非旅行業者不得經營旅行業業務，但何者例外？

非旅行業者不得經營旅行業業務。但代售日常生活所需國內海、陸、空運輸事業之客票，不在此限。

發展觀光條例第27條

過去出題

(B) 接受委託代售海、陸、空運輸事業之客票或代旅客購買客票，為發展觀光條例規定旅行業業務範圍之一，因此非旅行業者不得經營旅行業業務。但如代售下列何種國內海、陸、空運輸事業之客票，不在此限？ 　102華語導遊實務（二）

(A) 國內旅遊所需　　　　　　　(B) 日常生活所需

(C) 團體旅遊所需　　　　　　　(D) 套裝旅遊所需

（ D ）依發展觀光條例第27條，有關旅行業業務範圍及規範，下列敘述何者錯誤？

(A) 接受旅客委託代辦出、入國境及簽證手續
(B) 招攬或接待觀光旅客，並安排旅遊、食宿及交通
(C) 設計旅程、安排導遊人員或領隊人員
(D) 非旅行業者不得經營旅行業業務。但代售日常生活所需國內外海、陸、空運輸事業之客票，不在此限

題庫0046 **外國旅行業如何在臺灣設立分公司？**

外國旅行業在中華民國設立分公司，應先向中央主管機關申請核准，並依公司法規定辦理認許後，領取旅行業執照，始得營業。

發展觀光條例第28條

過去出題

（ C ）外國旅行業如欲在我國設立分公司，應先向哪一個機關申請核准？

(A) 經濟部投資審議委員會　　　　(B) 外交部領事事務局
(C) 交通部觀光局　　　　　　　　(D) 經濟部國際貿易局

（ B ）外國旅行業在中華民國設立什麼組織始得營業？　　
(A) 代表人　　　　　　　　　　　(B) 分公司
(C) 總公司　　　　　　　　　　　(D) 聯絡處

（ D ）外國旅行業可以在中華民國設立分公司，依發展觀光條例第28條之規定，其程序不包括下列何者？　　
(A) 應先向中央主管機關申請核准
(B) 依公司法之規定辦理認許
(C) 領取旅行業執照
(D) 繳交我國旅行業設立分公司同額之保證金

題庫0047 **外國旅行社如何在臺灣設置代表人？**

外國旅行業在中華民國境內所置代表人，應向中央主管機關申請核准，並依公司法規定向經濟部備案。但不得對外營業。

發展觀光條例第28條

過去出題

（A）外國旅行業在中華民國境內所置代表人，應向中央主管機關申請核准，並依公司法規定向哪一個部會備案？ 　　93外語導遊實務（二）
(A) 經濟部
(B) 交通部
(C) 財政部
(D) 外交部

（C）外國旅行業在中華民國境內設置代表人，應向交通部（觀光局）申請核准，並依公司法規定向哪一機關備案？ 　　94華語導遊實務（二）
(A) 直轄市政府
(B) 法院
(C) 經濟部
(D) 警察局

（D）有關外國旅行業在臺設立分公司或代表人，下列敘述何者錯誤？
　　96華語領隊實務（二）
(A) 在臺設立分公司，應向交通部觀光局申請核准
(B) 在臺設立分公司，應依公司法規定辦理認許
(C) 在臺設置代表人，應向交通部觀光局申請核准
(D) 在臺設置代表人，得對外營業

（D）外國旅行業在中華民國境內所置代表人，可否對外營業？ 　　97外語領隊實務（二）
(A) 以自由對外營業
(B) 需與本國業者合作方可對外營業
(C) 向政府報備即可對外營業
(D) 不得對外營業

（B）外國旅行業在中華民國境內所置代表人，應向中央主管機關申請核准，並依公司法規定向哪一單位備案？ 　　97外語領隊實務（二）
(A) 交通部
(B) 經濟部
(C) 財政部
(D) 外交部

（D）外國旅行業未在中華民國設立分公司，符合相關規定者，得執行何種業務？
　　100外語導遊實務（二）
(A) 對外營業
(B) 推動旅行業行銷事務
(C) 辦理旅行業報價事務
(D) 設置代表人

（C）依發展觀光條例規定，下列有關外國旅行業在中華民國設置代表人之敘述何者錯誤？ 　　102華語導遊實務（二）
(A) 應向中央主管機關申請核准
(B) 應依公司法規定向經濟部備案
(C) 應依公司法規定辦理認許
(D) 不得對外營業

題庫0048 旅行業何種作為可視為已依規定與旅客訂約？

旅行業辦理團體旅遊或個別旅客旅遊時，應與旅客訂定書面契約。
契約之格式、應記載及不得記載事項，由中央主管機關定之。
旅行業將中央主管機關訂定之契約書格式公開並印製於收據憑證交付旅客者，
除另有約定外，視為已依規定與旅客訂約。

發展觀光條例第29條

過去出題

（A）依發展觀光條例之規定，旅行業辦理團體旅遊或個別旅客旅遊時，應與旅客訂
定書面契約。但下列何者除另有約定外，可視為已依規定與旅客訂約？

102外語領隊實務（二）

(A) 將中央主管機關訂定之契約書格式公開並印製於收據憑證交付旅客
(B) 將契約之格式、應記載及不得記載事項，充分向旅客說明並欣然接受
(C) 將契約之行程內容說明清楚，並將責任保險及履約保證保險影本交付旅客
(D) 將中央主管機關訂定之契約書格式依照實際需要修改後於網站公布

題庫0049 旅行業依規定繳納之保證金，在何種情況下有優先受償之權？

經營旅行業者，應依規定繳納保證金；其金額，由中央主管機關定之。金額調
整時，原已核准設立之旅行業亦適用之。
旅客對旅行業者，因旅遊糾紛所生之債權，對保證金有優先受償之權。

發展觀光條例第30條

過去出題

（A）如發生旅遊糾紛，下列何者對旅行業經營者所繳納之保證金，具有優先受償
權？　　　　　　　　　　　　　　　　　　　　　　94華語領隊實務（二）
(A) 旅客　　　　　　　　　　　　　　(B) 旅行同業
(C) 債權金額大者　　　　　　　　　　(D) 主管機關

（A）依據「發展觀光條例」規定，旅客對旅行業者若有旅遊糾紛所產生的債權，對
下述何者有優先受償之權？　　　　　　　　　　　96華語領隊實務（二）
(A) 保證金　　　　　　　　　　　　　(B) 履約保證金
(C) 責任保險　　　　　　　　　　　　(D) 意外保險

（B）旅行業繳納保證金之目的，主要在：　　　　　96華語領隊實務（二）
(A) 協助旅行社紓困之用　　　　　　　(B) 保障與旅行業交易之安全
(C) 行政管理費用　　　　　　　　　　(D) 協助旅行社之推廣

（A）旅行業依規定繳納之保證金，下列何者有優先受償之權？　98華語領隊實務（二）

 (A) 旅客對旅行業者，因旅遊糾紛所生之債權

 (B) 旅行業之一般債權人

 (C) 一般旅客

 (D) 投保保險之保險公司

（D）依照發展觀光條例規定，經營旅行業者，應依規定繳納保證金。下列哪一項無關保證金的規定？　102華語領隊實務（二）

 (A) 保證金之金額，由中央主管機關定之

 (B) 旅客對旅行業者，因旅遊糾紛所生之債權，對保證金有優先受償之權

 (C) 旅行業未依規定繳足保證金，經主管機關通知限期繳納，屆期仍未繳納者，廢止其旅行業執照

 (D) 旅遊糾紛經中華民國旅遊業品質保障協會調處者，該會對保證金有優先求償之權

（B）依發展觀光條例規定，有關旅行業繳納保證金之規定，下列何者錯誤？　104外語領隊實務（二）

 (A) 旅行業者繳納保證金之金額規定，由中央主管機關定之

 (B) 旅客對旅行業者，因旅遊糾紛所生之債權，對保證金無優先受償之權

 (C) 旅行業未依規定繳足保證金，主管機關將通知其限期繳納

 (D) 中央主管機關得因旅行業未繳納保證金，而廢止其旅行業執照

題庫0050 **行業未在限期內繳足保證金應如何處理？**

旅行業未依規定繳足保證金，經主管機關通知限期繳納，屆期仍未繳納者，<u>廢止其旅行業執照</u>。

發展觀光條例第30條

過去出題

（C）旅行業所繳保證金為債權人強制執行後，經主管機關通知限期補繳，屆期仍未繳納者，依「發展觀光條例」規定的處罰，以下何者正確？　97華語領隊實務（二）

 (A) 處新臺幣30萬元罰鍰

 (B) 定期停止其營業

 (C) 廢止其旅行業執照

 (D) 定期停止其營業，情節重大者廢止其旅行業執照

（ D ）依發展觀光條例規定，有關旅行業繳納之保證金，下列敘述何者正確？

(A) 保證金金額由財政部定之
(B) 原已核准設立之旅行業不適用保證金之調整
(C) 旅客及其他相關行業對保證金有優先受償之權
(D) 旅行業未繳足保證金，經主管機關通知限期繳納，屆期仍未繳納者，廢止其旅行業執照

題庫0051 **發展觀光條例中哪些行業應投保責任保險？**

觀光旅館業、旅館業、旅行業、觀光遊樂業及民宿經營者，於經營各該業務時，應依規定投保責任保險。

發展觀光條例第31條

過去出題

（ C ）觀光旅館業、旅館業、旅行業、觀光遊樂業及民宿經營者，於經營各該業務時，應依規定投保何種險？　　　93華語導遊實務（二）
(A) 旅遊平安險　　　　　　　　(B) 履約責任保證險
(C) 責任保險　　　　　　　　　(D) 火災險

（ D ）為保障旅客權益及分擔業者之經營風險，發展觀光條例規定，以下哪些行業應辦理責任保險？　　　96外語導遊實務（二）
(A) 只有旅行業
(B) 只有觀光旅館業、旅館業、民宿經營者
(C) 只有觀光遊樂業、觀光旅館業
(D) 旅行業、觀光旅館業、旅館業、觀光遊樂業及民宿經營者

（ C ）政府為加強旅遊安全及旅客權益之保障，已修法強制要求觀光旅館業、旅館業、旅行業、觀光遊樂業及民宿經營者，應依規定投保下列何項保險？

97華語導遊實務（二）

(A) 旅行平安保險　　　　　　　(B) 醫療保險
(C) 責任保險　　　　　　　　　(D) 人壽保險

（ D ）觀光旅館業、旅館業、旅行業、觀光遊樂業及民宿經營者，於經營各該業務時，應依規定投保什麼保險？　　　98華語導遊實務（二）
(A) 產物保險　　　　　　　　　(B) 履約保證保險
(C) 平安保險　　　　　　　　　(D) 責任保險

（ B ）經營民宿時，應依規定投保哪一種保險？　　　98外語領隊實務（二）
(A) 履約保證保險　　　　　　　(B) 責任保險
(C) 旅遊平安險　　　　　　　　(D) 人壽保險

（ D ）「發展觀光條例」規定業者應依規定投保責任保險，下列何種行業不在適用
範圍？
(A) 旅館業 　　　　　　　　　　(B) 旅行業
(C) 民宿 　　　　　　　　　　　(D) 休閒農場

（ D ）觀光旅館業於經營業務時，應依發展觀光條例之規定投保何種保險？
(A) 天災險 　　　　　　　　　　(B) 旅客平安險
(C) 意外事故險 　　　　　　　　(D) 責任保險

（ B ）觀光旅館業、旅館業、旅行業、觀光遊樂業及民宿經營者，於經營各該業務
時，都應依發展觀光條例規定投保什麼險？
(A) 履約綜合責任保險 　　　　　(B) 責任保險
(C) 保證保險 　　　　　　　　　(D) 旅遊平安保險

題庫0052 **發展觀光條例中哪個行業應投保履約保證保險？**

旅行業辦理旅客出國及國內旅遊業務時，應依規定投保履約保證保險。

發展觀光條例第31條

過去出題

（ C ）「發展觀光條例」規定何種行業應投保履約保證保險？ 93外語領隊實務（二）
(A) 旅館 　　　　　　　　　　　(B) 民宿
(C) 旅行業 　　　　　　　　　　(D) 觀光遊樂業

（ C ）旅行業辦理旅客出國及國內旅遊業務時，應依規定投保何種保險？
95華語領隊實務（二）
(A) 兵險 　　　　　　　　　　　(B) 意外事故保險
(C) 履約保證保險 　　　　　　　(D) 旅遊平安保險

（ B ）依據發展觀光條例第31條之規定，旅行業應投保幾種保險？
96外語導遊實務（二）
(A) 1 　　　　　　　　　　　　　(B) 2
(C) 3 　　　　　　　　　　　　　(D) 4

（ D ）政府為保障旅客權益，特以法律強制要求下列何種觀光產業，應依規定投保
履約保證保險？ 97外語導遊實務（二）
(A) 觀光旅館業 　　　　　　　　(B) 觀光遊樂業
(C) 旅館業 　　　　　　　　　　(D) 旅行業

（ C ）以下哪一行業應辦理履約保證保險？ 99外語導遊實務（二）
(A) 觀光遊樂業 　　　　　　　　(B) 觀光旅館業
(C) 旅行業 　　　　　　　　　　(D) 旅館業

（C）為了預防旅行業倒閉或收取團費後不出團，發展觀光條例對於旅行業做了何種規範之要求？ 99外語領隊實務（二）
(A) 投保責任保險 (B) 繳納保證金
(C) 投保履約保證保險 (D) 旅行業聯保

（B）依發展觀光條例規定，旅行業於經營業務時，須投保下列哪一項保險？ 102華語領隊實務（二）
(A) 公共意外險 (B) 履約保證保險
(C) 旅行平安保險 (D) 第三人責任險

（B）依發展觀光條例規定，經營下列哪一行業應依規定投保責任保險及履約保證保險？ 104外語領隊實務（二）
(A) 觀光旅館業 (B) 旅行業
(C) 觀光遊樂業 (D) 民宿業

題庫0053 導遊人員及領隊人員如何才能執行業務？

> 導遊人員及領隊人員，應經考試主管機關或其委託之有關機關考試及訓練合格。
> 前項人員，應經中央主管機關發給執業證，並受旅行業僱用或受政府機關、團體之臨時招請，始得執行業務。
>
> **發展觀光條例第32條**

過去出題

（D）「發展觀光條例」中規定，下列有關導遊及領隊人員之相關事宜中，何者應由中央主管機關定之？ 93華語導遊實務（二）
(A) 專長語言之選定 (B) 就業年齡之限制
(C) 國民外交之責任 (D) 執業證核發及管理

（B）導遊人員在經考試及訓練合格後，該如何執業？ 95華語導遊實務（二）
(A) 需憑結訓證書以執行導遊工作
(B) 需請領導遊人員執業證，以執行導遊工作
(C) 需受旅行業專職僱用
(D) 不可受團體之臨時招請

（B）導遊及領隊人員應通過國家考試及訓練合格，其法源始於何時修訂之「發展觀光條例」？ 98華語導遊實務（二）
(A) 民國89年 (B) 民國90年
(C) 民國91年 (D) 民國92年

題庫0054 導遊人員、領隊人員及旅行業經理人連續幾年未執行該業務或在旅行業任職者應重新參加訓練？

導遊人員及領隊人員取得結業證書或執業證後連續3年未執行各該業務者，應重行參加訓練結業，領取或換領執業證後，始得執行業務。

發展觀光條例第32條

旅行業經理人連續3年未在旅行業任職者，應重新參加訓練合格後，始得受僱為經理人。

發展觀光條例第33條

過去出題

（A）依發展觀光條例規定，下列哪一種旅行業從業人員連續3年未任職者，不必重新參加訓練結業或合格後，即得執行業務？　104外語導遊實務（二）
(A) 執行業務職員　　　　　　(B) 導遊人員
(C) 領隊人員　　　　　　　　(D) 旅行業經理人

題庫0055 觀光旅館業、旅行業、觀光遊樂業之發起人限制為何？

有下列各款情事之一者，不得為觀光旅館業、旅行業、觀光遊樂業之發起人、董事、監察人、經理人、執行業務或代表公司之股東：
一、有公司法第30條各款情事之一者。
二、曾經營該觀光旅館業、旅行業、觀光遊樂業受撤銷或廢止營業執照處分尚未逾5年者。

發展觀光條例第33條

過去出題

（B）有關對執行觀光旅館業、旅行業、觀光遊樂業之限制，以下何者正確？
　95華語領隊實務（二）
(A) 曾執該行業受撤照未滿6年者，不得參與經營
(B) 有公司法第30條各款任一情事者，不得參與經營
(C) 從事旅行業滿5年者，得不受主管機關訓練逕自執行領隊業務
(D) 旅行業經理人不得自營或為他人兼營旅行業，但得兼任其他旅行業經理人

（C）張三曾經與朋友合夥經營旅行業，但在民國94年1月30日因故被撤銷營業執照，依照「發展觀光條例」相關規定，他要到什麼時候才可再申請經營旅行業？　96外語領隊實務（二）
(A) 95年1月31日以後　　　　(B) 97年1月31日以後
(C) 99年1月31日以後　　　　(D) 100年1月31日以後

(D) 曾經營旅行業，受撤銷或廢止營業執照處分，尚未逾多少年者，不得為發起人、董事、監察人、經理人、執行業務或代表公司之股東？

97華語領隊實務（二）

(A) 2

(B) 3

(C) 4

(D) 5

(B) 曾經營旅行業受撤銷或廢止營業執照處分，尚未逾幾年者，不得為旅行業之發起人、董事、監察人、經理人？

100華語導遊實務（二）

(A) 10年者

(B) 5年者

(C) 4年者

(D) 3年者

(D) 王先生曾在民國100年1月1日因經營「觀光旅館業」受主管機關廢止營業執照處分，請問依發展觀光條例規定，下列何者是王先生在觀光產業界可以繼續發展的合法途徑？

102華語導遊實務（二）

(A) 當年即變更登記觀光旅館業名稱，或改投資他家觀光旅館業當董事

(B) 民國101年1月2日始可擔任該觀光旅館業執行業務股東

(C) 民國103年1月2日始可擔任觀光旅館業董事

(D) 民國105年1月2日始可擔任觀光旅館業經理人

題庫0056 如何才能擔任旅行業經理人？

> 旅行業經理人應經中央主管機關或其委託之有關機關團體訓練合格，領取結業證書後，始得充任；其參加訓練資格，由中央主管機關定之。
>
> **發展觀光條例第33條**

過去出題

(D) 旅行業經理人攸關旅行業信用與業績，以及旅遊市場秩序的維護，角色為重要。請問依據發展觀光條例有關規定，下列有關旅行業經理人規定之敘述何者錯誤？

102外語導遊實務（二）

(A) 應經中央主管機關或其委託之有關機關團體訓練合格，領取結業證書後，始得充任

(B) 連續3年未在旅行業任職者，應重新參加訓練合格後，始得受僱為經理人

(C) 不得兼任其他旅行業之經理人，並不得自營或為他人兼營旅行業

(D) 應經考試主管機關考試及訓練合格，領取執業證後，始得充任

(C) 下列何者不須經考試主管機關或其委託之有關機關考試及格，但應經中央主管機關或其委託之有關機關團體訓練合格，領取結業證書後，始得充任？

102外語領隊實務（二）

(A) 導遊人員

(B) 領隊人員

(C) 旅行業經理人

(D) 旅行業監察人

題庫0057 旅行業經理人能否兼任其他旅行業之經理人？

旅行業經理人<u>不得兼任其他旅行業之經理人</u>，並<u>不得自營或為他人兼營旅行業</u>。

發展觀光條例第33條

過去出題

（ D ）對於旅行業經理人的敘述，下列何者正確？　　　　　98外語導遊實務（二）

　　（A）曾經營旅行業受撤銷或廢止營業執照處分尚未逾10年，不得任旅行業經理人

　　（B）曾經營旅行業者，無須經過訓練，即可充任旅行業經理人

　　（C）可兼任其他旅行業之經理人

　　（D）不得自營或為他人兼營旅行業

題庫0058 主管機關應如何輔導各地特有產品及手工藝品？

主管機關對各地特有產品及手工藝品，應會同有關機關調查統計，輔導改良其生產及製作技術，提高品質，標明價格，並<u>協助在各觀光地區商號集中銷售</u>。

各觀光地區商店販賣前項特有產品及手工藝品，不得以贋品權充，違反者依相關法令規定辦理。

發展觀光條例第34條

過去出題

（ D ）下列何者為「發展觀光條例」所規定之中央主管機關職責？

97華語領隊實務（二）

　　（A）訂定開放大陸觀光客來臺政策

　　（B）修定工時，活絡國民旅遊

　　（C）於機場港口設置外匯兌換中心

　　（D）協助觀光地區商號集中銷售各地特產

（ C ）主管機關對各地特有產品及手工藝品，應調查統計輔導改良，提高品質，標明價格，並協助在各觀光地區商號集中銷售。該主管機關係指：

100華語導遊實務（二）

　　（A）經濟部　　　　　　　　　　（B）行政院文化建設委員會

　　（C）交通部　　　　　　　　　　（D）中華民國對外貿易發展協會

題庫0059 觀光旅遊業營業程序為何？

經營觀光遊樂業者，應先向主管機關申請核准，並依法辦妥公司登記後，領取觀光遊樂業執照，始得營業。

發展觀光條例第35條

過去出題

(B) 「發展觀光條例」中規定，下列有關觀光遊樂業之事項中，何者應由中央主管機關定之？　94外語導遊實務（二）
　　　(A) 獲利目標　　　　　　　　　(B) 設立發照
　　　(C) 行銷管道　　　　　　　　　(D) 市場調查

(D) 經營觀光遊樂業之申請程序，下列何者敘述正確？　98外語導遊實務（二）
　　　(A) 依法辦妥商業登記後，再向主管機關申請營業執照
　　　(B) 先向主管機關申請核准，並依法辦妥商業登記後，再領取營業執照
　　　(C) 依法辦妥公司登記後，再向主管機關申請營業執照
　　　(D) 先向主管機關申請核准，並依法辦妥公司登記後，再領取營業執照

(C) 依發展觀光條例規定，下列有關經營觀光遊樂業之敘述，何者正確？
　　　103外語導遊實務（二）
　　　(A) 應先依法辦妥公司登記後，向主管機關申請核准，並領取執照及觀光遊樂業專用標識，始得營業
　　　(B) 應先依法申請觀光遊樂業專用標識，並領取執照，始得營業
　　　(C) 應先向主管機關申請核准，並依法辦妥公司登記後，領取觀光遊樂業執照，並懸掛專用標識，始得營業
　　　(D) 應先向主管機關申請重大投資案件，並辦妥觀光遊樂業專用標識，始得營業

題庫0060 為維護遊客安全，水域管理機關可採取哪些作為？

為維護遊客安全，水域遊憩活動管理機關得對水域遊憩活動之種類、範圍、時間及行為限制之，並得視水域環境及資源條件之狀況，公告禁止水域遊憩活動區域；其禁止、限制、保險及應遵守事項之管理辦法，由主管機關會商有關機關定之。

發展觀光條例第36條

（B）依據「發展觀光條例」第36條規定，水域管理機關為維護遊客安全，得從事下
　　述何項工作？　　　　　　　　　　　　　　　　　96外語領隊實務（二）
　　(A) 得對水域及相關陸域遊憩活動之種類、範圍、時間及行為限制之
　　(B) 得視水域環境及資源條件之狀況，公告禁止水域遊憩活動區域
　　(C) 應設置固定安全維護人員以及觀護站
　　(D) 得委託學術或相關機構研究調查特定水域之水文狀況

（D）「發展觀光條例」第36條規定，為維護遊客安全，水域管理機關得視水域環
　　境及資源條件之狀況，對水域遊憩活動區域採取下列哪一項作為？
　　　　　　　　　　　　　　　　　　　　　　　　97華語導遊實務（二）

　　(A) 建議　　　　　　　　　　　　(B) 輔導
　　(C) 撤銷　　　　　　　　　　　　(D) 公告禁止

（A）依發展觀光條例規定，水域遊憩活動管理機關得對水域遊憩活動之種類、範
　　圍、時間及行為限制之，並得視水域環境及資源條件之狀況，公告禁止水域遊
　　憩活動區域，是基於什麼理由？　　　　　　　　105外語領隊實務（二）
　　(A) 為維護遊客安全　　　　　　　(B) 為維護社會治安
　　(C) 為維護海防安全　　　　　　　(D) 為維護漁業資源

（D）依發展觀光條例規定，下列敘述何者錯誤？　　105華語領隊實務（二）
　　(A) 觀光地區，指風景特定區以外，經中央主管機關會商各目的事業主管機關
　　　　同意後指定供觀光旅客遊覽之風景、名勝、古蹟、博物館、展覽場所及其
　　　　他可供觀光之地區
　　(B) 風景特定區，應按其地區特性及功能，劃分為國家級、直轄市級及縣
　　　　（市）級
　　(C) 自然人文生態景觀區，指無法以人力再造之特殊天然景緻、應嚴格保護之
　　　　自然動、植物生態環境及重要史前遺跡所呈現之特殊自然人文景觀
　　(D) 為維護遊客安全防止破壞自然資源，環境保護主管機關得視水域環境及資
　　　　源條件之狀況，公告限制或禁止水域遊憩活動之種類、範圍、時間及活動

題庫0061 主管機關應對哪些行業施行檢查？

主管機關對觀光旅館業、旅館業、旅行業、觀光遊樂業或民宿經營者之經營管
理、營業設施，得實施定期或不定期檢查。

發展觀光條例第37條

過去出題

(C) 觀光主管機關對觀光產業之經營管理，得實施定期或不定期之檢查，下列何種
行業不在此限？　　　　　　　　　　　　　　　　　96華語導遊實務（二）
(A) 旅行業　　　　　　　　　　　　　(B) 旅館業
(C) 會議籌組業　　　　　　　　　　　(D) 觀光遊樂業

(B) 依發展觀光條例規定，觀光主管機關對下列何者之經營管理、營業設施得實施
定期檢查？　　　　　　　　　　　　　　　　　105外語導遊實務（二）
(A) 航空業　　　　　　　　　　　　　(B) 民宿經營者
(C) 餐飲業　　　　　　　　　　　　　(D) 會議展覽業

題庫0062 機場服務費之法源為何？

為加強機場服務及設施，發展觀光產業，得收取出境航空旅客之機場服務費；
其收費繳納方法、免收服務費對象及相關作業方式之辦法，由中央主管機關擬
訂，報請行政院核定之。

觀光地區、風景特定區、自然人文生態景觀區，該管目的事業主管機關得對進
入之旅客收取觀光保育費；其收費繳納方法、公告收費範圍、免收保育費對
象、差別費率及相關作業方式之辦法，由中央主管機關擬訂，其涉及原住民保
留地者，應會同中央原住民族事務主管機關研訂，報請行政院核定之。

發展觀光條例第38條

過去出題

(B) 機場服務費的收取是依據下列何種法律之規定？　　　93外語導遊實務（二）
(A) 民航法　　　　　　　　　　　　　(B) 發展觀光條例
(C) 促進產業升級條例　　　　　　　　(D) 入出國及移民法

(D) 對出境航空旅客收取機場服務費之法源依據是：　　　94外語領隊實務（二）
(A) 民用航空法　　　　　　　　　　　(B) 機場回饋金分配及使用辦法
(C) 航空站管理辦法　　　　　　　　　(D) 發展觀光條例

(C) 收取出境航空旅客之機場服務費，是依據以下哪一項法律？
　　　　　　　　　　　　　　　　　　　　　　　95外語導遊實務（二）

(A) 稅捐稽徵法　　　　　　　　　　　(B) 民用航空法
(C) 發展觀光條例　　　　　　　　　　(D) 旅行業管理規則

(B) 依據發展觀光條例規定，政府得向出境航空旅客收取費用，該費用稱為：
　　　　　　　　　　　　　　　　　　　　　　　98外語導遊實務（二）

(A) 觀光發展費　　　　　　　　　　　(B) 機場服務費
(C) 出境費　　　　　　　　　　　　　(D) 機場設施費

（ B ）「機場服務費」是依據哪一項法律訂定的？　　98外語領隊實務（二）
(A) 民用航空法　　　　　　　　　　　(B) 發展觀光條例
(C) 機場旅客運送服務法　　　　　　　(D) 航空客貨損害賠償法

（ C ）為加強機場服務及設施，得收取出境航空旅客之機場服務費，係依據何項法令？　　99華語領隊實務（二）
(A) 民用航空法　　　　　　　　　　　(B) 國際機場園區發展條例
(C) 發展觀光條例　　　　　　　　　　(D) 入出國及移民法

（ B ）為加強機場服務及設施，發展觀光產業，觀光主管機關依法得收取下列哪項費用？　　100華語領隊實務（二）
(A) 航空站設施權利金　　　　　　　　(B) 向出境旅客收取機場服務費
(C) 向入境旅客收取機場服務費　　　　(D) 飛機落地費

（ A ）依發展觀光條例之規定，得向何人收取機場服務費？　　102外語導遊實務（二）
(A) 出境航空旅客　　　　　　　　　　(B) 入境航空旅客
(C) 出入境航空旅客　　　　　　　　　(D) 出入境之外籍旅客

（ D ）住在香港的李先生搭機到臺灣旅遊後，再到基隆搭郵輪離境，請問他應在臺灣繳納新臺幣多少元之機場服務費？　　102華語導遊實務（二）
(A) 600元　　　　　　　　　　　　　　(B) 300元
(C) 250元　　　　　　　　　　　　　　(D) 0元

（ A ）我國向出境旅客收取機場服務費之法源依據為何？　　102華語領隊實務（二）
(A) 發展觀光條例　　　　　　　　　　(B) 臺灣地區與大陸地區人民關係條例
(C) 入出國及移民法　　　　　　　　　(D) 民用航空法

（ A ）下列何者為對出境航空旅客收取機場服務費之法源？　　103外語領隊實務（二）
(A) 發展觀光條例　　　　　　　　　　(B) 民用航空法
(C) 民用航空運輸業管理規則　　　　　(D) 航空站地勤業管理規則

題庫0063 **觀光從業人員之訓練應由何機關負責？**

中央主管機關，為適應觀光產業需要，提高觀光從業人員素質，應辦理專業人員訓練，培育觀光從業人員；其所需之訓練費用，得向其所屬事業機構、團體或受訓人員收取。

發展觀光條例第39條

過去出題

（ C ）為適應觀光產業需要，培育觀光從業人員，提高從業人員素質所辦理的專業人員訓練是哪一單位的責任？　　98外語導遊實務（二）
(A) 各觀光從業人員公會、協會　　　　(B) 交通部觀光局委託的機構
(C) 交通部觀光局　　　　　　　　　　(D) 行政院勞工委員會

（B）依據「發展觀光條例」，中央主管機關為推動發展觀光事務，得從事下列何項
行為？ 98外語領隊實務（二）
(A) 收取出境航空旅客之行李超重服務費
(B) 辦理專業從業人員訓練，並向所屬事業機構收取相關費用
(C) 對觀光產業應定期檢查，不宜從事非定期檢查
(D) 應設置多重窗口，以便利重大投資案之申請

題庫0064 哪些觀光產業應懸掛觀光專業標識？

觀光旅館業、旅館業、觀光遊樂業及民宿經營者，應懸掛主管機關發給之觀光
專用標識；其型式及使用辦法，由中央主管機關定之。

發展觀光條例第41條

過去出題

（A）依發展觀光條例規定，以下哪一行業沒有「觀光專用標識」？
94外語導遊實務（二）

(A) 旅行業 (B) 觀光旅館業，旅館業
(C) 觀光遊樂業 (D) 民宿經營者

（A）依法令規定，觀光產業應懸掛主管機關發給之觀光專用標識，下列何種行業除
外？ 95外語領隊實務（二）
(A) 旅行業 (B) 旅館業
(C) 民宿 (D) 觀光遊樂業

（C）一般旅館業、觀光遊樂業及民宿經營者，應懸掛主管機關發給之什麼標識？
96外語導遊實務（二）

(A) 星級標識 (B) 梅花標識
(C) 觀光專用標識 (D) 觀光等級標識

（C）下列何者無須懸掛主管機關發給之觀光專用標識？ 100外語領隊實務（二）
(A) 旅館業 (B) 觀光旅館業
(C) 旅行業 (D) 觀光遊樂業

（C）依發展觀光條例之規定，下列何種觀光產業領得營業執照或登記證，卻無庸領
取觀光專用標誌即可營業？ 102外語領隊實務（二）
(A) 觀光旅館業 (B) 民宿
(C) 旅行業 (D) 觀光遊樂業

（D）依發展觀光條例規定，下列觀光產業何者不須懸掛觀光專用標識？
102華語領隊實務（二）

(A) 觀光旅館業 (B) 旅館業
(C) 觀光遊樂業 (D) 旅行業

題庫0065 停業後觀光專用標識應如何處理？

> 觀光旅館業、旅館業、觀光遊樂業或民宿經營者，經受停止營業或廢止營業執照或登記證之處分者，應繳回觀光專用標識。
>
> **發展觀光條例第41條**

過去出題

(C) 觀光旅館業、旅館業、觀光遊樂業或民宿經營者，經受停止營業或廢止營業執照或登記證之處分者，依「發展觀光條例」第41條之規定，應繳回什麼？

95華語導遊實務（二）

(A) 公司執照　　　　　　　　　(B) 營利事業登記證
(C) 觀光專用標識　　　　　　　(D) 觀光營業執照

(D) 觀光旅館業、旅館業、觀光遊樂業或民宿經營者，下列何種情況可以不必繳回觀光專用標識？

103華語導遊實務（二）

(A) 經受停止營業之處分者　　　(B) 經受廢止營業執照之處分者
(C) 經受廢止登記證之處分者　　(D) 未依規定投保履約保證保險者

(D) 依發展觀光條例規定，下列何種情形觀光產業不須繳回觀光專用標識？

104外語領隊實務（二）

(A) 受停止營業之處分　　　　　(B) 受廢止營業執照之處分
(C) 受廢止登記證之處分　　　　(D) 暫停營業

(A) 依發展觀光條例規定，觀光旅館業、旅館業、觀光遊樂業或民宿經營者，經受停止營業或廢止營業執照或登記證處分者，原發給之觀光專用標識應如何處理？

104華語領隊實務（二）

(A) 繳回　　　　　　　　　　　(B) 轉讓
(C) 變更　　　　　　　　　　　(D) 換發

題庫0066 觀光產業暫停營業多久以上應報請主管機關備查？

> 觀光旅館業、旅館業、旅行業、觀光遊樂業或民宿經營者，暫停營業或暫停經營1個月以上者，其屬公司組織者，應於15日內備具股東會議事錄或股東同意書，非屬公司組織者備具申請書，並詳述理由，報請該管主管機關備查。
>
> **發展觀光條例第42條**

（B）旅行業暫停營業一定期間以上者，應於停止營業之日起15日內備具股東會議事錄或股東同意書，並詳述理由報請交通部觀光局備查，該一定期間是多久？

(A) 15日 (B) 1個月
(C) 2個月 (D) 3個月

（D）觀光旅館業及旅館業，暫停營業或暫停經營幾個月以上者，應詳述理由，報請主管機關備查？

(A) 12 (B) 6
(C) 3 (D) 1

題庫0067 觀光產業申請停業最常不得超過多久？

觀光旅館業、旅館業、旅行業、觀光遊樂業或民宿經營者，申請暫停營業或暫停經營期間，最長不得超過**1年**。

發展觀光條例第42條

（B）依據「發展觀光條例」，觀光旅遊業申請暫停營業，以多久的期間為原則？

(A) 6個月 (B) 1年
(C) 1年6個月 (D) 3年

題庫0068 停業之展延限制為何？

觀光旅館業、旅館業、旅行業、觀光遊樂業或民宿經營者，申請暫停營業或暫停經營期間，最長不得超過**1年**。有正當理由者，得申請展延**1次**，期間以**1年**為限，並應於期間屆滿前**15日**內提出。

發展觀光條例第42條

（C）旅行業申請暫停營業期間（含展延）最長為多久？
(A) 1年 (B) 1年6個月
(C) 2年 (D) 3年

（B）旅行業暫停營業，最長時間不得超過多久，其有正當理由者，得申請展延1次？

(A) 6個月 (B) 1年
(C) 1年6個月 (D) 2年

(C) 下列有關觀光旅館業暫停營業的敘述，何者正確？　　100華語導遊實務（二）
- (A) 暫停營業1個月以上者，應於5日內備具相關文件報原受理機關備查
- (B) 申請暫停營業期間最長不超過6個月
- (C) 有正當事由者得在暫停營業期滿前申請展延1次，期間以1年為限
- (D) 停業期限屆滿後，應於10日內備具相關文件報原受理機關申報復業

(B) 依發展觀光條例之規定，旅館業如需暫停經營1個月以上時，需檢具資料報請主管機關備查，其暫停經營期間最長不得超過1年，但有正當理由者，得申請展延1次，並以多少時間為期限？　　101外語導遊實務（二）
- (A) 2年
- (B) 1年
- (C) 6個月
- (D) 3個月

(C) 依規定旅行業申請停業期限屆滿後，其有正當理由，得申請展延，其展延期間以多久為限？　　101華語領隊實務（二）
- (A) 3個月
- (B) 半年
- (C) 1年
- (D) 2年

題庫0069 **停業屆滿幾日內應申報復業？**

觀光旅館業、旅館業、旅行業、觀光遊樂業或民宿經營者，停業期限屆滿後，應於<u>15日內</u>向該管主管機關申報復業。

發展觀光條例第42條

過去出題

(C) 有關旅行業暫停營業規定，下列敘述何者正確？　　101華語領隊實務（二）
- (A) 暫停營業1個月以上者，應於停止營業之日起10日內，報請交通部觀光局備查
- (B) 申請停業期間，最長不得超過半年，其有正當理由者，得申請展延一次，期間以半年為限
- (C) 停業期間屆滿後，應於15日內，向交通部觀光局申報復業
- (D) 於停業期屆滿前，不得向交通部觀光局申報復業

題庫0070 **停業未報請備查或未依規定申報復業多久以上得廢除執照？**

觀光旅館業、旅館業、旅行業、觀光遊樂業或民宿經營者，未依規定報請備查或申報復業，達<u>6個月以上</u>者，主管機關得廢止其營業執照或登記證。

發展觀光條例第42條

(D) 旅行業暫停營業或暫停經營，未依規定報請備查或申報復業，達幾個月以上者，主管機關得廢止其營業執照或登記證？　　　　　**97華語領隊實務（二）**

(A) 1　　　　　　　　　　　　　　(B) 2
(C) 4　　　　　　　　　　　　　　(D) 6

題庫0071 旅行業有哪些情事中央主管機關可公告？

為保障旅遊消費者權益，旅行業有下列情事之一者，中央主管機關得公告之：

一、保證金被法院扣押或執行者。

二、受停業處分或廢止旅行業執照者。

三、自行停業者。

四、解散者。

五、經票據交換所公告為拒絕往來戶者。

六、未依規定辦理履約保證保險或責任保險者。

發展觀光條例第43條

(D) 旅行業有下列哪一種情形，交通部觀光局得公告之？　　**94外語導遊實務（二）**
(A) 受罰鍰處分者
(B) 發生糾紛未解決者
(C) 發生意外事故者
(D) 未依規定投保履約保證保險及責任保險者

(A) 為保障消費者權益，旅行業有何種情事時，中央主管機關得公告之？

95外語領隊實務（二）

(A) 經票據交換所公告為拒絕往來戶者
(B) 受罰鍰處分者
(C) 經旅行公會除會者
(D) 旅遊糾紛未結案者

(B) 交通部觀光局為保障消費者權益，定期依據發展觀光條例第43條公告之旅行業名單為：　　　　　　　　　　　**98外語導遊實務（二）**
(A) 經營國內外旅客旅遊、食宿及導遊業務，業績優越者
(B) 受停業處分或廢止旅行業執照者
(C) 喪失中央主管機關認可之觀光公益法人之會員資格者
(D) 安排之旅遊活動違反我國法令者

（A）為保障旅遊消費者權益，中央主管機關對於旅行業發生一定情事時，得予公告，下列何者事項不屬中央主管機關得公告之情形？ 98外語導遊實務（二）
(A) 受罰鍰處分　　　　　　　(B) 自行停業
(C) 未辦理責任保險　　　　　(D) 保證金被法院扣押

（C）依據「發展觀光條例」，旅行業有下列何種情事之一者，中央主管機關得公告之？ 98外語領隊實務（二）
(A) 未繳保證金　　　　　　　(B) 與旅客有重大糾紛
(C) 經票據交換所公告為拒絕往來戶　(D) 負債比例過高者

（C）為保障旅遊消費者權益，中央觀光主管機關對旅行業之下列何種情事，依法得予公告：①受停業處分或廢止旅行業執照者 ②保證金被中央主管機關扣押或執行者 ③票據交換所公告為拒絕往來戶者 ④未辦理履約保證保險或責任保險者 100外語導遊實務（二）
(A) ①②③　　　　　　　　　(B) ①②④
(C) ①③④　　　　　　　　　(D) ②③④

（B）依據「發展觀光條例」，旅行業具有下列何種情事時，非屬中央主管機關之公告範圍？ 100外語導遊實務（二）
(A) 保證金被法院扣押　　　　(B) 重大旅遊消費糾紛
(C) 解散者　　　　　　　　　(D) 自行停業者

（C）依規定旅行業有下列何種情事，中央主管機關得公告之？ 101外語導遊實務（二）
(A) 有玷辱國家榮譽、損害國家利益者
(B) 妨害善良風俗者
(C) 受停業處分或廢止旅行業執照者
(D) 詐騙旅客行為者

（A）依發展觀光條例規定，旅行業有何項情事，中央主管機關得公告之，以保障旅客權益？ 103外語導遊實務（二）
(A) 未依規定辦理責任保險者　(B) 積欠航空公司債務者
(C) 負責人變更　　　　　　　(D) 股權糾紛

（B）依發展觀光條例規定，為保障旅遊消費者權益，旅行業有下列何項情事，中央主管機關得公告之？ 103外語領隊實務（二）
(A) 旅客申訴　　　　　　　　(B) 受停業處分
(C) 經所屬旅行商業同業公會除會　(D) 旅行業名稱變更

（B）依發展觀光條例規定，為保障旅遊消費者權益，旅行業之下列何種情事非屬中央主管機關得公告之項目？ 103華語領隊實務（二）
(A) 自行停業或解散者　　　　(B) 未安排合格導遊或領隊人員
(C) 受停業處分或廢止旅行業執照　(D) 保證金被法院扣押或執行者

（A）依發展觀光條例規定，旅行業有何項情事，中央主管機關得公告之？

104外語導遊實務（二）

(A) 廢止旅行業執照　　　　　　　(B) 經旅行業品質保障協會除會
(C) 發生股權糾紛　　　　　　　　(D) 據票據交換所紀錄發生退票3次

（D）為保障旅遊消費者權益，依發展觀光條例規定，旅行業有何項情事，中央主
管機關得公告之？　　　　　　　　　　　104外語領隊實務（二）
(A) 經旅行業品質保障協會除會　　(B) 合併
(C) 地址變更　　　　　　　　　　(D) 保證金被法院扣押

（B）依發展觀光條例規定，為保障旅遊消費者權益，旅行業有何項情事，中央主管
機關得公告之？　　　　　　　　　　　　104華語領隊實務（二）
(A) 旅遊消費糾紛　　　　　　　　(B) 未依規定辦理履約保證保險
(C) 受處罰鍰新臺幣15萬元　　　　(D) 地址變更

（C）依發展觀光條例規定，旅行業有何項情事者，中央主管機關得公告之？

105外語領隊實務（二）

(A) 負責人變更者　　　　　　　　(B) 公司合併者
(C) 解散者　　　　　　　　　　　(D) 地址變更者

（A）依發展觀光條例規定，為保障旅遊消費者權益，旅行業有何項情事者，中央主
管機關得公告之？　　　　　　　　　　　105華語領隊實務（二）
(A) 自行停業者　　　　　　　　　(B) 名稱變更者
(C) 股權糾紛者　　　　　　　　　(D) 負責人變更者

題庫0072 民間開發經營之觀光遊樂設施、觀光旅館，其所需之哪個項目可由政
府興建？

> 民間機構開發經營觀光遊樂設施、觀光旅館經中央主管機關報請行政院核定
> 者，其所需之聯外道路得由中央主管機關協調該管道路主管機關、地方政府及
> 其他相關目的事業主管機關興建之。
>
> **發展觀光條例第46條**

過去出題

（C）依據「發展觀光條例」第46條之規定，民間機構開發經營觀光遊樂設施，經中
央主管機關報請行政院核定者，其所需之哪種設施得由中央主管機關協調有關
機關興建？　　　　　　　　　　　　　　95華語領隊實務（二）
(A) 自來水供水設施　　　　　　　(B) 電力供應設施
(C) 聯外道路　　　　　　　　　　(D) 污水處理設施

(C) 由行政院核定民間開發經營之觀光遊樂設施，其所需之項目可由政府興建者為何？ **99華語導遊實務（二）**

 (A) 自來水、電力及電信設備 (B) 垃圾處理場

 (C) 聯外道路 (D) 污水處理場

題庫0073 土地變更應如辦理？

民間機構開發經營觀光遊樂設施、觀光旅館經中央主管機關核定者，其範圍內所需用地如涉及都市計畫或非都市土地使用變更，應檢具書圖文件申請，依都市計畫法第27條或區域計畫法第15-1條規定辦理逕行變更，不受通盤檢討之限制。

發展觀光條例第47條

過去出題

(B) 民間機構開發經營觀光旅館經中央主管機關核定者，其範圍內所需用土地如涉及都市計畫或非都市土地使用變更，可以依下列哪一個法辦理逕行變更，不受通盤檢討之限制？ **96華語導遊實務（二）**

 (A) 發展觀光條例 (B) 都市計畫法

 (C) 土地法 (D) 土地徵收條例

(C) 民間機構開發經營觀光遊樂設施經中央主管機關核定者，其範圍內所需用地如涉及非都市土地使用變更，應檢具書圖文件，依下列何項法令辦理逕行變更？ **100華語領隊實務（二）**

 (A) 都市計畫法 (B) 建築法

 (C) 區域計畫法 (D) 休閒農業輔導管理辦法

題庫0074 優惠貸款何種觀光產業不適用？

民間機構經營觀光遊樂業、觀光旅館業、旅館業之貸款經中央主管機關報請行政院核定者，中央主管機關為配合發展觀光政策之需要，得洽請相關機關或金融機構提供優惠貸款。

發展觀光條例第48條

過去出題

(C) 依發展觀光條例規定，民間機構經營觀光產業之貸款，經中央主管機關報請行政院核定者，中央主管機關得洽請相關機關或金融機構提供優惠貸款，此項優惠對於下列何種觀光產業不適用？ **99華語領隊實務（二）**

 (A) 觀光旅館業 (B) 旅館業

 (C) 旅行業 (D) 觀光遊樂業

(C) 依發展觀光條例規定，民間機構經營觀光遊樂業、觀光旅館業、旅館業之「貸款」，經中央主管機關報請哪一個機關核定者，得洽請相關機關或金融機構提供優惠貸款？　104外語導遊實務（二）
(A) 交通部　　　　　　　　　　(B) 財政部
(C) 行政院　　　　　　　　　　(D) 金融監督管理委員會

題庫0075 **觀光遊樂業、觀光旅館業及旅館業之租稅優惠方式及期限為何？**

觀光遊樂業、觀光旅館業及旅館業配合觀光政策提升服務品質，經中央主管機關核定者，於營運期間，供其直接使用之不動產，應課徵之地價稅及房屋稅，得予適當減免。
租稅優惠，實施年限為5年，其年限屆期前，行政院得視情況延長1次，並以5年為限。

發展觀光條例第49條

題庫0076 **公司組織之觀光產業何種用途下可抵減部份營業稅？**

為加強國際觀光宣傳推廣，公司組織之觀光產業，得在下列用途下，抵減部份營利事業所得稅額：
一、配合政府參與國際宣傳推廣之費用。
二、配合政府參加國際觀光組織及旅遊展覽之費用。
三、配合政府推廣會議旅遊之費用。

發展觀光條例第50條

過去出題

(A) 公司組織之觀光產業，得在下列何種用途項下，抵減部分營利事業所得稅額？
　95華語領隊實務（二）
(A) 配合政府參加國際旅展　　　　(B) 配合政府贊助地方節慶活動
(C) 配合政府發展生態旅遊　　　　(D) 配合政府興建觀光場所

(D) 依據「發展觀光條例」，為加強國際觀光宣傳推廣，以下何者為公司組織之觀光產業得用以抵減營利事業所得稅之項目？　97華語領隊實務（二）
(A) 配合政府推動生態旅遊之費用
(B) 配合政府發展文化創意產業之費用
(C) 配合政府發展外籍青年旅臺之費用
(D) 配合政府推廣會議旅遊之費用

(A) 公司組織之觀光產業在加強國際觀光宣傳推廣用途上支出之金額，得抵減當年度應納之何種稅捐？　　　　99華語導遊實務（二）
(A) 營利事業所得稅　　　　　　　(B) 營業稅
(C) 負責人個人所得稅　　　　　　(D) 印花稅

(D) 依發展觀光條例，為加強國際觀光宣傳推廣，公司組織之觀光產業的下列何種用途費用不得抵減當年度應納營利事業所得稅？　　100華語導遊實務（二）
(A) 配合政府參與國際宣傳之費用
(B) 配合政府參加國際觀光組織及旅遊展覽之費用
(C) 配合政府推廣會議旅遊之費用
(D) 配合政府邀請外籍旅客來臺熟悉旅遊之費用

(B) 依發展觀光條例之規定，公司組織之觀光產業積極參與國際觀光宣傳推廣，下列何種支出不得抵減應納之營利事業所得稅？　　102外語導遊實務（二）
(A) 配合政府參與國際宣傳推廣之費用
(B) 配合政府參與兩岸觀光旅遊業務觀摩考察之費用
(C) 配合政府參加國際觀光組織及旅遊展覽之費用
(D) 配合政府推廣會議旅遊之費用

(C) 公司組織之觀光產業積極參與國際觀光宣傳推廣，得抵減當年度營利事業所得稅，其法源依據為何？　　102外語領隊實務（二）
(A) 所得稅法　　　　　　　　　　(B) 營業稅法
(C) 發展觀光條例　　　　　　　　(D) 獎勵民間參與公共建設條例

(D) 依發展觀光條例規定，為加強國際觀光宣傳推廣，公司組織之觀光產業，得在支出金額百分之10至百分之20限度內，抵減當年度應納營利事業所得稅額；當年度不足抵減時，得在以後4年度內抵減之，下列何者不合於抵減用途項目規定？　　103外語領隊實務（二）
(A) 配合政府推廣會議旅遊之費用
(B) 配合政府參與國際宣傳推廣之費用
(C) 配合政府參加國際觀光組織及旅遊展覽之費用
(D) 配合政府參與國際觀光學術研討之費用

(A) 依發展觀光條例規定，為加強國際觀光宣傳推廣，旅行業配合政府參與國際宣傳推廣之費用在一定限度內，得抵減當年度應納稅額，係指何種稅額？　　103華語領隊實務（二）
(A) 營利事業所得稅　　　　　　　(B) 綜合所得稅
(C) 營業稅　　　　　　　　　　　(D) 證券交易所得稅

題庫0077 國際觀光組織之定義為何？

國際觀光組織：指會員跨3個國家以上，且與觀光產業相關之國際組織。

觀光產業配合政府參與國際觀光宣傳推廣適用投資抵免辦法第2條

過去出題

（A）觀光產業配合政府參加國際觀光組織之費用，得依規定適用投資抵減，其國際
觀光組織係指會員跨「一定規模」國家以上，且與觀光產業相關之國際組織。
此一定規模指多少國家而言？　　　　　　　　　　　　　93外語導遊實務（二）

(A) 3個　　　　　　　　　　　　　　　(B) 5個

(C) 7個　　　　　　　　　　　　　　　(D) 10個

題庫0078 旅遊展覽之定義為何？

旅遊展覽：指參加政府觀光單位所籌辦在國外舉辦或參加之專業旅遊展覽、旅
遊交易會。

觀光產業配合政府參與國際觀光宣傳推廣適用投資抵免辦法第2條

題庫0079 國際會議之定義為何？

國際會議：指包括外國代表在內，且人數達50人以上之會議。

觀光產業配合政府參與國際觀光宣傳推廣適用投資抵免辦法第2條

過去出題

（B）觀光產業配合政府參加國際會議之費用，得依規定適用投資抵減，其國際會議
指包括外國代表在內，且人數達「一定規模」以上之會議。此一定規模指多少
人？　　　　　　　　　　　　　　　　　　　　　　　93華語導遊實務（二）

(A) 30人　　　　　　　　　　　　　　(B) 50人

(C) 100人　　　　　　　　　　　　　(D) 150人

題庫0080 會議旅遊之定義為何？

會議旅遊：指配合國際會議或研討會在中華民國舉辦所提供之旅遊服務。

觀光產業配合政府參與國際觀光宣傳推廣適用投資抵免辦法第2條

題庫0081 公司組織之觀光產業抵減營業稅的額度及時限為何？

為加強國際觀光宣傳推廣，公司組織之觀光產業，得在支出金額<u>百分之10至百分之20</u>限度內，抵減當年度應納營利事業所得稅額；當年度不足抵減時，得在<u>以後4年度內抵減之</u>。

發展觀光條例第50條

過去出題

(C) 某觀光旅館配合政府至國外參加國際旅遊展，該部分支出可抵減營利事業所得稅之額度及時限為何？　　　　　　　　　　　99華語領隊實務（二）
　　　(A) 10%至20%限度內，時限共為3年
　　　(B) 15%至25%限度內，時限共為3年
　　　(C) 10%至20%限度內，時限共為5年
　　　(D) 15%至25%限度內，時限共為5年

(C) 旅行業配合政府參加國際觀光組織及旅遊展覽之費用，最高得在支出金額多少之限度內，抵減應納稅額？　　　　　　　　　100外語導遊實務（二）
　　　(A) 5%　　　　　　　　　　　　　(B) 10%
　　　(C) 20%　　　　　　　　　　　　 (D) 30%

(C) 為加強國際觀光宣傳推廣，公司組織之觀光產業，得在發展觀光條例第50條規定用途項下支出金額百分之10至百分之20限度內，抵減當年度應納營利事業所得稅額；當年度不足抵減時，得在以後幾年度內抵減之？ 105外語導遊實務（二）
　　　(A) 2年度　　　　　　　　　　　　(B) 3年度
　　　(C) 4年度　　　　　　　　　　　　(D) 10年度

(B) 依發展觀光條例規定，觀光產業配合政府參與國際宣傳推廣之費用，得抵減當年度應納營利事業所得稅額，當年度不足抵減時，得在以後幾年度內抵減？
　　　　　　　　　　　　　　　　　　　　　　　105華語導遊實務（二）
　　　(A) 3　　　　　　　　　　　　　　(B) 4
　　　(C) 5　　　　　　　　　　　　　　(D) 6

題庫0082 投資抵減每一年度抵減總額不應超過當年度營業稅額之多少？

投資抵減，其每一年度得抵減總額，以不超過該公司當年度應納營利事業所得稅額<u>百分之50</u>為限。但最後年度抵減金額，不在此限。

發展觀光條例第50條

(D) 民間配合政府推廣會議旅遊之費用，其每一年度得抵減總額，以不超過該公司當年度應納營利事業所得稅額百分之幾為限，但最後年度抵減金額不在此限？ 　　　　　　　　　　　　　　　　　　　　　98華語導遊實務（二）
(A) 20　　　　　　　　　　　　　(B) 25
(C) 30　　　　　　　　　　　　　(D) 50

(C) 依發展觀光條例規定，公司組織之觀光產業積極參與國際觀光宣傳推廣，得申請投資抵減之每一年度抵減總額，至多得抵減該公司當年度應納之營利事業所得稅額為若干？ 　　　　　　　　　　　　　　102華語領隊實務（二）
(A) 30%　　　　　　　　　　　　(B) 40%
(C) 50%　　　　　　　　　　　　(D) 60%

題庫0083 外籍旅客來臺購物退稅規定中，退還的是何種稅？

外籍旅客向特定營業人購買特定貨物，達一定金額以上，並於一定期間內攜帶出口者，得在一定期間內辦理退還特定貨物之營業稅。

發展觀光條例第50-1條

(A) 下列有關外籍旅客來臺購買貨物退稅之規定，何者正確？ 　93外語領隊實務（二）
(A) 此處所指的稅種是貨物之營業稅
(B) 購買之所有貨物均可退稅
(C) 購買金額不限，均可辦理退稅
(D) 沒有限制貨品攜帶出口的時間

(A) 依發展觀光條例規定，外籍旅客向特定營業人購買特定貨物，達一定金額以上，並於一定期間內攜帶出口者，得在一定期間內辦理退還特定貨物之營業稅，故交通部會同財政部訂定下列何種法規規範？ 　　101華語導遊實務（二）
(A) 外籍旅客購買特定貨物申請退還營業稅實施辦法
(B) 外籍旅客申請退還營業稅實施辦法
(C) 外籍旅客購買特定貨物申請退還營業稅實施標準
(D) 外籍旅客購買貨物申請退稅實施辦法

(B) 外籍旅客來臺消費購買特定貨物，且達一定金額以上，並於一定時間內攜帶出口者，得於限期內申辦退稅，其法源依據為何？ 　　102外語導遊實務（二）
(A) 關稅法　　　　　　　　　　　(B) 發展觀光條例
(C) 貨物稅條例　　　　　　　　　(D) 所得稅

(A) 依發展觀光條例規定，外籍旅客來臺消費購買特定貨物，且達一定金額以上，
並於一定時間內攜帶出口者，得於限期內申辦退稅，該退稅之稅目為何？

104外語導遊實務（二）

(A) 營業稅 (B) 關稅
(C) 貨物稅 (D) 娛樂消費稅

(B) 依發展觀光條例規定，外籍旅客向特定營業人購買特定貨物，符合規定要件，
得辦理退稅，係指何種稅？

105外語導遊實務（二）

(A) 營利事業所得稅 (B) 營業稅
(C) 貨物稅 (D) 娛樂稅

題庫0084 相關退稅辦法交通部會同哪個部會訂定？

外籍旅客向特定營業人購買特定貨物之退稅辦法，由交通部會同財政部定之。

發展觀光條例第50-1條

過去出題

(B) 依據「發展觀光條例」第50條之1規定外籍旅客辦理退還特定貨物營業稅，其
辦法由交通部會同哪個單位定之？

96華語導遊實務（二）

(A) 外交部 (B) 財政部
(C) 經濟部 (D) 行政院主計處

(B) 外籍旅客向特定營業人購買特定貨物，達一定金額以上，並於一定期間內攜帶
出口者，得在一定期間內辦理退還特定貨物之營業稅；其辦法，由下列何者定
之？

100外語領隊實務（二）

(A) 交通部觀光局 (B) 交通部會同財政部
(C) 交通部會同觀光局 (D) 財政部會同觀光局

題庫0085 表揚辦法由何機關訂定？

經營管理良好之觀光產業或服務成績優良之觀光產業從業人員，由主管機關表
揚之。
前項表揚之申請程序、獎勵內容、適用對象、候選資格、條件、評選等相關事
項之辦法，由中央主管機關定之。

發展觀光條例第51條

(D) 依發展觀光條例規定，經營管理良好之觀光產業或服務成績優良之觀光產業從業人員，由主管機關表揚之；其表揚辦法，由哪一個機關定之？

101華語領隊實務（二）

(A) 行政院人事行政總處　　　　(B) 交通部觀光局
(C) 內政部　　　　　　　　　　(D) 交通部

題庫0086 **有特定事蹟者，服務滿幾年可接受表揚？**

觀光產業從業人員服務滿3年以上，具有下列各款事蹟者，得為接受表揚之候選對象：

一、推動觀光產業發展，有具體成效或貢獻。

二、對主管業務之管理效能發展，有具體成效或貢獻。

三、發表觀光論著，對發展觀光產業，有具體成效或貢獻。

四、接待觀光旅客，服務週全，深獲好評或有感人事蹟足以發揚賓至如歸之服務精神，有具體成效或貢獻。

五、維護國家權益或爭取國際聲譽，有具體成效或貢獻。

六、其他有助於觀光產業發展並有具體成效或貢獻。

前項候選對象對觀光產業有特殊貢獻者，得不受服務年資限制。

優良觀光產業及其從業人員表揚辦法第8條

(B) 交通部觀光局對服務成績優良之觀光產業從業人員（含導遊及領隊）定有表揚措施，只要服務觀光產業滿幾年以上且具有規定事蹟者，可經推薦參加評選？

97外語領隊實務（二）

(A) 2年　　　　　　　　　　　(B) 3年
(C) 4年　　　　　　　　　　　(D) 5年

題庫0087 **曾受罰鍰者，金額多少以下還是可以接受表揚？**

觀光旅館業、旅館業、旅行業、觀光遊樂業、民宿經營者於最近3年內曾受觀光主管機關停業或罰鍰處分者不予表揚。但其罰鍰在新臺幣1萬元以下，且與表揚事蹟無關者，不在此限。

觀光旅館業、旅館業、旅行業、觀光遊樂業之從業人員及導遊、領隊人員於最近3年內曾受觀光主管機關罰鍰或停止執業處分者，不予表揚。但其罰鍰在新臺幣3千元以下，且與表揚事蹟無關者，不在此限。

優良觀光產業及其從業人員表揚辦法第9條

過去出題

（A）交通部觀光局對服務成績優良之觀光產業從業人員（含導遊及領隊）定有表揚措施，每年接受推薦評選表揚；依規定受推薦參加評選之從業人員如於最近3年內曾受觀光主管機關罰鍰或停止執業處分者，不予表揚；但其罰鍰在下列何項金額（新臺幣）以下且與表揚事蹟無關者，不在此限？　97華語領隊實務（二）

(A) 3千元　　　　　　　　　　　(B) 6千元
(C) 9千元　　　　　　　　　　　(D) 1萬5千元

題庫0088　獎勵辦法之獎勵對象為何？

主管機關為加強觀光宣傳，促進觀光產業發展，對有關觀光之優良文學、藝術作品，應予獎勵；其辦法，由中央主管機關會同有關機關定之。中央主管機關，對促進觀光產業之發展有重大貢獻者，授給獎金、獎章或獎狀表揚之。

發展觀光條例第52條

過去出題

（A）政府為加強觀光宣傳，促進觀光產業發展，對下列何者定有獎勵辦法予以獎勵？　101華語領隊實務（二）

(A) 優良文學、藝術作品　　　　　(B) 配合實施定期檢查
(C) 申請專用標識業者　　　　　　(D) 刊登廣告爭取業績

題庫0089　觀光產業業者若有玷辱國家榮譽、損害國家利益、妨害善良風俗或詐騙旅客行為，應如何處罰？

觀光旅館業、旅館業、旅行業、觀光遊樂業或民宿經營者，有玷辱國家榮譽、損害國家利益、妨害善良風俗或詐騙旅客行為者，處新臺幣3萬元以上15萬元以下罰鍰；情節重大者，定期停止其營業之一部或全部，或廢止其營業執照或登記證。

發展觀光條例第53條

過去出題

（B）觀光旅館業者有玷辱國家榮譽，損害國家利益，妨害善良風俗或詐騙旅客行為者，得處多少新臺幣之罰鍰？　95外語領隊實務（二）

(A) 1至3萬元　　　　　　　　　　(B) 3至15萬元
(C) 15至25萬元　　　　　　　　　(D) 25至50萬元

題庫0090 停業處分後仍繼續營業者如何處理？

經受停止營業一部或全部之處分，仍繼續營業者，廢止其營業執照或登記證。

發展觀光條例第53條

過去出題

(C) 經受停止營業一部或全部之處分之旅行業，仍繼續營業者，發展觀光條例如何規定？　101華語領隊實務（二）
(A) 處新臺幣1萬元以上5萬元以下罰鍰並廢止其營業執照或登記證
(B) 處新臺幣1萬元以上5萬元以下罰鍰
(C) 廢止其營業執照或登記證
(D) 廢止該旅行業經理人之執業證

題庫0091 觀光產業之受僱人員若有玷辱國家榮譽、損害國家利益、妨害善良風俗或詐騙旅客行為，應如何處罰？

觀光旅館業、旅館業、旅行業、觀光遊樂業之受僱人員，有玷辱國家榮譽、損害國家利益、妨害善良風俗或詐騙旅客行為者，處新臺幣1萬元以上5萬元以下罰鍰。

發展觀光條例第53條

過去出題

(C) 觀光遊樂業之受僱人員有妨害善良風俗或詐騙旅客行為者，處新臺幣多少元之罰鍰？　94外語導遊實務（二）
(A) 3千元以上1萬5千元以下　　(B) 5千元以上2萬5千元以下
(C) 1萬元以上5萬元以下　　(D) 3萬元以上15萬元以下

(A) 導遊人員張三受旅行業僱用接待外國觀光團體旅遊，擅自為旅客媒介色情交易，其妨害善良風俗之行為，依發展觀光條例之規定，會被處以新臺幣多少元之罰鍰？　94華語導遊實務（二）
(A) 1萬元以上5萬元以下　　(B) 2萬元以上10萬元以下
(C) 3萬元以上15萬元以下　　(D) 4萬元以上20萬元以下

(C) 觀光產業之受僱人員，若有詐騙旅客行為者，最高可處新臺幣多少元之罰鍰：　94外語領隊實務（二）
(A) 3萬元　　(B) 4萬元
(C) 5萬元　　(D) 6萬元

(B) 旅行業之受僱人員有玷辱國家榮譽、損害國家利益、妨害善良風俗或詐騙旅客
行為者，得處新臺幣多少之罰鍰？　　　　　　　　　　　97外語領隊實務（二）
(A) 1萬元以下　　　　　　　　　　(B) 1萬元以上5萬元以下
(C) 5至8萬元　　　　　　　　　　(D) 5至10萬元

(C) 導遊人員詐騙旅客者，依發展觀光條例規定，可處多少罰鍰？
　　　　　　　　　　　　　　　　　　　　99外語導遊實務（二）
(A) 新臺幣5千元以上，1萬元以下　(B) 新臺幣1萬元以上，3萬元以下
(C) 新臺幣1萬元以上，5萬元以下　(D) 新臺幣3萬元以上，10萬元以下

(A) 依發展觀光條例之規定，觀光旅館業、旅館業、旅行業、觀光遊樂業之受僱人
員有玷辱國家榮譽、損害國家利益、妨害善良風俗或詐騙旅客行為者，處罰鍰
新臺幣多少元？　　　　　　　　　　　　　　　101華語領隊實務（二）
(A) 1萬元以上5萬元以下罰鍰　　　(B) 3萬元以上15萬元以下罰鍰
(C) 5萬元以上25萬元以下罰鍰　　(D) 10萬元以上50萬元以下罰鍰

題庫0092 觀光產業業者檢查結果不合規定者如何處分？

觀光旅館業、旅館業、旅行業、觀光遊樂業或民宿經營者，經主管機關檢查結
果有不合規定者，除依相關法令辦理外，並令限期改善，屆期仍未改善者，處
新臺幣3萬元以上15萬元以下罰鍰；情節重大者，並得定期停止其營業之一部或
全部；經受停止營業處分仍繼續營業者，廢止其營業執照或登記證。

發展觀光條例第54條

題庫0093 觀光產業業者規避檢查應如何處罰？

觀光旅館業、旅館業、旅行業、觀光遊樂業或民宿經營者，規避、妨礙或拒絕
主管機關依規定檢查者，處新臺幣3萬元以上15萬元以下罰鍰，並得按次連續處
罰。

發展觀光條例第54條

過去出題

(B) 觀光旅館業、旅館業、旅行業、觀光遊樂業或民宿經營者，規避、妨礙或拒絕
主管機關實施定期或不定期檢查者，處多少罰鍰，並得按次連續處罰？
　　　　　　　　　　　　　　　　　　　　100外語導遊實務（二）
(A) 新臺幣1萬元以上5萬元以下　　(B) 新臺幣3萬元以上15萬元以下
(C) 新臺幣5萬元以上25萬元以下　(D) 新臺幣10萬元以上50萬元以下

題庫0094 觀光旅館業及旅行業經營核准登記外業務如何處罰？

觀光旅館業、旅行業違反規定，經營核准登記範圍外業務者，處新臺幣3萬元以上15萬元以下罰鍰；情節重大者，得廢止其營業執照。

發展觀光條例第55條

過去出題

(D) 旅行業經營核准登記範圍外業務，依發展觀光條例規定的處罰，下列何者正確？ 　　　　　　　　　　　　　　　　　　　　　　　　97外語導遊實務（二）
(A) 處新臺幣1萬元以上5萬元以下罰鍰
(B) 廢止營業執照
(C) 定期停止營業
(D) 處新臺幣3萬元以上15萬元以下罰鍰；情節重大者，得廢止其營業執照

(D) 觀光旅館業經營核准登記範圍以外業務時，應處新臺幣多少元之罰鍰？ 　　　　　　　　　　　　　　　　　　　　　　　　99外語領隊實務（二）

(A) 1萬元以上5萬元以下 　　　　　(B) 1萬5千元以上7萬5千元以下
(C) 2萬元以上10萬元以下 　　　　(D) 3萬元以上15萬元以下

(A) 旅行業違反發展觀光條例規定，經營核准登記範圍外業務，處多少罰鍰？ 　　　　　　　　　　　　　　　　　　　　　　　　100華語導遊實務（二）

(A) 新臺幣3萬元以上15萬元以下 　　(B) 新臺幣5萬元以上25萬元以下
(C) 新臺幣10萬元以上50萬元以下 　(D) 新臺幣15萬元以上60萬元以下

題庫0095 旅行業未與旅客訂定書面契約如何處罰？

旅行業違反規定，未與旅客訂定書面契約，處新臺幣1萬元以上5萬元以下罰鍰。

發展觀光條例第55條

過去出題

(A) 旅行業辦理團體旅遊時，未與旅客訂定書面契約，最低可處新臺幣多少元之罰鍰？ 　　　　　　　　　　　　　　　　　　　　　　　　93華語領隊實務（二）
(A) 1萬元 　　　　　　　　　　　(B) 2萬元
(C) 3萬元 　　　　　　　　　　　(D) 4萬元

（B）旅行業辦理團體旅遊，未與旅客訂定書面契約時，應處新臺幣多少元之罰鍰？
99華語領隊實務（二）
(A) 5千元以上2萬5千元以下　(B) 1萬元以上5萬元以下
(C) 1萬5千元以上7萬5千元以下　(D) 2萬元以上10萬元以下

（C）旅行業者未與旅客訂定旅遊書面契約，可處多少罰鍰？　100華語導遊實務（二）
(A) 新臺幣5千元以上2萬元以下　(B) 新臺幣5千元以上3萬5千元以下
(C) 新臺幣1萬元以上5萬元以下　(D) 新臺幣1萬元以上10萬元以下

（B）旅行業辦理團體旅遊或個別旅客旅遊時，未與旅客訂定書面契約，依發展觀光條例規定如何處罰？
103華語領隊實務（二）
(A) 處經理人新臺幣3千元以上1萬5千元以下罰鍰
(B) 處新臺幣1萬元以上5萬元以下罰鍰
(C) 處新臺幣3萬元以上15萬元以下罰鍰
(D) 得定期停止其營業

題庫0096　觀光產業業者違反發展觀光條例所發布之命令應如何處罰？

觀光旅館業、旅館業、旅行業、觀光遊樂業或民宿經營者，違反依本條例所發布之命令者，視情節輕重，主管機關得令限期改善或處新臺幣1萬元以上5萬元以下罰鍰。

發展觀光條例第55條

過去出題

（B）旅行業委由旅客攜帶物品圖利者，依發展觀光條例規定的處罰，以下何者正確？
96華語領隊實務（二）
(A) 處新臺幣5千元以上2萬5千元以下罰鍰
(B) 處新臺幣1萬元以上5萬元以下罰鍰
(C) 處新臺幣2萬元以上10萬元以下罰鍰
(D) 處新臺幣3萬元以上15萬元以下罰鍰

（B）旅行業利用業務套取外匯或私自兌換外幣者，依發展觀光條例規定的處罰，以下何者正確？
99華語導遊實務（二）
(A) 處新臺幣5,000元以上，25,000元以下罰鍰
(B) 處新臺幣10,000元以上，50,000元以下罰鍰
(C) 處新臺幣20,000元以上，100,000元以下罰鍰
(D) 處新臺幣30,000元以上，150,000元以下罰鍰

(C) 某旅館業未將旅館業專用標識懸掛於營業場所外部明顯易見之處，經該管地方政府查獲，依發展觀光條例規定，該府可對該旅館裁罰新臺幣多少罰鍰？

103外語導遊實務（二）

(A) 5千元以下　　　　　　　　　　(B) 1萬元以下
(C) 1萬元以上 5萬元以下　　　　　(D) 5萬元以上 10萬元以下

(D) 某旅館業於旅客住宿前，已預收訂金或確認訂房，未依約定之內容保留房間，依發展觀光條例及旅館業管理規則，主管機關可對此旅館業處新臺幣多少罰鍰？

104華語導遊實務（二）

(A) 3千元以下　　　　　　　　　　(B) 5千元以下
(C) 5千元以上1萬元以下　　　　　(D) 1萬元以上5萬元以下

(C) 臺北市某觀光旅館業為因應大量住客需求，未經核准擅自將同幢之員工宿舍改裝變更為觀光旅館客房使用，依發展觀光條例規定，業者會受何種處罰？

105華語導遊實務（二）

(A) 因屬配合觀光客倍增政策之應變措施，不受處罰
(B) 因屬臨時應變措施，每增加一間客房處新臺幣3千元以上1萬5千元以下罰鍰
(C) 處新臺幣1萬元以上5萬元以下罰鍰
(D) 處新臺幣3萬元以上15萬元以下罰鍰

題庫0097 觀光旅館業、旅行業、觀光遊樂業未領取營業執照應如何處罰？

未依本條例領取營業執照而經營觀光旅館業務、旅行業務或觀光遊樂業務者，處新臺幣10萬元以上50萬元以下罰鍰，並勒令歇業。

發展觀光條例第55條

過去出題

(D) 依目前法律規定，對非法經營旅行業務的處罰係採取哪一種方式？

96外語導遊實務（二）

(A) 判處有期徒刑　　　　　　　　(B) 判處拘役
(C) 科罰金　　　　　　　　　　　(D) 處罰鍰

題庫0098 旅館業未領取營業執照應如何處罰？

未依本條例領取登記證而經營旅館業務者，處新臺幣10萬元以上50萬元以下罰鍰，並勒令歇業。

發展觀光條例第55條

題庫0099 未領取登記證而經營民宿應如何處罰？

未依本條例領取登記證而經營民宿者，處新臺幣6萬元以上30萬元以下罰鍰，並勒令歇業。

發展觀光條例第55條

題庫0100 外國旅行社設置代表人未經核准應如何處罰？

外國旅行業未經申請核准而在中華民國境內設置代表人者，處代表人新臺幣1萬元以上5萬元以下罰鍰，並勒令其停止執行職務。

發展觀光條例第56條

過去出題

(A) 依發展觀光條例之規定，外國旅行業未經申請核准而在中華民國境內設置代表人者，處代表人多少罰鍰，並勒令其停止執行職務？　100華語導遊實務（二）
　　　(A) 新臺幣1萬元以上5萬元以下　　　(B) 新臺幣3萬元以上15萬元以下
　　　(C) 新臺幣9萬元以上45萬元以下　　(D) 新臺幣50萬元以下

題庫0101 旅行社未依規定辦理履約保證保險或責任保險應如何處罰？

旅行業未依規定辦理履約保證保險或責任保險，中央主管機關得立即停止其辦理旅客之出國及國內旅遊業務，並限於3個月內辦妥投保，逾期未辦妥者，得廢止其旅行業執照。
違反停止辦理旅客之出國及國內旅遊業務之處分者，中央主管機關得廢止其旅行業執照。

發展觀光條例第57條

過去出題

(C) 旅行業未依規定辦理履約保證保險或責任險，中央主管機關得立即停止其辦理旅遊業務，並限幾個月內辦理投保，否則廢止其旅行業執照？
　　　　　　　　　　　　　　　　　　　　　　93外語導遊實務（二）
　　　(A) 1　　　　　　　　　　　　　　(B) 2
　　　(C) 3　　　　　　　　　　　　　　(D) 4

（D）旅行業未依規定投保責任保險及履約保險者，交通部觀光局得立即停止其經營團體旅行業務，並限於3個月內辦妥投保，如逾期未辦妥者，會受何種處分？ 94華語領隊實務（二）

(A) 處罰鍰2萬元　　　　　　　　(B) 處罰鍰5萬元
(C) 處停止營業1個月　　　　　　(D) 廢止旅行業執照

（D）旅行業未依規定辦理責任保險者，中央主管機關應限其於一定期間內辦妥投保，該一定期間，依發展觀光條例規定是多久？ 97外語領隊實務（二）

(A) 15日　　　　　　　　　　　(B) 1個月
(C) 2個月　　　　　　　　　　　(D) 3個月

（B）旅行業未依規定辦理履約保證保險或責任保險，中央主管機關得立即停止其辦理相關旅遊業務，並限於多少時間內辦妥投保？ 98外語導遊實務（二）

(A) 6個月內　　　　　　　　　　(B) 3個月內
(C) 2個月內　　　　　　　　　　(D) 1個月內

（D）旅行業未依規定辦理履約保證保險或責任保險，中央主管機關得立即停止其辦理旅客之出國及國內旅遊業務，並限於多久內辦妥投保，逾期未辦妥者，得廢止其旅行業執照？ 105外語領隊實務（二）

(A) 6 個月內　　　　　　　　　　(B) 5 個月內
(C) 4 個月內　　　　　　　　　　(D) 3 個月內

題庫0102 觀光產業未依規定辦理相關保險者應如何處罰？

旅行業未依規定辦理履約保證保險或責任保險，中央主管機關得立即停止其辦理旅客之出國及國內旅遊業務，並限於3個月內辦妥投保，逾期未辦妥者，得廢止其旅行業執照。

違反前項停止辦理旅客之出國及國內旅遊業務之處分者，中央主管機關得廢止其旅行業執照。

觀光旅館業、旅館業、觀光遊樂業及民宿經營者，未依規定辦理責任保險者，處新臺幣3萬元以上50萬元以下罰鍰，主管機關並應令限期辦妥投保，屆期未辦妥者，得廢止其營業執照或登記證。

發展觀光條例第57條

過去出題

（ D ）依發展觀光條例規定，觀光旅館業未依規定投保責任保險者可處多少罰鍰？

作者林老師出題

(A) 處新臺幣1萬元以上，5萬元以下
(B) 處新臺幣3萬元以上，15萬元以下
(C) 處新臺幣5萬元以上，25萬元以下
(D) 處新臺幣3萬元以上，50萬元以下

題庫0103 旅行業經理人兼任其他旅行業經理人或自營或為他人兼營旅行業應如何處罰？

旅行業經理人違反規定，兼任其他旅行業經理人或自營或為他人兼營旅行業者，處新臺幣3千元以上1萬5千元以下罰鍰；情節重大者，並得逕行定期停止其執行業務或廢止其執業證。

發展觀光條例第58條

過去出題

（ C ）下列「發展觀光條例」中有關旅行業經理人之規定，何者正確？

97華語領隊實務（二）

(A) 得兼任其他旅行業之經理人
(B) 應經地方主管機關或受其委託之機構訓練合格
(C) 不得自營或為他人兼營旅行業
(D) 連續兩年未任職於旅行業者，取消其相關證照

（ A ）依發展觀光條例之規定，旅行業經理人兼任其他旅行業經理人或自營或為他人兼營旅行業者，其處罰之內容有哪些？①處新臺幣3千元以上1萬5千元以下罰鍰 ②處新臺幣5千元以上2萬5千元以下罰鍰 ③情節重大者，並得逕行定期停止其執行業務 ④即廢止其執業證　　　　　　　101外語領隊實務（二）
(A) ①③　　　　　　　　　　　(B) ①④
(C) ②③　　　　　　　　　　　(D) ②④

（ D ）依發展觀光條例規定，旅行業經理人違反規定為他人兼營旅行業，可處下列何項罰鍰額度？　　　　　　　　　　105華語領隊實務（二）
(A) 新臺幣1萬元以上5萬元以下　(B) 新臺幣5千元以上3萬元以下
(C) 新臺幣4千元以上2萬元以下　(D) 新臺幣3千元以上1萬5千元以下

題庫0104 導遊人員、領隊人員或觀光產業經營者僱用之人員違反發展觀光條例所發布之命令者應如何處罰？

導遊人員、領隊人員或觀光產業經營者僱用之人員，違反依本條例所發布之命令者，處新臺幣3千元以上1萬5千元以下罰鍰；情節重大者，並得逕行定期停止其執行業務或廢止其執業證。

發展觀光條例第58條

過去出題

(C) 對於「持華語導遊人員執業證，而接待或引導日本觀光旅客旅遊業務」者，下列敘述何者正確？ 　　　　　　　　　　　　　　93華語導遊實務（二）
(A) 屬於合法業務範圍
(B) 不合規定，但旺季時向主管機關報備則可為之
(C) 應處新臺幣3千元以上1萬5千元以下罰鍰
(D) 應處新臺幣1萬元以上3萬元以下罰鍰

(A) 導遊人員掩護非合格導遊執行導遊業務者，依發展觀光條例規定的處罰，以下何者為正確？ 　　　　　　　　　　　　　94華語導遊實務（二）
(A) 處新臺幣3千元以上1萬5千元以下罰鍰；情節重大者，並得定期停止其執行業務或廢止其執業證
(B) 定期停止其執行業務
(C) 廢止其執業證
(D) 處新臺幣1萬元以上5萬元以下罰鍰

(D) 日本「鐵道聯盟旅行社」招攬日本旅客來臺觀光，未經由臺灣的接待旅行社安排食、宿、交通及行程等事宜，便直接洽請導遊人員張三擔任該團導遊，經主管機關查證後認為張三違規情節重大，應受何處罰？ 　95外語領隊實務（二）
(A) 處新臺幣5千元以上2萬5千元以下罰鍰
(B) 處新臺幣1萬元以上5萬元以下罰鍰
(C) 處新臺幣5千元以上2萬5千元以下罰鍰並得定期停止其執業或廢止其執業證
(D) 處新臺幣3千元以上1萬5千元以下罰鍰並得定期停止其執業或廢止其執業證

(B) 下列哪些從業人員違反發展觀光條例所發布之命令者，處新臺幣3千元以上1萬5千元以下罰鍰；情節重大者，並得逕行定期停止其執行業務或廢止其執業證？①導遊人員 ②領隊人員 ③民宿經營者 ④旅行業經理人
　　　　　　　　　　　　　　　　　　　　103外語導遊實務（二）
(A) ①②③　　　　　　　　　　　(B) ①②④
(C) ①③④　　　　　　　　　　　(D) ②③④

— 84 —

（B）依發展觀光條例規定，領隊人員執行業務時，擅離團體或擅自將旅客解散、擅自變更使用非法交通工具、遊樂及住宿設施，下列有關處罰之規定何者正確？

103華語領隊實務（二）

(A) 處新臺幣1千元以上5千元以下罰鍰；情節重大者，並得逕行定期停止其執行業務或廢止其執業證

(B) 處新臺幣3千元以上1萬5千元以下罰鍰；情節重大者，並得逕行定期停止其執行業務或廢止其執業證

(C) 處新臺幣5千元以上2萬5千元以下罰鍰；情節重大者，並得逕行定期停止其執行業務或廢止其執業證

(D) 處新臺幣1萬元以上5萬元以下罰鍰；情節重大者，並得逕行定期停止其執行業務或廢止其執業證

題庫0105 經受停止執行業務處分，仍繼續執業者，應如何處分？

經受停止執行業務處分，仍繼續執業者，<u>廢止其執業證</u>。

發展觀光條例第58條

過去出題

（C）導遊人員於停止執行業務處分期間，仍繼續執業者，依發展觀光條例之規定應受何處罰？

93外語導遊實務（二）

(A) 處新臺幣1萬元以上5萬元以下罰鍰

(B) 加倍延長停止執行業務之期間

(C) 廢止其導遊人員執業證

(D) 處新臺幣1萬元以上5萬元以下罰鍰並廢止其導遊人員執業證

（D）導遊人員、領隊人員違反依發展觀光條例所發布之命令者，處罰鍰以後，情節重大者，並得逕行定期停止其執行業務或廢止其執業證；經受停止執行業務處分，如仍繼續執業者，如何處理？

101外語領隊實務（二）

(A) 廢止其執業證，並限3年內不得再行考照

(B) 處罰新臺幣3萬元以上15萬元以下之罰鍰後，廢止其執業證

(C) 連續處罰至其停止執業

(D) 廢止其執業證

（A）導遊人員擅自將執業證借供他人使用者，依發展觀光條例規定，除處以新臺幣3千元以上1萬5千元以下罰鍰外，在下列何種情況下可廢止其執業證？

103外語導遊實務（二）

(A) 受停止執行業務處分，仍繼續執業者

(B) 未繳交罰鍰者

(C) 令其改善未有成效者

(D) 經查獲將執業證借供他人使用3次以上者

（D）導遊人員經受停止執行業務處分期間仍繼續執行業務，依發展觀光條例裁罰標準規定，應受何種處分？　　　　　　　　　　103華語導遊實務（二）

(A) 罰鍰新臺幣5千元

(B) 罰鍰新臺幣1萬5千元

(C) 罰鍰新臺幣1萬5千元，並停止執行業務1年

(D) 廢止執業證

題庫0106 無執業證而執行導遊人員、領隊人員業務者應如何處罰？

未依規定取得執業證而執行導遊人員或領隊人員業務者，處新臺幣1萬元以上5萬元以下罰鍰，並禁止其執業。

發展觀光條例第59條

過去出題

（A）未依發展觀光條例第32條規定取得執業證而執行導遊或領隊人員業務者處新臺幣多少元之罰鍰，並禁止其執業？　　　　　　　93華語導遊實務（二）

(A) 1萬至5萬元　　　　　　　　　(B) 5萬至10萬元

(C) 10萬至15萬元　　　　　　　　(D) 15萬至20萬元

（D）經導遊人員考試及訓練及格之人員執行領隊業務者，是否符合規定？　　　　　　　　　　　　　　　　　　94外語導遊實務（二）

(A) 符合規定

(B) 不符規定；應處新臺幣3千元以上1萬5千元以下罰鍰並禁止其執行領隊業務

(C) 不符規定；應處新臺幣3千元以上1萬5千元以下罰鍰並禁止其執行導遊業務

(D) 不符規定；應處新臺幣1萬元以上5萬元以下罰鍰並禁止其執行領隊業務

（C）領取領隊人員執業證執行導遊業務者，下列敘述何者正確？　　　　　　　　　　　　　　　　　　　　95華語導遊實務（二）

(A) 只要接受導遊訓練即符合規定

(B) 不符合規定，應處新臺幣3千元以上5千元以下罰鍰並禁止其執行領隊業務

(C) 不符合規定，應處新臺幣1萬元以上5萬元以下罰鍰並禁止其執行導遊業務

(D) 不符合規定，應處新臺幣3千元以上1萬5千元以下罰鍰並禁止其執行導遊業務

（B）旅行業接待或引導國外觀光旅客旅遊，指派領有華語導遊人員執業證之人員執行導遊業務，依發展觀光條例規定的處罰，以下何者正確？

97外語導遊實務（二）

(A) 處新臺幣5千元以上2萬5千元以下罰鍰
(B) 處新臺幣1萬元以上5萬元以下罰鍰
(C) 處新臺幣2萬元以上10萬元以下罰鍰
(D) 處新臺幣3萬元以上15萬元以下罰鍰

（C）未依發展觀光條例規定取得執業證，而執行領隊人員業務者，其處罰為：

99華語領隊實務（二）

(A) 3年內禁止其執業
(B) 5年內禁止其執業
(C) 處新臺幣1萬元以上，5萬元以下罰鍰，並禁止其執業
(D) 廢止執業證，並禁止其執業

（B）依發展觀光條例之規定，未經考試主管機關或其委託之有關機關考試及訓練合格，取得執業證而執行導遊人員或領隊人員業務者，處多少罰鍰，並禁止其執業？

100華語導遊實務（二）

(A) 新臺幣3千元以上1萬5千元以下
(B) 新臺幣1萬元以上5萬元以下
(C) 新臺幣1萬5千元以上7萬5千元以下
(D) 新臺幣3萬元以上15萬元以下

（A）未依規定取得執業證，而執行導遊人員業務者，得處新臺幣罰鍰至少為：

100華語領隊實務（二）

(A) 1萬元
(B) 2萬元
(C) 3萬元
(D) 4萬元

（B）未依發展觀光條例規定取得執業證而執行導遊人員業務者，其處罰為：

104華語導遊實務（二）

(A) 廢止執業證，並禁止其執業
(B) 處新臺幣1萬元以上，5萬元以下罰鍰，並禁止其執業
(C) 處新臺幣3萬元以上，15萬元以下罰鍰，並禁止其執業
(D) 處新臺幣5萬元以上，25萬元以下罰鍰，並禁止其執業

（B）未經領隊人員考試及訓練合格而執行領隊業務者，依發展觀光條例應受何種處罰？

104外語領隊實務（二）

(A) 罰金
(B) 罰鍰
(C) 限制出境
(D) 停止執業1個月

(D) 依發展觀光條例規定，未取得執照而執行導遊人員業務者，可處下列何項罰
鍰額度，並禁止其執業？ 105華語導遊實務（二）
(A) 新臺幣3千元以上1萬5千元以下
(B) 新臺幣4千元以上2萬元以下
(C) 新臺幣5千元以上2萬5千元以下
(D) 新臺幣1萬元以上5萬元以下

(C) 未取得執業證而執行領隊人員業務者，依發展觀光條例最高可處新臺幣多少元
之罰鍰？ 105外語領隊實務（二）
(A) 3萬元 (B) 4萬元
(C) 5萬元 (D) 6萬元

題庫0107 在公告禁止區域從事水域遊憩活動應如何處罰？

於公告禁止區域從事水域遊憩活動或不遵守水域遊憩活動管理機關對有關水域
遊憩活動所為種類、範圍、時間及行為之限制命令者，由其水域遊憩活動管理
機關處新臺幣1萬元以上5萬元以下罰鍰，並禁止其活動。

發展觀光條例第60條

過去出題

(D) 依發展觀光條例規定，旅客不遵守水域遊憩活動管理機關對有關水域遊憩活
動所為種類、範圍、時間及行為之限制命令者，水域遊憩活動管理機關得處下
列何項罰鍰額度，並禁止其活動？ 105外語領隊實務（二）
(A) 新臺幣1千元以上5千元以下 (B) 新臺幣2千元以上1萬元以下
(C) 新臺幣3千元以上1萬2千元以下 (D) 新臺幣1萬元以上5萬元以下

(C) 旅客於颱風來前至海邊衝浪，違反水域管理機關對活動種類、範圍、時間及行
為之限制命令者，依發展觀光條例規定處下列何項罰鍰額度，並禁止其活動？
105華語領隊實務（二）
(A) 新臺幣3千元以上1萬5千元以下
(B) 新臺幣5千元以上2萬5千元以下
(C) 新臺幣1萬元以上5萬元以下
(D) 新臺幣1萬5千元以上7萬5千元以下

題庫0108 在公告禁止區域營利從事水域遊憩活動應如何處罰？

於公告禁止區域從事水域遊憩活動且具營利性質者，處新臺幣3萬元以上15萬元
以下罰鍰，並禁止其活動。

發展觀光條例第60條

題庫0109 未依規定繳回觀光專用標識者應如何處罰？

未依規定繳回觀光專用標識，或未經主管機關核准擅自使用觀光專用標識者，處新臺幣3萬元以上15萬元以下罰鍰，並勒令其停止使用及拆除之。

發展觀光條例第61條

過去出題

(C) 依發展觀光條例之規定，觀光遊樂業者，經受停止營業或廢止營業執照或登記證之處分，又未依同條例繳回觀光專用標識者，處新臺幣多少罰鍰，並勒令其停止使用及拆除之？ 　　101外語導遊實務（二）
(A) 1萬元以上5萬元以下　　　　(B) 1萬5千元以上7萬5千元以下
(C) 3萬元以上15萬元以下　　　 (D) 9萬元以上45萬元以下

題庫0110 損壞觀光資源應如何處罰？

損壞觀光地區或風景特定區之名勝、自然資源或觀光設施者，有關目的事業主管機關得處行為人新臺幣50萬元以下罰鍰，並責令回復原狀或償還修復費用。

發展觀光條例第62條

過去出題

(C) 行為人損壞觀光地區或風景特定區之名勝、自然資源或觀光設施，除由有關目的事業主管機關責令回復原狀外，得另處罰鍰，其處罰規定為何？ 　　99外語導遊實務（二）
(A) 新臺幣10萬元以下　　　　(B) 新臺幣30萬元以下
(C) 新臺幣50萬元以下　　　　(D) 新臺幣100萬元以下

(D) 依發展觀光條例規定，損壞風景特定區自然資源者，最高可處新臺幣多少罰鍰？ 　　102華語導遊實務（二）
(A) 20萬元　　　　(B) 30萬元
(C) 40萬元　　　　(D) 50萬元

題庫0111 損壞觀光資源至無法回復者應如何處罰？

無法回復原狀者，有關目的事業主管機關得再處行為人新臺幣500萬元以下罰鍰。

發展觀光條例62條

(C) 行為人損壞觀光地區或風景特定區之名勝、自然資源或觀光設施至無法回復原狀者，有關目的事業主管機關得處行為人最高多少的罰鍰？

(A) 100萬元 　　　　　　　　　　(B) 300萬元
(C) 500萬元 　　　　　　　　　　(D) 1,000萬元

(C) 損壞觀光地區或風景特定區之名勝、自然資源或觀光設施者，有關目的事業主管機關得處行為人新臺幣50萬元以下罰鍰，並責令回復原狀或償還修復費用。其無法回復原狀者，該管目的事業主管機關對行為人最高可處新臺幣多少罰鍰？

(A) 100萬元 　　　　　　　　　　(B) 300萬元
(C) 500萬元 　　　　　　　　　　(D) 600萬元

(D) 依發展觀光條例規定，損壞觀光地區或風景特定區之名勝、自然資源或觀光設施者，有關目的事業主管機關得處罰行為人並責令回復原狀或償還修復費用，其無法回復原狀者，得再處行為人新臺幣多少元以下罰鍰？

(A) 50萬元 　　　　　　　　　　(B) 150萬元
(C) 300萬元 　　　　　　　　　　(D) 500萬元

題庫0112 未依規定申請專業導覽員陪同進入自然人文生態景觀區應如何處罰？

旅客進入自然人文生態景觀區未依規定申請專業導覽人員陪同進入者，有關目的事業主管機關得處行為人新臺幣3萬元以下罰鍰。

發展觀光條例第62條

(D) 依據發展觀光條例，旅客進入自然人文生態景觀區，未依規定申請專業導覽員陪同進入者，目的事業主管機關得處行為人新臺幣多少元之罰鍰？

(A) 10萬元 　　　　　　　　　　(B) 8萬元
(C) 5萬元 　　　　　　　　　　(D) 3萬元

(C) 旅客進入自然人文生態景觀區未依規定申請專業導覽人員陪同進入者，得處新臺幣多少元以下之罰鍰？

(A) 1萬元 　　　　　　　　　　(B) 1萬5千元
(C) 3萬元 　　　　　　　　　　(D) 5萬元

(C) 旅客進入自然人文生態景觀區，未依規定申請專業導覽人員陪同進入者，有關
目的事業主管機關得處行為人新臺幣罰鍰為： 100外語領隊實務（二）
(A) 1萬元以下 　　　　　　　　　(B) 2萬元以下
(C) 3萬元以下 　　　　　　　　　(D) 4萬元以下

題庫0113 在風景特定區違法設攤應如何處罰？

於風景特定區或觀光地區內有下列行為之一者，由其目的事業主管機關處新臺
幣1萬元以上5萬元以下罰鍰：
一、擅自經營固定或流動攤販。
二、擅自設置指示標誌、廣告物。
三、強行向旅客拍照並收取費用。
四、強行向旅客推銷物品。
五、其他騷擾旅客或影響旅客安全之行為。
違反前項第一款或第二款規定者，其攤架、指示標誌或廣告物予以拆除並沒入
之，拆除費用由行為人負擔。

發展觀光條例第63條

過去出題

(B) 在風景特定區擅自經營固定或流動攤販，應處新臺幣多少元之罰鍰，其攤架、
指示標誌或廣告物並予以拆除及沒入？ 98外語領隊實務（二）
(A) 5千元以上2萬5千元以下 　　　(B) 1萬元以上5萬元以下
(C) 1萬5千元以上7萬5千元以下 　(D) 2萬元以上10萬元以下

(D) 依發展觀光條例之規定，在風景特定區或觀光地區內擅自經營流動攤販者，
該管理機關得如何處理？ 101華語導遊實務（二）
(A) 沒入其攤架並予拘留 　　　　　(B) 直接移送法辦
(C) 處以罰鍰後驅離 　　　　　　　(D) 處以罰鍰，並沒入其攤架

(D) 小張假日到北海岸石門海濱停車場設攤賣咖啡，造成堵塞及髒亂，有礙觀
瞻。依發展觀光條例之規定，該區目的事業主管機關可以對小張為下列何項處
罰？ 102外語導遊實務（二）
(A) 處新臺幣3千元以上1萬5千元以下罰鍰
(B) 處新臺幣5千元以上2萬5千元以下罰鍰
(C) 處新臺幣6千元以上3萬元以下罰鍰
(D) 處新臺幣1萬元以上5萬元以下罰鍰

題庫0114 於風景特定區或觀光地區內任意拋棄垃圾者，處新臺幣多少元？

於風景特定區或觀光地區內有下列行為之一者，由其目的事業主管機關處新臺幣5千元以上10萬元以下罰鍰：
一、任意拋棄、焚燒垃圾或廢棄物。
二、將車輛開入禁止車輛進入或停放於禁止停車之地區。
三、擅入管理機關公告禁止進入之地區。
其他經管理機關公告禁止破壞生態、污染環境及危害安全之行為，由其目的事業主管機關處新臺幣5千元以上100萬元以下罰鍰。

發展觀光條例第64條

題庫0115 罰鍰未在限期內繳納應如何處理？

依本條例所處之罰鍰，經通知限期繳納，屆期未繳納者，依法移送強制執行。

發展觀光條例第65條

過去出題

(B) 領隊人員經依發展觀光條例規定處以罰鍰，並經通知限期繳納，屆期仍未繳納者，依行政執行法規定，中央觀光主管機關應採行何種作為？

93華語領隊實務（二）

(A) 移送法院強制執行　　　　　　(B) 移送行政執行署強制執行
(C) 再行限期通知繳納　　　　　　(D) 加重罰鍰

(A) 依發展觀光條例規定，依本條例所處之罰鍰，經通知限期繳納，屆期未繳納者，如何處理？

104華語領隊實務（二）

(A) 依法移送強制執行
(B) 限期2次未繳納者，即移送強制執行
(C) 處2倍罰鍰
(D) 加倍罰鍰，並即移送強制執行

題庫0116 應由中央主管機關訂定之相關管理規則有哪些？

風景特定區之評鑑、規劃建設作業、經營管理、經費及獎勵等事項之管理規則，由中央主管機關定之。

觀光旅館業、旅館業之設立、發照、經營設備設施、經營管理、受僱人員管理及獎勵等事項之管理規則，由中央主管機關定之。

旅行業之設立、發照、經營管理、受僱人員管理、獎勵及經理人訓練等事項之管理規則，由中央主管機關定之。

觀光遊樂業之設立、發照、經營管理及檢查等事項之管理規則，由中央主管機關定之。

導遊人員、領隊人員之訓練、執業證核發及管理等事項之管理規則，由中央主管機關定之。

發展觀光條例第66條

過去出題

(B) 「發展觀光條例」第66條中所規定應由中央主管機關訂定之相關管理規則內容中，不包括下列何者？　　95華語導遊實務（二）
(A) 旅行業之設立　　　　　　　　(B) 觀光旅館業之行銷
(C) 導遊領隊人員之訓練　　　　　(D) 觀光遊樂業之發照

(C) 依發展觀光條例之規定，以下何者非屬觀光主管機關對旅行業之管理事項？　　96華語導遊實務（二）
(A) 旅行業受僱人員之管理　　　　(B) 旅行業經理人之訓練
(C) 旅行業營收之管理　　　　　　(D) 旅行業之發照

(B) 有關旅行業之經營管理事項，係屬何單位之權責？　　96華語導遊實務（二）
(A) 縣市政府觀光主管單位　　　　(B) 交通部觀光局
(C) 各地旅行業同業公會　　　　　(D) 中華民國旅行業品質保障協會

(B) 風景特定區之評鑑、規劃建設作業、經營管理、經費及獎勵等事項之管理規則，由中央主管機關定之。據此，交通部訂定何規則？　　100華語導遊實務（二）
(A) 風景區管理規則　　　　　　　(B) 風景特定區管理規則
(C) 國家風景區管理規則　　　　　(D) 國家風景特定區管理規則

第二章 旅行業管理規則

第一單元 觀光行政與法規
第二章 旅行業管理規則

修正日期：108.09.23

適用科目：外語領隊人員-領隊實務（二） 華語領隊人員-領隊實務（二）
外語導遊人員-導遊實務（二） 華語導遊人員-導遊實務（二）

題庫0117 旅行業之設立、變更等相關事項，由何機關執行？

旅行業之設立、變更或解散登記、發照、經營管理、獎勵、處罰、經理人及從業人員之管理、訓練等事項，由交通部委任交通部觀光局執行之；其委任事項及法規依據應公告並刊登政府公報或新聞紙。

旅行業管理規則第2條

過去出題

(B) 旅行業之設立、變更登記、發照等事項，係屬何單位之權責？

93華語領隊實務（二）

(A) 縣市政府觀光主管單位　　　　(B) 交通部觀光局
(C) 中華民國旅行業品質保障協會　(D) 各地旅行業同業公會

(B) 旅行業從業人員之訓練事項，係屬何單位之權責？ 96外語導遊實務（二）
(A) 縣市政府觀光主管單位　　　　(B) 交通部觀光局
(C) 各地旅行業同業公會　　　　　(D) 中華民國旅行業品質保障協會

(A) 旅行業之設立、變更或解散登記、發照、經營管理、獎勵、處罰、經理人及從業人員之管理、訓練等事項，由交通部委任哪一機關執行之？

100華語領隊實務（二）

(A) 交通部觀光局　　　　　　　　(B) 中華民國旅行商業同業公會
(C) 各直轄市及縣（市）政府　　　(D) 各地方政府觀光旅遊機構

(C) 依旅行業管理規則規定，旅行業之設立、變更或解散登記、發照、經營管理、獎勵、處罰、經理人及從業人員之管理、訓練等事項，是由下列哪一機構執行？

104外語導遊實務（二）

(A) 中華民國旅行業同業公會　　　(B) 地方觀光主管機關
(C) 交通部觀光局　　　　　　　　(D) 中華民國旅行業品質保障協會

題庫0118 **旅行業依業務性質可分為幾種？**

旅行業區分為綜合旅行業、甲種旅行業及乙種旅行業三種。

旅行業管理規則第3條

過去出題

(B) 旅行業依其業務性質，可區分為： 　　　　　　　94外語領隊實務（二）
 (A) 2種 　　　　　　　　　　　　(B) 3種
 (C) 4種 　　　　　　　　　　　　(D) 5種

題庫0119 **各種旅行業經營之業務為何？**

綜合旅行業經營下列業務：

一、接受委託代售國內外海、陸、空運輸事業之客票或代旅客購買國內外客
　　票、託運行李。

二、接受旅客委託代辦出、入國境及簽證手續。

三、招攬或接待國內外旅客並安排旅遊、食宿及交通。

四、以包辦旅遊方式或自行組團，安排旅客國內外觀光旅遊、食宿、交通及提
　　供有關服務。

五、委託甲種旅行業代為招攬前款業務。

六、委託乙種旅行業代為招攬第四款國內團體旅遊業務。

七、代理外國旅行業辦理聯絡、推廣、報價等業務。

八、設計國內外旅程、安排導遊人員或領隊人員。

九、提供國內外旅遊諮詢服務。

十、其他經中央主管機關核定與國內外旅遊有關之事項。

旅行業管理規則第3條

甲種旅行業經營下列業務：

一、接受委託代售國內外海、陸、空運輸事業之客票或代旅客購買國內外客
　　票、託運行李。

二、接受旅客委託代辦出、入國境及簽證手續。

三、招攬或接待國內外旅客並安排旅遊、食宿及交通。

四、自行組團安排旅客出國觀光旅遊、食宿、交通及提供有關服務。

五、代理綜合旅行業招攬前項第五款之業務。

六、代理外國旅行業辦理聯絡、推廣、報價等業務。

七、設計國內外旅程、安排導遊人員或領隊人員。

八、提供國內外旅遊諮詢服務。

九、其他經中央主管機關核定與國內外旅遊有關之事項。

旅行業管理規則第3條

乙種旅行業經營下列業務：

一、接受委託代售國內海、陸、空運輸事業之客票或代旅客購買國內客票、託運行李。

二、招攬或接待本國旅客或取得合法居留證件之外國人、香港、澳門居民及大陸地區人民國內旅遊、食宿、交通及提供有關服務。

三、代理綜合旅行業招攬第二項第六款國內團體旅遊業務。

四、設計國內旅程。

五、提供國內旅遊諮詢服務。

六、其他經中央主管機關核定與國內旅遊有關之事項。

旅行業管理規則第3條

前三項業務，非經依法領取旅行業執照者，不得經營。但代售日常生活所需國內海、陸、空運輸事業之客票，不在此限。

旅行業管理規則第3條

`過去出題`

(D) 下列何種業務為綜合旅行業、甲種旅行業及乙種旅行業均可經營者？

98華語導遊實務（二）

(A) 以「包辦旅遊」方式，安排旅客觀光旅遊
(B) 代理外國旅行業辦理聯絡、推廣、報價等業務
(C) 接受旅客委託代辦出、入國境及簽證手續
(D) 接受委託代售國內海、陸、空運輸事業客票

(D) 設計國內旅遊行程，係旅行業業務之一，下列敘述何者正確？

99華語導遊實務（二）

(A) 僅有綜合、甲種旅行業可以經營
(B) 僅有甲種、乙種旅行業可以經營
(C) 僅有綜合、乙種旅行業可以經營
(D) 綜合、甲種及乙種旅行業均可以經營

(D) 依據旅行業管理規則之規定，下列敘述何者錯誤？　102外語導遊實務（二）
　　(A) 甲種旅行業得自行組團安排旅客出國觀光旅遊
　　(B) 乙種旅行業得招攬本國觀光旅客國內旅遊
　　(C) 綜合旅行業得委託乙種旅行業代為招攬旅客國內旅遊
　　(D) 非旅行業者不得代售日常生活所需國內航空運輸業之客票

(A) 依旅行業管理規則之規定，何種旅行業可以經營「自行組團安排旅客出國觀光旅遊、食宿、交通及提供有關服務」的業務？　102外語領隊實務（二）
　　(A) 綜合旅行業及甲種旅行業　　　　(B) 甲種旅行業及乙種旅行業
　　(C) 綜合旅行業及乙種旅行業　　　　(D) 各種旅行業皆可

(D) 依旅行業管理規則規定，非經依法領取旅行業執照者，不得經營旅行業務。但下列何項業務雖非旅行業亦得經營？　105外語領隊實務（二）
　　(A) 提供國內外旅遊諮詢服務　　　　(B) 招攬國內外觀光客安排旅遊
　　(C) 代售國外航空機票　　　　　　　(D) 代售日常生活之國內航空機票

題庫0120 **綜合旅行業和甲種旅行業之主要差異為何？**

> 綜合旅行社和甲種旅行社主要差異在於綜合旅行社可包辦旅遊、自行組團以及委託其他旅行社招攬，甲種旅行社則是只能自行組團、代理綜合旅行業招攬。
>
> **旅行業管理規則第3條**

過去出題

(B) 請問以包辦旅遊方式或自行組團，安排旅客進行國內外觀光旅遊、食宿、交通及提供有關服務，是哪一種旅行業得執行之業務？　95華語導遊實務（二）
　　(A) 綜合、甲種旅行業　　　　　　　(B) 綜合旅行業
　　(C) 甲種旅行業　　　　　　　　　　(D) 乙種旅行業

(A) 何種旅行業經營自行組團業務，得將其招攬文件置於其他旅行業，委託該其他旅行業代為銷售、招攬？　99外語導遊實務（二）
　　(A) 綜合　　　　　　　　　　　　　(B) 甲種
　　(C) 乙種　　　　　　　　　　　　　(D) 綜合、甲種

(D) 甲種旅行業可經營之業務，依規定包括下列哪幾項？①以包辦旅遊方式安排國內觀光 ②代理外國旅行業辦理推廣業務 ③委託乙種旅行業代為招攬團體旅遊業務 ④設計國外旅程、安排導遊或領隊人員　101外語導遊實務（二）
　　(A) ①③　　　　　　　　　　　　　(B) ①④
　　(C) ②③　　　　　　　　　　　　　(D) ②④

(D) 依旅行業管理規則規定，下列何者非屬甲種旅行業之經營業務項目？
103外語導遊實務（二）

(A) 接受旅客委託代辦出、入國境及簽證手續
(B) 自行組團安排旅客出國觀光旅遊服務
(C) 接待國內外觀光旅客並安排旅遊、食宿及導遊
(D) 委託乙種旅行業代為招攬國內團體旅遊業務

(D) 依旅行業管理規則規定，得以「包辦旅遊」方式，安排旅客國內外觀光旅
遊、食宿、交通及提供有關服務的是下列何者？ 103外語領隊實務（二）
(A) 丙種旅行業　　　　　　　　　(B) 乙種旅行業
(C) 甲種旅行業　　　　　　　　　(D) 綜合旅行業

(A) 依旅行業管理規則規定「以包辦旅遊方式或自行組團，安排旅客國內外觀光旅
遊、食宿、交通及提供有關服務」，是何種旅行業經營的業務？
104外語導遊實務（二）

(A) 綜合旅行業　　　　　　　　　(B) 甲種旅行業
(C) 乙種旅行業　　　　　　　　　(D) 綜合旅行業及甲種旅行業

(A) 依旅行業管理規則規定，下列哪些業務屬於甲種旅行社的執業項目？①代售國
內航空機票 ②代辦出、入國境及簽證手續 ③自行組團安排旅客出國觀光旅遊
及提供有關服務 ④委託乙種旅行業代為招攬國內團體旅遊業務
104華語導遊實務（二）

(A) 僅①②③　　　　　　　　　　(B) ①②③④
(C) 僅①④　　　　　　　　　　　(D) 僅②③④

(B) 依旅行業管理規則規定，下列何者非屬甲種旅行業得經營之業務？
105外語導遊實務（二）

(A) 接受旅客委託代辦出、入國境及簽證手續
(B) 委託乙種旅行業代為招攬國內團體旅遊業務
(C) 代理外國旅行業辦理聯絡、推廣、報價等業務
(D) 招攬或接待國內外觀光旅客並安排旅遊、食宿及交通

(C) 依旅行業管理規則規定，有關旅行業經營自行組團業務，下列敘述何者正確？
105外語領隊實務（二）

(A) 可經旅客口頭同意，將該旅行業務轉讓其他旅行業辦理
(B) 旅行業受理旅行業務之轉讓時，不須再與旅客重新簽訂旅遊契約
(C) 甲種旅行業經營自行組團業務，不得委託其他旅行業代為銷售、招攬
(D) 乙種旅行業經營自行組團業務，得委託其他旅行業代為銷售、招攬

題庫0121 乙種旅行業和其他旅行業之主要差異為何？

乙種旅行業和綜合旅行業、甲種旅行業之主要差異在於乙種旅行業只能經營國內旅遊相關業務，綜合旅行業和甲種旅行業則無國內外之限制。

旅行業管理規則第3條

過去出題

(A) 下列何種旅行社僅能提供設計國內旅程，或是國內旅遊諮詢服務？

93華語導遊實務（二）

(A) 乙種旅行業　　　　　　　　(B) 甲種旅行業
(C) 綜合旅行業　　　　　　　　(D) 政府或民間旅遊單位

(C) 下列何項非屬乙種旅行業之經營業務？　　93外語領隊實務（二）
　　　(A) 代售國內海、陸、空運輸事業之客票
　　　(B) 提供國內旅遊諮詢服務
　　　(C) 設計國外旅程，安排領隊人員
　　　(D) 招攬本國觀光客，安排國內旅遊

(C) 下列哪一種旅行業不能經營接待國外觀光客來臺旅遊的業務？

94華語導遊實務（二）

　　　(A) 綜合旅行業
　　　(B) 甲種旅行業
　　　(C) 乙種旅行業
　　　(D) 外國旅行業依法在臺灣設立的分公司

(A) 接待國外觀光旅客並安排旅遊、食宿及交通，係屬以下何者的業務範圍？

94外語導遊實務（二）

　　　(A) 綜合、甲種旅行業　　　(B) 甲種、乙種旅行業
　　　(C) 國際旅行業　　　　　　(D) 綜合、甲種、乙種旅行業

(A) 乙種旅行業不得經營下列何種業務？　　95華語導遊實務（二）
　　　(A) 自行組團，安排旅客國內外旅遊　(B) 提供國內旅遊諮詢服務
　　　(C) 設計國內旅遊行程　　　(D) 代售國內運輸事業客票

(A) 請問代旅客購買國內外客票、託運行李，是哪一種旅行業得執行之業務？

95外語領隊實務（二）

　　　(A) 綜合、甲種旅行業　　　(B) 綜合旅行業
　　　(C) 甲種旅行業　　　　　　(D) 乙種旅行業

(C) 何種類型旅行業可以辦理出國（含大陸地區）觀光團體旅遊業務？

96外語導遊實務（二）

　　　(A) 限綜合旅行業　　　　　(B) 限甲種旅行業
　　　(C) 綜合及甲種旅行業　　　(D) 綜合、甲種及乙種旅行業

（A）何種旅行業得代客辦理出入國及簽證手續？
 (A) 綜合、甲種旅行業　　　　　　(B) 綜合、乙種旅行業
 (C) 甲、乙種旅行業　　　　　　　(D) 綜合、甲種、乙種旅行業均可

（A）請問設計國內外旅程，安排導遊人員或領隊人員，是哪一種旅行業得執行之業
 務？
 (A) 綜合、甲種旅行業　　　　　　(B) 綜合、乙種旅行業
 (C) 甲種、乙種旅行業　　　　　　(D) 綜合、甲種、乙種旅行業

（A）乙種旅行業與甲種旅行業經營業務之不同為：
 (A) 接受委託代售國內外海、陸、空運輸事業之客票或代旅客購買國內外客
 票、託運行李
 (B) 招攬或接待本國觀光旅客國內旅遊、食宿、交通
 (C) 設計國內旅程
 (D) 提供國內旅遊諮詢服務

（D）綜合旅行業以包辦旅遊方式或自行組團，安排旅客國內外觀光旅遊、食宿、
 交通及提供有關服務。其中國內團體旅遊業務得委託何種分類之旅行社代為招
 攬？
 (A) 僅限乙種旅行業　　　　　　　(B) 僅限甲種旅行業
 (C) 僅限綜合旅行業　　　　　　　(D) 甲種及乙種旅行業

（D）依旅行業管理規則規定，何種旅行業可以代理外國旅行業辦理聯絡、推廣、
 報價等業務？
 (A) 綜合、甲種及乙種旅行業皆可辦理
 (B) 甲種旅行業及乙種旅行業
 (C) 綜合旅行業及乙種旅行業
 (D) 綜合旅行業及甲種旅行業

（C）依旅行業管理規則規定，有關乙種旅行業經營業務，下列敘述何者錯誤？
 (A) 招攬或接待本國旅客國內旅遊、食宿、交通及提供有關服務
 (B) 提供國內遊程諮詢服務
 (C) 接受委託代售國內外海、陸、空運輸事業之客票或代旅客購買國內外客
 票、託運行李
 (D) 設計國內遊程

（B）依旅行業管理規則規定，下列哪些業務屬於乙種旅行業的執業項目？①代售國
 內航空機票 ②代辦出、入國境及簽證手續 ③自行組團安排旅客出國觀光旅遊
 及提供有關服務 ④設計國內旅程
 (A) ①③　　　　　　　　　　　　(B) ①④
 (C) ②③　　　　　　　　　　　　(D) ②④

題庫0122 旅行業應如何經營？

旅行業應<u>專業經營</u>，以公司組織為限；並應於公司名稱上標明旅行社字樣。
旅行業管理規則第4條

過去出題

(B) 旅行業經營業務時，應遵守之行為規範為何？　　　　93華語領隊實務（二）
 (A) 多角化經營、可兼營他種觀光事業
 (B) 專業經營
 (C) 專業經營，但可兼營遊覽車業
 (D) 發展跨業種行業，增加所營旅行業獲利空間

題庫0123 旅行業以什麼組織為限？

旅行業應專業經營，<u>以公司組織為限</u>；並應於公司名稱上標明旅行社字樣。
旅行業管理規則第4條

過去出題

(A) 旅行業之組織規定，應屬於下列哪一種型態？　　　　93外語領隊實務（二）
 (A) 公司組織　　　　　　　　　　(B) 自然人
 (C) 合作社　　　　　　　　　　　(D) 財團法人

(D) 經營旅行業應以下列哪一種型態登記？　　　　94華語導遊實務（二）
 (A) 公司、合夥及獨資　　　　　　(B) 合夥及獨資
 (C) 公司及合夥　　　　　　　　　(D) 公司組織

(D) 在我國經營旅行業，其組織型態以何者為限？　　　　96華語領隊實務（二）
 (A) 合作社　　　　　　　　　　　(B) 社團法人
 (C) 財團法人　　　　　　　　　　(D) 公司

(B) 依旅行業管理規則規定，旅行業應專業經營，並以何種組織為限？
　　　　103外語導遊實務（二）
 (A) 社會團體　　　　　　　　　　(B) 公司組織
 (C) 職業團體　　　　　　　　　　(D) 基金會組織

(C) 依旅行業管理規則規定，下列有關旅行業設立規定之敘述何者正確？
　　　　103華語導遊實務（二）
 (A) 公司組織或商號皆可　　　　　(B) 公司名稱標明旅遊字樣
 (C) 以公司組織為限　　　　　　　(D) 公司名稱必須要有英文

題庫0124 旅行業公司名稱應標明什麼字樣？

旅行業應專業經營，以公司組織為限；並應於公司名稱上標明旅行社字樣。

旅行業管理規則第4條

過去出題

(C) 旅行業應專業經營以公司組織為限，並應於公司名稱上標明什麼字樣？

94外語導遊實務（二）

(A) 觀光旅行社　　　　　　　　　(B) 觀光旅遊
(C) 旅行社　　　　　　　　　　　(D) 政府核准

(C) 在我國經營旅行業，僅限於公司組織型態，請問在該公司之名稱上，並應標明何種字樣？

95外語導遊實務（二）

(A) 旅行業　　　　　　　　　　　(B) 旅遊社
(C) 旅行社　　　　　　　　　　　(D) 遊覽社

(A) 以「提供旅遊諮詢服務」為營業，應如何申請始符合規定？

95華語導遊實務（二）

(A) 向交通部觀光局申請設立旅行社
(B) 向直轄市或縣市政府申請設立旅遊諮詢顧問公司
(C) 向經濟部商業司申請設立旅遊工作室
(D) 向內政部社會司申請設立旅遊服務協會

(C) 旅行業以公司組織為限，依旅行業管理規則的規定，下列名稱何者為是？

95華語領隊實務（二）

(A) ○○旅運有限公司　　　　　　(B) ○○旅行有限公司
(C) ○○旅行社有限公司　　　　　(D) ○○休閒渡假有限公司

(A) 下列何者不是旅行業管理規則規定的旅行業經營作法？　　98外語領隊實務（二）
(A) 應於旅行社招牌標明綜合、甲種或乙種旅行業字樣
(B) 應於公司名稱上標明旅行社字樣
(C) 以公司組織為限
(D) 應專業經營

(C) 張三於取得導遊及領隊人員資格後，欲自行經營甲種旅行業辦理組團出國觀光及接待國外來臺觀光之業務，依旅行業管理規則規定，下列各項申請及籌設行為何者錯誤？

103華語領隊實務（二）

(A) 檢具申請書等相關文件向交通部觀光局申請核准籌設甲種旅行業
(B) 其籌設之公司計聘請3位符合資格之專任旅行業經理人
(C) 其公司名稱定為「張三旅遊玩家有限公司」申請公司登記
(D) 其須向交通部觀光局繳納之旅行業保證金為新臺幣150萬元

題庫0125 經營旅行業應向何單位申請籌設？

經營旅行業，應備具相關文件，向<u>交通部觀光局</u>申請籌設。

旅行業管理規則第5條

過去出題

(A) 申請旅行業籌設時，應向下列何單位申請？　　　98外語導遊實務（二）
 (A) 交通部觀光局　　　　　　　　(B) 直轄市、縣（市）政府
 (C) 當地旅行業同業公會　　　　　(D) 經濟部商業司

(B) 有關旅行業籌設方式之規定，下列何者錯誤？　　　101外語導遊實務（二）
 (A) 旅行業應專業經營，以公司組織為限
 (B) 經營旅行業，應向在地縣市觀光機關申請核准籌設
 (C) 公司名稱應標明旅行社字樣
 (D) 申請籌設文件應包含營業處所之使用權證明文件

(B) 在臺中市申請經營旅行業，依旅行業管理規則規定，應先向哪一機關申請核准，並依法辦妥公司登記後，領取旅行業執照，始得營業？
　　　103外語導遊實務（二）
 (A) 行政院中部聯合服務中心　　　(B) 交通部觀光局
 (C) 臺中市政府　　　　　　　　　(D) 經濟部

題庫0126 旅行業申請籌設應備具哪些文件？

經營旅行業，應備具下列文件，向交通部觀光局申請籌設：
一、籌設申請書。
二、全體籌設人名冊。
三、經理人名冊及經理人結業證書影本。
四、經營計畫書。
五、營業處所之使用權證明文件。

旅行業管理規則第5條

過去出題

(C) 下列何者不是申請旅行業籌設時之必要文件？　　　95外語導遊實務（二）
 (A) 申請書　　　　　　　　　　　(B) 全體籌設人名冊
 (C) 公司登記證明文件　　　　　　(D) 經營計畫

(A) 下列何者並非是申請籌設旅行業之必要文件？　　　97華語導遊實務（二）
 (A) 公司登記證明文件　　　　　　(B) 經理人名冊
 (C) 經營計畫書　　　　　　　　　(D) 營業處所之使用權證明文件

(B) 向交通部觀光局申請籌設旅行業時，不需備具下列何種文件？

98華語導遊實務（二）

(A) 籌設申請書　　　　　　　　　(B) 籌設人財力證明
(C) 經營計畫書　　　　　　　　　(D) 營業處所使用權證明文件

(C) 下列何者非屬申請籌設旅行業之必要文件？　　100外語領隊實務（二）

(A) 全體籌設人名冊　　　　　　　(B) 營業處所之使用權證明文件
(C) 公司章程　　　　　　　　　　(D) 經營計畫書

(B) 依規定下列哪些文件是向交通部觀光局申請籌設旅行業必備者？①經理人名冊 ②公司登記證明文件 ③公司章程 ④營業處所之使用權證明文件

101外語領隊實務（二）

(A) ①②　　　　　　　　　　　　(B) ①④
(C) ②③　　　　　　　　　　　　(D) ③④

(B) 依旅行業管理規則規定，下列何者非屬申請籌設旅行業必備文件？

103外語領隊實務（二）

(A) 籌設申請書
(B) 全體職員名冊
(C) 經理人名冊及經理人結業證書影本
(D) 經營計畫書

(B) 依旅行業管理規則規定，下列何項是向交通部觀光局申請籌設旅行業必備之文件？

104外語導遊實務（二）

(A) 公司登記證明文件　　　　　　(B) 全體籌設人名冊
(C) 旅行業設立登記事項卡　　　　(D) 股東同意書

(D) 依旅行業管理規則規定，有關旅行業申請註冊之規定，下列敘述何者錯誤？

105外語導遊實務（二）

(A) 應繳納旅行業保證金、註冊費
(B) 申請時應備具公司登記證明文件
(C) 申請時應備具旅行業設立登記事項卡
(D) 應向當地直轄市、縣（市）觀光主管機關申請註冊

題庫0127 旅行業之設立程序為何？

旅行業經核准籌設後，應於2個月內依法辦妥公司設立登記，備具下列文件，並繳納旅行業保證金、註冊費向交通部觀光局申請註冊，屆期即廢止籌設之許可。但有正當理由者，得申請延長2個月，並以1次為限：

一、註冊申請書。
二、公司登記證明文件。
三、公司章程。
四、旅行業設立登記事項卡。
前項申請，經核准並發給旅行業執照賦予註冊編號，始得營業。

旅行業管理規則第6條

過去出題

(D) 旅行業申請籌設營業之程序為何？①辦妥公司設立登記 ②向交通部觀光局申請核准籌設 ③向交通部觀光局申請發給旅行業執照及註冊編號 ④繳納旅行業保證金、註冊費 　　**98華語領隊實務（二）**
(A) ①②④③　　　　　　(B) ①②③④
(C) ②①③④　　　　　　(D) ②①④③

(C) 旅行業之設立需包括：①辦妥公司登記 ②申請核准籌設 ③申請註冊 ④繳納旅行業保證金，其正確程序應為何？ 　　**100外語導遊實務（二）**
(A) ①②④③　　　　　　(B) ②①③④
(C) ②①④③　　　　　　(D) ②④①③

題庫0128 經核准籌設後多久內應辦妥公司設立登記？

旅行業經核准籌設後，應於2個月內依法辦妥公司設立登記。

旅行業管理規則第6條

過去出題

(B) 旅行業經核准籌設後，依法最遲應於多少時間內辦妥公司之設立登記？ 　　**97外語導遊實務（二）**
(A) 1個月　　　　　　(B) 2個月
(C) 3個月　　　　　　(D) 4個月

(C) 旅行業經核准籌設後，應於多少時間內辦妥公司設立登記？ 　　**98華語領隊實務（二）**
(A) 6個月　　　　　　(B) 3個月
(C) 2個月　　　　　　(D) 1個月

（B）經許可籌設之旅行業，如無其他正當理由，至遲應於幾個月內辦妥公司設立登記，並申請註冊？ 99外語領隊實務（二）
(A) 1個月　　　　　　　　　　(B) 2個月
(C) 3個月　　　　　　　　　　(D) 4個月

（B）旅行業經核准籌設後，應最遲於幾個月內依法辦妥公司設立登記？
101外語領隊實務（一）、101華語領隊實務（一）
(A) 1個月　　　　　　　　　　(B) 2個月
(C) 3個月　　　　　　　　　　(D) 4個月

（A）依旅行業管理規則規定，旅行業經核准籌設後，應於多久時間內辦妥公司設立登記？ 103華語導遊實務（二）
(A) 2個月　　　　　　　　　　(B) 3個月
(C) 6個月　　　　　　　　　　(D) 9個月

題庫0129 旅行業申請註冊時，應繳交哪些費用？

旅行業申請註冊時，應繳納旅行業保證金、註冊費。
旅行業管理規則第6條

過去出題

（C）申請經營旅行業需繳納保證金及註冊費，請問繳納之時機為何？
96外語領隊實務（二）
(A) 申請籌設時　　　　　　　　(B) 申請公司登記時
(C) 申請註冊時　　　　　　　　(D) 取得旅行業執照時

（D）依規定旅行業申請註冊，應繳交哪些費用？ 101外語領隊實務（二）
(A) 註冊費用　　　　　　　　　(B) 註冊費用及公司設立登記費
(C) 註冊費用及責任保險費　　　(D) 註冊費用及旅行業保證金

題庫0130 旅行業註冊應向何單位申請？

旅行業應向交通部觀光局申請註冊。
旅行業管理規則第6條

過去出題

（A）申請旅行業註冊時，應向下列何單位申請？ 97華語導遊實務（二）
(A) 交通部觀光局　　　　　　　(B) 直轄市、縣市政府
(C) 當地旅行商業同業公會　　　(D) 經濟部商業司

題庫0131 旅行業經核准籌設後，可否申請延期註冊？

有正當理由者，得申請延長<u>2</u>個月，並以<u>1</u>次為限。

旅行業管理規則第6條

過去出題

(A) 經許可籌設之旅行業，如有正當理由，得申請幾次展延辦妥公司登記，並申請
註冊？ **97華語導遊實務（二）**
(A) 1次 (B) 2次
(C) 3次 (D) 4次

(A) 旅行業經核准籌設後，倘有正當理由，而不及申請註冊時，請問其可申請延期
之時間及次數各為何？ **97華語領隊實務（二）**
(A) 2個月，1次為限 (B) 2個月，2次為限
(C) 1個月，2次為限 (D) 1個月，1次為限

題庫0132 申請旅行業註冊之必要文件為何？

旅行業申請註冊之必要文件如下：
一、註冊申請書。
二、公司登記證明文件。
三、公司章程。
四、旅行業設立登記事項卡。

旅行業管理規則第6條

過去出題

(D) 下列何者不是申請旅行業註冊之必要文件？ **96華語導遊實務（二）**
(A) 申請書 (B) 公司登記證明文件
(C) 公司章程 (D) 營利事業登記證

(D) 經營旅行業務，不需具備何種文件？ **96華語領隊實務（二）**
(A) 公司執照 (B) 營利事業登記證
(C) 旅行業執照 (D) 商業登記證明書

(B) 依規定旅行業經核准籌設後，應賡續申請註冊，始能營業。下列何種文件為申
請註冊時之非必要文件？ **101外語導遊實務（二）**
(A) 公司登記證明文件 (B) 經營計畫書
(C) 公司章程 (D) 旅行業設立登記事項卡

(A) 依旅行業管理規則規定，旅行業經核准籌設後，應依限辦妥公司設立登記，備具相關文件申請註冊，下列何者非申請註冊所必須之文件？

103華語領隊實務（二）

(A) 經營計畫書　　　　　　　　　　(B) 公司登記證明文件
(C) 公司章程　　　　　　　　　　　(D) 旅行業設立登記事項卡

題庫0133 旅行業設立分公司應備具之文件為何？

旅行業設立分公司，應備具下列文件，向交通部觀光局申請：
一、分公司設定申請書。
二、董事會議事錄或股東同意書。
三、公司章程。
四、分公司營業計畫書。
五、分公司經理人名冊及經理人結業證書影本。
六、營業處所之使用權證明文件。

旅行業管理規則第7條

過去出題

(C) 旅行業設立分支機構時，應以下列何種型態為限？　　　96外語領隊實務（二）
(A) 辦事處　　　　　　　　　　　　(B) 代表處
(C) 分公司　　　　　　　　　　　　(D) 辦事處、分公司均可

(B) 下列何者並非旅行業申請設立分公司之必要文件？　　　97外語領隊實務（二）
(A) 董事會議事錄或股東同意書　　　(B) 全體籌設人名冊
(C) 公司章程　　　　　　　　　　　(D) 分公司營業計畫書

(B) 下列何者不是旅行業申請設立分公司所應備具之文件？　　101華語導遊實務（二）
(A) 董事會議事錄或股東同意書　　　(B) 分公司執照影本
(C) 分公司營業計畫書　　　　　　　(D) 分公司經理人名冊

(C) 依旅行業管理規則規定，旅行業之分支機構，應以何種名義設立？

103外語導遊實務（二）

(A) 辦事處　　　　　　　　　　　　(B) 聯絡處
(C) 分公司　　　　　　　　　　　　(D) 代表處

題庫0134 旅行業分公司之註冊規定為何？

旅行業申請設立分公司經許可後，應於2個月內依法辦妥分公司設立登記，並備
具下列文件及繳納旅行業保證金、註冊費，向交通部觀光局申請旅行業分公司
註冊，屆期即廢止設立之許可。但有正當理由者，得申請延長2個月，並以1次
為限：

一、分公司註冊申請書。

二、分公司登記證明文件。

旅行業管理規則第8條

過去出題

(B) 有關旅行業申請分公司註冊之規定，下列何者錯誤？　　　100外語領隊實務（二）

　　　(A) 申請設立經許可後，除有正當理由外，應於2個月內申請註冊

　　　(B) 不須再繳納旅行業保證金

　　　(C) 須要繳納註冊費

　　　(D) 備具文件包含分公司執照影本

(B) 依旅行業管理規則之規定，旅行業經核准籌設後，除經核准辦妥延期外，應於
　　　多久時間內依法辦妥公司設立登記？　　　102外語導遊實務（二）

　　　(A) 1個月　　　　　　　　　　　(B) 2個月

　　　(C) 3個月　　　　　　　　　　　(D) 6個月

題庫0135 旅行業哪些事項若有變更必須辦理變更登記？

旅行業組織、名稱、種類、資本額、地址、代表人、董事、監察人、經理人變
更或同業合併，應於變更或合併後15日內備具下列文件向交通部觀光局申請核
准後，依公司法規定期限辦妥公司變更登記，並憑辦妥之有關文件於2個月內換
領旅行業執照：

一、變更登記申請書。

二、其他相關文件。

前項規定，於旅行業分公司之地址、經理人變更者準用之。

旅行業管理規則第9條

過去出題

(D) 下列何者不屬於旅行業應辦理變更登記之事項？　　　94華語領隊實務（二）

　　　(A) 名稱變更　　　　　　　　　　(B) 地址變更

　　　(C) 經理人變更　　　　　　　　　(D) 僱用特約領隊人員變更

(C) 下列何者不屬於旅行業應辦理變更登記的事項？　　　97華語領隊實務（二）
 (A) 地址變更　　　　　　　　　　(B) 名稱變更
 (C) 電話變更　　　　　　　　　　(D) 代表人變更

題庫0136 旅行社變更或合併後幾日內應申請核准？

旅行業應於變更或合併後<u>15日內</u>備具相關文件向交通部觀光局申請核准。

旅行業管理規則第9條

過去出題

(B) 旅行業如有變更登記事項發生時，應於變更後幾日內向交通部觀光局申請核
　　准？　　　　　　　　　　　　　　96外語導遊實務（二）
 (A) 7日內　　　　　　　　　　　(B) 15日內
 (C) 30日內　　　　　　　　　　 (D) 60日內

(A) 旅行業同業合併，應於合併後多少時間內具備文件向交通部觀光局申請核准？
　　　　　　　　　　　　　　　　　98華語導遊實務（二）

 (A) 15日　　　　　　　　　　　 (B) 20日
 (C) 25日　　　　　　　　　　　 (D) 30日

(A) 甲旅行社與乙旅行社欲辦理「合併」，依規定應於合併後多久時間內申請核
　　准？　　　　　　　　　　　　　100華語導遊實務（二）
 (A) 15日　　　　　　　　　　　 (B) 30日
 (C) 60日　　　　　　　　　　　 (D) 90日

(A) 依規定旅行業組織合併後，應於何期限內向交通部觀光局申請核准？
　　　　　　　　　　　　　　　　　101華語領隊實務（二）

 (A) 15日內　　　　　　　　　　 (B) 1個月內
 (C) 45日內　　　　　　　　　　 (D) 2個月內

題庫0137 旅行業股權或出資額轉讓應如何處理？

旅行業股權或出資額轉讓，應<u>依法辦妥過戶或變更登記</u>後，報請交通部觀光局
備查。

旅行業管理規則第9條

過去出題

(C) 旅行業股權或出資額轉讓，應依法辦理何種登記後，報請交通部觀光局備查？
　　　　　　　　　　　　　　　　　97外語領隊實務（二）

 (A) 過戶登記　　　　　　　　　　(B) 變更登記
 (C) 過戶或變更登記　　　　　　　(D) 更名登記

題庫0138 綜合旅行業、甲種旅行業在臺灣以外地區進行旅行相關業務依法應如何辦理？

綜合旅行業、甲種旅行業在國外、香港、澳門或大陸地區設立分支機構或與國外、香港、澳門或大陸地區旅行業合作於國外、香港、澳門或大陸地區經營旅行業務時，除依有關法令規定外，應報請交通部觀光局備查。

旅行業管理規則第10條

過去出題

(C) 下列何種旅行業之經營樣態，應向交通部觀光局申報備查？

95華語領隊實務（二）

(A) 綜合旅行業與甲種旅行業組成策略聯盟
(B) 旅行業與航空運輸業組成異業聯盟
(C) 綜合旅行業在國外設立分支機構
(D) 甲種旅行業赴國外參加國際旅遊交易會

(A) 旅行業於國外設立分支機構，應向何單位申請備查？　97外語領隊實務（二）

(A) 交通部觀光局　　　　　　　　(B) 外交部駐外代表處
(C) 經濟部商業司　　　　　　　　(D) 內政部入出國及移民署

(D) 乙種旅行業與國外旅行業合作於國外經營旅行業務，依法應報何機關備查？

101華語領隊實務（二）

(A) 交通部觀光局
(B) 外交部
(C) 交通部
(D) 乙種旅行業不能在國外經營旅行業務

題庫0139 綜合旅行業實收資本總額不得少於多少？

綜合旅行業實收之資本總額不得少於新臺幣3,000萬元。

旅行業管理規則第11條

過去出題

(D) 依旅行業管理規則規定，綜合旅行業實收資本總額至少為新臺幣多少元？

104外語領隊實務（二）

(A) 1,500萬元　　　　　　　　　(B) 2,000萬元
(C) 2,500萬元　　　　　　　　　(D) 3,000萬元

（A）依旅行業管理規則規定，綜合旅行業實收之資本總額最少為新臺幣多少元？

104華語領隊實務（二）

(A) 3,000萬元 　　　　　　　　　(B) 2,500萬元
(C) 2,000萬元 　　　　　　　　　(D) 1,500萬元

題庫0140 甲種旅行業實收資本總額不得少於多少？

甲種旅行業實收之資本總額不得少於新臺幣600萬元。

旅行業管理規則第11條

過去出題

（D）依據旅行業管理規則第11條規定，甲種旅行業實收之資本總額不得少於新臺幣多少元？

93華語導遊實務（二）

(A) 300萬 　　　　　　　　　(B) 400萬
(C) 500萬 　　　　　　　　　(D) 600萬

（B）依據旅行業管理規則，甲種旅行業之資本額不得少於新臺幣：

94外語領隊實務（二）

(A) 800萬元 　　　　　　　　　(B) 600萬元
(C) 500萬元 　　　　　　　　　(D) 400萬元

（D）甲種旅行業實收之資本額不得少於多少？ 100外語導遊實務（二）
(A) 新臺幣300萬元 　　　　　　　　　(B) 新臺幣400萬元
(C) 新臺幣500萬元 　　　　　　　　　(D) 新臺幣600萬元

題庫0141 乙種旅行業實收資本總額不得少於多少？

乙種旅行業實收之資本總額不得少於新臺幣120萬元。

旅行業管理規則第11條

過去出題

（D）依據旅行業管理規則，乙種旅行業之資本額不得少於新臺幣？

作者林老師出題

(A) 600萬元 　　　　　　　　　(B) 150萬元
(C) 100萬元 　　　　　　　　　(D) 120萬元

（D）依旅行業管理規則規定，乙種旅行業之實收資本額不得少於新臺幣多少元？

作者林老師出題

(A) 3,000萬元 　　　　　　　　　(B) 600萬元
(C) 300萬元 　　　　　　　　　(D) 120萬元

題庫0142 綜合旅行業每成立一家分國內公司應增資多少？

> 綜合旅行業在國內每增設分公司一家，須增資新臺幣<u>150萬元</u>。
>
> **旅行業管理規則第11條**

過去出題

（B）綜合旅行業在國內每增設分公司一家，需增資新臺幣：　　93華語領隊實務（二）

 (A) 120萬元　　　　　　　　　　(B) 150萬元

 (C) 180萬元　　　　　　　　　　(D) 220萬元

（B）綜合旅行業在國內每增設分公司一家，須增資新臺幣多少元？

 94外語導遊實務（二）

 (A) 100萬元　　　　　　　　　　(B) 150萬元

 (C) 200萬元　　　　　　　　　　(D) 250萬元

題庫0143 甲種旅行業每成立一家國內分公司應增資多少？

> 甲種旅行業在國內每增設分公司一家，須增資新臺幣<u>100萬元</u>。
>
> **旅行業管理規則第11條**

過去出題

（C）甲種旅行業在國內每增設分公司一家，須增資新臺幣多少元？

 99外語導遊實務（二）

 (A) 25萬元　　　　　　　　　　(B) 50萬元

 (C) 100萬元　　　　　　　　　　(D) 150萬元

（C）關於旅行業資本總額之規定，下列敘述何者錯誤？　　作者林老師出題

 (A) 綜合旅行業不得少於新臺幣2千5百萬元

 (B) 甲種旅行業不得少於新臺幣6百萬元

 (C) 甲種旅行業在國內每增設一家分公司須增資新臺幣2百萬元

 (D) 乙種旅行業在國內每增設一家分公司須增資新臺幣60萬元

（C）李大鳴擬於臺北市經營甲種旅行業，並同時在臺中市及高雄市設立分公司，依據旅行業管理規則之規定，其實收資本總額至少須為新臺幣多少元？

 102華語導遊實務（二）

 (A) 1,000萬元　　　　　　　　　(B) 900萬元

 (C) 800萬元　　　　　　　　　　(D) 700萬元

（D）某甲種旅行社之資本總額為新臺幣650萬元，現欲增設一家分公司，依旅行業管理規則規定，須至少增資新臺幣多少元？　　103外語導遊實務（二）

 (A) 200萬元　　　　　　　　　　(B) 150萬元

 (C) 100萬元　　　　　　　　　　(D) 50萬元

題庫0144 乙種旅行業每成立一家國內分公司應增資多少？

乙種旅行業在國內每增設分公司一家，須增資新臺幣60萬元。

旅行業管理規則第11條

過去出題

(A) 乙種旅行業在國內每增設一家分公司，須增資新臺幣多少元？

作者林老師出題

(A) 60萬元　　　　　　　　　　　(B) 75萬元
(C) 120萬元　　　　　　　　　　(D) 150萬元

(C) 關於旅行業在國內增設分公司之實收資本總額規定，下列何者錯誤？

作者林老師出題

(A) 綜合旅行業每增設分公司一家，須增資新臺幣150萬元
(B) 甲種旅行業每增設分公司一家，須增資新臺幣100萬元
(C) 乙種旅行業每增設分公司一家，須增資新臺幣80萬元
(D) 增設分公司時，資本總額已達規定者，可不須要再增資

(D) 陳先生申請於高雄市開設乙種旅行業，同時在臺北市與臺中市設立分公司，
依據旅行業管理規則之規定，其實收資本總額至少須為新臺幣多少元？

作者林老師出題

(A) 3,150萬元　　　　　　　　　(B) 700萬元
(C) 450萬元　　　　　　　　　　(D) 240萬元

題庫0145 旅行業應繳納多少註冊費？

旅行業之註冊費按資本總額千分之一繳納。

旅行業管理規則第12條

過去出題

(D) 依據旅行業管理規則第12條之規定，旅行業應繳納資本總額多少比例之註冊
費？

97外語領隊實務（二）

(A) 千分之十　　　　　　　　　　(B) 千分之五
(C) 千分之二　　　　　　　　　　(D) 千分之一

題庫0146 旅行業之分公司應繳納多少註冊費？

旅行業之註冊費分公司按增資額千分之一繳納。

旅行業管理規則第12條

(D) 甲種旅行業在新竹增設一家分公司，須繳納註冊費多少？　99外語導遊實務（二）
　　　(A) 新臺幣1萬5千元　　　　　　　　(B) 新臺幣5千元
　　　(C) 新臺幣3千元　　　　　　　　　(D) 新臺幣1千元

題庫0147 **綜合旅行業應繳納多少保證金？**

綜合旅行業應繳交之保證金為新臺幣1,000萬元。

旅行業管理規則第**12**條

(A) 綜合旅行業應繳交之保證金為新臺幣多少元？　93華語領隊實務（二）
　　　(A) 1,000萬元　　　　　　　　　　(B) 500萬元
　　　(C) 150萬元　　　　　　　　　　　(D) 60萬元

(A) 臺灣地區旅行業設立時繳納之保證金，綜合旅行社不得少於新臺幣：

94外語領隊實務（一）、94華語領隊實務（一）

　　　(A) 1,000萬　　　　　　　　　　　(B) 2,000萬
　　　(C) 3,000萬　　　　　　　　　　　(D) 4,000萬

題庫0148 **甲種旅行業應繳納多少保證金？**

甲種旅行業應繳交之保證金為新臺幣150萬元。

旅行業管理規則第**12**條

(C) 甲種旅行業應繳納之保證金為新臺幣多少元？　93外語領隊實務（二）
　　　(A) 1,000萬元　　　　　　　　　　(B) 500萬元
　　　(C) 150萬元　　　　　　　　　　　(D) 60萬元

(B) 甲種旅行業保證金是新臺幣多少元？　98外語導遊實務（二）
　　　(A) 新臺幣1,000萬元
　　　(B) 新臺幣150萬元
　　　(C) 新臺幣60萬元
　　　(D) 新臺幣15萬元

(A) 甲種旅行業之實收資本總額及需繳納之保證金各為多少？ 98外語領隊實務（二）
 (A) 實收資本總額不得少於新臺幣600萬元及保證金150萬元
 (B) 實收資本總額不得少於新臺幣600萬元及保證金180萬元
 (C) 實收資本總額不得少於新臺幣800萬元及保證金150萬元
 (D) 實收資本總額不得少於新臺幣800萬元及保證金200萬元

(A) 下列何者為甲種旅行業之保證金額度？ 99外語領隊實務（二）
 (A) 新臺幣150萬元
 (B) 新臺幣200萬元
 (C) 新臺幣250萬元
 (D) 新臺幣300萬元

(D) 經營甲種旅行業應繳納保證金新臺幣多少元？ 100外語領隊實務（二）
 (A) 1,000萬元 (B) 600萬元
 (C) 250萬元 (D) 150萬元

(B) 依旅行業管理規則規定，關於旅行業繳納註冊費、保證金之規定，下列敘述哪些正確？①註冊費按資本總額千分之一繳納 ②綜合旅行業之保證金為新臺幣800萬元 ③甲種旅行業之保證金為新臺幣150萬元 ④乙種旅行業每一分公司之保證金為新臺幣20萬元 104華語導遊實務（二）
 (A) ①② (B) ①③
 (C) ②③ (D) ②④

(B) 依旅行業管理規則規定，有關旅行業保證金之繳納事項，下列敘述何者錯誤？ 105外語領隊實務（二）
 (A) 綜合旅行業新臺幣1,000萬元
 (B) 甲種旅行業新臺幣200萬元
 (C) 乙種旅行業新臺幣60萬元
 (D) 綜合旅行業、甲種旅行業每一分公司新臺幣30萬元

(B) 依旅行業管理規則規定，有關旅行業繳納保證金之規定，下列何者錯誤？ 105華語領隊實務（二）
 (A) 綜合旅行業新臺幣1,000萬元
 (B) 甲種旅行業新臺幣250萬元
 (C) 乙種旅行業新臺幣60萬元
 (D) 甲種旅行業每一分公司新臺幣30萬元

題庫0149 乙種旅行業應繳納多少保證金？

乙種旅行業應繳交之保證金為新臺幣60萬元。

旅行業管理規則第12條

過去出題

(C) 依旅行業管理規則規定，經營旅行業者，應繳納保證金，下列相關敘述何者正確？　　　　　　　　　　　　　　　　　　　　104華語領隊實務（二）
　　　(A) 綜合旅行業新臺幣600萬元，甲種旅行業新臺幣150萬元，乙種旅行業新臺幣60萬元
　　　(B) 甲種旅行業新臺幣150萬元，乙種旅行業新臺幣100萬元，丙種旅行業新臺幣60萬元
　　　(C) 綜合旅行業新臺幣1,000萬元，甲種旅行業新臺幣150萬元，乙種旅行業新臺幣60萬元
　　　(D) 綜合旅行業新臺幣600萬元，甲種旅行業新臺幣100萬元，乙種旅行業新臺幣60萬元

題庫0150 綜合旅行業、甲種旅行業每一分公司應繳納多少保證金？

綜合旅行業、甲種旅行業每一分公司應繳交之保證金為新臺幣30萬元。

旅行業管理規則第12條

過去出題

(C) 綜合及甲種旅行業每一分公司應繳納新臺幣多少元的保證金？
　　　　　　　　　　　　　　　　　　　　97華語領隊實務（二）
　　　(A) 50萬元　　　　　　　　　　(B) 40萬元
　　　(C) 30萬元　　　　　　　　　　(D) 20萬元

(C) 某甲經營「甲種旅行社」包含總公司共3家，依規定應繳納多少保證金？
　　　　　　　　　　　　　　　　　　　　101外語導遊實務（二）
　　　(A) 150萬元　　　　　　　　　　(B) 180萬元
　　　(C) 210萬元　　　　　　　　　　(D) 300萬元

(C) 宋英傑申請於臺北市開設甲種旅行業，並同時在高雄市、臺中市及新北市設立分公司，依據旅行業管理規則之規定，應繳納保證金新臺幣多少元？
　　　　　　　　　　　　　　　　　　　　103外語領隊實務（二）
　　　(A) 200萬元　　　　　　　　　　(B) 250萬元
　　　(C) 240萬元　　　　　　　　　　(D) 300萬元

（C）李大鳴申請於高雄市設立綜合旅行業，同時在臺南市、臺中市及臺北市設立分公司，依旅行業管理規則規定，應繳納保證金新臺幣多少元？

103華語領隊實務（二）

(A) 1,600萬元　　　　　　　　　　(B) 1,500萬元
(C) 1,090萬元　　　　　　　　　　(D) 1,800萬元

（B）某新設立之綜合旅行社，並同時於新竹、臺中、臺南、高雄及花蓮等地區各設立一家分公司，依旅行業管理規則規定，其應繳交之保證金總額為多少？

104華語導遊實務（二）

(A) 新臺幣1,000萬元　　　　　　　(B) 新臺幣1,150萬元
(C) 新臺幣1,250萬元　　　　　　　(D) 新臺幣1,500萬元

（A）依旅行業管理規則規定，甲種旅行業每一分公司，應繳納保證金新臺幣多少元？

105外語導遊實務（二）

(A) 30萬元　　　　　　　　　　　(B) 60萬元
(C) 100萬元　　　　　　　　　　(D) 150萬元

（B）依旅行業管理規則規定，甲種旅行業每一分公司，依規定須繳納多少保證金？

105華語導遊實務（二）

(A) 新臺幣20萬元　　　　　　　　(B) 新臺幣30萬元
(C) 新臺幣40萬元　　　　　　　　(D) 新臺幣60萬元

題庫0151 乙種旅行業每一分公司應繳納多少保證金？

乙種旅行業每一分公司應繳交之保證金為新臺幣15萬元。

旅行業管理規則第12條

過去出題

（B）總公司位於臺北市的乙種旅行社，在臺南設有分公司，其保證金之數額，至少須為新臺幣多少元？

96外語導遊實務（二）

(A) 70萬元　　　　　　　　　　　(B) 75萬元
(C) 80萬元　　　　　　　　　　　(D) 85萬元

（B）陳先生申請於屏東市開設乙種旅行業，同時在臺北市及高雄市設立分公司，依據旅行業管理規則之規定，總共應繳納保證金新臺幣多少元？

104外語導遊實務（二）

(A) 100萬元　　　　　　　　　　(B) 90萬元
(C) 80萬元　　　　　　　　　　　(D) 70萬元

題庫0152 最近兩年未受停業處分，且保證金也未被強制執行，並且加入中華民國旅行品質保障協會為會員，則保證金之金額得按原規定金額多少比例繳納？

經營同種類旅行業，最近<u>2年</u>未受停業處分，且保證金未被強制執行，並取得經中央主管機關認可足以保障旅客權益之觀光公益法人會員資格者，得按原金額<u>十分之一</u>繳納。

旅行業管理規則第12條

過去出題

(A) 旅行業最近2年未受停業處分，且保證金未被強制執行，同時加入中華民國旅行業品質保障協會者，繳納保證金之金額得降為原訂之： 94外語領隊實務（二）
　　(A) 十分之一 　　　　　　　　　　(B) 十分之二
　　(C) 十分之三 　　　　　　　　　　(D) 十分之四

(B) 經營同種類旅行業，最近2年未受停業處分，且保證金未被強制執行，並取得中華民國旅行業品質保障協會會員資格者，其保證金得按何種比率繳納？
　　97華語領隊實務（二）
　　(A) 五分之一 　　　　　　　　　　(B) 十分之一
　　(C) 十五分之一 　　　　　　　　　(D) 二十分之一

(A) 你所經營之旅行社在最近2年未受停業處分，且保證金也未被強制執行過，並且加入中華民國旅行品質保障協會為會員，則保證金之金額得按原規定金額多少比例繳納？ 99外語導遊實務（二）
　　(A) 十分之一 　　　　　　　　　　(B) 十分之二
　　(C) 十分之三 　　　　　　　　　　(D) 十分之五

(C) 王老闆最近開了一家旅行社，如果希望2年後取回原繳納九成之保證金，下列何者非屬必要條件？ 100外語導遊實務（二）
　　(A) 最近兩年未受停業處分
　　(B) 保證金未被強制執行
　　(C) 取得當地旅行業同業公會之會員資格
　　(D) 取得中華民國旅行業品質保障協會之會員資格

(D) 依旅行業管理規則規定，綜合旅行社欲申請退還所繳保證金十分之九的條件中，不包括下列何項？ 103外語導遊實務（二）
　　(A) 具有中華民國旅行業品質保障協會會員資格
　　(B) 最近2年未受停業處分
　　(C) 保證金未被強制執行
　　(D) 未曾受交通部觀光局罰鍰處分

（ C ）依旅行業管理規則規定，經營旅行業最近2年內若符合哪些條件僅須繳納十分之一的保證金？①經營同種類行業3家以上 ②未受停業處分 ③取得中華民國旅行業品質保障協會正式會員資格 ④保證金未被強制執行 ⑤曾獲交通部觀光局評為特優旅行社　　　　　　　　　　　　　　　　　103華語領隊實務（二）
(A) ①②③　　　　　　　　　　　　(B) ①②④
(C) ②③④　　　　　　　　　　　　(D) ②③⑤

（ B ）經營同種類旅行業，最近2年未受停業處分，且保證金未被強制執行，取得觀光公益法人會員資格者，其保證金得按原規定保證金金額多少比例繳納？
　　　　　　　　　　　　　　　　　　　　　　　104外語領隊實務（二）
(A) 五分之一　　　　　　　　　　　(B) 十分之一
(C) 十五分之一　　　　　　　　　　(D) 二十分之一

（ A ）依旅行業管理規則規定，旅行業符合一定要件得按規定金額十分之一繳納保證金，下列何者非前述要件之一？　　　　　104華語領隊實務（二）
(A) 經營有成效，曾受觀光局表揚
(B) 最近2年未受停業處分
(C) 保證金未被強制執行
(D) 取得經中央主管機關認可足以保障旅客權益之觀光公益法人會員資格

（ A ）依旅行業管理規則規定，經營同種類旅行業，最近2年未受停業處分，且保證金未被強制執行，並取得經中央主管機關認可足以保障旅客權益之觀光公益法人會員資格者，其保證金得按「應繳金額」之多少比例繳納？
　　　　　　　　　　　　　　　　　　　　　　　105華語領隊實務（二）
(A) 十分之一　　　　　　　　　　　(B) 五分之一
(C) 四分之一　　　　　　　　　　　(D) 二分之一

題庫0153 旅行業名稱變更多久後且符合規定保證金才能以十分之一繳納？

旅行業有下列情形之一者，其有關繳納十分之一保證金之2年期間，應自變更時重新起算：
一、名稱變更者。
二、代表人變更，其變更後之代表人，非由原股東出任，且取得股東資格未滿1年者。

旅行業管理規則第12條

過去出題

(D) 依旅行業管理規則規定，下列有關旅行業繳納保證金之敘述，何者正確？

　　　103外語領隊實務（二）

　　(A) 甲種旅行業保證金須以支票繳納

　　(B) 乙種旅行業保證金遭強制執行後，應於接獲通知之日起1個月內補繳

　　(C) 甲種旅行業與乙種旅行業每一分公司所繳納之金額相同

　　(D) 綜合旅行業名稱變更，至少需於變更後2年，才有機會繳納十分之一之保證金額

(D) 張三經營甲種旅行業已滿2年，擬依旅行業管理規則規定申請領回十分之九之保證金，下列情形何者不符規定？　　　105外語領隊實務（二）

　　(A) 2年內未曾受停業處分

　　(B) 曾欠繳稅款遭扣押保證金，後因補繳稅款撤銷扣押，未被強制執行

　　(C) 於經營屆滿2年前加入中華民國旅行業品質保障協會取得會員資格

　　(D) 已有變更名稱，變更後至申請時剛滿1年

題庫0154 旅行業保證金繳納方式為何？

旅行業保證金應以<u>銀行定存單</u>繳納之。

旅行業管理規則第12條

過去出題

(A) 旅行業繳納之保證金，應以何種有價證券繳納？　　　96外語領隊實務（二）

　　(A) 銀行定存單　　　　　　　　(B) 保險公司開具之履約保證書

　　(C) 銀行保付支票　　　　　　　(D) 銀行本票

(B) 旅行業繳納保證金時，應以何種有價證券繳納？　　　97外語領隊實務（二）

　　(A) 金融機構信用狀　　　　　　(B) 銀行定存單

　　(C) 金融機構保證額度之保證函　　(D) 銀行開具保付支票

(D) 依旅行業管理規則規定，經營旅行業者，應繳納保證金。旅行業保證金應以下列何種方式繳納？　　　102華語導遊實務（二）

　　(A) 現金　　　　　　　　　　　(B) 公司支票

　　(C) 銀行本票　　　　　　　　　(D) 銀行定存單

(A) 依旅行業管理規則規定，關於旅行業保證金、經理人之規定，下列敘述何者正確？　　　104外語導遊實務（二）

　　(A) 旅行業保證金應以銀行定存單繳納

　　(B) 旅行業經理人得兼任兩家旅行業

　　(C) 旅行業註冊費應按保證金總額千分之一繳納

　　(D) 乙種旅行業應繳納保證金為新臺幣150萬元

題庫0155 旅行業及分公司之經理人人數限制為何？

旅行業及其分公司應<u>各置經理人1人以上</u>負責監督管理業務。

旅行業管理規則第13條

過去出題

(A) 乙種旅行業在高雄市、花蓮各增設一家分公司，則公司經理人依規定至少要有
幾人？ 　　　　　　　　　　　　　　　　　　100華語導遊實務（二）
(A) 3人　　　　　　　　　　　　　(B) 4人
(C) 5人　　　　　　　　　　　　　(D) 6人

(A) 甲種旅行業分公司之經理人，不得少於幾人？ 　　　100華語領隊實務（二）
(A) 1人　　　　　　　　　　　　　(B) 2人
(C) 3人　　　　　　　　　　　　　(D) 4人

(D) 依旅行業管理規則之規定，下列敘述何者正確？ 　　102外語導遊實務（二）
(A) 綜合旅行業經理人不得少於4人負責監督管理業務
(B) 甲種旅行業經理人不得少於2人負責監督管理業務
(C) 乙種旅行業無需設置經理人
(D) 旅行業應設置1人以上經理人負責監督管理業務

(D) 某綜合旅行社設立於臺中市，同時在臺北市、高雄市及新北市設有分公司，
依據旅行業管理規則之規定，至少應置幾個經理人，負責監督管理業務？

　　　　　　　　　　　　　　　　　　　　　　102華語導遊實務（二）

(A) 7人　　　　　　　　　　　　　(B) 6人
(C) 5人　　　　　　　　　　　　　(D) 4人

(A) 依旅行業管理規則規定，旅行業及其分公司應置經理人負責監督管理業務，綜
合旅行業總公司應置經理人多少人以上？ 　　103外語領隊實務（二）
(A) 1人　　　　　　　　　　　　　(B) 2人
(C) 3人　　　　　　　　　　　　　(D) 4人

(B) 設於臺北市之綜合旅行業擬於高雄市設立一分公司，依旅行業管理規則規定，
該公司至少應共置幾位旅行業經理人？ 　　103外語領隊實務（二）
(A) 1人　　　　　　　　　　　　　(B) 2人
(C) 3人　　　　　　　　　　　　　(D) 4人

(A) 依旅行業管理規則規定，綜合旅行業分公司經理人不得少於幾人？

　　　　　　　　　　　　　　　　　　　　　　103華語領隊實務（二）

(A) 1人　　　　　　　　　　　　　(B) 2人
(C) 3人　　　　　　　　　　　　　(D) 4人

(A) 依旅行業管理規則規定，綜合旅行業本公司之經理人數不得少於幾人？

104外語領隊實務（二）

(A) 1人　　　　　　　　　　　(B) 2人
(C) 3人　　　　　　　　　　　(D) 4人

(A) 依旅行業管理規則規定，綜合旅行業本公司之經理人至少應有多少人以上？

104華語領隊實務（二）

(A) 1人　　　　　　　　　　　(B) 2人
(C) 3人　　　　　　　　　　　(D) 4人

(D) 旅行業係屬旅遊專業服務之產業，依旅行業管理規則規定，設置經理人人數，下列敘述何者正確？　　105外語導遊實務（二）
(A) 綜合旅行業本公司應置經理人4人以上
(B) 甲種旅行業本公司應置經理人3人以上
(C) 乙種旅行業及其分公司應各置經理人2人以上
(D) 旅行業及其分公司應各置經理人1人以上

題庫0156 旅行業經理人可兼任嗎？

旅行業經理人應為專任，不得兼任其他旅行業之經理人，並不得自營或為他人兼營旅行業。

旅行業管理規則第13條

過去出題

(B) 下列有關旅行業經理人之敘述，何者為非？　　93外語領隊實務（二）
(A) 該經理人應為專任，且不得為他人兼營旅行業
(B) 該經理人應為專任，惟可為他人兼營旅行業
(C) 不得兼任其他旅行業之經理人
(D) 有資格條件限制

(C) 旅行業經理人於執行業務時，應遵守以下何項規定？　　95外語領隊實務（二）
(A) 可自營旅行業
(B) 可為他人兼營旅行業
(C) 不得兼任其他旅行業之經理人
(D) 不得自營旅行業，但可為他人兼營旅行業

(D) 依旅行業管理規則規定，有關旅行業經理人之執業規定，下列何者錯誤？

104華語領隊實務（二）

(A) 連續3年未在旅行業任職者，應重新參加訓練合格後，始得受僱為經理人
(B) 不得兼任其他旅行業之經理人
(C) 不得自營旅行業
(D) 得為他人兼營旅行業

題庫0157 曾犯組織犯罪防治條例判決確定服刑期滿後多久才能擔任旅行業之發起人？

曾犯組織犯罪防制條例規定之罪，經有罪判決確定，服刑期滿尚未逾5年者，不得為旅行業之發起人、董事、監察人、經理人、執行業務或代表公司之股東。

旅行業管理規則第14條

過去出題

(B) 根據法令，曾犯組織犯罪防治條例規定之罪，經有罪判決確定，服刑期滿尚未逾幾年者，不得為旅行業之經理人？　　　　　93華語領隊實務（二）

(A) 6年　　　　　　　　　　　　(B) 5年

(C) 4年　　　　　　　　　　　　(D) 3年

(C) 依旅行業管理規則規定，曾犯組織犯罪防制條例規定之罪，經有罪判決確定，服刑期滿尚未逾幾年者，不得為旅行業之董事？　　104華語導遊實務（二）

(A) 3年　　　　　　　　　　　　(B) 4年

(C) 5年　　　　　　　　　　　　(D) 6年

題庫0158 曾犯詐欺、背信、侵占罪經受有期徒刑1年以上宣告，服刑期滿幾年後才能擔任旅行業之發起人、董事、監察人、經理人？

曾犯詐欺、背信、侵占罪經受有期徒刑1年以上宣告，服刑期滿尚未逾2年者，不得為旅行業之發起人、董事、監察人、經理人、執行業務或代表公司之股東。

旅行業管理規則第14條

過去出題

(C) 依旅行業管理規則規定，曾經犯詐欺、侵占罪受有期徒刑1年以上宣告者，服刑期滿後至少幾年才能任旅行業之董事、監察人、經理人？

104外語導遊實務（二）

(A) 4年　　　　　　　　　　　　(B) 3年

(C) 2年　　　　　　　　　　　　(D) 1年

題庫0159 曾服公務虧空公款，經判決確定，服刑期滿幾年後才能擔任旅行業之發起人、董事、監察人、經理人？

曾服公務虧空公款，經判決確定，服刑期滿尚未逾2年者，不得為旅行業之發起人、董事、監察人、經理人、執行業務或代表公司之股東。

旅行業管理規則第14條

過去出題

(A) 曾服公務虧空公款，經判決確定，服刑期滿尚未逾幾年者，不得為旅行業之發起人？　　　100華語領隊實務（二）
(A) 2年　　　　　　　　　(B) 3年
(C) 4年　　　　　　　　　(D) 5年

題庫0160 曾經營旅行業受撤銷或廢止營業執照處分幾年後才能擔任旅行業之發起人、董事、監察人、經理人？

曾經營旅行業受撤銷或廢止營業執照處分，尚未逾5年者，不得為旅行業之發起人、董事、監察人、經理人、執行業務或代表公司之股東。

旅行業管理規則第14條

過去出題

(C) 經理人所經營之旅行業受撤銷或廢止營業執照處分，需屆滿多少年，方能再任其他旅行業之經理人？　　95外語領隊實務（二）
(A) 1年　　　　　　　　　(B) 3年
(C) 5年　　　　　　　　　(D) 7年

(C) 有關旅行業經理人之相關規定，下列何者正確？　　101華語導遊實務（二）
(A) 旅行業經理人可為兼任性質
(B) 乙種旅行業設置經理人，人數不得少於2人
(C) 曾經營旅行業受撤銷營業執照處分，尚未逾5年者不得受僱為經理人
(D) 連續2年未在旅行業任職者，應重新參加訓練合格後，始得受僱為經理人

(D) 依旅行業管理規則規定，曾經營旅行業受撤銷或廢止營業執照之處分未逾幾年者，不得再為該行業之經理人？　　104外語領隊實務（二）
(A) 2年　　　　　　　　　(B) 3年
(C) 4年　　　　　　　　　(D) 5年

題庫0161 旅行業經理人資格取得之相關規定為何？

旅行業經理人必須經交通部觀光局或其委託之有關機關、團體<u>訓練合格</u>，發給<u>結業證書</u>後，始得充任。

旅行業管理規則第15條

過去出題

（ A ）符合旅行業經理人資格條件者，尚需具備何種證照，方能充任之？

93華語領隊實務（二）

(A) 訓練合格之結業證書　　　　(B) 領隊人員執業證
(C) 導遊人員執業證　　　　　　(D) 國家公務人員考試及格證書

（ A ）有關旅行業經理人之敘述，下列何者錯誤？　　　95華語導遊實務（二）
(A) 應經中華民國旅行業經理人協會之訓練合格後，始能充任
(B) 參加訓練資格由觀光局定之
(C) 連續3年未在旅行業任職者，應重新參加訓練合格，始得受僱為經理人
(D) 不得兼任其他旅行業之經理人

（ A ）下列有關旅行業經理人之敘述，何者為是？　　　96華語導遊實務（二）
(A) 應經訓練合格，領得結業證書，方可充任
(B) 取得旅行業代表人2年以上之資格證明，即可充任
(C) 觀光類科高等考試及格3年以上，即可充任
(D) 觀光類科普通考試及格5年以上，即可充任

（ B ）旅行業經理人訓練之受訓人員訓練期滿，經核定成績及格者，於繳納證書費後，由誰發給結業證書？　　　98外語領隊實務（二）
(A) 受委託辦理旅行業經理人訓練之團體
(B) 交通部觀光局
(C) 交通部
(D) 中華民國旅行業同業公會聯合會

（ C ）旅行業經理人之訓練，由何機關或其委託之有關團體辦理？

98外語導遊實務（二）

(A) 考選部　　　　　　　　　　(B) 公務人力發展中心
(C) 交通部觀光局　　　　　　　(D) 直轄市、縣（市）政府觀光單位

（ D ）下列何者不是旅行業經理人資格取得之相關規定？　　99外語導遊實務（二）
(A) 應經中央主管機關或其委託之有關機關團體訓練合格
(B) 領取經理人結業證書後，始得充任
(C) 連續3年未在旅行業任職者，應重新參加訓練合格後，始得受僱為經理人
(D) 應經考試主管機關考試合格

題庫0162 大專以上學校畢業或高等考試及格，曾任旅行業代表人幾年以上者才備具旅行業經理人基本資格？

大專以上學校畢業或高等考試及格，曾任旅行業代表人2年以上者。

旅行業管理規則第15條

題庫0163 大專以上學校畢業或高等考試及格，曾任海陸空客運業務單位主管幾年以上者才備具旅行業經理人基本資格？

大專以上學校畢業或高等考試及格，曾任海陸空客運業務單位主管3年以上者。

旅行業管理規則第15條

過去出題

(A) 依旅行業管理規則規定，大專以上學校畢業，曾任航空公司客運業務單位主管幾年以上者，得參加旅行業經理人訓練？　**105華語領隊實務（二）**
(A) 3年　　　　　　　　　　　　　(B) 4年
(C) 5年　　　　　　　　　　　　　(D) 6年

題庫0164 大專以上學校畢業或高等考試及格，曾任旅行業專任職員幾年以上者才備具旅行業經理人基本資格？

大專以上學校畢業或高等考試及格，曾任旅行業專任職員4年以上者。

旅行業管理規則第15條

過去出題

(B) 依據旅行業管理規則第15條之規定，旅行業經理人應具備大專以上學校畢業，或高等考試及格，並曾任旅行業專任職員幾年之資格？　**93外語導遊實務（二）**
(A) 5年　　　　　　　　　　　　　(B) 4年
(C) 3年　　　　　　　　　　　　　(D) 2年

題庫0165 大專以上學校畢業或高等考試及格，曾任領隊、導遊幾年以上者才備具旅行業經理人基本資格？

大專以上學校畢業或高等考試及格，曾任領隊、導遊6年以上者。

旅行業管理規則第15條

(B) 大專以上學校畢業，曾任導遊幾年以上，得參加交通部觀光局或其委託之團體舉辦之旅行業經理人訓練？　　　　　　　　　　　93華語導遊實務（二）

(A) 4年　　　　　　　　　　　　　(B) 6年
(C) 8年　　　　　　　　　　　　　(D) 10年

題庫0166 高級中等學校畢業或普通考試及格，曾任旅行業代表人幾年以上者才備具旅行業經理人基本資格？

高級中等學校畢業或普通考試及格，曾任旅行業代表人4年以上者。

旅行業管理規則第15條

(C) 旅行業經理人應具備下列何種資格，方得經訓練合格，發給結業證書後充任？　　　　　　　　　　　98外語領隊實務（二）

(A) 大專以上學校畢業或高等考試及格，曾任旅行業代表人1年以上
(B) 曾任旅行業專任職員5年以上
(C) 高級中等學校畢業，曾任旅行業代表人4年以上
(D) 高級中等學校畢業，曾任觀光行政機關專任職員3年以上

題庫0167 高級中等學校畢業或普通考試及格，曾任旅行業專任職員幾年以上者才備具旅行業經理人基本資格？

高級中等學校畢業或普通考試及格，曾任旅行業專任職員6年以上者。

旅行業管理規則第15條

題庫0168 高級中等學校畢業或普通考試及格，曾任領隊、導遊幾年以上者才具有旅行業經理人基本資格？

高級中等學校畢業或普通考試及格，曾任領隊、導遊8年以上者。

旅行業管理規則第15條

(C) 下列何者不符合旅行業經理人之資格？　　　　　　　　　　　97華語領隊實務（二）

(A) 大專以上學校畢業，曾任旅行業代表人3年者
(B) 大專以上學校畢業，曾任旅行業專任職員5年者
(C) 高級中等學校畢業，曾任領隊7年者
(D) 大專以上學校畢業，曾任觀光行政機關業務部門專任職員4年者

題庫0169 曾任旅行業專任職員幾年以上者才備具旅行業經理人基本資格？

曾任旅行業專任職員10年以上者。

旅行業管理規則第15條

過去出題

(B) 最高學歷為國中畢業，且無任何國家考試及格條件者，如欲充任旅行業經理人，請問其專任旅行業職員之年資至少要多少年？　93華語領隊實務（二）
(A) 5年　　　　　　　　　　　　(B) 10年
(C) 15年　　　　　　　　　　　(D) 20年

(C) 張菁在旅行業專任職員至少幾年以上，才能接受經理人訓練，訓練合格取得經理人資格？　99外語領隊實務（二）
(A) 13年　　　　　　　　　　　(B) 12年
(C) 10年　　　　　　　　　　　(D) 8年

題庫0170 大專以上學校畢業或高等考試及格，曾在國內外大專院校主講觀光專業課程幾年以上者才備具旅行業經理人基本資格？

大專以上學校畢業或高等考試及格，曾在國內外大專院校主講觀光專業課程2年以上者。

旅行業管理規則第15條

過去出題

(B) 某甲欲擔任旅行業經理人，學歷為國立大學觀光研究所畢業，目前任職於私立技術學院觀光系，依旅行業管理規則規定，某甲必須在觀光系教授觀光專業課程至少幾年以上才能參加訓練取得資格？　105華語導遊實務（二）
(A) 1年　　　　　　　　　　　(B) 2年
(C) 3年　　　　　　　　　　　(D) 4年

題庫0171 大專以上學校畢業或高等考試及格，曾任觀光行政機關業務部門專任職員幾年以上者才備具旅行業經理人基本資格？

大專以上學校畢業或高等考試及格，曾任觀光行政機關業務部門專任職員3年以上者。

旅行業管理規則第15條

題庫0172 高級中等學校畢業曾任觀光行政機關業務部門專任職員幾年以上者才備具旅行業經理人基本資格？

高級中等學校畢業曾任觀光行政機關或旅行商業同業公會業務部門專任職員5年以上者。

旅行業管理規則第15條

題庫0173 大專以上或高中觀光科畢業者年資限制可減少多久？

大專以上學校或高級中等學校觀光科系畢業者，年資限制按其應具備之年資減少1年。

旅行業管理規則第15條

過去出題

(A) 旅行業經理人應備具資格中，大專以上學校或高級中等學校觀光科系畢業者，得按其應具備之年資減少幾年？　　　98外語導遊實務（二）
(A) 1年　　　　　　　　　　　(B) 2年
(C) 3年　　　　　　　　　　　(D) 4年

(C) 小文係某大學觀光科系畢業，至少需任職旅行業專任職員幾年，始能參加旅行業經理人訓練？　　　100華語領隊實務（二）
(A) 1年　　　　　　　　　　　(B) 2年
(C) 3年　　　　　　　　　　　(D) 4年

(D) 大仁畢業於某科技大學觀光事業系，立志投身旅遊業一展長才，大仁應擔任旅行業專任職員至少多久時間，才具備參加旅行業經理人訓練資格？
105外語導遊實務（二）
(A) 6年　　　　　　　　　　　(B) 5年
(C) 4年　　　　　　　　　　　(D) 3年

(D) 有關參加旅行業經理人訓練之資格，下列何者錯誤？　　　102華語領隊實務（二）
(A) 需大專以上學校畢業或高等考試及格，曾任旅行業代表人2年以上者
(B) 需大專以上學校畢業或高等考試及格，曾任旅行業專任職員4年或領隊、導遊6年以上者
(C) 需曾任旅行業專任職員10年以上者
(D) 需大專以上學校或高級中等學校觀光科系畢業1年以上者

(B) 小強畢業於某綜合高中觀光科，立志要投身旅行業，依旅行業管理規則規定，小強要在旅行業擔任專任職員至少多久時間，才具備參加旅行業經理人訓練資格？
105外語導遊實務（二）
(A) 6年　　　　　　　　　　　(B) 5年
(C) 4年　　　　　　　　　　　(D) 3年

題庫0174 連續幾年未在旅行業任職應重新參加訓練？

連續**3**年未在旅行業任職者，應重新參加訓練合格後，始得受僱為經理人。

旅行業管理規則第15條

過去出題

(C) 旅行業經理人如連續多少年未在旅行業任職時，應重新參加訓練合格，始得受僱為經理人？ 　　**95外語導遊實務（二）**
　　(A) 1年　　　　　　　　　　　(B) 2年
　　(C) 3年　　　　　　　　　　　(D) 4年

(B) 訓練合格人員，連續幾年未在旅行業任職者，應重新參加訓練合格後，始得受僱為經理人？ 　　**98華語導遊實務（二）**
　　(A) 2年　　　　　　　　　　　(B) 3年
　　(C) 4年　　　　　　　　　　　(D) 5年

(B) 旅行業經理人於連續多少時間內未在旅行業任職，應重新參加訓練合格後，始得受僱為經理人？ 　　**98華語領隊實務（二）**
　　(A) 連續2年　　　　　　　　　(B) 連續3年
　　(C) 連續4年　　　　　　　　　(D) 連續5年

(B) 旅行業經理人經訓練合格，連續幾年未在旅行業任職者，應重新參加訓練合格後，始得受僱為經理人？ 　　**99華語導遊實務（二）**
　　(A) 2年　　　　　　　　　　　(B) 3年
　　(C) 4年　　　　　　　　　　　(D) 5年

(B) 依旅行業管理規則規定，旅行業經理人員連續多少年未在旅行業任職者，應重新參加訓練合格後，始得受僱為經理人？ 　　**104外語領隊實務（二）**
　　(A) 2年　　　　　　　　　　　(B) 3年
　　(C) 4年　　　　　　　　　　　(D) 5年

題庫0175 旅行業經理人訓練應如何辦理？

旅行業經理人訓練由交通部觀光局或其委託之有關機關、團體辦理。受委託機關、團體，應具下列資格之一：
一、須為旅行業或旅行業經理人相關之觀光團體，且最近2年曾自行辦理或接受交通部觀光局委託辦理旅行業從業人員相關訓練者。
二、須為設有觀光相關科系之大專以上學校，最近2年曾自行辦理或接受交通部觀光局委託辦理旅行業從業人員相關訓練者。

旅行業管理規則第15-1條

參加旅行業經理人訓練者，應檢附資格證明文件、繳納訓練費用，向交通部觀光局或其委託之有關機關、團體申請，並依排定之訓練時間報到接受訓練。

參加旅行業經理人訓練之人員，報名繳費後至開訓前7日得取消報名並申請退還7成訓練費用，逾期不予退還。但因產假、重病或其他正當事由無法接受訓練者，得申請全額退費。

旅行業管理規則第15-3條

旅行業經理人訓練節次為60節課，每節課為50分鐘。

受訓人員於訓練期間，其缺課節數不得逾訓練節次十分之一。

每節課遲到或早退逾10分鐘以上者，以缺課1節論計。

旅行業管理規則第15-4條

旅行業經理人訓練測驗成績以100分為滿分，70分為及格。

測驗成績不及格者，應於7日內申請補行測驗一次；經補行測驗仍不及格者，不得結業。

因產假、重病或其他正當事由，經核准延期測驗者，應於1年內申請測驗；經測驗不及格者，依前項規定辦理。

旅行業管理規則第15-5條

受委託辦理旅行業經理人訓練之機關、團體，應依交通部觀光局核定之訓練計畫實施，並於結訓後10日內將受訓人員成績、結訓及退訓人數列冊陳報交通部觀光局備查。

旅行業管理規則第15-7條

過去出題

(C) 有關旅行業經理人訓練之辦理方式，下列何者錯誤？　　　100華語領隊實務（二）
(A) 接受委託辦理之團體須為旅行業或旅行業經理人相關之觀光團體
(B) 受訓人員於訓練期間，其缺課節數逾十分之一，應予退訓
(C) 旅行業經理人訓練測驗成績以100分為滿分，60分為及格
(D) 結訓後10日內，受託團體須將受訓人員成績、結訓及退訓人數，列冊陳報交通部觀光局備查

(B) 有關旅行業經理人訓練之相關規定，下列敘述哪些正確？①參加訓練者必須繳納訓練費用 ②訓練節次為50節課 ③訓練期間之缺課節數不得逾6節數 ④訓練測驗成績以60分為及格　　　101華語導遊實務（二）
(A) ①②
(B) ①③
(C) ②④
(D) ③④

題庫0176 旅行業經理人訓練之受訓人員退訓後再參加訓練之限制為何？

旅行業經理人訓練之受訓人員在訓練期間，有下列情形之一者，應予退訓，其已繳納之訓練費用，不得申請退還：

一、缺課節數逾十分之一者。

二、由他人冒名頂替參加訓練者。

三、報名檢附之資格證明文件係偽造或變造者。

四、受訓期間對講座、輔導員或其他辦理訓練之人員施以強暴、脅迫者。

五、其他具體事實足以認為品德操守違反職業倫理規範，情節重大者。

前項第二款至第四款情形，經退訓後2年內不得參加訓練。

旅行業管理規則第15-6條

過去出題

(D) 王大雄參加旅行業經理人訓練，因缺課之故遭退訓。依據旅行業管理規則之規定，王大雄經退訓後至少須經多久，始得參加訓練？ 102外語導遊實務（二）
(A) 3年
(B) 2年
(C) 1年
(D) 沒有限制

(C) 曾大牛參加旅行業經理人訓練，受訓期間因工作忙碌商請自己公司同事李大仁冒名頂替參加訓練，經訓練單位查獲，依規定應予退訓。依據旅行業管理規則之規定，曾大牛經退訓後至少須經多久，始得再參加訓練？
102華語導遊實務（二）
(A) 4年
(B) 3年
(C) 2年
(D) 1年

(C) 依旅行業管理規則規定，參加旅行業經理人訓練之受訓人員，在訓練期間由他人冒名頂替參加訓練者，下列敘述何者錯誤？ 105華語導遊實務（二）
(A) 應予退訓
(B) 訓練費用不予退還
(C) 處罰鍰新臺幣3萬元
(D) 經退訓後2年內不得參加訓練

題庫0177 旅行業之營業處所規定為何？

旅行業應設有固定之營業處所，同一處所內不得為二家營利事業共同使用。但符合公司法所稱關係企業者，得共同使用同一處所。

旅行業管理規則第16條

(D) 有關旅行業營業場所之規定，下列何者正確？　　　　　　97外語導遊實務（二）
　　　　(A) 營業場所必須符合土地使用分區之規定
　　　　(B) 同一處所內可為二家營利事業共同使用
　　　　(C) 屬公司法所稱關係企業者，不得共同使用同一處所
　　　　(D) 場所使用面積沒有最低門檻之規定

(B) 有關旅行業營業處所之規定，下列敘述何者錯誤？　　　　97華語領隊實務（二）
　　　　(A) 旅行業應設有固定之營業處所
　　　　(B) 同一處所內最多得為二家營利事業共同使用
　　　　(C) 營業處所之面積未有規定
　　　　(D) 營業處所之土地利用分區依當地地方政府規定

(B) 有關旅行業營業處所之規定，下列何者正確？　　　　100外語導遊實務（二）
　　　　(A) 旅行業應設有固定之營業處所，非屬關係企業之二家營利事業得為共同使用
　　　　(B) 旅行業應設有固定之營業處所，符合公司法所稱關係企業者，得為共同使用
　　　　(C) 旅行業不須設有固定之營業處所，非屬關係企業之二家營利事業得為共同使用
　　　　(D) 旅行業不須設有固定之營業處所，符合公司法所稱關係企業者，得為共同使用

(B) 依旅行業管理規則規定，有關旅行業營業處所之相關規定，下列敘述何者正確？　　　　103外語導遊實務（二）
　　　　(A) 網路旅行社可不須固定之營業處所
　　　　(B) 同一處所內不得為二家旅行業共同使用
　　　　(C) 旅行業營業處所之面積不得低於30坪
　　　　(D) 旅行業營業處所必須位於商業區

(B) 旅行業管理規則中，有關旅行業營業處所之規定，下列敘述何者錯誤？
　　　　　　　　　　　　　　　　　　　　　　　103華語導遊實務（二）
　　　　(A) 應設有固定之營業處所
　　　　(B) 有最小面積之限制
　　　　(C) 同一處所內不得為二家營利事業共同使用
　　　　(D) 符合公司法所稱關係企業，得共同使用同一處所

（A）依旅行業管理規則有關旅行業營業處所之規定，下列敘述何者正確？

104華語導遊實務（二）

(A) 得與符合公司法所稱之關係企業共同使用
(B) 同一處所可為二家非屬關係企業之營利事業共同使用
(C) 同一處所可為二家非屬關係企業之旅行業共同使用
(D) 該營業處所可再出租予其他同業之業務代表使用

題庫0178 **外國旅行業在中華民國成立分公司之規定如何？**

外國旅行業在中華民國設立分公司時，應先向交通部觀光局申請核准，並依公司法規定辦理分公司登記，領取旅行業執照後始得營業。其業務範圍、在中華民國境內營業所用之資金、保證金、註冊費、換照費等，<u>準用中華民國旅行業本公司之規定</u>。

旅行業管理規則第17條

過去出題

（C）有關外國旅行業在本國設立分公司之規定，下列何者錯誤？

97外語導遊實務（二）

(A) 應向交通部觀光局申請核准
(B) 需依法辦理認許及分公司登記
(C) 業務範圍、實收資本額準用本國旅行業分公司之規定
(D) 保證金準用本國旅行業本公司之規定

（A）外國旅行業在中華民國設立分公司時，其業務範圍、實收資本額、保證金、註冊費、換照費等，準用下列何規定？　　　　　　　98華語領隊實務（二）
(A) 中華民國旅行業本公司之規定　　　(B) 中華民國旅行業分公司之規定
(C) 中華民國甲種旅行業之規定　　　　(D) 中華民國乙種旅行業之規定

（B）依規定有關外國旅行業在國內之經營方式，下列敘述哪些正確？①在中華民國設立分公司，其業務範圍即可比照他國規定 ②得委託綜合旅行業辦理推廣等事務 ③得委託甲種旅行業辦理報價等事務 ④未在中華民國設立分公司者，不得辦理報價事務　　　　　　　　　　　　　101外語領隊實務（二）
(A) ①②
(B) ②③
(C) ②④
(D) ③④

(C) 依旅行業管理規則規定，外國旅行業在中華民國設立分公司經交通部觀光局核
准後，應依法辦理： 103外語導遊實務（二）
(A) 許可及分公司登記 　　　　(B) 許可及變更登記
(C) 認許及分公司登記 　　　　(D) 認許及變更登記

(D) 依旅行業管理規則規定，外國旅行業在中華民國設立分公司，其業務範圍、
保證金、註冊費、換照費等，準用下列何者之規定？ 105華語導遊實務（二）
(A) 該外國旅行業本公司之規定 　　(B) 中華民國旅行業分公司之規定
(C) 該外國旅行業分公司之規定 　　(D) 中華民國旅行業本公司之規定

題庫0179 外國旅行業未設分公司時，可委託國內何種旅行業辦理哪些事務？

外國旅行業未在中華民國設立分公司，符合相關規定者，得設置代表人或委託
國內綜合旅行業、甲種旅行業辦理連絡、推廣、報價等事務。但不得對外營
業。

旅行業管理規則第18條

過去出題

(A) 外國旅行業未在我國設立分公司，而欲在國內辦理連絡、推廣、報價等事宜
時，應採行何種措施？ 94外語領隊實務（二）
(A) 設置代表人或委託國內綜合旅行業處理
(B) 設置辦事處處理
(C) 設置聯絡處處理
(D) 僱用國內合格旅行業經理人兼任

(A) 外國旅行業如委託國內綜合旅行業辦理業務，應以何種業務為限？

97外語領隊實務（二）

(A) 連絡、推廣、報價，但不對外營業
(B) 連絡、買賣、對外營業
(C) 連絡、代理、對外營業
(D) 連絡、推銷、執行旅行業業務

題庫0180 外國旅行業在臺灣設置代表人之相關規定為何？

外國旅行業之代表人，應設置辦公處所，並不得同時受僱於國內旅行業。

旅行業管理規則第18條

（B）有關外國旅行業在臺設置代表人之規定，下列何者錯誤？ 97外語導遊實務（二）

(A) 代表人之設置適用於外國旅行社未在本國設立分公司之狀況

(B) 代表人可委託甲種旅行業辦理連絡、推廣事宜

(C) 代表人不得對外營業

(D) 代表人應設置辦公處所

（D）有關外國旅行業得設置代表人之規定，下列何者正確？ 99華語導遊實務（二）

(A) 代表人得委託國內乙種旅行業辦理連絡、推廣、報價等事務

(B) 代表人申請核准後得以對外營業

(C) 設置代表人之外國旅行業，須在中華民國設立分公司

(D) 外國旅行業設置代表人，應設置辦公處所

（C）下列有關外國旅行業在臺灣設置代表人之敘述，何者正確？

99外語領隊實務（二）

(A) 該代表人應具我國國籍

(B) 該代表人應符合我國旅行業經理人之資格條件

(C) 該代表人不得同時受僱於國內旅行業

(D) 該代表人可在我國對外公開經營旅行業務

（D）有關外國旅行業在我國設立分公司之規定，下列敘述何者正確？

102外語導遊實務（二）

(A) 外國旅行業在中華民國設立分公司，無須繳交保證金

(B) 外國旅行業未在中華民國設立分公司，得委託國內綜合旅行業、甲種旅行業辦理連絡、推廣、報價等事務後，對外營業

(C) 外國旅行業委託國內綜合旅行業或甲種旅行業辦理連絡、推廣、報價等事務，無須交通部觀光局核准

(D) 外國旅行業之代表人不得同時受僱於國內旅行業

（A）外國旅行業未在我國設立分公司，符合相關規定者得在臺灣設置代表人；依旅行業管理規則規定，下列有關外國旅行業代表人之敘述何者錯誤？

103華語導遊實務（二）

(A) 不須申請交通部觀光局核准，但應依規定申請中央主管機關備案

(B) 代表人應設置辦公處所

(C) 代表人得在我國辦理連絡、推廣、報價等事務

(D) 代表人不得對外營業

題庫0181 外國旅行業在我國設置代表人應於幾個月內申請登記？

外國旅行業代表人，應設置辦公處所，並備具下列文件申請交通部觀光局核准後，於2個月內依公司法規定申請中央主管機關登記：
一、申請書。
二、本公司發給代表人之授權書。
三、代表人身分證明文件。
四、經中華民國駐外單位認證之旅行業執照影本及開業證明。

旅行業管理規則第18條

過去出題

(B) 外國旅行業在我國設置代表人，除應向交通部觀光局申請核准外，並應於幾個月內依公司法規定向中央主管機關申請登記？　　　　作者林老師出題
(A) 1個月內　　　　　　　　　　(B) 2個月內
(C) 3個月內　　　　　　　　　　(D) 4個月內

題庫0182 外國旅行業之代表人能否受雇於國內其他旅行業？

外國旅行業之代表人不得同時受僱於國內旅行業。

旅行業管理規則第18條

題庫0183 外國旅行業委託國內綜合、甲種旅行業辦理相關事務時，應向誰申請核准？

外國旅行業委託國內綜合旅行業或甲種旅行業辦理連絡、推廣、報價等事務，應備具下列文件申請交通部觀光局核准：
一、申請書。
二、同意代理第一項業務之綜合旅行業或甲種旅行業同意書。
三、經中華民國駐外單位認證之旅行業執照影本及開業證明。

旅行業管理規則第18條

過去出題

(C) 外國旅行業委託國內綜合旅行業辦理聯絡、推廣、報價等事務，應向何單位申請核准？　　　　　　　　　　96外語導遊實務（二）
(A) 經濟部商業司
(B) 外交部國際組織司
(C) 交通部觀光局
(D) 中華民國旅行商業同業公會全國聯合會

題庫0184 旅行業領取執照後多久以內要開始營業？

旅行業經核准註冊，應於領取旅行業執照後<u>1個月內</u>開始營業。

旅行業管理規則第19條

過去出題

(A) 旅行業經核准註冊，應於領取旅行業執照多久時間內開始營業？

97華語導遊實務（二）

(A) 1個月 (B) 2個月
(C) 3個月 (D) 4個月

(A) 旅行業經核准註冊，應於領取旅行業執照後多少時間內開始營業？

98外語導遊實務（二）

(A) 1個月 (B) 2個月
(C) 3個月 (D) 6個月

題庫0185 旅行業何時可開始懸掛市招？

旅行業應於<u>領取旅行業執照後</u>始得懸掛市招。旅行業營業地址變更時，應於換領旅行業執照前，拆除原址之全部市招。

旅行業管理規則第19條

過去出題

(C) 下列有關旅行業營業處所及其營業規定之敘述，何者錯誤？

101華語領隊實務（二）

(A) 應設有固定之營業處所，但面積多寡無限制
(B) 同一處所內不得為二家營利事業共同使用，但符合公司法所稱關係企業者，得共同使用
(C) 旅行業於取得籌設核准後，即得懸掛市招營業
(D) 旅行業營業地址變更時，應於換照前拆除原址之全部市招

(C) 依規定，有關旅行業懸掛市招的方式，下列敘述哪些正確？①應於領取旅行業執照前懸掛市招 ②應於領取旅行業執照後懸掛市招 ③營業地址變更時，應於換領旅行業執照前，拆除原址之全部市招 ④營業地址變更時，應於換領旅行業執照後，拆除原址之全部市招

101華語導遊實務（二）

(A) ①③ (B) ①④
(C) ②③ (D) ②④

題庫0186 旅行業開業前應報請哪些資料備查？

旅行業應於開業前將開業日期、全體職員名冊報請交通部觀光局備查。

旅行業管理規則第20條

過去出題

（A）旅行業於開業前，應陳報觀光主管機關或其委託之有關團體備查之資料為何？

95外語導遊實務（二）

(A) 開業日期、全體職員名冊　　　　　(B) 全體職員名冊、股東名錄

(C) 股東名錄及股東會議事錄　　　　　(D) 股東會議事錄、開業日期

（D）旅行業於開業前，尚需申報以下何種資料予主管機關或其委託之有關團體備查？

97外語導遊實務（二）

(A) 全部動產名冊　　　　　　　　　　(B) 全體董監事名冊

(C) 全體股東名冊　　　　　　　　　　(D) 全體職員名冊

題庫0187 職員名冊應與什麼名冊相符？

旅行業之職員名冊應與公司薪資發放名冊相符。

旅行業管理規則第20條

過去出題

（C）依旅行業管理規則之規定，旅行業之職員名冊，應與下列何種資料相符？

97華語導遊實務（二）

(A) 全民健康保險投保名冊　　　　　　(B) 勞工保險投保名冊

(C) 公司薪資發放名冊　　　　　　　　(D) 員工加班費發放名冊

題庫0188 旅行業職員有異動時，應於幾日內報請主管機關備查？

旅行業職員有異動時，應於10日內將異動表分別報請交通部觀光局備查。

旅行業管理規則第20條

過去出題

（B）旅行業職員如有異動，最遲應於幾日內將異動表報請備查？

95外語領隊實務（二）

(A) 5日內　　　　　　　　　　　　　　(B) 10日內

(C) 15日內　　　　　　　　　　　　　(D) 20日內

（A）旅行業職員有異動時，應於多久內將異動表報請主管機關備查？

97華語導遊實務（二）

(A) 10日　　　　　　　　　　　(B) 15日
(C) 20日　　　　　　　　　　　(D) 1個月

（A）旅行業應於開業前，將全體職員名冊分別報請有關主管機關備查，職員有異動時，依規定應於多少時間內將異動表分別報請有關主管機關備查？

101外語導遊實務（二）

(A) 10日　　　　　　　　　　　(B) 15日
(C) 20日　　　　　　　　　　　(D) 30日

題庫0189 旅行業開業後應如何向觀光局報告業務及財務狀況？

旅行業開業後，應於每年6月30日前，將其財務及業務狀況，依交通部觀光局規定之格式填報。

旅行業管理規則第20條

過去出題

（B）依旅行業管理規則有關旅行業營業管理之規定，下列敘述何者錯誤？

104華語領隊實務（二）

(A) 旅行業應於開業前將開業日期、全體職員名冊報請交通部觀光局備查
(B) 旅行業開業後，應於每年12月31日前，將其財務及業務狀況，依交通部觀光局規定之格式填報
(C) 旅行業職員有異動時，應於10日內將異動表報請交通部觀光局備查
(D) 旅行業暫停營業1個月以上者，應於停止營業之日起15日內備具股東會議事錄或股東同意書，並詳述理由，報請交通部觀光局備查，並繳回各項證照

題庫0190 旅行業暫停營業多久以上應報請備查？

旅行業暫停營業1個月以上者，應於停止營業之日起15日內備具股東會議事錄或股東同意書，並詳述理由，報請交通部觀光局備查，並繳回各項證照。

旅行業管理規則第21條

過去出題

（B）依旅行業管理規則規定，旅行業暫停營業1個月以上，應於停止營業之日起最長多少日內，報請交通部觀光局備查，並繳回各項證照？ 105外語導遊實務（二）
(A) 10日內　　　　　　　　　　(B) 15日內
(C) 20日內　　　　　　　　　　(D) 30日內

（B）依旅行業管理規則規定，下列有關旅行業暫停營業規定之敘述，何者錯誤？

105華語導遊實務（二）

(A) 旅行業暫停營業期間未滿1個月者，不必報請交通部觀光局備查
(B) 旅行業依規定申報暫停營業者，不須繳回各項證照
(C) 申請停業期間，非經向交通部觀光局申報復業，不得有營業行為
(D) 申請停業時，不必拆除營業處所市招

題庫0191 旅行業申請暫停停業期間最長多久？

申請停業期間，最長不得超過1年，其有正當理由者，得申請展延1次，期間以1年為限，並應於期間屆滿前15日內提出。

旅行業管理規則第21條

過去出題

（D）旅行業申請停業期間，最長不得超過幾個月？　　　　　97華語導遊實務（二）

(A) 6個月　　　　　　　　　　　　　(B) 8個月
(C) 10個月　　　　　　　　　　　　(D) 12個月

題庫0192 旅行業之收費原則為何？

旅行業經營各項業務，應合理收費，不得以不正當方法為不公平競爭之行為。

旅行業管理規則第22條

過去出題

（C）有關旅行業之收費行為，下列何項符合法令規定？　　　95外語導遊實務（二）
(A) 以購物佣金彌補團費
(B) 以促銷行程以外之活動所得彌補團費
(C) 團費中包括領隊小費
(D) 旅客以信用卡付款加收手續費

（C）旅行業應以合理收費經營，所謂「不公平競爭行為」不包含哪一項？

100華語領隊實務（二）

(A) 以購物佣金彌補團費　　　　　　(B) 促銷自費活動
(C) 收取服務小費　　　　　　　　　(D) 車上販售不知名藥品

題庫0193 旅遊市場之航空票價、食宿、交通費用，由何單位、多久發表一次？

旅遊市場之航空票價、食宿、交通費用，由中華民國旅行業品質保障協會按季發表，供消費者參考。

旅行業管理規則第22條

過去出題

(D) 依據法令規定，旅遊市場之航空票價、食宿、交通費用，由何單位按季發表，供消費者參考？ 　94外語領隊實務（二）
(A) 交通部觀光局　　　　　　　　(B) 縣市政府觀光主管單位
(C) 旅行業同業公會　　　　　　　(D) 中華民國旅行業品質保障協會

(D) 旅遊市場之航空票價、食宿、交通費用，係由何單位按季發表，提供消費者參考？ 　95華語導遊實務（二）
(A) 中華民國旅行商業同業公會全國聯合會
(B) 交通部觀光局
(C) 臺灣觀光協會
(D) 中華民國旅行業品質保障協會

(C) 交通部觀光局為健全旅遊市場及保障旅客權益，對於旅行業經營業務定有維護旅遊市場秩序之規定，下列敘述何者有誤？ 　95華語領隊實務（二）
(A) 不得以購物佣金所得彌補團費
(B) 不得以促銷既定行程以外之活動所得彌補團費
(C) 旅遊市場之合理團費，由中華民國旅行業品質保障協會按季發表，供旅行業參考
(D) 旅行業為不公平競爭行為，經認證其情節足以紊亂旅遊市場者，由交通部觀光局依法查處

(D) 旅遊市場之航空票價、食宿、交通費用等係由何單位發表，供消費者參考？ 　96華語導遊實務（二）
(A) 交通部觀光局　　　　　　　　(B) 行政院消費者保護委員會
(C) 行政院公平交易委員會　　　　(D) 中華民國旅行業品質保障協會

(C) 旅遊市場之航空票價、食宿、交通費用，由哪一個單位按季發表，供消費者參考？ 　98外語導遊實務（二）
(A) 中華民國旅行業同業公會全國聯合會
(B) 行政院消費者保護委員會
(C) 中華民國旅行業品質保障協會
(D) 中華民國消費者文教基金

(C) 中華民國旅行業品質保障協會提供消費者作參考各旅遊市場之航空票價、食宿、交通費用，是多久發表一次？ 　99外語領隊實務（二）
(A) 1個月　　　　　　　　　　　(B) 2個月
(C) 每1季　　　　　　　　　　　(D) 依市場變化發表

（D）有關旅行業經營業務之收費規定，下列敘述何者正確？　101華語領隊實務（二）
　　(A) 團費過低時，得以購物佣金所得彌補團費
　　(B) 團費過低時，得以促銷行程以外之活動彌補團費
　　(C) 旅遊市場之航空票價，由國際民航運輸協會按季發表，供消費者參考
　　(D) 旅遊市場之食宿、交通費用，由中華民國旅行業品質保障協會按季發表，
　　　　供消費者參考

題庫0194 旅行業接待或引導外籍旅客指派導遊之限制為何？

綜合旅行業、甲種旅行業接待或引導國外、香港、澳門或大陸地區觀光旅客旅遊，應指派或僱用領有英語、日語、其他外語或華語導遊人員執業證之人員執行導遊業務。但辦理取得合法居留證件之外國人、香港、澳門居民及大陸地區人民國內旅遊者，不適用之。

綜合旅行業、甲種旅行業辦理前項接待或引導非使用華語之國外觀光旅客旅遊，不得指派或僱用華語導遊人員執行導遊業務。但其接待或引導非使用華語之國外稀少語別觀光旅客旅遊，得指派或僱用華語導遊人員搭配該稀少外語翻譯人員隨團服務。

前項但書規定所稱國外稀少語別之類別及其得執行該規定業務期間，由交通部觀光局視觀光市場及導遊人力供需情形公告之。

綜合旅行業、甲種旅行業對指派或僱用之導遊人員應嚴加督導與管理，不得允許其為非旅行業執行導遊業務。

旅行業管理規則第23條

過去出題

（D）某旅行社接待香港來臺旅行團時，依旅行業管理規則規定，不能指派下列何
　　種人員執行接待或引導工作？　103華語導遊實務（二）
　　(A) 導遊人員　　　　　　　　　　　(B) 華語導遊人員
　　(C) 外語導遊人員　　　　　　　　　(D) 粵語領團人員

（D）依旅行業管理規則規定，某甲種旅行業接待或引導大陸地區觀光旅客旅遊，
　　應指派或僱用下列哪種人員執行導遊業務？　104外語導遊實務（二）
　　(A) 僅領取外語或華語導遊人員考試及格證書之人員
　　(B) 僅領取外語或華語導遊人員訓練合格證書之人員
　　(C) 僅領取外語或華語導遊人員考試及格證書與訓練合格證書之人員
　　(D) 領取外語或華語導遊人員執業證之人員

（D）依旅行業管理規則規定，綜合旅行業指派或僱用華語導遊人員接待或引導來
　　臺觀光旅客，包括下列何者？①香港來臺觀光旅客 ②澳門來臺觀光旅客 ③大
　　陸地區來臺觀光旅客 ④使用華語之國外來臺觀光旅客　104華語導遊實務（二）
　　(A) 僅①②③　　　　　　　　　　　(B) 僅①③④
　　(C) 僅②③④　　　　　　　　　　　(D) ①②③④

題庫0195 旅行業是否應與導遊人員、領隊人員簽訂書面契約？

旅行業指派或僱用導遊人員、領隊人員執行接待或引導觀光旅客旅遊業務，應簽訂書面契約；其契約內容不得違反交通部觀光局公告之契約不得記載事項。

旅行業應給付導遊人員、領隊人員之報酬，不得以小費、購物佣金或其他名目抵替之。

旅行業管理規則第23-1條

過去出題

(D) 旅行業經營旅行業務，依旅行業管理規則之規定，不須要簽訂契約者為何？

102外語導遊實務（二）

(A) 僱用導遊人員執行接待觀光旅客旅遊時
(B) 僱用領隊人員執行接待觀光旅客旅遊時
(C) 辦理團體旅遊時與個別參團旅客
(D) 向觀光主管機關申請籌設旅行社時

(D) 依旅行業管理規則規定，旅行業與導遊人員、領隊人員，約定執行接待或引導觀光旅客旅遊業務時，下列何者正確？ 104外語導遊實務（二）
(A) 旅行業無需與導遊或領隊簽訂書面契約
(B) 可約定以旅客給付之小費充當報酬
(C) 可約定以購物佣金充當報酬
(D) 應給付報酬，但雙方可約定報酬金額多寡

(D) 某旅行社僱用領有華語導遊人員執業證之黎大仁，擔任大陸廣州旅行社所組之臺灣豪華遊團體之導遊，雙方約定以小費及購物佣金抵替導遊報酬，該旅行社違反哪個法規？ 104華語導遊實務（二）
(A) 旅行業定型化契約 　　　　(B) 導遊人員管理規則
(C) 領隊人員管理規則 　　　　(D) 旅行業管理規則

(C) 依旅行業管理規則規定，旅行社與導遊人員約定執行接待觀光旅客旅遊業務，下列敘述何者錯誤？ 105華語導遊實務（二）
(A) 旅行社與導遊人員應簽訂書面契約
(B) 旅行社應支付導遊人員報酬
(C) 觀光旅客給付導遊人員之小費可以作為旅行社應支付報酬之一部分
(D) 不得允許其為非旅行業執行導遊業務

題庫0196 旅行業何時應與旅客簽訂書面契約？

旅行業辦理團體旅遊或個別旅客旅遊時，應與旅客簽定書面之旅遊契約。

旅行業管理規則第24條

過去出題

(D) 旅行業與旅客之間有關契約簽訂之規定，下列敘述何者錯誤？

94華語領隊實務（二）

(A) 辦理團體旅遊時應簽訂契約　　　(B) 辦理個別旅客旅遊時應簽訂契約
(C) 契約格式由觀光局定之　　　　　(D) 可視實際狀況決定是否簽訂契約

(C) 旅行業辦理何項業務時，應與旅客簽訂書面之旅遊契約？　96華語領隊實務（二）
(A) 代旅客購買運輸事業之客票　　　(B) 代旅客向旅館業者訂房
(C) 辦理團體旅遊　　　　　　　　　(D) 代辦出國簽證手續

(A) 依旅行業管理規則之規定，旅行業以電腦網路接受旅客線上訂購交易者，下列
何者錯誤？　　　　　　　　　　　　　　102華語領隊實務（二）
(A) 將旅遊契約登載於網站者，得免與旅客簽訂書面旅遊契約
(B) 於收受全部或一部價金前，應將其銷售商品或服務之限制及確認程序，向
旅客據實告知
(C) 可接受旅客以信用卡傳真刷卡方式繳交旅遊費用
(D) 旅行業受領價金後，應將旅行業代收轉付收據憑證交付旅客

(B) 依旅行業管理規則規定，下列何者錯誤？　　　103外語領隊實務（二）
(A) 旅行業辦理團體旅遊時，應與旅客簽定書面之旅遊契約
(B) 旅行業辦理個別旅客旅遊時，不須要與旅客簽定書面之旅遊契約
(C) 旅行業印製之招攬文件應加註公司名稱
(D) 旅行業印製之招攬文件應加註註冊編號

(B) 下列有關旅行業管理規則對旅遊契約相關規定之敘述，何者錯誤？

105華語領隊實務（二）
(A) 旅行業辦理國內、外團體旅遊時，均應與旅客簽定書面之旅遊契約
(B) 旅行業辦理包裝販售機票、住宿及遊程之個別旅客旅遊產品時，得免與旅
客簽定書面旅遊契約
(C) 旅遊文件之定型化契約書範本，由交通部觀光局訂定
(D) 旅行業舉辦團體旅遊文件之契約書，應載明規定事項報請交通部觀光局核
准後，始得實施

題庫0197 旅行業之招攬文件應加註什麼？

旅行業印製之招攬文件並應加註<u>公司名稱及註冊編號</u>。

旅行業管理規則第24條

過去出題

(D) 旅行業辦理團體旅遊或個別旅遊時，其所印製之招攬文件應加註什麼？

94外語領隊實務（二）

 (A) 公司名稱　　　　　　　　　　(B) 註冊編號

 (C) 公司名稱及代表人姓名　　　　(D) 公司名稱及註冊編號

(A) 旅行業辦理團體旅遊或個別旅遊時，其所印製之招攬文件，應加註之事項為何？

95外語導遊實務（二）

 (A) 公司名稱及註冊編號　　　　　(B) 公司名稱及負責人姓名

 (C) 公司名稱及聯絡電話　　　　　(D) 公司名稱及登記地址

(A) 依旅行業管理規則第24條規定，旅行業辦理旅遊時，應與旅客簽定書面旅遊契約，其印製之招攬文件並應加註什麼？①公司名稱 ②註冊編號 ③負責人姓名 ④公司電話

101外語導遊實務（二）

 (A) ①②　　　　　　　　　　　　(B) ①③

 (C) ①③④　　　　　　　　　　　(D) ①②③④

題庫0198 團體旅遊之書面契約應記載哪些事項？

團體旅遊文件之契約書應載明下列事項，並報請交通部觀光局核准後，始得實施：

一、公司名稱、地址、代表人姓名、旅行業執照字號及註冊編號。

二、簽約地點及日期。

三、旅遊地區、行程、起程及回程終止之地點及日期。

四、有關交通、旅館、膳食、遊覽及計畫行程中所附隨之其他服務詳細說明。

五、組成旅遊團體最低限度之旅客人數。

六、旅遊全程所需繳納之全部費用及付款條件。

七、旅客得解除契約之事由及條件。

八、發生旅行事故或旅行業因違約對旅客所生之損害賠償責任。

九、責任保險及履約保證保險有關旅客之權益。

十、其他協議條款。

旅行業管理規則第24條

(D) 團體旅遊文件之契約書應報請交通部觀光局核准，下列何者非屬前述契約書應載明之事項？　93華語領隊實務（二）
(A) 公司名稱　　　　　　　　　　　　(B) 公司地址
(C) 公司代表人姓名　　　　　　　　　(D) 領隊人員姓名

(D) 下列何者不屬於團體旅遊契約書之應載明事項？　94華語領隊實務（二）
(A) 組成旅遊團體最低限度之旅客人數
(B) 旅客得解除契約之事由及條件
(C) 旅遊全程所需繳納之全部費用及付款條件
(D) 旅遊行程或產品內容之修正權利

(B) 下列何者是團體旅遊文件之契約書應載明的事項？　95外語領隊實務（二）
(A) 平安保險有關旅客之權益　　　　　(B) 付款條件
(C) 接待旅行社之名稱、地址　　　　　(D) 組成旅遊團體最高限度之旅客人數

(D) 旅行業應與旅客簽訂旅遊契約，下列何者不是旅遊契約書必要載明之事項？
　98外語導遊實務（二）
(A) 公司名稱、地址、代表人姓名
(B) 組成旅遊團體最低限度之旅客人數
(C) 旅遊全程所需繳納之全部費用及付款條件
(D) 有關交通、旅館、膳食的替代措施

(C) 依旅行業管理規則，下列何者不是團體旅遊文件之契約書之應載明事項？
　99外語領隊實務（二）
(A) 簽約地點及日期
(B) 組成旅遊團體最低限度之旅客人數
(C) 帶團之領隊或導遊
(D) 責任保險及履約保證保險有關旅客之權益

(A) 依旅行業管理規則規定，下列何者非屬團體旅遊文件之契約書應載明之事項？
　100外語領隊實務（二）
(A) 組成旅遊團體最高限度之旅客人數
(B) 旅遊地區、行程
(C) 簽約地點及日期
(D) 旅遊全程所需繳納之全部費用及付款條件

(B) 團體旅遊文件之契約書依規定應載明下列哪些事項，並報請交通部觀光局核准後實施？①旅遊全程所需繳納之全部費用及付款條件 ②旅行業可臨時安排之購物行程 ③委由旅客代為攜帶物品返國之約定 ④責任保險及履約保證保險有關旅客之權益　101外語導遊實務（二）
(A) ①②　　　　　　　　　　　　　　(B) ①④
(C) ②③④　　　　　　　　　　　　　(D) ③④

（B）依旅行業管理規則之規定，下列何者不是團體旅遊契約應載明事項？

102外語領隊實務（二）

(A) 簽約地點及日期
(B) 旅行業得解除契約之事由及條件
(C) 旅遊全程所需繳納之全部費用及付款條件
(D) 旅客得解除契約之事由及條件

（C）依旅行業管理規則第24條之規定，下列何者非團體旅遊文件之契約書應載明事項？

102華語領隊實務（二）

(A) 公司名稱、地址、代表人姓名、旅行業執照字號及註冊編號
(B) 有關交通、旅館、膳食、遊覽及計畫行程中所附隨之其他服務詳細說明
(C) 旅行平安保險之金額
(D) 組成旅遊團體最低限度之旅客人數

（C）依旅行業管理規則規定，下列何者非個別旅遊契約書應載明事項？

103華語領隊實務（二）

(A) 公司名稱、地址、代表人姓名、旅行業執照字號及註冊編號
(B) 旅遊地區、行程、起程及回程終止之地點及日期
(C) 有關膳食之約定
(D) 旅客得解除契約之事由及條件

（C）依旅行業管理規則規定，下列何者非屬團體旅遊文件之契約書應載明之事項？

105外語領隊實務（二）

(A) 旅遊地區、行程
(B) 組成旅遊團體最低限度之旅客人數
(C) 旅行業得解除契約之事由及條件
(D) 旅行業執照字號

（B）依旅行業管理規則規定，下列何者非屬團體旅遊文件之契約書應載明之事項？

105華語領隊實務（二）

(A) 簽約地點及日期
(B) 付款地點及日期
(C) 公司名稱
(D) 公司地址

題庫0199 何種情況可視為已簽訂契約？

旅行業將交通部觀光局訂定之定型化契約書範本公開並印製於旅行業代收轉付收據憑證交付旅客者，除另有約定外，視為已依規定與旅客訂約。

旅行業管理規則第24條

(A) 旅行業將印製有定型化旅遊契約書之旅行業代收轉付收據交付旅客時，請問此
一行為視同是： 94華語領隊實務（二）
(A) 與旅客訂定旅遊契約
(B) 與旅客完成口頭約定
(C) 與旅客完成交易，旅客並對服務滿意
(D) 與旅客完成旅遊契約草約簽訂手續

(B) 旅行業將中央主管機關訂定之契約書格式公開，並印製於何種單據或憑證上交
付旅客者，除另有約定外，視為已依「發展觀光條例」第29條第1項規定與旅
客訂約？ 95華語領隊實務（二）
(A) 發票 (B) 代收轉付收據
(C) 旅遊行程表 (D) 保險單

題庫0200 旅遊文件之契約書範本由何單位訂定？

旅遊文件之契約書範本內容，由交通部觀光局定之。

旅行業管理規則第25條

(B) 旅遊文件之契約書範本係由何單位訂定？ 94外語領隊實務（二）
(A) 旅行業
(B) 交通部觀光局
(C) 中華民國旅行商業同業公會全國聯合會
(D) 行政院消費者保護委員會

(D) 依旅行業管理規則規定，旅遊文件之契約書範本內容，由何者定之？

103華語導遊實務（二）

(A) 行政院消費者保護處 (B) 中華民國旅行業品質保障協會
(C) 中華民國消費者文教基金會 (D) 交通部觀光局

題庫0201 以旅遊文件之契約書範本與旅客簽約視同什麼行為？

旅行業依規定製作旅遊契約書者，視同已依規定報經交通部觀光局核准。

旅行業管理規則第25條

過去出題

(C) 旅行社樂於採用國外旅遊定型化契約書範本與旅客簽訂國外旅遊契約書，其法律上原因，下列何者正確？　　　　　　　　　　105華語領隊實務（二）

(A) 旅行業管理規則強制規定

(B) 消費者保護法強制規定

(C) 視同已依旅行業管理規則規定報經交通部觀光局核准

(D) 視同已依消費者保護法規定報經主管機關核准

題庫0202　旅行業應將旅遊契約書設置專櫃保管多久？

旅行業辦理旅遊業務，應製作旅客交付文件與繳費收據，分由雙方收執，並連同旅遊契約書保管1年，備供查核。

旅行業管理規則第25條

過去出題

(A) 旅行業辦理旅遊業務之旅遊契約書應保存多久？

作者林老師出題

(A) 1年　　　　　　　　　　　　　(B) 2年

(C) 3年　　　　　　　　　　　　　(D) 4年

(B) 依旅行業管理規則之規定，下列有關期間的敘述，何者有誤？

作者林老師出題

(A) 旅行業經理人訓練合格人員，連續3年未在旅行業任職者，應重新參加訓練

(B) 旅行業辦理旅遊業務，與旅客簽定之旅遊契約書，應保管2年，備供查核

(C) 旅行業申請暫停營業期間，最長不得超過1年，其有正當理由者，得申請展延1次，期間以1年為限

(D) 旅行業受廢止執照處分後，其公司名稱於5年內不得為旅行業申請使用

題庫0203 綜合旅行業以包辦旅遊方式辦理國內外團體旅遊時應怎麼做？

綜合旅行業以包辦旅遊方式辦理國內外團體旅遊，應預先擬定計畫，訂定旅行目的地、日程、旅客所能享用之運輸、住宿、膳食、遊覽、服務之內容及品質、投保責任保險與履約保證保險及其保險金額，以及旅客所應繳付之費用，並登載於招攬文件，始得自行組團或依規定委託甲種旅行業、乙種旅行業代理招攬業務。

旅行業管理規則第26條

過去出題

(D) 有關綜合旅行業以包辦旅遊方式辦理國內外團體旅遊之規定，下列敘述何者錯誤？　　　　　　　　　　　　　　　94外語領隊實務（二）
　　　(A) 須預先擬定旅遊行程計畫，以及旅客所應繳付之費用
　　　(B) 必須印製招攬文件，始得自行組團並委託其他旅行業代為招攬
　　　(C) 綜合旅行業不得委託乙種旅行社，招攬出國團體旅遊
　　　(D) 綜合旅行業不得委託甲種旅行社，招攬國內團體旅遊

(D) 有關旅行業之經營業務，下列何者正確？　　　　95華語領隊實務（二）
　　　(A) 經營自行組團業務，可經旅客口頭同意，將旅行業務轉讓其他旅行業辦理
　　　(B) 旅行業受理其他旅行社轉讓之團體旅客時，可不再重新簽訂契約
　　　(C) 甲種旅行業經營自行組團業務，得將其招攬文件置於其他旅行業，委託其代為銷售
　　　(D) 綜合旅行業經營自行組團業務，得將其招攬文件置於其他旅行業，委託其代為銷售

(A) 依規定綜合旅行業以包辦旅遊方式，辦理國內外團體旅遊之程序為何？①預先擬定目的地、日程、食宿、運輸計畫 ②計算旅客應繳之費用 ③印製招攬文件 ④委託甲種或乙種旅行業代理招攬業務　　　101外語領隊實務（二）
　　　(A) ①②③④　　　　　　　　　　　(B) ①③②④
　　　(C) ①④②③　　　　　　　　　　　(D) ④①②③

題庫0204 甲種、乙種旅行業代理綜合旅行業招攬時，應以什麼名義和旅客簽約？

甲種旅行業代理綜合旅行業招攬，或乙種旅行業代理綜合旅行業招攬時，應經綜合旅行業之委託，並以綜合旅行業名義與旅客簽定旅遊契約。

旅行業管理規則第27條

過去出題

(C) 甲、乙種旅行業合法代理綜合旅行業招攬業務時，應以何者之名義與旅客簽定旅遊契約？　　　　　　　　　　　　94華語領隊實務（二）
　　　(A) 甲種旅行業　　　　　　　　(B) 乙種旅行業
　　　(C) 綜合旅行業　　　　　　　　(D) 業務招攬人員

(D) 有關旅行業代理招攬業務之規定，下列敘述何者正確？　　95外語導遊實務（二）
　　　(A) 綜合、甲種旅行業可以包辦旅遊方式辦理國外團體旅遊，並委託乙種旅行業代理招攬業務
　　　(B) 乙種旅行業可以包辦旅遊方式辦理國內團體旅遊，並委託其它旅行業代理招攬業務
　　　(C) 甲種旅行業代理綜合旅行業招攬國外團體旅遊時，應以甲種旅行業之名義與旅客簽定旅遊契約
　　　(D) 乙種旅行業代理綜合旅行業招攬國內團體旅遊時，應以綜合旅行業之名義與旅客簽定旅遊契約

(C) 甲種旅行業代理綜合旅行業招攬安排旅客國內外觀光旅遊、食宿、交通及提供有關服務，應經綜合旅行業之委託，並以什麼名義與旅客簽定旅遊契約？
　　　　　　　　　　　　　　　　　　　　　　　98華語導遊實務（二）
　　　(A) 國外接待旅行業　　　　　　(B) 甲種旅行業
　　　(C) 綜合旅行業　　　　　　　　(D) 乙種旅行業

(A) 甲種旅行業代理綜合旅行業招攬國外團體旅遊業務時，應以何名義與旅客簽定旅遊契約？　　　　　　　　　　　99華語領隊實務（二）
　　　(A) 綜合旅行業　　　　　　　　(B) 甲種旅行業
　　　(C) 海外旅遊代理業　　　　　　(D) 上游旅遊供應商

(A) 依旅行業管理規則規定，甲種旅行業代理綜合旅行業招攬國內外旅行團體時，應經綜合旅行業委託，並以何者之名義與旅客簽定旅遊契約？
　　　　　　　　　　　　　　　　　　　　　　　103外語領隊實務（二）
　　　(A) 綜合旅行業　　　　　　　　(B) 甲種旅行業
　　　(C) 旅行業承辦人　　　　　　　(D) 旅行業負責人

(B) 依旅行業管理規則規定，甲種旅行業代理綜合旅行業為招攬國外團體旅遊，其旅遊契約書應以哪家旅行業的名義與旅客簽定？　104外語領隊實務（二）
　　(A) 甲種旅行業　　　　　　　　　(B) 綜合旅行業
　　(C) 兩家擇一皆可　　　　　　　　(D) 派遣領隊旅行業為主

題庫0205 甲種、乙種旅行業代理綜合旅行業招攬時，旅遊契約應由誰副署？

甲種旅行業或乙種旅行業代理綜合旅行業招攬之旅遊契約應<u>由該銷售旅行業副署</u>。

旅行業管理規則第27條

過去出題

(A) 假設綜合旅行業委託甲種旅行業招攬業務，請問除應以該綜合旅行業名義與旅客簽定旅遊契約外，該甲種旅行業應有何作為？　93華語領隊實務（二）
　　(A) 應副署旅遊契約
　　(B) 將綜合旅行業簽定名義塗銷，改以甲種旅行業名義為之
　　(C) 與旅客另外簽定旅遊契約
　　(D) 副署或另外簽定旅遊契約均可

(B) 甲種旅行業代理綜合旅行業招攬觀光旅客時，應如何簽訂旅遊契約？
　　　　　　　　　　　　　　　　　　　　　　　95外語領隊實務（二）
　　(A) 以甲種旅行業名義與旅客簽約，並由綜合旅行業副署
　　(B) 以綜合旅行業名義與旅客簽約，並由甲種旅行業副署
　　(C) 全權由甲種旅行業與旅客辦理簽約
　　(D) 全權由綜合旅行業與旅客辦理簽約

(A) 綜合旅行業以包辦旅遊方式辦理國外團體旅遊，如委由甲種旅行業代理招攬業務，請問應以何者之名義與旅客簽定旅遊契約？
　　　　　　　　　　　　　　　　　　　　　　　96華語導遊實務（二）
　　(A) 以綜合旅行業為名義，並由甲種旅行業副署
　　(B) 以綜合旅行業為名義，甲種旅行業無庸副署
　　(C) 以甲種旅行業為名義，並由綜合旅行業副署
　　(D) 以甲種旅行業為名義，綜合旅行業無庸副署

(A) 某甲種旅行業代理綜合旅行業招攬國內外團體旅遊時，下列有關簽訂旅遊契約規定之敘述何者正確？　102華語領隊實務（二）
　　(A) 以綜合旅行業名義與旅客簽訂旅遊契約並由該甲種旅行業副署
　　(B) 以該甲種旅行業名義與旅客簽訂旅遊契約
　　(C) 以該甲種旅行業名義與旅客簽訂旅遊契約並由綜合旅行業副署
　　(D) 由該甲種旅行業與綜合旅行業雙方簽訂旅遊契約

(C) 依旅行業管理規則規定，甲種旅行業代理綜合旅行業招攬旅行團，應如何與旅客簽訂旅遊契約？　103華語領隊實務（二）

(A) 由甲種旅行業代表與旅客簽訂旅遊契約

(B) 由綜合旅行業與旅客簽訂旅遊契約

(C) 以綜合旅行業名義與旅客簽訂旅遊契約，並由該甲種旅行業副署

(D) 由綜合旅行業及甲種旅行業為共同當事人與旅客簽訂旅遊契約

題庫0206 旅行業自行組團時，如何才能將該業務轉讓給其他旅行社？

旅行業經營自行組團業務，非經旅客書面同意，不得將該旅行業務轉讓其他旅行業辦理。

旅行業管理規則第28條

過去出題

(C) 旅行業經營自行組團業務，應具備下列何種條件，才能轉讓予其他旅行業辦理？　95外語導遊實務（二）

(A) 徵得經濟部商業司同意　　(B) 呈報交通部觀光局核准

(C) 徵得旅客書面同意　　(D) 向行政院消費者保護委員會報備

(A) 旅行業經營自行組團業務，在何種條件下，可將該旅行業務轉讓其他旅行業辦理？　98華語領隊實務（二）

(A) 經旅客書面同意　　(B) 經旅客口頭同意

(C) 無需經旅客同意　　(D) 與其他旅行業簽訂契約

(C) 有關旅行業經營自行組團業務之規定，下列敘述何者正確？　99華語導遊實務（二）

(A) 甲種旅行業不得經營自行組團業務

(B) 乙種旅行業不得經營自行組團業務

(C) 經營自行組團業務，可經旅客書面同意，將該旅行業務轉讓其他旅行業辦理

(D) 甲種旅行業經營自行組團業務，可將其招攬文件置於其他旅行業，委託其代為銷售、招攬

（B）有關旅行業辦理國外團體旅遊方式之規定，下列敘述何者最正確？
　　①綜合旅行業應預先印製招攬文件，始得委託其他旅行業代理招攬業務
　　②甲種旅行業代理綜合旅行業招攬時，應以甲種旅行業名義與旅客簽定旅遊契約
　　③旅行業經營自行組團業務，經旅客書面同意時，得將該旅行業務轉讓其他旅行業辦理
　　④甲種旅行業經營自行組團業務，得將其招攬文件置於乙種旅行業，委託代為銷售、招攬

101華語領隊實務（二）

(A) ①②　　　　　　　　　　　　(B) ①③
(C) ②④　　　　　　　　　　　　(D) ③④

（A）依旅行業管理規則之規定，旅行業經營自行組團業務時，下列何者正確？
102外語領隊實務（二）
(A) 經旅客書面同意，得將該旅行業務轉讓其他旅行業辦理
(B) 將該旅行業務轉讓其他旅行業承辦時，應由原招攬旅行業與受讓旅行業簽訂旅遊契約
(C) 甲種旅行業，得將其招攬文件置於乙種旅行業，委託該旅行業代為銷售、招攬
(D) 乙種旅行業，得將其招攬文件置於其他乙種旅行業，委託該旅行業代為銷售、招攬

（C）甲旅行社經營自行組團出國旅遊業務，下列該旅行社之行為，何者不符旅行業管理規則規定？　　103華語領隊實務（二）
(A) 與多位旅客共同簽訂一份書面旅遊契約
(B) 提醒旅客自行購買旅行平安保險
(C) 因報名旅客不足組團人數，即擅將旅客轉讓其他旅行社辦理
(D) 要求旅客於簽訂旅遊契約時應繳付全部團費

（D）依旅行業管理規則規定，旅行業經營自行組團業務，非經何者之書面同意，不得將該旅行業務轉讓其他旅行業辦理？　　104華語領隊實務（二）
(A) 中華民國旅行業品質保障協會　　(B) 領隊
(C) 交通部觀光局　　　　　　　　　(D) 旅客

（D）依旅行業管理規則規定，旅行業經營自行組團業務，下列何種情況可轉讓其他旅行業辦理？　　105華語領隊實務（二）
(A) 在行程、團費不變的前提下，可逕予轉讓
(B) 經雙方旅行業協商同意，即可轉讓
(C) 經旅客口頭表示同意，即可轉讓
(D) 經旅客書面同意，得轉讓

題庫0207 旅行業務轉讓時，契約如何處理？

旅行業受理團體旅遊之旅行業務轉讓時，應<u>與旅客重新簽訂旅遊契約</u>。

旅行業管理規則第28條

過去出題

(C) 旅行業於受理旅行業務轉讓時，該承受旅行業應有何作為？

94外語領隊實務（二）

(A) 沿用原有旅遊契約　　　　　　(B) 於原有旅遊契約副署
(C) 與旅客重新簽定旅遊契約　　　(D) 沿用或重新簽定旅遊契約均可

(B) 某甲旅行社承受某乙旅行社轉讓之組團旅行業務，則某甲旅行社應有何作為？

95外語導遊實務（二）

(A) 3日內向交通部觀光局報備
(B) 與旅客重新簽訂旅遊契約
(C) 在所承接之旅遊契約上副署
(D) 將所承接之旅遊契約向地方法院申請公證

題庫0208 國內旅遊是否應派遣導遊人員？

旅行業辦理國內旅遊，應<u>派遣專人隨團服務</u>。

旅行業管理規則第29條

過去出題

(B) 依據旅行業管理規則第29條規定，旅行業辦理國內旅遊時，下列何者正確？

96華語領隊實務（二）

(A) 應派遣導遊人員服務　　　　　(B) 應派遣專人隨團服務
(C) 無須派遣專人隨團服務　　　　(D) 應安排團康活動

(C) 依旅行業管理規則規定，旅行業業務經營，下列敘述何者正確？

101外語導遊實務（二）

(A) 甲旅行業經旅客書面同意後轉讓給乙旅行業，其旅遊契約效用仍然存在
(B) 甲種旅行業經營自行組團業務得由乙種旅行業代為招攬國內旅遊業務
(C) 旅行業辦理國內旅遊應派遣專人隨團服務
(D) 旅遊契約書內容由旅行業與旅客協調後訂定

(D) 依旅行業管理規則規定，有關旅行業辦理團體旅遊之相關規定，下列敘述何者正確？

103外語導遊實務（二）

(A) 旅行業辦理國內旅遊，應派遣領隊隨團服務
(B) 旅行業辦理國外旅遊，應派遣導遊隨團服務
(C) 旅行業接待國外旅客來臺旅遊，應派遣領隊隨團服務
(D) 旅行業辦理國內旅遊，應派遣專人隨團服務

題庫0209 旅行業之廣告應載明哪些事項？

旅行業刊登於新聞紙、雜誌、電腦網路及其他大眾傳播工具之廣告，應載明旅遊行程名稱、出發之地點、日期及旅遊天數、旅遊費用、投保責任保險與履約保證保險及其保險金額、公司名稱、種類、註冊編號及電話。

旅行業管理規則第30條

過去出題

(C) 依法令規定，旅行業刊登於大眾傳播工具之廣告，應載明公司名稱、種類及：
93華語領隊實務（二）

 (A) 品牌名稱 (B) 品牌標誌
 (C) 註冊編號 (D) 註冊代表人

(D) 旅行業刊登大眾傳播媒體之廣告，下列何項目係應載明之事項？
95外語導遊實務（二）

 (A) 公司地址 (B) 公司代表人
 (C) 公司負責人 (D) 註冊編號

(D) 有關旅行業刊登媒體廣告之應載明事項，下列敘述何者為非？
96外語導遊實務（二）

 (A) 公司名稱 (B) 旅行業種類
 (C) 旅行業註冊編號 (D) 旅行業登記地址

(A) 旅行業刊登於雜誌之廣告應載明項目不包含： 100華語領隊實務（二）
 (A) 註冊商標 (B) 註冊編號
 (C) 公司名稱 (D) 公司種類

題庫0210 可以用商標替代公司名稱刊登廣告的是哪一種旅行業？

綜合旅行業之廣告得以註冊之商標替代公司名稱。

旅行業管理規則第30條

過去出題

(A) 哪一種旅行業在刊登媒體廣告時，可以註冊之商標替代公司名稱？
作者林老師出題

 (A) 綜合旅行業 (B) 甲種旅行業
 (C) 乙種旅行業 (D) 綜合旅行業、甲種旅行業

(D) 旅行業以商標招攬旅客之相關規定，下列何者正確？　　　作者林老師出題
(A) 商標註冊應報請交通部觀光局核准
(B) 可以商標簽定旅遊契約
(C) 商標可視需要申請多個
(D) 綜合旅行業刊登廣告時，得以註冊之商標替代公司名稱

(A) 依旅行業管理規則規定，旅行業刊登廣告於大眾傳播工具時，得以註冊之商標
替代公司名稱的是：　　　作者林老師出題
(A) 綜合旅行業　　　　　　　　　(B) 綜合及甲種旅行業
(C) 甲種及乙種旅行業　　　　　　(D) 綜合、甲種及乙種旅行業

(C) 旅行業刊登廣告時，不得以註冊之商標替代公司名稱的是何種旅行業？
　　　作者林老師出題
(A) 綜合旅行業　　　　　　　　　(B) 綜合及甲種旅行業
(C) 甲種及乙種旅行業　　　　　　(D) 各種旅行業皆可

題庫0211 旅行業若要以商標攬客應怎麼做？

旅行業以商標招攬旅客，應由該旅行業依法申請商標註冊，報請交通部觀光局
備查。但仍應以本公司名義簽訂旅遊契約。

旅行業管理規則第31條

過去出題

(C) 下列有關旅行業商標之敘述，何者錯誤？　　　作者林老師出題
(A) 旅行業可以商標招攬旅客
(B) 商標應依法申請註冊，並報請交通部觀光局備查
(C) 旅行業可以商標名義簽訂旅遊契約
(D) 旅行業申請註冊之商標，以1個為限

題庫0212 每間旅行業可以有幾個商標？

旅行業之商標以<u>1</u>個為限。

<div align="right">旅行業管理規則第31條</div>

過去出題

(C) 旅行業得允許以商標招攬旅客，前項商標之使用以幾個為限？
<div align="right">作者林老師出題</div>

 (A) 綜合旅行業無限制，甲、乙種旅行業以2個為限
 (B) 綜合旅行業2個，甲、乙種旅行業1個
 (C) 無論是綜合或甲、乙種旅行業皆以1個為限
 (D) 綜合旅行業3個，甲、乙種旅行業2個

(C) 有關旅行業商標之規定，下列敘述何者正確？
<div align="right">作者林老師出題</div>

 (A) 每一家旅行社需有1個商標
 (B) 旅行社可共用商標
 (C) 每家旅行社商標以1個為限
 (D) 只有綜合旅行社可以使用商標

(A) 旅行業以商標招攬旅客，其商標以幾個為限？
<div align="right">作者林老師出題</div>

 (A) 1個 (B) 2個
 (C) 3個 (D) 不限，但要向交通部觀光局報備

(A) 依旅行業管理規則規定，有關旅行業以商標招攬旅客之方式，下列敘述哪些正確？①應依法申請商標註冊，報請交通部觀光局備查 ②旅行業申請商標以1個為限 ③甲種旅行業刊登媒體廣告所載明之公司名稱，得以註冊之商標替代 ④旅行業得以商標名義與旅客簽訂旅遊契約
<div align="right">作者林老師出題</div>

 (A) ①② (B) ①④
 (C) ②③ (D) ③④

題庫0213 旅行業以電腦網路經營業務者，網站首頁應載明哪些事項？

旅行業以電腦網路經營旅行業務者，其網站首頁應載明下列事項，並報請交通部觀光局備查：

一、網站名稱及網址。

二、公司名稱、種類、地址、註冊編號及代表人姓名。

三、電話、傳真、電子信箱號碼及聯絡人。

四、經營之業務項目。

五、會員資格之確認方式。

旅行業透過其他網路平臺販售旅遊商品或服務者，應於該旅遊商品或服務網頁載明前項所定事項。

旅行業管理規則第32條

過去出題

(C) 下列何者非屬電腦網路旅行業網站首頁應載明之事項？

93華語領隊實務（二）

(A) 網站名稱及網址　　　　　　　(B) 公司名稱及代表人姓名

(C) 旅行業營業計畫書　　　　　　(D) 會員資格之確認方式

(D) 經營網路旅行業務者，其網路首頁應載明事項，下列敘述何者為非？

95外語導遊實務（二）

(A) 網站之名稱及網址　　　　　　(B) 公司名稱

(C) 經營業務項目　　　　　　　　(D) 公司資本額

(A) 根據旅行業管理規則第32條規定，旅行業以電腦網路經營旅行業務者，其網站首頁應載明哪些事項？　　98外語領隊實務（一）、98華語領隊實務（一）

(A) 網站名稱、網址、公司名稱、種類、地址、註冊編號及代表人姓名

(B) 網站名稱、網址、公司名稱及地址

(C) 網站名稱、公司名稱、代表人姓名及地址

(D) 註冊編號、網站名稱、公司名稱及地址

(A) 旅行業以電腦網路經營旅行業務者，下列何項行為不符旅行業管理規定？

100華語領隊實務（二）

(A) 依規定在其網站首頁載明應記載事項，免報請交通部觀光局備查

(B) 有接受旅客線上訂購交易，並將旅遊契約登載於網站

(C) 對線上訂購者收受價金前，告知其產品之限制及確認程序、契約終止或解除及退款事項

(D) 對線上訂購者受領價金後，將代收轉付收據交付旅客

(D) 以電腦網路經營旅行業務是現今旅行業常見方式，其網站首頁應載明事項須
按規定辦理，下列項目何者非為必列事項？　　　　101華語導遊實務（二）
(A) 網站網址　　　　　　　　　　(B) 會員資格確認方式
(C) 聯絡人　　　　　　　　　　　(D) 服務標章

(D) 依旅行業管理規則之規定，旅行業以電腦網路經營旅行業務者，下列何者不
是其網站首頁應載明事項？　　　　　　　102外語領隊實務（二）
(A) 網站名稱及網址
(B) 公司名稱、種類、地址、註冊編號及代表人姓名
(C) 會員資格之確認方式
(D) 旅行業責任保險內容

(C) 旅行業以電腦網路經營業務者，依旅行業管理規則之規定，其網站首頁應載明
相關事項，並報請交通部觀光局備查。下列何者非屬應載明之事項？
102華語領隊實務（二）
(A) 網站名稱及網址　　　　　　　(B) 經營之業務項目
(C) 付款流程及規定　　　　　　　(D) 會員資格之確認方式

(B) 依旅行業管理規則規定，旅行業以電腦網路經營旅行業務者，其網站首頁應載
明規定事項，並報請何單位備查？　　　　104外語領隊實務（二）
(A) 經濟部商業司　　　　　　　　(B) 交通部觀光局
(C) 當地縣市政府觀光機關　　　　(D) 當地旅行業同業公會

題庫0214 旅行業以網路接受線上交易者，應將何事項刊登於網站？

旅行業以電腦網路接受旅客線上訂購交易者，應將旅遊契約登載於網站。
旅行業管理規則第33條

過去出題

(D) 旅行業以電腦網路接受旅客線上訂購時，下列敘述何者錯誤？
94外語領隊實務（二）
(A) 應將旅遊契約登載於網站
(B) 應將其銷售服務之限制，據實告知旅客
(C) 旅行業受領價金後，應將代收轉付收據憑證交付旅客
(D) 得辦理旅客線上訂購之業者，僅限於綜合旅行業

(B) 旅行業以電腦網路經營業務為時代潮流趨勢，下列敘述何者為是？
96外語領隊實務（二）
(A) 網站首頁應揭示觀光局核發之旅行業執照
(B) 採線上交易時，將旅遊契約揭示於網站
(C) 受領定金後即交付旅行業代收轉付收據憑證予消費者
(D) 網站首頁應揭示旅行業實收資本額

題庫0215 旅行業受領價金後，應交付旅客何種收據？

旅行業受領價金後，應將旅行業代收轉付收據憑證交付旅客。

旅行業管理規則第33條

過去出題

(A) 旅行業交付旅行業代收轉付收據予旅客之時機為何？　　94華語領隊實務（二）

(A) 受領價金時　　　　　　　　　　(B) 旅客完成報名手續時
(C) 旅客參團回國時　　　　　　　　(D) 旅客參團出境時

(B) 旅行業收受旅客交付旅遊商品或服務之價金後，應將何種憑證交付旅客？

96外語導遊實務（二）

(A) 公司收據　　　　　　　　　　　(B) 旅行業代收轉付收據憑證
(C) 公司統一發票　　　　　　　　　(D) 營業員開立個人收據

(B) 旅客以電腦網路在線上向旅行業訂購交易，旅行業受領價金後，應將何種收據交付旅客？　　98外語領隊實務（二）

(A) 三聯式統一發票　　　　　　　　(B) 旅行業代收轉付收據憑證
(C) 旅行業自印之收據　　　　　　　(D) 旅行業公會統一之收據

(D) 下列何者不是旅行業以電腦網路接受旅客線上訂購交易之規定？

99華語導遊實務（二）

(A) 應將旅遊契約登載於網站
(B) 應將其銷售商品或服務之限制及確認程序、契約終止或解除及退款事項，向旅客據實告知
(C) 受領價金後，應將旅行業代收轉付收據憑證交付旅客
(D) 當面點交機票、收據，並告知登機時間

(C) 旅行業管理規則有關旅行業以電腦網路接受旅客線上訂購交易之相關規定，下列何者錯誤？　　104華語領隊實務（二）

(A) 應將旅遊契約登載於網站
(B) 收受價金前，應將其服務之限制及確認程序向旅客據實告知
(C) 受領價金後，應開立統一發票交付旅客
(D) 網站首頁應載明會員資格之確認方式

題庫0216 旅客之個人資料可如何使用？

旅行業及其僱用之人員於經營或執行旅行業務，對於旅客個人資料之蒐集、處理或利用，應尊重當事人之權益，依誠實及信用方法為之，<u>不得逾越原約定之目的</u>，並應與蒐集之目的具有正當合理之關聯。

旅行業管理規則第34條

過去出題

(C) 旅行業及其僱用人員於經營或執行旅行業務，取得旅客個人資料，得作何種運用？　　　　　　　　　　　　　　　　　　　95外語導遊實務（二）
(A) 供其他旅行業查證信用　　　　　(B) 向徵信單位徵信
(C) 依原約定之目的使用　　　　　　(D) 向治安機關查證有無不良素行

(B) 旅行業及其僱用之人員於經營或執行旅行業務，取得旅客個人資料應妥慎保存，下列何項使用行為無違背契約規定之虞？　　　100外語導遊實務（二）
(A) 提供給關係企業做為行銷招攬之參考
(B) 經徵得旅客同意後，將旅客姓名提供給其他同團旅客
(C) 列印旅行團員名冊供全團旅客使用
(D) 提供遊覽車及購物店參考

題庫0217 國外旅遊派遣領隊人員相關規定為何？

綜合旅行業、甲種旅行業經營旅客出國觀光團體旅遊業務，於團體成行前，應以書面向旅客作旅遊安全及其他必要之狀況說明或舉辦說明會。成行時每團均應<u>派遣領隊全程隨團服務</u>。
綜合旅行業、甲種旅行業辦理前項出國觀光旅客團體旅遊，應派遣外語領隊人員執行領隊業務，不得指派或僱用華語領隊人員執行領隊業務。
綜合旅行業、甲種旅行業對指派或僱用之領隊人員應嚴加督導與管理，不得允許其為非旅行業執行領隊業務。

旅行業管理規則第36條

過去出題

(C) 下列關於旅行業經營國人出國觀光旅遊應遵守及注意之事項，何者正確？
　　　　　　　　　　　　　　　　　　　　　　98華語領隊實務（二）
(A) 應慎選國外當地政府登記合格之旅行業，並取得其口頭承諾或保證文件
(B) 應派遣外語領隊人員執行領隊業務，必要時，亦可僱用華語領隊人員為之
(C) 團體成行前，應以書面向旅客作旅遊安全及其他必要之說明
(D) 對於國外旅行業違約，造成旅客權利受損時，須協助旅客求償，無須負賠償責任

(C) 下列有關旅行業經營出國觀光團體旅遊業務之敘述，何者錯誤？

100外語導遊實務（二）

(A) 團體成行前，應以書面向旅客作旅遊安全及其他必要之狀況說明或舉辦說明會

(B) 成行時每團均應派遣領隊全程隨團服務，每團領隊人數並無限制規定

(C) 應派遣外語領隊人員執行領隊業務，但前往東南亞之出國觀光團體，得經旅客同意指派華語領隊人員擔任領隊

(D) 對所僱用專任領隊，得允許其為其他旅行業之團體執行領隊業務

(B) 依規定「綜合」及「甲種」旅行業經營旅客出國觀光團體旅遊業務時，下列敘述何者錯誤？

101外語領隊實務（二）

(A) 成行時每團均應派遣領隊全程隨團服務

(B) 得指派外語導遊人員執行領隊業務

(C) 成行前應以書面說明或舉辦說明會告知旅客相關旅遊事宜

(D) 專任領隊人員執業證於離職起10日內繳回

(A) 某甲旅行社以經營組團出國觀光為業，並僱用僅具華語領隊資格之張三為領隊，下列該公司行為，何項符合旅行業管理規則？

101華語領隊實務（二）

(A) 將張三借調予乙旅行社擔任領隊帶團前往澳門觀光

(B) 允許張三為某交流協會帶團前往中國大陸觀光執行領隊業務

(C) 指派張三擔任馬來西亞5日遊旅行團領隊，執行領隊業務

(D) 舉辦香港5日遊旅行團，於抵達香港後即交由當地旅行社接待，並將領隊張三派往中國大陸接洽業務

(B) 有關旅行業經營旅客出國觀光團體旅遊業務時，下列敘述何者錯誤？

102外語領隊實務（二）

(A) 在團體成行前以書面向旅客作旅遊安全及其他必要之狀況說明後，不需再舉辦說明會

(B) 經旅客書面同意後，可以不派遣領隊隨團服務

(C) 赴歐洲旅行團得派遣合格日語領隊人員執行領隊業務

(D) 赴大陸旅行團得派遣外語領隊人員執行領隊業務

題庫0218 旅行業及隨團服務人員應遵守哪些規定？

旅行業執行業務時，該旅行業及其所派遣之隨團服務人員，均應遵守下列規定：

一、不得有不利國家之言行。

二、不得於旅遊途中擅離團體或隨意將旅客解散。

三、應使用合法業者依規定設置之遊樂及住宿設施。

四、旅遊途中注意旅客安全之維護。

五、除有不可抗力因素外，不得未經旅客請求而變更旅程。

六、除因代辦必要事項須臨時持有旅客證照外，非經旅客請求，不得以任何理由保管旅客證照。

七、執有旅客證照時，應妥慎保管，不得遺失。

八、應使用合法業者提供之合法交通工具及合格之駕駛人；包租遊覽車者，應簽訂租車契約，其契約內容不得違反交通部公告之旅行業租賃遊覽車契約應記載及不得記載事項。遊覽車以搭載所屬觀光團體旅客為限，沿途不得搭載其他旅客。

九、使用遊覽車為交通工具者，應實施遊覽車逃生安全解說及示範，並依交通部公路總局訂定之檢查紀錄表執行。

十、應妥適安排旅遊行程，不得使遊覽車駕駛違反汽車運輸業管理法規有關超時工作規定。

旅行業管理規則第37條

過去出題

(A) 旅行業經營業務應使用合法之交通工具，該交通工具應為下列何種性質？

96外語領隊實務（二）

 (A) 營業用 (B) 業務用

 (C) 自用 (D) 營業用及業務用

(D) 旅行業辦理旅遊時，下列何者不符隨團服務人員之規定？ 100外語導遊實務（二）

 (A) 應使用合法業者依規定設置之遊樂及住宿設施

 (B) 旅遊途中注意旅客安全之維護

 (C) 除有不可抗力因素外，不得未經旅客請求而變更旅程

 (D) 隨團服務人員得以帶團方便為由保管旅客證照

(D) 某甲旅行社辦理旅遊業務時，該公司及其派遣之隨團服務人員所為下列行
為，何者依規定未違規？　101外語導遊實務（二）
(A) 讓旅行團使用之遊覽車沿途搭載團員朋友之其他旅遊散客
(B) 使用購物店業者提供之自用巴士接送旅行團
(C) 為免旅客遺失證照，未經旅客請求即要求團員將其證照全程交其保管
(D) 旅程中因次一旅遊目的地遇颱風豪雨道路中斷，未經旅客請求即調整變更
行程

(A) 依旅行業管理規則規定，旅行社包租遊覽車者，所搭載之旅客應為：
103華語導遊實務（二）
(A) 所屬觀光團體旅客　　　　　(B) 沿途搭載之旅客
(C) 固定路線搭載之旅客　　　　(D) 非固定路線搭載之旅客

題庫0219 經營出國觀光團體旅遊時應如何選擇國外旅行業？

綜合旅行業、甲種旅行業經營國人出國觀光團體旅遊，應慎選國外當地政府登
記合格之旅行業，並應取得其承諾書或保證文件，始可委託其接待或導遊。
旅行業管理規則第38條

過去出題

(B) 下列有關綜合旅行業委託國外旅行業帶團之敘述何者錯誤？
94華語領隊實務（二）
(A) 接辦團體之旅行業必需是當地政府登記合格之旅行業
(B) 應取得其口頭承諾後，始得委託該國外旅行業接待
(C) 國外旅行業違約，致旅客權利受損者，國內招攬之旅行業應負賠償責任
(D) 國外旅行業違約時，國內招攬之旅行社可要求其負賠償責任

(B) 旅行業經營旅客出國觀光團體旅遊業務時，下列何者錯誤？
102華語領隊實務（二）
(A) 應慎選國外當地政府登記合格之旅行業
(B) 經確認接待旅行業為當地政府登記合格者後，即可委託其接待或導遊
(C) 國外旅行業違約，致旅客權利受損者，國內招攬之旅行業應負賠償責任
(D) 應監督國外旅行業提供符合雙方契約內容之服務

題庫0220 國外旅行業違約時，賠償責任應誰負責？

國外旅行業違約，致旅客權利受損者，國內招攬之旅行業應負賠償責任。

旅行業管理規則第38條

過去出題

(A) 國內旅行業經營出國觀光團體旅遊，如國外旅行業違約，致旅客權利受損時，請問國內旅行業之責任為何？　　　　　　　　　　　94華語領隊實務（二）
　　　(A) 負賠償責任　　　　　　　　　　(B) 負道義責任
　　　(C) 不負賠償責任，僅有道義責任　　(D) 負道義責任，亦負刑事責任

(A) 綜合、甲種旅行業經營國人出國觀光團體旅遊時，國外接待旅行業如有違約，致參團旅客權益受損，則應如何解決？　　　　　　96華語領隊實務（二）
　　　(A) 由國內招攬之旅行業負賠償責任
　　　(B) 由國外接待旅行業負賠償責任
　　　(C) 由旅客直接向國外接待旅行業求償
　　　(D) 由旅客向國外接待旅行業之主管機關申訴

(C) 有關旅行業經營國人出國觀光團體旅遊之規定，下列敘述哪些正確？
　　　①應選擇國外當地政府登記合格之旅行業
　　　②取得其口頭承諾或保證，始可委託其接待或導遊
　　　③國外旅行業違約，致旅客權利受損者，國內招攬之旅行業可不負賠償責任
　　　④發生緊急事故時，於事故發生後24小時內應向交通部觀光局報備

　　　　　　　　　　　　　　　　　　　　　　　　　　101外語導遊實務（二）

　　　(A) ①②　　　　　　　　　　　　(B) ①③
　　　(C) ①④　　　　　　　　　　　　(D) ②④

題庫0221 緊急事故發生後多久內應向交通部觀光局報備？

旅行業辦理國內、外觀光團體旅遊及接待國外、香港、澳門或大陸地區觀光團體旅客旅遊業務，發生緊急事故時，應為迅速、妥適之處理，維護旅客權益，對受害旅客家屬應提供必要之協助。事故發生後24小時內應向交通部觀光局報備，並依緊急事故之發展及處理情形為通報。

前項所稱緊急事故，係指造成旅客傷亡或滯留之天災或其他各種事變。第一項報備，應填具緊急事故報告書，並檢附該旅遊團團員名冊、行程表、責任保險單及其他相關資料，並應確認通報受理完成。但於通報事件發生地無電子傳真或網路通訊設備，致無法立即通報者，得先以電話報備後，再補通報。

旅行業管理規則第39條

(D) 重大意外事故發生後幾小時內,要填報「旅行業重大意外事故通報單」?

93外語導遊實務(一)、93華語導遊實務(一)

(A) 10小時內 (B) 12小時內
(C) 20小時內 (D) 24小時內

(B) 依旅行業管理規則規定,旅行業舉辦團體旅遊業務發生緊急事故時,應於事故發生後多少小時內向交通部觀光局報備? 93外語領隊實務(二)

(A) 12小時 (B) 24小時
(C) 48小時 (D) 72小時

(B) 旅行業辦理觀光團體業務,發生緊急事故時,應於事故發生後多少小時內向觀光局報備? 94華語領隊實務(二)

(A) 18小時 (B) 24小時
(C) 30小時 (D) 36小時

(B) 依交通部觀光局頒訂之旅行業國內觀光團體緊急事件處理作業規定,於事件發生後,最遲應於幾小時內向觀光局報備?

95外語導遊實務(一)、95華語導遊實務(一)

(A) 12小時 (B) 24小時
(C) 36小時 (D) 48小時

(C) 旅行業舉辦觀光團體旅遊業務發生緊急事故時,應於多少小時之內向交通部觀光局報備? 95華語導遊實務(二)

(A) 6小時 (B) 12小時
(C) 24小時 (D) 48小時

(D) 旅行業舉辦觀光團體旅遊業務,如發生緊急事故,最遲應於多少時間內向交通部觀光局報備? 96外語導遊實務(二)

(A) 2小時內 (B) 10小時內
(C) 16小時內 (D) 24小時內

(D) 旅行業舉辦觀光團體旅遊業務發生緊急事故時,應於多少小時內向交通部觀光局報備? 97外語導遊實務(一)、97華語導遊實務(一)

(A) 6小時 (B) 12小時
(C) 18小時 (D) 24小時

(D) 旅行業舉辦國外觀光團體旅遊業務,發生緊急事故,除依交通部觀光局頒訂之作業要點規定處理,並應於何時向交通部觀光局報備?

99外語領隊實務(一)、99華語領隊實務(一)

(A) 返國後3日內 (B) 返國後1日內
(C) 事故發生後2日內 (D) 事故發生後1日內

(C) 旅行業舉辦團體旅行業務，發生緊急事故時，依規定應於何時向交通部觀光局報備？ 99外語領隊實務（二）
　　(A) 於事故處理完畢再向交通部觀光局報備
　　(B) 基於黃金救援時間重要，暫時不通報
　　(C) 應於24小時內向交通部觀光局報備
　　(D) 先向旅客家人通知，晚些再報備

(A) 旅行業辦理國外觀光旅行團業務發生緊急事故時，下列何者不是旅行業管理規則之規定？ 102華語領隊實務（二）
　　(A) 向中華民國旅行商業同業公會全國聯合會報備
　　(B) 向交通部觀光局報備
　　(C) 向交通部觀光局報備並填具緊急事故報告書
　　(D) 向交通部觀光局報備，填具緊急事故報告書並檢附該旅行團團員名冊、責任保險單等資料

(D) 依旅行業管理規則規定，旅行業辦理國內、外觀光團體旅遊業務，發生緊急事故時，於事故發生後至遲多少時間內，應向交通部觀光局報備？ 104外語導遊實務（二）

　　(A) 6小時　　　　　　　　　　　(B) 12小時
　　(C) 18小時　　　　　　　　　　(D) 24小時

(B) 旅行業辦理國內、外觀光團體旅遊業務，發生緊急事故時，依旅行業管理規則規定至遲應於事故發生後多久時間內向交通部觀光局報備？ 104華語導遊實務（二）

　　(A) 12小時內　　　　　　　　　(B) 24小時內
　　(C) 30小時內　　　　　　　　　(D) 36小時內

題庫0222 緊急事故之定義及報備內容為何？

緊急事故，係指造成旅客傷亡或滯留之天災或其他各種事變。
報備應填具緊急事故報告書，並檢附該旅遊團團員名冊、行程表、責任保險單及其他相關資料，並應確認通報受理完成。但於通報事件發生地無電子傳真或網路通訊設備，致無法立即通報者，得先以電話報備後，再補通報。

旅行業管理規則第39條

題庫0223 旅行業代辦出國手續時，簽名處應如何處理？

綜合旅行業、甲種旅行業代客辦理出入國及簽證手續，應切實查核申請人之申請書件及照片，並據實填寫，其應由申請人親自簽名者，不得由他人代簽。

旅行業管理規則第41條

(A) 旅行業代客辦理出入國及簽證手續，相關文件簽名處應如何處理？

95華語領隊實務（二）

(A) 應由旅客親自簽名，不得代簽
(B) 可由旅客出具委託書，並由旅行業辦理人員代簽
(C) 不需出具委託書，即可由旅行業辦理人員代簽
(D) 可以旅行業名義簽具

(A) 旅行業代客辦理出入國及簽證手續，申請書件簽名處該如何處理？

100外語導遊實務（二）

(A) 應由申請人親自簽名
(B) 如遇緊急情況，可授權其直系親屬代為簽名
(C) 如遇緊急情況，可授權緊急聯絡人代為簽名
(D) 經授權後可由旅行業負責人代為簽名

(A) 有關旅行業經營業務之相關規定，下列敘述何者錯誤？　101華語導遊實務（二）
(A) 旅行業代客辦理護照得由旅行業業務人員簽名處理
(B) 國外旅行業違約致旅客權利受損者國內招攬之旅行業應負賠償責任
(C) 不得未經旅客請求而變更旅程
(D) 包租的遊覽車應以搭載所屬觀光團體旅客為限

題庫0224 送件人員之識別證應向何單位申請？

綜合旅行業、甲種旅行業為旅客代辦出入國手續，應向交通部觀光局或其委託之旅行業相關團體請領專任送件人員識別證，並應指定專人負責送件，嚴加監督。

旅行業管理規則第43條

過去出題

(D) 綜合、甲種旅行業代客辦理出入國手續時，應向哪一個單位請領專任送件人員識別證？　96華語導遊實務（二）
(A) 內政部入出國及移民署　(B) 外交部領事事務局
(C) 內政部警政署外事組　(D) 交通部觀光局

(C) 甲種旅行業為旅客代辦出入國手續，應向何單位申請專任送件人員識別證？　96外語領隊實務（二）
(A) 外交部領事事務局　(B) 內政部入出國及移民署
(C) 交通部觀光局　(D) 內政部警政署航空警察局

(B) 旅行業為旅客代辦出入國手續，應指定專人負責送件，專任送件人員識別證依
規定應向何者請領？　　　　　　　　　　　　　　101外語導遊實務（二）
(A) 當地縣市政府觀光機關
(B) 交通部觀光局
(C) 中華民國旅行業品質保障協會
(D) 中華民國旅行商業同業公會全國聯合會

題庫0225 送件人員之識別證可否借給其他旅行業或非旅行業使用？

綜合旅行業、甲種旅行業領用之專任送件人員識別證，應妥慎保管，不得借供
本公司以外之旅行業或非旅行業使用；如有毀損、遺失應具書面敘明理由，申
請換發或補發；專任送件人員異動時，應於10日內將識別證繳回交通部觀光局
或其委託之旅行業相關團體。

旅行業管理規則第43條

過去出題

(D) 旅行業代客辦理出國及簽證手續時，下列有關其專任送件人員之敘述，何者
正確？　　　　　　　　　　　　　　　93華語領隊實務（二）
(A) 旅行業應向當地縣市觀光主管機關，請領專任送件人員識別證
(B) 旅行業得委託其他旅行業代為送件
(C) 送件人員識別證可借公司以外之其他旅行業使用
(D) 送件人員識別證如有毀損或遺失，可再申請補發

題庫0226 綜合旅行業、甲種旅行業代辦出入國手續應由誰送件？

綜合旅行業、甲種旅行業為旅客代辦出入國手續，應向交通部觀光局或其委託
之旅行業相關團體請領專任送件人員識別證，並應指定專人負責送件，嚴加監
督。

旅行業管理規則第43條

過去出題

(A) 下列關於旅行業為旅客代辦出入國手續之敘述，何者正確？
　　　　　　　　　　　　　　　　　　　98外語領隊實務（二）
(A) 甲種旅行業為旅客代辦出入國手續，應指定專人負責送件
(B) 乙種旅行業為旅客代辦出入國手續，應向交通部觀光局請領專任送件人員
識別證
(C) 專任送件人員識別證可借供他旅行業使用
(D) 為旅客代辦出入國手續，係旅行業專屬權，不得委託其他旅行業代為送件

(B) 專任送件人員識別證是供何種旅行業使用？　　98外語領隊實務（二）
　　(A) 綜合旅行業、乙種旅行業　　(B) 綜合旅行業、甲種旅行業
　　(C) 甲種旅行業、乙種旅行業　　(D) 僅供綜合旅行業

題庫0227 出入國手續時可否委託其他旅行業代為送件？

綜合旅行業、甲種旅行業為旅客代辦出入國手續，委託他旅行業代為送件時，應簽訂委託契約書。

旅行業管理規則第43條

過去出題

(D) 有關旅行社代客辦理出國及簽證手續事宜，下列敘述何者正確？
　　　　　　　　　　　　　　　　　　　　95外語領隊實務（二）
　　(A) 應向當地政府觀光單位請領專任送件人員識別證
　　(B) 專任送件人員識別證可提供其他旅行業者使用
　　(C) 送件人員識別證如有遺失，應即報請當地政府觀光單位備查
　　(D) 旅行業為旅客代辦出國及簽證手續，得委託他旅行業代為送件

題庫0228 旅行社遺失旅客證照應向何單位報備？

綜合旅行業、甲種旅行業代客辦理出入國或簽證手續，應妥慎保管其各項證照，並於辦妥手續後即將證件交還旅客。
前項證照如有遺失，應於24小時內檢具報告書及其他相關文件向外交部領事事務局、警察機關或交通部觀光局報備。

旅行業管理規則第44條

過去出題

(B) 旅行業代旅客辦理出入國手續，如遺失旅客護照等相關證件，除應向交通部觀光局報備外，並應向何單位報備？　　97華語領隊實務（二）
　　(A) 直轄市、縣市政府　　(B) 外交部領事事務局
　　(C) 當地戶政事務所　　(D) 內政部入出國及移民署

(D) 綜合、甲種旅行業代客辦理護照，如遇遺失之情形，無須向下列哪一個機關報備（案）？　　97華語領隊實務（二）
　　(A) 當地警察機關　　(B) 外交部領事事務局
　　(C) 交通部觀光局　　(D) 內政部入出國及移民署

題庫0229 旅行業遺失旅客證照多久內應報備

綜合旅行業、甲種旅行業代客辦理出入國或簽證手續，應妥慎保管其各項證照，並於辦妥手續後即將證件交還旅客。

前項證照如有遺失，應於**24**小時內檢具報告書及其他相關文件向外交部領事事務局、警察機關或交通部觀光局報備。

旅行業管理規則第44條

過去出題

(C) 依據旅行業管理規則第44條規定，綜合及甲種旅行業代客辦理手續，證照如有遺失，應於多少時間內檢具報告書及相關文件向交通部觀光局報備？

93外語導遊實務（二）

(A) 48小時　　　　　　　　　　　　(B) 36小時
(C) 24小時　　　　　　　　　　　　(D) 12小時

(C) 旅行業代客辦理各項證照，如發生證照遺失事件，應於幾小時之內向觀光局報備？　　　　　　　　　　　　　**94外語領隊實務（二）**

(A) 12小時　　　　　　　　　　　　(B) 18小時
(C) 24小時　　　　　　　　　　　　(D) 30小時

(B) 旅行業代客辦理簽證手續，不慎遺失相關證照，應於多久內向警察機關或相關單位報備？　　　　　　　　　　　　**99華語領隊實務（二）**

(A) 12小時　　　　　　　　　　　　(B) 24小時
(C) 36小時　　　　　　　　　　　　(D) 48小時

(B) 依規定旅行業代客辦理出入國或簽證手續，旅客證照如遭遺失，應於多久內向有關單位報備？　　　　　　　　　　**100外語領隊實務（二）**

(A) 12小時　　　　　　　　　　　　(B) 24小時
(C) 36小時　　　　　　　　　　　　(D) 48小時

(D) 旅行業代客辦理出入國或簽證手續，應妥慎保管其各項證照，如有遺失，依規定應於何時限內，檢具報告書及其他相關文件向外交部領事事務局、警察機關或交通部觀光局報備？　　　　　　　　　　**101外語領隊實務（二）**

(A) 3小時　　　　　　　　　　　　(B) 6小時
(C) 12小時　　　　　　　　　　　　(D) 24小時

題庫0230 保證金強制執行後幾日內應繳足?

旅行業繳納之保證金為法院或行政執行機關強制執行後,應於接獲交通部觀光局通知之日起15日內依規定之金額繳足保證金,並改善業務。

旅行業管理規則第45條

過去出題

(C) 旅行業繳納之保證金被法院或行政執行機關強制執行後,應於接獲交通部觀光局通知之日起幾日內依規定金額繳足保證金? 93華語領隊實務(二)
(A) 5日 　　　　　　　　　　(B) 10日
(C) 15日 　　　　　　　　　 (D) 20日

(C) 旅行業繳納之保證金為法院或行政執行機關強制執行後,應於接獲交通部觀光局通知日起最長幾日內依規定之金額繳足保證金,並改善業務? 98華語領隊實務(二)
(A) 30日 　　　　　　　　　 (B) 21日
(C) 15日 　　　　　　　　　 (D) 7日

(C) 依旅行業管理規則規定,旅行業繳納之保證金為法院或行政執行機關強制執行後,應於接獲交通部觀光局通知日起,至遲幾日內繳足? 103外語導遊實務(二)
(A) 30日 　　　　　　　　　 (B) 20日
(C) 15日 　　　　　　　　　 (D) 10日

題庫0231 旅行業解散後幾日內應拆除市招、繳回旅行業執照、及領取之識別證?

旅行業解散者,應依法辦妥公司解散登記後15日內,拆除市招,繳回旅行業執照及所領取之識別證,並由公司清算人向交通部觀光局申請發還保證金。

旅行業管理規則第46條

過去出題

(B) 旅行業解散者,應於辦妥公司解散登記後幾日內,拆除市招,並繳回旅行業執照? 97華語導遊實務(二)
(A) 10日 　　　　　　　　　 (B) 15日
(C) 20日 　　　　　　　　　 (D) 25日

(B) 依規定旅行業解散時,應於辦妥公司解散登記後幾日內,拆除市招,繳回旅行業執照等證件? 101華語領隊實務(二)
(A) 7日內 　　　　　　　　 (B) 15日內
(C) 30日內 　　　　　　　 (D) 60日內

題庫0232 旅行業解散時由誰向交通部觀光局申請發還保證金？

旅行業解散者，應依法辦妥公司解散登記後15日內，拆除市招，繳回旅行業執照及所領取之識別證，並由公司清算人向交通部觀光局申請發還保證金。

旅行業管理規則第46條

過去出題

(C) 旅行業解散時，應由何人向交通部觀光局申請發還保證金？

99外語導遊實務（二）

(A) 公司代表人　　　　　　　　(B) 公司總經理
(C) 公司清算人　　　　　　　　(D) 公司股東

題庫0233 申請籌設之旅行業名稱不得與何者相同？

申請籌設之旅行業名稱，不得與他旅行業名稱或商標之發音相同，或其名稱或商標亦不得以消費者所普遍認知之名稱為相同或類似之使用，致與他旅行業名稱混淆，並應先取得交通部觀光局之同意後，再依法向經濟部申請公司名稱預查。

旅行業管理規則第47條

過去出題

(B) 有關旅行業申請名稱之相關規定，下列何者正確？　　97華語導遊實務（二）
　　(A) 旅行業受廢止執照處分後，其公司名稱於6年內不得為旅行業申請使用
　　(B) 申請籌設之旅行業名稱，不得與他旅行業名稱之發音相同
　　(C) 旅行業申請變更名稱時，得與他旅行業名稱之發音相同
　　(D) 旅行業名稱之變更，應向當地政府觀光主管機關提出申請

(D) 依據旅行業管理規則有關申請籌設之旅行業名稱規定，下列何者錯誤？

作者林老師出題

　　(A) 不得與他旅行業名稱或商標之發音相同
　　(B) 其名稱或商標，不得以消費者所普遍認知之名稱為相同或類似之使用，致與他旅行社名稱混淆
　　(C) 應先取得交通部觀光局之同意後，再依法向經濟部申請公司名稱預查
　　(D) 經公司主管機關同意即可

題庫0234 旅行業不能有哪些行為？

旅行業不得有下列行為：

一、代客辦理出入國或簽證手續，明知旅客證件不實而仍代辦者。

二、發覺僱用之導遊人員違反導遊人員管理規則之規定而不為舉發者。

三、與政府有關機關禁止業務往來之國外旅遊業營業者。

四、未經報准，擅自允許國外旅行業代表附設於其公司內者。

五、為非旅行業送件或領件者。

六、利用業務套取外匯或私自兌換外幣者。

七、委由旅客攜帶物品圖利者。

八、安排之旅遊活動違反我國或旅遊當地法令者。

九、安排未經旅客同意之旅遊節目者。

十、安排旅客購買貨價與品質不相當之物品者，或強迫旅客進入或留置購物店購物者。

十一、向旅客收取中途離隊之離團費用，或有其他索取額外不當費用之行為者。

十二、辦理出國觀光團體旅客旅遊，未依約定辦妥簽證、機位或住宿，即帶團出國者。

十三、違反交易誠信原則者。

十四、非舉辦旅遊，而假藉其他名義向不特定人收取款項或資金。

十五、關於旅遊糾紛調解事件，經交通部觀光局合法通知無正當理由不於調解期日到場者。

十六、販售機票予旅客，未於機票上記載旅客姓名者。

十七、販售旅遊行程，未於訂購文件明確記載旅客之出發日期者。

十八、經營旅行業務不遵守交通部觀光局管理監督之規定者。

旅行業管理規則第49條

過去出題

(C) 某甲旅行社辦理旅遊業務時，該公司及其派遣之隨團服務人員所為下列行為，何者未違規？　　　　　　　　　　　　　　　**95華語導遊實務（二）**

(A) 所派遣之隨團服務人員，於旅遊途中為處理公司事務擅自離開旅遊團體

(B) 使用紀念品商店業提供之自用巴士接送旅行團

(C) 旅程中因次一旅遊目的地突發大地震，未經旅客請求即調整變更行程

(D) 所派遣之隨團服務人員，要求團員旅客將其護照全程交其保管

（A）某甲旅行社辦理旅遊業務時，該公司及其僱用之人員所為下列行為，何者未違規？ 96外語領隊實務（二）

(A) 於美國拉斯維加斯旅遊行程中，安排觀光賭場（Casino）供旅客體驗
(B) 辦理東歐旅遊業務，未依約辦妥俄羅斯共和國簽證即帶團出國
(C) 接待日本來臺觀光業務，於高雄遊程中，未經旅客同意安排歌舞秀節目
(D) 代售機票予旅客，未於機票上記載旅客姓名

（D）關於旅行業之營業行為，下列何者正確？ 97外語導遊實務（二）

(A) 可任意為其他旅行同業代為送件辦理出入國手續
(B) 可與旅客兌換外幣
(C) 可央請旅客代為攜帶物品
(D) 可於代售機票上書寫旅客姓名

（A）某甲種旅行社辦理旅行業務時，其所為下列行為，何者未違規？

101外語領隊實務（二）

(A) 辦理港、澳5日遊，納入觀光賭場（Casino）之行程
(B) 辦理歐洲旅遊業務採用落地申請申根簽證方式帶團出國
(C) 接待日本來臺旅行團時，安排未經旅客同意之歌舞秀節目
(D) 販售未記載旅客姓名之機票

（B）依旅行業管理規則規定，下列有關甲種旅行業營業之敘述，何者錯誤？

103外語領隊實務（二）

(A) 如經報准，可允許國外旅行業代表附設於其公司內
(B) 不得利用業務套取外匯，但得私自兌換外幣
(C) 代客辦理出入國或簽證手續，如明知旅客證件不實者得拒絕予以代辦
(D) 如經核准，可為其他旅行業送件

題庫0235 旅行業僱用之人員不能有哪些行為？

旅行業僱用之人員不得有下列行為：

一、未辦妥離職手續而任職於其他旅行業。

二、擅自將專任送件人員識別證借供他人使用。

三、同時受僱於其他旅行業。

四、掩護非合格領隊帶領觀光團體出國旅遊者。

五、掩護非合格導遊執行接待或引導國外或大陸地區觀光旅客至中華民國旅遊者。

六、擅自透過網際網路從事旅遊商品之招攬廣告或文宣。

七、為前條第一款、第二款、第五款至第十一款之行為者。

旅行業管理規則第50條

(D) 關於旅行業僱用之人員行為，下列敘述何者正確？　　　　98華語導遊實務（二）

(A) 只要忠實執行職務，可以同時受僱於二家以上旅行業

(B) 在旅遊旺季，領隊及導遊人員欠缺時，縱使無合格執照，亦可協助充當領隊及導遊

(C) 因應人手不足，必要時，可擅自將專任送件人員識別證借供他人使用

(D) 不得安排旅客購買貨價與品質不相當之物品

(B) 旅行業僱用之人員依旅行業管理規則，不得有下列哪些行為？①未辦妥離職手續而任職於其他旅行業 ②委由旅客攜帶物品圖利 ③安排旅客購買貨價與品質相當之物品 ④掩護非合格導遊或領隊人員執行業務　　　102華語導遊實務（二）

(A) ①②③　　　　　　　　　　　　(B) ①②④

(C) ①③④　　　　　　　　　　　　(D) ②③④

(D) 依旅行業管理規則有關旅行業僱用人員行為之規定，下列何者正確？

　　　　102華語領隊實務（二）

(A) 為了增添樂趣，可以安排未經旅客同意之旅遊節目

(B) 可向旅客收取中途離隊之離團費用

(C) 雖未辦妥離職手續仍得任職於其他旅行業

(D) 不得同時受僱於其他旅行業

(C) 下列旅行業或其僱用人員之行為，何者未違反旅行業管理規則之規定？

　　　　103外語導遊實務（二）

(A) 於徵求旅客同意後委由旅客攜帶物品圖利

(B) 旅客於中途離隊時，經旅客同意向其收取離團費用

(C) 於帶團自由活動時，旅客自行購買貨價與品質不相當之物品

(D) 因旅客之請求安排色情旅遊活動

(B) 某人受旅行業派遣擔任導遊或領隊人員隨團服務時，應遵守旅行業管理規則規定，下列何者為正確？①應使用合法業者依規定設置之遊樂及住宿設施 ②不得有不利國家之言行 ③旅遊途中注意旅客安全之維護 ④不得以任何理由保管旅客證照　　　104外語導遊實務（二）

(A) ①②③④　　　　　　　　　　　(B) 僅①②③

(C) 僅①②④　　　　　　　　　　　(D) 僅②③④

(A) 某人受旅行業派遣擔任導遊或領隊人員隨團服務時，應遵守旅行業管理規則規定，下列何者為正確？①應使用合法業者提供之合法交通工具及合格之駕駛人 ②不得於旅遊途中擅離團體或隨意將旅客解散 ③除因代辦必要事項須臨時持有旅客證照外，非經旅客請求，不得以任何理由保管旅客證照 ④遇不可抗力因素時，雖經旅客請求亦不得變更旅程　　　104華語導遊實務（二）

(A) 僅①②③　　　　　　　　　　　(B) 僅①②④

(C) 僅①③④　　　　　　　　　　　(D) ①②③④

題庫0236 旅行業可否委請非旅行業從業人員執行旅行業務？

旅行業不得委請非旅行業從業人員執行旅行業務。但依規定派遣專人隨團服務者，不在此限。

非旅行業從業人員執行旅行業業務者，視同非法經營旅行業。

旅行業管理規則第52條

過去出題

(D) 依旅行業管理規則之規定，下列何者正確？　　　　　102華語導遊實務（二）
　　　 (A) 旅行業對其僱用之人員執行業務範圍內所為之行為，係個人行為，非屬該旅行業之行為
　　　 (B) 旅行業不得委請非旅行業從業人員執行國內旅遊隨團服務業務
　　　 (C) 旅行業得委請非旅行業從業人員執行招攬旅客組團業務
　　　 (D) 非旅行業從業人員執行旅行業業務者，視同非法經營旅行業

題庫0237 旅行業何時應投保責任保險？

旅行業舉辦團體旅遊、個別旅客旅遊及辦理接待國外、香港、澳門或大陸地區觀光團體、個別旅客旅遊業務，應投保責任保險。

旅行業管理規則第53條

過去出題

(C) 旅行業如僅經營辦理接待國外或大陸地區觀光團體旅客旅遊業務，應投保哪一種保險？　　　　　96外語導遊實務（二）
　　　 (A) 旅行平安險　　　　　　　　　　 (B) 履約保證保險
　　　 (C) 責任保險　　　　　　　　　　　 (D) 履約保證保險及旅行平安險

(D) 依旅行業管理規則規定，旅行業舉辦下列何項旅遊業務免投保旅行業責任保險？　　　　　104華語導遊實務（二）
　　　 (A) 舉辦國內外團體旅遊業務
　　　 (B) 個別旅客旅遊業務
　　　 (C) 接待國外、香港、澳門或大陸地區來臺觀光團體旅遊業務
　　　 (D) 販售機票加酒（飯）店業務

題庫0238 旅行業責任保險之理賠範圍為何？

責任保險，其投保最低金額及範圍至少如下：
一、每一旅客及隨團服務人員意外死亡新臺幣200萬元。
二、每一旅客及隨團服務人員因意外事故所致體傷之醫療費用新臺幣10萬元。
三、旅客及隨團服務人員家屬前往海外或來中華民國處理善後所必需支出之費用新臺幣10萬元；國內旅遊善後處理費用新臺幣5萬元。
四、每一旅客及隨團服務人員證件遺失之損害賠償費用新臺幣2,000元。

旅行業管理規則第53條

過去出題

(A) 為支應旅客因意外事故所致體傷之醫療費用，依旅行業管理規則之規定，旅行業舉辦團體旅遊時應投保：　94外語領隊實務（一）、94華語領隊實務（一）
　　　(A) 責任保險　　　　　　　　　(B) 旅行平安險
　　　(C) 履約保險　　　　　　　　　(D) 飛安險

(D) 以下何者非屬旅行業責任保險之承保範圍？　95華語導遊實務（二）
　　　(A) 旅客因意外事故，所致體傷之醫療費用
　　　(B) 遺失旅客證件之損害賠償費用
　　　(C) 旅客家屬前往國外或來臺處理善後所必需支出之費用
　　　(D) 因旅行業之財務問題，致無法完成一部或全部行程時，應給付旅客之費用

(D) 國人至中國大陸旅遊時，某團員因心臟宿疾病發而死亡，由旅行社投保之旅遊責任險最低之賠償金額應為：　97外語領隊實務（一）、97華語領隊實務（一）
　　　(A) 新臺幣400萬元　　　　　　　(B) 新臺幣300萬元
　　　(C) 新臺幣200萬元　　　　　　　(D) 無賠償金額

(C) 旅行業責任險對旅遊團員直接因下列何項事由所致之損失，不負賠償之責任？　98外語領隊實務（一）、98華語領隊實務（一）
　　　(A) 因意外事故所引起之化膿性傳染病
　　　(B) 因意外事故引起之妊娠、流產或分娩等之醫療行為
　　　(C) 因心神喪失、藥物過敏、疾病、痼疾或其醫療行為所致者
　　　(D) 因意外事故失蹤者

(C) 旅遊途中，如發生意外事故，致旅遊團員身體受有傷害或殘廢或因而死亡時，旅行業應經由何種保險負賠償責任？　99外語導遊實務（一）
　　　(A) 旅行平安保險　　　　　　　(B) 旅行業履約保險
　　　(C) 旅行業責任保險　　　　　　(D) 公共運輸責任險

（A）旅行業責任保險的保障項目，下列何者不包含在內？

101外語導遊實務（一）、101華語導遊實務（一）

 (A) 旅客因病醫療及住院費用 (B) 家屬善後處理費用補償

 (C) 旅客證件遺失損害賠償 (D) 旅客死亡及意外醫療費用

題庫0239 責任保險之意外死亡最低投保金額多少？

每一旅客及隨團服務人員意外死亡新臺幣<u>200萬</u>元。

旅行業管理規則第53條

過去出題

（B）旅行業為每一位旅客所投之責任保險，意外死亡之最低投保金額應為新臺幣多少元？

93外語領隊實務（二）

 (A) 100萬元 (B) 200萬元

 (C) 300萬元 (D) 400萬元

（C）某旅行社安排國人至海外旅行，全團安全返抵國門，但旅行社所安排之臺北至臺中之返鄉巴士，發生交通意外事故導致某團員因意外死亡，旅遊責任保險之賠償金額應為多少新臺幣？

95外語導遊實務（一）、95華語導遊實務（一）

 (A) 無賠償金額 (B) 100萬

 (C) 200萬 (D) 300萬

（C）某旅行社辦理團體旅遊，某團員因餐廳供給之餐食而導致中毒死亡，旅行社之責任保險賠償金額為：

96外語導遊實務（一）、96華語導遊實務（一）

 (A) 無賠償金額 (B) 賠償新臺幣100萬元

 (C) 賠償新臺幣200萬元 (D) 賠償新臺幣300萬元

（A）旅行業舉辦團體旅遊業務應投保責任保險，每一旅客意外死亡之最低投保金額為新臺幣多少元？

96華語導遊實務（二）

 (A) 200萬元 (B) 220萬元

 (C) 250萬元 (D) 280萬元

（A）旅行業接待國外觀光團體旅客旅遊業務，其投保責任保險金額，每一旅客意外死亡至少新臺幣多少元？

97外語導遊實務（二）

 (A) 200萬元 (B) 300萬元

 (C) 400萬元 (D) 500萬元

（B）旅遊途中，因旅行社安排之遊覽車發生交通事故，造成某團員意外死亡，旅遊責任保險之賠償金額應為多少元？

98外語導遊實務（一）、98華語導遊實務（一）

 (A) 新臺幣100萬

 (B) 新臺幣200萬

 (C) 新臺幣300萬

 (D) 由保險公司勘查情況後，決定賠償金額

(B) 旅行業舉辦團體旅客旅遊業務時，依責任保險之規定，每一位旅客意外死亡應賠償之新臺幣為多少元？　　　99外語導遊實務（一）、99華語導遊實務（一）
(A) 100萬元　　　　　　　　　　　(B) 200萬元
(C) 300萬元　　　　　　　　　　　(D) 400萬元

(B) 旅行社依規定投保之責任保險，對每一旅客意外死亡的最低投保金額為新臺幣多少元？　　　99外語領隊實務（二）
(A) 300萬元　　　　　　　　　　　(B) 200萬元
(C) 150萬元　　　　　　　　　　　(D) 100萬元

(B) 某綜合旅行業辦理接待國外觀光團體或個別旅客旅遊業務，依旅行業管理規則之規定，其投保之責任保險，應包含旅客意外死亡之保險，其每人最低保額為新臺幣多少元？　　　102外語領隊實務（二）
(A) 100萬元　　　　　　　　　　　(B) 200萬元
(C) 300萬元　　　　　　　　　　　(D) 400萬元

(B) 依旅行業管理規則規定，有關旅行業舉辦團體旅遊，投保責任保險之規定，下列敘述何者正確？　　　105華語導遊實務（二）
(A) 投保責任保險由旅客個人決定
(B) 旅客意外死亡之最低投保金額為新臺幣200萬元
(C) 每一旅客因意外事故所致體傷之醫療費用至少為新臺幣5萬元
(D) 旅客家屬前往海外處理善後所必需支出之費用至少為新臺幣8萬元

題庫0240 責任保險之意外事故體傷最低投保金額多少？

每一旅客及隨團服務人員因意外事故所致體傷之醫療費用新臺幣<u>10萬元</u>。

旅行業管理規則第53條

過去出題

(C) 依據旅行業管理規則，旅行業應該為所舉辦之團體旅遊投保責任保險，下列關於最低金額及範圍的敘述，哪一項錯誤？
　　　96外語導遊實務（一）、96華語導遊實務（一）
(A) 每一旅客證件遺失之損害賠償費用為新臺幣2,000元
(B) 旅客家屬前往海外或來中華民國處理善後所必須支出之費用新臺幣10萬元
(C) 每一旅客因為意外事故所致體傷之醫療費用新臺幣2萬元
(D) 每一旅客意外死亡新臺幣200萬元

(B) 依旅行業管理規則規定，旅行業應投保責任保險，下列有關其投保最低金額及
範圍之敘述何者錯誤？　103外語導遊實務（二）
(A) 每一旅客意外死亡新臺幣200萬元
(B) 每一旅客因意外事故所致體傷之醫療費用新臺幣5萬元
(C) 旅客家屬前往海外或來臺處理善後，所必需支出之費用新臺幣10萬元
(D) 每一旅客證件遺失之損害賠償費用新臺幣2千元

(B) 依旅行業管理規則有關責任保險範圍及最低金額之規定，下列何者錯誤？
　103華語導遊實務（二）
(A) 每一旅客意外死亡至少新臺幣200萬元
(B) 每一旅客因意外事故所致體傷之醫療費用至少新臺幣5萬元
(C) 國內旅遊旅客家屬善後處理費用至少新臺幣5萬元
(D) 每一旅客證件遺失之損害賠償費用至少新臺幣2千元

(B) 旅行實務上遇有重大意外事故時，常有不足支付旅客就醫所需費用之情形，交
通部於民國103年修正「旅行業管理規則」第53條，將每一旅客因意外事故所
致體傷之醫療費用投保最低金額由原本新臺幣3萬元提高至多少元？
　104外語導遊實務（二）
(A) 5萬元　　　　　　　　　　(B) 10萬元
(C) 15萬元　　　　　　　　　 (D) 20萬元

(B) 有鑑於旅行社舉辦團體旅遊應投保責任保險時，其中每一旅客因意外事故所致
體傷之醫療費用投保最低金額於實務上遇有重大意外事故時，確有不足支付旅
客就醫所需費用，爰於民國103年5月21日修正發布旅行業管理規則第53條，
將其醫療費用投保最低金額調高為下列何者？　104華語導遊實務（二）
(A) 新臺幣5萬元　　　　　　　(B) 新臺幣10萬元
(C) 新臺幣15萬元　　　　　　 (D) 新臺幣20萬元

(D) 某甲種旅行業辦理接待大陸地區觀光團體旅客旅遊業務，依旅行業管理規則
規定，其投保之責任保險，應包含旅客及隨團服務人員因意外事故所致體傷醫
療費用，其每人之最低保額為新臺幣多少元？　105外語領隊實務（二）
(A) 3萬元　　　　　　　　　　(B) 6萬元
(C) 9萬元　　　　　　　　　　(D) 10萬元

(D) 旅行業舉辦團體旅遊、個別旅遊及辦理接待國外、香港、澳門或大陸地區觀
光團體、個別旅客業務，應投保責任保險，依旅行業管理規則之規定，每一旅
客及隨團服務人員因意外事故所致體傷之醫療費用，其最低保險金額為新臺幣
多少元？　105華語領隊實務（二）
(A) 3萬元　　　　　　　　　　(B) 5萬元
(C) 8萬元　　　　　　　　　　(D) 10萬元

題庫0241 責任保險之家屬海外處理善後最低投保金額多少？

旅客及隨團服務人員家屬前往海外或來中華民國處理善後所必需支出之費用新臺幣<u>10萬元</u>。

旅行業管理規則第53條

過去出題

(B) 旅行業接待國外來臺觀光團體應投保責任保險，而旅客家屬來臺處理善後所必需支出費用之最低投保金額為新臺幣多少元？　　**94外語領隊實務（二）**
(A) 8萬元　　　　　　　　　　　　(B) 10萬元
(C) 12萬元　　　　　　　　　　　 (D) 14萬元

(A) 旅行業接待大陸地區觀光團體旅客旅遊業務，在臺旅遊期間發生車禍，罹難旅客家屬來臺處理善後所必需支出之費用，由旅行業投保責任保險支付，其投保之最低金額為新臺幣多少元？　　**95外語導遊實務（二）**
(A) 10萬元　　　　　　　　　　　 (B) 20萬元
(C) 30萬元　　　　　　　　　　　 (D) 40萬元

(A) 旅行業舉辦團體旅客旅遊業務，依責任保險之規定，旅客家屬前往海外或來我國處理善後所必需支出之費用為新臺幣多少元？
96外語領隊實務（一）、96華語領隊實務（一）
(A) 10萬元　　　　　　　　　　　 (B) 20萬元
(C) 30萬元　　　　　　　　　　　 (D) 40萬元

(D) 旅行業舉辦團體旅遊，應投保責任保險，下列敘述何者正確？
98外語導遊實務（二）
(A) 因意外事故所致體傷之醫療費用新臺幣5萬元
(B) 旅客意外死亡新臺幣150萬元
(C) 旅客證件遺失之損害賠償費用新臺幣3千元
(D) 旅客家屬前往海外處理善後所必需支出之費用新臺幣10萬元

(D) 甲旅行社辦理印尼巴里島5日遊，不幸發生旅客溺斃事件，則該旅客家屬前往善後所必須支出之費用，旅行業責任保險之最低投保金額為新臺幣多少元？
98華語領隊實務（二）
(A) 20萬元　　　　　　　　　　　 (B) 15萬元
(C) 12萬元　　　　　　　　　　　 (D) 10萬元

(B) 某甲種旅行業辦理接待香港、澳門地區觀光團體旅客旅遊業務，依旅行業管理規則規定，投保之責任保險，應包含旅客家屬來我國處理善後所必需支出之費用，其最低保額為何？　　**104外語導遊實務（二）**
(A) 新臺幣5萬元　　　　　　　　　(B) 新臺幣10萬元
(C) 新臺幣15萬元　　　　　　　　 (D) 新臺幣20萬元

(B) 依旅行業管理規則規定，旅行業投保之責任保險，旅客家屬前往海外處理善後
所必需支出之費用，其投保最低金額為新臺幣多少元？　104華語導遊實務（二）
(A) 5萬元　　　　　　　　　　　　(B) 10萬元
(C) 20萬元　　　　　　　　　　　(D) 30萬元

題庫0242 責任保險之國內旅遊處理善後最低投保金額多少？

國內旅遊善後處理費用新臺幣5萬元。

旅行業管理規則第53條

過去出題

(A) 甲旅行社承辦嘉義某農會會員前往花蓮旅遊，在蘇花公路半途，遊覽車被落石
擊中，乙旅客當場死亡。甲旅行社陪同家屬前往處理善後，請問前往處理善後
在多少費用範圍內可向保險公司申請理賠？
　　　　　　　　　　　　　　　100外語導遊實務（一）、100華語導遊實務（一）
(A) 5萬元　　　　　　　　　　　　(B) 10萬元
(C) 15萬元　　　　　　　　　　　(D) 20萬元

題庫0243 責任保險之證件遺失賠償最低投保金額多少？

每一旅客及隨團服務人員證件遺失之損害賠償費用新臺幣2,000元。

旅行業管理規則第53條

過去出題

(A) 旅行業舉辦團體旅遊業務應投保責任保險，每一旅客證件遺失之損害賠償費
用，其最低投保金額為新臺幣多少元？　94華語領隊實務（二）
(A) 2千元　　　　　　　　　　　　(B) 3千元
(C) 4千元　　　　　　　　　　　　(D) 5千元

(B) 旅行業舉辦團體旅客旅遊業務，依責任保險之規定每一旅客證件遺失之損害賠
償費用為新臺幣多少元？　95外語領隊實務（一）、95華語領隊實務（一）
(A) 1千元　　　　　　　　　　　　(B) 2千元
(C) 3千元　　　　　　　　　　　　(D) 4千元

(B) 紐西蘭觀光團來臺遺失護照，其損害賠償費用旅行業投保之責任保險金額最低
多少？　99華語導遊實務（二）
(A) 新臺幣1千元　　　　　　　　　(B) 新臺幣2千元
(C) 新臺幣3千元　　　　　　　　　(D) 新臺幣5千元

（B）李先生參加甲旅行社美國八日遊，自己不慎遺失護照證件，根據旅行社投保之責任保險，可申請損害賠償費用新臺幣多少元？

(A) 1千元　　　　　　　　　　　　(B) 2千元
(C) 3千元　　　　　　　　　　　　(D) 5千元

（A）依旅行業管理規則規定，旅行業投保之責任保險，每一旅客證件遺失之損害賠償費用，至少為新臺幣多少元？ 104外語領隊實務（二）

(A) 2,000元　　　　　　　　　　　(B) 5,000元
(C) 6,000元　　　　　　　　　　　(D) 8,000元

（D）旅行業舉辦團體旅遊、個別旅遊及辦理接待國外、香港、澳門或大陸地區觀光團體、個別旅客業務，應投保責任保險，依旅行業管理規則之規定，每一旅客證件遺失之損害賠償費用，其最低保險金額為新臺幣多少元？

104華語領隊實務（二）

(A) 5,000元　　　　　　　　　　　(B) 4,000元
(C) 3,000元　　　　　　　　　　　(D) 2,000元

（B）某綜合旅行業辦理接待國外、香港、澳門或大陸地區觀光團體旅客旅遊業務，依旅行業管理規則規定，投保之責任保險，應包含旅客及隨團服務人員證件遺失之損害賠償費用，其每一旅客最低保額為何？ 105華語導遊實務（二）

(A) 新臺幣1千元　　　　　　　　　(B) 新臺幣2千元
(C) 新臺幣3千元　　　　　　　　　(D) 新臺幣5千元

題庫0244 旅行業何時應投保履約保證保險？

旅行業辦理旅客出國及國內旅遊業務時，應投保履約保證保險。

旅行業管理規則第53條

過去出題

（D）旅行業辦理旅客出國及國內旅遊業務時，應依規定投保何種險？

93外語導遊實務（二）

(A) 旅遊不便險　　　　　　　　　　(B) 延遲險
(C) 乘客險　　　　　　　　　　　　(D) 履約保證保險

（D）旅行業辦理下列何項業務，免投保旅行業履約保證保險？ 100外語導遊實務（二）
(A) 旅客出國旅遊業務
(B) 旅客國內旅遊業務
(C) 旅客赴大陸旅遊業務
(D) 接待國外、港、澳及大陸旅客來臺觀光業務

(D) 依旅行業管理規則之規定，旅行業辦理下列何種業務不須要投保責任保險？

102外語導遊實務（二）

(A) 團體旅遊
(B) 個別旅客旅遊
(C) 接待大陸地區個別旅客旅遊
(D) 代訂機票及酒店

題庫0245 履約責任保險之投保範圍為何？

> 履約保證保險之投保範圍，為旅行業因財務困難，未能繼續經營，而無力支付辦理旅遊所需一部或全部費用，致其安排之旅遊活動一部或全部無法完成時，在保險金額範圍內，所應給付旅客之費用。
>
> **旅行業管理規則第53條**

過去出題

(D) 對於旅行業履約責任保險之敘述，下列何者正確？

95外語領隊實務（一）、95華語領隊實務（一）

(A) 保險人是人壽保險公司
(B) 要保人是旅客
(C) 被保險人是旅客
(D) 受益人是旅行業

(C) 旅行業應投保之「履約保險」的投保範圍主要是解決下列哪一問題？

96外語導遊實務（一）、96華語導遊實務（一）

(A) 團員死亡問題
(B) 領隊健康問題
(C) 旅行業財務問題
(D) 導遊健康問題

(A) 強制要求旅行業投保履約保證保險，其投保範圍主要是為解決哪一方面的問題？

98外語領隊實務（一）、98華語領隊實務（一）

(A) 旅行業財務問題
(B) 團員醫療問題
(C) 團員意外問題
(D) 帶團人員健康問題

(B) 下列何者為旅行業履約保證保險所不保之事項？

99外語領隊實務（一）、99華語領隊實務（一）

(A) 要保人因財務問題致未能履行原定旅遊契約
(B) 因可歸責於被保險人之事由，致損害發生或擴大
(C) 要保人因財務問題，致已出發成行的團體未能完成原定旅遊契約
(D) 被保險人因未能依約完成旅遊契約，所遭受之全部或部分損失

(B) 旅行業因財務問題，致其安排之旅遊活動無法完成時，可在何種保險金額範圍內給付旅客費用？

99華語領隊實務（二）

(A) 意外責任保險
(B) 履約保證保險
(C) 旅遊平安險
(D) 旅遊不便險

(C) 關於旅行業履約保證保險的承保範圍,下列敘述何者不正確?

100外語領隊實務(一)、100華語領隊實務(一)

(A) 旅行業收取團費後,因財務問題無法起程或完成全部行程時適用之

(B) 由承保之保險公司依契約之約定對被保險人負賠償責任

(C) 承保之保險公司僅就部分團費損失負賠償之責任

(D) 被保險人若以信用卡簽帳方式支付團費,已依規定出具爭議聲明書請求發卡銀行暫停付款,視為未有損失發生

(C) 旅行業管理規則第53條第4項明定履約保證保險之投保範圍,下列何項非屬該保險金可用以支付旅客所付費用之情形? 101華語導遊實務(二)

(A) 旅行業因財務困難,未能繼續經營時

(B) 旅行業無力支付辦理旅遊所需一部或全部費用時

(C) 旅行業遭觀光主管機關勒令停業或廢止旅行業執照時

(D) 旅行業所安排之旅遊活動因故致一部或全部無法完成時

(D) 依旅行業管理規則之規定,下列何者非履約保證保險之投保範圍?

102外語領隊實務(二)

(A) 旅客給付旅行業參加國外旅遊團體之旅遊費用

(B) 旅客給付旅行業參加國內旅遊團體之旅遊費用

(C) 旅客給付旅行業參加國外旅遊團體之定金

(D) 旅遊意外事故之旅客傷亡賠償或醫療費用

題庫0246 綜合旅行社履約責任保險最低投保金額多少?

綜合旅行業履約保證保險最低投保金額新臺幣6,000萬元。

旅行業管理規則第53條

過去出題

(D) 旅行業辦理旅客出國及國內旅遊業務時,依履約保證保險之規定,綜合旅行社的投保最低金額為新臺幣多少元? 98外語導遊實務(一)、98華語導遊實務(一)

(A) 1,000萬元 　　　　　　　　　(B) 2,000萬元

(C) 3,000萬元 　　　　　　　　　(D) 6,000萬元

(A) 旅行業辦理旅客出國及國內旅遊業務,投保履約保證保險,其中,綜合旅行業投保最低金額為何? 98外語領隊實務(一)、98華語領隊實務(一)

(A) 新臺幣6,000萬元 　　　　　　(B) 新臺幣2,000萬元

(C) 新臺幣800萬元 　　　　　　　(D) 新臺幣600萬元

(B) 綜合旅行業辦理旅客出國及國內旅遊業務時，應投保履約保證保險之最低金額為： 98華語領隊實務（二）
(A) 新臺幣8,000萬元 (B) 新臺幣6,000萬元
(C) 新臺幣5,000萬元 (D) 新臺幣3,000萬元

(B) 綜合旅行業辦理旅客出國及國內旅遊業務時，應投保履約保證保險，其投保最低金額為多少？ 99華語導遊實務（二）
(A) 新臺幣8,000萬元 (B) 新臺幣6,000萬元
(C) 新臺幣4,000萬元 (D) 新臺幣2,000萬元

(C) 現行法令規定，綜合旅行業投保旅行業履約保證保險，其投保最低金額為新臺幣多少元？ 101外語領隊實務（一）、101華語領隊實務（一）
(A) 2,000萬 (B) 4,000萬
(C) 6,000萬 (D) 8,000萬

題庫0247 甲種旅行社履約責任保險最低投保金額多少？

甲種旅行業履約保證保險最低投保金額新臺幣2,000萬元。

旅行業管理規則第53條

過去出題

(A) 關於旅行業投保履約保證保險之敘述，下列何者正確？ 98華語導遊實務（二）
(A) 甲種旅行業投保最低金額為新臺幣2千萬元
(B) 旅行業僅辦理旅客出國旅遊業務時，應投保履約保證保險
(C) 綜合旅行業每增設分公司一家，應增加新臺幣500萬元
(D) 甲種旅行業已取得中央主管機關認可足以保障旅客權益之觀光公益法人會員資格者，其投保最低金額為新臺幣1000萬元

題庫0248 乙種旅行社履約責任保險最低投保金額多少？

乙種旅行業履約保證保險最低投保金額新臺幣800萬元。

旅行業管理規則第53條

題庫0249 綜合旅行社每一家分公司之履約責任保險應增加多少？

綜合旅行業每增設分公司一家，應增加新臺幣400萬元。

旅行業管理規則第53條

過去出題

(C) 綜合旅行業有三家分公司,則應投保之履約保證保險金額最低共多少?

100外語領隊實務(二)

(A) 新臺幣5,000萬元　　　　　　　(B) 新臺幣6,000萬元
(C) 新臺幣7,200萬元　　　　　　　(D) 新臺幣7,600萬元

(B) 臺北市的某綜合旅行社是剛核准開設的綜合旅行業,同時在臺南市、臺中市及高雄市設有分公司,擬開辦旅客出國及國內旅遊等相關業務,依旅行業管理規則之規定,應投保履約保證保險,其投保最低金額應為新臺幣多少元?

104外語領隊實務(二)

(A) 8,200萬元　　　　　　　　　　(B) 7,200萬元
(C) 6,200萬元　　　　　　　　　　(D) 5,200萬元

題庫0250 甲種旅行社每一家分公司之履約責任保險應增加多少?

甲種旅行業每增設分公司一家,應增加新臺幣400萬元。

旅行業管理規則第53條

過去出題

(B) 甲種旅行業有高雄、臺南二家分公司,則應投保之履約保證保險金額最低共多少?　　　　　　　　　　　　　　　100外語導遊實務(二)
(A) 新臺幣2,000萬元　　　　　　　(B) 新臺幣2,800萬元
(C) 新臺幣3,000萬元　　　　　　　(D) 新臺幣3,400萬元

(A) 旅行業辦理國內外旅遊業務時,應投保履約保證保險,除最低投保金額外,甲種旅行業每增設分公司一家,應增加新臺幣多少元?

101外語領隊實務(一)、101華語領隊實務(一)

(A) 400萬　　　　　　　　　　　　(B) 800萬
(C) 1,200萬　　　　　　　　　　　(D) 1,600萬

(C) 依旅行業管理規則規定,某甲種旅行業有2家分公司,其應投保之履約保證保險,最低投保金額為新臺幣多少元?　　　105外語領隊實務(二)
(A) 2,000萬元　　　　　　　　　　(B) 2,400萬元
(C) 2,800萬元　　　　　　　　　　(D) 3,000萬元

題庫0251 乙種旅行社每一家分公司之履約責任保險應增加多少?

乙種旅行業每增設分公司一家,應增加新臺幣200萬元。

旅行業管理規則第53條

(B) 旅行業辦理旅客旅遊業務，應投保履約保證保險，乙種旅行業每增設分公司一家，應增加投保最低金額新臺幣多少元？

97外語領隊實務（一）、97華語領隊實務（一）

(A) 100萬元　　　　　　　　　　　(B) 200萬元
(C) 300萬元　　　　　　　　　　　(D) 400萬元

題庫0252 取得觀光公益法人會員資格之綜合旅行社履約責任保險最低投保金額多少？

取得觀光公益法人會員資格之綜合旅行業履約保證保險最低投保金額新臺幣4,000萬元。

旅行業管理規則第53條

(A) 綜合旅行業加入中華民國旅行業品質保障協會之會員後，其履約保證保險應投保最低金額為：　　　　　　　　99外語導遊實務（二）
(A) 新臺幣4,000萬元　　　　　　　(B) 新臺幣4,500萬元
(C) 新臺幣5,000萬元　　　　　　　(D) 新臺幣5,500萬元

(D) 綜合旅行業取得經中央主管機關認可足以保障旅客權益之觀光公益法人會員資格者，辦理旅客出國及國內旅遊業務時，應投保履約保證保險，其投保最低金額為新臺幣多少元？　　　102華語領隊實務（二）
(A) 1,000萬元　　　　　　　　　　(B) 2,000萬元
(C) 3,000萬元　　　　　　　　　　(D) 4,000萬元

題庫0253 取得觀光公益法人會員資格之甲種旅行社履約責任保險最低投保金額多少？

取得觀光公益法人會員資格之甲種旅行業履約保證保險最低投保金額新臺幣500萬元。

旅行業管理規則第53條

(C) 甲種旅行業已取得經中央主管機關認可足以保障旅客權益之觀光公益法人會員資格者，其履約保證保險應投保最低金額為新臺幣：　　　100外語領隊實務（二）
(A) 800萬元　　　　　　　　　　　(B) 600萬元
(C) 500萬元　　　　　　　　　　　(D) 300萬元

題庫0254 取得觀光公益法人會員資格之乙種旅行社履約責任保險最低投保金額多少？

取得觀光公益法人會員資格之乙種旅行業履約保證保險最低投保金額新臺幣200萬元。

旅行業管理規則第53條

題庫0255 取得觀光公益法人會員資格之綜合種旅行社每一家分公司之履約責任保險應增加多少？

取得觀光公益法人會員資格之綜合旅行業每增設分公司一家，應增加新臺幣100萬元。

旅行業管理規則第53條

過去出題

(C) 臺中市的某綜合旅行社是成立逾10年的綜合旅行業，同時在臺北市、臺南市及高雄市設有分公司，亦是中華民國旅行業品質保障協會的會員，辦理旅客出國及國內旅遊等相關業務，依據旅行業管理規則之規定，應投保履約保證保險，其投保最低金額應為新臺幣多少元？　　　　104華語領隊實務（二）
(A) 6,600萬元　　　　　　　　　　(B) 5,300萬元
(C) 4,300萬元　　　　　　　　　　(D) 4,000萬元

題庫0256 取得觀光公益法人會員資格之甲種旅行社每一家分公司之履約責任保險應增加多少？

取得觀光公益法人會員資格之甲種旅行業每增設分公司一家，應增加新臺幣100萬元。

旅行業管理規則第53條

過去出題

(A) 某甲種旅行業有5家分公司，並均已取得經中央主管機關認可足以保障旅客權益之觀光公益法人會員資格，依旅行業管理規則規定，其履約保證保險應投保最低金額為新臺幣多少元？　　　　105華語領隊實務（二）
(A) 1,000萬元　　　　　　　　　　(B) 2,000萬元
(C) 3,200萬元　　　　　　　　　　(D) 4,000萬元

題庫0257 取得觀光公益法人會員資格之乙種旅行社每一家分公司之履約責任保險應增加多少？

取得觀光公益法人會員資格之乙種旅行業每增設分公司一家，應增加新臺幣50萬元。

旅行業管理規則第53條

過去出題

(C) 乙種旅行業有高雄一家分公司，並取得觀光公益法人會員資格者，則應投保之履約保證保險金額最低共多少？　　　　　100華語領隊實務（二）
(A) 新臺幣500萬元　　　　　　　　(B) 新臺幣800萬元
(C) 新臺幣250萬元　　　　　　　　(D) 新臺幣200萬元

題庫0258 受停業處分之旅行業應在接獲交通部觀光局通知後幾日補足保險金額？

原本取得觀光公益法人會員資格之旅行業，有下列情形之一者，應於接獲交通部觀光局通知之日起15日內，依一般旅行業規定金額投保履約保證保險：

一、受停業處分，停業期滿後未滿2年。
二、喪失中央主管機關認可之觀光公益法人之會員資格。
三、其所屬之觀光公益法人解散或經中央主管機關認定不足以保障旅客權益。

旅行業管理規則第53-1條

過去出題

(C) 經取得中央主管機關認可足以保障旅客權益之觀光公益法人會員資格之旅行業，受停業處分，停業期滿後未滿2年者，應於多少時間內依一般旅行業投保履約保證保險？　　　　　98華語導遊實務（二）
(A) 接獲交通部觀光局通知之日起20日內
(B) 停業期滿後20日內
(C) 接獲交通部觀光局通知之日起15日內
(D) 停業期滿後15日內

(A) 依旅行業管理規則規定，旅行業繳納之保證金為法院強制執行後，應於接獲交通部觀光局通知之日起，幾日內繳足保證金？　　　　　103華語導遊實務（二）
(A) 15日　　　　　　　　　　　　(B) 20日
(C) 25日　　　　　　　　　　　　(D) 30日

題庫0259 旅行業接待或引導國外觀光旅客旅遊，未依規定指派領有導遊人員執業證之人員執行導遊業務，應如何處罰？

旅行業未依來臺觀光旅客使用語言，指派或僱用領有外語或華語導遊人員執業證之人員執行導遊業務者，處新臺幣1萬元以上5萬元以下罰鍰。

旅行業管理規則第56條
發展觀光條例第55條
旅行業違反本條例及旅行業管理規則裁罰基準表第35項

過去出題

(B) 旅行業接待或引導國外觀光旅客旅遊，未依規定指派領有導遊人員執業證之人員執行導遊業務，依發展觀光條例規定的處罰，以下何者為正確？

94外語導遊實務（二）

(A) 處新臺幣5千元以上2萬5千元以下罰鍰
(B) 處新臺幣1萬元以上5萬元以下罰鍰
(C) 處新臺幣2萬元以上10萬元以下罰鍰
(D) 處新臺幣3萬元以上15萬元以下罰鍰

題庫0260 旅行業未使用合法業者依規定設置之遊樂及住宿設施，應如何處罰？

旅行業執行業務未使用合法業者依規定設置之遊樂及住宿設施者，處新臺幣1萬元以上5萬元以下罰鍰。

旅行業管理規則第56條
發展觀光條例第55條
旅行業違反本條例及旅行業管理規則裁罰基準表第69項

過去出題

(B) 旅行業辦理旅遊時，使用非法業者設置之遊樂或住宿設施者，依發展觀光條例規定的處罰，以下何者正確？

96外語領隊實務（二）

(A) 處新臺幣5千元以上，2萬5千元以下罰鍰
(B) 處新臺幣1萬元以上，5萬元以下罰鍰
(C) 處新臺幣2萬元以上，10萬元以下罰鍰
(D) 處新臺幣3萬元以上，15萬元以下罰鍰

題庫0261 旅行業於旅遊途中未注意旅客安全之維護，應如何處罰？

旅行業執行業務於旅遊途中未注意旅客安全之維護者，處新臺幣1萬元以上5萬元以下罰鍰。

旅行業管理規則第56條

發展觀光條例第55條

旅行業違反本條例及旅行業管理規則裁罰基準表第70項

過去出題

(B) 旅行業辦理旅遊時，於旅遊途中未注意旅客安全之維護，依發展觀光條例規定的處罰，下列何者正確？　　　　　　　　97華語導遊實務（二）
 (A) 處新臺幣5千元以上2萬5千元以下罰鍰
 (B) 處新臺幣1萬元以上5萬元以下罰鍰
 (C) 處新臺幣2萬元以上10萬元以下罰鍰
 (D) 處新臺幣3萬元以上15萬元以下罰鍰

題庫0262 旅行業代客辦理出入國及簽證手續，為申請人偽造、變造有關之文件，應如何處罰？

綜合旅行業、甲種旅行業代客辦理出入國及簽證手續，為申請人偽造、變造有關之文件者，處新臺幣1萬元以上5萬元以下罰鍰。

旅行業管理規則第56條

發展觀光條例第55條

旅行業違反本條例及旅行業管理規則裁罰基準表第83項

過去出題

(B) 旅行業代客辦理出入國及簽證手續，為申請人偽造、變造有關文件，依「發展觀光條例」規定的處罰，以下何者正確？　　　97華語領隊實務（二）
 (A) 處新臺幣5千元以上2萬5千元以下罰鍰
 (B) 處新臺幣1萬元以上5萬元以下罰鍰
 (C) 處新臺幣2萬元以上10萬元以下罰鍰
 (D) 處新臺幣3萬元以上15萬元以下罰鍰

題庫0263 旅行業安排旅客購買貨價與品質不相當之物品，或強迫旅客進入或留置購物店購物，應如何處罰？

旅行業安排旅客購買貨價與品質不相當之物品，或強迫旅客進入或留置購物店購物者，處新臺幣1萬元以上5萬元以下罰鍰。

旅行業管理規則第56條
發展觀光條例第55條
旅行業違反本條例及旅行業管理規則裁罰基準表第100項

過去出題

(B) 旅行業安排旅客購買貨價與品質不相當之物品者，依發展觀光條例規定的處罰，以下何者正確？　95外語導遊實務（二）
(A) 處新臺幣5千元以上2萬5千元以下罰鍰
(B) 處新臺幣1萬元以上5萬元以下罰鍰
(C) 處新臺幣2萬元以上10萬元以下罰鍰
(D) 處新臺幣3萬元以上15萬元以下罰鍰

(A) 依旅行業管理規則規定，旅行社不得安排旅客購買貨價與品質不相當之物品，如有違反，得依發展觀光條例之規定處新臺幣多少之罰鍰？
97外語領隊實務（一）、97華語領隊實務（一）
(A) 1萬元以上5萬元以下　　(B) 5萬元以上7萬元以下
(C) 7萬元以上9萬元以下　　(D) 9萬元以上45萬元以下

題庫0264 旅行業辦理出國觀光團體旅客旅遊，未依約定辦妥簽證、機位或住宿，即帶團出國，應如何處罰？

旅行業辦理出國觀光團體旅客旅遊，未依約定辦妥簽證、機位或住宿，即帶團出國者，處新臺幣1萬元以上5萬元以下罰鍰。

旅行業管理規則第56條
發展觀光條例第55條
旅行業違反本條例及旅行業管理規則裁罰基準表第102項

過去出題

(B) 旅行業辦理出國觀光團體旅客旅遊，未依約定辦妥簽證、機位或住宿，即帶團出國者，除禁止其營業外，觀光局得在下列哪個範圍內裁罰該旅行社？
98外語領隊實務（二）
(A) 新臺幣5千元以上1萬5千元以下　(B) 新臺幣1萬元以上5萬元以下
(C) 新臺幣3萬元以上15萬元以下　　(D) 新臺幣5萬元以上25萬元以下

題庫0265 領隊違反旅行業管理規則之處罰依據為何？

旅行業僱用人員違反相關規定時，依發展觀光條例處罰。

旅行業管理規則第57條

過去出題

(C) 領隊執行業務違反旅行業管理規則時，交通部觀光局處罰該領隊的法律依據為何？　　　　　　　　　　　　　　　93外語領隊實務（一）、93華語領隊實務（一）
- (A) 臺灣地區與大陸地區人民關係條例
- (B) 公司法
- (C) 發展觀光條例
- (D) 民法

題庫0266 旅行社應補足保證金之期限為何？

依規定繳納十分之一保證金之旅行業，有下列情形之一者，應於接獲交通部觀光局通知之日起 **15日內**，依規定金額繳足保證金：
一、受停業處分者。
二、保證金被強制執行者。
三、喪失中央主管機關認可之觀光公益法人之會員資格者。
四、其所屬觀光公益法人解散者。
五、有名稱變更、代表人變更者。

旅行業管理規則第58條

過去出題

(B) 旅行業原繳之保證金經強制執行後，應於接獲交通部觀光局通知幾日內完成補繳？　　　　　　　　　　　　　　　97外語導遊實務（二）

(A) 7日內	(B) 15日內
(C) 30日內	(D) 60日內

(A) 旅行業保證金被強制執行，依規定應於接獲交通部觀光局通知之日起多久內繳足？　　　　　　　　　　　　　　　101外語導遊實務（二）

(A) 15日	(B) 20日
(C) 30日	(D) 60日

（ D ）依旅行業管理規則之規定，旅行業經核准按規定金額十分之一繳納保證金後，有下列何種情況即應繳足保證金？　102外語導遊實務（二）

(A) 違反旅行業管理規定受交通部觀光局處罰新臺幣9萬元以上者
(B) 發生旅遊糾紛遭投訴者
(C) 喪失當地旅行商業同業公會之會員資格
(D) 喪失中央主管機關認可之觀光公益法人之會員資格

（ C ）依旅行業管理規則規定，旅行業繳納之保證金為法院或行政執行機關強制執行後，應於接獲交通部觀光局通知之日起至遲多少時間內，依規定之金額繳足保證金？　104華語導遊實務（二）

(A) 2個月
(B) 1個月
(C) 15日
(D) 7日

（ D ）某甲種旅行業已經營5年餘未設分公司，在交通部觀光局繳有旅行業保證金新臺幣（以下同）15萬元，現因積欠票款，經法院強制執行收取該保證金10萬元，依旅行業管理規則規定，交通部觀光局將會要求該旅行業補繳之保證金數額為何？　105華語導遊實務（二）

(A) 10萬元
(B) 15萬元
(C) 30萬元
(D) 145萬元

題庫0267 旅行業哪些情形交通部觀光局應公告？

旅行業有下列情事之一者，交通部觀光局得公告之：
一、保證金被法院或行政執行機關扣押或執行者。
二、受停業處分或廢止旅行業執照者。
三、無正當理由自行停業者。
四、解散者。
五、經票據交換所公告為拒絕往來戶者。
六、未依規定辦理責任保險及履約保證保險者。

旅行業管理規則第59條

過去出題

（ D ）對於旅行業之經營狀況，下列何者不在中央主管機關之公告範圍？　94華語領隊實務（二）

(A) 保證金被法院扣押或執行者
(B) 受停業處分
(C) 解散者
(D) 旅遊糾紛

（B）為保障旅遊消費者權益，有旅行業管理規則第59條規定情事者，中央主管機關得予以公告之；下列何者非屬前述規定公告之情事？ 101華語導遊實務（二）

(A) 保證金被法院扣押或執行者

(B) 旅遊糾紛者

(C) 解散者

(D) 受停業處分者

（C）依旅行業管理規則規定，下列何者不是交通部觀光局得公告之情事？

102華語導遊實務（二）

(A) 旅行業保證金被法院或行政執行機關扣押或執行者

(B) 旅行業無正當理由自行停業者

(C) 旅行業喪失中央主管機關認可之觀光公益法人之會員資格者

(D) 旅行業經票據交換所公告為拒絕往來戶者

題庫0268 旅行業依法設立之觀光公益法人為哪一個機構？

旅行業依法設立之觀光公益法人（中華民國旅行業品質保障協會），辦理會員旅遊品質保證業務，應受交通部觀光局監督。

旅行業管理規則第63條

過去出題

（B）以下何者屬旅行業觀光公益法人？ 93華語領隊實務（二）

(A) 中華民國旅行商業同業公會全國聯合會

(B) 中華民國旅行業品質保障協會

(C) 中華民國觀光學會

(D) 臺北市旅遊職業工會

（B）調解國外旅遊糾紛案例，得向交通部觀光局所監督之「觀光公益法人」提出申訴，該法人係指： 95外語領隊實務（一）、95華語領隊實務（一）

(A) 中華民國旅行業同業公會全國聯合會

(B) 中華民國旅行業品質保障協會

(C) 臺北市旅行商業同業公會

(D) 中華民國消費基金會

（C）下列哪一個單位是依法設立之觀光公益法人，處理所屬會員旅遊糾紛？

96華語領隊實務（二）

(A) 臺灣觀光協會 (B) 中華民國旅行業全國聯合會

(C) 中華民國旅行業品質保障協會 (D) 中華民國消費者文教基金會

(A) 下列何者為中華民國「旅行業品質保障協會」之英文簡稱？

97外語領隊實務（一）、97華語領隊實務（一）

 (A) TQAA (B) ASTA

 (C) CGOT (D) IATA

(C) 民國78年以後，中央觀光主管機關將協調旅遊糾紛服務，轉由下列哪一單位負責調解及代償？

99外語領隊實務（一）、99華語領隊實務（一）

 (A) IATA (B) CATA

 (C) TQAA (D) MTA

第一單元　觀光行政與法規

第三章 導遊及領隊人員管理規則

第一節 導遊人員管理規則

修正日期：107.02.01

題庫0269 導遊人員管理規則是依何法訂定的？

本規則依發展觀光條例第66條第5項規定訂定之。

導遊人員管理規則第1條

過去出題

(C) 導遊人員管理規則係依據下列何者訂定的？　　　　94華語導遊實務（二）
(A) 導遊人員管理條例　　　　　　　(B) 旅行業管理條例
(C) 發展觀光條例　　　　　　　　　(D) 觀光法

題庫0270 導遊人員執業證之核發、管理、獎勵及處罰等事項，由何機關執行？

導遊人員之訓練、執業證核發、管理、獎勵及處罰等事項，由交通部委任交通部觀光局執行之。

導遊人員管理規則第2條

過去出題

(C) 有關導遊人員執業證之核發、管理、獎勵及處罰等事項，由下列何機關執行？
　　　　　　　　　　　　　　　　　　　　96外語導遊實務（二）
(A) 考選部委任交通部觀光局　　　　(B) 考選部委任中華民國導遊協會
(C) 交通部委任交通部觀光局　　　　(D) 交通部委任中華民國導遊協會

題庫0271 導遊人員如何才能執行導遊業務？

導遊人員應受旅行業之僱用、指派或受政府機關、團體之招請，始得執行導遊業務。

導遊人員管理規則第3條

題庫0272 廢除執業證多久內不得擔任導遊人員？

導遊人員有違本規則，經廢止導遊人員執業證未逾5年者，不得充任導遊人員。

導遊人員管理規則第4條

過去出題

(D) 導遊人員有違導遊人員管理規則，經廢止導遊人員執業證未逾幾年者，不得充任導遊人員？　　93外語導遊實務（二）

(A) 1年　　　　　　　　　　　(B) 2年

(C) 3年　　　　　　　　　　　(D) 5年

(D) 導遊人員執行導遊業務，違反導遊人員管理規則，經廢止導遊人員執業證，在多久之內不得擔任導遊人員？　　96外語導遊實務（二）

(A) 2年　　　　　　　　　　　(B) 3年

(C) 4年　　　　　　　　　　　(D) 5年

(D) 導遊人員違反導遊人員管理規則，經廢止導遊人員執業證未逾幾年者，不得充任導遊人員？　　103外語導遊實務（二）

(A) 2年　　　　　　　　　　　(B) 3年

(C) 4年　　　　　　　　　　　(D) 5年

(D) 導遊人員違反導遊人員管理規則規定，經查獲廢止導遊人員執業證未逾幾年者，不得充任導遊人員？　　103華語導遊實務（二）

(A) 2年　　　　　　　　　　　(B) 3年

(C) 4年　　　　　　　　　　　(D) 5年

(D) 依導遊人員管理規則規定，有關導遊人員執行業務的敘述下列何者錯誤？　　104外語導遊實務（二）

(A) 導遊人員受旅行業之僱用、指派，得執行導遊業務

(B) 導遊人員受政府機關、團體之招請，得執行導遊業務

(C) 導遊人員之訓練、執業證核發、管理、獎勵及處罰等事項，由交通部委任交通部觀光局執行

(D) 導遊人員經廢止執業證至少逾3年，重新參加訓練結業得充任導遊人員

題庫0273 觀光局舉辦測驗時代取得資格之導遊，可否接待大陸遊客？

本規則90年3月22日修正發布前已測驗訓練合格之導遊人員，應參加交通部觀光局或其委託之團體舉辦之接待或引導大陸地區旅客訓練結業，始可接待或引導大陸地區旅客。

導遊人員管理規則第5條

過去出題

(C) 導遊人員管理規則於90年3月22日修正發布前已測驗訓練合格之導遊人員，如何做才可接待或引導大陸旅客？　　　　　　　99外語導遊實務（二）
(A) 必須參加交通部觀光局所辦接待或引導大陸旅客之考試及訓練合格
(B) 直接就可接待或引導大陸旅客
(C) 應參加交通部觀光局所辦或其委辦之接待或引導大陸旅客訓練結業
(D) 必須向交通部觀光局登記後領取證照才可

題庫0274 導遊人員執業證之分類為何？

導遊人員執業證分英語、日語、其他外語及華語導遊人員執業證。

導遊人員管理規則第6條

過去出題

(B) 關於民國104年11月24日導遊人員管理規則第6條修正導遊人員執業證之種類，下列敘述何者錯誤？　　　　　　　105外語導遊實務（二）
(A) 修正前，只區分為外語導遊人員及華語導遊人員執業證兩種
(B) 修正前，只區分為英語導遊人員及華語導遊人員執業證兩種
(C) 修正後，增加了其他外語導遊人員執業證
(D) 修正後，除了華語導遊人員執業證，另有三種外語導遊人員執業證

題庫0275 各類導遊人員執行業務範圍為何？

領取英語、日語或其他外語導遊人員執業證者，得執行接待或引導國外、大陸地區、香港、澳門地區觀光旅客旅遊業務。

領取華語導遊人員執業證者，得執行<u>接待或引導大陸地區、香港、澳門地區觀光旅客或使用華語之國外觀光旅客旅遊業務</u>，不得執行接待或引導非使用華語之國外觀光旅客旅遊業務。

導遊人員管理規則第6條

過去出題

(B) 人人旅行社為接待每年從日本回臺參加國慶慶典的華僑團，下列敘述何者正確？　　　　　　　　　　　　　　　　　105外語導遊實務（二）

　　(A) 該公司指派領有日語領隊人員執業證之人員接待

　　(B) 該公司僱用領有日語導遊人員執業證之人員接待

　　(C) 該公司指派領有華語領隊人員執業證之人員接待

　　(D) 該公司指派所屬具領團人員資格之人員接待

(B) 關於導遊人員執行接待或引導來本國旅客業務之規定，下列敘述何者錯誤？　　　　　　　　　　　　　　　　　105外語導遊實務（二）

　　(A) 須受旅行業之指派或僱用，或受政府機關或團體之臨時招請，始得執行導遊人員業務

　　(B) 領取華語導遊人員執業證者，不得接待來自北歐使用華語的旅行團

　　(C) 領取華語導遊人員執業證者，經交通部觀光局委託團體舉辦之其他外語訓練合格，執業證上加註該其他外語，自加註日起2年內，並得執行接待或引導使用該語言之來臺旅客

　　(D) 領取英語導遊人員執業證者，亦能接待使用華語的大陸地區旅客

題庫0276 已領取英語、日語或其他外語導遊人員執業證者，如何才能申請換發導遊人員執業證加註外語語言別？

已領取英語、日語或其他外語導遊人員執業證者，如取得<u>符合教育部對外華語教學能力認證考試外語能力合格認定基準所定基準以上之成績單或證書，且該成績單或證書為提出加註該語言別之日前3年內取得者</u>，得檢附該證明文件申請換發導遊人員執業證加註該語言別，並得執行接待或引導使用該語言之來本國觀光旅客旅遊業務。

導遊人員管理規則第6條

（A）依導遊人員管理規則，關於導遊人員執業證之規定，下列敘述何者錯誤？

(A) 導遊人員取得符合教育部對外華語教學能力認證考試外語能力合格認定基準所定基準以上之測驗成績單或證書，得向交通部觀光局委託團體申請換發執業證

(B) 華語導遊人員經交通部觀光局或其委託團體舉辦之其他外語訓練合格，得申請換發執業證加註該其他外語語別

(C) 華語導遊人員經交通部觀光局委託團體舉辦之其他外語訓練合格，申請換發執業證加註該其他外語後，僅能自加註之日起2年內接待使用該其他外語之旅客

(D) 其他外語訓練之類別、方式、課程、費用及相關規定事項，交通部觀光局得視觀光市場及導遊人力供需情形公告之

題庫0277 已領取導遊人員執業證者，還可透過何種方式申請換發導遊人員執業證加註外語語言別？（通常為韓、越、泰、印尼語）

已領取導遊人員執業證者，經交通部觀光局或其委託之有關機關、團體舉辦其他外語之訓練合格，得申請換發導遊人員執業證加註該訓練合格語言別；其自加註之日起2年內，並得執行接待或引導使用該語言之來本國觀光旅客旅遊業務。

導遊人員管理規則第6條

（D）王大明於100年專技人員普通考試華語導遊人員考試及格並參加職前訓練合格領取執業證，關於其執業之規定，下列何者錯誤？　　

(A) 王大明可受旅行業指派或僱用接待來自大陸地區、香港及澳門的旅客

(B) 王大明之導遊人員執業證於103年有效期即屆滿，屆滿前可逕向交通部觀光局或其委託之團體申請換發新證

(C) 王大明100年領取執業證後一直到103年有效期屆滿，均未執行過導遊業務，需重行參加訓練結業始得換領執業證

(D) 王大明因不具外語導遊人員資格，故不得參加導遊人員管理規則第6條第4項由交通部觀光局或其委託之機關、團體舉辦之韓語訓練

題庫0278 合格華語導遊通過外語導遊考試後需參加訓練嗎？

經華語導遊人員考試及訓練合格，參加外語導遊人員考試及格者，<u>免再參加職前訓練</u>。

導遊人員管理規則第8條

過去出題

（A）經華語導遊人員考試及訓練合格，參加外語導遊人員考試及格者，其參加訓練
之規定如何？　99外語導遊實務（二）
　　(A) 免再參加職前訓練　　　　　　(B) 仍須參加職前訓練
　　(C) 只要參加在職訓練　　　　　　(D) 要參加職前訓練惟時數減半

（C）下列有關導遊人員訓練的規定何者錯誤？　102外語導遊實務（二）
　　(A) 導遊人員訓練分職前訓練及在職訓練兩種
　　(B) 經導遊人員考試及格者，應參加交通部觀光局或其委託之有關機關、團體
　　　　舉辦之職前訓練合格，領取結業證書後，始得請領執業證，執行導遊業務
　　(C) 經華語導遊人員考試及訓練合格後，參加外語導遊人員考試及格者，應再
　　　　參加外語導遊人員職前訓練
　　(D) 外語導遊人員，經其他外語導遊人員考試及格者，免再參加職前訓練

（D）某人經華語導遊人員考試及訓練合格，領取華語導遊人員執業證後，想再領
取外語導遊人員執業證，依旅行業管理規則規定，他於外語導遊人員考試及格
後，需要參加何種訓練？　102華語導遊實務（二）
　　(A) 導遊人員考試職前及在職訓練　　(B) 導遊人員職前訓練
　　(C) 導遊人員在職訓練　　　　　　　(D) 免再參加職前訓練

題庫0279 外語導遊人員如何才能接待其他語種之旅客？

外語導遊人員，經其他外語導遊人員考試及格者，或於本規則修正施行前經交
通部觀光局測驗及訓練合格之導遊人員，<u>免再參加職前訓練</u>。

導遊人員管理規則第8條

過去出題

（A）李四經日語組導遊人員考試及訓練及格，想執行接待來臺觀光之美國團，其必
經之程序為何？　95外語導遊實務（二）
　　(A) 參加英語組導遊人員考試及格並申換執業證
　　(B) 參加英語組導遊人員考試及訓練及格
　　(C) 參加職前訓練加強英語能力
　　(D) 申換英語組導遊人員執業證

題庫0280 導遊人員訓練之相關退費規定為何？

參加導遊職前訓練人員報名繳費後開訓前7日得取消報名並申請退還7成訓練費用，逾期不予退還。但因產假、重病或其他正當事由無法接受訓練者，得申請全額退費。

導遊人員管理規則第9條

過去出題

(D) 參加導遊人員職前訓練之人員，於報名繳費後，因重病無法報到接受訓練者，其所繳費用應如何處理？　　　　　　　　　　97華語導遊實務（二）
(A) 得申請退還三分之二　　　　　　(B) 得申請退還四分之三
(C) 得申請退還五分之四　　　　　　(D) 得申請全額退還

(A) 參加導遊人員職前訓練之人員，於報名繳費後，無故未報到參加訓練者，其所繳費用應如何處理？　　　　　　　　　99外語導遊實務（二）
(A) 不予退還　　　　　　　　　　　(B) 僅能退還二分之一
(C) 僅能退還三分之二　　　　　　　(D) 僅能退還四分之三

題庫0281 導遊人員訓練有幾節課？

導遊人員職前訓練節次為98節課，每節課為50分鐘。
受訓人員於職前訓練期間，其缺課節數不得逾訓練節次十分之一。
每節課遲到或早退逾10分鐘以上者，以缺課1節論計。

導遊人員管理規則第10條

過去出題

(D) 導遊人員職前訓練為多少節課？　　　　　　　　99外語導遊實務（二）
(A) 60節　　　　　　　　　　　　　(B) 78節
(C) 88節　　　　　　　　　　　　　(D) 98節

題庫0282 導遊人員職前訓練合格標準為何？測驗成績不及格者，幾日內應補測？

導遊人員職前訓練測驗成績以100分為滿分，70分為及格。
測驗成績不及格者，應於7日內補行測驗1次；經補行測驗仍不及格者，不得結業。

導遊人員管理規則第11條

(A) 依民國101年3月5日修正之導遊人員管理規則之規定，導遊人員職前訓練測驗
　　成績不及格者，依規定應於幾日內補行測驗？　　　101外語導遊實務（二）

(A) 7日　　　　　　　　　　　　　(B) 10日
(C) 15日　　　　　　　　　　　　(D) 30日

(B) 依導遊人員管理規則規定，導遊人員職前訓練，以100分為滿分，其及格分數
　　應達多少分以上？　　　　　　　　　　104外語導遊實務（二）

(A) 60分　　　　　　　　　　　　(B) 70分
(C) 75分　　　　　　　　　　　　(D) 80分

(A) 依導遊人員管理規則規定，導遊人員職前訓練測驗成績以100分為滿分，70分
　　為及格，測驗成績不及格者，應於幾日內補行測驗一次？104華語導遊實務（二）

(A) 7日內　　　　　　　　　　　(B) 9日內
(C) 11日內　　　　　　　　　　(D) 15日內

題庫0283 **核准延期測驗者，多久內應補測？**

因產假、重病或其他正當事由，經核准延期測驗者，應於 1年內 申請測驗。

導遊人員管理規則第11條

(D) 參加導遊人員職前訓練，因重病經核准延期測驗者，應於多久之內申請測
　　驗？　　　　　　　　　　　　　　97外語導遊實務（二）

(A) 1個月　　　　　　　　　　　(B) 3個月
(C) 6個月　　　　　　　　　　　(D) 1年

(C) 參加導遊人員職前訓練，因產假、重病或其他正當事由，經核准延期測驗者，
　　依規定應於多久內申請測驗？　　　　101外語導遊實務（二）

(A) 3個月　　　　　　　　　　　(B) 6個月
(C) 1年　　　　　　　　　　　　(D) 2年

題庫0284 職前訓練時，哪些情況應予退訓？

受訓人員於職前訓練期間，有下列情形之一者，應予退訓；其已繳納之訓練費用，不得申請退還：

一、缺課節數逾十分之一者。

二、受訓期間對講座、輔導員或其他辦理訓練人員施以強暴脅迫者。

三、由他人冒名頂替參加訓練者。

四、報名檢附之資格證明文件係偽造或變造者。

五、其他具體事實足以認為品德操守違反倫理規範，情節重大者。

前項第二款至第四款情形，經退訓後2年內不得參加訓練。

導遊人員管理規則第12條

過去出題

(B) 導遊人員應參加主管機關或其委託團體舉辦之訓練，但違反相關規定而受退訓處分後，幾年內不得參訓？　　　　　　　　　　　　　**94華語導遊實務（二）**

(A) 1年　　　　　　　　　　　　　　(B) 2年

(C) 3年　　　　　　　　　　　　　　(D) 5年

(C) 參加導遊人員職前訓練之人員，於受訓期間缺課逾規定之節次者，應如何處理？　　　　　　　　　　　　　　　　　　　　　**97華語導遊實務（二）**

(A) 請假　　　　　　　　　　　　　　(B) 補課

(C) 退訓　　　　　　　　　　　　　　(D) 記曠課

(D) 導遊人員在職前訓練期間，因下列哪一原因退訓，可不受2年內不得參加訓練之限制？　　　　　　　　　　　　　　　　　**98華語導遊實務（二）**

(A) 對講座、輔導員或其他辦理訓練人員施以強暴脅迫

(B) 由他人冒名頂替參加訓練

(C) 報名檢附之資格證明文件係偽造或變造

(D) 缺課節數逾十分之一者

(A) 由他人冒名頂替參加導遊人員職前訓練或在職訓練者，如何處理？

101華語導遊實務（二）

(A) 應予退訓並沒收訓練費用　　　(B) 退訓並於3年內不得參加訓練

(C) 退訓並取消考試錄取資格　　　(D) 退訓並處罰款

(D) 依導遊人員管理規則規定，導遊人員在職前訓練期間，有下列哪些行為遭退訓者，將會受2年內不得參加訓練之限制？①缺課節數逾十分之一者 ②受訓期間對講座、輔導員或其他辦理訓練人員施以強暴脅迫者 ③由他人冒名頂替參加訓練者 ④報名檢附之資格證明文件係偽造或變造者　　**103外語導遊實務（二）**

(A) ①②③　　　　　　　　　　　　(B) ①②④

(C) ①③④　　　　　　　　　　　　(D) ②③④

(D) 某人於民國102年9月20日參加導遊職前訓練，因缺課節數逾十分之一遭退訓，依導遊人員管理規則規定，多久時間內不得再參加導遊人員職前訓練？

103華語導遊實務（二）

(A) 2年內　　　　　　　　　　(B) 1年內
(C) 半年內　　　　　　　　　　(D) 不受時間限制

(D) 某甲在導遊人員職前訓練期間，依導遊人員管理規則規定，有下列哪些情形應予退訓？①遲到或早退5次 ②缺課節數逾十分之一 ③受訓期間對講座、輔導員或其他辦理訓練人員施以強暴脅迫 ④由他人冒名頂替參加訓練

104外語導遊實務（二）

(A) ①②③　　　　　　　　　　(B) ①②④
(C) ①③④　　　　　　　　　　(D) ②③④

題庫0285 在職訓練時，哪些情況應予退訓？

導遊人員於在職訓練期間，有下列情形之一者，應予退訓，其已繳納之訓練費用，不得申請退還：

一、缺課節數逾十分之一者。

二、由他人冒名頂替參加訓練者。

三、受訓期間對講座、輔導員或其他辦理訓練人員施以強暴脅迫者。

四、其他具體事實足以認為品德操守違反職業倫理規範，情節重大者。

導遊人員管理規則第13條

過去出題

(C) 下列何者為導遊人員在職訓練期間，應予退訓的原因？　　98外語導遊實務（二）
　　　(A) 缺課節數逾二十分之一
　　　(B) 遲到早退逾十分之一
　　　(C) 對講座、輔導員或其他辦理訓練人員施以強暴脅迫
　　　(D) 遺失導遊人員考試及格證書

題庫0286 幾年以上未執業者應重訓？

導遊人員取得結業證書或執業證後，連續3年未執行導遊業務者，應依規定重行參加訓練結業，領取或換領執業證後，始得執行導遊業務。

導遊人員管理規則第16條

(C) 某甲於民國90年6月參加交通部觀光局舉辦的導遊人員測驗及訓練及格,領取
結業證書後一直未從事導遊業務;茲有「明德」旅行社於93年12月接待日本觀
光團來臺旅遊,擬請某甲擔任導遊,則下列有關某甲資格的敘述何者正確?

93外語導遊實務(二)

(A) 符合
(B) 不符合;應重行參加導遊人員考試及格
(C) 不符合;應重行參加導遊人員訓練結業領取執業證
(D) 不符合;應重行參加導遊人員考試及格並訓練結業領取執業證

(D) 張三取得導遊人員結業證書或執業證後,有下列何種情形即應依規定重行參
加訓練結業,領取或換領執業證後,始得執行導遊業務? 96外語導遊實務(二)
(A) 合計2年未執行導遊業務　　　(B) 連續2年未執行導遊業務
(C) 合計3年未執行導遊業務　　　(D) 連續3年未執行導遊業務

(B) 導遊人員取得結業證書或執業證後,連續幾年未執行導遊業務者,應重行參加
訓練結業,領取執業證後,始得執行業務? 99外語導遊實務(二)
(A) 2年　　　　　　　　　　　　(B) 3年
(C) 4年　　　　　　　　　　　　(D) 5年

(D) 導遊人員取得結業證書或執業證後,連續幾年未執行導遊業務者,應依規定
重行參加訓練結業? 99華語導遊實務(二)
(A) 10年　　　　　　　　　　　(B) 5年
(C) 4年　　　　　　　　　　　　(D) 3年

(D) 有關導遊人員之執業規定,下列敘述何者錯誤? 100外語導遊實務(二)
(A) 應經考試主管機關或其委託之有關機關考試及訓練合格
(B) 發給執業證後,得受政府機關之臨時招請以執行業務
(C) 發給執業證後,得受旅行業僱用
(D) 連續2年未執行業務者,應重行參加訓練結業,領取或換領執業證後,始
得執行業務

(C) 依導遊人員管理規則規定,導遊人員取得結業證書或執業證後,有下列何種情
形即應依規定重行參加訓練結業,領取或換領執業證後,始得執行導遊業務?

104外語導遊實務(二)

(A) 連續2年未執行導遊業務者　　(B) 合計2年未執行導遊業務者
(C) 連續3年未執行導遊業務者　　(D) 合計3年未執行導遊業務者

題庫0287 導遊人員重新參加訓練應上幾節課?

導遊人員重行參加訓練節次為<u>49節課</u>,每節課為50分鐘。

導遊人員管理規則第16條

過去出題

(B) 導遊人員職前訓練節次為98節課,如連續3年未執行導遊業務者,應依規定重
行參加訓練多少節課? 　　　　　　　　　　　　　　　100華語導遊實務(二)
(A) 三十三　　　　　　　　　　　　(B) 四十九
(C) 六十五　　　　　　　　　　　　(D) 九十八

題庫0288 導遊人員執業證應向什麼機關申請?

導遊人員申請執業證,應填具申請書,檢附有關證件向<u>交通部觀光局或其委託
之團體</u>請領使用。

導遊人員管理規則第17條

過去出題

(B) 導遊人員執業證應向下列哪一機關或團體申請? 　　　94華語導遊實務(二)
(A) 考選部或其委託之團體
(B) 交通部觀光局或其委託之團體
(C) 導遊人員戶籍地之直轄市、縣(市)政府
(D) 中華民國觀光導遊協會

題庫0289 導遊人員停止執業幾日內應繳回執業證?

導遊人員停止執業時,應於<u>10日內</u>將所領用之執業證繳回交通部觀光局或其委
託之有關團體;屆期未繳回者,由交通部觀光局公告註銷。

導遊人員管理規則第17條

題庫0290 導遊人員執業證有效期間多久?

導遊人員執業證有效期間為<u>3年</u>,期滿前應向交通部觀光局或其委託之團體申請
換發。

導遊人員管理規則第19條

題庫0291 執業證遺失或毀損時該怎麼處理?

導遊人員之執業證遺失或毀損,應具書面敘明理由,申請補發或換發。

導遊人員管理規則第20條

過去出題

(B) 下列有關導遊人員執業證之敘述何者正確?　　　　94華語導遊實務(二)
 (A) 毀損時半年內不得申請換發
 (B) 遺失時應具書面敘明理由申請補發
 (C) 每2年查驗一次
 (D) 由考試院考選部核發

(D) 導遊人員之執業證遺失或毀損時怎麼辦?　　　　98華語導遊實務(二)
 (A) 向委託之團體申請證明
 (B) 重新參加導遊人員考試
 (C) 重行參加訓練
 (D) 應具書面敘明理由,申請補發或換發

題庫0292 導遊人員可否變更行程?

導遊人員應依僱用之旅行業或招請之機關、團體所安排之觀光旅遊行程執行業務,非因臨時特殊事故,不得擅自變更。

導遊人員管理規則第22條

過去出題

(D) 依法令規定,導遊人員在下列何種情況下,可以變更旅行業所安排之觀光旅遊行程?　　　　93外語導遊實務(二)
 (A) 應旅客要求　　　　　　　　　(B) 應出國旅行社要求
 (C) 應臺灣接待旅行社要求　　　　(D) 遇有臨時特殊事故

(C) 導遊人員應依僱用之旅行業或招請之機關、團體所安排之觀光旅遊行程執行業務,非因何種事故,不得擅自變更?　　　　98外語導遊實務(二)
 (A) 旅行社要求　　　　　　　　　(B) 旅客要求
 (C) 臨時特殊事故　　　　　　　　(D) 團費不足

題庫0293 發生特殊或意外事故時多久內應回報？

> 導遊人員執行業務時，如發生特殊或意外事件，除應即時作妥當處置外，並應將經過情形於<u>24小時內</u>向交通部觀光局及受僱旅行業或機關團體報備。
>
> **導遊人員管理規則第24條**

過去出題

(D) 導遊人員執行業務時，如發生特殊或意外事件，除應即時作妥當處置外，並應將經過情形於幾小時內向受僱旅行業或機關團體報備？　**94外語導遊實務（二）**
　　(A) 72小時　　　　　　　　　　　(B) 48小時
　　(C) 36小時　　　　　　　　　　　(D) 24小時

(A) 導遊人員執行業務時，如發生特殊或意外事件，除應即時作妥當處置外，並應將經過情形於多久時間內向交通部觀光局及受僱旅行業或機關團體報備？
　　　　　　　　　　　　　　　　　　　　　　　98外語導遊實務（二）
　　(A) 24小時內　　　　　　　　　　(B) 48小時內
　　(C) 72小時內　　　　　　　　　　(D) 不限，視事件情況而定

題庫0294 導遊人員有何種情事時觀光局可予以獎勵或表揚？

> 導遊人員有下列情事之一者，由交通部觀光局予以獎勵或表揚之：
> 一、爭取國家聲譽、敦睦國際友誼表現優異者。
> 二、宏揚我國文化、維護善良風俗有良好表現者。
> 三、維護國家安全、協助社會治安有具體表現者。
> 四、服務旅客週到、維護旅遊安全有具體事實表現者。
> 五、熱心公益、發揚團隊精神有具體表現者。
> 六、撰寫報告內容詳實、提供資料完整有參採價值者。
> 七、研究著述，對發展觀光事業或執行導遊業務具有創意，可供採擇實行者。
> 八、<u>連續執行導遊業務15年以上</u>，成績優良者。
> 九、其他特殊優良事蹟者。
>
> **導遊人員管理規則第26條**

過去出題

(B) 導遊人員連續執行導遊業務幾年以上，成績優良者，由交通部觀光局予以獎勵或表揚之？　**99華語導遊實務（二）**
　　(A) 10年　　　　　　　　　　　　(B) 15年
　　(C) 20年　　　　　　　　　　　　(D) 30年

題庫0295 導遊人員不得有哪些行為？

導遊人員不得有下列行為：

一、執行導遊業務時，言行不當。

二、遇有旅客患病，未予妥為照料。

三、擅自安排旅客採購物品或為其他服務收受回扣。

四、向旅客額外需索。

五、向旅客兜售或收購物品。

六、以不正當手段收取旅客財物。

七、私自兌換外幣。

八、不遵守專業訓練之規定。

九、將執業證借供他人使用。

十、無正當理由延誤執行業務時間或擅自委託他人代為執行業務。

十一、規避、妨礙或拒絕主管機關或警察機關之檢查，或不提供、提示必要之文書、資料或物品。

十二、停止執行導遊業務期間擅自執行業務。

十三、擅自經營旅行業務或為非旅行業執行導遊業務。

十四、受國外旅行業僱用執行導遊業務。

十五、運送旅客前，發現使用之交通工具，非由合法業者所提供，未通報旅行業者；使用遊覽車為交通工具時，未實施遊覽車逃生安全解說及示範，或未依交通部公路總局訂定之檢查紀錄表執行。

十六、執行導遊業務時，發現所接待或引導之旅客有損壞自然資源或觀光設施行為之虞，而未予勸止。

導遊人員管理規則第27條

過去出題

(B) 關於導遊或領隊人員執行業務時，下列敘述何者錯誤？　　95外語領隊實務（一）
　　(A) 導遊或領隊人員於旅客生病時，應立即送請醫生診治
　　(B) 導遊或領隊人員為安全起見，應代旅客保管護照證件
　　(C) 護照遺失時，導遊或領隊人員應即向當地治安機關報案
　　(D) 觀光專業知識，是導遊或領隊人員接待服務必要之條件

(A) 領隊或導遊可否以自己名義代旅客辦理結購外幣現鈔？　　96華語導遊實務（二）
　　(A) 不可以　　　　　　　　　　　(B) 可以
　　(C) 一定金額以下可以　　　　　　(D) 無規定

(C) 依導遊人員管理規則之規定，導遊人員不得有下列何行為，違者依相關規定處罰之？ 101外語導遊實務（二）
(A) 導遊人員之執業證遺失或毀損，未具書面敘明理由，申請補發或換發
(B) 擅離團體或擅自將旅客解散、擅自變更遊樂及住宿設施
(C) 執行導遊業務時，誘導旅客採購物品或為其他服務收受回扣
(D) 執行導遊業務時，非經旅客請求無正當理由保管旅客證照，或經旅客請求保管而遺失旅客委託保管之證照、機票等重要文件

(C) 外語導遊人員接待馬來西亞來臺觀光團，執行導遊業務時，下列哪些行為不得為之？①誘導旅客採購阿里山高山茶收受回扣 ②向旅客兜售鳳梨酥 ③介紹自費行程 ④以新臺幣與旅客兌換馬幣 102外語導遊實務（二）
(A) ①③④　　　　　　　　　(B) ①②③
(C) ①②④　　　　　　　　　(D) ②③④

題庫0296 導遊人員違反導遊人員管理規則之規定，可能遭受哪些處罰？

> 導遊人員違反相關規定者，由交通部觀光局依發展觀光條例規定處新臺幣3千元以上1萬5千元以下罰緩；情節重大者，並得逕行定期停止其執行業務或廢止其執業證。
>
> **發展觀光條例第58條**
> **導遊人員管理規則第28條**

過去出題

(A) 導遊人員違反導遊人員管理規則之規定，可能遭受之處罰不包括下列何者？ 97外語導遊實務（二）
(A) 廢止考試及格證書　　　　(B) 廢止導遊人員執業證
(C) 定期停止執業　　　　　　(D) 罰緩

(A) 導遊人員執行導遊業務時，接待旅客至野柳地質公園旅遊，發現所接待之旅客有損壞自然資源或觀光設施行為之虞，而未予勸止，對該導遊人員得處新臺幣最高多少元以下罰緩？ 104華語導遊實務（二）
(A) 1萬5千元　　　　　　　　(B) 2萬元
(C) 2萬5千元　　　　　　　　(D) 3萬元

第二節 領隊人員管理規則

修正日期：105.08.26

題庫0297 領隊人員之執業證核發、管理、獎勵及處罰等事項，由何機關執行？

領隊人員之訓練、執業證核發、管理、獎勵及處罰等事項，由交通部委任交通部觀光局執行之。

領隊人員管理規則第2條

過去出題

(D) 有關領隊人員之執業證核發、管理、獎勵及處罰等事項，由下列何機關執行？　　　　　　　　　　　　　　　　　　　98華語領隊實務（二）
 (A) 考選部委任中華民國領隊協會　　　(B) 考選部委任交通部觀光局
 (C) 交通部委任中華民國領隊協會　　　(D) 交通部委任交通部觀光局

題庫0298 領隊人員如何才能執行領隊業務？

領隊人員應受旅行業之僱用或指派，始得執行領隊業務。

領隊人員管理規則第3條

題庫0299 廢止執業證多久後才能擔任領隊人員？

領隊人員有違反本規則，經廢止領隊人員執業證未逾5年者，不得充任領隊人員。

領隊人員管理規則第4條

過去出題

(C) 經廢止領隊人員執業證，至少幾年後才得充任領隊人員？　99華語領隊實務（二）
 (A) 3年　　　　　　　　　　　　(B) 4年
 (C) 5年　　　　　　　　　　　　(D) 7年

(C) 領隊人員有違反領隊人員管理規則規定，經廢止領隊人員執業證未逾幾年者，不得充任領隊人員？　　　　　　　　　　　103外語領隊實務（二）
 (A) 3年　　　　　　　　　　　　(B) 4年
 (C) 5年　　　　　　　　　　　　(D) 6年

(C) 領隊人員違反領隊人員管理規則，經廢止領隊人員執業證後，在多久期間內不
　　　得充任領隊人員？　　　　　　　　　　　　　　104外語領隊實務（二）
　　　(A) 3年　　　　　　　　　　　　　(B) 4年
　　　(C) 5年　　　　　　　　　　　　　(D) 6年

(D) 領隊人員有違反領隊人員管理規則規定，經廢止領隊人員執業證後，在多久
　　　期間內不得充任領隊人員？　　　　　　　104華語領隊實務（二）
　　　(A) 2年　　　　　　　　　　　　　(B) 3年
　　　(C) 4年　　　　　　　　　　　　　(D) 5年

題庫0300 經華語領隊人員考試及訓練合格，參加外語領隊人員考試及格者，受
　　　　　　訓節次可否減少？

> 經華語領隊人員考試及訓練合格，參加外語領隊人員考試及格者，於參加職前
> 訓練時，其訓練節次，予以減半。
>
> **領隊人員管理規則第6條**

過去出題

(A) 下列關於領隊人員職前訓練法規之敘述何者正確？　　　101外語領隊實務（二）
　　　(A) 經華語領隊人員考試及訓練合格，參加外語領隊人員考試及格者，參加訓
　　　　　練時，節次予以減半
　　　(B) 經外語領隊人員考試及訓練合格，得直接參加華語領隊人員訓練
　　　(C) 經華語領隊人員考試及訓練合格，參加外語領隊人員考試及格者，免再參
　　　　　加訓練
　　　(D) 經外語領隊人員考試及訓練合格，參加其他外語領隊人員考試及格者，須
　　　　　再參加職前訓練

(B) 依領隊人員管理規則規定，經華語領隊人員考試及訓練合格，再參加外語領隊
　　　人員考試及格者，其參加職前訓練之規定為何？　　　104外語領隊實務（二）
　　　(A) 免再參加職前訓練
　　　(B) 仍須再參加職前訓練，惟訓練節次予以減半
　　　(C) 仍須參加外語訓練節次
　　　(D) 仍須重行全程再參加職前訓練

(C) 依領隊人員管理規則規定，經華語領隊人員考試及訓練合格，再參加外語領隊
　　　人員考試及格，其職前訓練之規定，下列何者正確？　　105外語領隊實務（二）
　　　(A) 無須參加　　　　　　　　　　　(B) 仍須參加，全程上課
　　　(C) 仍須參加，訓練節次減半　　　　(D) 仍須參加，訓練節次減三分之一

題庫0301 報名繳費後未報到者，費用應如何處理？

參加領隊職前訓練人員報名繳費後開訓前7日得取消報名並申請退還7成訓練費用，逾期不予退還。但因產假、重病或其他正當事由無法接受訓練者，得申請全額退費。

領隊人員管理規則第7條

過去出題

（A）參加領隊人員職前訓練應繳納訓練費用，其未報到參加訓練者，其所繳納之費用應如何處理？　　　　　　　　　　　　　　　　　　　100外語領隊實務（二）
(A) 不予退還　　　　　　　　　　　　(B) 退還二分之一
(C) 退還三分之一　　　　　　　　　　(D) 退還四分之一

題庫0302 產假、重病原因延期測驗者，多久內申請補測？

因產假、重病或其他正當事由，經核准延期測驗者，應於1年內申請測驗。

領隊人員管理規則第9條

過去出題

（D）參加領隊人員職前訓練，因產假經核准延期測驗者，應於多久之內申請測驗？　　　　　　　　　　　　　　　　　　　　　　98華語領隊實務（二）
(A) 3個月　　　　　　　　　　　　　(B) 6個月
(C) 9個月　　　　　　　　　　　　　(D) 1年

題庫0303 職前訓練時，哪些情況應予退訓？

受訓人員於職前訓練期間，有下列情形之一者，應予退訓，其已繳納之訓練費用，不得申請退還：
一、缺課節數逾十分之一者。
二、受訓期間對講座、輔導員或其他辦理訓練人員施以強暴脅迫者。
三、由他人冒名頂替參加訓練者。
四、報名檢附之資格證明文件係偽造或變造者。
五、其他具體事實足以認為品德操守違反倫理規範，情節重大者。
前項第二款至第四款情形，經退訓後2年內不得參加訓練。

領隊人員管理規則第10條

（B）參加領隊人員職前訓練，因下列哪一項情形，被退訓後，於2年內不得參加該
　　　項訓練？　　　　　　　　　　　　　　　　　　96華語領隊實務（二）
　　　(A) 請假天數超過3天者
　　　(B) 由他人冒名頂替參加訓練者
　　　(C) 缺課節數逾十分之一者
　　　(D) 品德操守違反倫理規範，情節重大者

（D）參加領隊人員職前訓練，缺課多少節以上，應予退訓？　97華語領隊實務（二）
　　　(A) 缺課節數逾三分之一者　　　　　　(B) 缺課節數逾四分之一者
　　　(C) 缺課節數逾五分之一者　　　　　　(D) 缺課節數逾十分之一者

（A）領隊人員職前訓練期間，其缺課訓練節次不得逾幾分之一？
　　　　　　　　　　　　　　　　　　　　　　　　98外語領隊實務（二）
　　　(A) 十分之一　　　　　　　　　　　　(B) 九分之一
　　　(C) 八分之一　　　　　　　　　　　　(D) 七分之一

（C）參加領隊人員職前訓練者，報名檢附之資格證明文件係偽造者，其應受之行政
　　　處分為何？　　　　　　　　　　　　　　　　　　99華語領隊實務（二）
　　　(A) 罰鍰
　　　(B) 廢止考試及格證書
　　　(C) 退訓並於一定期間內不得參加訓練
　　　(D) 定期停止其執業

（B）依領隊人員管理規則規定，由他人冒名頂替參加領隊人員職前訓練者，經退訓
　　　後最短多少年內不得參加訓練？　　　　　　　　105外語領隊實務（二）
　　　(A) 1年　　　　　　　　　　　　　　(B) 2年
　　　(C) 3年　　　　　　　　　　　　　　(D) 5年

（A）依領隊人員管理規則規定，領隊人員在職前訓練期間，因故經予退訓，下列哪
　　　一情形可不受2年內不得參加領隊人員職前訓練之限制？　105華語領隊實務（二）
　　　(A) 缺課節數逾十分之一者
　　　(B) 受訓期間對講座、輔導員或其他辦理訓練人員施以強暴脅迫者
　　　(C) 由他人冒名頂替參加訓練者
　　　(D) 報名檢附之資格證明文件係偽造或變造者

題庫0304 **連續多久未執行領隊業務者應重新受訓？**

領隊人員取得結業證書或執業證後，連續3年未執行領隊業務者，應依規定重行
參加訓練結業，領取或換領執業證後，始得執行領隊業務。

領隊人員管理規則第14條

(C) 李四取得領隊人員結業證書或執業證後，有下列何種情形即應依規定重行參加訓練結業，領取或換領執業證後，始得執行領隊業務？　95華語領隊實務（二）
(A) 連續2年未執行領隊業務　　　　(B) 合計2年未執行領隊業務
(C) 連續3年未執行領隊業務　　　　(D) 合計3年未執行領隊業務

(C) 為了旅遊業務安全，領隊人員取得結業證書，連續幾年未執行領隊業務者，應重行參加講習結業，才得執行業務？　97外語領隊實務（一）
(A) 1年　　　　　　　　　　　(B) 2年
(C) 3年　　　　　　　　　　　(D) 4年

(C) 依規定領隊人員連續幾年未執行領隊業務者，須重行參加訓練？

101外語領隊實務（二）

(A) 1年　　　　　　　　　　　(B) 2年
(C) 3年　　　　　　　　　　　(D) 4年

題庫0305 華語領隊除了可帶團至大陸外，還可以到哪裡呢？

領取華語領隊人員執業證者，得執行引導國人赴香港、澳門、大陸旅行團體旅遊業務，不得執行引導國人出國旅行團體旅遊業務。

領隊人員管理規則第15條

(C) 張三參加華語領隊人員考試及訓練合格後，即依法請領華語領隊人員執業證，則張三除可執行引導國人赴大陸旅行團體旅遊業務外，亦可執行引導國人赴下列何地區之團體旅遊業務？　96華語領隊實務（二）
(A) 香港、新加坡　　　　　　(B) 新加坡、澳門
(C) 香港、澳門　　　　　　　(D) 香港、新加坡、澳門

(A) 依領隊人員管理規則規定，領取華語領隊人員執業證者，得依規定執行哪些業務？　103外語領隊實務（二）
(A) 引導國人赴香港、澳門、大陸旅行團體旅遊業務
(B) 引導國人出國及赴香港、澳門、大陸旅行團體旅遊業務
(C) 引導國人出國旅行團體旅遊業務
(D) 接待大陸、香港、澳門地區觀光旅客或使用華語之國外觀光旅客旅遊業務

(B) 小明領有華語領隊人員執業證，她可帶團去哪些國家、地區？

105華語領隊實務（二）

(A) 東南亞國家　　　　　　　(B) 中國大陸、香港、澳門
(C) 日本、韓國　　　　　　　(D) 中國大陸、港澳及新加坡

題庫0306 停止執業時，領隊執業證幾日內應繳回交通部觀光局？

領隊人員停止執業時，應即將所領用之執業證於<u>10日</u>內繳回交通部觀光局或其委託之有關團體；屆期未繳回者，由交通部觀光局公告註銷。

領隊人員管理規則第16條

過去出題

(C) 旅行業請領之專任領隊人員執業證，於專任領隊離職日起至少多久之內，由旅行業繳回交通部觀光局或其委託之團體？　　　98華語導遊實務（二）
(A) 5日　　　　　　　　　　　　(B) 7日
(C) 10日　　　　　　　　　　　(D) 15日

(A) 領隊人員停止執業時，其領隊執業證依規定須於幾日內繳回交通部觀光局？
　　　101華語領隊實務（二）
(A) 10日　　　　　　　　　　　(B) 15日
(C) 20日　　　　　　　　　　　(D) 25日

題庫0307 領隊人員執業證效期幾年？

領隊人員執業證有效期間為<u>3年</u>，期滿前應向交通部觀光局或其委託之有關團體申請換發。

領隊人員管理規則第18條

過去出題

(B) 領隊執業證的時間效期是：　　　　　　　93外語領隊實務（二）
(A) 2年　　　　　　　　　　　　(B) 3年
(C) 4年　　　　　　　　　　　　(D) 5年

(C) 領隊人員執業證之有效期間為多久？　　　100外語領隊實務（二）
(A) 1年　　　　　　　　　　　　(B) 2年
(C) 3年　　　　　　　　　　　　(D) 4年

(C) 依領隊人員管理規則規定，領隊人員執業證期滿前應向哪一機關單位申請換發？　　　105外語領隊實務（二）
(A) 臺灣觀光協會
(B) 考選部或其委託之有關團體
(C) 交通部觀光局或其委託之有關團體
(D) 縣市觀光主管機關

題庫0308 領隊人員可否變更行程？

領隊人員應依僱用之旅行業所安排之旅遊行程及內容執業，非因不可抗力或不可歸責於領隊人員之事由，不得擅自變更。

領隊人員管理規則第20條

過去出題

(C) 領隊對於受僱旅行社所安排的旅遊行程及內容，在下列何種情況下可以自行變更？　　　　　　　　　　　　　　　　　　94外語領隊實務（二）
 (A) 自認行程不妥時 (B) 自認部分景點不安全時
 (C) 遇到不可抗力之因素時 (D) 帶團時程無法掌握時

(A) 依規定領隊在何種狀況下，可變更旅程？　　　　101華語領隊實務（二）
 (A) 具有不可抗力因素時 (B) 為方便安排自費行程時
 (C) 少數旅客要求時 (D) 為方便提供更多購物選擇時

題庫0309 領隊人員不得有哪些行為？

領隊人員執行業務時，應遵守旅遊地相關法令規定，維護國家榮譽，並不得有下列行為：

一、遇有旅客患病，未予妥為照料，或於旅遊途中未注意旅客安全之維護。

二、誘導旅客採購物品或為其他服務收受回扣、向旅客額外需索、向旅客兜售或收購物品、收取旅客財物或委由旅客攜帶物品圖利。

三、將執業證借供他人使用、無正當理由延誤執業時間、擅自委託他人代為執業、停止執行領隊業務期間擅自執業、擅自經營旅行業務或為非旅行業執行領隊業務。

四、擅離團體或擅自將旅客解散、擅自變更使用非法交通工具、遊樂及住宿設施。

五、非經旅客請求無正當理由保管旅客證照，或經旅客請求保管而遺失旅客委託保管之證照、機票等重要文件。

六、執行領隊業務時，言行不當。

領隊人員管理規則第23條

過去出題

(B) 下列有關領隊保管旅客證照之敘述，何者正確？　　95外語領隊實務（二）
 (A) 出國旅客之證照應由領隊統一保管，以免遺失
 (B) 非經旅客請求，領隊不應保管旅客證照
 (C) 領隊保管旅客證照而遭遺失時，無法定責任
 (D) 領隊具有保管旅客證照之義務

(B)依領隊人員管理規則之規定，領隊人員執行業務在安排購物時，應遵守相關法令規定，唯下列哪一行為免予處罰？　102外語領隊實務（二）
(A) 誘導旅客採購物品或為其他服務收受回扣
(B) 安排旅客在特定場所購物，其所購物品有瑕疵者，未積極協助其處理
(C) 向旅客額外需索、向旅客兜售或收購物品
(D) 收取旅客財物或委由旅客攜帶物品圖利

(B)大明參加華語領隊考試及格，華語領隊訓練合格，取得華語領隊執業證，執行領隊業務時，下列作法何者正確？①除因代辦必要事項須臨時持有旅客證照外，非經旅客請求，不得以任何理由保管旅客證照 ②應使用合法業者依規定設置之遊樂及住宿設施 ③旅遊途中注意旅客安全之維護 ④受僱於乙種旅行業，接待出國觀光團體旅客前往國外旅遊　102外語領隊實務（二）
(A) ①③④
(B) ①②③
(C) ①②④
(D) ②③④

(A)領隊人員執行業務時，關於旅客證照之保管，依領隊人員管理規則下列哪一項作法不合規定？　103華語領隊實務（二）
(A) 為防止旅客護照遺失，由領隊保管全團團員之護照
(B) 經旅客請求始代為保管護照
(C) 護照原則上由旅客自行保管
(D) 辦理登機手續需用護照時，收齊旅客護照

(D)依領隊人員管理規則之規定，領隊人員執行業務，下列何種行為免予處罰？　104華語領隊實務（二）
(A) 遇有旅客患病，未予妥為照料
(B) 誘導旅客採購物品
(C) 將執業證借供他人使用
(D) 經旅客請求保管旅客證照

題庫0310 **未換發執業證而繼續執業者，應如何處罰？**

領隊人員違反相關規定者，由交通部觀光局依發展觀光條例規定處新臺幣3千元以上1萬5千元以下罰鍰；情節重大者，並得逕行定期停止其執行業務或廢止其執業證。

領隊人員管理規則第24條
發展觀光條例第58條

過去出題

(B)領隊人員執業證有效期屆滿後未申請換發而繼續執業者，處新臺幣多少元？　97華語領隊實務（二）
(A) 3千元以上，1萬元以下
(B) 3千元以上，1萬5千元以下
(C) 5千元以上，2萬元以下
(D) 5千元以上，2萬5千元以下

(C) 依發展觀光條例裁罰標準之規定，領隊人員執行業務時，應依僱用之旅行業所安排之旅遊行程及內容執業，非因不可抗力或不可歸責於領隊人員之事由，不得擅自變更。有關領隊人員違反規定時，最高可處罰鍰新臺幣多少元？

102外語領隊實務（二）

(A) 6,000元
(B) 10,000元
(C) 15,000元
(D) 18,000元

第四章 其他相關規則與辦法

適用科目：外語領隊人員-領隊實務（二）　華語領隊人員-領隊實務（二）
　　　　　外語導遊人員-導遊實務（二）　華語導遊人員-導遊實務（二）

第一節 觀光旅館業管理規則

修正日期：105.01.28

題庫0311 觀光旅館可分為哪兩類？

觀光旅館業經營之觀光旅館分為國際觀光旅館及一般觀光旅館，其建築及設備應符合觀光旅館建築及設備標準之規定。

觀光旅館業管理規則第2條

題庫0312 一般觀光旅館由何單位負責實施定期檢查？

觀光旅館業之興辦事業計畫審核、籌設、變更、轉讓、檢查、輔導、獎勵、處罰與監督管理事項，除在直轄市之一般觀光旅館業，得由交通部委辦直轄市政府執行外，其餘由交通部委任交通部觀光局執行之。

觀光旅館業管理規則第3條

(C) 下列何者為交通部觀光局實施旅館定期檢查之對象？　　　96華語導遊實務（二）

　　(A) 民宿　　　　　　　　　　　　　　(B) 一般旅館
　　(C) 臺灣省之一般觀光旅館　　　　　　(D) 臺北市之一般觀光旅館

題庫0313 觀光旅館業應將旅客資料保存多久？

觀光旅館業應登記每日住宿旅客資料，其保存期間為半年。

觀光旅館業管理規則第19條

(C) 依法令規定，國際觀光旅館業者應將旅客登記資料保存多久？

96外語導遊實務（二）

　　(A) 1個月　　　　　　　　　　　　　(B) 3個月
　　(C) 半年　　　　　　　　　　　　　　(D) 1年

題庫0314 觀光旅館業發現旅客遺留之行李物品應如何處理？

觀光旅館業知有旅客遺留之行李物品，應登記其特徵及知悉時間、地點，並妥為保管，已知其所有人及住址者，通知其前來認領或送還，不知其所有人者，應報請該管警察機關處理。

觀光旅館業管理規則第21條

觀光旅館業發現旅客遺留之行李物品，未依規定登記、妥為保管、通知認領或送還、報請該管警察機關處理者。處新臺幣1萬元以上5萬元以下罰鍰

觀光旅館業與其僱用之人員違反本條例及
觀光旅館業管理規則裁罰基準表第21項

(C) 臺北市某觀光旅館業發現旅客遺留之行李物品，應登記其特徵及發現時間、地點，並妥為保管，已知其所有人及住址者，通知其前來認領或送還，不知其所有人者，應報請下列何者處理？　　　104外語導遊實務（二）
　　(A) 臺北市政府觀光傳播局　　　　　　(B) 臺北市消費者保護官
　　(C) 臺北市政府警察局　　　　　　　　(D) 交通部觀光局

(A) 導遊人員帶團投宿觀光旅館業，隔天離開旅館後，始發現旅客之行李留在旅館，該觀光旅館發現該行李後未依規定登記並妥為保管、通知認領或送還、或報請該管警察機關處理，依發展觀光條例規定可處該旅館多少罰鍰？

104華語導遊實務（二）

(A) 處新臺幣1萬元以上5萬元以下罰鍰
(B) 處新臺幣3萬元以上15萬元以下罰鍰
(C) 處新臺幣5萬元以上25萬元以下罰鍰
(D) 處新臺幣9萬元以上45萬元以下罰鍰

題庫0315 觀光旅館業投保之責任保險範圍及最低投保金額為何？

觀光旅館業應對其經營之觀光旅館業務，投保責任保險。

責任保險之保險範圍及最低投保金額如下：

一、每一個人身體傷亡：新臺幣200萬元。

二、每一事故身體傷亡：新臺幣1,000萬元。

三、每一事故財產損失：新臺幣200萬元。

四、保險期間總保險金額：新臺幣2,400萬元。

觀光旅館業管理規則第22條

過去出題

(C) 依觀光旅館業管理規則規定，觀光旅館業應對其經營之觀光旅館業務投保責任保險，其每一個人身體傷亡最低投保金額為多少？　103華語導遊實務（二）

(A) 新臺幣400萬元　　　　　　　(B) 新臺幣300萬元
(C) 新臺幣200萬元　　　　　　　(D) 新臺幣100萬元

(B) 依觀光旅館業管理規則規定，觀光旅館業應對其經營之觀光旅館業務投保責任保險，其保險期間總保險金額之最低投保金額為多少？　104外語導遊實務（二）

(A) 新臺幣2千5百萬元　　　　　(B) 新臺幣2千4百萬元
(C) 新臺幣2千3百萬元　　　　　(D) 新臺幣2千2百萬元

題庫0316 觀光旅館業知悉旅客有哪些情形應報警處理？

觀光旅館業知悉旅客有下列情形之一者，應即為必要之處理或報請當地警察機關處理：

一、有危害國家安全之嫌疑者。

二、攜帶軍械、危險物品或其他違禁物品者。

三、施用煙毒或其他麻醉藥品者。

四、有自殺企圖之跡象或死亡者。

五、有聚賭或為其他妨害公眾安寧、公共秩序及善良風俗之行為，不聽勸止者。

六、有其他犯罪嫌疑者。

觀光旅館業管理規則第24條

過去出題

(D) 依觀光旅館業管理規則規定，觀光旅館業不需報請當地警察機關處理之住宿旅客行為是何項？ 103外語導遊實務（二）

(A) 有危害國家安全之嫌疑者

(B) 攜帶軍械、危險物品或其他違禁物品者

(C) 有聚賭者

(D) 妨害公共秩序及善良風俗，已聽勸止者

題庫0317 觀光旅館要將哪些資訊置於客房明顯易見之處？

觀光旅館業應將客房之定價、旅客住宿須知及避難位置圖置於客房明顯易見之處。

觀光旅館業管理規則第26條

過去出題

(B) 我國觀光旅館業管理制度中，強制要求觀光旅館業應將必要文件置於客戶明顯易見處，下列何者非屬前述必要文件？ 95外語領隊實務（二）

(A) 房租價格 　　　　　　　　(B) 旅館周邊街道圖

(C) 旅館避難位置圖 　　　　　(D) 旅客住宿須知

題庫0318 觀光旅館業從業人員應如何管理？

觀光旅館業應依其業務，分設部門，各置經理人，並應於公司主管機關核准日起15日內，報交通部備查，其經理人變更時亦同。

觀光旅館業管理規則第40條

觀光旅館業對其僱用之人員，應嚴加管理，隨時登記其異動，並對本規則規定人員應遵守之事項負監督責任。

前項僱用之人員，應給予合理之薪金，不得以小帳分成抵充其薪金。

觀光旅館業管理規則第42條

觀光旅館業對其僱用之人員，應製發制服及易於識別之胸章。

前項人員工作時，應穿著制服及佩帶有姓名或代號之胸章。

觀光旅館業管理規則第43條

過去出題

(A) 觀光旅館業對從業人員之管理，依觀光旅館業管理規則規定，下列敘述何者正確？①對僱用之職工進行職前及在職訓練 ②應依業務分設部門，各置經理人 ③應製發制服及易於識別之胸章 ④可以小帳分成作為其薪金之一部分

105華語導遊實務（二）

(A) ①②③　　　　　　　　　(B) ①②④
(C) ①③④　　　　　　　　　(D) ②③④

題庫0319 觀光旅館業僱用之人員不得有哪些行為？

觀光旅館業僱用之人員不得有下列行為：

一、代客媒介色情、代客僱用舞伴或從事其他妨害善良風俗行為。

二、竊取或侵占旅客財物。

三、詐騙旅客。

四、向旅客額外需索。

五、私自兌換外幣。

觀光旅館業管理規則第43條

導遊人員、領隊人員或觀光產業經營者僱用之人員，違反依本條例所發布之命令者，處新臺幣3千元以上1萬5千元以下罰鍰；情節重大者，並得逕行定期停止其執行業務或廢止其執業證。

發展觀光條例第58條

（A）依觀光旅館業管理規則規定，導遊帶團住宿臺北某觀光旅館時，發現該觀光旅館業僱用之人員向其旅客額外需索者，可處該人員多少罰鍰？

 (A) 處新臺幣3千元以上1萬5千元以下罰鍰
 (B) 處新臺幣6千元以上3萬元以下罰鍰
 (C) 處新臺幣9千元以上4萬5千元以下罰鍰
 (D) 處新臺幣1萬元以上5萬元以下罰鍰、

第二節　旅館業管理規則

修正日期：105.10.05

題庫0320 旅館業之主管機關為何？

旅館業之主管機關：在中央為交通部；在直轄市為直轄市政府；在縣（市）為縣（市）政府。

旅館業管理規則第3條

題庫0321 旅館業之主管機關為何？

旅館業之輔導、獎勵與監督管理等事項，由交通部委任交通部觀光局執行之；其委任事項及法規依據公告應刊登於政府公報或新聞紙。

旅館業之設立、發照、經營設備設施、經營管理及從業人員等事項之管理，除本條例或本規則另有規定外，由直轄市、縣（市）政府辦理之。

旅館業管理規則第3條

（D）政府對旅館業管理之權責劃分，係採下列何項原則？ 103華語領隊實務（二）
 (A) 由地方督導並執行 (B) 由中央督導並執行
 (C) 由中央、地方共同督導並執行 (D) 由中央督導，地方執行

題庫0322 旅館業投保之責任保險範圍及最低保險金額為何？

旅館業應投保之責任保險範圍及最低保險金額如下：

一、每一個人身體傷亡：新臺幣300萬元。

二、每一事故身體傷亡：新臺幣1,500萬元。

三、每一事故財產損失：新臺幣200萬元。

四、保險期間總保險金額每年新臺幣3,400萬元。

旅館業應將每年度投保之責任保險證明文件，報請地方主管機關備查。

旅館業管理規則第9條

過去出題

(D) 王小華投資經營一家旅館，他投保了火災及地震保險，以保障他的財產，但
依旅館業管理規則之相關規定，他還需投保什麼險？　　104外語導遊實務（二）
　　(A) 履約保證保險　　　　　　　　　(B) 旅遊平安險
　　(C) 醫療健康保險　　　　　　　　　(D) 責任保險

題庫0323 旅館業專用標識如何使用？

旅館業應將旅館業專用標識懸掛於營業場所明顯易見之處。

旅館業專用標識之製發，地方主管機關得委託各該業者團體辦理之。

旅館業因事實或法律上原因無法營業者，應於事實發生或行政處分送達之日起
15日內，繳回旅館業專用標識；逾期未繳回者，地方主管機關得逕予公告註
銷。但旅館業依規定暫停營業者，不在此限。

旅館業管理規則第15條

過去出題

(C) 關於旅館業專用標識之使用，下列敘述何者為不正確？　　98華語領隊實務（二）
　　(A) 應懸掛於營業場所外部明顯易見之處
　　(B) 地方主管機關得委託業者團體辦理製發
　　(C) 旅館業如未經登記，可先行使用專用標識後，再補辦登記
　　(D) 地方主管機關應將專用標識編號列管

題庫0324 旅館業之客房價格規範為何？

旅館業應將其客房價格，報請地方主管機關備查；變更時，亦同。

旅館業向旅客收取之客房費用，不得高於前項客房價格。

旅館業應將其客房價格、旅客住宿須知及避難逃生路線圖，掛置於客房明顯光亮處所。

旅館業管理規則第21條

過去出題

(C) 我國旅館業管理制度中，對旅館業之客房價格定有應遵守之規範，下列有關旅館業房價管理之敘述，何者有誤？　　　　　　　　95外語導遊實務（二）
(A) 旅館業之客房價格由業者自定後報地方主管機關備查，變更時亦同
(B) 旅館業應將其客房價格，掛置於客房明顯光亮處
(C) 旅館業向旅客收取之客房費用，除春節期間外，不得高於報備之客房價格
(D) 旅館業已預收旅客訂金或確認訂房後，應依約保留房間

(C) 經營旅館業者，除依法辦妥公司或商業登記外，並應向地方主管機關申請登記，領取登記證後，始得營業，下列有關旅館業經營的敘述，何者錯誤？　　　　　　　　102華語導遊實務（二）
(A) 應將旅館業專用標識懸掛於營業場所明顯易見之處
(B) 應將其旅館業登記證，掛置於門廳明顯易見之處
(C) 應將客房價格，隨市場機制逕行調整，並置明顯易見之處
(D) 應將旅客住宿須知及避難逃生路線圖，掛置於客房明顯光亮處所

題庫0325 每日登記之住宿旅客資料應保存多久？

旅館業應將每日住宿旅客資料登記；其保存期間為半年。

旅館業管理規則第23條

題庫0326 旅館業應遵守哪些規定？

旅館業應遵守下列規定：

一、對於旅客建議事項，應妥為處理。

二、對於旅客寄存或遺留之物品，應妥為保管，並依有關法令處理。

三、發現旅客罹患疾病時，應於24小時內協助其就醫。

四、遇有火災、天然災害或緊急事故發生，對住宿旅客生命、身體有重大危害時，應即通報有關單位、疏散旅客，並協助傷患就醫。

旅館業於前項第四款事故發生後，應即將其發生原因及處理情形，向地方主管機關報備；地方主管機關並應即向交通部觀光局陳報。

旅館業管理規則第25條

過去出題

(A) 我國旅館業管理制度中，經營管理訂有應遵守之規範，下列有關應遵守事項之敘述，何者有誤？　　　　　　　　　　　　　　　96外語導遊實務（二）

　　(A) 發現旅客罹患疾病時，應報請當地衛生機關處理

　　(B) 對於旅客寄存或遺留之物品，應妥為保管，並依法令處理

　　(C) 對於旅客建議事項，應妥為處理

　　(D) 旅館業應將其登記證，掛置於門廳明顯易見之處

題庫0327 主管機關對旅館業得實施何種檢查？

主管機關對旅館業之經營管理、營業設施，得實施定期或不定期檢查。

旅館之建築管理與防火避難設施及防空避難設備、消防安全設備、營業衛生、安全防護，由各有關機關逕依主管法令實施檢查；經檢查有不合規定事項時，並由各有關機關逕依主管法令辦理。

前二項之檢查業務，得聯合辦理之。

旅館業管理規則第29條

過去出題

(C) 依旅館業管理規則之規定，除主管機關對旅館業之經營管理、營業設施實施定期或不定期檢查外，下列何者為各有關主管機關逕依主管法令對旅館業實施檢查之項目？①消防安全設備 ②營運績效 ③建築管理與防火避難設施 ④服務品質 ⑤營業衛生　　　　　　　　　　　　　　　102外語導遊實務（二）

　　(A) ①②③　　　　　　　　　　　　(B) ①②④

　　(C) ①③⑤　　　　　　　　　　　　(D) ②④⑤

題庫0328 警察對旅館執行臨檢工作規定如何？

警察人員對於住宿旅客之臨檢，以有相當理由，足認為其行為已構成或即將發生危害者為限。

觀光旅館及旅館旅宿安寧維護辦法第7條

警察人員於執行觀光旅館或旅館之臨檢前，對值班人員、受臨檢人等在場者，應出示證件表明其身分，並告以實施臨檢之事由。

觀光旅館及旅館旅宿安寧維護辦法第8條

警察人員對觀光旅館及旅館營業場所實施臨檢時，應會同現場值班人員行之，並應儘量避免干擾正當營業及影響其他住宿旅客安寧。

觀光旅館及旅館旅宿安寧維護辦法第9條

受臨檢人、利害關係人對執行臨檢之命令、方法、應遵守之程序或其他侵害利益情事，於臨檢程序終結前，得向執行之警察人員提出異議。在場執行人員中職位最高者，認其異議有理由者，應即為停止臨檢之決定；認其異議無理由者，得續行臨檢。

經受臨檢人請求，於臨檢程序終結時，應填具臨檢紀錄單，並將存執聯交予受臨檢人。

觀光旅館及旅館旅宿安寧維護辦法第10條

警察人員檢查客房住宿旅客身分時應於現場實施，除有犯罪嫌疑或受臨檢人同意或無從確定其身分或在現場臨檢將有不利影響或妨害安寧者外，身分一經查明，應即任其離去，不得要求受臨檢人同行至警察局、所進行盤查。

觀光旅館及旅館旅宿安寧維護辦法第11條

過去出題

(C) 警察人員對觀光旅館或旅館執行臨檢工作時，下列何者有誤？

97外語領隊實務（二）

(A) 應出示證件表明警察身分，並告以實施臨檢之事由

(B) 應會同業者現場值班人員進行臨檢

(C) 檢查房客身分時，為避免干擾營業及其他旅客安寧，得隨時將受臨檢人帶回警局（所）盤查

(D) 警察人員受臨檢人請求，應於臨檢程序終結時，填具臨檢紀錄單，並將存執聯交其保存

(B) 有關員警人員對觀光旅館或旅館執行臨檢，下列敘述何者正確？

102外語導遊實務（二）

(A) 員警人員無正當理由均可對住宿旅客進行臨檢，進入旅客住宿之客房

(B) 員警人員對觀光旅館及旅館營業場所實施臨檢時，應會同現場值班人員行之

(C) 員警人員對觀光旅館及旅館營業場所實施臨檢時，導遊人員得要求旅客不予理會

(D) 旅館業可依導遊人員要求拒絕員警人員對觀光旅館及旅館營業場所實施臨檢

(C) 警察人員依觀光旅館及旅館旅宿安寧維護辦法規定執行勤務時，下列何項情形錯誤？

102華語導遊實務（二）

(A) 警察人員對於住宿旅客之臨檢，以有相當理由，足認為其行為已構成或即將發生危害者為限

(B) 警察人員於執行觀光旅館臨檢前，對值班人員、受臨檢人等在場者，應出示證件表明其身分，並告以實施臨檢之事由

(C) 警察人員對觀光旅館實施臨檢時，如已先知會，即不須會同值班人員行之

(D) 在場執行警察人員中職位最高者得接受住宿旅客提出異議，認其異議有理由者，應即為停止臨檢之決定

(D) 若您是導遊人員，帶陸客觀光團住宿高雄市某一旅館時，恰巧遇到警察人員臨檢時，您可根據下列哪一個法規來檢視警察人員臨檢的程序及行為是否合乎觀光法令規定？

104外語導遊實務（二）

(A) 旅行業管理規則

(B) 旅館業管理規則

(C) 導遊人員管理規則

(D) 觀光旅館及旅館旅宿安寧維護辦法

(B) 依觀光旅館及旅館旅宿安寧維護辦法規定，下列有關警察人員對於住宿旅客臨檢之敘述，何者正確？

104華語導遊實務（二）

(A) 由櫃檯廣播告知旅客實施臨檢

(B) 有相當理由認為旅客行為即將發生危害

(C) 為免干擾臨檢之執行，旅館值班人員可免會同

(D) 為偵查不公開，警察可免出示證件表明身分

第三節 民宿管理辦法

題庫0329 民宿管理辦法之法源為何？

本辦法依發展觀光條例第25條第3項規定訂定之。

民宿管理辦法第1條

（B）下述何項法令是以「發展觀光條例」為其法源？ 　　95外語導遊實務（二）
- (A) 國家公園管理法
- (B) 民宿管理辦法
- (C) 森林遊樂區設置管理辦法
- (D) 文化資產保存法

題庫0330 經營民宿之相關規定為何？

民宿之主管機關，在中央為交通部，在直轄市為直轄市政府，在縣（市）為縣（市）政府。

發展觀光條例第3條

民宿之名稱，不得使用與同一直轄市、縣（市）內其他民宿、觀光旅館業或旅館業相同之名稱。

民宿管理辦法第10條

經營民宿者，應先檢附下列文件，向地方主管機關申請登記，並繳交規費，領取民宿登記證及專用標識牌後，始得開始經營。

民宿管理辦法第11條

（A）下列有關我國民宿管理制度之敘述，何者錯誤？ 　　作者林老師出題
- (A) 民宿管理法規由中央授權地方政府制定並執行，以因地制宜
- (B) 經營民宿者，應向地方主管機關（即直轄市、縣市政府）申請登記
- (C) 經營民宿者於領取主管機關核發之民宿登記證及專用標識牌後即得開始營業
- (D) 民宿之名稱，不得使用與同一直轄市、縣市內其他民宿、觀光旅館業或旅館業相同之名稱

題庫0331 民宿只能設置於哪些地區？

民宿之設置，以下列地區為限，並須符合各該相關土地使用管制法令之規定：

一、非都市土地。

二、都市計畫範圍內，且位於下列地區者：

（一）風景特定區。

（二）觀光地區。

（四）原住民族地區。

（四）偏遠地區。

（五）離島地區。

（六）經農業主管機關核發許可登記證之休閒農場或經農業主管機關劃定之休閒農業區。

（七）依文化資產保存法指定或登錄之古蹟、歷史建築、紀念建築、聚落建築群、史蹟及文化景觀，已擬具相關管理維護或保存計畫之區域。

（八）具人文或歷史風貌之相關區域。

三、國家公園區。

民宿管理辦法第3條

過去出題

(C) 民宿是提供旅客鄉野生活之住宿處所，依民宿管理辦法規定，下列那個地方可申請設置民宿？ 　108外語領隊實務（二）

(A) 彰化市都市計畫地區　　　　　(B) 宜蘭市都市計畫地區

(C) 馬公市都市計畫地區　　　　　(D) 嘉義市都市計畫地區

題庫0332 民宿之客房數及總樓地板面積限制為何？

民宿之經營規模，應為客房數8間以下，且客房總樓地板面積240平方公尺以下。但位於原住民族地區、經農業主管機關核發許可登記證之休閒農場、經農業主管機關劃定之休閒農業區、觀光地區、偏遠地區及離島地區之民宿，得以客房數15間以下，且客房總樓地板面積400平方公尺以下之規模經營之。

前項但書規定地區內，以農舍供作民宿使用者，其客房總樓地板面積，以300平方公尺以下為限。

民宿管理辦法第3條

過去出題

(C) 我國民宿業管理辦法規定，民宿之經營規模以客房數幾間以下為原則？

作者林老師出題

(A) 4間 (B) 5間
(C) 8間 (D) 9間

(D) 離島地區民宿之經營規模，以客房數及客房總樓地板面積在一定規模以下為原則，其一定規模係指： 作者林老師出題
(A) 5間、150平方公尺 (B) 8間、240平方公尺
(C) 15間、200平方公尺 (D) 15間、400平方公尺

(D) 觀光地區民宿經營之客房數及客房總樓地板面積之限制為何？ 作者林老師出題
(A) 並無特別限制 (B) 15間以下、200平方公尺以下
(C) 15間以下、240平方公尺以下 (D) 15間以下、400平方公尺以下

(C) 依據民宿管理辦法，經農業主管機關劃定之休閒農業區、觀光地區、偏遠地區及離島地區之民宿，客房數最多可設置多少間？ 107外語導遊實務（二）
(A) 10 間 (B) 12 間 (C) 15 間 (D) 20 間

題庫0333 民宿滅火器應有幾具以上？有樓層者，每層至少幾具？

民宿之消防安全設備應符合下列規定：

一、每間客房及樓梯間、走廊應裝置緊急照明設備。

二、設置火警自動警報設備，或於每間客房內設置住宅用火災警報器。

三、配置滅火器2具以上，分別固定放置於取用方便之明顯處所；有樓層建築物者，每層應至少配置1具以上。

民宿管理辦法第6條

（B）民宿應配置一定數量以上之滅火器，分別固定放置於取用方便之明顯處所。其「一定數量」指多少具？　97外語導遊實務（二）

(A) 1具　　　　　　　　　　(B) 2具
(C) 3具　　　　　　　　　　(D) 4具

（A）新竹縣某家木造三層樓之民宿，其每層應至少配置滅火器多少具以上？　97華語導遊實務（二）

(A) 1具　　　　　　　　　　(B) 2具
(C) 3具　　　　　　　　　　(D) 4具

題庫0334 民宿建築物以住宅為限，但何者例外？

民宿之申請登記應符合下列規定：
一、建築物使用用途以住宅為限。但第四條第一項但書規定地區，其經營者為農舍及其座落用地之所有權人者，得以農舍供作民宿使用。
二、由建築物實際使用人自行經營。但離島地區經當地政府獲中央相關管理機關委託經營，且同1人之經營客房總數15間以下者，不在此限。
三、不得設於集合住宅。但以集合住宅社區內整棟建築物申請，且申請人取得區分所有權人會議同意者，地方主管機關得為保留民宿登記廢止權之附款，核准其申請。
四、客房不得設於地下樓層。但有下列情形之一，經地方主管機關會同當地建築主管機關認定不違反建築相關法令規定者，不在此限：
（一）當地原住民族主管機關認定具有原住民族傳統建築特色者。
（二）因周邊地形高低差造成之地下樓層且有對外窗者。
五、不得與其他民宿或營業之住宿場所，共同使用直通樓梯、走道及出入口。

民宿管理辦法第8條

（A）民宿建築物使用用途以住宅為限，但偏遠地區民宿得以下列何者供作民宿使用？　作者林老師出題

(A) 農舍　　　　　　　　　　(B) 鄉村住宅
(C) 集合住宅　　　　　　　　(D) 商業設施

題庫0335 民宿經營者應投保之責任保險最低金額多少？

民宿經營者應投保責任保險之範圍及最低金額如下：

一、每一個人身體傷亡：新臺幣200萬元。

二、每一事故身體傷亡：新臺幣1,000萬元。

三、每一事故財產損失：新臺幣200萬元。

四、保險期間總保險金額：新臺幣2,400萬元。

前項保險範圍及最低金額，地方自治法規如有對消費者保護較有利之規定者，從其規定。

民宿管理辦法第24條

過去出題

(B) 民宿經營者應投保責任保險，每一個人身體傷亡保險金額，至少新臺幣多少元？　　　　　　　　　　　　　　　　　　　　　95外語導遊實務（二）

(A) 100萬元　　　　　　　　　　　(B) 200萬元

(C) 300萬元　　　　　　　　　　　(D) 500萬元

題庫0336 民宿客房之定價如何訂定？

民宿客房之定價，由民宿經營者自行訂定，並報請地方主管機關備查；變更時亦同。

民宿之實際收費不得高於前項之定價。

民宿管理辦法第25條

過去出題

(C) 民宿客房之定價，下列敘述何者正確？　　　　　　100外語導遊實務（二）

(A) 由各地主管機關先定上限，再由經營者據以定價

(B) 依當地民宿業者之平均房價調整

(C) 由經營者自行訂定，並報當地主管機關備查

(D) 旺季時民宿客房之實際收費可依民宿客房定價加成計算

題庫0337 民宿經營者應將住宿旅客資料保存多久？

民宿經營者應將每日住宿旅客資料登記；其保存期間為6個月。

民宿管理辦法第28條

過去出題

(C) 依民宿管理辦法規定，民宿經營者對於每日登記之住宿旅客資料，應保存多久？
　　　　　　　　　　　　　　　　　　　　　108外語導遊實務（二）

(A) 1年　　　　　　　　　　　　(B) 9個月

(C) 6個月　　　　　　　　　　　(D) 3個月

第四節　風景特定區管理規則

修正日期：106.12.15

題庫0338 風景特定區有幾個等級？

風景特定區依其地區特性及功能劃分為國家級、直轄市級及縣（市）級2種等級。

風景特定區管理規則第4條

過去出題

(D) 依規定風景特定區按其地區特性及功能，劃分為哪幾級？ 101外語領隊實務（二）

(A) 國定、直轄市定及縣（市）定

(B) 國家級、省（市）級、縣（市）級

(C) 國定、省（市）定、縣（市）定

(D) 國家級、直轄市級及縣（市）級

題庫0339 依規定評鑑之風景特定區由哪一機關公告？

依規定評鑑之風景特定區，由交通部觀光局報經交通部核轉行政院核定後，由下列主管機關將其等級及範圍公告之。

一、國家級風景特定區，由交通部公告。

二、直轄市級風景特定區，由直轄市政府公告。縣（市）級風景特定區，由縣（市）政府公告。

依前項公告之縣（市）級風景特定區，所在縣（市）改制為直轄市者，由改制後之直轄市政府公告變更其等級名稱。

風景特定區管理規則第5條

（A）依規定評鑑之風景特定區，由交通部觀光局報經交通部核轉行政院核備後，縣
級風景特定區應由下列哪一機關將其範圍及等級公告？　94華語導遊實務（二）
(A) 縣政府　　　　　　　　　　　(B) 交通部觀光局
(C) 交通部　　　　　　　　　　　(D) 行政院

（D）縣（市）級之風景特定區，經交通部觀光局評鑑，最後經行政院之核備後，
再由哪一機關公告？　98華語導遊實務（二）
(A) 行政院　　　　　　　　　　　(B) 交通部
(C) 交通部觀光局　　　　　　　　(D) 該縣（市）政府

題庫0340 風景特定區內之商品價格應如何訂定？

風景特定區內之商品，該管主管機關應輔導廠商公開標價，並按所標價格交
易。

風景特定區管理規則第12條

（C）關於風景特定區內之商家商品價格，依規定下列敘述何者正確？
100華語領隊實務（二）

(A) 依市場機制由商家調整販售
(B) 視遊客多寡由商家調整販售
(C) 該管主管機關輔導商家公開標價，並按所標價格販售
(D) 該管主管機關輔導商家公開統一價格，標價販售

題庫0341 風景特定區之公共設施應如何辦理？

風景特定區之公共設施除私人投資興建者外，由主管機關或該公共設施之管理
機構按核定之計畫投資興建，分年編列預算執行之。

風景特定區管理規則第15條

（B）風景特定區之公共設施應如何投資辦理？　100華語領隊實務（二）
(A) 由主管機關協商所轄範圍內之相關機關籌措投資興建
(B) 由主管機關或該公共設施之管理機構按核定之計畫投資興建，分年編列預
算執行之
(C) 由主管機關協商相關機關分攤投資興建
(D) 由主管機關協商地方相關機關分攤投資興建

第五節 觀光遊樂業管理規則

修正日期：106.01.20

題庫0342 觀光遊樂業申請籌設面積不得小於幾公頃？

觀光遊樂業申請籌設面積不得小於2公頃，但其他法令另有規定者，或直轄市、縣（市）政府依其自治權限另定者，從其規定。

觀光遊樂業管理規則第7條

過去出題

(A) 觀光遊樂業申請籌設面積原則上不得小於多少公頃？　　94華語導遊實務（二）
　　(A) 2公頃　　　　　　　　　　　　　(B) 5公頃
　　(C) 10公頃　　　　　　　　　　　　(D) 15公頃

(B) 除另有規定外，觀光遊樂業申請籌設之土地最小面積為：100外語導遊實務（二）
　　(A) 1公頃　　　　　　　　　　　　　(B) 2公頃
　　(C) 3公頃　　　　　　　　　　　　　(D) 4公頃

(B) 某企業欲在風景區內投資興建遊樂區，依法提出籌設申請，其土地面積不得小於幾公頃？　　101外語導遊實務（二）
　　(A) 1公頃　　　　　　　　　　　　　(B) 2公頃
　　(C) 5公頃　　　　　　　　　　　　　(D) 10公頃

題庫0343 觀光遊樂業重大投資案件由何機關受理？

觀光遊樂業籌設申請案件之主管機關，區分如下：
一、屬重大投資案件者，由交通部觀光局受理、核准、發照。
二、非屬重大投資案件者，由地方主管機關受理、核准、發照。

觀光遊樂業管理規則第7條

過去出題

(C) 觀光遊樂業重大投資案件之受理機關為何？　　100外語導遊實務（二）
　　(A) 重大投資案所在之縣（市）政府　　(B) 經濟部投資審議委員會
　　(C) 交通部觀光局　　　　　　　　　　(D) 行政院公共工程委員會

題庫0344 觀光遊樂業核准籌設後多久內要申請建照？

經核准籌設之觀光遊樂業，不需辦理土地使用變更、環境影響評估、水土保持處理與維護或整地排水計畫者；或依法辦理土地使用變更、環境影響評估、水土保持處理與維護或整地排水計畫經該管主管機關核准或取得完工證明者，應於1年內，向當地建築主管機關申請建築執照，依法興建；屆期未依法興建者，籌設之核准失其效力。

前項期間，如有正當理由者，得敘明理由，於期間屆滿前向主管機關申請延展。延展以2次為限，每次不得逾1年；屆期未依法開始興建者，籌設之核准失其效力。

觀光遊樂業管理規則第14條

過去出題

(C) 經核准籌設之觀光遊樂業，不需辦理土地使用變更、環境影響評估、水土保持處理與維護者，依規定應於多久時間內申請建築執照，依法興建？

101外語領隊實務（二）

(A) 3個月　　　　　　　　　　　　(B) 6個月
(C) 1年　　　　　　　　　　　　　(D) 1年6個月

題庫0345 觀光遊樂業應將何種文件懸掛於入口明顯處所？

觀光遊樂業應將觀光遊樂業專用標識懸掛於入口明顯處所。

觀光遊樂業管理規則第18條

過去出題

(B) 「觀光遊樂業」是指經觀光主管機關核准經營觀光遊樂設施之營利事業，依規定業者應將下列何項政府核發之文件懸掛於入口明顯處所？

97華語導遊實務（二）

(A) 營利事業登記證　　　　　　　(B) 觀光遊樂業專用標識
(C) 服務標章　　　　　　　　　　(D) 公司登記證明文件

題庫0346 觀光遊樂業應將哪些事項公告於明顯場所？

觀光遊樂業之營業時間、收費、服務項目、營業區域範圍圖、遊園及觀光遊樂設施使用須知、保養或維修項目，應依其性質分別公告於售票處、進口處、設有網站者之網頁及其他適當明顯處所。

觀光遊樂業管理規則第19條

過去出題

(C) 經營觀光遊樂業者，應依規定將必要事項公告於售票處、進口處及其他適當明顯處所。下列何項非屬前述應公告事項？　　　　　100外語導遊實務（二）

(A) 營業時間、收費及服務項目　　　　(B) 遊園及觀光遊樂設施使用須知
(C) 公司負責人及旅客服務專線電話　　(D) 保養或維修項目

題庫0347 觀光遊樂業投保責任保險之最低保險金額多少？

觀光遊樂業應投保責任保險，其保險範圍及最低保險金額如下：

一、每一個人身體傷亡：新臺幣300萬元。

二、每一事故身體傷亡：新臺幣3,000萬元。

三、每一事故財產損失：新臺幣200萬元。

四、保險期間總保險金額：新臺幣6,400萬元。

觀光遊樂業應將每年度投保之責任保險證明文件，報請地方主管機關備查。

地方主管機關為前項備查時，應副知交通部觀光局。

觀光遊樂業管理規則第20條

題庫0348 觀光遊樂業園區內舉辦特定活動者，應另行投保該活動之責任保險之總保險金額多少？

觀光遊樂業投保特定活動之責任保險，其保險期間總保險金額為新臺幣3,200萬元。

觀光遊樂業管理規則第20條

題庫0349 觀光遊樂業申請暫停營業最長不得超過多久？

觀光遊樂業申請暫停營業期間，最長不得超過1年。

觀光遊樂業管理規則第25條

過去出題

(B) 觀光遊樂業申請暫停營業之期間，最長不得超過多少時間？

　　　　　98華語領隊實務（二）

(A) 6個月　　　　　　　　　　　　(B) 1年
(C) 1年6個月　　　　　　　　　　(D) 2年

題庫0350 觀光遊樂設施經相關主管機關檢查符合規定後核發之檢查文件，應如何處理？

觀光遊樂設施經相關主管機關檢查符合規定後核發之檢查文件，應標示或放置於各項受檢查之觀光遊樂設施明顯處。

觀光遊樂設施應依其種類、特性，分別於顯明處所豎立說明牌及有關警告、使用限制之標誌。

觀光遊樂業管理規則第33條

過去出題

(A) 觀光遊樂設施經相關主管機關檢查符合規定後核發之檢查文件，觀光遊樂業者應依下列何項方式處理，始符合規定？　　　　　100華語領隊實務（二）
(A) 標示或放置於各受檢之觀光遊樂設施明顯處
(B) 公告於入口處或售票處明顯處所
(C) 刊登政府公報或新聞紙
(D) 歸檔妥為保管以備查核

題庫0351 觀光遊樂業一年至少舉辦幾次救難演習？

觀光遊樂業應設置遊客安全維護及醫療急救設施，並建立緊急救難及醫療急救系統，報請地方主管機關備查。

觀光遊樂業每年至少舉辦救難演習1次，並得配合其他演習舉辦。

觀光遊樂業管理規則第35條

過去出題

(A) 觀光遊樂業每年至少舉辦幾次救難演習？　　　　　94外語導遊實務（二）
(A) 1次　　　　　　　　　　　　(B) 2次
(C) 3次　　　　　　　　　　　　(D) 4次

題庫0352 地方主管機關對觀光遊樂業者實施檢查之項目為何？

地方主管機關督導轄內觀光遊樂業之旅遊安全維護、觀光遊樂設施維護管理、環境整潔美化、遊客服務等事項，應邀請有關機關實施定期或不定期檢查並作成紀錄。

前項觀光遊樂設施經檢查結果，認有不合規定或有危險之虞者，應以書面通知限期改善，其未經複檢合格前不得使用。

觀光遊樂業管理規則第37條

過去出題

(C) 依觀光遊樂業管理規則規定，地方主管機關督導檢查轄內觀光遊樂業之內容，不包括下列何者？　　　　　　　　　　　　　　　105華語導遊實務（二）

(A) 旅遊安全維護
(B) 觀光遊樂設施維護管理
(C) 經營績效
(D) 環境整潔美化

題庫0353 **地方主管機關對觀光遊樂業者實施定期檢查之時間為何？**

地方主管機關督導轄內觀光遊樂業之定期檢查應於上、下半年各檢查1次，各於當年4月底、10月底前完成，檢查結果應陳報交通部觀光局備查。
交通部觀光局得實施不定期檢查。

觀光遊樂業管理規則第37條

過去出題

(B) 直轄市、縣（市）政府應多久對觀光遊樂業實施定期檢查？

94華語導遊實務（二）

(A) 每3個月檢查1次
(B) 上、下半年各檢查1次
(C) 每年檢查1次
(D) 每2年檢查1次

第六節 水域遊憩活動管理辦法

修正日期：108.01.10

題庫0354 水域遊憩活動之管理機關為何？

本辦法所稱水域遊憩活動管理機關，如下：
一、水域遊憩活動位於風景特定區、國家公園所轄範圍者，為該特定管理機關。
二、水域遊憩活動位於前款特定管理機關轄區範圍以外，為直轄市、縣（市）政府。
前項水域遊憩活動管理機關為依本辦法管理水域遊憩活動，應經公告適用，方得依本條例處罰。

水域遊憩活動管理辦法第4條

過去出題

(D) 依水域遊憩活動管理辦法規定，在新北市福隆海邊進行水域遊憩活動，其水域遊憩活動管理機關為何？　　　　　　　　105華語領隊實務（二）
(A) 新北市政府
(B) 行政院海岸巡防署
(C) 貢寮區公所
(D) 交通部觀光局東北角暨宜蘭海岸國家風景區管理處

題庫0355 水上摩托車與其他水域活動共用一水域時，其活動範圍為何？

水上摩托車活動區域由水域遊憩活動管理機關視水域狀況定之；水上摩托車活動與其他水域活動共用同一水域時，其活動範圍應位於距陸岸起算離岸200公尺至1公里之水域內，水域遊憩活動管理機關得在上述範圍內縮小活動範圍。
前項水域遊憩活動管理機關應設置活動區域之明顯標示；從陸域進出該活動區域之水道寬度應至少30公尺，並應明顯標示之。
水上摩托車活動不得與潛水、游泳等非動力型水域遊憩活動共同使用相同活動時間及區位。

水域遊憩活動管理辦法第13條

（B）依照「水域遊憩活動管理辦法」之規定，在同一水域中，如有游泳、潛水及水上摩托車共同使用時，水上摩托車活動的範圍之規定為何？

98華語領隊實務（二）

(A) 自陸岸起算離岸100公尺至2公里之水域內
(B) 自陸岸起算離岸200公尺至1公里之水域內
(C) 自陸岸起算離岸200公尺至2公里之水域內
(D) 沒有規定

（C）水上摩托車活動區域範圍，應由陸岸起算離岸多少公尺至多少公尺之水域內？

101華語導遊實務（二）

(A) 50公尺至500公尺　　　　　(B) 150公尺至1,500公尺
(C) 200公尺至1,000公尺　　　　(D) 250公尺至1,000公尺

題庫0356 水上摩托車之航行方向為何？

水上摩托車活動航行方向應為順時鐘，並應遵守下列規定：

一、正面會車：二車皆應朝右轉向，互從對方左側通過。

二、交叉相遇：位在駕駛者右側之水上摩托車為直行車，另一水上摩托車應朝右轉，由直行車的後方通過。

三、後方超車：超越車應從直行車的左側通過，但應保持相當距離及明確表明其方向。

水域遊憩活動管理辦法第15條

（C）水上摩托車活動區域範圍內，航行方向應為：　　97外語導遊實務（二）
(A) 直向　　　　　　　　　　　(B) 橫向
(C) 順時鐘　　　　　　　　　　(D) 逆時鐘

題庫0357 浮潛和水肺潛水有何不同？

所稱潛水活動，包括在水中進行浮潛或水肺潛水之活動。

前項所稱浮潛，指佩帶潛水鏡、蛙鞋或呼吸管之潛水活動；所稱水肺潛水，指佩帶潛水鏡、蛙鞋、呼吸管及呼吸器之潛水活動。

水域遊憩活動管理辦法第16條

（A）依據水域遊憩活動管理辦法，佩帶潛水鏡、蛙鞋或呼吸管之潛水活動，稱之為：　　　　　　　　　　　　　　　　99外語領隊實務（二）

(A) 浮潛　　　　　　　　　　　　(B) 淺海潛水
(C) 深水潛水　　　　　　　　　　(D) 水肺潛水

（D）依據水域遊憩活動管理辦法第15條規定，佩帶潛水鏡、蛙鞋、呼吸管及呼吸器之潛水活動，稱之為：　　　　　　　　　99華語領隊實務（二）

(A) 浮潛　　　　　　　　　　　　(B) 淺海潛水
(C) 深水潛水　　　　　　　　　　(D) 水肺潛水

*105年修法之後本條成為此管理辦法之第16條。

題庫0358 水肺／浮淺潛水時，一個教練最多指導幾人？

帶客從事潛水活動者，應遵守下列規定：

一、僱用帶客從事水肺潛水活動者，應持有國內或國外潛水機構之合格潛水教練能力證明，每人每次以指導8人為限。

二、僱用帶客從事浮潛活動者，應具備各相關機關或經其認可之組織所舉辦之講習、訓練合格證明，每人每次以指導10人為限。

三、以切結確認從事水肺潛水活動者持有潛水能力證明。

四、僱用帶客從事潛水活動者，應充分熟悉該潛水區域之情況，並確實告知潛水者，告知事項至少包括：活動時間之限制、最深深度之限制、水流流向、底質結構、危險區域及環境保育觀念暨規定，若潛水員不從，應停止該次活動。另應告知潛水者考量身體健康狀況及體力。

五、每次活動應攜帶潛水標位浮標（浮力袋），並在潛水區域設置潛水旗幟。

水域遊憩活動管理辦法第19條

（C）導遊帶領一團18名旅客去綠島從事水肺潛水活動時，應有幾位合格潛水教練陪同指導？　　　　　　　　　　　　　　94華語導遊實務（二）

(A) 1位　　　　　　　　　　　　(B) 2位
(C) 3位　　　　　　　　　　　　(D) 4位

題庫0359 獨木舟活動之相關規定為何？

所稱獨木舟活動，指利用具狹長船體構造，不具動力推進，而用槳划動操作器具進行之水上活動。

水域遊憩活動管理辦法第22條

從事獨木舟活動，不得單人單艘進行，並應穿著救生衣，救生衣上應附有口哨。

水域遊憩活動管理辦法第23條

帶客從事獨木舟活動者，應遵守下列規定：

一、應備置具救援及通報機制之無線通訊器材，並指定帶客者攜帶之。

二、帶客從事獨木舟活動，應編組進行，並有1人為領隊，每組以20人或10艘獨木舟為上限。

三、帶客從事獨木舟活動者，應充分熟悉活動區域之情況，並確實告知活動者，告知事項至少應包括活動時間之限制、水流流速、危險區域及生態保育觀念與規定。

四、每次活動應攜帶救生浮標。

水域遊憩活動管理辦法第24條

過去出題

(B) 下列有關獨木舟活動的敘述，何者是錯誤的？　　　　　95外語領隊實務（二）

　　(A) 獨木舟活動係指利用具狹長船體構造，不具動力推進，而用槳划動操作器具進行之水上活動

　　(B) 單人單艘進行獨木舟活動，應穿著救生衣，救生衣上應附有口哨

　　(C) 從事獨木舟活動應備具救援及通報機制之無線通訊器材，並指定帶客者攜帶

　　(D) 每次從事獨木舟活動，應攜帶救生浮標

題庫0360 泛舟活動之相關規定為何？

從事泛舟活動前，應向水域遊憩活動管理機關報備。

帶客從事泛舟活動，應於活動對遊客進行活動安全教育。

前項活動安全教育之內容由水域遊憩活動管理機關訂定並公告之。

水域遊憩活動管理辦法第26條

從事泛舟活動，應穿著救生衣及戴安全頭盔，救生衣上應附有口哨。

水域遊憩活動管理辦法第27條

(D) 下列有關從事泛舟活動的敘述何者錯誤？　　　　　　96外語導遊實務（二）
　　　(A) 從事泛舟活動前，應向水域管理機關報備
　　　(B) 從事泛舟活動前，應先接受活動安全教育
　　　(C) 從事泛舟活動，應穿著救生衣及戴安全頭盔，救生衣上應附有口哨
　　　(D) 從事泛舟活動後，應向水域管理機關報備

第七節　外籍旅客購買特定貨物申請退還營業稅實施辦法

修正日期：107.11.05

題庫0361　「達一定金額以上」之定義為何？

達一定金額以上：指同一天內向同一特定營業人購買特定貨物，其累計含稅消費金額達新臺幣**2,000元以上**者。

外籍旅客購買特定貨物申請退還營業稅實施辦法第3條

題庫0362　「特定貨物」之定義為何？

特定貨物：指可隨旅行攜帶出境之應稅貨物。但下列貨物不包括在內：
（一）因安全理由，不得攜帶上飛機或船舶之貨物。
（二）不符機艙限制規定之貨物。
（三）未隨行貨物。
（四）在中華民國境內已全部或部分使用之可消耗性貨物。

外籍旅客購買特定貨物申請退還營業稅實施辦法第3條

(A) 外籍旅客購買特定貨物達一定金額以上，可依規定申請退還營業稅。其特定貨物指：　　　　　　97外語導遊實務（二）
　　　(A) 供日常生活使用，並可隨旅行攜帶出境之應稅貨物
　　　(B) 不符機艙限制規定之貨物
　　　(C) 未隨行貨物
　　　(D) 在中華民國境內已全部或部分使用之可消耗性貨物

(A) 外籍旅客購買特定貨物申請退還營業稅，其特定貨物之範圍為何？

98外語領隊實務（二）

(A) 隨行貨物
(B) 在我國境內已全部使用之可消耗性貨物
(C) 在我國境內已部分使用之可消耗性貨物
(D) 供商業使用之貨物

題庫0363　「一定期間」之定義為何？

一定期間：指自購買特定貨物之日起，至攜帶特定貨物出境之日止，未逾90日之期間。但辦理特約市區退稅之外籍旅客，應於申請退稅之日起20日內攜帶特定貨物出境。

外籍旅客購買特定貨物申請退還營業稅實施辦法第3條

題庫0364　同時購買特定貨物和非特定貨物時，統一發票要如何開立？

特定營業人於外籍旅客同時購買特定貨物及非特定貨物時，應分別開立統一發票。

外籍旅客購買特定貨物申請退還營業稅實施辦法第8條

過去出題

(A) 外籍旅客同時購買特定貨物及非特定貨物時，如要申請退還營業稅，其統一發票如何開立？

98華語導遊實務（二）

(A) 分別開立　　　　　　　　　　(B) 合併開立
(C) 僅開立特定貨物部分　　　　　(D) 免開立

題庫0365　退換貨時應如何處理？

特定營業人銷售特定貨物後，發生銷貨退回、折讓或掉換貨物等情事，應收回原開立之統一發票及退稅明細申請表或退稅明細核定單，並依規定重新開立記載並傳輸退稅明細申請表或退稅明細核定單。如有溢退稅款者，應填發繳款書並向外籍旅客收回該退稅款，代為向公庫繳納。

外籍旅客購買特定貨物申請退還營業稅實施辦法第13條

(B) 特定營業人銷售特定貨物後，發生銷貨退回或更換貨物等情事，其退稅明細申
　　　請表應如何處理？　　　　　　　　　　　　　　　　100外語領隊實務（二）
　　　(A) 更正後發還　　　　　　　　　　(B) 收回，重新開立
　　　(C) 報稽徵機關備查　　　　　　　　(D) 送出境機場之海關備查

題庫0366　出境時未提出申請如何處理？

於購物後首次出境時未提出申請或已提出申請未經核定退稅者，不得於事後申
請退還。

外籍旅客購買特定貨物申請退還營業稅實施辦法第14條

(B) 外籍旅客出境時未提出申請退還營業稅時，則下列敘述何者正確？
　　　　　　　　　　　　　　　　　　　　　　　　　　93華語導遊實務（二）
　　　(A) 下次入境時再補辦
　　　(B) 不得於事後申請退還營業稅
　　　(C) 出境30天內寄給旅行社代辦
　　　(D) 出境30天內寄給購買的營業人代辦

第八節　交通部觀光局辦事細則

修正日期：91.09.25

題庫0367　企劃組工作內容為何？

本局企劃組職掌如左：
一、各項觀光計畫之研擬、執行之管考事項及研究發展與管制考核工作之推
　　動。
二、年度施政計畫之釐訂、整理、編纂、檢討改進及報告事項。
三、觀光事業法規之審訂、整理、編纂事項。
四、觀光市場之調查分析及研究事項。
五、觀光旅客資料之蒐集、統計、分析、編纂及資料出版事項。
六、本局資訊硬體建置、系統開發、資通安全、網際網路更新及維護事項。
七、觀光書刊及資訊之蒐集、訂購、編譯、出版、交換、典藏事項。
八、其他有關觀光產業之企劃事項。

交通部觀光局辦事細則第4條

過去出題

(C) 交通部觀光局行政組織中，下列何者掌管觀光法規之審訂、整理及編撰？

94外語導遊實務（二）

(A) 技術組　　　　　　　　　　(B) 業務組
(C) 企劃組　　　　　　　　　　(D) 秘書室

(A) 交通部觀光局負責觀光市場之調查分析及研究事項之業務屬於何單位職掌？

101華語領隊實務（二）

(A) 企劃組　　　　　　　　　　(B) 國際組
(C) 業務組　　　　　　　　　　(D) 技術組

題庫0368 業務組工作內容為何？

本局業務組職掌如左：

一、觀光旅館業、旅行業、導遊人員及領隊人員之管理輔導事項。

二、觀光旅館業、旅行業、導遊人員及領隊人員證照之核發事項。

三、國際觀光旅館及一般觀光旅館之建築與設備標準之審核事項。

四、觀光從業人員培育、甄選、訓練事項。

五、觀光從業人員訓練叢書之編印事項。

六、觀光旅館業、旅行業聘僱外國專門性、技術性工作人員之審核事項。

七、觀光旅館業、旅行業資料之調查蒐集及分析事項。

八、觀光法人團體之輔導及推動事項。

九、其他有關事項。

交通部觀光局辦事細則第5條

過去出題

(A) 管理、輔導及甄訓旅行業導遊人員為交通部觀光局中哪一個單位之職責？

93華語導遊實務（二）

(A) 業務組　　　　　　　　　　(B) 技術組
(C) 旅遊服務中心　　　　　　　(D) 企劃組

(D) 下列何者非屬交通部觀光局之職掌業務？　　94外語領隊實務（二）

(A) 旅行業及導遊人員證照之核發與管理
(B) 觀光旅館設備標準之審核事項
(C) 觀光市場之調查及研究事項
(D) 生態保育區與自然保留區之設置

(C) 交通部觀光局哪一單位掌理旅行業、觀光旅館業、導遊人員、領隊人員之管理輔導及觀光從業人員訓練事項？
97外語導遊實務（二）
(A) 國際組　　　　　　　　　　(B) 國民旅遊組
(C) 業務組　　　　　　　　　　(D) 旅遊服務中心

題庫0369 技術組工作內容為何？

本局技術組職掌如左：

一、觀光資源之調查及規劃事項。

二、觀光地區名勝古蹟協調維護事項。

三、風景特定區設立之評鑑、審核及觀光地區之指定事項。

四、風景特定區之規劃、建設經營、管理之督導事項。

五、觀光地區規劃、建設、經營、管理之輔導及公共設施興建之配合事項。

六、地方風景區公共設施興建之配合事項。

七、國家級風景特定區獎勵民間投資之協調推動事項。

八、自然人文生態景觀區之劃定與專業導覽人員之資格及管理辦法擬訂事項。

九、稀有野生物資源調查及保育之協調事項。

一○、其他有關觀光產業技術事項。

交通部觀光局辦事細則第6條

過去出題

(D) 交通部觀光局內部負責國家級風景特定區規劃、建設、經營、管理相關業務之單位為何？
101華語導遊實務（二）
(A) 企劃組　　　　　　　　　　(B) 國民旅遊組
(C) 業務組　　　　　　　　　　(D) 技術組

題庫0370 國民旅遊組工作內容為何？

本局國民旅遊組職掌如左：
一、觀光遊樂設施興辦事業計畫之審核及證照核發事項。
二、海水浴場申請設立之審核事項。
三、觀光遊樂業經營管理及輔導事項。
四、海水浴場經營管理及輔導事項。
五、觀光地區交通服務改善協調事項。
六、國民旅遊活動企劃、協調、行銷及獎勵事項。
七、地方辦理觀光民俗節慶活動輔導事項。
八、國民旅遊資訊服務及宣傳推廣相關事項。
九、其他有關國民旅遊業務事項。

交通部觀光局辦事細則第7-1條

過去出題

(C) 觀光遊樂業經營管理及輔導事項，是交通部觀光局哪一組的業務執掌？

98華語導遊實務（二）

(A) 企劃組 　　　　　　　　　　(B) 業務組
(C) 國民旅遊組 　　　　　　　　(D) 技術組

題庫0371 「旅館業」、「民宿」由何單位督導？

本局為執行發展觀光條例，有關「旅館業」、「民宿」之督導管理業務，由「旅館業查報督導中心」負責辦理。

交通部觀光局辦事細則第7-2條

過去出題

(D) 旅館業於民國74年以前屬於「特定營業」範疇，歸警政單位管理，民國79年7月行政院指示，旅館業由觀光單位管理，因此交通部觀光局於民國80年6月成立哪一個單位？

98華語導遊實務（二）

(A) 旅館業科 　　　　　　　　　(B) 業務組
(C) 國民旅遊組 　　　　　　　　(D) 旅館業查報督導中心

第二單元 民法債編旅遊專節與國外旅遊定型化契約

第一章 民法債編旅遊專節
（民法第二編第二章第八節之一）

第二單元 民法債編旅遊專節與國外旅遊定型化契約

　第一章 民法債編旅遊專節（民法第二編第二章第八節之一）

　　　　　　　　　　　　　　　　　　　　　　修正日期：108.06.19

適用科目：外語領隊人員-領隊實務（二）　 華語領隊人員-領隊實務（二）

題庫0372 何謂旅遊營業人？

稱旅遊營業人者，謂以提供旅客旅遊服務為營業而收取旅遊費用之人。

民法第514-1條

過去出題

(D) 下列何者為民法上之旅遊營業人？　　　　101外語領隊實務（二）
　　　(A) 代旅客購買機票並收取費用
　　　(B) 代旅客訂飯店並收取費用
　　　(C) 代旅客購買機票、訂飯店、提供導遊服務並收取費用
　　　(D) 安排旅程、提供導遊服務並收取費用

(A) 下列何者為民法所稱之旅遊營業人？　　　　103外語領隊實務（二）
　　　(A) 以提供旅客旅遊服務為營業而收取費用之人
　　　(B) 以提供旅客交通運輸而收取費用之人
　　　(C) 以提供旅客膳宿服務而收取費用之人
　　　(D) 以提供旅客導覽服務而收取費用之人

(D) 下列何者符合民法所稱之旅遊營業人？　　　103華語領隊實務（二）
　　　(A) 提供租車服務並收取車租之營業人
　　　(B) 提供餐飲及住宿服務並收取費用之營業人
　　　(C) 代訂機票及飯店並收取費用之營業人
　　　(D) 提供旅遊服務並收取旅遊費用之營業人

題庫0373 旅遊服務有哪些項目？

前項旅遊服務，係指安排旅程及提供交通、膳宿、導遊或其他有關之服務。

民法第514-1條

過去出題

(C) 民法債編旅遊專節所稱之旅遊服務，不包括下列哪一項目？

93華語領隊實務（二）

(A) 安排旅程　　　　　　　　　(B) 提供交通、膳宿
(C) 個人訪友　　　　　　　　　(D) 導遊景點

(B) 旅遊服務是指安排旅程及提供交通、膳宿、導遊或其他有關之服務，所以旅遊營業人提供之旅遊服務至少應包括幾個以上同等重要的給付？

102外語領隊實務（二）

(A) 1個　　　　　　　　　　　(B) 2個
(C) 3個　　　　　　　　　　　(D) 4個

(B) 下列何者於民法條文中雖未明文例示規定，但仍屬旅遊服務有關之服務？

102外語領隊實務（二）

(A) 提供導遊服務　　　　　　　(B) 提供領隊服務
(C) 提供交通服務　　　　　　　(D) 提供膳宿服務

題庫0374 旅客請求之書面內容應記載哪些事項？

旅遊營業人因旅客之請求，應以書面記載左列事項，交付旅客：
一、旅遊營業人之名稱及地址。
二、旅客名單。
三、旅遊地區及旅程。
四、旅遊營業人提供之交通、膳宿、導遊或其他有關服務及其品質。
五、旅遊保險之種類及其金額。
六、其他有關事項。
七、填發之年月日。

民法第514-2條

過去出題

(B) 旅客請求旅遊營業人交付書面之內容，不應包括下列何種事項？

93華語領隊實務（二）

(A) 旅客名單　　　　　　　　　(B) 同團團員之團費
(C) 旅遊地區及旅程　　　　　　(D) 旅遊保險之種類及其金額

(C) 下列何項非屬旅客請求旅遊營業人交付書面之內容？　　　99華語領隊實務（二）
　　　(A) 旅遊營業人之名稱及地址　　　　(B) 旅客名單
　　　(C) 旅遊營業人之年度營業額收支表　(D) 旅遊地區及旅程

(B) 依民法規定，在何種情形下，旅遊營業人應將旅客名單交付旅客？
　　　　　　　　　　　　　　　　　　　　　　102華語領隊實務（二）
　　　(A) 不待旅客請求自動交付　　　　(B) 因旅客請求而交付
　　　(C) 因旅客家人請求而交付　　　　(D) 無論如何均不交付

(D) 依民法規定，旅遊營業人因旅客之請求，應以書面記載交付旅客之事項，不
　　　含下列何者？　　　　　　　　　　　　　104華語領隊實務（二）
　　　(A) 旅遊保險之種類及其金額　　　　(B) 旅客名單
　　　(C) 旅遊營業人之名稱及地址　　　　(D) 旅遊營業人前一年度損益表

題庫0375 **旅客不配合怎麼辦？**

> 旅遊需旅客之行為始能完成，而旅客不為其行為者，旅遊營業人得定相當期限，催告旅客為之。
>
> **民法第514-3條**

過去出題

(A) 旅遊需旅客之行為始能完成，而旅客不為其行為時，旅遊營業人依法要如何處
　　　理？　　　　　　　　　　　　　　　　94外語領隊實務（二）
　　　(A) 定相當期限催告旅客為之　　　　(B) 直接終止契約
　　　(C) 通知交通部觀光局處理　　　　(D) 向法院提起訴訟解決

題庫0376 **期限到了還是不配合怎麼辦？**

> 旅客不於前項期限內為其行為者，旅遊營業人得終止契約，並得請求賠償因契約終止而生之損害。
>
> **民法第514-3條**

過去出題

(C) 旅客不在旅遊營業人催告期限內完成協力行為，旅遊營業人除可終止契約外，
　　　依法尚有何項請求權？　　　　　　　　　93外語領隊實務（二）
　　　(A) 請求刑事訴追　　　　　　　　(B) 請求商譽損失
　　　(C) 請求賠償因契約終止而生之損害　(D) 請求賠償精神上損害

(D) 旅客未在旅遊營業人催告期限內完成協力行為，旅遊營業人得如何處理？

98外語領隊實務（二）

(A) 不再理會
(B) 通知交通部觀光局處理
(C) 向中華民國消費者文教基金會申訴
(D) 終止旅遊契約

(A) 依民法之規定，旅遊需旅客之行為始能完成，而旅客不為其行為者，下列敘述何者錯誤？

103華語領隊實務（二）

(A) 旅遊營業人得隨時逕行終止契約
(B) 旅遊開始後，旅遊營業人依規定終止契約時，旅客得請求旅遊營業人墊付費用將其送回原出發地
(C) 旅遊開始後，旅遊營業人依規定終止契約，並墊付費用將旅客送回原出發地後，得請求返還墊付費用及利息
(D) 旅客不於催告期限內為其行為者，旅遊營業人得終止契約，並得請求賠償因契約終止而生之損害

題庫0377 終止契約後旅客怎麼辦？

> 旅遊開始後，旅遊營業人依前項規定終止契約時，旅客得請求旅遊營業人墊付費用將其送回原出發地。於到達後，由旅客附加利息償還之。
>
> **民法第514-3條**

過去出題

(C) 旅遊開始後，旅遊營業人依法終止契約時，旅客得請求旅遊營業人如何處理？

94外語領隊實務（二）

(A) 繼續參加未完之旅程　　　(B) 護送至當地我國駐外單位
(C) 墊付費用將其送回原出發地　(D) 安排跳機於當地就業

(D) 旅遊開始後，旅遊營業人依法終止契約時，旅客得請求旅遊營業人墊付費用將其送回原出發地，旅客到達後應如何償還該筆費用？

95華語領隊實務（二）

(A) 不必償還該筆費用　　　(B) 償還該筆費用一半
(C) 償還該筆費用全部　　　(D) 償還該筆費用全部並附加利息

(B) 旅遊途中旅客因違反協力義務，致旅行社依法終止契約時，旅客得如何處理？

98華語領隊實務（二）

(A) 請求旅行社賠償損害
(B) 請求旅行社墊付費用將其送回原出發地
(C) 請求旅行社賠償剩餘行程費用二倍之違約金
(D) 請求旅行社賠償團費五倍之違約金

題庫0378 報名之後是否可以換人？

旅遊開始前，旅客得變更由第三人參加旅遊。旅遊營業人非有正當理由，不得拒絕。

民法第514-4條

過去出題

(A) 旅客甲參加乙旅行社所辦印度團之旅遊，第1日主要為搭機行程，機上突遇亂流等狀況不斷，第2日因自行購買之路邊攤食物不潔，以致嘔吐腹瀉，第3日無法進行參觀泰姬瑪哈陵遊程，一人獨自留宿旅館，竟遇歹徒搶劫，心生畏懼，擬早日返國，並要求後續3日行程，由當地朋友丙參加，依民法規定，下列何者正確？　104華語領隊實務（二）
 (A) 於旅遊開始後，乙得拒絕甲將旅客變更為丙參加旅遊行程之請求
 (B) 甲因係自行購買路邊攤食物，所致身體不適，乙無須負擔其醫藥費及其他必要協助處理義務
 (C) 甲因身體不適，次日無法進行遊程，得就當日時間浪費，要求乙賠償相當金額
 (D) 甲因旅遊開始後感覺諸事不順，得隨時終止契約，無庸賠償乙因此所生損害

題庫0379 出發前換人，因而增加費用如何處理？

第三人依前項規定為旅客時，如因而增加費用，旅遊營業人得請求其給付；如減少費用，旅客不得請求退還。

民法第514-4條

過去出題

(B) 旅遊開始前，旅客變更為第三人時，如因此而增加費用，則旅遊營業人應如何處理？　93外語領隊實務（二）
 (A) 自行吸收因該變更有增加之費用
 (B) 得向第三人（即變更後之旅客）請求給付
 (C) 得向原來旅客請求給付
 (D) 向中華民國旅行業品質保障協會申訴

(C) 小沈報名參加乙旅行社之日本旅遊團，旅遊開始前，因故無法成行而欲由小王替代時，依民法相關規定乙旅行社應如何處理？　101華語領隊實務（二）
 (A) 乙旅行社不得拒絕，並須退還因變更而減少之費用
 (B) 乙旅行社得同意並應自行吸收因變更而增加之費用
 (C) 乙旅行社如同意變更，得向小王請求給付所增加之費用
 (D) 乙旅行社如同意變更，應向小沈請求給付所增加之費用

題庫0380 出發前換人，因而減少費用如何處理？

> 第三人依前項規定為旅客時，如因而增加費用，旅遊營業人得請求其給付；如減少費用，旅客不得請求退還。
>
> **民法第514-4條**

過去出題

(D) 旅行社因原團員賴先生要求改由鄰居林太太參團而減少費用。依民法第514條之4，旅行社應如何處理所減少之費用？　　　　98華語領隊實務（二）
　　　(A) 應退還給賴先生　　　　　　　　(B) 應退還給林太太
　　　(C) 退還給先提出請求者　　　　　　(D) 無須退還旅客

(D) 成年旅客依民法規定變更為未成年旅客時，遊程中所需入場券已由全票變更為半票，下列敘述何者正確？　　　　102華語領隊實務（二）
　　　(A) 旅客得請求退還其差價三分之一　(B) 旅客得請求退還其差價二分之一
　　　(C) 旅客得請求退還其差價全部　　　(D) 旅客不得請求退還其差價

(D) 王小姐與旅行社簽訂旅遊契約參加夏威夷旅行團，因故無法成行便將參團權利義務轉讓給朋友，依民法之規定旅行社處理方式下列何者錯誤？
　　　　　　　　　　　　　　　　　　　　　　　104外語領隊實務（二）
　　　(A) 有正當理由得予拒絕
　　　(B) 接受王小姐之變更，如因此減少費用，王小姐不得向旅行社請求退還
　　　(C) 接受王小姐之變更，如因此增加費用，應由王小姐的朋友負擔
　　　(D) 接受王小姐之變更，且因此增加或減少的費用均由王小姐承受

題庫0381 旅遊營業人可以變更旅遊內容嗎？

> 旅遊營業人非有不得已之事由，不得變更旅遊內容。
>
> **民法第514-5條**

過去出題

(C) 旅遊營業人對於已定之旅遊內容，可否變更？　　　　93外語領隊實務（二）
　　　(A) 可以任意變更
　　　(B) 可以局部變更
　　　(C) 非有不得已之事由，否則不得變更
　　　(D) 不論任何情形都不得變更

(D) 旅遊營業人在何種情況下，得變更旅遊內容？　　　96華語領隊實務（二）

 (A) 機位未訂妥　　　　　　　　　(B) 簽證未辦妥

 (C) 飯店未訂妥　　　　　　　　　(D) 機場罷工

題庫0382 變更旅遊內容，因而減少費用怎麼處理？

> 旅遊營業人依前項規定變更旅遊內容時，其因此所減少之費用，應退還於旅客；所增加之費用，不得向旅客收取。
>
> **民法第514-5條**

過去出題

(D) 旅遊營業人依規定變更旅遊內容時，其因此而減少之費用，應如何處理？

　　　97華語領隊實務（二）

 (A) 不必退還旅客　　　　　　　　(B) 退還旅客三分之一

 (C) 退還旅客二分之一　　　　　　(D) 全部退還旅客

(A) 國外旅遊行程中旅客遇颱風所衍生之費用，依民法之規定旅行社應如何處理？

　　　104外語領隊實務（二）

 (A) 旅行社得變更行程，如超過原定費用時，不得向旅客收取，但因變更行程減少之費用應退還給旅客

 (B) 颱風屬不可抗力事件，其增加或減少的費用皆應由旅客負擔或退還旅客

 (C) 由旅客及旅行社各負擔50%

 (D) 交由保險公司處理

題庫0383 變更旅遊內容，因而增加費用怎麼處理？

> 旅遊營業人依前項規定變更旅遊內容時，其因此所減少之費用，應退還於旅客；所增加之費用，不得向旅客收取。
>
> **民法第514-5條**

過去出題

(D) 旅遊營業人依規定變更旅遊內容時，其因此所增加之費用，應如何處理？

　　　94外語領隊實務（二）

 (A) 向旅客收取　　　　　　　　　(B) 向旅客收取二分之一

 (C) 向旅客收取三分之一　　　　　(D) 不得向旅客收取

(C) 依民法債編第八節之一「旅遊」之規定，有關「旅遊內容」，下列哪一項敘述最正確？
 (A) 旅遊營業人對其所提供之旅遊內容，可以任意變更
 (B) 旅遊營業人依法變更旅遊內容時，其因此所減少之費用，可以不必退還給旅客
 (C) 旅遊營業人依法變更旅遊內容時，其因此所增加之費用，不可以向旅客收取
 (D) 旅遊營業人依法變更旅遊內容時，其因此所增加之費用，可以向旅客收取；而旅客有給付之義務

(A) 旅遊營業人非有不得已之事由，不得變更旅遊內容。若旅遊營業人依規定變更旅遊內容時，其因此所減少之費用，應退還於旅客；然所增加之費用，則如何處理？
 (A) 不得向旅客收取　　　　　　　(B) 得向旅客收取30%增加費用
 (C) 得向旅客收取50%增加費用　　(D) 得向旅客收取全部增加費用

(A) 黃先生參加廈門5日遊，行程經金廈小三通往返，未料回程時，金門發生濃霧，飛機無法起降，團體被迫滯留金門2日；衍生增加之費用，依民法之規定應由誰負擔？
 (A) 由旅行社負擔，不得向旅客收取
 (B) 由旅客負擔，因濃霧屬不可抗力事由，非可歸責旅行業者
 (C) 由旅行社及旅客各負擔50%
 (D) 由航空公司負擔，因屬航空公司無法履約事項

題庫0384 不得已變更旅程時，不同意的旅客可以怎麼做？

旅遊營業人依第一項規定變更旅程時，旅客不同意者，得終止契約。

民法第514-5條

過去出題

(C) 依民法債編第8節之1「旅遊」之規定，旅遊營業人依法為旅程之變更時，下列敘述何者正確？
 (A) 旅客只得參加變更之旅程
 (B) 旅客不同意者，可以解除契約
 (C) 旅客不同意者，可以終止契約
 (D) 旅客只得參加變更之旅程，但可以請求旅遊營業人賠償

(C) 旅遊營業人依規定變更旅程時，旅客如不同意，可如何處理？
 (A) 要求賠償　　　　　　　　　　(B) 堅持原訂旅程
 (C) 終止契約　　　　　　　　　　(D) 率眾抗議

（A）旅遊途中因目的國發生政變禁止前往，旅遊營業人決定變更旅遊地，依民法規定，下列敘述何者正確？　　　　　　　　　　103外語領隊實務（二）

(A) 旅客得終止契約

(B) 所增加之費用，得向旅客收取

(C) 所減少之費用，毋庸退還於旅客

(D) 旅客得請求旅遊營業人將其送回原出發地，並負擔所生費用

題庫0385 旅客終止契約後的權利為何？

旅客依前項規定終止契約時，得請求旅遊營業人墊付費用將其送回原出發地。於到達後，由旅客附加利息償還之。

民法第514-5條

過去出題

（A）旅客不同意旅遊營業人變更旅程而終止契約時，依法得為何種請求？

93華語領隊實務（二）

(A) 請求旅遊營業人墊付費用將其送回原出發地

(B) 自行購票搭機回國

(C) 向我國駐外單位求助

(D) 向當地華僑社團求助

（D）旅客不同意旅遊營業人變更旅程而終止契約，並請求旅遊營業人墊付費用將其送回原出發地時，於到達後，旅客應如何處理？　　　94華語領隊實務（二）

(A) 不必償還該筆墊付費用

(B) 償還該筆墊付費用一半

(C) 償還該筆墊付費用全部

(D) 償還該筆墊付費用全部並附加利息

(D) 甲與乙參加中東旅遊團，其中最後一站係於返程前最後一日至耶路撒冷朝
聖，詎料以色列與巴勒斯坦爆發戰爭，為顧及遊客安全，旅行社丙乃變更該日
旅遊內容為至麥加朝聖，依民法第514條之5規定，下列何者正確？

103外語領隊實務（二）

(A) 甲基於宗教信仰理由，得不同意丙變更旅遊內容，要求繼續行程，否則丙
應賠償其損害
(B) 甲不同意丙變更旅遊內容，得終止契約，並要求丙將其送至原定旅遊地耶
路撒冷
(C) 乙因旅途疲累，擬提前返國，藉機主張不同意變更，終止契約並要求丙將
其免費送回原出發地臺灣
(D) 甲乙因不同理由皆不同意變更旅遊內容至麥加朝聖，丙雖應甲乙要求，
於契約終止後先行支付費用將其送回原出發地臺灣，但於回臺6個月後第
1週，先後分別向甲乙主張其所支付費用係屬墊付性質，請求附加利息償
還，甲乙皆不得拒絕

題庫0386 旅遊服務應具備哪些條件？

> 旅遊營業人提供旅遊服務，應使其具備通常之價值及約定之品質。
>
> **民法第514-6條**

過去出題

(C) 旅行社所提供之旅遊服務，應須具備下列何條件？　97華語領隊實務（二）
(A) 只要具備通常之價值就好　　　　(B) 只要具備約定之品質就好
(C) 要具備通常之價值及約定之品質　(D) 依國外接待旅行社而定

(C) 依民法之規定，旅遊營業人所提供之旅遊服務，應符合下列何者？

100外語領隊實務（二）

(A) 只要具備通常之價值　　　　　　(B) 只要具備約定之品質
(C) 要具備通常之價值及約定之品質　(D) 要具備通常之價值或約定之品質

(C) 依民法規定，旅遊營業人提供旅遊服務，應具備哪項條件？

100華語領隊實務（二）

(A) 主要具備通常之價值即可
(B) 主要具備約定之品質即可
(C) 同時具備通常之價值及約定之品質
(D) 主要大多數旅客不抱怨即可

題庫0387 如果旅遊服務不具備該有的價值及品質怎麼辦？

旅遊服務不具備前條之價值或品質者，旅客得請求旅遊營業人改善之。旅遊營業人不為改善或不能改善時，旅客得請求減少費用。其有難於達預期目的之情形者，並得終止契約。

因可歸責於旅遊營業人之事由致旅遊服務不具備前條之價值或品質者，旅客除請求減少費用或並終止契約外，並得請求損害賠償。

民法第514-7條

過去出題

(C) 因可歸責於旅行社之事由致不具備通常之價值或約定之品質時，下列何者並非旅客得主張之權利？　　　　　　　　　　　**93外語領隊實務（二）**
(A) 請求損害賠償　　　　　　　　(B) 請求減少費用
(C) 請求5倍違約金　　　　　　　(D) 終止契約

題庫0388 終止契約旅客後怎麼辦？

旅客依前二項規定終止契約時，旅遊營業人應將旅客送回原出發地。其所生之費用，由旅遊營業人負擔。

民法第514-7條

過去出題

(D) 旅遊途中，旅行社提供之服務未具備約定之品質，旅客因而終止契約時，旅客得為何種請求？　　　　　　　　　　　**96華語領隊實務（二）**
(A) 重新安排未完成之旅遊
(B) 重新安排全程旅遊
(C) 請旅行社墊付費用送回原出發地，到達後附加利息償還
(D) 請旅行社墊付費用送回原出發地，到達後無須償還並請求賠償

題庫0389 旅遊時間之浪費應如何求償？

因可歸責於旅遊營業人之事由，致旅遊未依約定之旅程進行者，旅客就其時間之浪費，得按日請求賠償相當之金額。但其每日賠償金額，不得超過旅遊營業人所收旅遊費用總額每日平均之數額。

民法第514-8條

過去出題

(A) 因旅行社之事由或過失致浪費旅遊時間，此時旅客得如何主張？

93外語領隊實務（二）

 (A) 就時間之浪費，按日請求賠償 (B) 再安排一次旅遊
 (C) 加倍賠償團費 (D) 延後回國時間

(D) 民法514-8所規定「旅程時間之浪費，得按日請求賠償相當之金額」，其每日賠償金額應如何計算？

94外語領隊實務（二）

 (A) 團費扣除機票後，平均計算
 (B) 團費扣除機票及簽證費用後，平均計算
 (C) 以國外接待旅行社每日團費計算
 (D) 總團費除以總天數計算

(B) 因可歸責於旅遊營業人之事由，致旅遊未依約定之旅程進行者，旅客就其時間之浪費，得如何請求？

98外語領隊實務（二）

 (A) 按日請求賠償相當之金額。但其每日賠償之金額，不得超過旅遊營業人所收旅遊費用總額之全部
 (B) 按日請求賠償相當之金額。但其每日賠償之金額，不得超過旅遊營業人所收旅遊費用總額每日平均之數額
 (C) 按日請求賠償相當之金額。但其每日賠償之金額，不得超過旅遊營業人所收旅遊費用總額每日平均數額之1/3
 (D) 按日請求賠償相當之金額。但其每日賠償之金額，不得超過旅遊營業人所收旅遊費用總額每日平均數額之1/2

(A) 每人團費新臺幣15萬元之歐洲10日遊，途中因旅遊營業人所派遣領隊記錯時間，以致錯過班機，旅客延誤1天行程，就其時間之浪費，依民法規定，下列敘述何者正確？

103華語領隊實務（二）

 (A) 旅客得請求新臺幣15,000元之賠償
 (B) 旅客得請求免費延長1日行程
 (C) 旅客得無條件終止契約
 (D) 旅客得於旅遊終了起2年內請求賠償

題庫0390 **旅程中，旅客何時可以終止契約？**

旅遊未完成前，旅客得<u>隨時終止契約</u>。但應賠償旅遊營業人因契約終止而生之<u>損害</u>。

第514-5第4項之規定，於前項情形準用之。

民法第514-9條

（A）旅遊未完成前，旅客得隨時終止契約，但應對旅行社負何種責任？

93華語領隊實務（二）

(A) 賠償旅行社因契約終止而生之損害
(B) 加倍賠償團費
(C) 賠償未完成之團費
(D) 無任何責任

（A）依民法第514條之9有關旅客終止旅遊契約之權利規定，何者錯誤？

105外語領隊實務（二）

(A) 旅遊完成前後，旅客得隨時終止契約
(B) 旅遊未完成前，旅客得隨時終止契約，但應賠償旅行社因契約終止而生之損害
(C) 契約終止後，旅行社仍有應旅客請求，墊付費用將旅客送回原出發地之義務
(D) 準用民法第514條之5第4項有關附加利息償還旅行社墊付款之規定

（D）張三參加旅行社美西8日遊旅行團，行程進行至第6天時因工作關係臨時有事必須提前返回，下列敘述何者錯誤？

105華語領隊實務（二）

(A) 旅客於行程未完成前得隨時與旅行社終止契約
(B) 旅行社因此所受之損害，得要求旅客賠償
(C) 旅客得請求旅行社安排其返回原出發地
(D) 旅客返回之相關開支，旅行社有支付之義務

題庫0391 旅客在旅途中受傷、遭竊怎麼辦？

旅客在旅遊中發生身體或財產上之事故時，旅遊營業人應為必要之協助及處理。

民法第514-10條

（C）旅客在旅遊中發生身體或財產上之事故時，領隊應如何處理？

93外語領隊實務（二）

(A) 打電話通知旅客家人前來處理請　　(B) 請旅客自行解決
(C) 提供必要之協助及處理　　(D) 請旅客回國後再找旅行社解決

（C）李老先生參加北海道賞雪5日團，行程第3天因路面濕滑不慎跌倒骨折，送醫後住院一週方得返國，李老先生得為何種主張？

99華語領隊實務（二）

(A) 請求旅行社退還2天團費　　(B) 請求旅行社負擔醫療費用
(C) 請求旅行社協助安排返國事宜　　(D) 請求旅行社負擔其返國費用

(B) 小陳參加旅行社5日遊出國旅行團，於行程第4天舊疾復發須住院治療，下列敘述何者錯誤？　　105華語領隊實務（二）
 (A) 隨團領隊應立即協助送醫，並聯繫當地業者提供協助
 (B) 除醫療費用外所衍生相關費用由旅行社負擔
 (C) 小陳得請求旅行社安排返臺就醫
 (D) 小陳不得請求退還最後2天未參與行程之費用

題庫0392 若事故不是旅行社的錯，處理之費用應由誰負擔？

前項之事故，係因非可歸責於旅遊營業人之事由所致者，其所生之費用，由旅客負擔。

民法第514-10條

過去出題

(A) 旅客在旅遊中，因不可歸責於旅行社之事由而發生身體或財產上之事故時，其所生之處理費用，應由誰負擔？　　93外語領隊實務（二）
 (A) 旅客負擔　　　　　　　　　　(B) 旅行社負擔
 (C) 旅客與旅行社平均分攤　　　　(D) 國外旅行社負擔

(B) 王老先生參團旅遊途中，因高血壓而中風，經協助緊急送醫，總算救回一命，所花費的醫療費用一百多萬元，應由誰負擔？　　93華語領隊實務（二）
 (A) 旅行社負擔　　　　　　　　　(B) 王老先生自行負擔
 (C) 旅行社與王老先生平均分攤　　(D) 旅遊當地國負擔

(B) 陳媽媽於參團旅遊途中，護照被扒手竊取，為補辦手續而增加的額外費用，應由誰負擔？　　96外語領隊實務（二）
 (A) 旅行社負擔　　　　　　　　　(B) 陳媽媽自行負擔
 (C) 旅行社與陳媽媽平均分攤　　　(D) 旅遊當地國負擔

(B) 旅遊途中，旅客不小心發生事故，致身體受傷，旅行社除應協助處理外，其所產生之醫藥費由誰負擔？　　96華語領隊實務（二）
 (A) 旅行社　　　　　　　　　　　(B) 旅客
 (C) 旅行社與旅客　　　　　　　　(D) 領隊

(D) 依民法之規定，旅客在旅遊中發生身體或財產上之事故時，下列敘述何者正確？　　104外語領隊實務（二）
 (A) 該事故可歸責於旅遊營業人時，旅遊營業人始提供必要之協助及處理
 (B) 該事故非可歸責於旅遊營業人時，旅遊營業人得自由選擇是否提供協助
 (C) 該事故發生於旅遊途中，不論旅遊營業人有無責任，都應負擔全部費用
 (D) 該事故非可歸責於旅遊營業人時，其所生之費用，應由旅客負擔

題庫0393 購物行程中買的物品有瑕疵時，旅遊營業人應怎麼做？

旅遊營業人安排旅客在特定場所購物，其所購物品有瑕疵者，旅客得於受領所購物品後1個月內，請求旅遊營業人<u>協助其處理</u>。

民法第514-11條

過去出題

(D) 旅行社安排旅客在特定場所購物，其所購物品有瑕疵者，旅客得向旅行社作何請求？　　　　　　　　　　　　　　　93外語領隊實務（二）
(A) 賠償全部團費　　　　　　　　　(B) 賠償該物品費用
(C) 再安排一次旅遊　　　　　　　　(D) 協助處理

(C) 對於旅行業安排旅客購買禮品，旅客發現所購物品有貨價與品質不相當或瑕疵時，旅行業應採取之作為，下列敘述何者正確？　　96外語領隊實務（二）
(A) 那是旅客與出賣人間之契約關係，與旅行業無關，所以由旅客自行處理，旅行業無協助之義務
(B) 旅行業係提供旅遊服務，不涉及旅客購物之問題，所以聽聽旅客抱怨是可以的，其他的義務就沒有
(C) 只要旅客有請求，就應協助處理
(D) 如果正好在購物當地，旅行業就可以協助處理；如果已經離開，就愛莫能助

題庫0394 購物行程中買的物品有瑕疵時，多久內應向旅遊營業人提出？

旅遊營業人安排旅客在特定場所購物，其所購物品有瑕疵者，旅客得於受領所購物品後<u>1個月</u>內，請求旅遊營業人協助其處理。

民法第514-11條

過去出題

(C) 旅行社安排旅客在特定場所購物，若其所購之物品有瑕疵時，旅客得於受領該物品後多久時間內，向旅行社主張權利？　　　　93華語領隊實務（二）
(A) 1年　　　　　　　　　　　　　(B) 半年
(C) 1個月　　　　　　　　　　　　(D) 1週

(B) 旅遊營業人安排旅客在特定場所購物，其所購物品有瑕疵者，旅客得於受領所購物品後多久之內，請求旅遊營業人協助處理？

94外語領隊實務（一）、94華語領隊實務（一）
(A) 半個月內　　　　　　　　　　(B) 一個月內
(C) 一個半月內　　　　　　　　　(D) 二個月內

(D) 旅客在旅行社安排場所購買的物品有瑕疵者，旅客得於受領所購物品後多久
之內，請求旅行社協助處理？ 98外語領隊實務（二）
(A) 1年 　　　　　　　　　　　　　(B) 6個月
(C) 3個月 　　　　　　　　　　　　(D) 1個月

(A) 旅遊營業人安排旅客在特定場所購物，其所購物品有瑕疵者，旅客得於受領所
購物品後多久以內，請求旅遊營業人協助其處理？ 99華語領隊實務（二）
(A) 1個月 　　　　　　　　　　　　(B) 2個月
(C) 3個月 　　　　　　　　　　　　(D) 6個月

(A) 旅行社安排旅客在特定場所購物，所購物品有瑕疵者，依民法第514條之11規
定，旅客得於受領所購物品後多久內請求旅行社協助處理？
101外語導遊實務（一）、101華語導遊實務（一）
(A) 1個月內 　　　　　　　　　　　(B) 6個月內
(C) 1年之內 　　　　　　　　　　　(D) 2年之內

(C) 旅行社安排旅客在特定場所購物，其所購物品有貨價與品質不相當時，旅客依
法得如何處理？ 101華語領隊實務（二）
(A) 於返國後1個月內，請求旅行社協助處理
(B) 於返國後1年內，請求旅行社協助處理
(C) 於受領所購物品後1個月內，請求旅行社協助處理
(D) 於受領所購物品後1年內，請求旅行社協助處理

(C) 依民法有關旅遊購物之規定，下列敘述何者錯誤？ 105外語領隊實務（二）
(A) 旅客自行前往商店購買之物品有瑕疵時，旅遊營業人無賠償之義務
(B) 旅遊營業人安排旅客在特定場所購買之物品有瑕疵時，有協助處理之義務
(C) 旅客在旅遊營業人所安排之特定場所購買物品雖無瑕疵，仍得於1個月內
請求旅遊營業人辦理退貨
(D) 旅客於受領所購物品2個月後，請求旅遊營業人處理時，旅遊營業人得拒
絕之

題庫0395 請求退費、損害賠償、墊付費用償還等權利有無時效性？

本節規定之增加、減少或退還費用請求權，損害賠償請求權及墊付費用償還請
求權，均自旅遊終了或應終了時起，1年間不行使而消滅。

民法第514-12條

過去出題

(C) 民法旅遊專節中之各項請求權，均自旅遊終了或應終了時起，多久不行使便消
滅？ 93外語領隊實務（二）
(A) 5年 　　　　　　　　　　　　　(B) 2年
(C) 1年 　　　　　　　　　　　　　(D) 半年

(D) 旅遊營業人因變更旅遊內容而減少費用時，旅客應於多久期間內向旅遊營業人請求退還該減少之費用？ 93華語領隊實務（二）

(A) 5年　　　　　　　　　　　　　(B) 3年
(C) 2年　　　　　　　　　　　　　(D) 1年

(B) 甲旅行社通知旅客張強於5日內繳交護照以便辦理簽證，張強逾期仍未繳交，以致簽證未辦不能出國，使甲旅行社因取消訂位而被航空公司罰款。請問甲旅行社應於自旅遊終了起多久時間內，向張強請求該項罰款之損害賠償？ 94外語領隊實務（二）

(A) 6個月　　　　　　　　　　　　(B) 1年
(C) 2年　　　　　　　　　　　　　(D) 5年

(B) 小張報名參加旅行團並已繳交全額團費，出發前一天因個人因素取消，所交之費用應如何處理？ 94華語領隊實務（二）

(A) 可於半年內請求返還部分費用　　(B) 可於1年內請求返還部分費用
(C) 可於2年內請求返還部分費用　　(D) 不得請求返還

(B) 旅遊營業人因旅客變更為第三人而增加的費用，其請求權時效自旅遊終了時起多久不行使而消滅？ 94華語領隊實務（二）

(A) 半年　　　　　　　　　　　　(B) 1年
(C) 2年　　　　　　　　　　　　(D) 5年

(B) 根據民法債編旅遊條文規定，關於費用之增加、減少或退還費用之請求權、損害賠償請求權及墊款付費用償還請求權，均自旅遊終了或應終了時起，最遲多久時間不行使而消滅？ 95外語領隊實務（一）、95華語領隊實務（一）

(A) 6個月　　　　　　　　　　　　(B) 1年
(C) 2年　　　　　　　　　　　　　(D) 3年

(B) 民法債編及其施行法修正案，其修正條文中所增列「旅遊」乙節的規定，旅客或旅遊營業人關於旅遊事項所得行使權利之期間為多長？ 95華語領隊實務（二）
(A) 半年　　　　　　　　　　　　(B) 1年
(C) 1年6個月　　　　　　　　　　(D) 2年

(C) 依民法債篇旅遊條文規定，有關旅遊費用的增減或損害賠償等請求權，應於旅遊終了時起多久期間行使，否則此權利將消滅？ 96外語領隊實務（一）、96華語領隊實務（一）

(A) 3個月內　　　　　　　　　　　(B) 6個月內
(C) 1年內　　　　　　　　　　　　(D) 1年半內

(A) 旅遊營業人墊付費用將旅客送回原出發地，依法應於多久期間內向旅客請求償還？ 98外語領隊實務（二）
(A) 1年　　　　　　　　　　　　(B) 2年
(C) 3年　　　　　　　　　　　　(D) 5年

(D) 在旅遊時發生旅客權益受損，按規定得增加、減少或退還費用，其請求權均自旅遊終了或終了起多久之內不行使便消滅？

(A) 3個月 　　　　　　　　　(B) 6個月
(C) 9個月 　　　　　　　　　(D) 12個月

(C) 民法旅遊專節中規定之增加、減少或退還費用請求權，損害賠償請求權及墊付費用償還請求權，均自旅遊終了或應終了時起，多久期間內不行使便消滅？

(A) 2年 　　　　　　　　　　(B) 1年6個月
(C) 1年 　　　　　　　　　　(D) 6個月

(B) 因可歸責於旅遊營業人之事由致旅遊服務不具備通常之價值時，旅客最遲得於旅遊終了時多久內，請求賠償？

(A) 2年 　　　　　　　　　　(B) 1年
(C) 半年 　　　　　　　　　(D) 1個月

(B) 旅客參加旅行團，因旅行社之過失，致應賠償旅客時，此項請求權，自旅遊終了時起，多久不行使時即因而消滅？

(A) 6個月 　　　　　　　　　(B) 1年
(C) 2年 　　　　　　　　　　(D) 3年

(C) 魏小姐參加旅行社8日遊出國旅行團，團費新臺幣4萬元，第1天因旅行社機票未訂妥，致轉機時延誤行程6小時，依民法規定，魏小姐請求旅行社賠償之時效為何？

(A) 自旅遊終了時起2年間不行使而消滅
(B) 自旅遊開始時起1年間不行使而消滅
(C) 自旅遊終了時起1年間不行使而消滅
(D) 自旅遊開始時起2年間不行使而消滅

第二章 國外旅遊定型化契約

> 第二單元 民法債編旅遊專節與國外旅遊定型化契約
>
> 　第二章 國外旅遊定型化契約
>
> <div align="right">修正日期：105.12.12</div>
>
> 適用科目：外語領隊人員-領隊實務（二）　華語領隊人員-領隊實務（二）

題庫0396 國外旅遊定型化契約之立契約書人是誰？

立契約書人

（本契約審閱期間<u>至少1日</u>，　　年　　月　　日由甲方攜回審閱）

<u>旅客</u>（以下稱甲方）

　姓名：

　電話：

　居住所：

緊急聯絡人

　姓名：

　與旅客關係：

　電話：

<u>旅行業</u>（以下稱乙方）

　公司名稱：

　註冊編號：

　負責人姓名：

　電話：

　營業所：

甲乙雙方同意就本旅遊事項，依下列約定辦理。

<div align="right">**國外旅遊定型化契約範本（立契約書人）**</div>

過去出題

(D) 國外旅遊定型化契約之立契約書人是指下列哪一項？　　**102外語領隊實務（二）**

　(A) 旅行社業務員與旅客本人　　　　(B) 國外旅行社與旅客本人

　(C) 領隊與旅客本人　　　　　　　　(D) 旅行社與旅客本人

題庫0397 旅遊契約之當事人指的是哪些人？

當事人

應記載旅客之姓名、電話、住（居）所及旅行業之公司名稱、註冊編號、負責人姓名、電話及營業所。

國外旅遊定型化契約應記載事項第1點

過去出題

(A) 旅遊契約的當事人是旅遊營業人與下列何人？ 93華語領隊實務（二）

 (A) 旅客本人 (B) 旅客之家人

 (C) 旅客之代理人 (D) 旅客之朋友

(C) 甲旅行社為公司行銷宣傳方便，擬以「XO」為服務標章並藉此招攬旅客，依國外個別旅遊定型化契約應記載及不得記載事項規定，其旅遊契約應如何記載？ 105華語領隊實務（二）

 (A) 於依法申請服務標章註冊後，得以「XO」代替公司名稱

 (B) 除應先依法申請服務標章註冊外，並應報請交通部觀光局備查後，方得以「XO」代替公司名稱

 (C) 無論服務標章是否合法，皆應記載公司名稱

 (D) 僅得記載公司名稱，不得記載服務標章，以免混淆

題庫0398 定型化契約書之審閱期多久？

契約審閱期間

應記載契約之審閱期間不得少於1日。

國外旅遊定型化契約應記載事項第2點

題庫0399 國外旅遊之定義為何？

國外旅遊之意義

本契約所謂國外旅遊，係指到中華民國疆域以外其他國家或地區旅遊。

赴中國大陸旅行者，準用本旅遊契約之約定。

國外旅遊定型化契約範本第1條

過去出題

(C) 旅行社舉辦的旅遊活動，到下述哪一個地區不適用國外旅遊定型化契約？ 98華語領隊實務（二）

 (A) 香港 (B) 澳門

 (C) 金門 (D) 廣州

第二單元　民法債編旅遊專節與國外旅遊定型化契約

(B) 依國外旅遊定型化契約規定，赴中國大陸旅行者，準用何種契約之規定？

99外語領隊實務（二）

(A) 國內旅遊契約　　　　　　　　(B) 國外旅遊契約
(C) 大陸旅遊專用契約　　　　　　(D) 兩岸旅遊契約

題庫0400 定型化契約中未規定之事項應如何處理？

適用之範圍及順序

旅客及旅行業雙方關於本旅遊之權利義務，依本契約條款之約定定之；本契約中未約定者，適用中華民國有關法令之規定。

國外旅遊定型化契約範本第2條

過去出題

(C) 有關國外旅遊之權利義務，於契約中未約定者，依國外旅遊定型化契約書範本規定，下列敘述何者正確？

100外語領隊實務（二）

(A) 適用最有利於消費者之法令規定
(B) 適用旅遊地國家或地區法令之規定
(C) 適用中華民國法令之規定
(D) 適用國際條約之規定

(D) 關於旅遊之權利與義務，原則上依旅行社與旅客所訂契約條款，契約未約定者，依國內、外旅遊定型化契約書範本之規定適用下列何者？

102華語領隊實務（二）

(A) 習慣　　　　　　　　　　　　(B) 學說
(C) 法理　　　　　　　　　　　　(D) 有關法令

題庫0401 簽約日期未記載時，應以何日為簽約日期？

簽約日期

未記載簽約日期者，以首次交付金額之日為簽約日期。

國外旅遊定型化契約應記載事項第4點

過去出題

(C) 依國外旅遊定型化契約應記載及不得記載事項規定，如未記載簽約日期，則以下列何日為簽約日期？

99華語領隊實務（二）

(A) 交付證件日　　　　　　　　　(B) 付清旅遊費用日
(C) 交付定金日　　　　　　　　　(D) 舉辦行前說明會日

(B) 在國外旅遊定型化契約書範本中，如果未記載簽約日期者，應以何日為簽約日
期？　　　　　　　　　　　　　　　　　　　　101外語領隊實務（二）
(A) 旅遊開始日　　　　　　　　　　(B) 交付訂金日
(C) 旅遊費用全部交付日　　　　　　(D) 旅遊完成日

題庫0402 未記載簽約地點時，應以何地為簽約地點？

簽約地點

未記載簽約地點者，以旅客住（居）所地為簽約地點。

國外旅遊定型化契約應記載事項第4點

過去出題

(C) 在國外旅遊定型化契約書中，如果未記載簽約地點時，應以何地為簽約地點？
　　　　　　　　　　　　　　　　　　　　96華語領隊實務（二）
(A) 旅行業之營業所
(B) 實際簽約之地點
(C) 消費者之住居所
(D) 旅行業之總公司或其分公司之營業所

題庫0403 旅遊地區應記載哪些內容？

旅遊團名稱

　本旅遊團名稱為 ＿＿＿＿＿＿＿＿

一、旅遊地區（國家、城市或觀光點）：

二、行程（啟程出發地點、回程之終止地點、日期、交通工具、住宿旅館、餐
　　飲、遊覽、安排購物行程及其所附隨之服務說明）：

　與本契約有關之附件、廣告、宣傳文件、行程表或說明會之說明內容均視
為本契約內容之一部份。旅行業應確保廣告內容之真實，對旅客所負之義務不
得低於廣告之內容。

　第一項記載得以所刊登之廣告、宣傳文件、行程表或說明會之說明內容代
之。

　未記載第一項內容或記載之內容與刊登廣告、宣傳文件、行程表或說明會
之說明記載不符者，以最有利旅客之內容為準。

國外旅遊定型化契約範本第3條

(D) 旅遊地區不包括下列何者？　　　　　　　　　　　　　　　93外語領隊實務（二）

 (A) 旅遊國家　　　　　　　　　　　　(B) 旅遊城市

 (C) 觀光景點　　　　　　　　　　　　(D) 非法場所

題庫0404 旅遊行程應記載哪些內容？

旅遊行程

應記載旅遊地區、城市或觀光地點及行程（包括啟程出發地點、回程之終止地點、日期、交通工具、住宿旅館、餐飲、遊覽及其所附隨之服務說明）。

如有購物行程者，應載明其內容。

國外旅遊定型化契約應記載事項第5點

(B) 起程回程之地點、日期、交通工具、住宿旅館等事項，係屬於下列何者？

　　　　　　　　　　　　　　　　　　　　　　　　　　93華語領隊實務（二）

 (A) 旅遊地區　　　　　　　　　　　　(B) 旅遊行程

 (C) 預定旅遊地　　　　　　　　　　　(D) 旅遊國家

題庫0405 旅遊團名稱、旅遊地區、行程等內容可以用什麼代替？

旅遊團名稱、旅遊地區、行程得以所刊登之廣告、宣傳文件、行程表或說明會之說明內容代之。

國外旅遊定型化契約範本第3條

(C) 旅遊團名稱、旅遊地區與行程等契約內容，不得以下列何者代之？

　　　　　　　　　　　　　　　　　　　　　　　　　　93外語領隊實務（二）

 (A) 旅行社刊登之廣告　　　　　　　　(B) 行程表

 (C) 旅客筆記　　　　　　　　　　　　(D) 旅行社宣傳文件

(D) 旅遊地區、城市或觀光點、行程、起程、回程終止之地點及日期，如未於國外旅遊定型化契約書中記載者，則其「地點及日期」，應以下列何者為準？

　　　　　　　　　　　　　　　　　　　　　　　　　　95華語領隊實務（二）

 (A) 以實際之旅遊地區、城市或觀光點、行程、起程、回程之地點及日期為準

 (B) 以旅行業業務人員行銷時所述之地點及日期為準

 (C) 以旅行業最後公告之地點及日期為準

 (D) 以刊登廣告、宣傳文件、行程表或說明會之說明為準

題庫0406 旅遊之附件及廣告的效力為何？

廣告責任

與本契約有關之附件、廣告、宣傳文件、行程表或説明會之説明內容均視為本契約內容之一部份。旅行業應確保廣告內容之真實，對旅客所負之義務不得低於廣告之內容。

未記載旅行團名稱或旅遊行程內容或記載之內容與刊登廣告、宣傳文件、行程表或説明會之説明記載不符者，以最有利旅客之內容為準。

國外旅遊定型化契約範本第3條
國外旅遊定型化契約應記載事項第3點

過去出題

(B) 報紙上的廣告，為了吸引旅客報名所做的承諾是否亦為契約的一部份？

94外語領隊實務（一）、94華語領隊實務（一）

(A) 不屬於契約的一部份
(B) 是契約的一部份，旅行社有義務要履行
(C) 視其承諾的條件而定，交法院認定
(D) 報紙上的法律效力不為法院認同

(A) 附件及廣告與國外旅遊契約的關係為何？　97華語領隊實務（二）

(A) 為旅遊契約之一部分　　　　(B) 優先於旅遊契約而適用
(C) 為旅遊契約之例外規定　　　(D) 兩者無任何關係

(B) 旅行業對旅遊地區或行程所刊登之廣告，於旅客簽訂旅遊契約書時，該廣告之效力為：　98華語領隊實務（二）

(A) 僅供參考　　　　　　　　　(B) 視為契約之一部分
(C) 由旅行業決定該廣告之效力　(D) 由領隊實際帶團決定廣告之效力

(D) 旅遊途中住宿之旅館未記載於旅遊契約者，依國外旅遊定型化契約應記載及不得記載事項規定，下列何項不能視為契約之一部分？　102華語領隊實務（二）

(A) 廣告　　　　　　　　　　　(B) 宣傳文件
(C) 說明會之說明　　　　　　　(D) 最近一次相同價格之出團案例

(D) 依國外旅遊定型化契約規定，下列敘述何者錯誤？　103外語領隊實務（二）

(A) 旅客與旅行業雙方關於本旅遊之權利義務，依本契約條款之約定定之
(B) 本契約中未約定者，適用中華民國有關法令之規定
(C) 附件亦為本契約之一部
(D) 廣告非本契約之一部

（B）依國外旅遊定型化契約規定，下列哪一項非屬契約之一部分？

103華語領隊實務（二）

(A) 旅遊廣告　　　　　　　　　　(B) 旅遊證明標章
(C) 旅遊宣導文件　　　　　　　　(D) 旅遊行程表

題庫0407 **廣告、宣傳文件、契約書上記載哪些內容無效？**

旅遊之行程、住宿、交通、價格、餐飲等服務內容不得記載「僅供參考」或使用其他不確定用語之文字。

國外旅遊定型化契約不得記載事項第1點

過去出題

（B）國外旅遊定型化契約書範本對旅遊地區及行程如記載「僅供參考」時，該項記載之效力如何？

94華語領隊實務（二）

(A) 有效　　　　　　　　　　　　(B) 無效
(C) 效力未定　　　　　　　　　　(D) 附條件有效

（C）旅客甲報名參加乙旅行社之峇里島行程，乙旅行社於報紙廣告上載明住宿地點為麗池酒店，但後方附註入住飯店僅供參考，旅客甲若發現住宿地點不符時，則下列敘述何者正確？

98外語領隊實務（一）、98華語領隊實務（一）

(A) 報紙廣告僅為乙旅行社所付費之廣告，其目的為吸引顧客參團，旅行社無需負擔任何責任
(B) 乙旅行社已附註僅供參考之內容，因此旅行社無需負擔任何責任
(C) 乙旅行社所刊登之廣告，應視為旅遊定型化契約之一部分，雖載明僅供參考，此記載仍為無效
(D) 旅行社喜歡以「夠聳動」的字眼做標題，而後再以較小字體刊登其他事宜，旅客只能自認倒楣，下次參團應詢問清楚

（D）依國外旅遊定型化契約書範本所載，有關行程之敘述，下列記載何者無效？

105外語領隊實務（二）

(A) 搭乘飛機為經濟艙等
(B) 住宿四星級旅館
(C) 餐食為中餐合菜，八菜一湯
(D) 行程內容僅供參考，詳細內容以國外旅行社提供為準

（A）有關契約之內容，依國外旅遊定型化契約書範本所載，下列何種記載事項無效？

105華語領隊實務（二）

(A) 廣告僅供參考
(B) 證照之保管及返還
(C) 組團旅遊最低人數
(D) 旅遊活動無法成行時，旅行業之通知義務及賠償責任

題庫0408 旅客出發當天遲到怎麼辦？

集合及出發地

應記載旅客之集合、出發之時間及地點。旅客未準時到達約定地點集合致未能出發，亦未能中途加入旅遊者，視為任意解除契約。

國外旅遊定型化契約應記載事項第10點

過去出題

(C) 旅客未準時到約定地點集合致未能出發，亦未能中途加入旅遊，視為：

95外語領隊實務（二）

(A) 旅遊契約繼續存在　　　　　　(B) 旅遊契約自動作廢
(C) 旅客解除契約　　　　　　　　(D) 旅客終止契約

(A) 旅客未依約定準時到約定地點集合出發時，依國外旅遊定型化契約應記載及不得記載事項規定，下列敘述何者正確？

100華語領隊實務（二）

(A) 旅客仍得於中途加入旅遊
(B) 得視為旅客終止契約
(C) 旅行社得向旅客請求違約金
(D) 旅行社得沒收其全部團費以為損害之賠償

題庫0409 中途還是沒有加入怎麼辦？

集合及出發時地

旅客未準時到約定地點集合致未能出發，亦未能中途加入旅遊者，視為旅客任意解除契約，旅行業得依約定，行使損害賠償請求權。

國外旅遊定型化契約範本第4條

過去出題

(A) 旅客未準時到約定地點集合致未能出發，亦未能中途加入旅遊者，旅行社得如何處理？

94外語領隊實務（二）

(A) 行使損害賠償請求權　　　　　(B) 繼續等待未到之旅客
(C) 通知航空公司暫緩起飛　　　　(D) 商請已到旅客稍安勿躁

(D) 依國外旅遊定型化契約書範本之規定，旅客因自己之過失，未能依約定之時間集合，致未能出發，則下列何者最正確？

101華語領隊實務（二）

(A) 旅客不得中途加入旅遊
(B) 旅客得請求旅行社退還部分旅遊費用
(C) 旅客得請求旅行社退還簽證費用
(D) 旅客不得請求旅行社退還簽證費用，並不得請求退還已繳交之旅遊費用

題庫0410 旅遊費用繳付方式為何？

旅遊費用之付款方式

應記載旅客於簽約時應繳付之金額及繳款方式；餘款之金額、繳納時期及繳款方式。但當事人有特別約定者，從其約定。

國外旅遊定型化契約應記載事項第7點

過去出題

(C) 旅遊費用繳付方式為何？　　　　　　　　　　　　　　　　93華語領隊實務（二）
　　　(A) 由旅行社決定　　　　　　　　　　(B) 由旅客決定
　　　(C) 由旅行社與旅客協商約定　　　　　(D) 由交通部觀光局規定

題庫0411 旅遊費用最晚何時繳清？

旅遊費用及付款方式

旅遊費用：

除雙方有特別約定者外，旅客應依下列約定繳付：

一、簽訂本契約時，旅客應以（現金、信用卡、轉帳、支票等方式）繳付新臺幣＿＿＿元。

二、其餘款項以＿＿＿＿（現金、信用卡、轉帳、支票等方式）於出發前3日或說明會時繳清。

前項之特別約定，除經雙方同意並增訂其他協議事項於本契約第37條，旅行業不得以任何名義要求增加旅遊費用。

國外旅遊定型化契約範本第5條

過去出題

(B) 李四參加A旅行社舉辦之昆明大理麗江8日遊，雙方約定旅遊費用為新臺幣24,900元，李四於簽約時預付訂金4,900元，則扣除訂金後之餘額20,000元，李四可於行前說明會時繳清，依國外旅遊定型化契約書範本規定亦可於出發前多少日繳清？　　　　　　　　　　　　　　　　　　　　95華語領隊實務（二）
　　　(A) 出發當日　　　　　　　　　　　　(B) 出發前3日
　　　(C) 出發前2日　　　　　　　　　　　(D) 出發前1日

(B) 旅客參加旅行團之旅遊團費須於說明會時或出發前幾日繳清？
　　　　　　　　　　　　　　　　　　　　　　　　　　98外語領隊實務（二）

　　　(A) 2日　　　　　　　　　　　　　　(B) 3日
　　　(C) 1日　　　　　　　　　　　　　　(D) 出發當日

(C) 依國外旅遊定型化契約書範本規定，旅客至遲須於出發前幾日或說明會時繳清旅遊費用？　　　　　　　　　　　　　99華語領隊實務（二）
(A) 1日　　　　　　　　　　　　(B) 2日
(C) 3日　　　　　　　　　　　　(D) 4日

(D) 旅遊費用繳交時間，依國外旅遊定型化契約書範本規定，不包括下列何者？　　　　　　　　　　　　　100外語領隊實務（二）
(A) 簽約時　　　　　　　　　　(B) 出發前3日
(C) 說明會時　　　　　　　　　(D) 招攬時

(B) 依國外旅遊定型化契約規定，旅客於簽訂旅遊契約時，繳付一部分旅遊費用，其餘款項應於何時繳清？　　　　　103外語領隊實務（二）
(A) 出發前2日　　　　　　　　(B) 行前說明會時或出發前3日
(C) 出發當日　　　　　　　　　(D) 返國日

題庫0412 旅客未依約繳交旅遊費用怎麼辦？

旅客怠於給付旅遊費用之效力

因可歸責於旅客之事由，怠於給付旅遊費用者，旅行業得定相當期限催告旅客給付，旅客逾期不為給付者，旅行業得終止契約。旅客應賠償之費用，依規定辦理；旅行業如有其他損害，並得請求賠償。

國外旅遊定型化契約範本第6條
國外旅遊定型化契約應記載事項第8點

過去出題

(C) 旅客因可歸責於自己之事由，怠於給付旅遊費用者，旅行社不得如何處理？　　　　　　　　　　　　　94華語領隊實務（二）
(A) 逕行解除契約　　　　　　　(B) 沒收旅客已繳之訂金
(C) 聲請法院強制執行　　　　　(D) 請求損害賠償

(B) 旅客因自己之過失，不於契約規定期間內給付旅遊費用者，旅行社得主張何種權利？　　　　　　　　　　　95華語領隊實務（二）
(A) 沒收已繳之訂金，但不能請求其他損害賠償
(B) 終止契約並沒收已繳之訂金
(C) 沒收已繳之訂金，但不得終止契約
(D) 除能證明有實際損害外，否則不能沒收已繳之訂金

（D）小李向乙旅行社報名參加國外旅遊團，簽約付訂後，卻以信用卡刷爆為由拒絕支付團費尾款，乙旅行社多次催告仍無效。則乙旅行社得如何處理？

98外語領隊實務（二）

(A) 得扣留小李護照，俟小李交付尾款後再返還
(B) 得解除契約，但須加倍返還小李所繳訂金
(C) 得逕行解除契約，但除沒收小李所繳之訂金外，不得再請求賠償
(D) 得逕行解除契約，沒收小李已繳之訂金，並請求損害賠償

（D）旅客因自己之過失，怠於給付旅遊費用時，依國外旅遊定型化契約書範本之規定，下列何者最不正確？

101華語領隊實務（二）

(A) 旅行社得逕行解除契約
(B) 旅行社得沒收旅客已繳之訂金
(C) 旅行社請求旅客賠償損害
(D) 旅行社僅得沒收旅客已繳之訂金，不得再請求其他之損害賠償

（C）旅客與旅行社約定於1月28日繳交之旅遊費用不慎遺失，決定俟2月1日薪水入帳後再行繳交，依國外旅遊定型化契約書範本規定，旅行社並無下列何項權利？

102華語領隊實務（二）

(A) 沒收旅客已繳訂金　　　　(B) 逕行解除契約
(C) 對其證件行使留置權　　　(D) 請求遲延利息之損害賠償

（B）旅客報名參加歐洲10日遊旅行團，遲遲未交付個人證件供旅行社辦理出國手續；出發前15日，旅行社催告旅客必須在7日內交付，屆期旅客仍未有所動，依民法規定，旅行社可如何處理？

104華語領隊實務（二）

(A) 得終止契約，但不得請求賠償
(B) 得終止契約，並得請求賠償因契約終止而生之損害
(C) 得終止契約，另找一位旅客補位
(D) 不得終止契約，持續聯繫

題庫0413 旅客不配合繳交證件、不配合行程怎麼辦？

旅客協力義務

旅遊需旅客之行為始能完成，而旅客不為其行為者，旅行業得定相當期限，催告旅客為之。旅客逾期不為其行為者，旅行業得終止契約，並得請求賠償因契約終止而生之損害。

旅遊開始後，旅行業依前項規定終止契約時，旅客得請求旅行業墊付費用將其送回原出發地。於到達後，由旅客附加利息償還旅行業。

國外旅遊定型化契約範本第7條
國外旅遊定型化契約應記載事項第9點

(C) 旅客不在旅遊營業人催告期限內完成協力行為，旅遊營業人除可終止契約外，依法尚有何項請求權？

(A) 請求刑事訴追
(B) 請求商譽損失
(C) 請求賠償因契約終止而生之損害
(D) 請求賠償精神上損害

(C) 旅遊需旅客之行為始能完成，因旅客未盡協力義務，經旅行社定期催告，逾期仍不盡協力義務，經旅行社終止契約後，旅行社尚得對旅客作何請求？

(A) 請求旅客尊親屬加以訓誡
(B) 請求賠償旅行社承辦人員之精神慰撫金
(C) 請求賠償因契約終止而生之損害
(D) 請求交通部觀光局公告旅客姓名

(D) 無護照之旅客報名參加日本旅遊團，遲遲未交付照片，依規定旅行社得如何處理？

(A) 逕行終止契約
(B) 逕行請求損害賠償
(C) 逕行終止契約並請求損害賠償
(D) 定相當期限，催告旅客提供照片

(A) 旅遊開始後，旅客違反協力義務，經旅行社依國外旅遊定型化契約書範本之規定終止契約者，旅客得為何種請求？

(A) 請求旅行社將其送回原出發地
(B) 請求旅行社於扣除已完成遊程所需費用後，返還其他全部旅遊費用
(C) 請求旅行社負擔返回原出發地所需費用
(D) 請求繼續其他與協力義務無關行程

題庫0414 旅遊費用包括哪些費用？

旅遊費用所涵蓋之項目

旅客依第5條約定繳納之旅遊費用，除雙方依第37條另有約定以外，應包括下列項目：一、代辦證件之行政規費；二、交通運輸費；三、餐飲費；四、住宿費；五、遊覽費用；六、接送費；七、行李費；八、稅捐；九、服務費；十、保險費。

國外旅遊定型化契約範本第8條

第二單元 民法債編旅遊專節與國外旅遊定型化契約

旅遊費用

應記載旅遊費用總額及其包含之主要項目（代辦證件之行政規費、交通運輸費、餐飲費、住宿費、遊覽費用、接送費、領隊及其他旅行業為旅客安排服務人員之報酬、保險費）。

國外旅遊定型化契約應記載事項第6點

過去出題

(C) 國外旅遊之旅遊費用，除有特別約定外，通常應包含的項目，下列何者正確？

98華語領隊實務（二）

(A) 代辦證件之手續費或規費、交通運輸費、餐飲費、隨團服務人員之小費
(B) 代辦證件之手續費或規費、住宿費、餐飲費、旅客個人另行投保之保險費
(C) 交通運輸費、餐飲費、住宿費、責任保險費、遊覽費、接送費、服務費、代辦證件之手續費或規費
(D) 交通運輸費、餐飲費、住宿費、責任保險費、遊覽費、隨團服務人之小費、服務費、接送費

(D) 契約約定之旅遊費用，除另有約定外，依國外旅遊定型化契約書範本不包括下列何項目？

101外語領隊實務（二）

(A) 餐飲費　　　　　　　　　　(B) 稅捐
(C) 代辦出國手續費　　　　　　(D) 平安保險

(B) 依國外旅遊定型化契約規定，旅客應自行負擔之個人費用，不包括下列何項？

104外語領隊實務（二）

(A) 洗衣費用　　　　　　　　　(B) 團體行李費
(C) 電話費　　　　　　　　　　(D) 購物費用

題庫0415 代辦證件之行政規費包括哪些項目？

代辦證件之行政規費：旅行業代理旅客辦理出國所需之手續費及簽證費及其他規費。

國外旅遊定型化契約範本第8條

過去出題

(C) 依國外旅遊定型化契約規定旅遊費用除雙方另有約定以外，其涵蓋之項目，下列何者正確？

97華語領隊實務（二）

(A) 旅客自行投保旅遊平安險之費用
(B) 旅客自住所前往機場集合的交通費
(C) 旅行社代理旅客辦理出國所需之手續費及簽證費及其他規費
(D) 宜給與領隊、導遊、司機的小費

題庫0416 交通運輸費包括哪些項目？

交通運輸費：旅程所需各種交通運輸之費用。

國外旅遊定型化契約範本第8條

過去出題

(D) 交通運輸費不包括下列何種費用？　　　　　　　94外語領隊實務（二）
(A) 往返之機票　　　　　　　　　(B) 旅遊巴士費用
(C) 旅程所需之渡輪費　　　　　　(D) 旅客自選之拖曳傘費用

題庫0417 餐飲費包括哪些項目？

餐飲費：旅程中所列應由旅行業安排之餐飲費用。

國外旅遊定型化契約範本第8條

題庫0418 住宿費包括哪些項目？

住宿費：旅程中所列住宿及旅館之費用，如旅客需要單人房，經旅行業同意安排者，旅客應補繳所需差額。

國外旅遊定型化契約範本第8條

過去出題

(C) 旅客需要單人房，經旅行社同意安排者，其住宿費：　　93華語領隊實務（二）
(A) 與同團其他雙人房旅客相同　　(B) 由同團其他旅客共同分擔
(C) 該旅客應補繳所需差額　　　　(D) 由旅行社替其負擔差額

題庫0419 遊覽費用包括哪些項目？

遊覽費用：旅程中所列之一切遊覽費用及入場門票費等。

國外旅遊定型化契約範本第8條

過去出題

(D) 除另有約定外，契約列有遊覽費用者，依國外旅遊定型化契約書範本，下列何者不包括在內？　　　　　　　100華語領隊實務（二）
(A) 博物館門票
(B) 導覽人員費用
(C) 空中鳥瞰非洲大草原動物遷徙之包機費
(D) 旅館出發至搭乘麗星郵輪前之接送費用

題庫0420 接送費包括哪些項目？

接送費：旅遊期間機場、港口、車站等與旅館間之一切接送費用。

國外旅遊定型化契約範本第8條

過去出題

(D) 旅遊費用中之接送費，不包括下列何者？　　　　　　　　93外語領隊實務（二）
　　　 (A) 旅館與機場間之接送　　　　　　(B) 旅館與景點間之接送
　　　 (C) 旅館與餐廳間之接送　　　　　　(D) 旅館與旅客當地親友住家間之接送

(A) 在未有特別約定之情況，依國外旅遊定型化契約書範本之規定，下列何者不屬
　　　 於旅遊費用所包含之接送費？　　　　　　　　101外語領隊實務（二）
　　　 (A) 從旅客住家至機場之接送費　　　(B) 從旅館至機場之接送費
　　　 (C) 從車站至旅館之接送費　　　　　(D) 從旅館至港口之接送費

題庫0421 行李費包括哪些項目？

行李費：團體行李往返機場、港口、車站等與旅館間之一切接送費用及團體行
李接送人員之小費，行李數量之重量依航空公司規定辦理。

國外旅遊定型化契約範本第8條

過去出題

(A) 旅遊費用中之行李費，不包括下列何者？　　　　　　　97外語領隊實務（二）
　　　 (A) 旅客行李超重費用
　　　 (B) 團體行李往返機場之接送費用
　　　 (C) 團體行李接送人員之小費
　　　 (D) 團體行李往返機場與旅館間之接送費用

題庫0422 稅捐包括哪些項目？

稅捐：各地機場服務稅捐及團體餐宿稅捐。

國外旅遊定型化契約範本第8條

過去出題

(D) 旅遊費用中之稅捐，不包括下列何者？　　　　　　　　93華語領隊實務（二）
　　　 (A) 各地機場服務稅捐　　　　　　　(B) 團體用餐稅捐
　　　 (C) 團體住宿稅捐　　　　　　　　　(D) 旅客個人購物稅捐

題庫0423 服務費包括哪些項目？

服務費：領隊及其他旅行業為旅客安排服務人員之報酬。

國外旅遊定型化契約範本第8條

過去出題

(D) 旅遊費用中之服務費，不包括下列何者？　　　　93華語領隊實務（二）
- (A) 領隊服務報酬
- (B) 導遊服務報酬
- (C) 司機服務報酬
- (D) 在飯店房間枕頭上的小費

(B) 除另有約定外，契約中所列旅遊費用中之服務費，依國外旅遊定型化契約書範本規定應包括：　　　　101華語領隊實務（二）
- (A) 導遊費
- (B) 領隊報酬
- (C) 團體行李接送人員小費
- (D) 旅遊期間機場與旅館間之接送費用

題庫0424 旅遊費用可否另有約定？

旅遊費用除了前述10項外，雙方還可依第37條另有約定。

國外旅遊定型化契約範本第8條

過去出題

(A) 依國外旅遊定型化契約規定，下列有關旅遊費用之敘述，何者正確？

99華語領隊實務（二）

- (A) 旅遊費用可以約定包含導遊、司機、隨團服務人員的小費在內
- (B) 旅遊費用除另有約定外，不包含領隊的服務費
- (C) 代辦出國之手續費原則上由旅客自行負擔，不在旅遊費用之中
- (D) 旅遊契約簽訂後，旅遊費用不論任何原因均不得再調高

題庫0425 交通運輸費及遊覽費用若與簽約時不同應如何處理？

交通運輸費及遊覽費用，其費用於契約簽訂後經政府機關或經營管理業者公佈調高或調低逾百分之10者，應由旅客補足，或由旅行業退還。

國外旅遊定型化契約範本第8條

過去出題

(B) 旅遊契約訂立後，其所使用之交通工具票價較訂約前運送人公布之票價調高超過多少時，應由旅客補足？　　93外語領隊實務（一）、93華語領隊實務（一）
- (A) 百分之5
- (B) 百分之10
- (C) 百分之15
- (D) 百分之20

（B）旅遊契約訂立後，其所使用之交通工具之票價較訂約前運送人公布之票價調高時，應如何處理？ 94外語領隊實務（一）、94華語領隊實務（一）
(A) 只要調高就應由旅客補足
(B) 調高超過百分之10時應由旅客補足
(C) 調高超過百分之20時應由旅客補足
(D) 不論調高多少，均不可要求旅客補足

（B）旅遊契約訂立後，交通工具之票價或運費較訂約前運送人公布之標準調高逾百分之幾時，應由旅客補足其差額？ 94華語領隊實務（二）
(A) 5% (B) 10%
(C) 15% (D) 20%

（B）依據我國交通部觀光局之旅遊定型化契約書範本，旅客與旅行社在旅遊契約訂立後，所使用之飛機票價較訂約前航空公司公布之票價調高百分之20，則多出之費用應： 95外語領隊實務（一）、95華語領隊實務（一）
(A) 由旅行社與旅客各吸收一部分 (B) 由旅客補足
(C) 由航空公司吸收 (D) 由旅行社吸收

（A）旅遊契約訂立後，因石油漲價，行程中之交通費調高百分之10時，調高部分由誰負擔？ 95外語領隊實務（二）
(A) 旅行社 (B) 旅客
(C) 交通業者 (D) 旅行社與旅客共同

（C）黃先生報名參加A旅行社所舉辦之歐洲10日遊行程，雙方並簽訂國外旅遊契約書，但於出發前3日接獲A旅行社告知航空公司因國際原油價格調漲而調高逾其機票票價之百分之10，則此增加之票價費用由誰支付？ 96外語領隊實務（二）
(A) 航空公司 (B) A旅行社
(C) 黃先生 (D) 黃先生與A旅行社平均分攤

（C）依交通部觀光局公布之「國外旅遊定型化契約範本」，在旅遊契約訂立後，如果該旅行團所使用之交通工具之票價或運費較前運送人公布之票價或運費調高或調低逾百分之幾時，應由旅客補足或由旅行業退還？ 97外語領隊實務（二）
(A) 百分之3 (B) 百分之5
(C) 百分之10 (D) 百分之8

（B）旅遊契約訂立後，因石油漲價，行程中使用之交通費調高超過百分之十時，其調高部分由誰負擔？ 98華語領隊實務（二）
(A) 旅行社 (B) 旅客
(C) 交通業者 (D) 旅行社與旅客共同

(D) 旅遊契約訂立後，交通工具之票價較訂約前運送人公布之票價調低逾百分之幾，應由旅行社退還旅客？　99華語領隊實務（二）
(A) 3%　　　　　　　　　　　　　(B) 5%
(C) 8%　　　　　　　　　　　　　(D) 10%

(D) 旅客與旅行社訂立旅遊契約後，因油價不斷上漲，致使其所使用之交通工具之票價調高8%，請問旅客應補足多少票價？　99華語領隊實務（二）
(A) 4%　　　　　　　　　　　　　(B) 6%
(C) 8%　　　　　　　　　　　　　(D) 不必補足

(C) 契約訂立後，交通費用如有調整，依國外旅遊定型化契約書範本之規定，應如何處理？　101外語領隊實務（二）
(A) 無論調幅多寡，調漲部分由旅客負擔；調降部分不退還旅客
(B) 無論調幅多寡，調漲部分由旅客負擔；調降部分退還旅客
(C) 調漲超過10%者，由旅客補足；調降超過10%者，退還旅客
(D) 調漲5%時，由旅客補足；調降5%時，退還旅客

(C) 旅客報名參加赴國外旅行團，嗣因油價調漲國際航線客運燃油附加費亦隨之調漲，旅行社以機票票價調漲為名要求加收費用，依國外旅遊定型化契約規定，下列何者正確？　103華語領隊實務（二）
(A) 簽約後機票票價調漲，不論漲幅多少均應由旅行社吸收
(B) 簽約後機票票價調漲，旅行社仍可與旅客協商，要求旅客補足
(C) 機票票價調高超過10%，旅行社始得要求旅客補足，否則不得以任何名義要求增加旅遊費用
(D) 機票票價調高超過5%，旅行社即可要求旅客補足差額

(B) 依國外旅遊定型化契約規定，旅遊契約訂立後，該項旅遊所使用之交通工具之票價或運費較訂約前運送人公布之票價或運費調高或調低逾百分之多少者，應由旅客補足或由旅行社退還？　104華語領隊實務（二）
(A) 5　　　　　　　　　　　　　　(B) 10
(C) 15　　　　　　　　　　　　　(D) 20

(D) 依國外旅遊定型化契約書範本所載，旅遊契約訂立後，其所使用之交通工具的票價較訂約前運送人公布之票價調高超過百分之幾時應由旅客補足？
105華語領隊實務（二）
(A) 3　　　　　　　　　　　　　　(B) 5
(C) 6　　　　　　　　　　　　　　(D) 10

題庫0426 旅遊費用不包括哪些項目？

旅遊費用所未涵蓋項目

旅遊費用，除雙方另有約定者外，不包括下列項目：

一、非本旅遊契約所列行程之一切費用。

二、旅客之個人費用。

三、未列入旅程之簽證、機票及其他有關費用。

四、建議任意給予隨團領隊人員、當地導遊、司機之小費。

五、保險費：旅客自行投保旅行平安保險之費用。

六、其他由旅行業代辦代收之費用。

國外旅遊定型化契約範本第9條

旅遊費用

應記載旅遊費用不包含下列費用：

（一）旅客之個人費用。

（二）建議旅客任意給與隨團領隊人員、當地導遊、司機之小費。

（三）旅遊契約中明列為自費行程之費用。

（四）其他由旅行業代辦代收之費用。

國外旅遊定型化契約應記載事項第6點

過去出題

(B) 旅遊費用不包括下列何項？　　　　　　　　　　　　93外語領隊實務（二）

 (A) 交通運輸費　　　　　　　　　　(B) 個人電話費

 (C) 餐飲費　　　　　　　　　　　　(D) 住宿費

(B) 非屬旅遊契約所列行程之一切特定個人費用，應如何負擔？

 94外語領隊實務（二）

 (A) 旅行社負擔　　　　　　　　　　(B) 旅客自行負擔

 (C) 旅客共同負擔　　　　　　　　　(D) 旅行社與旅客平均負擔

(C) 國外旅遊定型化契約中，下列何種記載有效？　　　100華語領隊實務（二）

 (A) 本行程僅供參考

 (B) 詳細行程以國外旅行社提供者為準

 (C) 本報價不含導遊、司機、領隊之小費

 (D) 本公司原刊登之廣告僅供參考，詳細內容以行程表為準

題庫0427 旅客個人費用包括哪些項目？

旅客之個人費用：自費行程費用、行李超重費、飲料及酒類、洗衣、電話、網際網路使用費、私人交通費、行程外陪同購物之報酬、自由活動費、個人傷病醫療費、宜自行給與提供個人服務者（如旅館客房服務人員）之小費或尋回遺失物費用及報酬。

國外旅遊定型化契約範本第9條

過去出題

(C) 為避免旅遊糾紛的產生，領隊或導遊人員應明確告知團員旅遊費用所包含之項目，依照交通部觀光局所制訂「旅遊定型化契約書範本」之條例，除了雙方另有約定外，旅遊費用不包括哪一項？ 95外語領隊實務（一）、95華語領隊實務（一）
(A) 旅遊期間機場、車站等與旅館間之一切接送費
(B) 遊程中所需各種交通運輸之費用
(C) 個人行李超重的費用
(D) 隨團服務人員之服務費

(D) 下列何種費用不屬於旅行社團體包辦旅遊應包含的旅遊團費？
95外語領隊實務（一）、97華語領隊實務（一）
(A) 住宿費用　　　　　　　　　(B) 交通運輸費
(C) 遊覽費用　　　　　　　　　(D) 電話費用

題庫0428 適合給哪些對象小費？

小費包含宜自行給與提供個人服務者（如旅館客房服務人員）之小費或尋回遺失物費用及報酬及建議給予隨團領隊人員、當地導遊、司機之小費。
旅行業應於出發前，說明各觀光地區小費收取狀況及約略金額。

國外旅遊定型化契約範本第9條

過去出題

(A) 依照出國旅遊習慣，旅客對於下列何種人員可以不給小費？
96外語領隊實務（二）
(A) 旅行社送機人員　　　　　　(B) 隨團領隊
(C) 當地導遊　　　　　　　　　(D) 當地司機

(D) 有關導遊、司機、領隊小費之給付，下列何者正確？ 97外語領隊實務（二）
(A) 依旅行業之規定給付
(B) 依導遊、司機、領隊之請求給付
(C) 依旅遊當地政府之規定給付
(D) 由旅客參考旅行業之說明後依自由意願給付

（A）依據國外旅遊定型化契約書範本之規定，下列有關小費之敘述，何者正確？

100華語領隊實務（二）

(A) 旅行社於出發前有說明各觀光地區小費收取狀況之義務
(B) 各種小費皆屬旅遊費用應包括項目
(C) 宜給小費之對象不包括領隊
(D) 尋回遺失物時應給小費

題庫0429 未達最低組團人數應多久前通知旅客解除契約

組團旅遊最低人數

旅遊團如未達組團最低人數，旅行業應於預訂出發日至少7日前，（如未記載時，視為7日）通知旅客解除契約；怠於通知致旅客受損害者，旅行業應賠償旅客損害。

國外旅遊定型化契約範本第10條
國外旅遊定型化契約應記載事項第11點

過去出題

（B）旅遊團通常有最低組團之人數。依交通部觀光局公布之「國外旅遊定型化契約範本」之約定，如果未能達到最低組團人數時，旅行業應如何處理？

96華語領隊實務（二）

(A) 逕行解除契約
(B) 於預定出發之7日前通知旅客解除契約
(C) 逕行終止契約
(D) 於預定出發之7日前通知旅客終止契約

（B）8月15日出發的國外旅遊團未達組團旅遊最低人數時，旅行社至遲應於何時通知旅客解除契約，方得以免負賠償之責？　97外語領隊實務（二）
(A) 8月6日　　　　　　　　　　(B) 8月7日
(C) 8月8日　　　　　　　　　　(D) 8月9日

（D）依國外旅遊定型化契約之規定，旅遊團未達最低組團人數時，旅行社應於預定出發之幾日前通知旅客解除契約？　98華語領隊實務（二）
(A) 3　　　　　　　　　　　　　(B) 4
(C) 6　　　　　　　　　　　　　(D) 7

（D）依據國外旅遊定型化契約書範本之規定，如未達出團人數，旅行業應於預定出發之幾日前通知旅客解除契約？　101華語領隊實務（二）
(A) 1日　　　　　　　　　　　　(B) 3日
(C) 5日　　　　　　　　　　　　(D) 7日

（ C ）甲旅行社於11月24日開始招攬非洲大草原七日遊，出發日為12月25日，契約中規定達15人以上簽約參加者確定出團，乙旅客於12月10日簽約，乙想知道最遲何時可以確定出團與否，甲表示契約係依國外旅遊定型化契約書範本製作，依其規定時間，若無法達成組團最低人數時，將停止招攬並通知解除契約，其規定最遲時間為何？　102外語領隊實務（二）
- (A) 11月24日開始招攬起算半個月內
- (B) 12月10日簽約後10日內
- (C) 12月25日預訂出發日之7日前
- (D) 開始招攬日至預訂出發日間，過一半日數內

（ A ）未達最低出團約定人數10人，而旅行業於出發前1日通知旅客解除契約時，依國外旅遊定型化契約書範本之規定，下列敘述何者正確？　102外語領隊實務（二）
- (A) 旅行社應負損害賠償責任
- (B) 旅行業應依約定出團
- (C) 旅客得請求全部旅遊費用2倍之違約金
- (D) 旅客得請求全部旅遊費用扣除簽證等規費後2倍之違約金

（ A ）依國外旅遊定型化契約規定，如未達雙方約定最低組團人數時，旅行社應於預定出發之幾日前通知旅客解除契約？　103華語領隊實務（二）
- (A) 7日
- (B) 6日
- (C) 5日
- (D) 4日

（ C ）契約約定最低組團人數為10人，如未達10人，依國外旅遊定型化契約規定，旅行社最遲應於何時通知旅客解除契約，不負損害賠償責任？　104華語領隊實務（二）
- (A) 預定出發之3日前
- (B) 預定出發之5日前
- (C) 預定出發之7日前
- (D) 預定出發之10日前

（ B ）依國外旅遊定型化契約書範本所載，旅行社如因所舉辦出國旅行團未達最低組團人數，應於預定出發之幾日前立即通知旅客解約？　105華語領隊實務（二）
- (A) 3日
- (B) 7日
- (C) 15日
- (D) 10日

題庫0430 未達最低組團人數時，旅遊費用如何退還？

旅行業未達最低組團人數依規定解除契約後，應退還旅客已交付之全部費用。但旅行業已代繳之行政規費得予扣除。

國外旅遊定型化契約範本第10條
國外旅遊定型化契約應記載事項第11點

(C) 旅行團無法達到旅遊契約所約定的最低人數，在旅行業依契約規定期限通知旅客解除契約後，有關旅遊費用退還與否，下列何者正確？ 97華語領隊實務（二）
(A) 直接移做另一次旅遊契約之旅遊費用之全部或一部
(B) 退還旅客已交付之全部費用
(C) 退還旅客已交付之全部費用，但旅行業已代繳之簽證或其他規費得予以扣除
(D) 扣除旅行業已代繳之簽證或其他規費、服務費或其他報酬之後，退還旅客剩餘之費用

(B) 旅客參加旅遊活動，已繳交全部旅遊費用10,000元（行政規費另計），出發日前一星期旅行社通知旅客由於人數不足無法成行。依據交通部觀光局所制訂「旅遊定型化契約書範本」之條例，原則上旅行社得返還旅客之費用為何？ 100外語領隊實務（一）、100華語領隊實務（一）
(A) 旅行社應退還旅客旅遊費用10,000元，行政規費亦須退還
(B) 旅行社應退還旅客旅遊費用10,000元，行政規費不須退還
(C) 旅行社應退還旅客旅遊費用5,000元，行政規費亦須退還
(D) 旅行社應退還旅客旅遊費用5,000元，行政規費不須退還

(C) 旅行團未達雙方契約中約定人數時，依國外旅遊定型化契約書範本之規定，下列何者最不正確？ 101華語領隊實務（二）
(A) 旅行社未於規定時間通知旅客解除契約，致旅客受損害者，應賠償旅客損害
(B) 旅行社依規定時間通知旅客解除契約後，可徵得旅客同意，成立新的旅遊契約
(C) 旅行社依規定時間通知旅客解除契約後，應退還旅客所繳之全額費用，不得扣除簽證等費用
(D) 旅行社依規定時間通知旅客解除契約並與旅客成立新的旅遊契約後，可將應退還旅客之費用，移作新契約費用之一部或全部

(B) 未達最低出團約定人數，旅行業依規定通知旅客解除契約時，依國外旅遊定型化契約書範本規定，旅行社得為下列何種處置？ 102華語領隊實務（二）
(A) 退還訂金之2倍
(B) 退還旅客已繳全部費用，但得扣除已代繳規費
(C) 視為另定旅遊契約，並另訂出團時間
(D) 於1個月內依原定契約再行舉辦旅遊，不限人數保證出團

（B）旅行社如因所舉辦出國旅行團未達最低組團人數而取消出團，依國外旅遊定型化契約規定，下列敘述何者錯誤？　　　　　104外語領隊實務（二）

(A) 旅行社最遲應於預定出發之1週前主動通知旅客解除契約

(B) 旅行社解除契約後退還旅客交付之全部費用（不得扣除為旅客代繳之簽證費用）

(C) 旅行社如怠於通知致旅客受損害，須負賠償之責

(D) 旅行社如徵得旅客同意，得安排轉團並與其另訂新的旅遊契約

題庫0431 未達最低組團人數時，除了退費還能怎麼做？

旅行業未達最低組團人數時，亦可徵得旅客同意，訂定另一旅遊契約，將應返還旅客之全部費用，移作該另訂之旅遊契約之費用全部或一部。如有超出之賸餘費用，應退還旅客。

國外旅遊定型化契約範本第10條
國外旅遊定型化契約應記載事項第11點

過去出題

（C）旅行社所舉辦之旅行團於人數不足時，旅行社不得採取下述哪項處理方式？　　　　　98華語領隊實務（二）

(A) 依規定解除契約　　　　　　(B) 將旅遊費用退還旅客

(C) 將旅客轉交其他旅行社出團　(D) 建議旅客參加其他旅行團

題庫0432 旅行業應於幾日前將護照、簽證、機票、旅館及其他必要事項向旅客報告？

代辦簽證、洽購機票

如確定所組團體能成行，旅行業即應負責為旅客申辦護照及依旅程所需之簽證，並代訂妥機位及旅館。旅行業應於預定出發7日前，或於舉行出國說明會時，將旅客之護照、簽證、機票、機位、旅館及其他必要事項向旅客報告，並以書面行程表確認之。

國外旅遊定型化契約範本第11條

過去出題

（B）旅行社應於預定出發幾日前，將旅客之護照、簽證、機票、旅館及其他必要事項向旅客報告？　　　　　97外語領隊實務（二）

(A) 10日　　　　　　　　　　　(B) 7日

(C) 5日　　　　　　　　　　　(D) 3日

（B）國外旅遊之旅遊團如能成行，旅行業應負責為旅客申辦護照及依旅程所需之簽證，並代訂機位及旅館。同時旅行業依契約規定期限或於舉行出國說明會時，應以下列哪一方式確認行程表？ 97華語領隊實務（二）
　　(A) 口頭確認　　　　　　　　　　(B) 書面確認
　　(C) 口頭或書面擇一確認　　　　　(D) 由領隊於出發時口頭告知即可

（D）下列事項何者不是團體出發7日前或說明會時，旅行社應向旅客報告之必要事項，如未說明旅客得拒絕參加旅遊？ 104華語領隊實務（二）
　　(A) 護照及簽證　　　　　　　　　(B) 機票及機位
　　(C) 行程表　　　　　　　　　　　(D) 旅遊地之風俗人情及地理位置等

（B）依國外旅遊定型化契約書範本所載，如確定團體能成行時，下列敘述何者錯誤？ 105華語領隊實務（二）
　　(A) 旅行社應負責為旅客申辦護照及依旅程所需之簽證，並代訂妥機位及旅館
　　(B) 旅行社如未召開說明會，應於預定出發3日前，將旅客之護照、簽證、機票、機位、旅館及其他必要事項向旅客報告，並以書面行程表確認之
　　(C) 旅行社應於舉行出國說明會時，將旅客之護照、簽證、機票、機位、旅館及其他必要事項向旅客報告，並以書面行程表確認之
　　(D) 旅行社未依規定向旅客報告護照、簽證、機票、機位、旅館等相關事項時，旅客得拒絕參加旅遊並解除契約

題庫0433 若旅行社未依規定的期限、規定的方式報告，可如何處理？

旅行業怠於履行報告上述義務時，旅客得拒絕參加旅遊並解除契約，旅行業即應退還旅客所繳之所有費用。

國外旅遊定型化契約範本第11條

過去出題

（D）對於申辦護照、簽證及代訂機位、旅館等事項，旅行社怠於履行其向旅客報告的義務時，旅客可以行使的權利不包括下列何者？ 96華語領隊實務（二）
　　(A) 拒絕參加旅遊　　　　　　　　(B) 要求解除契約
　　(C) 要求退還所繳所有費用　　　　(D) 要求精神損害賠償

題庫0434 旅行業應於出發前多久將其他應注意事項提供旅客參考？

旅行業應於預定出發日前，將本契約所列旅遊地之地區城市、國家或觀光點之風俗人情、地理位置或其他有關旅遊應注意事項儘量提供旅客旅遊參考。

國外旅遊定型化契約範本第11條

過去出題

(A) A旅行社預定於2月10日出發之尼泊爾旅遊團，於1月10日確定達最低組團人數，1月20日達最高組團人數，依國外旅遊定型化契約書範本規定，應於下列哪一時間，將本契約所列旅遊地之地區城市、國家或觀光點之風俗人情、地理位置或其他有關旅遊應注意事項儘量提供甲方旅遊參考？ 104外語領隊實務（二）
(A) 2月10日預定出發日前 　　　　(B) 2月10日預定出發7日前
(C) 1月10日達最低組團人數後10日內　(D) 1月20日達最高組團人數後7日內

題庫0435 旅行社過失無法成行，卻未通知旅客，應如何賠償？

旅遊活動無法成行時旅行業之通知義務及賠償責任
因可歸責於旅行業之事由，致旅遊活動無法成行者，旅行業於知悉無法成行時，應即通知旅客且說明其事由，並退還旅客已繳之旅遊費用。前項情形，旅行業怠於通知者，應賠償旅客依旅遊費用之全部計算之違約金。

國外旅遊定型化契約應記載事項第12點

過去出題

(A) 依國外旅遊定型化契約書範本之規定，因旅行社之過失，致旅客之旅遊活動無法成行時，下列何者正確？ 101華語領隊實務（二）
(A) 旅行社怠於通知旅客時，應賠償旅客旅遊費用100%之違約金
(B) 旅行社於出發日31天前通知旅客時，不負違約賠償責任
(C) 旅行社於出發日21天前通知旅客時，應賠償旅客旅遊費用30%
(D) 旅行社於出發日2天前通知旅客時，應賠償旅客旅遊費用50%

(D) 因可歸責於旅行業之事由，致旅遊活動無法成行者，旅行業於知悉無法成行時，應即通知旅客並說明其事由；如果怠於通知，依國外旅遊定型化契約規定，應賠償旅客旅遊費用百分之多少的違約金？ 103華語領隊實務（二）
(A) 25 　　　　　　　　　　(B) 50
(C) 75 　　　　　　　　　　(D) 100

(A) 因可歸責於旅行社之事由，致旅客之旅遊活動無法成行時，依國外旅遊定型化契約規定，旅行社於知悉旅遊活動無法成行時，應即通知旅客並說明事由，怠於通知者，應賠償旅客旅遊費用百分之多少的違約金？ 104外語領隊實務（二）
(A) 100 　　　　　　　　　　(B) 75
(C) 50 　　　　　　　　　　(D) 30

題庫0436 出發當天才知道因旅行社過失無法成行，應如何賠償？

通知於<u>出發當日以後</u>到達者，賠償旅遊費用<u>百分之100</u>。

<div style="text-align:right">

國外旅遊定型化契約範本第**12**條
國外旅遊定型化契約應記載事項第**12**點

</div>

過去出題

(D) 張三為慶祝自己在30歲時拿到博士學位，特偕女友一起報名繳費22,000元參加A旅行社舉辦之高麗人生大長今5日遊，在報名單上特別註明自己尚未服兵役。因A旅行社疏於注意，於出發當天才將張三未蓋核准出國章戳的護照自保險箱取出交給領隊，以致張三準時到達機場集合後無法通關出境，則A旅行社除應退還張三已繳團費22,000元外，尚應賠償違約金多少錢？

<div style="text-align:right">97外語領隊實務（二）</div>

(A) 4,400元 　　　　　　　　　　(B) 6,600元
(C) 11,000元 　　　　　　　　　 (D) 22,000元

(B) 因可歸責於旅行業之事由，致旅遊活動無法成行者，旅行業於知悉無法成行時，應即通知旅客並說明其事由；其已通知，且通知是在出發當日到達旅客者，依國外旅遊定型化契約規定，應賠償旅遊費用百分之多少的違約金？

<div style="text-align:right">104華語領隊實務（二）</div>

(A) 50 　　　　　　　　　　　　(B) 100
(C) 150 　　　　　　　　　　　 (D) 200

(C) 旅行社舉辦之旅行團，原訂於104年12月10日出發，但因旅行社職員之疏忽，到了機場才發現無法成行，依國外旅遊定型化契約書範本所載，旅行社應賠償旅遊費用百分之多少的違約金？

<div style="text-align:right">105外語領隊實務（二）</div>

(A) 50 　　　　　　　　　　　　(B) 80
(C) 100 　　　　　　　　　　　 (D) 200

題庫0437 出發前一天才知道因旅行社過失無法成行，應如何賠償？

通知於<u>出發日前1日</u>到達者，賠償旅遊費用<u>百分之50</u>。

<div style="text-align:right">

國外旅遊定型化契約範本第**12**條
國外旅遊定型化契約應記載事項第**12**點

</div>

過去出題

(D) 因可歸責於旅行社之事由，致旅客之旅遊活動無法成行而需通知旅客時，下
列敘述何者正確？　　　　　　　　　　93外語領隊實務（一）、93華語領隊實務（一）
(A) 通知於出發日前第31日以前到達者，賠償旅遊費用百分之20
(B) 通知於出發日前第21日至30日以內到達者，賠償旅遊費用百分之30
(C) 通知於出發日前第2日至第20日以內到達者，賠償旅遊費用百分之40
(D) 通知於出發日前1日到達者，賠償旅遊費用百分之50

(B) 如因旅行業過失，旅客在出發前1日才獲得旅行業之通知旅遊活動無法成行，
依據交通部觀光局訂定之國外旅遊定型化契約書範本，旅行業賠償旅客之違約
金為旅遊費用的多少百分比？　　　　　　　　　　　　　　98華語領隊實務（二）
(A) 百分之30　　　　　　　　　　　　　(B) 百分之50
(C) 百分之80　　　　　　　　　　　　　(D) 百分之100

題庫0438 **出發前第2天到第20天知道因旅行社過失無法成行，如何賠償？**

通知於出發日前第2日至第20日以內到達者，賠償旅遊費用百分之30。

國外旅遊定型化契約範本第12條
國外旅遊定型化契約應記載事項第12點

過去出題

(D) 老陳參加乙旅行社舉辦7月30日出發的國外旅遊團，每人團費15,000元（言明
不含簽證費），雙方簽約並繳交訂金2,000元。因乙旅行社之過失於7月22日通
知老陳團體取消，則下列何者正確？　　　　　　　　　　98華語領隊實務（二）
(A) 乙旅行社應將必要費用扣除後之餘款退還老陳
(B) 乙旅行社退還老陳所繳訂金即可，無須賠償
(C) 乙旅行社須賠償老陳4,000元
(D) 乙旅行社除退還訂金，尚須賠償老陳4,500元

(B) 旅客參加旅行社5月5日出發之出國旅行團，已繳團費新臺幣18,000元，5月3日
晚間8時接獲旅行社通知，因機位未訂妥取消出團，願賠償其損失，如包含退
還之團費，依國外旅遊定型化契約書範本之規定，旅行社應支付旅客新臺幣多
少元？　　　　　　　　　　　　　　　　　　　　　　102外語領隊實務（二）
(A) 21,600元　　　　　　　　　　　　　(B) 23,400元
(C) 27,000元　　　　　　　　　　　　　(D) 36,000元

(C) 旅行社在廣告中保證新春賀歲北京5日遊為直飛北京班機,旅客心動報名參
團,並繳了新臺幣27,000元,未料出發前2天,接獲旅行社通知未能取得機位
無法出團,依國外旅遊定型化契約書範本規定,旅客得向旅行社請求賠償違約
金新臺幣多少元? 102華語領隊實務(二)
(A) 2,700元 (B) 5,400元
(C) 8,100元 (D) 13,500元

(C) 張三於民國101年10月15日訂約參加旅行社舉辦之蘭卡威夢中海5日遊,並已繳
付團費新臺幣20,000元,該旅遊團預定於民國101年10月31日出團;因旅行社
與航空公司及當地接待社之聯絡疏失,致該團無法成行,旅行社雖於民國101
年10月25日通知張三無法成行,依國外旅遊定型化契約規定,旅行社應賠償張
三之違約金為新臺幣多少元? 104外語領隊實務(二)
(A) 2,000元 (B) 4,000元
(C) 6,000元 (D) 8,000元

(C) 旅行社未訂妥機位致旅客未能成行,於出發前15日通知旅客,依國外旅遊定型
化契約書範本所載,應賠償旅遊費用百分之多少的違約金?
105外語領隊實務(二)
(A) 10 (B) 20
(C) 30 (D) 50

題庫0439 出發前第21天到第30天知道因旅行社過失無法成行,如何賠償?

通知於出發日前第21日至第30日以內到達者,賠償旅遊費用百分之20。
國外旅遊定型化契約範本第12條
國外旅遊定型化契約應記載事項第12點

過去出題

(B) 依國外旅遊定型化契約規定,因可歸責於旅行社之事由,致旅客之旅遊活動無
法成行時,下列敘述何者錯誤? 103外語領隊實務(二)
(A) 旅行社對旅客之通知於出發日前第31日以前到達者,應賠償旅客旅遊費用
百分之10
(B) 旅行社對旅客之通知於出發日前第11日至第30日以內到達者,應賠償旅客
旅遊費用百分之20
(C) 旅行社對旅客之通知於出發日前1日到達者,應賠償旅客旅遊費用百分之
50
(D) 旅行社於出發當日以後通知者,應賠償旅客旅遊費用百分之100

題庫0440 出發前第**31**天到第**40**天知道因旅行社過失無法成行，如何賠償？

通知於出發日前第31日至第40日以內到達者，賠償旅遊費用百分之10。

國外旅遊定型化契約範本第**12**條
國外旅遊定型化契約應記載事項第**12**點

題庫0441 出發前第**41**天前知道因旅行社過失無法成行，如何賠償？

通知於出發日前第41日以前到達者，賠償旅遊費用百分之5。

國外旅遊定型化契約範本第**12**條
國外旅遊定型化契約應記載事項第**12**點

題庫0442 旅客於出發當天通知解除契約應如何賠償？

出發前旅客任意解除契約及其責任

旅客於旅遊開始日或開始後解除契約或未通知不參加者，賠償旅遊費用百分之100。

國外旅遊定型化契約範本第**13**條
國外旅遊定型化契約應記載事項第**13**點

過去出題

(D) 旅客王五參加甲旅行社舉辦之韓國主題樂園風情6日遊，出發當天起的太晚，無法於約定時間趕到約定地點集合，致未能出發，亦未能中途加入旅遊，因而視為解除契約，則甲旅行社得對其請求旅遊費用多少比例之損害賠償？

96華語領隊實務（二）

(A) 20%　　　　　　　　　　　(B) 30%
(C) 50%　　　　　　　　　　　(D) 100%

(C) 旅客在旅遊活動開始日或開始後解除旅遊契約者，應賠償旅遊費用多少比例予旅行業？

97華語領隊實務（二）

(A) 百分之50　　　　　　　　　(B) 百分之70
(C) 百分之100　　　　　　　　(D) 百分之150

(D) 下列何種情況時，旅客不得請求退還可節省或無須支付的費用？

98外語領隊實務（二）

(A) 因感染肺炎中途離隊退出旅遊活動
(B) 因家中有事必須脫隊先行返臺
(C) 團體因當地發生強烈地震而變更行程
(D) 團體出發當天因睡過頭而未成行

(D) 王姓夫妻參加旅行社日本旅行團，該團約定於某日上午6時於桃園國際機場集合，搭乘早上8時30分班機，惟當日因該夫妻睡過頭未依約到達機場，領隊於7時30分團體登機前以電話聯繫催促，王姓夫妻因判斷未能及時趕到搭乘該航班而放棄旅遊，此時除視同旅客解除契約外，旅行社並得向王姓夫妻為下列何項主張？　　　　　　　　　　　　　　　　　　102外語領隊實務（二）
- (A) 賠償旅遊費用30%
- (B) 賠償旅遊費用50%
- (C) 扣除簽證費後退還半數之旅遊費用
- (D) 賠償旅遊費用100%

題庫0443 旅客於出發前1天解除契約應如何賠償？

旅客於旅遊開始前1日解除契約者，賠償旅遊費用<u>百分之50</u>。

國外旅遊定型化契約範本第13條
國外旅遊定型化契約應記載事項第13點

過去出題

(B) 甲旅客參加乙旅行社所舉辦之旅遊活動，已繳交全部團費12,000元（行政規費另計），在出發日之前1天因為盲腸炎住院開刀而必須解除旅遊契約取消行程，依據交通部觀光局所制訂「旅遊定型化契約書範本」之條例，原則上賠償方式與標準為何？　　　　　　97外語導遊實務（一）、97華語導遊實務（一）
- (A) 乙旅行社應退還甲旅客旅遊費用6,000元，行政規費亦須退還
- (B) 乙旅行社應退還甲旅客旅遊費用6,000元，行政規費不須退還
- (C) 乙旅行社應退還甲旅客旅遊費用12,000元，行政規費亦須退還
- (D) 乙旅行社應退還甲旅客旅遊費用12,000元，行政規費不須退還

(B) 旅客在旅遊活動開始前1日解除旅遊契約者，應賠償旅遊費用多少比例予旅行業？　　　　　　　　　　　　　　　　　　97外語領隊實務（二）

(A) 百分之30	(B) 百分之50
(C) 百分之70	(D) 百分之100

(B) 旅客參加國外旅行團，於出發前通知旅行社解除旅遊契約時，除應負擔證照費用外，關於賠償旅行社之數額，下列何項不正確？　　　　　99外語領隊實務（二）
- (A) 出發當天通知者，旅遊費用100%
- (B) 出發前1日通知者，旅遊費用80%
- (C) 出發前2日通知者，旅遊費用30%
- (D) 出發前30日通知者，旅遊費用20%

(D) 依國外旅遊定型化契約書範本之規定，甲方（旅客）於旅遊活動開始前得通
知乙方（旅行社）解除旅遊契約書，除應繳交證照費用外，若甲方於旅遊活動
開始前1日通知到達乙方，則甲方應賠償乙方多少之旅遊費用？

101華語領隊實務（二）

(A) 10% (B) 20%
(C) 30% (D) 50%

題庫0444 旅客於出發前第**2**天到第**20**天解除契約應如何賠償？

旅客於旅遊開始前第2日至第20日以內解除契約者，賠償旅遊費用百分之30。

國外旅遊定型化契約範本第**13**條
國外旅遊定型化契約應記載事項第**13**點

過去出題

(C) 根據旅遊契約規定，出發前旅客任意解除契約時，於旅遊開始前第2日至第20
日期間內解除契約者，旅客應賠償旅行社旅遊費用多少百分比？

97外語領隊實務（一）、97華語領隊實務（一）

(A) 10% (B) 20%
(C) 30% (D) 40%

(B) 王小姐參加9月6日出發的普吉5日旅遊團，因故無法成行，遂於9月4日打電話
通知旅行社。此時王小姐應賠償旅行社旅遊費用的多少百分比？

99外語領隊實務（二）

(A) 20 (B) 30
(C) 50 (D) 100

(C) 旅客因家中有事，無法如期成行，於出發前10天通知旅行社取消時，應賠償旅
行社旅遊費用之多少百分比？ 100華語領隊實務（二）
(A) 10% (B) 20%
(C) 30% (D) 50%

題庫0445 旅客於出發前第**21**天到第**30**天解除契約應如何賠償？

旅客於旅遊開始前第21日至第30日以內解除契約者，賠償旅遊費用百分之20。

國外旅遊定型化契約範本第**13**條
國外旅遊定型化契約應記載事項第**13**點

第二單元 民法債編旅遊專節與國外旅遊定型化契約

(A) 甲旅客等2人於97年8月下旬，向乙旅行社報名參加97年10月21日出發之義大利、瑞士、法國10天旅行團。甲、乙雙方議定每人團費為新臺幣（以下同）42,000元，乙方僅收取各5,000元之定金。到了9月中旬，甲旅客中有1人身體不適，遂於9月28日通知乙旅行社取消本次行程。請問旅行社可依國外旅遊定型化契約向該兩位旅客要求每位多少之違約金？

99外語領隊實務（一）、99華語領隊實務（一）

(A) 新臺幣8,400元　　　　　　　　　　(B) 新臺幣12,600元
(C) 新臺幣29,400元　　　　　　　　　(D) 新臺幣42,000元

(B) 旅客在旅遊活動開始前第21日至第30日以內解除旅遊契約者，應賠償旅遊費用多少比例予旅行業？

99華語領隊實務（二）

(A) 10%　　　　　　　　　　　　　　(B) 20%
(C) 30%　　　　　　　　　　　　　　(D) 50%

題庫0446 旅客於出發前第31天到第40天解除契約應如何賠償？

旅客於旅遊開始前第31日至第40日以內解除契約者，賠償旅遊費用百分之10。

國外旅遊定型化契約範本第13條
國外旅遊定型化契約應記載事項第13點

題庫0447 旅客於出發前第41天前解除契約應如何賠償？

旅客於旅遊開始前第41日以前解除契約者，賠償旅遊費用百分之5。

國外旅遊定型化契約範本第13條
國外旅遊定型化契約應記載事項第13點

題庫0448 損害賠償計算基準之旅遊費用應如何計算？

作為損害賠償計算基準之旅遊費用，應先扣除行政規費後計算之。旅行業如能證明其所受損害超過基準者，得就其實際損害請求賠償。

國外旅遊定型化契約應記載事項第13點

(B) 張小姐報名參加乙旅行社小華東6日團，簽約時並付清全額團費24,800元（內含護照費用1,200元及新辦臺胞證費用1,800元）。出發前二週，相關證照皆已辦妥，張小姐卻通知乙旅行社解除契約，此時乙旅行社應退還之金額為：

95外語領隊實務（二）

(A) 21,800元　　　　　　　　　　(B) 15,260元

(C) 14,360元　　　　　　　　　　(D) 0元

(C) 以國外旅遊定型化契約第27條第1項作為損害賠償計算基準之旅遊費用，其計算方式為何？

95華語領隊實務（二）

(A) 將護照、簽證費用一併計入　　(B) 將簽證費用計入

(C) 應先扣除簽證費用後計算之　　(D) 以旅客所繳費用總額計算之

(C) 旅客參加泰國旅行團，旅費18,000元，含相關證照費用2,000元，出發前一天通知取消，旅客可退還多少金額？

96外語領隊實務（二）

(A) 18,000元　　　　　　　　　　(B) 16,000元

(C) 8,000元　　　　　　　　　　(D) 9,000元

(C) 老王參加周日出發的國外旅遊團，因故於2天前（周五）晚上8時通知旅行社解除契約，依契約規定，老王應如何賠償？

96外語領隊實務（二）

(A) 扣除簽證費用後之旅遊費用100%

(B) 扣除簽證費用後之旅遊費用50%

(C) 扣除簽證費用後之旅遊費用30%

(D) 扣除簽證費用在內之旅遊費用10%

(B) 旅客參加馬來西亞5天團，旅遊費用含300元簽證費用共20,000元，因家中有事，於出發前1天通知旅行社取消，旅客應賠償及支付旅行社之費用共多少元？

100華語領隊實務（二）

(A) 10,000元　　　　　　　　　　(B) 10,150元

(C) 10,300元　　　　　　　　　　(D) 20,000元

題庫0449 因不可抗力之事由能否解除契約？

出發前有法定原因解除契約

因不可抗力或不可歸責於雙方當事人之事由，致本契約之全部或一部無法履行時，任何一方得解除契約，且不負損害賠償責任。

國外旅遊定型化契約範本第14條
國外旅遊定型化契約應記載事項第14點

（A）旅行社於出發前3天，因當地國發生大暴動而通知旅客取消出團，則下列何者
正確？　　　　　　　　　　　　　　　　　　　　　96華語領隊實務（二）
(A) 旅行社不負損害賠償責任　　　　　(B) 旅客得請求賠償旅遊費用30%
(C) 旅客得請求賠償旅遊費用100%　　(D) 旅客得請求加倍返還定金

題庫0450 因不可抗力之事由解除契約後，費用如何退還？

> 旅行業應提出已代繳之行政規費或履行本契約已支付之必要費用之單據，經核
> 實後予以扣除，並將餘款退還旅客。
>
> **國外旅遊定型化契約範本第14條**
> **國外旅遊定型化契約應記載事項第14點**

（C）甲旅客參加國外旅遊團，付清團費22,000元（含簽證費800元），出發前1日，
政府宣布禁止旅遊團體前往，旅行社取消出團，唯簽證已辦妥，且已另支出
10,000元之必要費用。則旅行社應退費之金額為；　　　95外語領隊實務（二）
(A) 10,100元　　　　　　　　　　　(B) 10,600元
(C) 11,200元　　　　　　　　　　　(D) 12,000元

（D）甲旅客參加乙旅行社舉辦之旅行團，原訂於94年8月9日出發，甲旅客突然接
到點閱召集令，隨即打電話給旅行社告知不能參加該旅行團，此時甲旅客繳交
之旅遊費用，乙旅行社應如何處理？　　　　　　　　96外語領隊實務（二）
(A) 退還100%　　　　　　　　　　　(B) 退還80%
(C) 退還50%　　　　　　　　　　　(D) 扣除費用後全部退還

（B）因發生激進組織攻擊事件，政府宣布禁止旅行團前往巴里島。已報名參加巴里
島旅遊團的旅客得如何主張？　　　　　　　　　　　98華語領隊實務（二）
(A) 要求旅行社依約如期出團
(B) 要求旅行社扣除已支付之規費及必要費用後，退還團費餘款
(C) 要求旅行社退還全額團費
(D) 要求旅行社退還全額團費，並負損害賠償責任

（C）旅行團出發前，如因天災、地變、戰爭等事由致契約無法履行時，依國外旅遊
定型化契約規定得解除契約不負損害賠償責任，關於旅行社之退費何者正確？
　　　　　　　　　　　　　　　　　　　　　　　103外語領隊實務（二）
(A) 旅行社應將旅客所繳全部團費立即退還
(B) 旅行社得從團費中扣除所有代旅客繳交之費用後退還
(C) 旅行社得從團費中扣除簽證費或已支付履行契約之必要費用，餘款退還
(D) 旅行社僅能扣除簽證費後餘款退還

題庫0451 知悉旅遊活動無法成行時應如何處置？

任何一方知悉旅遊活動無法成行時，應即<u>通知他方並說明其事由</u>；其怠於通知致他方受有損害時，應負賠償責任。

<div align="right">

國外旅遊定型化契約範本第14條

國外旅遊定型化契約應記載事項第14點

</div>

過去出題

(D) 因不可抗力或不可歸責於旅行業之事由，致旅遊活動無法成行者，旅行業於知悉無法成行時，依國外旅遊定型化契約規定，應採取下列何種作為方為正確？　　　　　　　　　　　　　　　　　104華語領隊實務（二）
- (A) 擅自延後出發
- (B) 按時間到集合地點統一說明後解散
- (C) 網站上公告
- (D) 通知旅客旅遊活動無法成行且說明其事由

題庫0452 旅行業依法定原因解除契約後應如何處置？

為維護本契約旅遊團體之安全與利益，旅行業依第一項為解除契約後，應為<u>有利於團體旅遊之必要措置</u>。

<div align="right">

國外旅遊定型化契約範本第14條

國外旅遊定型化契約應記載事項第14點

</div>

題庫0453 有客觀風險事由可否解除契約？

出發前客觀風險事由解除契約

出發前，本旅遊團所前往旅遊地區之一，有事實足認危害旅客生命、身體、健康、財產安全之虞者，準用前條之規定，得解除契約。但解除之一方，應另按旅遊費用百分之____補償他方（<u>不得超過百分之5</u>）。

<div align="right">

國外旅遊定型化契約範本第15條

國外旅遊定型化契約應記載事項第15點

</div>

(C) 按國外旅遊定型化契約範本之約定,在旅行團出發前,發現旅行團所前往旅遊地區之一,有事實足認危害旅客生命、身體、健康、財產安全之虞者,可以解除契約。但解除契約之一方,最高應按旅遊費用多少比率補償他方？

(A) 百分之1　　　　　　　　　　(B) 百分之3

(C) 百分之5　　　　　　　　　　(D) 百分之10

(B) 出發前,旅遊團所前往旅遊地區,有事實足認危害旅客生命安全之虞者,則下列何者正確？

(A) 只有旅客得解除契約,旅行社不能解除契約

(B) 雙方均得解除契約

(C) 旅客得解除契約無須支付旅行社任何費用

(D) 旅行社得解除契約並要求賠償違約金

(B) 國外旅遊團團費30,000元,出發前2週旅遊目的地發生輕微地震,旅客心生恐慌而解約,此時旅行社已支付之必要費用共計5,000元。則旅行社最多能收取之費用為：

(A) 9,000元　　　　　　　　　　(B) 6,500元

(C) 5,000元　　　　　　　　　　(D) 1,500元

題庫0454 **若領隊不具相關資格,造成旅客損害應如何處理？**

領隊

旅行業應指派領有領隊執業證之領隊。

旅行業違反前項規定,應賠償旅客每人以每日新臺幣1,500元乘以全部旅遊日數,再除以實際出團人數計算之3倍違約金。旅客受有損害者,並得請求旅行業賠償。

國外旅遊定型化契約範本第16條

國外旅遊定型化契約應記載事項第16點

(B) 旅行社未派遣領有領隊執業證之領隊帶領出國旅遊時,依國外旅遊定型化契約書範本規定,下列敘述何者正確？

(A) 旅客得請求減少團費

(B) 旅客得請求損害賠償

(C) 旅客得請求解除契約

(D) 旅客得自行委任領有領隊執業證之領隊帶領出國旅遊

題庫0455 領隊工作內容為何？

領隊應帶領旅客出國旅遊，並為旅客辦理<u>出入國境手續、交通、食宿、遊覽及其他完成旅遊所須之往返全程隨團服務</u>。

國外旅遊定型化契約範本第16條
國外旅遊定型化契約應記載事項第16點

過去出題

(A) 領隊帶團出國旅遊，下列何者正確？　　　　　　　97華語領隊實務（二）
　　(A) 應全程隨團服務
　　(B) 負責將旅行團交由當地導遊服務後，即可處理自己之事務
　　(C) 旅客需求時才提供服務
　　(D) 僅負責為旅客辦理出入國境手續、交通、食宿之安排

(A) 下列何者非領隊執行職務所須完成之工作？　　　　100外語領隊實務（二）
　　(A) 為旅客辦妥禮遇通關
　　(B) 為旅客辦妥登機手續
　　(C) 為旅客辦妥入住旅館手續
　　(D) 監督國外旅行社提供符合契約內容之服務

(D) 下列何者不違反國外旅遊定型化契約應記載事項之規定？ 101外語領隊實務（二）
　　(A) 旅行社不派領隊
　　(B) 旅客自行指定無領隊執照之某甲擔任領隊
　　(C) 領隊僅陪同至參觀行程結束，旅客自行搭機返國
　　(D) 旅客於旅遊期間，應自行保管其自有旅遊證件

(B) 依國外旅遊定型化契約規定，下列何項不是出國團體領隊之職責？
　　　　　　　　　　　　　　　　　　　　　　　　104外語領隊實務（二）
　　(A) 為旅客辦理出入國境手續　　　　(B) 協助保管旅客護照
　　(C) 為旅客辦理交通事宜　　　　　　(D) 為旅客辦理食宿遊覽、服務事宜

題庫0456 旅客之旅遊證件應如何保管？

證照之保管及返還

旅行業代理旅客辦理出國簽證或旅遊手續時，應妥慎保管旅客之各項證照，及申請該證照而持有旅客之印章、身分證等，如有遺失或毀損者，應行補辦；如致旅客受損害者，應賠償旅客之損害。

旅客於旅遊期間，應自行保管其自有旅遊證件。但基於辦理通關過境等手續之必要，或經旅行業同意者，得交由旅行業保管。

國外旅遊定型化契約範本第17條
國外旅遊定型化契約應記載事項第17點

過去出題

(D) 旅客於出國旅遊期間，有關旅遊證件之保管，下列陳述何者不正確？

97外語領隊實務（二）

(A) 旅客應自行保管其自有之旅遊證件
(B) 基於辦理通關過境之必要得交由旅行社領隊保管
(C) 經過旅行社領隊同意得交由領隊保管
(D) 經當地導遊要求得交由該導遊保管

(C) 有關旅客證照之保管，下列何者不正確？　　　　100華語領隊實務（二）
(A) 旅遊期間，旅客要求旅行社代為保管護照時，旅行社得拒絕之
(B) 旅遊期間，於辦理登機手續時，旅行社得要求旅客提交護照
(C) 旅客積欠旅遊費用，旅行社得扣留旅客之護照
(D) 旅行社持有旅客之證照，如有毀損或遺失者，應行補辦，如致旅客損害，並應賠償

(B) 依國外旅遊定型化契約書範本規定，關於旅客參團出國旅遊護照等證件之保管，下列敘述何者錯誤？　　　　102華語領隊實務（二）
(A) 旅遊途中旅客應自行保管
(B) 不論任何原因，旅客不得請求領隊保管
(C) 基於辦理通關手續之必要，旅客得將證件交由領隊保管
(D) 經由領隊同意，旅客得將證件交由領隊保管

(C) 依國外旅遊定型化契約規定，旅遊期間有關旅遊證件之保管，下列何者錯誤？

103外語領隊實務（二）

(A) 應由旅客自行保管
(B) 基於辦理通關過境等手續之必要，得由旅行社保管
(C) 旅客提出要求，旅行社應代為保管
(D) 旅客要求取回時，旅行社不得拒絕

(A) 旅行團出國旅遊，旅客之旅遊證件，依國外旅遊定型化契約規定，原則應由何
人保管？ 103華語領隊實務（二）
(A) 旅客本人 　　　　　　　　　(B) 領隊
(C) 領隊或旅行業指派之人 　　　(D) 導遊

題庫0457 旅行社在保管旅客之旅遊證件時有何義務？

旅遊證件，旅行業及其受僱人應以善良管理人之注意保管之；旅客得隨時取
回，旅行業及其受僱人不得拒絕。

國外旅遊定型化契約範本第17條
國外旅遊定型化契約應記載事項第17點

過去出題

(D) 旅客之旅遊證件，若由旅行業或其受僱人負責保管時，下列描述哪一項正
確？ 95華語領隊實務（二）
(A) 為了安全起見，旅客不得取回
(B) 除經旅行業或其他受僱人同意之外，旅客不得取回
(C) 除辦理通關過境等手續外，一律由旅行業或其受僱人保管
(D) 旅客可以隨時取回

(C) 旅行社及其受僱人應以何等注意義務保管旅客之護照等旅遊證件？
96華語領隊實務（二）
(A) 普通人注意義務 　　　　　　(B) 自己注意義務
(C) 善良管理人注意義務 　　　　(D) 一般人注意義務

(D) 依國外旅遊定型化契約規定，有關旅客證件之保管，下列敘述何者錯誤？
104華語領隊實務（二）
(A) 旅遊期間旅客應自行保管其自有之旅遊證件
(B) 旅客如要求旅行社代為保管證件時，應經旅行社同意
(C) 旅行社領隊基於辦理通關過境手續之必要，得代為旅客保管證件
(D) 旅行社保管證件時應以一般人之注意保管之

第二單元 民法債編旅遊專節與國外旅遊定型化契約

題庫0458 報名之後若換人參加，費用應如何計算？

> **旅客之變更權**
>
> 旅客於旅遊開始＿＿日前，因故不能參加旅遊者，得變更由第三人參加旅遊。
> 旅行業非有正當理由，不得拒絕。
>
> 前項情形，如因而增加費用，旅行業得請求該變更後之第三人給付；如減少費
> 用，旅客不得請求返還。
>
> 　　　　　　　　　　　　　　　　　　**國外旅遊定型化契約範本第18條**
> 　　　　　　　　　　　　　　　　　**國外旅遊定型化契約應記載事項第18點**

過去出題

(D) 旅客報名參加旅行團後，將契約上之權利義務讓與第三人，如因而減少費用
　　時，應如何處理？　　　　　　　　　　　　　　　　94華語領隊實務（二）
　　(A) 旅客得請求退還該減少之費用
　　(B) 旅客得請求將該減少之費用留供下次參加旅遊時抵充團費
　　(C) 旅客得請求退還半數該減少之費用
　　(D) 旅客不得請求退還該減少之費用

(B) 志明夫婦報名參加旅行團，志明因公司有事無法成行，遂改由其兒子參加，旅
　　行社可能因此而減少之費用，應如何處理？　　　　　97華語領隊實務（二）
　　(A) 志明可要求旅行社退還　　　　　　(B) 當做旅行社多賺的利潤
　　(C) 抵國外之小費　　　　　　　　　　(D) 下次參團時扣抵團費

(C) 甲旅客報名參加日本5天旅行團，於出發前要求改由乙旅客參加，則旅行社得
　　如何處理？　　　　　　　　　　　　　　　　　　100華語領隊實務（二）
　　(A) 得同意，如有增加費用，不得向旅客收取
　　(B) 得同意，如有增加費用，並應向甲旅客收取
　　(C) 得同意，如有增加費用，並得向乙旅客收取
　　(D) 得同意，如有減少費用，並應退還旅客

(B) 依國外旅遊定型化契約規定，旅客報名參加旅行團後，要求改由第三人參加，
　　此時旅行社可如何處理？　　　　　　　　　　　　103華語領隊實務（二）
　　(A) 無論如何都不同意　　　　　　　　(B) 只在有正當理由時得予拒絕
　　(C) 限定只能改由配偶參加　　　　　　(D) 限定只能改由父母參加

(C) 甲旅客參加旅行社招攬之新加坡4天旅遊團，雙方簽訂國外旅遊定型化契約
　　後，因故無法成行改由乙旅客參加並經該旅行社同意，但費用因而增加新臺幣
　　2,000元，應由何者負擔？　　　　　　　　　　　105外語領隊實務（二）
　　(A) 旅行社　　　　　　　　　　　　　(B) 甲旅客
　　(C) 乙旅客　　　　　　　　　　　　　(D) 甲、乙旅客共同負擔

題庫0459 如何才能將旅遊契約轉讓給其他旅行社？

旅行業務之轉讓

旅行業於出發前如將本契約變更轉讓予其他旅行業者，應經旅客<u>書面同意</u>。

國外旅遊定型化契約範本第19條
國外旅遊定型化契約應記載事項第19點

過去出題

(C) 依照國外團體旅遊定型化契約之規定，旅行社於招攬旅客後，可否將旅客轉由
其他旅行社承辦？ 96華語領隊實務（二）
　　(A) 可逕行將旅客轉讓
　　(B) 經旅客口頭同意後，可將旅客轉讓
　　(C) 經旅客書面同意後，可將旅客轉讓
　　(D) 完全不可將旅客轉讓

(B) 依國外旅遊定型化契約書範本，在旅行業與旅客簽約後，如果旅行業要將該契
約轉讓給其他旅行業時，應如何辦理？ 100華語領隊實務（二）
　　(A) 經旅客口頭同意　　　　　　　　(B) 經旅客書面同意
　　(C) 不可以辦理轉讓　　　　　　　　(D) 旅客除有正當理由不可以拒絕

(D) 旅行社如欲將出國旅遊旅客轉由其他旅行社承辦，依國外旅遊定型化契約書
範本之規定，應該如何處理？ 101華語領隊實務（二）
　　(A) 電話告知旅客　　　　　　　　　(B) 以傳真通知旅客
　　(C) 以存證信函通知旅客　　　　　　(D) 經旅客書面同意

(C) 依國外旅遊定型化契約書範本所載，旅行團人數不足時，旅行社可以下列何種
方式將旅遊契約轉讓給其他旅行社？ 105外語領隊實務（二）
　　(A) 直接轉讓　　　　　　　　　　　(B) 經旅客口頭同意
　　(C) 經旅客書面同意　　　　　　　　(D) 經負責人同意

題庫0460 未經旅客書面同意就轉讓的話，可如何處理？

旅客如不同意者，得<u>解除契約</u>，旅行業應即時將旅客已繳之全部旅遊費用退
還；旅客受有損害者，並得請求賠償。

國外旅遊定型化契約範本第19條
國外旅遊定型化契約應記載事項第19點

(D) 團體出發前，旅行社未經旅客書面同意而將旅客轉由其他旅行社承辦，旅客
得如何主張？　　　　　　　　　　　　　　　94外語領隊實務（二）
(A) 解除契約但不得請求賠償
(B) 不得解除契約但得請求賠償
(C) 不得解除契約且不得請求賠償
(D) 得解除契約如受有損害者並得請求賠償

(B) 下列何者不違反國外旅遊定型化契約應記載事項？　　97華語領隊實務（二）
(A) 旅行社可以口頭通知後將旅客轉由其他旅行社承辦
(B) 旅行社未經旅客同意而將旅客轉由其他旅行社承辦時，旅客得解除契約
(C) 旅客於出發後才被告知已經轉由其他旅行社承辦時，旅客不得請求賠償
(D) 旅行社未經旅客同意而將旅客轉由其他旅行社承辦時，旅客僅得解除契
約，不得請求賠償

題庫0461 旅客出發後才知道旅遊契約已被轉讓，違約金如何計算？

旅客於出發後始發覺或被告知本契約已轉讓其他旅行業，旅行業應賠償旅客全
部旅遊費用百分之5之違約金；旅客受有損害者，並得請求賠償。
國外旅遊定型化契約範本第19條
國外旅遊定型化契約應記載事項第19點

(A) 旅客於出發後，始發覺或被告知本契約已轉讓其他旅行業，旅行業應賠償旅客
全部團費多少百分比之違約金？　　97外語領隊實務（一）、97華語領隊實務（一）
(A) 5%　　　　　　　　　　　　　(B) 10%
(C) 15%　　　　　　　　　　　　 (D) 20%

(C) 旅客於旅行團出發後始發覺或被告知旅遊契約已被轉讓其他旅行業，旅行業基
本就應賠償旅客全部團費多少比例之違約金？　　98華語領隊實務（二）
(A) 百分之1　　　　　　　　　　 (B) 百分之3
(C) 百分之5　　　　　　　　　　 (D) 百分之10

(C) 有關旅行社變更與旅客簽訂之契約時，下列敘述何者錯誤？
　　　　　　　　　　　　　99外語領隊實務（一）、99華語領隊實務（一）
(A) 旅行業於出發前，非經旅客書面同意，不得將本契約轉讓其他旅行業
(B) 如果轉讓，旅客可以解除契約，如因此造成旅客任何損失，可請求賠償
(C) 旅客於出發後，始發覺本契約已轉讓其他旅行業，旅行社應賠償旅客全部
團費百分之50之違約金
(D) 旅客於出發後，始被告知本契約已轉讓其他旅行業，旅行社應賠償旅客全
部團費百分之5之違約金

(D) 阿德報名參加甲旅行社之馬來西亞5天團，費用1萬5千元，於出發後發現已被轉到乙旅行社出團，此時阿德至少可向甲旅行社請求賠償多少錢？

99外語領隊實務（二）

(A) 1萬5千元 　　　　　　　　　　(B) 7千5百元
(C) 1千5百元 　　　　　　　　　　(D) 7百50元

(B) 甲旅客參加乙旅行社舉辦之旅行團，於出發後甲旅客發現乙旅行社將旅遊契約讓與丙旅行社，此時甲旅客可為下列哪項請求？ 99華語領隊實務（二）
(A) 終止契約
(B) 向乙旅行社請求旅遊費用5%違約金
(C) 向丙旅行社請求旅遊費用5%違約金
(D) 向乙、丙旅行社各請求旅遊費用5%違約金

(D) 旅客於旅遊出發後始發覺或被告知原旅遊契約已轉讓其他旅行業，依據交通部觀光局訂定之國內旅遊定型化契約書範本，原旅行業應賠償旅客之違約金額為所繳全部團費的多少百分比？ 100外語導遊實務（二）
(A) 30% 　　　　　　　　　　(B) 20%
(C) 10% 　　　　　　　　　　(D) 5%

(B) 旅客向甲旅行社報名參加國外旅遊團，出發後才發覺已被轉讓給乙旅行社，行程皆依約履行，則下列何者正確？ 100華語領隊實務（二）
(A) 旅客得要求甲旅行社退還全部團費
(B) 旅客得要求甲旅行社賠償全部團費5%之違約金
(C) 旅客得要求乙旅行社賠償全部團費5%之違約金
(D) 兩旅行社皆無須賠償

(A) 依國外旅遊定型化契約書範本之規定，旅行社未經旅客同意，將契約轉讓其他旅行社，旅客至少得請求全部團費多少百分比之違約金？ 101外語領隊實務（二）
(A) 5% 　　　　　　　　　　(B) 10%
(C) 20% 　　　　　　　　　　(D) 100%

(A) 旅客報名參加A旅行社舉辦日本東京5日遊，旅遊費用為新臺幣32,500元，出發後才發現被轉讓到B旅行社出團，依國外旅遊定型化契約書範本規定，旅客可向A旅行社請求賠償違約金新臺幣多少元？ 102華語領隊實務（二）
(A) 1,625元 　　　　　　　　　　(B) 3,250元
(C) 4,875元 　　　　　　　　　　(D) 6,500元

（C）依國外旅遊定型化契約規定，有關契約之轉讓，下列敘述何者正確？
103外語領隊實務（二）
(A) 旅客如未表示反對意思時，旅行社得將契約轉讓其他旅行社承辦
(B) 旅行社將契約轉讓其他旅行社時，旅客不得解除契約，但得請求損害賠償
(C) 旅客於出發後始發覺契約已轉讓其他旅行社時，旅客得請求原承辦旅行社賠償全部團費百分之5之違約金
(D) 旅客於出發後被告知契約已轉讓其他旅行社時，旅客得請求原承辦旅行社賠償至少全部團費百分之5之違約金

（A）甲旅客參加乙旅行社舉辦之旅行團，於出發後甲旅客發現，乙旅行社已將旅遊契約讓與丙旅行社，依國外旅遊定型化契約規定，甲旅客可向乙旅行社請求旅遊費用百分之多少的違約金？
103華語領隊實務（二）
(A) 5 (B) 10
(C) 20 (D) 50

（B）旅客與A旅行社簽約報名參加韓國5日遊，出發後才知被轉讓給B旅行社，依國外旅遊定型化契約規定，旅客得主張：
104外語領隊實務（二）
(A) A旅行社應賠償旅客全部旅遊費用之10%違約金
(B) A旅行社應賠償旅客全部旅遊費用之5%違約金外，旅客如受有損害，並得請求賠償
(C) 旅客如受有損害，得向A、B旅行社請求賠償
(D) 可由A、B旅行社及旅客三方協調後處理賠償事宜

（B）旅客參加甲旅行社招攬之法國、瑞士、義大利10天旅遊團費用新臺幣10萬元，雙方簽訂國外旅遊定型化契約，出發後始發覺已轉由乙旅行社承辦，乙旅行社所提供之服務均符合契約內容，下列何者正確？
104華語領隊實務（二）
(A) 甲、乙旅行社均無需對旅客負任何賠償責任
(B) 甲旅行社應賠償旅客違約金新臺幣5,000元
(C) 乙旅行社應賠償旅客違約金新臺幣5,000元
(D) 甲、乙旅行社應連帶賠償旅客違約金新臺幣5,000元

題庫0462 國外旅行業違反本契約如何處理？

國外旅行業責任歸屬

旅行業委託國外旅行業安排旅遊活動，因國外旅行業有違反本契約或其他不法情事，致旅客受損害時，旅行業應與自己之違約或不法行為負同一責任。但由旅客自行指定或旅行地特殊情形而無法選擇受託者，不在此限。

國外旅遊定型化契約範本第20條

(D) 甲旅行社委託乙旅行社代為招攬國外旅遊，因行程內容瑕疵致旅客受有損害時，其責任歸屬如何？　　　　　94外語領隊實務（二）
(A) 純屬甲旅行社之責任，與乙旅行社無關
(B) 純屬乙旅行社之責任，與甲旅行社無關
(C) 純屬國外接待旅行社之責任，與甲、乙旅行社皆無關
(D) 甲、乙旅行社皆應對旅客負責

(B) 甲公司指定乙旅行社須由某國外接待旅行社承接員工旅遊團，若該國外接待旅行社違約致團員受損害，其責任歸屬為何？　　97外語領隊實務（二）
(A) 甲公司自行指定，故乙旅行社與國外接待旅行社皆無責任
(B) 乙旅行社無責任
(C) 甲公司、乙旅行社及國外接待旅行社皆須負責
(D) 乙旅行社應與自己之違約或不法行為負同一責任

(A) 旅行業委託國外旅行業安排旅遊活動，因國外旅行業違反旅遊契約或其他不法情事致旅客受有損害時，下列哪一項敘述正確？　　97華語領隊實務（二）
(A) 旅行業應與國外旅行業負同一責任
(B) 由國外旅行業自行負責
(C) 由國外旅行業自行負責，但旅行業有協助之義務
(D) 由國外旅行業負責，在其無法負責時，才由旅行業負責

(C) 旅行團因國外飯店超賣致改住較低等級之飯店，旅客得向何者請求賠償？
　　　　98外語領隊實務（二）
(A) 飯店　　　　　　　　　　　(B) 國外旅行社
(C) 國內承辦旅行社　　　　　　(D) 導遊

(C) 甲旅客參加乙旅行社旅遊團，當地導遊為銷售自費行程，任意刪減行程表中所列景點，其責任歸屬如何？　　　　99外語領隊實務（二）
(A) 純屬導遊個人問題，與旅行社無關
(B) 此為國外接待旅行社的責任，與乙旅行社無關
(C) 視為乙旅行社的違約行為
(D) 乙旅行社與導遊各負擔一半責任

(D) 因承辦旅行社委託之國外旅行社違約，致旅客受損害時，下列何者正確？
　　　　100外語領隊實務（二）
(A) 旅客僅能向國外旅行社求償
(B) 因係國外旅行社違約，故與承辦旅行社無關
(C) 旅客應先向國外旅行社求償未果後，才能向承辦旅行社求償
(D) 旅客可直接向承辦旅行社求償

(B) 國內A旅行社組團出國旅遊，委託國外B旅行社接待，因全團旅客購買力不佳，當地導遊要求每名旅客需付美金100元，才願意繼續接待，經隨團領隊協調後降為美金50元，礙於無奈，旅客只好接受現實，返國後，依國外旅遊定型化契約書範本所載，旅客得向下列何者請求賠償？ 105華語領隊實務（二）

(A) 國外B旅行社 　　　　　　　　(B) 國內A旅行社
(C) 國外導遊 　　　　　　　　　　(D) 隨團領隊

題庫0463 旅客可否要求變更旅程中之餐宿、交通、旅程、觀光點及遊覽項目？

因可歸責於旅行業之事由致旅遊內容變更

旅程中之食宿、交通、旅程、觀光點及遊覽項目等，應依本契約所訂等級與內容辦理，旅客不得要求變更，但旅行業同意旅客之要求而變更者，不在此限。

國外旅遊定型化契約範本第22條

過去出題

(D) 團員們對於是否參觀行程表所列的A景點分別持贊成、反對兩種不同意見時，領隊應如何處理？ 94外語領隊實務（二）
(A) 同意變更行程，但聲明不退還因此所節省的費用
(B) 只要任一位團員願意簽立變更行程同意書就變更行程
(C) 由團員舉手表決變更與否，採多數決
(D) 原則上仍需依契約所訂行程內容辦理，旅客不得要求變更

(C) 依國外旅遊定型化契約書範本所載，旅行社與旅客簽訂旅遊契約後，其內容得否變更？ 105華語領隊實務（二）
(A) 旅客得任意要求變更 　　　　　(B) 旅行社得任意要求變更
(C) 旅客要求變更須經旅行社同意 　(D) 旅行社無論任何情況都不得變更

題庫0464 若旅行業同意旅客要求變更，增加費用由誰負擔？

旅行業同意旅客之要求而變更者，其所增加之費用應由旅客負擔。

國外旅遊定型化契約範本第22條

過去出題

(B) 團體行進中，如全體團員一致決定放棄行程表中所列A景點（門票價格為500元／人），改參觀相鄰的B景點（門票價格為800元／人），旅行社也同意接受變更，則相關費用如何計算？ 94華語領隊實務（二）
(A) 領隊應向每位團員收取800元 　(B) 領隊應向每位團員收取300元
(C) 領隊不退款也不另向團員收費 　(D) 領隊應退還每位團員500元

(C) 旅行社同意接受國外旅行團全體團員的要求，放棄行程表原訂之體驗傳統溫泉浴場（入場費60元／人），改去美術館（門票200元／人），則依國外旅遊定型化契約書範本之規定，費用如何計算？ 101華語領隊實務（二）
 (A) 應再向每位團員收取200元　　(B) 無須退還及收取任何費用
 (C) 應再向每位團員收取140元　　(D) 應退還每位團員60元

題庫0465 旅行社可否變更旅程中之餐宿、交通、旅程、觀光點及遊覽項目？

因可歸責於旅行業之事由致旅遊內容變更

除非有本契約第14條或第26條之情事，旅行業<u>不得以任何名義或理由變更旅遊內容</u>。

國外旅遊定型化契約範本第22條

過去出題

(D) 團體行程表中，原預定要參觀川劇「變臉」秀，有部分團員表示不想看，領隊只好將團員全部帶出劇場，搭車返回飯店休息。領隊應負擔何種責任？ 98外語領隊實務（一）、98華語領隊實務（一）
 (A) 領隊延誤行程，違反國外旅遊定型化契約書第25條
 (B) 領隊未全程隨團服務，違反國外旅遊定型化契約書第17條
 (C) 領隊應負「不盡責」之道義責任，但無實質懲罰
 (D) 領隊擅自變更行程，違反國外旅遊定型化契約書第22條

題庫0466 如果旅程中的餐宿、交通等項目未達契約所訂等級該如何處理？

旅行業如有可歸責之事由，致未達成旅遊契約所定旅程、交通、食宿或遊覽項目等事宜時，旅客得請求旅行業賠償各該差額2倍之違約金。

國外旅遊定型化契約範本第22條
國外旅遊定型化契約應記載事項第21點

過去出題

(B) 旅行社未依與旅客所簽訂的國外旅遊契約所訂等級辦理餐宿、交通旅程或遊覽項目等事宜時，旅客得如何主張？ 93華語領隊實務（二）
 (A) 得請求旅行社賠償差額3倍之違約金
 (B) 得請求旅行社賠償差額2倍之違約金
 (C) 得請求旅行社賠償差額1倍之違約金
 (D) 得請求旅行社退還價差

第二單元　民法債編旅遊專節與國外旅遊定型化契約

(D) 旅行社因自己之過失未依照契約等級辦理餐宿、交通、旅程或遊覽項目等事宜時，旅客得如何請求？ 94外語領隊實務（二）
(A) 退還全部團費
(B) 退還半數團費
(C) 退還差額
(D) 賠償差額2倍

(D) 旅行社未依照國外團體旅遊定型化契約之規定訂妥飯店，致改住較低等級之飯店，旅客得如何請求賠償？ 95外語領隊實務（二）
(A) 全額住宿費用
(B) 全額旅遊費用
(C) 全額住宿費用2倍
(D) 住宿費用差額2倍

(C) 因國外接待旅行社作業疏失，致乙旅行社承辦的日本5日團無法依原行程參觀美術館（門票200元／人），改為體驗傳統溫泉浴場（入場費60元／人）。則乙旅行社之責任為何？ 95外語領隊實務（二）
(A) 無須賠償或退費，但應協助團員向國外接待社求償
(B) 須退還因此節省之費用140元／人
(C) 應賠償每人280元之違約金
(D) 應賠償每人400元之違約金

(B) 若旅行途中，帶團人員擅自變更行程旅遊內容，未依旅遊定型化契約書所訂等級辦理餐宿、交通旅程或遊覽項目等事宜時，旅客可要求旅行社賠償差額多少倍違約金？ 97外語導遊實務（一）、97華語導遊實務（一）
(A) 1倍
(B) 2倍
(C) 3倍
(D) 5倍

(B) 除旅遊契約另有約定外，旅行業未依旅遊契約所訂等級辦理旅程、交通、食宿等事宜時，旅客得請求旅行業賠償多少之違約金？ 98華語領隊實務（二）
(A) 差額1倍之違約金
(B) 差額2倍之違約金
(C) 差額3倍之違約金
(D) 差額4倍之違約金

(B) 如因旅行社疏失，導致旅行團未能參觀某原定景點時，旅客可依國外旅遊定型化契約書範本第22條要求賠償門票幾倍的違約金？
99外語領隊實務（一）、99華語領隊實務（一）
(A) 1倍
(B) 2倍
(C) 3倍
(D) 4倍

(C) 旅行社應依契約所訂等級辦理餐宿、交通旅程或遊覽項目等事宜時，若因自己之過失未能依契約辦理時，則旅客如何請求旅行社賠償？ 99外語領隊實務（二）
(A) 退還一半團費
(B) 退還全部團費
(C) 賠償差額2倍之違約金
(D) 賠償差額1倍之違約金

(D) 旅行社無正當理由，將契約原定飛機之商務艙降等為經濟艙，依國外旅遊定型化契約應記載及不得記載事項規定，旅客得請求賠償多少之違約金？

100華語領隊實務（二）

(A) 商務艙票價2倍之違約金
(B) 商務艙與經濟艙票價差額之違約金
(C) 商務艙票價之違約金
(D) 商務艙與經濟艙票價差額2倍之違約金

(B) 旅行社未依契約所訂等級辦理餐宿、交通或遊覽項目時，依國外旅遊定型化契約書範本之規定，旅客得要求差額幾倍之違約金？ 101華語領隊實務（二）
(A) 1倍　　　　　　　　　　　(B) 2倍
(C) 3倍　　　　　　　　　　　(D) 4倍

(B) 雙方簽訂旅遊契約，旅行社應提供旅客房價5,000元之單人房，因旅行社之過失，提供房價3,000元之單人房，依國外旅遊定型化契約書範本之規定，應如何處理？ 101華語領隊實務（二）
(A) 旅客僅得請求退還2,000元之差額
(B) 旅客得請求4,000元之違約金
(C) 旅客得請求退還5,000元之住宿費用
(D) 旅客得請求退還10,000元之違約金

(D) 旅行社辦理澳洲8天團，廣告中強調全程住宿五星級旅館，行程某日因原訂之五星級旅館（每間房訂價新臺幣5,000元）超賣，故改以四星級旅館（每間房訂價新臺幣3,000元）替之，依國外旅遊定型化契約規定，下列何者正確？

103外語領隊實務（二）

(A) 旅行社應賠償旅客每人新臺幣1,000元之違約金
(B) 旅行社應賠償旅客每人新臺幣2,000元之違約金
(C) 旅行社應賠償旅客每人新臺幣3,000元之違約金
(D) 旅行社應賠償旅客每人新臺幣4,000元之違約金

(C) 關於旅遊行程之變更，依國外旅遊定型化契約規定，下列敘述何者錯誤？

103華語領隊實務（二）

(A) 旅行社因不可抗力事由致於旅遊途中變更行程，如因此超過原定費用不得向旅客收取
(B) 旅程內容須依契約所定辦理，旅客如有要求變更而經旅行社同意，則得變更之
(C) 旅行社任意變更餐宿或遊覽項目，如等級不符時，旅客得請求賠償差額3倍之違約金
(D) 因不可抗力事由致旅遊途中變更行程，如因此節省經費支出應將節省之部分退還旅客

(D) 甲旅行社舉辦馬來西亞旅遊團，契約原定搭乘班機為長榮航空，由桃園至吉隆坡，乙旅客至桃園國際機場搭機時方發現，竟改為廉價航空班機，依國外旅遊定型化契約應記載及不得記載事項之應記載事項規定，下列敘述何者正確？

104華語領隊實務（二）

(A) 乙得依契約拒絕搭乘，解除契約
(B) 乙得自行搭乘原定班機，再向甲請求給付其另行購買機票之費用
(C) 乙得請求甲賠償原定班機機票之費用
(D) 乙得請求甲賠償2班機機票價格差額2倍之違約金

(B) 某旅行社領隊在帶團途中因部分旅客建議而擅自變更旅遊行程，未依國外旅遊定型化契約所定等級辦理餐宿、交通旅程或遊覽等項目而發生旅遊糾紛時，旅客可以要求旅行社賠償差額多少倍的違約金？　105華語領隊實務（二）
(A) 1倍 　　　　　　　　　　　　(B) 2倍
(C) 3倍 　　　　　　　　　　　　(D) 4倍

題庫0467 簽證等問題造成旅客無法完成旅遊時應如何處理？

因可歸責於旅行業之事由致無法完成旅遊
旅行團出發後，因可歸責於旅行業之事由，致旅客因簽證、機票或其他問題無法完成其中之部分旅遊者，旅行業應以自己之費用安排旅客至次一旅遊地，與其他團員會合。

國外旅遊定型化契約範本第23條
國外旅遊定型化契約應記載事項第24點

過去出題

(C) 旅行團出發後，因可歸責於旅行社之事由，致個別旅客因簽證、機票而無法完成其中之部分旅遊者，旅行社應如何處理？　98外語領隊實務（二）
(A) 口頭表示歉意
(B) 讓旅客自認倒楣
(C) 自行付費安排旅客至次一旅遊地與其他團員會合
(D) 向當地僑社求助

(A) 旅行團出發後，因可歸責於旅行業之事由，致旅客因簽證、機票或其他問題無法完成其中部分旅遊者，下列哪一項處理方式符合國外旅遊契約書之約定內容？　99華語領隊實務（二）
(A) 旅行業應以自己之費用安排旅客至次一旅遊地與其他團員會合
(B) 旅行業應安排旅客至次一旅遊地與其他團員會合，費用由旅客負擔
(C) 旅行業應安排旅客至次一旅遊地與其他團員會合，費用由旅行業及旅客各負擔一半
(D) 由旅客決定處理方式，由旅行業配合安排

題庫0468 沒有玩到景點之費用應如何處理？

旅行業未安排交通或替代旅遊時，應退還旅客未旅遊地部分之費用，並賠償同額之懲罰性違約金。

國外旅遊定型化契約範本第23條
國外旅遊定型化契約應記載事項第24點

過去出題

(C) 旅行團出發後，因可歸責於旅行社之事由，致全體團員均無法完成其中之部分旅遊，旅行社亦未安排相當之替代旅遊時，則依國外旅遊契約書範本規定，旅行社的責任為： 　　95外語領隊實務（二）
(A) 僅退還旅客該未旅遊部分之費用
(B) 僅賠償與該未旅遊部分費用同額之違約金
(C) 退還該未旅遊部分之費用，且賠償同額之違約金
(D) 不退還該未旅遊部分之費用，亦不賠償同額之違約金

(C) 旅行團出發後，因可歸責於旅行業之事由，致旅客因簽證、機票或其他問題無法完成其中部分旅遊，且對全部團員均屬存在，而旅行業又未依相當條件安排其他旅遊活動代替時，依國外旅遊定型化契約書之約定，旅行業應負何責任？ 　　96外語領隊實務（二）
(A) 退還旅客未旅遊地部分之費用
(B) 退還旅客未旅遊地部分之費用，並賠償該應退還費用百分之50之違約金
(C) 退還旅客未旅遊地部分之費用，並賠償同額之違約金
(D) 退還旅客未旅遊地部分之費用，並賠償2倍之違約金

(C) 旅客參加北歐15日團，因旅行社作業疏失，自冰島回挪威之機位被取消，全團被迫留在冰島機場2天候補機位，旅行社並未安排替代行程。旅客依約得為何種主張？ 　　97外語領隊實務（二）
(A) 免費安排一趟挪威之旅
(B) 延後回國時間
(C) 退還未旅遊地部分之費用，並賠償同額之違約金
(D) 退還冰島／挪威機票款，並賠償同額之違約金

(D) 李先生參加國外旅遊團，旅行社於出發當天漏帶李先生的護照，隨即於次日將李先生送往旅遊地與團體會合，則下列何者正確？ 　　99外語領隊實務（二）
(A) 旅行社無賠償責任
(B) 旅行社應退還1天的團費
(C) 旅行社應賠償李先生團費2倍違約金
(D) 旅行社應退還未旅遊地部分之費用，並賠償同額之違約金

題庫0469 簽證等問題造成旅客被留置、羈押時違約金如何計算？

因可歸責於旅行業之事由，致旅客遭恐怖分子留置、當地政府逮捕羈押或留置時，旅行業應賠償旅客以<u>每日新臺幣2萬元</u>乘以逮捕羈押或留置日數計算之懲罰性違約金，並應負責迅速接洽救助事宜，將旅客安排返國，其所需一切費用，由旅行業負擔。

國外旅遊定型化契約範本第23條
國外旅遊定型化契約應記載事項第24點

過去出題

(B) 旅行團出發後，因可歸責於旅行業之事由，致旅客遭當地政府逮捕、羈押或留置時，旅行業應賠償旅客每日新臺幣：

94外語領隊實務（一）、94華語領隊實務（一）

(A) 1萬元　　　　　　　　　　　　(B) 2萬元
(C) 3萬元　　　　　　　　　　　　(D) 5千元

(C) 阿美參加乙旅行社舉辦美東10日團，不料因乙旅行社之過失，致阿美被美國海關留置，依國外旅遊契約，乙旅行社之責任為何？　　95外語領隊實務（二）
(A) 應賠償留置期間每日1萬元之違約金，且須負擔阿美返國所需費用
(B) 應賠償留置期間每日2萬元之違約金，但得扣除安排阿美返國所需費用
(C) 應賠償留置期間每日2萬元之違約金，且須負擔阿美返國所需費用
(D) 應賠償留置期間每日3萬元之違約金，但得扣除安排阿美返國所需費用

(D) 依照國外團體旅遊定型化契約之規定，因旅行社之過失致旅客遭當地政府羈押時，應如何賠償？　　96華語領隊實務（二）
(A) 全額旅遊費用　　　　　　　　(B) 旅遊費用2倍
(C) 旅遊費用5倍　　　　　　　　(D) 羈押期間每日新臺幣2萬元

(D) 因可歸責於旅行社之事由，致旅客遭當地政府逮捕、羈押或留置時，旅行社應賠償旅客以每日新臺幣多少元計算之違約金？　　97華語領隊實務（二）
(A) 5千元　　　　　　　　　　　　(B) 1萬元
(C) 1萬5千元　　　　　　　　　　(D) 2萬元

(C) 張三參加甲旅行社舉辦之國外旅遊團，因旅行社辦理簽證作業疏失，致張三在通關時遭外國海關留置2天，經補辦手續完成始予放行，則甲旅行社應賠償張三違約金多少錢？　　98華語領隊實務（二）
(A) 新臺幣2萬元　　　　　　　　(B) 新臺幣3萬元
(C) 新臺幣4萬元　　　　　　　　(D) 新臺幣5萬元

(B) 因可歸責旅行業之事由，致旅客遭當地政府逮捕、羈押或留置時，旅行業除應負責接洽營救事宜將旅客安排返國之外，其對旅客負擔之違約金，依國外旅遊定型化契約書範本之約定，下列何者正確？ 99外語領隊實務（二）
(A) 每日新臺幣1萬元整 　　　(B) 每日新臺幣2萬元整
(C) 每日新臺幣3萬元整 　　　(D) 每日新臺幣5萬元整

(D) 因可歸責於旅行業之事由，致旅客遭當地政府逮捕羈押或留置時，旅行業應負責迅速接洽營救事宜，將旅客安排返國，其所需一切費用，由旅行業負擔，並應賠償旅客以每日新臺幣多少元計算之違約金？ 99華語領隊實務（二）
(A) 5千元 　　　(B) 1萬元
(C) 1萬5千元 　　　(D) 2萬元

(A) 旅行團出發後，因可歸責於旅行社之事由，使旅客因簽證、機票或其他問題，致旅客遭當地政府逮捕、羈押或留置時，旅行社應賠償旅客以每日多少新臺幣之違約金？ 101外語領隊實務（一）、101華語領隊實務（一）
(A) 2萬元 　　　(B) 4萬元
(C) 6萬元 　　　(D) 10萬元

(D) 依國外旅遊定型化契約規定，旅行團出發後，因可歸責於旅行社之事由，致旅客因簽證、機票或其他問題無法完成其中之部分旅遊者，下列敘述何者錯誤？ 103外語領隊實務（二）
(A) 旅行社應以自己之費用安排旅客至次一旅遊地，與其他團員會合
(B) 此情況對全部團員均屬存在時，旅行社應依相當之條件安排其他旅遊活動代之
(C) 旅行社未安排代替旅遊時，應退還旅客未旅遊地部分之費用，並賠償同額之違約金
(D) 旅客遭當地政府逮捕、羈押或留置時，旅行社應賠償旅客以每日新臺幣1萬元整計算之違約金

(B) 依國外旅遊定型化契約規定，旅客因旅行社過失致遭當地政府留置，旅行社除應負責營救及負擔所需費用，另應如何賠償旅客？ 104外語領隊實務（二）
(A) 賠償旅客全部旅遊費用及實際所受損害
(B) 賠償每日新臺幣2萬元之違約金
(C) 賠償旅客依旅遊費用總額除以全部旅遊日數乘以留置日數計算之違約金
(D) 賠償旅客實際所受損害及每日新臺幣1萬元違約金

(B) 旅遊途中因可歸責於旅行社之事由，致旅客遭當地政府逮捕、羈押或留置時，依國外旅遊定型化契約書範本所載，除應迅速接洽營救事宜外，旅行社應賠償以每日多少新臺幣計算之違約金？ 105外語領隊實務（二）
(A) 1萬元 　　　(B) 2萬元
(C) 3萬元 　　　(D) 5萬元

(B) 依國外旅遊定型化契約書範本所載，因旅行社之過失，致使旅客在國外遭當地政府留置，旅行社除應盡速營救外，並應賠償旅客之違約金每日新臺幣多少元？　　　　　　　　　　　　　　　　105華語領隊實務（二）

(A) 1萬　　　　　　　　　　　　　　(B) 2萬

(C) 3萬　　　　　　　　　　　　　　(D) 4萬

題庫0470 因旅行業過失而延誤行程時，旅客食宿等費用由誰負擔？

因可歸責於旅行業之事由致行程延誤時間

因可歸責於旅行業之事由，致延誤行程期間，旅客所支出之食宿或其他必要費用，應由旅行業負擔。

國外旅遊定型化契約範本第24條

過去出題

(B) 因旅行業之過失致延誤旅遊行程，旅客所支出之食宿或其他必要費用，應由何人負擔？　　　　　　　　　　　　　97華語領隊實務（二）

(A) 旅客

(B) 旅行業

(C) 國外當地之旅行業，與旅客簽約之旅行業無涉

(D) 領隊

(C) 乙旅行社的小美西9日旅遊團因團體回程訂位未訂妥，次日方得以返國。當晚住宿費用應由誰負擔？　　　　　　　　　　97外語領隊實務（二）

(A) 全體團員各自負擔　　　　　　　(B) 領隊須自掏腰包

(C) 乙旅行社　　　　　　　　　　　(D) 國外接待旅行社

(A) 旅行社辦理7日旅遊團，因旅行社作業疏忽致使旅遊團回程訂位未訂妥，次日才得以返國。依國外旅遊定型化契約應記載及不得記載事項之規定，當晚住宿費用應由誰負擔？　　　　　　　　　　　　101外語領隊實務（二）

(A) 旅行社　　　　　　　　　　　　(B) 全體團員各自負擔

(C) 領隊須自掏腰包　　　　　　　　(D) 國外接待旅行社

(B) 因可歸責於旅遊營業人之事由，致旅遊未依約定之旅程進行者，旅客所支出之食宿或其他必要費用，依國外旅遊定型化契約規定，應如何處理？　　　　　　　　　　　　　　　　　103華語領隊實務（二）

(A) 由旅客負擔

(B) 由旅遊營業人負擔

(C) 由旅客與旅遊營業人各負擔一半

(D) 由旅客負擔三分之二與旅遊營業人負擔三分之一

題庫0471 延誤行程之違約金如何計算？

每日賠償金額，以全部旅遊費用除以全部旅遊日數計算。但延誤行程之總日數，以不超過全部旅遊日數為限。

國外旅遊定型化契約範本第24條

過去出題

(D) 因遊覽車故障，而替換車輛第二天上午才能抵達，領隊只好就近找飯店讓旅客先住下。此時旅行社應如何處理？　　　96華語領隊實務（二）
(A) 向旅客收取因此增加的住宿及調車費用
(B) 退還未參觀景點的門票費用，不負賠償責任
(C) 退還全部旅遊費用
(D) 就延誤行程時間部分依約賠償違約金

(B) 若因旅行社的過失而導致延誤行程時，對行程延誤期間所支出的食宿或其他必要費用可要求旅行社負擔，消費者可請求違約金，其計算方式應為下列哪項？　　　98華語領隊實務（二）
(A) 〔全部旅費〕÷〔延誤天數〕×〔延誤行程天數〕
(B) 〔全部旅費〕÷〔全部天數〕×〔延誤行程天數〕
(C) 〔全部旅費〕÷〔延誤行程天數〕×〔全部天數〕
(D) 〔全部旅費〕×〔全部天數〕÷〔延誤行程天數〕

(D) 由於旅行業之疏失導致延誤行程期間，除旅客所支出之食宿、或其他必要費用應由旅行業負擔外，旅客另可請求違約金，依國外旅遊定型化契約規定，下列敘述何者正確？　　　103外語領隊實務（二）
(A) 依全部旅費除以全部旅遊日數乘以延誤行程日數計算之違約金
(B) 依全部旅費除以全部旅遊日數乘以延誤行程日數計算之違約金，但延誤行程的總日數，以不超過全部旅遊日數的1/3為限
(C) 依全部旅費除以全部旅遊日數乘以延誤行程日數計算之違約金，但延誤行程的總日數，以不超過全部旅遊日數的1/2為限
(D) 依全部旅費除以全部旅遊日數乘以延誤行程日數計算之違約金，但延誤行程的總日數，以不超過全部旅遊日數為限

題庫0472 延誤行程幾個小時以上就算一天？

行程延誤之時間浪費，在5小時以上未滿1日者，以1日計算。

國外旅遊定型化契約範本第24條
國外旅遊定型化契約應記載事項第22點

（B）下列何種情況，旅行社須就延誤行程時間部份，賠償1日團費為違約金？

94華語領隊實務（二）

(A) 因大雪影響車速，延誤行程時間約8小時
(B) 因漏訂中段機位改為搭車前往，延誤行程時間約8小時
(C) 因連環車禍導致交通壅塞，延誤行程時間5小時以上
(D) 因導遊遲到，延誤行程時間約2小時

（B）團費63,000元的英國9日團，因旅行社未訂妥火車座位，全團從上午8點等到下午2點才得以搭下一班車前往次一旅遊點。此時旅客得請求之違約金額為：

95華語領隊實務（二）

(A) 14,000元 (B) 7,000元
(C) 3,500元 (D) 1,750元

（D）若因可歸責於旅行社或帶團人員之事由，而導致行程延誤，延誤之行程未滿1日，但多於幾小時以上，仍以1日計算？

97外語領隊實務（一）、97華語領隊實務（一）

(A) 2小時 (B) 3小時
(C) 4小時 (D) 5小時

（C）張太太參加美西10日團，團費32,000元。行程中遊覽車故障，全團在路邊枯等6小時。旅行社依約應賠償： 97外語領隊實務（二）
(A) 800元 (B) 1,600元
(C) 3,200元 (D) 6,400元

（C）王小姐參加日本6日團，團費新臺幣30,000元，行程中因旅行社疏失，遊覽車遲遲未到，導致全團滯留於飯店達5小時30分，請問旅行社依國外旅遊定型化契約書範本之規定，應賠償每位旅客新臺幣多少元？ 101外語領隊實務（二）
(A) 3,000元 (B) 4,000元
(C) 5,000元 (D) 6,000元

（C）國外旅行團車輛故障且司機對於路況不熟，造成行程延誤6小時，因可歸責於旅行社，如旅遊費用每人為新臺幣6萬元，行程計10天，旅行社依規定應賠償每位旅客新臺幣多少元？ 102華語領隊實務（二）
(A) 1,500元 (B) 3,000元
(C) 6,000元 (D) 12,000元

（D）旅客參加歐洲奧捷9日遊，旅遊費用為新臺幣81,000元（含機票款新臺幣36,000元），途中因遊覽車司機迷路，致行程延誤5小時30分，依國外旅遊定型化契約規定，旅客得請求旅行社賠償新臺幣多少元？ 103外語領隊實務（二）
(A) 4,050元 (B) 5,000元
(C) 8,100元 (D) 9,000元

(D) 旅行社辦理中國大陸新疆10天團，費用新臺幣60,000元（含機票款新臺幣
20,000元），因遊覽車故障延誤行程5小時30分，依國外旅遊定型化契約規
定，除需負擔延誤時間之食宿費用外，下列何者正確？　103華語領隊實務（二）
(A) 旅行社應賠償旅客新臺幣2,000元違約金
(B) 旅行社應賠償旅客新臺幣3,000元違約金
(C) 旅行社應賠償旅客新臺幣4,000元違約金
(D) 旅行社應賠償旅客新臺幣6,000元違約金

(C) 旅行社出國旅行團因領隊遲到致團體未能趕上飛機而延誤5小時，依國外旅遊
定型化契約書範本所載，下列敘述何者正確？　105外語領隊實務（二）
(A) 延誤行程因可歸責於領隊，故旅客應向遲到領隊請求違約金及時間浪費之
損害賠償
(B) 旅行社除應支付延誤期間旅客之食宿及必要費用，旅客對於時間之浪費，
亦得按時數請求旅行社賠償
(C) 延誤期間旅客之食宿及必要費用，應由旅行社負擔，旅客亦得向旅行社請
求延誤行程1日之違約金
(D) 如領隊遲到係因高速公路車禍導致交通壅塞，則旅行社無須負賠償之責

(B) 旅客參加泰國5日旅行團，旅遊費用新臺幣20,000元，因聯絡失誤，致旅客在
曼谷機場空等6小時，依國外旅遊定型化契約書範本所載，旅客得請求旅行社
賠償新臺幣多少元之違約金？　105華語領隊實務（二）
(A) 2,000元 　　　　　　　　　　(B) 4,000元
(C) 20,000元 　　　　　　　　　(D) 40,000元

題庫0473 **旅行社故意棄置或留滯旅客時之違約金應如何計算？**

棄置或留滯旅客

旅行業於旅遊途中，因故意棄置或留滯旅客時，除應負擔棄置或留滯期間旅客
支出之食宿及其他必要費用，按實計算退還旅客未完成旅程之費用，及由出發
地至第一旅遊地與最後旅遊地返回之交通費用外，並應至少賠償依全部旅遊費
用除以全部旅遊日數乘以棄置或留滯日數後相同金額5倍之違約金。

國外旅遊定型化契約範本第25條

國外旅遊定型化契約應記載事項第23點

過去出題

(B) 某旅客於國外行程中與導遊發生口角，致使導遊在某景點將他故意棄置不顧，
旅行社除了必須負擔旅客被棄置期間所支出的必要費用外，並需賠償旅客全部
旅遊費用幾倍之違約金？　99外語導遊實務（一）、99華語導遊實務（一）
(A) 2倍 　　　　　　　　　　　　(B) 5倍
(C) 10倍 　　　　　　　　　　　(D) 20倍

(C) 若帶團人員在國外行程未完時，即留下旅客於旅遊地，未加聞問，未派代理人，且自行返回出發地。則根據旅行定型化契約，關於旅行社違約金之賠償應為全部旅遊費用之幾倍？　100外語領隊實務（一）、100華語領隊實務（一）

(A) 1倍　　　　　　　　　　　　(B) 3倍

(C) 5倍　　　　　　　　　　　　(D) 7倍

題庫0474 旅行社因重大過失而棄置或留滯旅客時之違約金應如何計算？

旅行業於旅遊途中，因重大過失有棄置或留滯旅客情事時，旅行業除應依規定負擔相關費用外，並應賠償依前項規定計算之3倍違約金。

國外旅遊定型化契約範本第25條

國外旅遊定型化契約應記載事項第23點

題庫0475 旅行社因過失而棄置或留滯旅客時之違約金應如何計算？

旅行業於旅遊途中，因過失有棄置或留滯旅客情事時，旅行業除應依規定負擔相關費用外，並應賠償依規定計算之1倍違約金。

國外旅遊定型化契約範本第25條

國外旅遊定型化契約應記載事項第23點

過去出題

(C) 如果因為旅行業的疏失，導致旅客被滯留在國外時，下列敘述何者最正確？

95外語領隊實務（二）

(A) 旅客滯留期間，由旅行業安排旅客之食宿，費用由旅客負擔

(B) 旅客滯留期間，支出之食宿或其他必要費用，由旅客與旅行業各自負擔一半

(C) 旅客滯留期間，支出之食宿或其他必要費用，由旅行業全額負擔

(D) 旅客滯留期間，支出之食宿或其他所有之費用，由旅行業全額負擔

(D) 因可歸責於旅行社之事由，致旅客留滯國外時，則下列何事項違反國外旅遊契約？

98外語領隊實務（二）

(A) 旅行社全額負擔旅客於留滯期間所支出之食宿或其他必要費用

(B) 旅行社應儘速依預定旅程安排旅遊活動或安排旅客返國

(C) 旅行社依契約賠償旅客違約金

(D) 旅行社負擔旅客滯留期間一半之費用

題庫0476 棄置或留滯旅客之時間如何計算？

棄置或留滯旅客之時間，在5小時以上未滿1日者，以1日計算；旅行業並應儘速依預訂旅程安排旅遊活動，或安排旅客返國。旅客受有損害者，另得請求賠償。

> 國外旅遊定型化契約範本第25條
> 國外旅遊定型化契約應記載事項第23點

題庫0477 旅途中若發生不可抗力之事由，旅行業可否變更行程？

不可抗力或不可歸責於旅行業之旅遊內容變更

旅遊中因不可抗力或不可歸責於旅行業之事由，致無法依預定之旅程、交通、食宿或遊覽項目等履行時，為維護旅遊團體之安全及利益，旅行業得變更旅程、遊覽項目或更換食宿、旅程。

> 國外旅遊定型化契約範本第26條
> 國外旅遊定型化契約應記載事項第20點

過去出題

(A) 王伯伯參加中東旅遊團，該團因受恐怖份子活動影響而無法依原訂行程參觀A景點。試問：旅行社得否變更行程？ 　93外語領隊實務（二）
(A) 旅行社為維護本契約旅遊團體之安全及利益，得逕行變更行程
(B) 須經半數以上團員同意始可變更行程
(C) 經全體團員同意方可變更行程
(D) 旅行社須依本契約所訂等級辦理餐宿、交通旅程或遊覽項目，不得變更

(B) 甲旅行社舉辦之日本北海道5日遊，因雪崩道路阻絕無法前往預定景點，領隊應如何處理？ 　93華語領隊實務（二）
(A) 繼續原定行程　　　　　　　　(B) 徵得旅客同意變更行程
(C) 打電話回國請示　　　　　　　(D) 由司機決定行程

(D) 出發前，行程中預定參觀之某一景點，受地震影響而關閉，則下列何者正確？ 　99外語領隊實務（二）
(A) 旅客得解除契約並請求加倍返還定金
(B) 旅客得解除契約並請求損害賠償
(C) 旅行社應賠償該景點差價2倍之違約金
(D) 旅行社得取消該景點以其他景點替代之，不負損害賠償責任

(C) 依國外旅遊定型化契約書範本之規定，旅遊途中遇旅遊目的地之一發生暴動，
旅行社欲變更行程時，下列何者正確？　　　　　　　101外語領隊實務（二）
(A) 須經過半數旅客同意
(B) 須經過全體旅客同意
(C) 旅行社為維護旅行團之安全及利益，得逕行變更行程
(D) 旅行社變更行程後，旅客不得終止契約

題庫0478 因不可抗力事由變更旅程後超出原定費用時，可否向旅客收取？

因此所增加之費用，不得向旅客收取，所減少之費用，應退還旅客。
旅客不同意變更旅程時，得終止契約，並得請求旅行業墊付費用將其送回原出
發地，於到達後附加利息償還之。

國外旅遊定型化契約範本第26條
國外旅遊定型化契約應記載事項第20點

過去出題

(B) 某甲參加旅行社所組的美西團行程，因天災或不可抗力之因素而致行程延誤兩
天才返國。試問其增加之兩天行程費用應由哪一方負責？
　　　　　　　　　　　　　　　　　93外語領隊實務（一）、93華語領隊實務（一）
(A) 旅客　　　　　　　　　　　　(B) 旅行社
(C) 旅客與旅行社平均分擔費用　　(D) 視實際狀況由公平的第三者判定

(B) 團體因受颱風影響必須在國外滯留1日，所衍生餐宿及交通費用，應由誰負
擔？　　　　　　　　　　　　　　　　　　　　　94華語領隊實務（二）
(A) 由團員負擔　　　　　　　　　(B) 由旅行社負擔
(C) 由旅行社及團員平均分攤　　　(D) 由國外接待旅行社負擔

(C) 甲旅客參加乙旅行社之旅行團，某日行程原為觀賞球賽，因氣候關係，球賽未
能舉行，此時乙旅行社採取之處理方式，何者錯誤？　　96外語領隊實務（二）
(A) 經旅客同意自由活動，並退還費用
(B) 安排其他活動
(C) 安排其他活動，所增加費用向旅客收取
(D) 安排其他活動，並退還所節省費用

(A) 下列何者違反國外旅遊定型化契約應記載事項？　　　98外語領隊實務（二）
(A) 旅遊中遇颱風而產生額外食宿費用時，應由旅客負擔
(B) 旅遊中遇颱風而節省費用支出時，應將節省費用退還旅客
(C) 旅遊中遇颱風時，旅行社得依實際需要變更旅程
(D) 旅遊中預定住宿之飯店因颱風而毀損，旅行社得安排其他飯店

(A) 旅客於出國旅遊途中，機場因暴風雪關閉而滯留當地，所增加之額外食宿費
用，應由何人負擔？　　　　　　　　　　　　　　98外語領隊實務（二）
(A) 臺灣出團旅行社　　　　　　　　(B) 國外接待旅行社
(C) 旅客　　　　　　　　　　　　　(D) 臺灣出團旅行社與旅客共同負擔

(D) 出國旅遊途中因不可抗力因素，致無法依預定之遊覽項目履行時，為維護團
體之安全及利益，旅行業得變更遊覽項目，如因此超過原定費用時，其費用應
由何人負擔？　　　　　　　　　　　　　　　　99外語領隊實務（二）
(A) 旅客　　　　　　　　　　　　　(B) 領隊
(C) 國外接待之旅行社　　　　　　　(D) 我國出團之旅行業

(B) 旅行社原訂之飯店遭地震坍塌，改住更高等級之旅館，所增加之差額應如何處
理？　　　　　　　　　　　　　　　　　　　　100外語領隊實務（二）
(A) 由旅客負擔
(B) 由旅行社負擔
(C) 由旅客及旅行社平均分擔
(D) 由旅客及旅行社、國外接待旅行社共同分擔

(C) 旅行社辦理歐洲旅遊，於旅遊途中遇大風雪而變更行程，因此產生的額外費
用，依國外旅遊定型化契約書範本所載，應如何處理？　105華語領隊實務（二）
(A) 大風雪不是旅行社所能預料，應由旅客負擔
(B) 屬不可抗力事件，由旅行社及旅客各負擔50%費用
(C) 旅行社應自行吸收，不得向旅客收取費用
(D) 由旅行社與旅客協商後處理

題庫0479 **因不可抗力事由變更旅程後節省之經費，是否應退還給旅客？**

因此所增加之費用，不得向旅客收取，所減少之費用，應退還旅客。
旅客不同意變更旅程時，得終止契約，並得請求旅行業墊付費用將其送回原出
發地，於到達後附加利息償還之。

國外旅遊定型化契約範本第**26**條
國外旅遊定型化契約應記載事項第**20**點

過去出題

(D) 旅行團行程中原安排搭乘飛機，因遇天候因素而取消航班，改以遊覽車接
駁，此時旅客得如何主張？　　　　　　　　　　93外語領隊實務（二）
(A) 賠償差價2倍　　　　　　　　　(B) 終止契約
(C) 退還全部團費　　　　　　　　　(D) 減少費用或退還差額

（C）旅行社因不可抗力因素變更行程導致費用的增加或減少時，應如何處理？

95外語領隊實務（二）

(A) 因變更行程增加的費用，由領隊於國外向團員收取
(B) 因變更行程增加的費用，先由旅行社代墊，團體回國後再向團員收取
(C) 旅行社須退還團員因變更行程而節省之經費
(D) 因變更行程而節省經費的部份，算是旅行社的利潤，不須退還

（A）旅遊團於返臺前1天得知次日班機因颱風全面停駛，若不於當晚提前返國，即
須多停留於國外1日。則下列何者正確？　95外語領隊實務（二）
(A) 旅行社得變更行程提早返國，並退還因此節省之費用，不負賠償之責
(B) 旅行社得變更行程提早返國，且不須退還任何費用
(C) 應經半數以上團員同意始可變更行程
(D) 應經全體團員同意方可變更行程

（D）甲旅客參加團體旅遊，團體所搭乘的巴士於第2天發生車禍，以致其後5天的
行程被迫取消，但仍於原定日期搭機返國，下列哪一項處理不適當？

97外語領隊實務（一）、97華語領隊實務（一）

(A) 旅行社應退還旅客未完行程之旅費
(B) 旅行社應協助甲旅客向保險公司索賠
(C) 旅行社應提醒甲旅客採用非正式醫療診所的民俗療法費用，保險公司恐難
受理
(D) 旅行社應支付甲旅客精神損失的賠償費用

題庫0480 旅途中，旅客因搭乘大眾運輸工具受傷時，由誰負責？

責任歸屬及協辦

旅遊期間，因不可歸責於旅行業之事由，致旅客搭乘飛機、輪船、火車、捷
運、纜車等大眾運輸工具所受損害者，應由各該提供服務之業者直接對旅客負
責。但旅行業應盡善良管理人之注意，協助旅客處理。

國外旅遊定型化契約範本第27條

過去出題

（D）甲旅客透過乙旅行社報名參加丙旅行社所舉辦之英國9日團，卻因火車出軌車
廂翻覆而受傷。此時應由誰直接對甲旅客負責？　94外語領隊實務（二）
(A) 乙旅行社　　　　　　　　　　(B) 丙旅行社
(C) 國外接待旅行社　　　　　　　(D) 鐵路公司

（A）旅遊期間，團員因搭乘飛機遇亂流受傷，此時應由誰直接對團員負責？

94華語領隊實務（二）

(A) 航空公司　　　　　　　　　　(B) 領隊
(C) 國外接待旅行社　　　　　　　(D) 承辦旅行社

(C) 旅途中如所搭乘之航空班機發生事故，導致團員受傷須住院治療，其責任歸屬應由何者直接對旅客負責？　　98外語領隊實務（一）、98華語領隊實務（一）

(A) 組團旅行社　　　　　　　　　(B) 領隊
(C) 航空公司　　　　　　　　　　(D) 機長

(C) 旅遊期間，因不可歸責於旅遊營業人之事由，致旅客搭乘飛機、輪船、火車、捷運、纜車等大眾運輸工具所受之損害者，應由何者直接對旅客負責？
99外語領隊實務（二）

(A) 國內組團之旅行社　　　　　　(B) 國外接待之旅行社
(C) 各該提供服務之業者　　　　　(D) 安排旅客搭乘之導遊人員

題庫0481 旅客中途退出之回程如何安排？

旅客終止契約後之回程安排

旅客於旅遊活動開始後，怠於配合旅行業完成旅遊所需之行為致影響後續旅遊行程，而終止契約者，旅客得請求旅行業墊付費用將其送回原出發地，於到達後附加利息償還之，旅行業不得拒絕。

前項情形，旅行業因旅客退出旅遊活動後，應可節省或無須支出之費用，應退還旅客。

旅行業因第一項事由所受之損害，得向旅客請求賠償

國外旅遊定型化契約範本第28條
國外旅遊定型化契約應記載事項第26點

過去出題

(A) 國外旅遊第3天，甲旅客以心情不佳為由拒絕離開飯店房間，領隊及團員想盡辦法仍無法讓甲旅客上車，旅行社應如何處理？　　95外語領隊實務（二）

(A) 得終止契約，並依甲旅客請求墊付費用將其送回原出發地
(B) 得終止契約，但須負擔將甲旅客送回原出發地之費用
(C) 得終止契約，但不得請求賠償因此所受損害
(D) 須經甲旅客同意後方得終止契約

(C) 旅行團在旅遊途中因機場罷工而變更旅程，旅遊團員不同意時得如何主張？
97外語領隊實務（二）

(A) 屬旅客違約，不得要求任何賠償
(B) 屬旅行社違約，應賠償差額2倍違約金
(C) 請求旅行社墊付費用將其送回原出發地，到達後附加利息償還
(D) 請求旅行社墊付費用將其送回原出發地，到達後無須償還

題庫0482 出發後旅客退出旅遊活動，旅行業應退還哪些費用？

出發後旅客任意終止契約

旅客於旅遊活動開始後，中途離隊退出旅遊活動時，<u>不得要求旅行業退還旅遊費用</u>。

旅行業因旅客退出旅遊活動後，<u>應可節省或無須支出之費用，應退還旅客</u>。旅行業並應為旅客安排脫隊後返回出發地之住宿及交通，其費用由旅客負擔。

國外旅遊定型化契約範本第**29**條
國外旅遊定型化契約應記載事項第**25**點

過去出題

(D) 團費42,000元的北海道包機7日團，旅客於行程第5日一早脫隊前往札幌洽公，並於3日後返台。經旅行社結算可節省之費用約1,200元。此時旅客得請求旅行社退還之金額為何？　　　　94外語領隊實務（二）
(A) 18,000元　　　　　　　　　　(B) 12,000元
(C) 6,000元　　　　　　　　　　 (D) 1,200元

(B) 旅客於旅遊活動開始後，中途離隊退出旅遊活動時，固然不得要求旅行業退還旅遊費用。但旅行業因旅客退出旅遊活動後，應可節省或無須支出之費用，原則上應如何處理？　　　　96華語領隊實務（二）
(A) 不必退還給旅客　　　　　　　(B) 應退還給旅客
(C) 由旅行業自行決定是否退還　　(D) 不必告知旅客就不必退還

(D) 王媽媽於團體行程中因心臟病發而住院，2週後才得以出院回國。王媽媽得向旅行社請求何項之費用？　　　　100外語領隊實務（二）
(A) 負擔王媽媽的住院醫療費用　　(B) 負擔翻譯人員費用
(C) 退還未完成的旅遊費用　　　　(D) 退還可節省或無須支付之費用

(A) 張先生參加乙旅行社舉辦國外旅遊團，行程第2天，當地爆發嚴重疫情，旅行社因此決定調整行程避開疫區，張先生無法接受。此時，張先生依法得如何行使權利？　　　　101華語領隊實務（二）
(A) 張先生得終止契約，且得請求退還因此所得節省之費用
(B) 張先生得終止契約，旅行社亦不須退還因此所得節省之費用
(C) 張先生不得終止契約，且須支付因變更行程所增加之費用
(D) 張先生不得終止契約，但亦不須支付因變更行程所增加之費用

（D）旅客於行程中接獲父親病危的消息後欲先行返臺，因信用卡額度不足，遂請求領隊協助，依國外旅遊定型化契約規定，領隊應如何處理？

104華語領隊實務（二）

(A) 要求旅客不得終止契約
(B) 拒絕旅客之請求，以避免金錢上的糾紛
(C) 協助旅客向其他團員借錢
(D) 為旅客代墊返臺機票款

（B）甲旅客原參加乙旅行社所舉辦新加坡4日遊行程，一到樟宜機場即遇見移民當地之大學同學丙，熱情邀約至家中住宿，並自願擔任旅遊期間導遊，回程再與旅行團一同搭機回國，依國外個別旅遊定型化契約應記載及不得記載事項之應記載事項，下列敘述何者正確？　105外語領隊實務（二）
(A) 除去程返程甲實際搭乘飛機之費用外，甲得要求乙退還其他部分之全部旅遊費用
(B) 甲雖中途退出旅遊活動，但乙仍有義務為其安排回國交通
(C) 甲中途退出旅遊活動，視為解除契約
(D) 甲退出旅遊活動可節省之費用，視為自動放棄，不得請求乙退費

題庫0483 出發後旅客退出旅遊活動，未參加之行程如何處理？

旅客於旅遊活動開始後，未能及時參加依本契約所排定之行程者，視為自願放棄其權利，不得向旅行業要求退費或任何補償。

國外旅遊定型化契約範本第29條
國外旅遊定型化契約應記載事項第25點

過去出題

（C）旅客於旅遊中途巧遇移民當地親戚，擬退出旅遊活動者，依國外旅遊定型化契約應記載及不得記載事項規定，下列敘述何者正確？　100外語領隊實務（二）
(A) 旅客得請求退還尚未完成之全部旅遊費用
(B) 旅客不得請求旅行社為其安排脫隊後返回出發地之住宿及交通
(C) 旅客僅無法參加旅行社所安排當地旅遊活動者，視為自動放棄權利，不得請求退費
(D) 旅客完全退出旅遊活動時，就可節省費用，視為自動放棄，不得請求退費

題庫0484 旅客在旅途中意外受傷，費用應由誰負擔？

旅行業之協助處理義務

旅客在旅遊中發生身體或財產上之事故時，旅行業應盡善良管理人之注意為必要之協助及處理。

前項之事故，係因非可歸責於旅行業之事由所致者，其所生之費用，由旅客負擔。

國外旅遊定型化契約範本第30條
國外旅遊定型化契約應記載事項第27點

過去出題

(D) 來臺觀光旅客，如因個人之舊疾復發，其住院及醫療費用之負擔係由：

93外語導遊實務（一）、93華語導遊實務（一）

(A) 接待旅行社、外國旅行社、旅客三者各分擔三分之一
(B) 接待旅行社負責
(C) 外國旅行社負責
(D) 旅客自理

(C) 旅客在旅遊中發生身體或財產上之事故時，領隊應如何處理？

93外語領隊實務（二）

(A) 打電話通知旅客家人前來處理　　(B) 請旅客自行解決
(C) 提供必要之協助及處理　　(D) 請旅客回國後再找旅行社解決

(C) 非因可歸責於旅行社之事由，旅客在旅遊中發生身體或財產上之事故時，旅行社應如何處理？

94華語領隊實務（二）

(A) 為避免影響團體行程，請旅客自行處理
(B) 應由旅客自行處理，但旅行社須全額負擔所產生的費用
(C) 旅行社應盡善良管理人之注意為必要之協助及處理，但所生費用由旅客負擔
(D) 旅行社應盡善良管理人之注意為必要之協助及處理，並吸收所生費用

(B) 甲旅客與其女兒參加團體旅遊，行程第二天因心血管疾病住院治療，甲旅客與女兒希望提早返國，下列哪一項不是導遊或領隊人員須處理的行為？

97外語導遊實務（一）、97華語導遊實務（一）

(A) 協助辦理住院與出院事宜　　(B) 負擔旅客住院的費用
(C) 協助旅客取得病患搭機許可證明　　(D) 與航空公司接洽機票更改日期

(C) 在國外旅途中，因團員個人舊疾復發時，其住院及醫療費用由何者負擔？

99外語領隊實務（一）、99華語領隊實務（一）

(A) 旅客病患及臺灣旅行社各付一半　　(B) 當地旅行社代理商支付
(C) 旅客病患自付　　(D) 臺灣旅行社支付

(C) 旅客於旅遊途中脫隊訪友，發生意外受傷，醫療費用花了5萬元，則依國外旅遊定型化契約書範本之規定，下列何者正確？　101外語領隊實務（二）
(A) 因旅行社有投保責任保險，故所有各種費用應由保險公司負擔
(B) 醫療費用由旅行社負擔，往返交通費用由旅客自行負擔
(C) 所發生之各種費用應由旅客自行負擔
(D) 所發生之各種費用應由旅行社負擔

題庫0485 旅行社必須投保哪些保險？

旅行業應投保責任保險及履約保證保險

旅行業應依主管機關之規定投保責任保險及履約保證保險，並應載明保險公司名稱、投保金額及責任金額；如未載明，則依主管機關之規定。

國外旅遊定型化契約應記載事項第28點

過去出題

(D) 旅遊營業人為旅客提供的旅遊保險，其性質為：　94華語領隊實務（二）
(A) 人壽保險　　　　　　　　　(B) 健康保險
(C) 傷害保險　　　　　　　　　(D) 責任保險

(C) 旅行業經營出國旅遊業務，依法應投保何種強制保險？　96華語領隊實務（二）
(A) 旅遊平安險　　　　　　　　(B) 公共意外險
(C) 履約保證保險及責任保險　　(D) 意外險

(C) 旅行社辦理團體旅客出國旅遊，應依主管機關規定辦理下列何種保險？
　97外語領隊實務（二）
(A) 全民健康保險　　　　　　　(B) 旅行平安保險
(C) 履約保證保險　　　　　　　(D) 人壽保險

(B) 下列哪一項保險為旅遊定型化契約的強制險？
　101外語領隊實務（一）、101華語領隊實務（一）
(A) 旅行平安保險　　　　　　　(B) 契約責任險
(C) 航空公司飛安險　　　　　　(D) 團體取消險

(A) 依旅遊契約之規定，下列何者不屬於旅行社應投保之保險？
　100華語領隊實務（二）
(A) 旅行平安保險
(B) 旅行業責任保險
(C) 旅行業履約保證保險
(D) 旅行業責任保險及旅行業履約保證保險

（A）旅行社辦理團體旅客出國旅遊業務，有關旅行業應投保之保險，依國外旅遊定型化契約書範本規定，下列何者正確？ 102華語領隊實務（二）
(A) 旅行業責任保險及履約保證保險　(B) 旅行平安保險
(C) 旅行業責任保險　　　　　　　(D) 旅行業履約保證保險

（C）依國外旅遊定型化契約規定，下列何者為旅行社應投保之保險？
104華語領隊實務（二）

(A) 旅行平安險　　　　　　　　　(B) 旅行不便險
(C) 責任保險　　　　　　　　　　(D) 海外突發疾病健康保險

題庫0486 旅行社若無依規定投保，發生事故或不能履約時應如何賠償？

旅行業如未依前項規定投保者，於發生旅遊事故或不能履約之情形，以主管機關規定最低投保金額計算其應理賠金額之3倍作為賠償金額。

國外旅遊定型化契約範本第31條
國外旅遊定型化契約應記載事項第28點

過去出題

（D）根據旅遊定型化契約書範本，關於團體旅行之強制保險要求的敘述，下列敘述何者錯誤？ 95外語領隊實務（一）、95華語領隊實務（一）
(A) 旅行社可代旅客投保平安險
(B) 旅行社應投保旅遊責任險
(C) 旅行社應辦理履約保險
(D) 若旅行社未依規定辦理強制投保保險，旅行社應以最低投保金額計算其理賠金額之2倍賠償旅客

（C）甲旅行社舉辦西湖杭州5日遊，未依規定投保責任保險，旅途中某旅客發生意外跌傷，支出醫藥費新臺幣3萬元，則甲旅行社應賠償旅客新臺幣多少元？
95外語領隊實務（二）
(A) 3萬元　　　　　　　　　　　(B) 6萬元
(C) 9萬元　　　　　　　　　　　(D) 12萬元

（B）國外旅遊定型化契約第31條有關強制投保保險規定，乙方（旅行社）若未依規定投保者，若發生意外事故或不能履約之情形時，乙方應以主管機關規定最低投保金額幾倍計算其應理賠金額？ 96外語領隊實務（一）、96華語領隊實務（一）
(A) 2倍　　　　　　　　　　　　(B) 3倍
(C) 4倍　　　　　　　　　　　　(D) 5倍

(B) 旅行業未依規定為旅客辦理履約責任保險者，以主管機關規定最低投保金額計算，應以理賠金額之幾倍作為賠償金額？

97外語領隊實務（一）、97華語領隊實務（一）

(A) 2倍 　　　　　　　　　　　(B) 3倍
(C) 4倍 　　　　　　　　　　　(D) 5倍

(B) 旅行業未依規定投保責任保險者，在發生旅遊意外事故時，旅行業應以主管機關規定最低投保金額計算其應理賠金額之幾倍賠償旅客？ 97華語領隊實務（二）

(A) 5 　　　　　　　　　　　　(B) 3
(C) 2 　　　　　　　　　　　　(D) 1

(D) 旅行社未投保責任險，如發生旅遊意外事故導致旅客死亡時，依旅遊定型化契約規定，旅行社應賠償旅客新臺幣多少元？ 98外語領隊實務（二）

(A) 200萬 　　　　　　　　　　(B) 300萬
(C) 500萬 　　　　　　　　　　(D) 600萬

(A) 旅行社未依規定投保責任保險，於發生旅遊意外事故時，旅行社應以主管機關規定最低投保金額之幾倍計算其應理賠金額賠償旅客？ 99外語領隊實務（二）

(A) 3倍 　　　　　　　　　　　(B) 2倍
(C) 1倍 　　　　　　　　　　　(D) 0.5倍

(B) 旅行業辦理國外旅遊，如未依規定投保責任保險及履約保險，於發生旅遊意外事故或不能履約之情形時，旅行業應以主管機關規定最低投保金額計算其應理賠金額幾倍賠償旅客？ 99華語領隊實務（二）

(A) 2倍 　　　　　　　　　　　(B) 3倍
(C) 5倍 　　　　　　　　　　　(D) 10倍

(C) 旅行社舉辦國外旅遊，因承辦人員疏忽未辦理旅行團旅行業責任保險，未料旅遊途中發生車禍，有一名團員不幸過世，依國外旅遊定型化契約書範本之規定旅行社對該團員家屬應如何賠償？ 102外語領隊實務（二）

(A) 應理賠新臺幣200萬元 　　　(B) 應理賠新臺幣400萬元
(C) 應理賠新臺幣600萬元 　　　(D) 依旅客家屬與旅行社協商結果賠償

(B) 旅行業辦理旅遊時，應依主管機關之規定辦理責任保險及履約保險，如未依規定投保者，於發生旅遊意外事故或不能履約之情形時，依國外旅遊定型化契約規定，旅行社應以主管機關規定最低投保金額之幾倍作為賠償金額？

103華語領隊實務（二）

(A) 2倍 　　　　　　　　　　　(B) 3倍
(C) 4倍 　　　　　　　　　　　(D) 5倍

第二單元 民法債編旅遊專節與國外旅遊定型化契約

（D）旅行社有為旅客辦理保險之義務，依國外旅遊定型化契約應記載及不得記載
事項規定，下列何者正確？　　　　　　　　　　　　104外語領隊實務（二）
　　　(A) 應包括旅客傷害保險及責任保險
　　　(B) 旅遊契約應載明投保金額及責任金額，否則旅客得主張契約無效
　　　(C) 未依主管機關規定投保者，於發生旅遊事故時，應以旅客因該事故實際損
　　　　　失金額為業者之賠償金額
　　　(D) 旅行社不能履約，其又未依規定投保者，以主管機關規定最低投保金額計
　　　　　算其應理賠金額之3倍賠償旅客

題庫0487 旅行業能否臨時安排旅客購物行程？

購物及瑕疵損害之處理方式
為顧及旅客之購物方便，旅行業如安排旅客購買禮品時，應於本契約所列行程
中預先載明。旅行業不得於旅遊途中，臨時安排旅客購物行程。但經旅客要求
或同意者，不在此限。

　　　　　　　　　　　　　　　　　　　　　國外旅遊定型化契約範本第32條

過去出題

（A）為顧及旅客購物方便，旅行社可以安排旅客購買禮品，但應如何安排才是正
確？　　　　　　　　　　　　　　　　　　　　97外語領隊實務（二）
　　　(A) 應事前告知，並於旅遊行程表預先載明而後由旅行社依契約約定安排
　　　(B) 旅遊行程中，為避免旅客無聊，可以由領隊決定逕行安排
　　　(C) 旅遊行程中，視當地導遊帶團之需要，逕行決定安排
　　　(D) 出國旅遊本來就是要購物，所以由旅行社逕行安排

（B）依國外旅遊定型化契約有關購物之規定，下列敘述何者正確？
　　　　　　　　　　　　　　　　　　　　　104華語領隊實務（二）
　　　(A) 旅行社不得安排旅客購物
　　　(B) 旅行社得於契約所附行程表中載明後，安排旅客購物
　　　(C) 旅行社安排旅客購物，所購物品有貨價與品質不相當或瑕疵時，旅客得於
　　　　　受領所購物品後2個月內請求旅行社協助處理
　　　(D) 旅行社得與旅客約定，代為攜帶物品返國

題庫0488 旅客在旅行社安排之商店購得之物品有問題時應如何處理？

旅行業安排特定場所購物，所購物品有貨價與品質不相當或瑕疵者，旅客得於
受領所購物品後1個月內，請求旅行業協助其處理。

　　　　　　　　　　　　　　　　　　　　　國外旅遊定型化契約範本第32條
　　　　　　　　　　　　　　　　　　國外旅遊定型化契約應記載事項第29點

(D) 旅行社安排旅客在特定場所購物,其所購物品有瑕疵時,旅客得向旅行社作
何請求?
(A) 賠償全部團費 (B) 賠償該物品費用
(C) 再安排一次旅遊 (D) 協助處理

(D) 何太太參加泰國7日團,於行程中在旅行社所安排的購物店購買一只藍寶戒
指,回國後發現成色與保證書所載不符,何太太請求旅行社協助處理之時效為
何?
(A) 自旅遊終了或應終了時起1年內 (B) 自受領所購物品後1年內
(C) 自旅遊終了或應終了時起1個月內 (D) 自受領所購物品後1個月內

(C) 旅客於旅行社安排之場所購物後,如發現所購物品有貨價與品質不相當或瑕疵
時,得於1個月內請求旅行社協助處理。請問「1個月內」係自何時起算?
(A) 團體出發之日 (B) 團體回國之日
(C) 旅客受領所購物品之日 (D) 旅客發現所購物品瑕疵之日

(C) 春嬌參加旅行團,在旅行社安排之購物地點買了一對耳環,回國後發現耳環有
瑕疵,此時春嬌應如何處理?
(A) 找時間再出國一趟,找店家辦理退貨
(B) 這是導遊帶去的店,要求導遊退還貨款全額
(C) 通知旅行社所購物品有瑕疵,請求協助處理
(D) 直接去熟識的珠寶行修理,並要求旅行社支付相關費用

(C) 旅客參加旅行團赴國外旅遊,被帶至行程表所定之珠寶玉石店購物,如返國後
發現該物品為贗品,依國外旅遊定型化契約書範本所載之處理方式為何?
(A) 直接向該購物店反映詢問退換貨事宜
(B) 回國後向當地駐臺經貿單位反映請其協助洽該購物店
(C) 於購物後1個月內請出團之旅行社協助處理
(D) 向交通部觀光局反映請其洽當地國家觀光旅遊主管機關協助

題庫0489 **旅行業可以請旅客代為攜帶物品返國嗎?**

旅行業不得以任何理由或名義要求旅客代為攜帶物品返國。

國外旅遊定型化契約範本第32條

第二單元 民法債編旅遊專節與國外旅遊定型化契約

(D) 依國外旅遊定型化契約規定，旅行社得否要求旅客代為攜帶物品返國？

96外語領隊實務（二）

 (A) 無特殊限制，旅客同意即可 (B) 該物品非違禁品即可
 (C) 該物品非做販售之用即可 (D) 不得以任何理由或名義提出要求

(D) 旅行業可否要求旅客代為攜帶物品回國？ 98外語領隊實務（二）

 (A) 只要旅客同意即可 (B) 只要契約有約定就可以
 (C) 只要不是非法物品就可以 (D) 不可以

(D) 下述何項事務，領隊人員不可為之？ 100外語領隊實務（二）

 (A) 為旅客安排購物 (B) 為旅客安排觀賞歌舞表演
 (C) 協助旅客兌換外幣 (D) 請求旅客攜帶物品

(D) 有關旅遊購物活動，下列何者正確？ 100華語領隊實務（二）

 (A) 旅行社得與旅客在契約中載明，旅客應為旅行社攜帶名牌皮包一只返國
 (B) 旅行社得與旅客在契約中載明，旅客不得拒絕進入購物店
 (C) 旅行社得與旅客在契約中載明，旅客如不參加購物活動，應補繳旅遊費用
 若干元
 (D) 旅行社不得以任何理由或名義要求旅客代為攜帶物品返國

題庫0490 契約雙方應以何原則履行旅遊契約？

誠信原則

雙方應以誠信原則履行本契約。旅行業依旅行業管理規則之規定，委託他旅行業代為招攬時，不得以未直接收旅客繳納費用，或以非直接招攬旅客參加本旅遊，或以本契約實際上非由旅行業參與簽訂為抗辯。

國外旅遊定型化契約範本第33條

過去出題

(A) 依國外旅遊定型化契約書範本規定，契約雙方應以何原則履行契約？

100外語領隊實務（二）

 (A) 誠信原則 (B) 比例原則
 (C) 最有利於旅客原則 (D) 信賴保護原則

題庫0491 旅行社委託同業招攬時，是否該對此契約負責？

旅行業依旅行業管理規則之規定，委託他旅行業代為招攬時，不得以未直接收旅客繳納費用，或以非直接招攬旅客參加本旅遊，或以本契約實際上非由旅行業參與簽訂為抗辯。

國外旅遊定型化契約範本第33條

(D) 甲旅客經由乙旅行社招攬，報名參加丙旅行社（綜合旅行社）的國外旅遊團體，並將團費、證件繳交給乙旅行社。團體出發後，甲旅客發覺行程未依契約所訂內容履行，遂向丙旅行社表達不滿並要求賠償。試問：丙旅行社得否拒絕？　　　　　　　　　　　　　　　94華語領隊實務（二）

　　(A) 得拒絕，因未直接收取甲旅客所繳納費用
　　(B) 得拒絕，因非直接招攬甲旅客參加本旅遊
　　(C) 得拒絕，因甲旅客所持有的旅遊契約書，實際上丙旅行社並未參與簽訂
　　(D) 丙旅行社不得拒絕

(D) 甲旅行社委託乙旅行社代為招攬時，下列何者非國外旅遊定型化契約書範本所規定，禁止作為契約抗辯之事由？　　　　　100外語領隊實務（二）

　　(A) 甲未直接收受旅客所繳費用　　　(B) 甲非直接招攬旅客參加旅遊
　　(C) 甲實際上未參與契約簽訂　　　　(D) 甲實際上未委託乙代為招攬

題庫0492 **雙方協議事項何種情況下無效？**

其他協議事項

其他協議事項，如有變更本契約其他條款之規定，除經交通部觀光局核准，其約定無效，但有利於旅客者，不在此限。

國外旅遊定型化契約範本第37條

(A) 下列何種約定無效？　　　　　　　　　　　　94外語領隊實務（二）

　　(A) 旅客為節省費用而約定旅行社不派領隊
　　(B) 旅客應提供身分證正本以便代辦護照
　　(C) 旅客於旅遊期間，應自行保管其自有旅遊證件，如有遺失自負責任
　　(D) 基於辦理通關過境等手續之必要，由旅行社保管旅遊證件

(A) 下列哪一項記載於旅遊契約書中是無效的？　　　　96華語領隊實務（二）

　　(A) 排除對旅行業履行輔助人所生責任之約定
　　(B) 旅行業不得臨時安排購物行程
　　(C) 旅行業不得委由旅客代為攜帶物品返國
　　(D) 旅行業除收取約定之旅遊費用外，不得以其他方式變相或額外加價

(A) 旅客報名參加包機旅行團，因工作關係臨時無法成行，旅行社稱雙方已於契約中加註「包機行程，不得更改及退費」，故不予退費。依國外旅遊定型化契約書範本規定，下列敘述何者正確？　　　　　　102華語領隊實務（二）
　　(A) 該加註事項屬不利於旅客之協議事項，若未經交通部觀光局核准，其約定無效
　　(B) 雙方既已簽約確定，即具效力，旅客不得要求退費
　　(C) 旅行社應自旅遊費用中扣除機票費用後，退還旅客
　　(D) 旅客及旅行社雙方可直接透過協調機制處理

題庫0493 雙方協議事項何種情況下有效？

其他協議事項

其他協議事項，如有變更本契約其他條款之規定，除經交通部觀光局核准，其約定無效，但有利於旅客者，不在此限。

國外旅遊定型化契約範本第37條

當事人簽訂之旅遊契約條款如較本應記載事項規定更有利於旅客者，從其約定。

國外旅遊定型化契約應記載事項第32點

過去出題

(B) 王老先生夫妻參加乙旅行社舉辦的郵輪團，每人團費156,000元，雙方所簽訂的國外旅遊定型化契約書中，附件除行程表外，還有一份經交通部觀光局核准的遊輪旅遊特別協議書。試問：該協議書效力為何？　　94外語領隊實務（二）
　　(A) 協議書內容屬個別磋商條款，當然有效
　　(B) 該協議書已經交通部觀光局核准，故有效
　　(C) 協議書中不利於旅客的部分，一經變更，即為生效
　　(D) 全部無效

(A) 甲公司福委會舉辦員工旅遊，雙方協議尾款於團體回國後五日內付清，並載於國外旅遊契約書第37條中，該協議事項是否有效？　　94華語領隊實務（二）
　　(A) 此協議事項有利於旅客，故有效
　　(B) 此協議事項不利於旅行社，故無效
　　(C) 此協議事項違反同契約第五條規定，故無效
　　(D) 此協議事項除經交通部觀光局核准，否則無效

（B）國外旅遊定型化契約中，關於旅遊費用之敘述，下列何者正確？

95華語領隊實務（二）

(A) 旅行社得因航空公司公告票價調漲逾5%向旅客要求增加旅遊費用
(B) 雙方得協議保留旅遊費用10%之尾款，返國後再給付
(C) 旅行社不得以任何名義要求增加旅遊費用
(D) 如景點調降門票，旅客得要求退還差額

（D）旅行社與旅客協議變更旅遊契約之規定，未經交通部觀光局核准者，其約定
部分之效力如何？

95華語領隊實務（二）

(A) 全部有效　　　　　　　　(B) 全部無效
(C) 對旅行社不利者有效　　　　(D) 對旅客有利者有效

（D）國外旅遊契約中，下述哪項記載有效？

96外語領隊實務（二）

(A) 旅行社委由旅客代為攜帶物品返國之約定
(B) 旅行社及旅客得為片面變更之約定
(C) 排除對旅行社履行輔助人責任之約定
(D) 旅行社非經旅客書面同意不得轉讓旅遊契約之約定

（A）屬於國外旅遊定型化契約應記載事項而未經記載於旅遊契約者，下列敘述何者
正確？

100外語領隊實務（二）

(A) 構成契約內容　　　　　　(B) 非屬契約內容
(C) 由法院判斷其效力　　　　(D) 由主管機關決定其效力

（A）旅行社自行修改國外旅遊定型化契約之條款，且未經主管機關核准時，下列條
款何者為有效？

100華語領隊實務（二）

(A) 約定團體因不可抗力而無法成行時，旅行社須全額退還團費之條款
(B) 約定旅行社得任意變更行程內容之條款
(C) 約定因旅行社之過失而無法成行時，旅行社得免除賠償責任之條款
(D) 約定旅客一經報名，如取消無法返還任何費用之條款

（C）依國外旅遊定型化契約書範本規定，下列何者正確？　　101外語領隊實務（二）

(A) 非範本明文規定事項，不得另為協議約定
(B) 非經主管機關同意，不得協議變更契約範本其他條款規定
(C) 有利於旅客者，得協議變更不受限制
(D) 未經交通部觀光局核准者協議一律無效

第三單元　入出國相關法規

第一章　入出國查驗

第一節　入出國及移民法

修正日期：105.11.16

題庫0494 入出國及移民法之主管機關為何？

> 為統籌入出國管理，確保國家安全、保障人權；規範移民事務，落實移民輔導，特制定本法。
>
> **入出國及移民法第1條**
>
> 本法之主管機關為內政部。
>
> **入出國及移民法第2條**

過去出題

(B) 為統籌入出國管理，確保國家安全，保障人權；規範移民事務，落實移民輔導所制定之入出國及移民法，其主管機關為何？　　102華語導遊實務（二）
　　(A) 外交部　　　　　　　　　　　　(B) 內政部
　　(C) 法務部　　　　　　　　　　　　(D) 行政院大陸委員會

(A) 入出國及移民事務之主管機關為何？　　104外語導遊實務（二）
　　(A) 內政部　　　　　　　　　　　　(B) 外交部
　　(C) 行政院大陸委員會　　　　　　　(D) 僑務委員會

題庫0495 入出國及移民法所稱「國民」之定義為何？

國民：指具有中華民國國籍之居住臺灣地區設有戶籍國民或臺灣地區無戶籍國民。

入出國及移民法第3條

過去出題

(B) 居住臺灣地區設有戶籍或僑居國外之具有中華民國國籍者，稱之為：

93外語領隊實務（二）

(A) 僑民　　　　　　　　　　(B) 國民
(C) 無戶籍國民　　　　　　　(D) 華僑

題庫0496 入出國及移民法所稱「機場、港口」之定義為何？

機場、港口：指經行政院核定之入出國機場、港口。

入出國及移民法第3條

過去出題

(A) 入出國及移民法所稱機場、港口，係指經何機關核定之入出國機場、港口？

103外語導遊實務（二）

(A) 行政院　　　　　　　　　(B) 交通部
(C) 行政院海岸巡防署　　　　(D) 內政部入出國及移民署

題庫0497 入出國及移民法所稱「臺灣地區」之定義為何？

臺灣地區：指臺灣、澎湖、金門、馬祖及政府統治權所及之其他地區。

入出國及移民法第3條

過去出題

(D) 入出國管理上所稱之臺灣地區係指：　　　　　93外語領隊實務（二）
　　　(A) 臺灣本島
　　　(B) 臺灣及澎湖
　　　(C) 臺灣、澎湖、金門、馬祖
　　　(D) 臺灣、澎湖、金門、馬祖及政府統治權所及之其他地區

題庫0498 入出國及移民法所稱「過境」之定義為何？

過境：指經由我國機場、港口進入其他國家、地區，所作之短暫停留。

入出國及移民法第3條

(C) 經由我國機場、港口進入其他國家、地區，所做之短暫停留，稱為：

98華語導遊實務（二）

 (A) 入境 (B) 出境
 (C) 過境 (D) 臨時入境

題庫0499 入出國及移民法所稱「停留」之定義為何？

停留：指在臺灣地區居住期間未逾6個月。

入出國及移民法第3條

(B) 在臺灣地區無戶籍國民，居住期間未逾六個月，稱為： 93華語領隊實務（二）
 (A) 居留 (B) 停留
 (C) 永久居留 (D) 定居

(C) 入出國及移民法所稱停留，指在臺灣地區居住期間未逾幾個月？

104外語導遊實務（二）

 (A) 2個月 (B) 3個月
 (C) 6個月 (D) 12個月

題庫0500 入出國及移民法所稱「居留」之定義為何？

居留：指在臺灣地區居住期間超過6個月。

入出國及移民法第3條

(C) 臺灣地區無戶籍國民，在臺灣地區居住期間超過六個月稱為：

93外語領隊實務（二）

 (A) 停留 (B) 定居
 (C) 居留 (D) 永久居留

題庫0501 入出國及移民法所稱「永久居留」之定義為何？

永久居留：指外國人在臺灣地區無限期居住。

入出國及移民法第3條

(D) 外國人在臺灣地區無限期居住，入出國及移民法稱為： 99外語導遊實務（二）
 (A) 依親居留 (B) 長期居留
 (C) 定居 (D) 永久居留

題庫0502 「跨國（境）婚姻媒合」之定義為何？

跨國（境）婚姻媒合：指就居住臺灣地區設有戶籍國民與外國人、臺灣地區無戶籍國民、大陸地區人民、香港或澳門居民間之居間報告結婚機會或介紹婚姻對象之行為。

入出國及移民法第3條

過去出題

（A）下列何種人民間之居間報告結婚機會或介紹婚姻對象之行為，屬於跨國（境）婚姻媒合？　　　　　　　　　　98華語領隊實務（二）
(A) 臺灣地區設有戶籍國民與外國人　(B) 臺灣地區無戶籍國民與外國人
(C) 大陸地區人民與外國人　　　　　(D) 香港居民與澳門居民

題庫0503 入出國之查驗機關為何？

入出國者，應經內政部移民署查驗；未經查驗者，不得入出國。

入出國及移民法第4條

過去出題

（A）入出我國，應經何機關查驗證照？　　　　　98華語領隊實務（二）
(A) 內政部入出國及移民署　　　(B) 海關
(C) 行政院海岸巡防署　　　　　(D) 交通部民用航空局

（D）入出國者，應經何機關查驗？　　　　　　100華語領隊實務（二）
(A) 海關　　　　　　　　　　　(B) 航空公司
(C) 航空警察局　　　　　　　　(D) 內政部入出國及移民署

題庫0504 何種身分入出國不須申請許可？

居住臺灣地區設有戶籍國民入出國，不須申請許可。

入出國及移民法第5條

過去出題

（D）下列哪一類旅客可以免填「入境登記表」，即可查驗通關入境？
　　　　　　　　　　　　　　　　　　　　97華語導遊實務（二）
(A) 外國人　　　　　　　　　　(B) 大陸地區人民
(C) 港澳居民　　　　　　　　　(D) 臺灣地區有戶籍國民

（A）下列何種身分，入出我國，依規定不須申請許可？　101外語導遊實務（二）
(A) 臺灣地區設有戶籍國民　　　(B) 臺灣地區無戶籍國民
(C) 大陸地區人民　　　　　　　(D) 香港居民

（B）下列哪一種身分之人士，進入我國不須申請許可？　　　105華語領隊實務（二）

(A) 臺灣地區無戶籍國民　　　　　(B) 居住臺灣地區設有戶籍國民
(C) 香港居民　　　　　　　　　　(D) 澳門居民

題庫0505 國安人員入出國應經何單位核准？

涉及國家安全之人員，應先經其服務機關核准，始得出國。

入出國及移民法第5條

過去出題

（C）國軍人員出國應先經哪一單位核准？　　　93外語領隊實務（二）

(A) 陸委會　　　　　　　　　　　(B) 行政院
(C) 國防部或其授權之單位　　　　(D) 國家安全局

（B）依規定涉及國家安全之公務人員，出國應先經何機關核准？

105外語領隊實務（二）

(A) 國防部　　　　　　　　　　　(B) 服務機關
(C) 國家安全局　　　　　　　　　(D) 內政部入出國及移民署

（D）行政院海岸巡防署所屬涉及國家安全之人員，應經何機關核准，始得出國？

104外語領隊實務（二）

(A) 國家安全局　　　　　　　　　(B) 內政部
(C) 國防部　　　　　　　　　　　(D) 行政院海岸巡防署

題庫0506 國民有哪些情形應禁止出國？

國民有下列情形之一者，移民署應禁止其出國：

一、經判處有期徒刑以上之刑確定，尚未執行或執行未畢。但經宣告6月以下
　　有期徒刑或緩刑者，不在此限。

二、通緝中。

三、因案經司法或軍法機關限制出國。

四、有事實足認有妨害國家安全或社會安定之重大嫌疑。

五、涉及內亂罪、外患罪重大嫌疑。

六、涉及重大經濟犯罪或重大刑事案件嫌疑。

七、役男或尚未完成兵役義務者。但依法令得准其出國者，不在此限。

八、護照、航員證、船員服務手冊或入國許可證件係不法取得、偽造、變造或
　　冒用。

九、護照、航員證、船員服務手冊或入國許可證件未依規定查驗。

十、依其他法律限制或禁止出國。

入出國及移民法第6條

(D) 持護照、航員證、船員服務手冊或入出國許可證件者,未依規定查驗,可否出境? 　　93華語領隊實務(二)

(A) 由入出境管理局認定可否出境　　(B) 由外交部領事事務局認定可否出境

(C) 可以出境　　(D) 應禁止其出境

(D) 國民經判處何種處分確定,應不予許可或禁止其出國? 　93外語領隊實務(二)

(A) 罰鍰　　(B) 罰金

(C) 拘役　　(D) 有期徒刑以上之刑

(D) 我國國民有下列哪一種情形經核准者仍可以出境? 　97華語領隊實務(二)

(A) 有事實足認有妨害國家安全或社會安定之重大嫌疑者

(B) 因案通緝中

(C) 經判處有期徒刑以上之刑確定尚未執行者

(D) 役男

(B) 國民有事實足認有妨害國家安全或社會安定之重大嫌疑者,可否出境?

　98外語導遊實務(二)

(A) 可以出境

(B) 應禁止其出境

(C) 由內政部入出國及移民署認定可否出境

(D) 由內政部警政署航空警察局認定可否出境

(B) 國民有下列何種情形,雖經核准亦不得出國? 　100外語導遊實務(二)

(A) 役男　　(B) 通緝犯

(C) 欠稅者　　(D) 保護管束人

(D) 國民有下列何種情形,不禁止其出國? 　104外語領隊實務(二)

(A) 有事實足認有妨害社會安定之重大嫌疑

(B) 涉及重大經濟犯罪

(C) 涉及重大刑事案件嫌疑

(D) 經判處新臺幣100萬元罰金

(C) 國民經判處何種刑罰確定,尚未執行或執行未畢,應禁止其出國?

　105外語領隊實務(二)

(A) 罰金　　(B) 拘役

(C) 有期徒刑10月　　(D) 褫奪公權

第三單元　入出國相關法規

題庫0507 受保護管束人可否出國？

受保護管束人經指揮執行之少年法院法官或檢察署檢察官核准出國者，移民署得同意其出國。

入出國及移民法第6條

過去出題

(C) 受保護管束人可否出國？ 　　　　　　　　　　　　95華語領隊實務（二）
　　　(A) 由入出境管理局自行認定
　　　(B) 由航空警察局自行認定
　　　(C) 須經指揮執行之少年法院法官，或檢察署檢察官核准始得出國
　　　(D) 不得出國

(C) 某甲已20歲，因犯罪被判處有期徒刑，依規定在假釋保護管束期間可否出國？
　　　　　　　　　　　　　　　　　　　　　　　101華語領隊實務（二）
　　　(A) 不禁止出國
　　　(B) 經法院法官核准者，同意出國
　　　(C) 經檢察署檢察官核准者，同意出國
　　　(D) 經內政部入出國及移民署核准者，同意出國

(B) 依入出國及移民法規定，下列哪一類人員經權責機關核准後，內政部入出國及移民署得同意其出國？ 　　　　　　　　　102華語領隊實務（二）
　　　(A) 通緝犯
　　　(B) 受保護管束之人
　　　(C) 因案經司法或軍法機關限制出國者
　　　(D) 經判處有期徒刑6月以下之刑確定尚未執行者

題庫0508 哪些禁止出國是查驗時當場給予書面通知的？

第7款未經核准之役男或尚未完成兵役義務者以及第9款護照、航員證、船員服務手冊或入國許可證件未依規定查驗者，和第10款依其他法律限制或禁止出國者，移民署於查驗時，當場以書面敘明理由交付當事人，並禁止其出國。

入出國及移民法第6條

過去出題

(D) 某甲因交通違規，罰鍰未依限繳納，經法務部行政執行署所屬行政執行處，通知內政部入出國及移民署禁止其出國，內政部入出國及移民署於何時發給書面處分？ 　　　　　　　　　　　　　99華語領隊實務（二）
　　　(A) 接獲交通裁決所通知時　　　(B) 接獲行政執行處通知時
　　　(C) 於當事人出國向航空公司報到時　　(D) 於當事人出國接受查驗時

題庫0509 無戶籍國民有哪些情形禁止入國？

臺灣地區無戶籍國民有下列情形之一者，移民署應不予許可或禁止入國：

一、參加暴力或恐怖組織或其活動。

二、涉及內亂罪、外患罪重大嫌疑。

三、涉嫌重大犯罪或有犯罪習慣。

四、護照或入國許可證件係不法取得、偽造、變造或冒用。

入出國及移民法第7條

過去出題

(A) 臺灣地區無戶籍國民，涉有內亂罪、外患罪重大嫌疑者，可否入國？

93外語領隊實務（二）

 (A) 應不予許可或禁止入國

 (B) 由入出境管理局自行認定可否入國

 (C) 由航空警察局自行認定可否入國

 (D) 可以入國

(D) 臺灣地區無戶籍國民，參加暴力或恐怖組織或其活動者，可否入國？

93華語領隊實務（二）

 (A) 由入出境管理局自行認定可否入國

 (B) 由航空警察局自行認定可否入國

 (C) 可以入國

 (D) 應禁止其入國

題庫0510 無戶籍國民申請停留期間一次幾個月？

臺灣地區無戶籍國民向移民署申請在臺灣地區停留者，其停留期間為3個月；必要時得延期1次，並自入國之翌日起，併計6個月為限。

入出國及移民法第8條

過去出題

(C) 臺灣地區無戶籍國民申請在臺灣地區停留者，其停留期間為幾個月？必要時得延期1次。

96外語領隊實務（二）

 (A) 1個月　　　　　　　　　　(B) 2個月

 (C) 3個月　　　　　　　　　　(D) 4個月

第三單元 入出國相關法規

題庫0511 無戶籍國民逾期停留、逾期居留應如何處分？

臺灣地區無戶籍國民未經許可入國，或經許可入國已逾停留、居留或限令出國之期限者，移民署得逕行強制其出國，並得限制再入國。

入出國及移民法第15條

(A) 臺灣地區無戶籍國民未經許可入國，或經許可入國已逾停留期限者，將受到何種處分？　　　　　　　　　　　　　　　93華語領隊實務（二）

　　(A) 強制出國　　　　　　　　　　　(B) 限期出國
　　(C) 繼續留臺　　　　　　　　　　　(D) 限令出國

題庫0512 外國人有哪些情形者得禁止其入國？

外國人有下列情形之一者，移民署得禁止其入國：

一、未帶護照或拒不繳驗。

二、持用不法取得、偽造、變造之護照或簽證。

三、冒用護照或持用冒領之護照。

四、護照失效、應經簽證而未簽證或簽證失效。

五、申請來我國之目的作虛偽之陳述或隱瞞重要事實。

六、攜帶違禁物。

七、在我國或外國有犯罪紀錄。

八、患有足以妨害公共衛生或社會安寧之傳染病、精神疾病或其他疾病。

九、有事實足認其在我國境內無力維持生活。但依親及已有擔保之情形，不在此限。

十、持停留簽證而無回程或次一目的地之機票、船票，或未辦妥次一目的地之入國簽證。

十一、曾經被拒絕入國、限令出國或驅逐出國。

十二、曾經逾期停留、居留或非法工作。

十三、有危害我國利益、公共安全或公共秩序之虞。

十四、有妨害善良風俗之行為。

十五、有從事恐怖活動之虞。

入出國及移民法第18條

(C) 下列何種情形之外國人不在禁止入國之範圍？　　　　93華語導遊實務（二）
(A) 申請來我國之目的作虛偽之陳述或隱瞞重要事實
(B) 有事實足認其在我國境內無力維持生活
(C) 持居留簽證而無回程或次一目的地之機船票
(D) 曾經被拒絕入國

(D) 外國人冒用護照或持用冒領之護照者，可否准其入國？　　93華語領隊實務（二）
(A) 由航空警察局依權責認定　　　　(B) 由入出境管理局依權責認定
(C) 由外交部依權責認定　　　　　　(D) 禁止其入國

(C) 外國人有冒用護照或持用冒領之護照者，搭乘晚班班機抵達時，當日亦無出境
班機搭載離境時應如何處理？　　　　95外語導遊實務（二）
(A) 同意其入境後再強制收容
(B) 罰款後同意入境補辦手續
(C) 禁止其入國，可安置於機場適宜場所過夜，隔日遣返出境
(D) 由該國政府駐臺辦事處具結後補辦入境手續

(A) 外國人曾經逾期停留、居留或非法工作，再入國時將受到何種處分？
　　　　96華語領隊實務（二）
(A) 禁止其入國　　　　　　　　　　(B) 驅逐出國
(C) 限令出國　　　　　　　　　　　(D) 同意入國

(C) 外國人有下列哪一種情形可以入境？　　　　97外語導遊實務（二）
(A) 未帶護照或拒不繳驗者　　　　　(B) 持用冒領之護照
(C) 曾有交通違規被警察開罰單　　　(D) 持停留簽證而無回程機票

(A) 外國人入國時護照失效、應經簽證而未簽證或簽證失效者，將受何種處分？
　　　　98外語導遊實務（二）
(A) 禁止其入國　　　　　　　　　　(B) 限令其出國
(C) 驅逐其出國　　　　　　　　　　(D) 同意其入國

(D) 外國人有下列哪一項情形，主管機關得不禁止其入國？　　100華語領隊實務（二）
(A) 冒用護照或持用冒領之護照　　　(B) 攜帶違禁物
(C) 在我國或外國有犯罪紀錄　　　　(D) 以依親事由來臺無力維持生活

(A) 比利時籍旅客李麥克搭機來臺，搭機前護照效期仍有效，抵臺時發現所持之護
照已逾效期1日，在一般正常情況下，下列有關李麥克的敘述，何者正確？
　　　　104華語導遊實務（二）
(A) 禁止入國　　　　　　　　　　　(B) 經有戶籍國民保證即可入國
(C) 持有效的中華民國簽證即可入國　(D) 須經我國外交部同意才能入國

題庫0513 曾經逾期停留、居留或非法工作者禁止入國期間為何？

曾經逾期停留、居留或非法工作者，禁止入國期間，自其出國之翌日起算至少為1年，並不得逾3年。

入出國及移民法第18條

過去出題

(D) 外國人在我國逾期停留、居留或非法工作者，禁止入國之期間為何？

104外語導遊實務（二）

(A) 3至7年　　　　　　　　　　(B) 3至5年
(C) 1至5年　　　　　　　　　　(D) 1至3年

(A) 外國人來臺觀光逾期停留，除處罰鍰外，並禁止來臺，其期間自其出國之翌日起算多久？

105華語導遊實務（二）

(A) 1年至3年　　　　　　　　　(B) 1年至5年
(C) 3年至5年　　　　　　　　　(D) 5年以上

題庫0514 外國人之臨時入國由誰申請？

搭乘航空器、船舶或其他運輸工具之外國人之臨時入國許可應由機、船長、運輸業者、執行救護任務機關或施救之機、船長向移民署申請。

入出國及移民法第19條

過去出題

(A) 外國人搭乘飛機抵桃園機場，欲赴基隆轉乘郵輪出國，須由何人向內政部入出國及移民署申請許可其臨時入國？

99華語領隊實務（二）

(A) 運輸業者　　　　　　　　　(B) 本人
(C) 旅行社　　　　　　　　　　(D) 領隊

題庫0515 哪些情況外國人可臨時入國？

一、轉乘航空器、船舶或其他運輸工具。
二、疾病、避難或其他特殊事故。
三、意外迫降、緊急入港、遇難或災變。
四、其他正當理由。

入出國及移民法第19條

過去出題

(A) 外國人自香港搭乘飛機到桃園機場，欲轉乘輪船到日本琉球，經機長之申請，內政部入出國及移民署得許可其： 98華語領隊實務（二）
(A) 臨時入國
(B) 過境
(C) 過夜住宿
(D) 入國

題庫0516 乘客因過境須在我國過夜應由誰提出申請？

航空器、船舶或其他運輸工具所搭載之乘客，因過境必須在我國過夜住宿者，得由機、船長或運輸業者向移民署申請許可。

入出國及移民法第20條

過去出題

(A) 航空器、船舶或其他運輸工具所搭載之乘客，因過境必須在我國過夜住宿者，得由何人向主管機關申請許可？ 93外語導遊實務（二）
(A) 機、船長或運輸業者
(B) 乘客本人
(C) 導遊
(D) 旅行社

(A) 飛機所搭載之乘客，因過境必須在我國過夜住宿者，依規定得由何人，向內政部入出國及移民署申請許可？ 101外語導遊實務（二）
(A) 機長
(B) 本人
(C) 旅行社
(D) 領隊

題庫0517 外國人有哪些情形應禁止出國？

外國人有下列情形之一者，移民署應禁止其出國：
一、經司法機關通知限制出國。
二、經財稅機關通知限制出國。
外國人因其他案件在依法查證中，經有關機關請求限制出國者，移民署得禁止其出國。

入出國及移民法第21條

過去出題

(A) 依規定下列有關限制外國人出國之敘述，何者正確？ 101外語領隊實務（二）
(A) 經司法機關通知限制出國者，禁止出國
(B) 經戶政機關通知限制出國者，禁止出國
(C) 經交通部觀光局通知限制出國者，禁止出國
(D) 不得限制出國

(D) 禁止外國人出國之情形，下列何者錯誤？　　　　　　　104華語領隊實務（二）
　　(A) 經司法機關通知限制出國
　　(B) 經財稅機關通知限制出國
　　(C) 因案件在依法查證中，經有關機關請求限制出國
　　(D) 從事與申請停留、居留目的不符之工作

題庫0518 外國人如何取得停留、居留許可？

> 外國人持有效簽證或適用以免簽證方式入國之有效護照或旅行證件，經移民署查驗許可入國後，取得停留、居留許可。
>
> **入出國及移民法第22條**

過去出題

(D) 外國人以免簽證方式持有效護照，經何單位查驗許可入國後，取得停留許可？　　　　　　　　　　　　　　　　　　　　100外語導遊實務（二）
　　(A) 航空警察局　　　　　　　　　(B) 行政院海岸巡防署
　　(C) 財政部海關　　　　　　　　　(D) 內政部入出國及移民署

題庫0519 外國人取得居留許可後幾天內要申請外僑居留證？

> 外國人依規定取得居留許可者，應於入國後15日內，向移民署申請外僑居留證。
>
> **入出國及移民法第22條**

過去出題

(B) 外國人持居留簽證入國，應自入國之翌日起幾天內向主管機關申請外僑居留證？　　　　　　　　　　　　　　　　　　　93外語導遊實務（二）
　　(A) 7天　　　　　　　　　　　　(B) 15天
　　(C) 30天　　　　　　　　　　　 (D) 60天

(A) 外國人經查驗許可入國後取得居留許可者，應於入國後多久，向主管機關申請外僑居留證？　　　　　　　　　　　　　　99外語領隊實務（二）
　　(A) 15日　　　　　　　　　　　 (B) 30日
　　(C) 60日　　　　　　　　　　　 (D) 90日

(A) 持居留簽證進入我國，依規定應於入境多少日內向居留地所屬之內政部入出國及移民署服務站申請外僑居留證？　　　　　　101外語領隊實務（二）
　　(A) 15天　　　　　　　　　　　 (B) 30天
　　(C) 60天　　　　　　　　　　　 (D) 90天

(D) 外國人經查驗許可入國後，取得居留許可，依規定應於效期內向哪一機關申請外僑居留證？　　　　　　　　　　　　　101外語領隊實務（二）
(A) 外交部
(B) 轄區警察局
(C) 轄區戶政事務所
(D) 內政部入出國及移民署

題庫0520 外國人連續居留幾年可申請永久居留？

外國人在我國合法連續居留5年，每年居住超過183日，得向移民署申請永久居留。

入出國及移民法第25條

過去出題

(D) 外國人在我國合法連續居留多久，每年居住超過183日，得向主管機關申請永久居留？　　　　　　　　　　　　　100外語領隊實務（二）
(A) 1年
(B) 2年
(C) 3年
(D) 5年

題庫0521 外國人在我國居留之名額有何限制？

主管機關得衡酌國家利益，依不同國家或地區擬訂外國人每年申請在我國居留或永久居留之配額。

入出國及移民法第25條

過去出題

(C) 外國人每年申請在臺從事哪一項活動，主管機關得衡酌國家利益，報請上級機關，核定後公告之，採取配額限制？　　　　　　96外語導遊實務（二）
(A) 觀光
(B) 探親
(C) 居留
(D) 遊學

題庫0522 哪些外國人可在我國居留，免申請外僑居留證？

下列外國人得在我國居留，免申請外僑居留證：
一、駐我國之外交人員及其眷屬、隨從人員。
二、駐我國之外國機構、國際機構執行公務者及其眷屬、隨從人員。
三、其他經外交部專案核發禮遇簽證者。

入出國及移民法第27條

第三單元 入出國相關法規

(D) 外國人符合下列哪一項，在我國居留，須申請外僑居留證？

95外語領隊實務（二）

(A) 駐我國之外交人員及其眷屬、隨從人員
(B) 駐我國之外國機構、國際機構執行公務者及其眷屬、隨從人員
(C) 其他經外交部專案核發禮遇簽證者
(D) 我國國民之外國籍配偶

題庫0523 外國人幾歲以上要隨身攜帶護照或外僑居留證？

14歲以上之外國人，入國停留、居留或永久居留，應隨身攜帶護照、外僑居留證或外僑永久居留證。

入出國及移民法第28條

(A) 年滿多少歲以上之外國人，入國停留、居留或永久居留，應隨身攜帶護照、外僑居留證，俾利公務人員於執行公務時要求出示證件？　96外語導遊實務（二）
(A) 14　　　　　　　　　　　　(B) 13
(C) 12　　　　　　　　　　　　(D) 10

(C) 年滿幾歲以上之外國人入國停留、居留或永久居留時，應隨身攜帶護照、外僑居留證或外僑永久居留證？　97華語領隊實務（二）
(A) 7歲　　　　　　　　　　　　(B) 12歲
(C) 14歲　　　　　　　　　　　(D) 18歲

(A) 外國人在我國停留期間，幾歲以上者應隨身攜帶護照？　100外語導遊實務（二）
(A) 14歲　　　　　　　　　　　(B) 12歲
(C) 10歲　　　　　　　　　　　(D) 7歲

題庫0524 外國人在我國停留、居留期間不得從事哪些活動？

外國人在我國停留、居留期間，不得從事與許可停留、居留原因不符之活動或工作。但合法居留者，其請願及合法集會遊行，不在此限。

入出國及移民法第29條

(D) 外國人在我國停留期間，可以從事下列何種活動？　103外語導遊實務（二）
(A) 請願　　　　　　　　　　　(B) 集會
(C) 遊行　　　　　　　　　　　(D) 探親

題庫0525 外國人在我國停留期限屆滿前，有繼續停留必要時，應向何單位申請延期？

外國人停留或居留期限屆滿前，有繼續停留或居留之必要時，應向移民署申請延期。

依規定申請居留延期經許可者，其外僑居留證之有效期間應自原居留屆滿之翌日起延期，最長不得逾3年。

入出國及移民法第31條

過去出題

(B) 外國人持未加註限制之停留簽證入境，倘須延長在臺停留期限，應向何機關申請延期？　102外語領隊實務（二）
　　(A) 外交部領事事務局　　　　　　(B) 內政部入出國及移民署
　　(C) 行政院各區服務中心　　　　　(D) 持照人之駐臺機構

(C) 外國人在我國停留期限屆滿前，有繼續停留必要時，應向何單位申請延期？　103外語領隊實務（二）
　　(A) 停留地警察局　　　　　　　　(B) 停留地戶政事務所
　　(C) 內政部入出國及移民署　　　　(D) 外交部領事事務局

題庫0526 外國人入國後，被發現冒用護照，會受到何種處分？

外國人入國後發現有持用不法取得、偽造、變造之護照或簽證者，移民署得強制驅逐出國。

入出國及移民法第36條

過去出題

(A) 外國人入國後，發現冒用護照或持用冒領之護照者，將受到何種處分？　93外語領隊實務（二）
　　(A) 強制驅逐出國　　　　　　　　(B) 限令出國
　　(C) 限期出國　　　　　　　　　　(D) 勸導出國

題庫0527 外國人從事與許可停留、居留原因不符之活動或工作會受到什麼處分？

外國人在我國停留、居留期間，違反規定從事與許可停留、居留原因不符之活動或工作者，移民署得強制驅逐出國。

入出國及移民法第36條

過去出題

(B) 外國人來臺觀光期間，從事與申請目的不符之工作或活動者，將受到何種處
分？　　　　　　　　　　　　　　　　　　　　95外語導遊實務（二）
(A) 限期離境　　　　　　　　　　　　(B) 強制驅逐出國
(C) 罰鍰　　　　　　　　　　　　　　(D) 補辦工作許可

(D) 外國人來臺觀光，在臺期間從事與申請停留原因不符之活動，會受到何種處
分？　　　　　　　　　　　　　　　　　　　　100華語導遊實務（二）
(A) 罰鍰　　　　　　　　　　　　　　(B) 拘留
(C) 收容　　　　　　　　　　　　　　(D) 強制驅逐出國

題庫0528 外國有何種情形須暫予收容？

外國人受強制驅逐出國處分，有下列情形之一，且非予收容顯難強制驅逐出國
者，移民署得暫予收容，期間自暫予收容時起最長不得逾15日，且應於暫予收
容處分作成前，給予當事人陳述意見機會：
一、無相關旅行證件，不能依規定執行。
二、有事實足認有行方不明、逃逸或不願自行出國之虞。
三、受外國政府通緝。

入出國及移民法第38條

題庫0529 非法利用航空器、船舶或其他運輸工具運送非運送契約應載之人至我
國或他國者應如何處罰？

在機場、港口以交換、交付證件或其他非法方法，利用航空器、船舶或其他運
輸工具運送非運送契約應載之人至我國或他國者，處5年以下有期徒刑，得併科
新臺幣200萬元以下罰金。

入出國及移民法第73條

過去出題

(A) 非法利用航空器、船舶或其他運輸工具運送非運送契約應載之人至我國者，依
規定應處多久有期徒刑，得併科新臺幣多少元以下罰金？

　　　　　　　　　　　　　　　　　　　　101外語領隊實務（二）

(A) 5年以下，200萬元　　　　　　　(B) 5年以下，100萬元
(C) 3年以下，50萬元　　　　　　　　(D) 3年以下，30萬元

(C) 旅行社人員在機場以交付證件方法，利用航空器運送非運送契約應載之人至我國或他國者，會受到何種處罰？　102華語領隊實務（二）
(A) 處新臺幣200萬元罰鍰
(B) 處拘役2個月
(C) 處5年以下有期徒刑
(D) 處7年以下有期徒刑

(D) 阿吉於某旅行社擔任領隊，在朋友慫恿下以新臺幣10萬元的代價趁帶團赴美的機會，將5張已辦理報到的登機證，夾帶進入桃園機場管制區，交給5名大陸人士使用登機企圖偷渡赴美，被內政部移民署人員查獲，而阿吉交付登機證的行為，亦為內政部移民署人員循線發現而被逮捕，阿吉將面臨何種刑責？　105華語領隊實務（二）

(A) 1年以下有期徒刑，得併科新臺幣30萬元以下罰金
(B) 2年以下有期徒刑，得併科新臺幣50萬元以下罰金
(C) 3年以下有期徒刑，得併科新臺幣100萬元以下罰金
(D) 5年以下有期徒刑，得併科新臺幣200萬元以下罰金

題庫0530 未經許可入出國或受禁止出國處分而出國者應如何處罰？

> 未經許可入國或受禁止出國處分而出國者，處<u>3年</u>以下有期徒刑、拘役或科或併科新臺幣<u>9萬元</u>以下罰金。
>
> **入出國及移民法第74條**

過去出題

(C) 外國人未經許可入國者，處：　93外語導遊實務（二）
(A) 新臺幣1萬元以下罰鍰
(B) 新臺幣9萬元以下罰鍰
(C) 3年以下有期徒刑、拘役或科或併科新臺幣9萬元以下罰金
(D) 3年以下有期徒刑、拘役或科或併科新臺幣100萬元以下罰金

(C) 受禁止出國處分而出國者，會受到何種處罰？　103外語領隊實務（二）
(A) 處新臺幣200萬元罰鍰
(B) 收容
(C) 處3年以下有期徒刑
(D) 處5年以下有期徒刑

(D) 未經許可入國或受禁止出國處分而出國者，處幾年以下有期徒刑或科或併科新臺幣多少元以下罰金？　104外語領隊實務（二）
(A) 5年、50萬元
(B) 5年、30萬元
(C) 3年、15萬元
(D) 3年、9萬元

題庫0531 涉及國家安全之人員未經核准而出國者應如何處罰？

涉及國家安全之人員未經核准而出國者，處新臺幣<u>10萬元以上50萬元以下</u>罰鍰。

入出國及移民法第77條

過去出題

(D) 某甲被服務機關列為涉及國家安全人員，未依程序報經服務機關核准，即全家隨旅行團赴美國觀光，應否受罰？　　　104華語領隊實務（二）
　　(A) 不處罰
　　(B) 處新臺幣1萬元以上，5萬元以下罰鍰
　　(C) 處新臺幣2萬元以上，10萬元以下罰鍰
　　(D) 處新臺幣10萬元以上，50萬元以下罰鍰

題庫0532 運輸業者搭載未具入國許可證件之乘客之罰則為何？

以航空器、船舶或其他運輸工具搭載未具入國許可證件之乘客者，每搭載1人，處新臺幣<u>2萬元以上10萬元以下</u>罰鍰。

入出國及移民法第82條

過去出題

(A) 機、船長或運輸業者，搭載未具有許可入國證件之乘客入境，每件將被處新臺幣多少元以上10萬元以下罰鍰，故航空公司等運輸業者有權拒載無入國許可證件之乘客？　　　96華語領隊實務（二）
　　(A) 2萬元　　　　　　　　　　　(B) 1萬5千元
　　(C) 1萬元　　　　　　　　　　　(D) 5千元

(A) 依規定運輸業者以航空器搭載未具入國許可證件之乘客來臺，會受到何種處罰？　　　101華語領隊實務（二）
　　(A) 每搭載1人處新臺幣2萬元以上10萬元以下罰鍰
　　(B) 以班次計算，處新臺幣10萬元罰鍰
　　(C) 不准降落
　　(D) 停止載客3日

(B) 航空公司搭載未具入國許可證件之旅客來臺，由何機關處罰？

105華語導遊實務（二）

　　(A) 交通部民用航空局　　　　　(B) 內政部移民署
　　(C) 內政部警政署　　　　　　　(D) 桃園機場股份有限公司

題庫0533 入出國未經查驗之罰則為何？

入出國未經查驗者，處新臺幣1萬元以上5萬元以下罰鍰。

入出國及移民法第84條

過去出題

(A) 外籍觀光客趁人多，離臺時未經查驗者，會受到何種處罰？

100外語領隊實務（二）

(A) 處新臺幣2萬元罰鍰　　　　　(B) 收容
(C) 拘役　　　　　　　　　　　(D) 處有期徒刑3個月

(C) 阿明赴大陸經商多年，突然家有急事須立即返臺，但發現護照已過期，一時情急之下，便自行僱用漁船未經證照查驗入國，依據入出國及移民法，阿明將面臨何種處分？

102華語導遊實務（二）

(A) 處新臺幣1萬元以下罰鍰
(B) 處新臺幣5萬元以下罰鍰
(C) 處新臺幣1萬元以上5萬元以下罰鍰
(D) 處新臺幣2萬元以上10萬元以下罰鍰

題庫0534 無戶籍國民或外國人，逾期停留或居留應罰鍰多少？

臺灣地區無戶籍國民或外國人，逾期停留或居留者，處新臺幣2,000元以上1萬元以下罰鍰。

入出國及移民法第85條

過去出題

(A) 臺灣地區無戶籍國民或外國人，逾期停留或居留者，處新臺幣多少元以下罰鍰？

96華語領隊實務（二）

(A) 1萬　　　　　　　　　　　　(B) 2萬
(C) 3萬　　　　　　　　　　　　(D) 4萬

(A) 外國人來臺觀光，逾期停留4個月，其所受罰鍰之處罰，係新臺幣多少元？

102外語領隊實務（二）

(A) 1萬元　　　　　　　　　　　(B) 2萬元
(C) 3萬元　　　　　　　　　　　(D) 4萬元

(B) 依入出國及移民法規定，外國人逾期停留或居留，處新臺幣多少元罰鍰？

105外語導遊實務（二）

(A) 2千元以上，2萬元以下　　　(B) 2千元以上，1萬元以下
(C) 1千元以上，1萬元以下　　　(D) 1千元以上，5千元以下

題庫0535 一般禁止入出國案件多久清理一次？

移民署對於各權責機關通知禁止入出國案件，應每年清理1次。

入出國及移民法施行細則第5條

過去出題

(B) 內政部入出國及移民署對於各權責機關通知禁止入出國案件，應多久清理一次？　99華語導遊實務（二）

(A) 半年　　　　　　　　　　(B) 每年
(C) 2年　　　　　　　　　　(D) 4年

題庫0536 欠稅案件多久達以上才清理？

欠稅案件須達5年以上，始予清理。

入出國及移民法施行細則第5條

過去出題

(A) 欠稅限制出境之期間，自內政部入出國及移民署限制其出境之日起，不得逾多久？　98華語導遊實務（二）

(A) 5年　　　　　　　　　　(B) 6年
(C) 7年　　　　　　　　　　(D) 8年

題庫0537 個人欠稅多少以上可限制出境？

在中華民國境內居住之個人，所欠繳稅款及已確定之罰鍰單計或合計，個人在新臺幣100萬元以上者，得限制其出境。

稅捐稽徵法第24條

過去出題

(A) 在我國境內居住之個人，其已確定之應納稅捐逾法定繳納期限尚未繳納完畢，所欠繳稅款在新臺幣多少元以上者，得限制其出境？　99外語領隊實務（二）

(A) 100萬　　　　　　　　　(B) 150萬
(C) 200萬　　　　　　　　　(D) 300萬

題庫0538 營利事業欠稅多少以上可限制出境？

中華民國境內之營利事業，所欠繳稅款及已確定之罰鍰單計或合計，在新臺幣200萬元以上者，得限制其出境。

稅捐稽徵法第24條

(C) 在我國境內之營利事業,其已確定之應納稅捐逾法定繳納期限尚未繳納完畢,所欠繳稅款及已確定之罰鍰單計或合計,在新臺幣多少元以上,得限制其負責人出境? 98外語領隊實務（二）

(A) 100萬 　　　　　　　(B) 150萬
(C) 200萬 　　　　　　　(D) 300萬

題庫0539 欠稅限制出境應如何執行?

由財政部函請內政部移民署限制其出境。

稅捐稽徵法第24條

(C) 因欠、漏稅遭禁止出境者,係由何單位通知入出境管理局執行? 93華語領隊實務（二）

(A) 經濟部 　　　　　　　(B) 法務部
(C) 財政部 　　　　　　　(D) 交通部

題庫0540 申請入出國及移民案件,需繳交照片規格為何?

申請入出國及移民案件,需繳交之照片,依國民身分證之規格辦理。

入出國及移民法施行細則第42條

(A) 申請入出國及移民案件,需繳交照片之規格如何規定? 104華語領隊實務（二）
(A) 依國民身分證之規格 　　　(B) 依護照之規格
(C) 依國際民航組織之規格 　　(D) 1年內拍攝

第二節 入出國查驗及資料蒐集利用辦法

修正日期：106.10.23

題庫0541 有戶籍國民出國應查驗哪些證件？

居住臺灣地區設有戶籍國民出國，應備有效護照，接受移民署查驗。

入出國查驗及資料蒐集利用辦法第2條

過去出題

(A) 有戶籍國民出國，應備何種證件經查驗後出國？　　　作者林老師出題
　　　(A) 有效護照　　　　　　　　　　　　(B) 有效出國許可
　　　(C) 有效護照及登機證　　　　　　　　(D) 有效出國許可及登機證

(B) 依規定設有戶籍國民出國，應備何種證件查驗出國？　　作者林老師出題
　　　(A) 有效護照及登機證　　　　　　　　(B) 有效護照
　　　(C) 入出境許可證及登機證　　　　　　(D) 入出境許可證

題庫0542 雙重國籍國民若持外國護照入國，應如何出國？

有戶籍國民兼具外國國籍，持外國護照入國者，應持外國護照出國。

入出國查驗及資料蒐集利用辦法第3條

過去出題

(A) 中華民國國民兼具外國國籍者，入出國時持用護照之規定，下列何者正確？

96外語領隊實務（二）

　　　(A) 持外國護照入國者，應持外國護照出國
　　　(B) 持外國護照入國者，應持本國護照出國
　　　(C) 應持本國護照，不得出示外國護照，否則應放棄外國護照
　　　(D) 持本國護照入國者，可以自由選用外國或本國護照出國

(A) 我國有戶籍國民小麗兼具美國國籍，本次返臺探親持用美國護照查驗入國，其
　　　出國時應持用何種證件查驗？　　　　　　　　102華語領隊實務（二）
　　　(A) 美國護照　　　　　　　　　　　　(B) 中華民國護照
　　　(C) 美國護照或中華民國護照擇一　　　(D) 美國護照與中華民國護照兩者都要

題庫0543 大陸地區人民出國應查驗什麼證件？

大陸地區人民出國，應備有效之入出境許可證件（含有效之加簽效期），經移民署查驗相符，並於其入出境許可證件內加蓋出國查驗章戳後出國。

入出國查驗及資料蒐集利用辦法第9條

過去出題

(A) 大陸地區人民離臺，應出示何種證件供查驗出國（境）？　**作者林老師出題**
　　　(A) 有效護照　　　　　　　　　　(B) 有效之入境許可證件
　　　(C) 有效之出境許可證件　　　　　(D) 有效之入出境許可證件

題庫0544 外國人入國應準備哪些證件？

外國人入國，應備下列證件，接受移民署查驗：
一、有效護照或旅行證件；申請免簽證入國者，其護照所餘效期須為6個月以上。但條約或協定另有規定或經外交部同意者，不在此限。
二、有效入國簽證或許可或外僑永久居留證。但申請免簽證入國者，不在此限。
三、申請免簽證入國者，應備已訂妥出國日期之回程或次一目的地之機（船）票或證明。但提出得免附機（船）票證明者，不在此限。
四、次一目的地國家之有效簽證。但前往次一目的地國家無需申請簽證者，不在此限。
五、填妥之入國登記表。但持有中華民國居留證或其他經移民署認定公告者，免予填繳。

入出國查驗及資料蒐集利用辦法第10條

過去出題

(C) 下列何種文件並非外籍旅客下機入境通關時必備之證件？　**95華語領隊實務（二）**
　　　(A) 護照或旅行證件　　　　　　(B) 機票
　　　(C) 中華民國海關申報單　　　　(D) 入境登記表

(A) 依民國97年8月1日發布施行之入出國查驗及資料蒐集利用辦法規定，無中華民國居留證之外國人入國時應填繳下列何種表單？　**98外語領隊實務（二）**
　　　(A) 入國登記表　　　　　　　　(B) 入出國登記表
　　　(C) 出國登記表　　　　　　　　(D) 免填繳入出國登記表

(D) 下列何類旅客於入境我國時必須填寫入國登記表？　**103華語導遊實務（二）**
　　　(A) 中國大陸觀光客　　　　　　(B) 在臺有戶籍者
　　　(C) 持外僑居留證之外僑　　　　(D) 以免簽證入國之外籍旅客

題庫0545 已辦理出國查驗者如何取消出國？

已辦理出國查驗手續者，因故取消出國時，應由船舶或航空公司會同辦理退關手續，並刪除該次出國電腦紀錄及註銷該次出國查驗章戳。

入出國查驗及資料蒐集利用辦法第12條

過去出題

(B) 已辦理出國查驗手續者，因故取消出國時，應如何辦理退關手續？

98外語領隊實務（二）

(A) 由旅客自行處理　　　　　　(B) 由航空公司會同處理
(C) 由查驗人員會同處理　　　　(D) 由海關人員會同處理

(D) 已辦理出國查驗手續者，因故取消出國時，應由何人會同辦理退關手續？

99外語領隊實務（二）

(A) 海關　　　　　　　　　　　(B) 旅行社
(C) 移民署　　　　　　　　　　(D) 航空公司

(A) 小李前往日本出差且已經辦妥出國查驗手續，惟在前往登機門的途中接獲母親來電，指父親因病住院，欲辦理取消出國的相關手續，下列何者錯誤？

102外語領隊實務（二）

(A) 將登機證交還航空公司後即可返家
(B) 請內政部入出國及移民署刪除該次出國電腦紀錄
(C) 請內政部入出國及移民署註銷該次出國查驗章戳
(D) 由航空公司會同辦理各項退關手續

題庫0546 船公司要在幾天前替遊客提出入國申請？

為便利搭乘船舶之旅客入國觀光，輪船公司或船務代理業者得於船舶抵達我國港口7日前，備妥申請書與旅客及船員名冊，向移民署提出申請，經移民署核准後，派員至該船舶停泊之前站港口登輪查驗。

入出國查驗及資料蒐集利用辦法第15條

過去出題

(D) 為便利搭乘大型郵輪之旅客來臺觀光，縮短抵達時入國查驗時間，輪船公司至遲應於船舶抵達我國港口幾日前，向內政部入出國及移民署申請派員至該船舶停泊之前站港口登輪查驗？

99華語領隊實務（二）

(A) 4日　　　　　　　　　　　(B) 5日
(C) 6日　　　　　　　　　　　(D) 7日

題庫0547 非國際機場之包機要向哪一個單位申請？

自非經行政院核定之國際機場、港口入出國者，應向移民署以<u>專案申請</u>方式辦理查驗。

入出國查驗及資料蒐集利用辦法第17條

過去出題

(C) 南部鄉親組團，自臺南機場包機出國前往菲律賓觀光，依規定應向何機關專案申請辦理查驗？　　　　　　　　　　　　　　101華語領隊實務（二）
　　　(A) 交通部觀光局　　　　　　　　(B) 臺南市政府
　　　(C) 內政部入出國及移民署　　　　(D) 內政部警政署航空警察局

題庫0548 移民署蒐集之個人資料應保存多久？

移民署基於入出國管理之目的，得蒐集、處理及利用個人入出國資料，並永久保存。

入出國查驗及資料蒐集利用辦法第18條

過去出題

(D) 內政部移民署基於入出國管理之目的，蒐集與利用個人入出國之資料，並保存多久？　　　　　　　　　　　　　　　105華語領隊實務（二）
　　　(A) 3年　　　　　　　　　　　　(B) 5年
　　　(C) 10年　　　　　　　　　　　(D) 永久

第三節 役男出境處理辦法

修正日期：108.04.26

題庫0549 尚未履行兵役義務之役男如何才能出境？

> 年滿18歲之翌年1月1日起至屆滿36歲之年12月31日止，尚未履行兵役義務之役齡男子（簡稱役男）申請出境，依本辦法及入出境相關法令辦理。
>
> **役男出境處理辦法第2條**
>
> 役男申請出境應經核准。
>
> **役男出境處理辦法第4條**

過去出題

(D) 役齡男子尚未履行兵役義務者，出境應經主管機關之：　94華語領隊實務（二）
(A) 許可
(B) 同意
(C) 核備
(D) 核准

(B) 民國77年次出生之男子，自民國幾年1月1日起，如依法尚未服役而要出國觀光旅遊，出國前應先辦理役男出境核准手續，否則無法順利出境？
96外語領隊實務（二）
(A) 95
(B) 96
(C) 97
(D) 98

(C) 年滿幾歲之翌年1月1日起之役男，要申請且經核准才能出境？
100華語領隊實務（二）
(A) 15歲
(B) 16歲
(C) 18歲
(D) 36歲

(C) 尚未履行兵役義務之役齡男子出境應先申請核准，其年齡以年滿幾歲之翌年1月1日至屆滿幾歲之年12月31日止？
104外語導遊實務（二）
(A) 16至35歲
(B) 17至35歲
(C) 18至36歲
(D) 19至36歲

題庫0550 在學役男出國就學及研究之時間限制為何？

在學役男修讀國內大學與國外大學合作授予學士、碩士或博士學位之課程申請出境者，最長不得逾2年；其核准出境就學，依每一學程為之，且返國期限截止日，不得逾國內在學緩徵年限。

在學役男因奉派或推薦出國研究、進修、表演、比賽、訪問、受訓或實習等原因申請出境者，最長不得逾1年，且返國期限截止日，不得逾國內在學緩徵年限。

役男出境處理辦法第4條

過去出題

(D) 在學役男因奉派或推薦出國研究、進修、表演或比賽等原因申請出境者，其在國外停留之時間最長不得逾： 　　　99外語領隊實務（二）
(A) 2個月　　　　　　　　　　　(B) 3個月
(C) 6個月　　　　　　　　　　　(D) 1年

題庫0551 在學役男出國研究、進修之限制為何？

在學役男以研究、進修之原因申請出境者，每1學程以2次為限。

役男出境處理辦法第4條

過去出題

(B) 在學役男因奉派出國研究、進修之原因申請出境者，每一學程以幾次為限？ 　　　102華語領隊實務（二）

(A) 1次　　　　　　　　　　　(B) 2次
(C) 3次　　　　　　　　　　　(D) 4次

題庫0552 未在學役男因奉派或推薦代表國家出國比賽之時間限制為何？

未在學役男因奉派或推薦代表國家出國表演或比賽等原因申請出境者，最長不得逾6個月。

役男出境處理辦法第4條

過去出題

(C) 未在學役男因奉派代表國家出國比賽申請出境，在國外停留期間，每次最長不得逾多久？ 　　　104外語領隊實務（二）
(A) 2年　　　　　　　　　　　(B) 1年
(C) 6個月　　　　　　　　　　　(D) 4個月

題庫0553 役男以其他原因核准出境者時間限制為何？

以其他原因經核准出境者，每次不得逾4個月。

役男出境處理辦法第4條

(D) 役男隨父母出國觀光申請出境經核准者，每次不得逾多久？

103外語領隊實務（二）

(A) 1個月　　　　　　　　　　(B) 2個月
(C) 3個月　　　　　　　　　　(D) 4個月

(C) 役男寒暑假到澳洲遊學，經核准出境者，每次不得逾多久？

105外語領隊實務（二）

(A) 2個月　　　　　　　　　　(B) 3個月
(C) 4個月　　　　　　　　　　(D) 6個月

題庫0554 役齡前出境在國外就學之役男返國後向何單位申請再出境？

役齡前出境或經核准出境，於19歲徵兵及齡之年1月1日以後在國外就學之役男，得檢附經驗證之在學證明，向內政部移民署申請再出境。

役男出境處理辦法第5條

(A) 役齡前出境符合在國外就學之役男返國，向何單位申請再出境？

98外語領隊實務（二）

(A) 內政部移民署　　　　　　　(B) 內政部役政署
(C) 戶籍地市、縣（市）政府　　(D) 戶籍地鄉（鎮、市、區）公所

題庫0555 役齡前出境在國外就學之役男在國內停留時間限制為何？

役齡前出境或經核准出境，於19歲徵兵及齡之年1月1日以後在國外就學之役男，在國內停留期間，每次不得逾3個月。

役男出境處理辦法第5條

題庫0556 就學最高年齡如何計算？

就學最高年齡，大學以下學歷者至<u>24歲</u>，研究所碩士班至<u>27歲</u>，博士班至<u>30歲</u>。但<u>大學學制超過4年者，每增加1年，得延長就學最高年齡1歲</u>，畢業後接續就讀碩士班、博士班者，均得順延就學最高年齡，其順延博士班就讀最高年齡，以<u>33歲</u>為限。以上均計算至當年12月31日止。

役男出境處理辦法第5條

過去出題

(C) 役男於役齡前出境，在國外就讀五年制大學畢業後，接續就讀研究所碩士班，就學最高年齡幾歲返國可申請再出境？　　　　　　103華語領隊實務（二）
　　(A) 24歲　　　　　　　　　　　　(B) 27歲
　　(C) 28歲　　　　　　　　　　　　(D) 30歲

題庫0557 役齡前出境在國外就學之役男在國內停留時間限制為何？

役齡前出境或經核准出境在國外就學之役男，在國內停留期間，每次不得逾<u>3個月</u>。停留期限屆滿，須延期出境者，依規定向移民署辦理，最長不得逾3個月。

役男出境處理辦法第5條

過去出題

(C) 在國外就學之役男，返國符合申請再出境規定，因重病或意外災難，在國內總停留期間（含延期出境）最長不得逾多久？　　　104華語導遊實務（二）
　　(A) 3個月　　　　　　　　　　　　(B) 4個月
　　(C) 6個月　　　　　　　　　　　　(D) 1年

題庫0558 以其他原因出境之役男，應各由何單位核准？

以其他原因經核准出境之役男，由<u>戶籍地鄉（鎮、市、區）公所</u>核准。

役男出境處理辦法第7條

過去出題

(B) 未在學役男出境觀光，應向何單位申請核准？　　　104華語領隊實務（二）
　　(A) 直轄市、縣（市）政府　　　　　(B) 戶籍地鄉（鎮、市、區）公所
　　(C) 內政部移民署　　　　　　　　　(D) 外交部領事事務局

第三單元　入出國相關法規

題庫0559 役男在國外因故未能如期返國者，應如何辦理延期手續？

役男出境期限屆滿，因重病、意外災難或其他不可抗力之特殊事故，未能如期返國須延期者，應檢附經驗證之當地就醫醫院診斷書及相關證明，向戶籍地鄉（鎮、市、區）公所申請延期返國，轉報直轄市、縣（市）政府核准。申請延期返國期限，每次不得逾2個月，延期期限屆滿，延期原因繼續存在者，應出具經驗證之最近診療及相關證明，重新申請延期返國。

役男出境處理辦法第8條

過去出題

(D) 役男出國觀光發生意外災難，申請延期返國時，則下列敘述何者有誤？

95外語領隊實務（二）

(A) 檢附驗證之證明向戶籍地鄉（鎮、市、區）公所申請
(B) 由直轄市、縣（市）政府核准
(C) 期限屆滿，仍在住院中，應重新申請
(D) 延期期限最長不得逾2個月

(D) 役男經核准出境觀光或遊學，因不可抗力之特殊事故，未能如期返國須延期者，應檢附相關證明，向戶籍地鄉（鎮、市、區）公所申請延期返國，其次數及期間限制為何？

105華語領隊實務（二）

(A) 1次；不得逾1個月 　　　　　(B) 2次；每次不得逾1個月
(C) 3次；每次不得逾2個月 　　　(D) 不限次數；每次不得逾2個月

題庫0560 限制出境之役男需出境奔喪者，應由何單位核准出境？

限制出境之役男，因直系血親或配偶病危或死亡，須出境探病或奔喪，檢附經驗證之相關證明，經戶籍地直轄市、縣（市）政府核准。

役男出境處理辦法第9條

過去出題

(C) 已列入梯次徵集對象之役男，依規定限制其出境，因外祖母死亡，須出境奔喪時，應經下列何單位核准後始得出境？

94華語領隊實務（二）

(A) 內政部役政署 　　　　　　　(B) 內政部警政署入出境管理局
(C) 戶籍地直轄市、縣（市）政府 　(D) 戶籍地鄉（鎮、市、區）公所

題庫0561 限制出境之役男奔喪期間以幾日為限？

限制出境之役男，因直系血親或配偶病危或死亡，須出境探病或奔喪，經核准得以出境者，期間以<u>30日</u>為限。

役男出境處理辦法第9條

過去出題

(D) 依法應履行兵役義務之僑民役男，依規定限制其出境，因外祖父死亡，須出境奔喪時，經核准同意出境，期間以多久為限？　　93華語領隊實務（二）
　　(A) 7日　　　　　　　　　　　　(B) 15日
　　(C) 21日　　　　　　　　　　　(D) 30日

(C) 已列入梯次徵集對象之役男，應限制出境。因直系血親病危，須出境探病，經核准者得予出境，在國外期間以幾日為限？　　103外語導遊實務（二）
　　(A) 7日　　　　　　　　　　　　(B) 15日
　　(C) 30日　　　　　　　　　　　(D) 2個月

題庫0562 役男出境逾期返國者應如何處理？

役男出境逾規定期限返國者，<u>不予受理其當年及次年出境之申請。</u>

役男出境處理辦法第10條

過去出題

(C) 役齡前出境在國外就學返國逾規定停留期限之役男，應如何處理其出境之申請？　　95外語導遊實務（二）
　　(A) 不予受理其當年出境之申請
　　(B) 不予受理其次年出境之申請
　　(C) 不予受理其當年及次年出境之申請
　　(D) 列入梯次徵集對象前，均不予受理出境之申請

(C) 役男出境逾規定期限返國者，應受何種處罰？　　96華語領隊實務（二）
　　(A) 不予受理其當年出境之申請
　　(B) 不予受理其次年出境之申請
　　(C) 不予受理其當年及次年出境之申請
　　(D) 列入梯次徵集對象前，均不予受理出境之申請

(C) 役男出境觀光，逾規定期限返國者如何處理？　　99華語領隊實務（二）
　　(A) 不予受理當年出境之申請　　　　(B) 不予受理次年出境之申請
　　(C) 不予受理當年及次年出境之申請　(D) 徵集服役前不准再出境觀光

（B）依規定役男出境逾規定期限返國者，不予受理其哪一年度出境之申請？

101外語領隊實務（二）

(A) 當年　　　　　　　　　　　　(B) 當年及次年
(C) 3年內　　　　　　　　　　　(D) 5年內

（C）役男出境逾規定期限返國者，多久不予受理其出境之申請？

102外語領隊實務（二）

(A) 當年　　　　　　　　　　　　(B) 次年
(C) 當年及次年　　　　　　　　　(D) 1年內

（D）役男出境逾規定期限返國者，依役男出境處理辦法之規定如何處罰？

105外語領隊實務（二）

(A) 5年內不受理其出境之申請　　　(B) 4年內不受理其出境之申請
(C) 3年內不受理其出境之申請　　　(D) 當年及次年不受理其出境之申請

題庫0563 有戶籍之雙重國籍役男應持什麼護照入出境？

在臺原有戶籍兼有雙重國籍之役男，應持中華民國護照入出境；其持外國護照入境，依法仍應徵兵處理者，應限制其出境至履行兵役義務時止。

役男出境處理辦法第14條

過去出題

（B）下列有關在臺原有戶籍兼有雙重國籍之役男入出境之規定何者不正確？

93華語領隊實務（二）

(A) 應持中華民國護照入出境
(B) 持外國護照入境具外國人身分，不必接受徵兵處理
(C) 持美國護照，仍享30日免簽證入境停留待遇
(D) 入境不限制，仍有被限制出境之可能

（B）在臺原有戶籍兼有雙重國籍之役男，持外國護照入境，有關其兵役徵集，下列
敘述何者錯誤？ 102外語導遊實務（二）
(A) 依法仍應徵兵處理
(B) 具外國人身分，不必接受徵兵處理
(C) 應限制其出境至履行兵役義務時止
(D) 具歸國僑民身分者，適用有關歸國僑民之規定

（C）在臺原有戶籍兼有雙重國籍之役男，持外國護照入境，依法仍應徵兵處理者，
應限制其出境至何時止？ 104華語領隊實務（二）
(A) 身家調查　　　　　　　　　　(B) 徵兵體檢
(C) 履行兵役義務時　　　　　　　(D) 退伍

第四節　其他兵役相關法規

題庫0564 役齡男子之定義為何？

> 男子年滿18歲之翌年1月1日起役，至屆滿36歲之年12月31日除役，稱為役齡男子。但軍官、士官、志願士兵除役年齡，不在此限。
>
> **兵役法第3條**

過去出題

(A) 役男係指年滿幾歲之翌年1月1日起至屆滿幾歲之年12月31日止之尚未履行兵役義務男子？　　　　　　　　　　　　　　　　　97外語領隊實務（二）

(A) 18歲；36歲　　　　　　　　　　(B) 19歲；36歲

(C) 18歲；45歲　　　　　　　　　　(D) 19歲；45歲

(C) 男子年滿18歲之翌年1月1日起役，至屆滿幾歲之年12月31日除役，稱為役齡男子？　　　　　　　　　　　　　　　　　　　99華語導遊實務（二）

(A) 28歲　　　　　　　　　　　　　(B) 30歲

(C) 36歲　　　　　　　　　　　　　(D) 40歲

題庫0565 接近役齡男子之定義為何？

> 男子年滿15歲之翌年1月1日起，至屆滿18歲之年12月31日止，稱為接近役齡男子。
>
> **兵役法第3條**

過去出題

(B) 男子年滿幾歲之翌年1月1日起，至屆滿18歲之年12月31日止，稱為接近役齡男子？　　　　　　　　　　　　　　　　　　　99外語導遊實務（二）

(A) 12歲　　　　　　　　　　　　　(B) 15歲

(C) 16歲　　　　　　　　　　　　　(D) 17歲

(C) 依規定年滿幾歲之翌年1月1日起至18歲之男子為接近役齡男子？

　　　　　　　　　　　　　　　　　　　　　　　101外語導遊實務（二）

(A) 12　　　　　　　　　　　　　　(B) 14

(C) 15　　　　　　　　　　　　　　(D) 16

題庫0566 歸化我國國籍之役齡男子何時辦理徵兵處理？

歸化我國國籍之役齡男子，自初設戶籍登記之翌日起，屆滿1年時，依法辦理徵兵處理。

歸化我國國籍者及歸國僑民服役辦法第2條

過去出題

(D) 外國人歸化我國國籍之役齡男子，應否辦理徵兵處理？　100華語領隊實務（二）
　　　(A) 無須接受徵兵處理
　　　(B) 自許可歸化之翌日起屆滿1年時，接受徵兵處理
　　　(C) 自許可定居之翌日起屆滿1年時，接受徵兵處理
　　　(D) 自初設戶籍登記之翌日起屆滿1年時，接受徵兵處理

(D) 歸化我國國籍之役齡男子，自何時之翌日起，屆滿一年時，依法辦理徵兵處理？　101華語導遊實務（二）
　　　(A) 與國人結婚　　　　　　　(B) 許可居留
　　　(C) 許可定居　　　　　　　　(D) 初設戶籍登記

題庫0567 原有戶籍國民具僑民身分之役齡男子何時辦理徵兵處理？

原有戶籍國民具僑民身分之役齡男子，自返回國內之翌日起，屆滿1年時，依法辦理徵兵處理。

歸化我國國籍者及歸國僑民服役辦法第3條

過去出題

(B) 原有戶籍國民具僑民身分之役齡男子，在臺屆滿一年時，依法應辦理徵兵處理，其起算日為：　97外語導遊實務（二）
　　　(A) 自初設戶籍登記之翌日
　　　(B) 自返回國內之翌日
　　　(C) 自返回國內初設戶籍登記之翌日
　　　(D) 自返回國內辦妥戶籍遷入登記之翌日

(A) 原有戶籍國民具僑民身分之役齡男子，自下列何種情況之翌日起，屆滿1年時，依法辦理徵兵處理？　102華語導遊實務（二）
　　　(A) 返回國內　　　　　　　　(B) 遷入登記
　　　(C) 恢復健保　　　　　　　　(D) 國內就業

題庫0568 無戶籍國民具僑民身分之役齡男子何時辦理徵兵處理？

無戶籍國民具僑民身分之役齡男子，自返回國內初設戶籍登記之翌日起，屆滿1年時，依法辦理徵兵處理。

歸化我國國籍者及歸國僑民服役辦法第3條

過去出題

(C) 大陸地區、香港、澳門來臺之役男，自初設戶籍登記之翌日起，於屆滿多久後，應辦理徵兵處理？　**98外語導遊實務（二）**
(A) 4個月　　　　　　　　　　(B) 6個月
(C) 1年　　　　　　　　　　　(D) 2年

題庫0569 役齡男子返國居住屆滿一年之計算方式為何？

屆滿1年之計算，以有下列情形之一者為準：
一、連續居住滿1年。
二、中華民國73年次以前出生之役齡男子，以居住逾4個月達3次者為準。
三、中華民國74年次以後出生之役齡男子，以曾有2年，每年1月1日至12月31日期間累積居住逾183日為準。

歸化我國國籍者及歸國僑民服役辦法第4條

過去出題

(A) 某甲民國72年出生，在我國原有戶籍具僑民身分之役齡男子，自返回國內之翌日起，屆滿1年時，應依法辦理徵兵處理。其屆滿1年之計算方式為何？
　98華語領隊實務（二）
(A) 居住逾4個月達3次　　　　(B) 就居住逾4個月之次數，累積滿1年
(C) 曾有2年，每年累積居住逾183日　(D) 連續2年，每年累積居住逾183日

(A) 中華民國75年次出生之原有戶籍具僑民身分之役齡男子，在臺居住屆滿一年時，依法應辦理徵兵處理。其一年之計算方式為何？　**100外語領隊實務（二）**
(A) 曾有2年，每年累積居住逾183日　(B) 居住逾4個月達3次
(C) 恢復戶籍滿1年　　　　　　(D) 大學畢業滿1年

(D) 原有戶籍國民具僑民身分之役齡男子，依法辦理徵兵處理，其屆滿1年之計算，下列敘述何者錯誤？　**102外語領隊實務（二）**
(A) 計算期間為年滿18歲之翌年1月1日起至屆滿36歲之年12月31日止
(B) 連續居住滿1年
(C) 中華民國73年次以前出生之役齡男子，以居住逾4個月達3次者為準
(D) 中華民國74年次以後出生之役齡男子，以每年累積居住逾183日為準

題庫0570 一般替代役役男有哪些情形可申請出境？

一般替代役役男於服役期間有下列各款情事之一者，得檢具證明文件，向主管機關申請核准出境：

一、機關或服勤單位派遣：

（一）赴國外服勤或從事與其勤務有關之訓練、會議或活動。

（二）代表國家出國參加各類競賽。

二、配偶或直系血親病危或死亡，須出境探病或奔喪。

三、因特殊事由必須本人親自處理。

替代役役男出境管理辦法第3條

過去出題

（B）依規定一般替代役男於服役期間，因何種事由申請出境，不會被核准？

101華語領隊實務（二）

(A) 參加競賽　　　　　　　　　(B) 探親
(C) 探病　　　　　　　　　　　(D) 奔喪

題庫0571 一般替代役役男申請出境之日數限制為何？

一般替代役役男申請出境之日數，限制如下：

一、參加會議或活動：每次不得逾20日。

二、參加各類競賽及訓練：依實際需要核給。

三、探病：每次不得逾7日。

四、奔喪：每次不得逾15日。

五、特殊事故：每次不得逾7日。

替代役役男出境管理辦法第6條

過去出題

（A）一般替代役男於服役期間因父母在國外病危，申請出境探病，每次不得逾幾日？

100外語領隊實務（二）

(A) 7日　　　　　　　　　　　(B) 10日
(C) 15日　　　　　　　　　　 (D) 30日

題庫0572 替代役役男出境逾返國規定期限，自返國日起多久不予受理其出境之申請？

替代役役男出境逾返國規定期限，自返國日起**6個月內**，不予受理其出境申請。但因配偶或直系血親病危或死亡，須出境探病或奔喪者，不在此限。

替代役役男出境管理辦法第10條

過去出題

(A) 替代役役男出境逾返國規定期限，自返國日起多久內，不予受理其出境之申請？　　　　　　　　　　　　105外語領隊實務（二）

(A) 6個月　　　　　　　　　　(B) 當年
(C) 當年及次年　　　　　　　　(D) 3年

題庫0573 役齡男子意圖避免徵兵處理應如何處罰？

役齡男子意圖避免徵兵處理，而有下列行為之一者，處**5年**以下有期徒刑：
一、徵兵及齡男子隱匿不報，或為不實之申報者。
二、對於兵籍調查無故不依規定辦理者。
三、徵兵檢查無故不到者。
四、毀傷身體或以其他方法變更體位者。
五、居住處所遷移，無故不申報，致未能接受徵兵處理者。
六、未經核准而出境，致未能接受徵兵處理者。
七、核准出境後，屆期未歸，經催告仍未返國，致未能接受徵兵處理者。

妨害兵役治罪條例第3條

過去山題

(C) 役齡男子意圖避免徵兵處理，於核准出境後，屆期未歸，經催告仍未返國，致未能接受徵兵處理者，依妨害兵役治罪條例規定，應處多久之有期徒刑？　　　　　　　　　　97華語領隊實務（二）

(A) 1年以下　　　　　　　　　(B) 3年以下
(C) 5年以下　　　　　　　　　(D) 1年以上7年以下

(D) 役男經核准出境後，意圖避免常備兵現役之徵集，屆期未歸，經催告仍未返國者，處多久以下有期徒刑？　　　100華語導遊實務（二）

(A) 6個月　　　　　　　　　　(B) 1年
(C) 3年　　　　　　　　　　　(D) 5年

(D) 依規定役齡男子意圖避免徵兵處理，未經核准而出境，致未能接受徵兵處理者，處多久以下有期徒刑？　　　101華語領隊實務（二）

(A) 6個月　　　　　　　　　　(B) 1年
(C) 3年　　　　　　　　　　　(D) 5年

第二章 入出國檢疫
第一節 入境旅客攜帶行李物品報驗稅放辦法
第二節 旅客及服務於車船航空器人員攜帶或經郵遞動植物檢疫物檢疫作業辦法
第三節 其相關檢疫法規

適用科目：外語領隊人員-領隊實務（二）　華語領隊人員-領隊實務（二）
　　　　　外語導遊人員-導遊實務（二）　華語導遊人員-導遊實務（二）

第一節 入境旅客攜帶行李物品報驗稅放辦法

修正日期：107.08.21

題庫0574 入境旅客行李檢查之法源為何？

入境旅客攜帶隨身及不隨身行李物品之報驗稅放，依本辦法之規定。
前項不隨身行李物品指不與入境旅客同機或同船入境之行李物品。

入境旅客攜帶行李物品報驗稅放辦法第2條

過去出題

(C) 臺灣地區入境海關行李檢查，係依據下列何法令來執行？　93外語領隊實務（二）
　　(A) 入出國移民法
　　(B) 臺灣地區與大陸地區人民關係條例
　　(C) 入境旅客攜帶行李物品報驗稅放辦法
　　(D) 進口行李物品查驗規定

(C) 不與入境旅客同機或同船入境之行李物品，其名稱為何？104外語導遊實務（二）
　　(A) 存關物品　　　　　　　　　　(B) 暫准通關物品
　　(C) 不隨身行李物品　　　　　　　(D) 過境行李物品

題庫0575 入境旅客攜帶行李物品之免稅範圍為何？

入境旅客攜帶行李物品，其免稅範圍以合於其本人自用及家用者為限。

入境旅客攜帶行李物品報驗稅放辦法第4條

過去出題

(C) 入境旅客攜帶行李物品，其免稅範圍以合於何情形為限？　94外語領隊實務（二）
　　　(A) 自用者　　　　　　　　　　　(B) 家用者
　　　(C) 自用及家用者　　　　　　　　(D) 沒有限制

(B) 入境旅客攜帶行李物品，其免稅範圍限定為何？　104華語導遊實務（二）
　　　(A) 限定全家及親友使用　　　　　(B) 限定本人自用及家用
　　　(C) 限定不供商銷物品　　　　　　(D) 限定非賣品

題庫0576 入境旅客攜帶農畜水產品限量幾公斤？

入境旅客攜帶農畜水產品限量6公斤。

入境旅客攜帶行李物品報驗稅放辦法第4條

過去出題

(B) 入境旅客攜帶自用之農產品，其限量為多少公斤？　93華語領隊實務（二）
　　　(A) 5公斤　　　　　　　　　　　(B) 6公斤
　　　(C) 7公斤　　　　　　　　　　　(D) 10公斤

(C) 旅客攜帶農畜水產品類之物品入境，依海關之限量不得超過多少公斤？
　　　　　　　　　　　　　　　　　　　　　　　105外語導遊實務（二）
　　　(A) 3公斤　　　　　　　　　　　(B) 5公斤
　　　(C) 6公斤　　　　　　　　　　　(D) 10公斤

題庫0577 食米、花生、蒜頭、乾金針、乾香菇、茶葉各限量幾公斤？

食米、花生（限熟品）、蒜頭（限熟品）、乾金針、乾香菇、茶葉各不得超過
1公斤。

入境旅客攜帶行李物品報驗稅放辦法第4條

過去出題

(A) 入境旅客攜帶自用農畜水產品類，下列哪樣產品未規定不得超過1公斤？
　　　　　　　　　　　　　　　　　　　　　　　103華語領隊實務（二）
　　　(A) 魚乾　　　　　　　　　　　　(B) 食米
　　　(C) 花生　　　　　　　　　　　　(D) 茶葉

題庫0578 何種農畜水產品旅客禁止攜帶入境？

一、禁止攜帶鮮果實。

二、禁止攜帶活動物及其產品。（符合動物傳染病房條例規定者不在此限。）

三、禁止攜帶活植物及其生鮮產品。（符合植物防疫檢疫法規定者不在此限。）

入境旅客攜帶行李物品報驗稅放辦法第4條

過去出題

(D) 旅客可限量攜帶入境之行李物品中，不包括下列何項？　　93外語導遊實務（二）
- (A) 自用之農產品
- (B) 大陸地區土產
- (C) 環境用藥
- (D) 新鮮水果

(D) 入境旅客攜帶自用農產品中，下列哪一種禁止攜帶？　　96外語導遊實務（二）
- (A) 食米
- (B) 花生
- (C) 乾香菇
- (D) 水果

(C) 旅客攜帶新鮮水果入境時，下列何者為錯誤之處理方式？　　97華語領隊實務（二）
- (A) 自行丟棄於棄置桶
- (B) 向動植物防疫檢疫機關申報
- (C) 攜帶入境
- (D) 通關前食用完畢

(D) 入境旅客攜帶行李物品，下列何種農產品禁止攜帶？　　98外語領隊實務（二）
- (A) 乾金針
- (B) 乾香菇
- (C) 茶葉
- (D) 新鮮水果

(D) 入境旅客攜帶大陸物品，依海關規定下列哪一項不得攜帶入境？

100外語領隊實務（二）

- (A) 食米
- (B) 乾金針
- (C) 乾香菇
- (D) 水果

(D) 入境旅客攜帶自用農畜水產品類，下列何樣產品未禁止攜帶？

102華語領隊實務（二）

- (A) 新鮮水果
- (B) 活動物
- (C) 活植物
- (D) 經乾燥、加工調製之水產品

(D) 入境旅客隨身攜帶新鮮水果無須申報之數額為若干？　　103華語導遊實務（二）
- (A) 1公斤以下
- (B) 2公斤以下
- (C) 5公斤以下
- (D) 不可攜帶

題庫0579 哪些活動物及動物產品可以攜帶？

活動物及其產品禁止攜帶。但符合動物傳染病防治條例規定之犬、貓、兔及動物產品，以及經乾燥、加工調製之水產品，不在此限。其中符合動物傳染病防治條例規定之犬、貓、兔，不受限量6公斤之限制。

入境旅客攜帶行李物品報驗稅放辦法第4條

過去出題

(A) 依「入境旅客攜帶常見動植物或其產品檢疫規定參考表」規定，下列何項產品禁止旅客攜帶入境？　　　　　　　　　103華語領隊實務（二）
　　(A) 密封包裝之乾臘肉
　　(B) 鹹魚乾
　　(C) 經拋光、上漆等加工處理之動物角
　　(D) 魚罐頭

題庫0580 大陸地區之干貝、鮑魚乾、燕窩及魚翅等各限量幾公斤？

干貝、鮑魚乾、燕窩及魚翅等各限量1.2公斤。

入境旅客攜帶行李物品報驗稅放辦法第4條

過去出題

(C) 入境旅客攜帶自用大陸地區物品，其中干貝、鮑魚乾、燕窩及魚翅等各限量多少公斤？　　　　　　　　　102外語導遊實務（二）
　　(A) 6公斤　　　　　　　　　　(B) 2公斤
　　(C) 1.2公斤　　　　　　　　　(D) 1公斤

題庫0581 入境旅客攜帶酒類限量多少？

入境旅客攜帶酒類限量5公升，其中每人每次酒類1公升免稅。

入境旅客攜帶行李物品報驗稅放辦法第4條

過去出題

(C) 入境旅客攜帶自用酒類，以多少數量為限？　　　95華語導遊實務（二）
　　(A) 3公升　　　　　　　　　　(B) 4公升
　　(C) 5公升　　　　　　　　　　(D) 6公升

(B) 旅客入境攜帶酒類依海關規定不得超過多少限額，否則應檢附有菸酒進口業許可執照影本？　　　　　　　100外語導遊實務（二）
　　(A) 3公升　　　　　　　　　　(B) 5公升
　　(C) 6公升　　　　　　　　　　(D) 10公升

題庫0582 入境旅客攜帶菸品限量多少？

入境旅客攜帶捲菸限量5條（1,000支），其中每人每次200支免稅。
入境旅客攜帶行李物品報驗稅放辦法第4條

過去出題

(C) 王先生從大陸攜帶物品入境，下列哪一項在我國海關檢查標準限量之內？
96華語領隊實務（二）

(A) 農產品類共10公斤　　　　　(B) 大陸酒6公升
(C) 大陸菸5條　　　　　　　　(D) 乾香菇3公斤

題庫0583 從大陸回臺攜帶中藥入境限制為何？

一、中藥材：每種至多1公斤，合計不超過12種。
二、中藥製劑（藥品）：每種至多12瓶（盒），合計不超過36瓶（盒）。
入境旅客攜帶行李物品報驗稅放辦法第4條

過去出題

(A) 入境旅客攜帶大陸地區中藥成藥，每種可帶12瓶（盒），總數不得逾幾瓶
（盒）准予免稅？
100外語領隊實務（二）

(A) 36　　　　　　　　　　　(B) 48
(C) 60　　　　　　　　　　　(D) 72

(D) 自中國大陸回臺，攜帶各種中藥成藥，依規定總數不得逾幾瓶（盒）？
101華語領隊實務（二）

(A) 6瓶（盒）　　　　　　　　(B) 12瓶（盒）
(C) 24瓶（盒）　　　　　　　(D) 36瓶（盒）

題庫0584 旅客攜帶管制藥品入境，以治療何人疾病者為限？

旅客或隨交通工具服務人員攜帶之管制藥品，須憑醫療院所之醫師處方箋（或
出具之證明文件），並以治療其本人疾病者為限，其攜帶量不得超過該醫師處
方箋（或出具之證明文件），且以6個月用量為限。
入境旅客攜帶行李物品報驗稅放辦法第4條

過去出題

(A) 旅客攜帶管制藥品入境，須憑醫院之證明，以治療何人疾病者為限？
105華語領隊實務（二）

(A) 本人　　　　　　　　　　(B) 本人及父母
(C) 本人及配偶　　　　　　　(D) 全家人

題庫0585 旅客攜帶行李物品，合於範圍及限額者是否需要輸入許可證？

入境旅客攜帶行李物品，合於本辦法規定之範圍及限額者，免辦輸入許可證，經由海關依本辦法規定辦理徵、免稅捐驗放。

入境旅客攜帶行李物品報驗稅放辦法第5條

過去出題

(D) 入境旅客攜帶行李物品合於其本人自用限量表之品目範圍及限額者，下列敘述何者正確？　　　　　　　　　　　　　　105外語領隊實務（二）
　　(A) 免稅，但應辦輸入許可證　　　　(B) 應稅，並應辦輸入許可證
　　(C) 應稅，免辦輸入許可證　　　　　(D) 免稅，免辦輸入許可證

題庫0586 入境之外籍旅客攜帶自用應稅物品，以登記驗放方式代替稅款保證金之繳納者，應在入境後幾個月內復運出口？

入境之外籍及華僑等非國內居住旅客攜帶自用應稅物品，得以登記驗放方式代替稅款保證金之繳納或授信機構之擔保。經登記驗放之應稅物品，應在入境後6個月內或經核准展期期限前原貨復運出口，並向海關辦理銷案，逾限時由海關逕行填發稅款繳納證補徵之，並停止其該項登記之權利。

入境旅客攜帶行李物品報驗稅放辦法第6條

過去出題

(C) 入境之外籍旅客攜帶自用應稅物品，以登記驗放方式代替稅款保證金之繳納，應在入境後作何處置？　　　　　　　　　93外語導遊實務（二）
　　(A) 6個月內或經核准展期期限前原貨復運出口，逾限時由海關逕行沒入
　　(B) 2個月內或經核准展期期限前原貨復運出口，逾限時由海關逕行填發稅款繳納證補徵之
　　(C) 6個月內或經核准展期期限前原貨復運出口，逾限時由海關逕行填發稅款繳納證補徵之
　　(D) 2個月內或經核准展期期限前原貨復運出口，逾限時由海關逕行沒入

(A) 入境之外籍或非國內居住旅客攜帶自用應稅物品，其處理方式為：
　　　　　　　　　　　　　　　　　　　　　94外語導遊實務（二）
　　(A) 得以登記驗放方式處理
　　(B) 一律繳納稅款保證金或由授信機構擔保
　　(C) 應在入境後3個月內原貨復運出口
　　(D) 要向國貿局辦理銷案

(C) 入境之外籍旅客攜帶自用應稅物品，入境後准予登記驗放者，應在入境後6個月內復運出口，逾限未復運出境者，會受到何種處分？　102外語領隊實務（二）
(A) 繳納罰款　　　　　　　　　　(B) 限期復運出口
(C) 補繳進口稅費　　　　　　　　(D) 貨物沒入

(C) 外國人攜帶自用應稅物品，經登記驗放，如未經核准展期，應在入境後多久內將原貨復運出口？　104外語領隊實務（二）
(A) 1個月　　　　　　　　　　　(B) 3個月
(C) 6個月　　　　　　　　　　　(D) 1年

題庫0587 入境旅客無應申報事項者如何通關？

入境旅客於入境時，其行李物品品目、數量合於免稅規定且無其他應申報事項者，得免填報中華民國海關申報單向海關申報，並得經綠線檯通關。
入境旅客攜帶行李物品報驗稅放辦法第7條

過去出題

(A) 入境旅客於入境時，其行李物品品目、數量合於免稅規定，且無其他應申報事項者，入境通關時：　93外語導遊實務（二）
(A) 免填海關申報單，得經綠線檯通關
(B) 應填海關申報單，得經綠線檯通關
(C) 免填海關申報單，應經紅線檯通關
(D) 應填海關申報單，並經紅線檯通關

(C) 海關對入境旅客實施紅、綠線通關作業，其中綠線檯是：
　94外語領隊實務（一）、94華語領隊實務（一）
(A) 本國籍檯　　　　　　　　　　(B) 外國籍檯
(C) 免報稅檯　　　　　　　　　　(D) 應報稅檯

(A) 入境旅客於入境時，其行李物品品目、數量含於免稅規定，且無其他應申報者，得經海關哪一線櫃台通關？　96外語導遊實務（二）
(A) 綠線　　　　　　　　　　　　(B) 紅線
(C) 藍線　　　　　　　　　　　　(D) 黃線

(D) 入境旅客未攜帶應稅物品，可免填寫申報單，持憑護照選擇「免申報檯」通關，所謂「免申報檯」即指：　97外語領隊實務（一）、97華語領隊實務（一）
(A) 紅線檯　　　　　　　　　　　(B) 黃線檯
(C) 藍線檯　　　　　　　　　　　(D) 綠線檯

(C) 下列哪一類入境旅客，可以免填「中華民國海關申報單」？

97華語領隊實務（二）

(A) 外國籍 (B) 本國人民
(C) 無應申報事項之旅客 (D) 公務人員返國

(A) 入境旅客所攜行李物品品目、數量合於免稅規定且無其他應申報事項者，可經由何種檯通關？

101華語領隊實務（二）

(A) 綠線檯 (B) 紅線檯
(C) 黃線檯 (D) 橘線檯

題庫0588 入境旅客應申報關稅者如何通關？

入境旅客攜帶管制或限制輸入之行李物品，或應申報關稅者，應填報中華民國海關申報單向海關申報，並經紅線檯查驗通關。

入境旅客攜帶行李物品報驗稅放辦法第7條

過去出題

(D) 入境旅客攜帶管制或限制輸入之行李物品，入境通關時： 93華語導遊實務（二）
(A) 免填海關申報單，得經綠線檯通關
(B) 應填海關申報單，得經綠線檯通關
(C) 免填海關申報單，應經紅線檯通關
(D) 應填海關申報單，並經紅線檯通關

(A) 入境旅客攜帶人民幣超過限額，應向海關申報，並經哪一線查驗通關？

93外語領隊實務（二）

(A) 紅線 (B) 藍線
(C) 綠線 (D) 黃線

(C) 入境旅客攜帶外幣超過限額，應向海關申報，並經哪一線查驗通關？

93華語領隊實務（二）

(A) 黃線 (B) 藍線
(C) 紅線 (D) 綠線

(B) 入境旅客攜帶管制或限制輸入之行李物品，或應申報關稅者，應經海關哪一線查驗通關？

96華語領隊實務（二）

(A) 綠線 (B) 紅線
(C) 藍線 (D) 黃線

(C) 入境旅客攜帶管制之行李物品，應經何種檯過關？ 99外語領隊實務（二）
(A) 綠線檯 (B) 黃線檯
(C) 紅線檯 (D) 公務檯

(A) 入境旅客攜帶管制或限制輸入之行李物品，應填報中華民國海關申報單向海關申報，並經下列何者查驗通關？　105外語領隊實務（二）

(A) 紅線檯　　　　　　　　　(B) 綠線檯
(C) 服務檯　　　　　　　　　(D) 免稅檯

題庫0589 入境旅客攜帶水產品者應如何通關？

入境旅客攜帶水產品及動植物類產品者，應填報中華民國海關申報單向海關申報，並經紅線檯查驗通關。

入境旅客攜帶行李物品報驗稅放辦法第7條

過去出題

(B) 入境旅客攜有水產品或動植物及其產製品者，應如何處理？
94外語導遊實務（二）

(A) 免填申報單經由綠線檯通關
(B) 填寫中華民國海關申報單並請選擇紅線檯通關
(C) 免填申報單經由免申報檯通關
(D) 填寫中華民國海關申報單並請選擇綠線檯通關

(B) 入境旅客攜帶水產品及動植物類產品者，應經海關哪一線通關？
96外語領隊實務（二）

(A) 綠線　　　　　　　　　　(B) 紅線
(C) 藍線　　　　　　　　　　(D) 黃線

題庫0590 入境旅客攜帶新臺幣超過多少須申報，並經由紅線檯查驗通關？

入境旅客攜帶新臺幣超過10萬元須申報。

入境旅客攜帶行李物品報驗稅放辦法第7條

過去出題

(B) 旅客攜帶下列哪一種物品，可以免填海關申報單，免驗通關？
99華語領隊實務（二）

(A) 酒1瓶、香菸3條　　　　　(B) 新臺幣5萬元
(C) 水果3個　　　　　　　　　(D) 有不隨身行李

題庫0591 入境旅客攜帶外幣現鈔總值超過多少須申報，並經由紅線檯查驗通關？

攜帶外幣現鈔總值逾<u>等值美幣1萬元</u>者須申報。

<div align="right">入境旅客攜帶行李物品報驗稅放辦法第7條</div>

過去出題

(D) 攜帶外幣現鈔總值逾等值多少美幣之入境旅客應填海關申報單？
<div align="right">94外語領隊實務（二）</div>

(A) 5千元　　　　　　　　　　　(B) 6千元
(C) 8千元　　　　　　　　　　　(D) 1萬元

(A) 導遊或領隊人員，應正確告知旅客出境中華民國時可攜帶幣值的相關規定。甲旅客若攜帶美金8,000元現金以及新臺幣40,000元，依照相關規定之處理情形為何？
<div align="right">95外語領隊實務（一）、95華語領隊實務（一）</div>

(A) 攜帶之外幣未超過規定，不需要申報；攜帶之新臺幣未超過規定，不須經過事先申請核准，可放行

(B) 攜帶之外幣未超過規定，不需要申報；攜帶之新臺幣超過規定，若已經事先向中央銀行申請核准，持憑查驗放行

(C) 攜帶之外幣超過規定，經登記申報，可放行；攜帶之新臺幣未超過規定，不須經過事先申請核准，可放行

(D) 攜帶之外幣超過規定，經登記申報，可放行；攜帶之新臺幣超過規定，若已經事先向中央銀行申請核准，持憑查驗放行

(A) 旅客入境時，其所攜帶外幣現鈔逾多少金額，應向海關申報，未申報者一經查獲將被沒入？
<div align="right">96外語領隊實務（二）</div>

(A) 美金1萬元　　　　　　　　　(B) 美金2萬元
(C) 美金3萬元　　　　　　　　　(D) 美金4萬元

(C) 攜帶美金1萬1千元入境，依規定應經何種檯查驗通關？
<div align="right">101外語導遊實務（二）</div>

(A) 綠線檯　　　　　　　　　　　(B) 黃線檯
(C) 紅線檯　　　　　　　　　　　(D) 公務檯

(A) 依規定攜帶外幣入境不予限制，但超過等值美金多少元者，應於入境時向海關申報，未申報者，其超過部分應予沒入？
<div align="right">101華語領隊實務（二）</div>

(A) 1萬元　　　　　　　　　　　(B) 2萬元
(C) 4萬元　　　　　　　　　　　(D) 6萬元

（A）入境旅客攜帶無記名之旅行支票、其他支票、本票、匯票等總面額逾等值美幣多少元起，應填報中華民國海關申報單向海關申報，並經紅線檯查驗通關？

102外語領隊實務（二）

(A) 1萬元　　　　　　　　　　　　(B) 2萬元
(C) 3萬元　　　　　　　　　　　　(D) 6萬元

（B）入境旅客於下列何種情形時，得免填報中華民國海關申報單向海關申報？

105華語領隊實務（二）

(A) 攜帶美金3萬元　　　　　　　　(B) 攜帶日幣3萬元
(C) 帶黃金價值美金3萬元　　　　　(D) 攜帶人民幣3萬元

題庫0592 入境旅客攜帶黃金價值超過多少須申報，並經由紅線檯查驗通關？

攜帶黃金價值逾<u>美幣2萬元</u>者須申報。

入境旅客攜帶行李物品報驗稅放辦法第7條

過去出題

（A）攜帶黃金價值逾美幣多少元之入境旅客，應填海關申報單？

94華語領隊實務（二）

(A) 2萬元　　　　　　　　　　　　(B) 1萬5千元
(C) 1萬元　　　　　　　　　　　　(D) 5千元

（B）攜帶黃金進口，依規定總值超過美金多少元時，須向經濟部國際貿易局申請輸入許可證，並辦理報關驗放手續？　　　101外語領隊實務（二）
(A) 1萬元　　　　　　　　　　　　(B) 2萬元
(C) 3萬元　　　　　　　　　　　　(D) 無論攜帶多少皆須申請

題庫0593 入境旅客攜帶人民幣超過多少須封存於海關？

攜帶<u>人民幣逾2萬元</u>者，超過部分，入境旅客應自行封存於海關，出境時准予攜出。

入境旅客攜帶行李物品報驗稅放辦法第7條

過去出題

（A）入境旅客攜帶人民幣逾幾萬元，超過部分，入境旅客應自行封存於海關，出境時准予攜出？　　　　　　　　　95外語導遊實務（二）
(A) 2　　　　　　　　　　　　　　(B) 3
(C) 4　　　　　　　　　　　　　　(D) 5

(D) 我國海關規定，旅客入境攜帶逾多少人民幣者，應自行封存於海關，出境時准予攜出？　96外語導遊實務（一）、96華語導遊實務（一）

(A) 6,000元人民幣
(B) 10,000元人民幣
(C) 15,000元人民幣
(D) 20,000元人民幣

(A) 大陸及港澳人士攜帶之人民幣，超過多少金額須向海關申報？　96華語導遊實務（二）

(A) 2萬元
(B) 3萬元
(C) 5萬元
(D) 10萬元

(D) 旅客入境時，其所攜帶之人民幣逾多少金額應向海關申報；其超過部分並自行封存於海關，待下次出境時攜出？　97華語領隊實務（二）

(A) 2,000元
(B) 3,000元
(C) 6,000元
(D) 2萬元

(B) 依主管機關公告，旅客可攜帶人民幣進出入臺灣地區之限額為多少元？　104外語領隊實務（二）

(A) 人民幣1萬元
(B) 人民幣2萬元
(C) 人民幣3萬元
(D) 人民幣5萬元

(B) 入境旅客攜帶人民幣逾多少元者，應填報中華民國海關申報單向海關申報，並經紅線檯查驗通關？　105華語導遊實務（二）

(A) 1萬元
(B) 2萬元
(C) 3萬元
(D) 6萬元

題庫0594 入境旅客不確定有無應申報事項者如何通關？

入境旅客對其所攜帶行李物品可否經由綠線檯通關有疑義時，應經由紅線檯通關。

入境旅客攜帶行李物品報驗稅放辦法第7條

過去出題

(B) 入境旅客對其所攜帶行李物品通關有疑義時，應如何通關？　96華語導遊實務（二）

(A) 經由綠線檯通關
(B) 經由紅線檯通關
(C) 委託航空公司人員代通關
(D) 委託親友代通關

(C) 入境旅客對其所攜帶行李物品是否合於免稅通關規定有疑義，應經由何種檯過關？　98華語領隊實務（二）

(A) 綠線檯
(B) 黃線檯
(C) 紅線檯
(D) 公務檯

題庫0595 經由綠線檯通關的旅客主動補申報之時機為何？

經由綠線檯或經海關依規定核准通關之旅客，海關認為必要時得予檢查，除於海關指定查驗前主動申報或對於應否申報有疑義向檢查關員洽詢並主動補申報者外，海關不再受理任何方式之申報。

入境旅客攜帶行李物品報驗稅放辦法第7條

過去出題

(B) 經由綠線檯通關之旅客，下列敘述何者有誤？　　　　　95華語領隊實務（二）
　　　(A) 海關認為必要時得予檢查
　　　(B) 於海關指定查驗時，可以主動補申報
　　　(C) 經查獲攜有應稅物品，依海關緝私條例辦理
　　　(D) 規避檢查者，依法辦理

題庫0596 入境旅客若申報不實，依何法令處理？

如經查獲攜有應稅、管制、限制輸入物品或違反其他法律規定匿不申報或規避檢查者，依海關緝私條例或其他法律相關規定辦理。

入境旅客攜帶行李物品報驗稅放辦法第7條

過去出題

(C) 海關查獲攜有應稅、管制、限制輸入物品或違反其他法律規定匿不申報或規避檢查時，依何種法令處理？　　　　　94外語領隊實務（二）
　　　(A) 入出國及移民法　　　　　　　(B) 國家安全法
　　　(C) 海關緝私條例　　　　　　　　(D) 臺灣地區與大陸地區人民關係條例

題庫0597 入境旅客申報不實之貨物或管制物品應如何處分？

旅客出入國境，攜帶應稅貨物或管制物品匿不申報或規避檢查者，沒入其貨物。

海關緝私條例第39條

過去出題

(B) 我國海關規定，出境旅客攜帶人民幣以20,000元為限。如所帶之人民幣超過限額時，雖向海關申報，仍僅能於限額內攜出；如申報不實者，其超過20,000元部分，依法應如何處置？　　96外語領隊實務（一）、96華語領隊實務（一）
　　　(A) 可以攜出　　　　　　　　　　(B) 沒入
　　　(C) 存關　　　　　　　　　　　　(D) 繳驗輸出許可證始准攜出

（ B ）出境旅客攜帶外幣超過等值美金10,000元現金者，應向何單位申報；未經申

報，其超過部分依法沒入？ 98外語導遊實務（二）

(A) 中央銀行 　　　　　　　　　　(B) 海關

(C) 財政部 　　　　　　　　　　　(D) 經濟部

（ B ）入境旅客攜帶人民幣現鈔數額如超過主管機關所訂限額，超過限額部分未自動
向海關申報或申報不實者，則超過部分之人民幣現鈔應如何處理？

99華語領隊實務（二）

(A) 由旅客自行封存於海關，於出境時再行攜出

(B) 由海關沒入

(C) 由海關沒入，並就超過部分處1倍之等值新臺幣罰鍰

(D) 由海關沒入，並就超過部分處2倍之等值新臺幣罰鍰

（ A ）查獲某中國大陸旅客入境時攜帶5萬元人民幣現鈔，但只申報攜帶3萬元人民幣
現鈔，應依規定處置之方式，下列敘述何者正確？ 101華語領隊實務（二）

(A) 可攜帶2萬元人民幣現鈔入境，另1萬元人民幣封存於指定單位，出境時攜
出，申報不實部分，沒收人民幣2萬元

(B) 可攜帶2萬元人民幣現鈔入境，另3萬元人民幣封存於指定單位，出境時攜
出

(C) 可攜帶1萬元人民幣現鈔入境，另2萬元人民幣封存於指定單位，出境時攜
出，申報不實部分，沒收人民幣2萬元

(D) 可攜帶3萬元人民幣現鈔入境，申報不實部分，沒收人民幣2萬元

題庫0598 入境旅客之行李物品可否合併申報？

應填具中華民國海關申報單向海關申報之入境旅客，如有隨行家屬，其行李物
品得由其中一人合併申報。

入境旅客攜帶行李物品報驗稅放辦法第8條

過去出題

（ A ）應填具中華民國海關申報單向海關申報之入境旅客，如有隨行家屬，其行李物
品申報，下列何者正確？ 98華語領隊實務（二）

(A) 得由其中一人合併申報 　　　　(B) 應各自申報

(C) 只申報一人即可 　　　　　　　(D) 限由家長申報

題庫0599 入境旅客之不隨身行李是否需要申報？不隨身行李如何申報？

入境旅客如有不隨身行李者，應於入境時在中華民國海關申報單報明<u>件數及主</u><u>要品目</u>。

入境旅客攜帶行李物品報驗稅放辦法第8條

過去出題

(A) 入境旅客有不隨身行李物品時，應如何處理申報？　　　　94華語導遊實務（二）

 (A) 填報中華民國海關申報單 (B) 經由綠線檯查驗通關
 (C) 經由黃線檯查驗通關 (D) 經由免申報檯查驗通關

題庫0600 入境旅客之不隨身行李物品，應自入境之翌日起多久時間內進口？

入境旅客之不隨身行李物品，得於旅客入境前或入境之日起<u>6個月</u>內進口，並應於旅客入境後，自裝載行李物品之運輸工具進口日之翌日起<u>15日</u>內報關，逾限未報關者依關稅法第73條之規定辦理。

入境旅客攜帶行李物品報驗稅放辦法第8條

過去出題

(B) 入境旅客之不隨身行李物品，得於旅客入境前或入境之日起多久時間內進口？

作者林老師出題

 (A) 3個月 (B) 6個月
 (C) 1年 (D) 1年6個月

題庫0601 入境旅客隨身行李物品之驗放原則為何？

旅客隨身行李物品以在入境之<u>碼頭或航空站當場驗放</u>為原則，其難於當場辦理驗放手續者，應填具「中華民國海關申報單」向海關申報，經加封後暫時寄存於海關倉庫或國際航空站管制區內供旅客寄存行李之保稅倉庫，由旅客本人或其授權代理人，於入境之翌日起<u>1個月內</u>，持憑海關或保稅倉庫業者原發收據及護照、入境證件或外僑居留證，辦理完稅提領或出倉退運手續，必要時得申請延長<u>1個月</u>。

入境旅客攜帶行李物品報驗稅放辦法第8條

題庫0602 入境旅客攜帶菸酒免稅數量為何？

入境旅客攜帶自用菸酒，免徵進口稅之品目、數量、金額範圍如下：
一、酒類：1公升（不限瓶數）。
二、菸品：捲菸200支或雪茄25支或菸絲1磅。

入境旅客攜帶行李物品報驗稅放辦法第11條

過去出題

(A) 年滿20歲之入境旅客，攜帶捲菸多少數量以內可享免稅？　96外語領隊實務（二）
 (A) 2百支　　　　　　　　　　　　(B) 3百支
 (C) 4百支　　　　　　　　　　　　(D) 5百支

(A) 旅客攜帶免稅香菸入境，依海關規定捲菸以多少數額為限？

 100華語領隊實務（二）

 (A) 200支　　　　　　　　　　　　(B) 300支
 (C) 500支　　　　　　　　　　　　(D) 600支

(A) 入境旅客攜帶行李物品，下列何者免稅？　101華語導遊實務（二）
 (A) 酒1公升　　　　　　　　　　　(B) 捲菸299支
 (C) 雪茄99支　　　　　　　　　　(D) 菸絲2磅

(B) 入境旅客攜帶捲菸，其免稅數量為何？　105外語領隊實務（二）
 (A) 100支　　　　　　　　　　　　(B) 200支
 (C) 500支　　　　　　　　　　　　(D) 1,000支

(C) 入境旅客攜帶酒類，其免稅數量為何？　105華語領隊實務（二）
 (A) 1公升（限1瓶）　　　　　　　(B) 2公升
 (C) 1公升（不限瓶數）　　　　　　(D) 1瓶（不限公升數）

題庫0603 入境旅客攜帶免稅菸酒之年齡限制為何？

入境旅客攜帶自用免稅菸酒，以年滿20歲之成年旅客為限。

入境旅客攜帶行李物品報驗稅放辦法第11條

過去出題

(D) 入境旅客攜帶菸類，免徵進口稅之規定，下列何者錯誤？　94華語導遊實務（二）
 (A) 捲菸200支　　　　　　　　　　(B) 雪茄25支
 (B) 菸絲1磅　　　　　　　　　　　(D) 以年滿18歲以上旅客為限

(D) 王五夫婦帶著兩位未滿18歲的雙胞胎前往美西旅遊，返國時，其全家共可攜
帶多少數量之免稅菸酒？ 95外語領隊實務（二）
(A) 紙菸600支、酒4公升　　　　　(B) 紙菸500支、酒2公升
(C) 紙菸400支、酒3公升　　　　　(D) 紙菸400支、酒2公升

(C) 我國海關規定入境旅客攜帶免稅物品，每人得攜帶酒1公升、捲菸200支，但限
年滿幾歲之成年旅客始得適用？ 96外語領隊實務（一）、96華語領隊實務（一）
(A) 18歲　　　　　　　　　　　　(B) 19歲
(C) 20歲　　　　　　　　　　　　(D) 21歲

(D) 入境旅客攜帶酒、菸，如要享有免徵進口稅，其年齡之限制為何？
98華語領隊實務（二）
(A) 不限年齡　　　　　　　　　　(B) 須年滿12歲
(C) 須年滿18歲　　　　　　　　　(D) 須年滿20歲

(D) 入境旅客攜帶免稅菸酒，依規定僅限年齡多少歲以上之旅客方可適用？
101外語領隊實務（二）
(A) 16歲　　　　　　　　　　　　(B) 17歲
(C) 18歲　　　　　　　　　　　　(D) 20歲

(C) 入境旅客每人每次攜帶酒類1公升，捲菸200支適用免稅之規定，攜帶者最低須
幾歲以上始得適用？ 103華語導遊實務（二）
(A) 14歲　　　　　　　　　　　　(B) 18歲
(C) 20歲　　　　　　　　　　　　(D) 22歲

題庫0604 入境旅客之國外已使用物品單件多少元以下可免稅？

非屬管制進口之行李物品，如在國外即為旅客本人所有，並已使用過，其品
目、數量合理，其單件或一組之完稅價格在新臺幣1萬元以下，經海關審查認可
者，准予免稅。

入境旅客攜帶行李物品報驗稅放辦法第11條

過去出題

(A) 入境旅客攜帶之行李物品，如在國外即為旅客本人所有，並已使用過，其品
目、數量合理，其單件或一組之完稅價格在新臺幣多少金額以下，經海關審查
認可者，准予免稅？ 97華語領隊實務（二）
(A) 1萬元　　　　　　　　　　　　(B) 2萬元
(C) 4萬元　　　　　　　　　　　　(D) 6萬元

題庫0605 「經常出入境」之定義為何？

經常出入境係指於30日內入出境2次以上或半年內入出境6次以上。

入境旅客攜帶行李物品報驗稅放辦法第11條

過去出題

(B) 入境旅客攜帶自用物品享有免稅規定，但有明顯帶貨營利行為或經常出入境且有違規紀錄者，不適用之。前述之「經常出入境」係指半年內入出境多少次以上？　　　　　　　　　　　　　　　　　　　　　　94華語領隊實務（二）
(A) 5次　　　　　　　　　　　　　(B) 6次
(C) 7次　　　　　　　　　　　　　(D) 10次

(D) 經常出入境且有違規紀錄者，攜帶自用及家用行李物品不適用免稅，所稱經常出入境係指於半年內入出境幾次以上？　　　　　　102華語領隊實務（二）
(A) 3次　　　　　　　　　　　　　(B) 4次
(C) 5次　　　　　　　　　　　　　(D) 6次

題庫0606 入境旅客之行李物品應稅部份之完稅價格總和以多少為限？

入境旅客攜帶行李物品，超出前條規定者，其超出部分應按海關進口稅則所規定之稅則稅率徵稅。但合於自用或家用之零星物品，得按海關進口稅則總則五所定稅率徵稅。

入境旅客攜帶行李物品報驗稅放辦法第12條

旅客攜帶自用行李以外之應稅零星物品，郵包之零星物品，除實施關稅配額之物品外，按5%稅率徵稅。

海關進口稅則總則5

過去出題

(D) 入境旅客攜帶行李物品（非零星物品），超出免稅規定者，其超出部分應按何種稅率徵稅？　　　　　　　　　　　　　　　103外語領隊實務（二）
(A) 最低稅率　　　　　　　　　　(B) 平均稅率
(C) 海關進口稅則總則5所定之稅率　(D) 海關進口稅則所規定之稅則稅率

(C) 入境旅客攜帶合於自用或家用之零星物品，超出免稅規定者，其超出部分應按何種稅率徵稅？　　　　　　　　　　　　　　103外語導遊實務（二）
(A) 1%　　　　　　　　　　　　　(B) 2%
(C) 5%　　　　　　　　　　　　　(D) 10%

題庫0607 入境旅客之行李物品應稅部份之完稅價格總和以多少為限？

入境旅客攜帶進口隨身及不隨身行李物品，其中應稅部分之完稅價格總和以不超過每人<u>美幣2萬元</u>為限。

入境旅客攜帶行李物品報驗稅放辦法第14條

過去出題

(B) 入境旅客攜帶進口隨身及不隨身行李物品，其中應稅部份之完稅價格總和以不超過每人多少美元為限？　　　　　94外語領隊實務（二）
(A) 1萬元　　　　　　　　　　　　(B) 2萬元
(C) 3萬元　　　　　　　　　　　　(D) 4萬元

(B) 入境旅客攜帶進口之行李物品，其中應稅部分之完稅價格總和，以不超過每人美金多少元為限？　　　　　99華語領隊實務（二）
(A) 1萬元　　　　　　　　　　　　(B) 2萬元
(C) 4萬元　　　　　　　　　　　　(D) 10萬元

題庫0608 入境旅客有明顯帶貨營利行為者，其所攜帶行李物品之範圍如何計算？

有明顯帶貨營利行為或經常出入境且有違規紀錄之旅客，其所攜帶之行李物品數量及價值，得<u>折半計算</u>。

入境旅客攜帶行李物品報驗稅放辦法第16條

過去出題

(A) 入境旅客有明顯帶貨營利行為，或經常出入境且有違規紀錄者，其所攜帶之行李物品數量及價值，依原限額得減少多少？　　　　　94華語領隊實務（二）
(A) 二分之一　　　　　　　　　　(B) 三分之一
(C) 四分之一　　　　　　　　　　(D) 六分之一

(B) 有明顯帶貨營利行為或經常出入境且有違規紀錄之入境旅客，其所攜帶之行李物品數量及價值，依入境旅客攜帶行李物品報驗稅放辦法第16條規定，如何予以限制？　　　　　103華語領隊實務（二）
(A) 三分之一計算　　　　　　　　(B) 折半計算
(C) 不准免稅　　　　　　　　　　(D) 不受限制

題庫0609 民航機、船舶服務人員攜帶入境之應稅行李物品完稅價格上限多少？

民航機、船舶服務人員每一班次每人攜帶入境之應稅行李物品完稅價格不得超過新臺幣5,000元。

入境旅客攜帶行李物品報驗稅放辦法第16條

過去出題

(A) 民航機、船舶服務人員每一班次每人攜帶入境之應稅行李物品完稅價格不得超過新臺幣多少元？ 　　　　　　　　　　　93華語領隊實務（二）

(A) 5仟元　　　　　　　　　　(B) 1萬元

(C) 2萬元　　　　　　　　　　(D) 3萬元

第二節 旅客及服務於車船航空器人員攜帶動植物檢疫物檢疫作業辦法

修正日期：108.07.03

題庫0610 出、入境人員攜帶輸出入之檢疫物未符規定者，應如何處理？

出、入境人員攜帶輸出入之檢疫物未符規定者，按一般貨物輸出入檢疫程序辦理申報。

旅客及服務於車船航空器人員攜帶
動植物檢疫物檢疫作業辦法第2條

過去出題

(B) 入境人員攜帶輸入之檢疫物，未符合限定種類與數量時，如何處理？

作者林老師出題

(A) 禁止輸入　　　　　　　　　(B) 辦理申報
(C) 退運　　　　　　　　　　　(D) 銷燬

題庫0611 出、入境人員隨身可以攜帶的動物種類有哪些？

可隨身攜帶出、入境之動物有：犬、貓、兔。

旅客及服務於車船航空器人員攜帶
動植物檢疫物檢疫作業辦法第2條

過去出題

(A) 入境人員隨身可以攜帶的動物係下列何者？　　　99華語導遊實務（二）
(A) 兔　　　　　　　　　　　　(B) 狐
(C) 鳥　　　　　　　　　　　　(D) 鼠

(D) 旅客攜帶下列哪3種活體動物，經先向行政院農業委員會動植物防疫檢疫局提出申請並取得進口同意文件（函）及輸出國檢疫證明書後，與航空公司接洽，始得託運入境？　　　102華語領隊實務（二）
(A) 犬、貓、鼠　　　　　　　　(B) 兔、鳥、猴
(C) 猴、鳥、鼠　　　　　　　　(D) 犬、貓、兔

題庫0612 出、入境人員隨身可以攜帶的犬、貓、兔限量多少?

犬、貓、兔:出境、入境均為3隻以下。

旅客及服務於車船航空器人員攜帶
動植物檢疫物檢疫作業辦法第2條

過去出題

(A) 旅客隨身攜帶入境之犬隻,符合檢疫規定下,合計最高數量為何?

101華語導遊實務(二)

(A) 3隻 　　　　　　　　　(B) 4隻
(C) 5隻 　　　　　　　　　(D) 6隻

題庫0613 出境人員攜帶或經郵遞輸出之動物產品重量限制如何?

出境人員攜帶或經郵遞輸出之動物產品限重5公斤以下。

旅客及服務於車船航空器人員攜帶
動植物檢疫物檢疫作業辦法第2條

過去出題

(D) 旅客及服務於車、船、航空器人員出境,可隨身攜帶經申報檢疫合格之動物
產品,其限定數量為多少?　　　　99外語導遊實務(二)
(A) 20公斤以下 　　　　　　(B) 15公斤以下
(C) 10公斤以下 　　　　　　(D) 5公斤以下

(C) 旅客攜帶動物產品出境,其最高限量為何?　　103外語領隊實務(二)
(A) 1公斤 　　　　　　　　(B) 3公斤
(C) 5公斤 　　　　　　　　(D) 不限數量

題庫0614 檢疫物檢疫如何收費?

檢疫物檢疫,免收檢疫費、臨場檢疫之臨場費、延長作業費、申報資料鍵輸費
及檢疫標識工本費;其他作業費及工本費依有關規定收費。

旅客及服務於車船航空器人員攜帶
動植物檢疫物檢疫作業辦法第3條

(C) 旅客攜帶動植物及其產品入境檢疫，下列敘述何者錯誤？　　　　作者林老師出題

 (A) 入境旅客攜帶限定動植物及其產品，應填具申請書，並檢附護照、海關申報單及輸出國政府簽發之動植物檢疫證明書正本及相關證件，向動植物檢疫機關申報檢疫

 (B) 享有外交豁免權之人員攜帶動植物及其產品（含後送行李）入境，應依「旅客及服務於車船航空器人員攜帶動植物檢疫物檢疫作業辦法」之規定辦理檢疫

 (C) 出、入境旅客攜帶符合「旅客及服務於車船航空器人員攜帶動植物檢疫物檢疫作業辦法」限定種類與數量規定者免收檢疫費、臨場檢疫之臨場費、延長作業費及檢疫標識工本費，須收申報資料鍵輸費

 (D) 旅客禁止攜帶土壤或附著土壤之植物入境

題庫0615 入境人員攜帶動植物檢疫物，應向何機關申報檢疫？

入境人員攜帶檢疫物，應填具申請書，並檢附護照、海關申報單及輸出國政府簽發之動植物檢疫證明書正本及相關證件，向動植物檢疫機關申報檢疫。

旅客及服務於車船航空器人員攜帶
動植物檢疫物檢疫作業辦法第6條

(C) 依規定入境人員攜帶動植物檢疫物，應填具申請書並檢附相關證件，向下列何機關申報檢疫？　　　　101華語領隊實務（二）

 (A) 行政院衛生署疾病管制局

 (B) 財政部關稅總局

 (C) 行政院農業委員會動植物防疫檢疫局

 (D) 內政部入出國及移民署

題庫0616 動植物檢疫機關辦理檢疫時，入境人員或其代理人是否應在場？

動植物檢疫機關辦理檢疫時，入境人員或其代理人應在場。

旅客及服務於車船航空器人員攜帶動植物檢疫物檢疫作業辦法第6條

過去出題

(B) 入境人員攜帶檢疫物向動植物檢疫機關申報檢疫，辦理檢疫時，入境人員或其代理人是否應在場？　　　　　　　　　　　　　　105外語導遊實務（二）
(A) 不需要在場　　　　　　　　　　(B) 應在場
(C) 自行決定是否在場　　　　　　　(D) 由檢疫人員決定是否在場

題庫0617 攜帶出境之檢疫物經檢疫結果未發現罹染疫病害蟲者，在何種情形下，得發給輸出檢疫證明書？

攜帶出境之檢疫物經檢疫結果未發現罹染疫病害蟲者，由動植物檢疫機關發給檢疫卡；但有下列情形之一者，得發給<u>輸出檢疫證明書</u>：

一、輸入國要求發給檢疫證明書者。

二、輸入國要求加註檢疫條件者。

三、輸入國要求註明經檢疫處理者。

旅客及服務於車船航空器人員攜帶
動植物檢疫物檢疫作業辦法第5條

過去出題

(A) 攜帶出境之檢疫物經檢疫結果未發現罹染疫病害蟲者，在何種情形下，得發給輸出檢疫證明書？　　　　　　　　　　　　　　作者林老師出題
(A) 輸入國要求發給檢疫證明書
(B) 輸出國要求發給檢疫證明書
(C) 輸入國未要求加註檢疫條件
(D) 輸出國未要求加註檢疫條件

題庫0618 攜帶入境之檢疫物經檢疫結果符合我國檢疫規定者，動植物檢疫機關應發給何項證明？

攜帶入境之檢疫物經檢疫結果符合我國檢疫規定者，動植物檢疫機關應發給<u>檢疫證明</u>。

前項檢疫物經檢疫結果屬應施行檢疫處理、隔離檢疫、存關退運或銷燬處理者，動植物檢疫機關應填發「<u>入境動植物檢疫處理通知書</u>」。

旅客及服務於車船航空器人員攜帶
動植物檢疫物檢疫作業辦法第5條

(A) 檢疫物經檢疫結果屬應施行檢疫處理、隔離檢疫、存關退運或銷燬處理者，動植物檢疫機關應填發何種通知書？　　　　　　　　作者林老師出題

(A) 出境動植物檢疫處理通知書　　　(B) 入境動植物檢疫處理通知書
(C) 輸出檢疫證明通知書　　　　　　(D) 輸入檢疫證明通知書

題庫0619 享有外交豁免權之人員攜帶檢疫物入境，是否需要辦理檢疫？

享有外交豁免權之人員攜帶檢疫物（含後送行李）入境，應依本辦法之規定辦理檢疫。

旅客及服務於車船航空器人員攜帶
動植物檢疫物檢疫作業辦法第10條

(B) 有外交豁免權之人員攜帶動物檢疫物（含後送行李）入境，辦理檢疫通關時，下列何者正確？　　　　　　　　　100外語導遊實務（二）

(A) 不需檢附任何資料即可通關　　　(B) 仍應依規定辦理檢疫
(C) 填申報書即可通關　　　　　　　(D) 是否檢疫，由檢疫人員行政裁量

第三節 其他相關檢疫法規

題庫0620 動物傳染病分成幾種？

本條例所稱動物傳染病，由中央主管機關依傳染病危害之嚴重性，分為甲、乙、丙3類公告之。

動物傳染病防治條例第6條

過去出題

(B) 動物傳染病，由中央主管機關依傳染病危害之嚴重性，分為幾類公告之？

93華語領隊實務（二）

(A) 甲、乙2類　　　　　　　　　(B) 甲、乙、丙3類
(C) 甲、乙、丙、丁4類　　　　　(D) 甲、乙、丙、丁、戊5類

題庫0621 各級主管機關認為防疫上有必要時，得公告採取哪些措施？

各級主管機關認為防疫上有必要時，得公告採取下列各款措施：
一、指定區域、期間，禁止或限制輸送一定種類之動物，並停止搬運可能傳播動物傳染病病原體之動物屍體及物品。
二、指定區域停止檢疫物之輸入。
三、在交通要道設置檢疫站，檢查動物及其產品；未經檢查或經檢查不合格者，禁止其進出，並得為必要之處置。

動物傳染病防治條例第28條

過去出題

(B) 行政院農業委員會為防疫所採取之各項措施，下列何者錯誤？

94外語領隊實務（二）

(A) 指定區域禁止或限制輸送一定種類之動物
(B) 限期2年內停止搬運可能傳播動物傳染病病原體之動物屍體及物品
(C) 指定區域停止檢疫物之輸入
(D) 在交通要道設置檢疫站，檢查動物及其產品

題庫0622 輸出入檢疫機關對動物以外檢疫物，應如何檢疫？

輸出入檢疫機關或其委託之機構依本條例執行檢疫時，對整批動物得個別為之；對動物以外檢疫物，應整批為之。

動物傳染病防治條例第32-1條

過去出題

（B）輸出入檢疫機關執行檢疫時，對整批動物以外之檢疫物應如何檢疫？

93華語領隊實務（二）

(A) 得個別為之　　　　　　　　　(B) 應整批為之
(C) 檢疫不合格，應再複檢　　　　(D) 請動物防疫機關執行

題庫0623 外國動物傳染病之疫區及非疫區由何機關負責公告？

為維護動物及人體健康之需要，中央主管機關得訂定檢疫物之檢疫條件及公告外國動物傳染病之疫區與非疫區，以禁止或管理檢疫物之輸出入。

動物傳染病防治條例第33條

本條例所稱主管機關：在中央為行政院農業委員會；在直轄市為直轄市政府；在縣（市）為縣（市）政府。

動物傳染病防治條例第2條

過去出題

（D）為維護動物及人體健康，哪一個機關得公告外國動物傳染病之疫區與非疫區，以禁止或管理檢疫物之輸出入？　　　　　94華語領隊實務（二）
(A) 行政院環境保護署　　　　　　(B) 經濟部
(C) 行政院衛生署　　　　　　　　(D) 行政院農業委員會

題庫0624 檢疫物之輸入人應於何時向輸出入動物檢疫機關申請檢疫？

檢疫物之輸入人或代理人應於檢疫物到達港、站前向輸出入動物檢疫機關申請檢疫。

動物傳染病防治條例第34條

過去出題

（B）檢疫物之輸入人應於何時向輸出入動物檢疫機關申請檢疫？

94外語領隊實務（二）

(A) 檢疫物上機、船前　　　　　　(B) 檢疫物到達港、站前
(C) 檢疫物到達港、站後　　　　　(D) 檢疫物下機、船後

題庫0625 檢疫完成，但出口地更改，是否需要重新檢疫？

業經本國甲地檢疫，具有證明書之檢疫物，如改由本國之乙地出口時，須向乙地輸出入動物檢疫機關報驗，必要時並得在乙地再行檢疫。

動物傳染病防治條例第37條

(B) 某甲欲帶其瑪爾濟斯犬到香港,原欲從中正機場出國,在臺北市檢疫取得證明書後,改由高雄機場出國,如需再行檢疫應在何地檢疫? 94華語領隊實務(二)
(A) 臺北市 　　　　　　　　　　　(B) 高雄市
(C) 臺北市、高雄市均可 　　　　　(D) 行政院農業委員會

(B) 業經臺北關檢疫,具有證明書之檢疫物,如改由高雄關出口時,須向何地之輸出入動物檢疫機關報驗? 95華語領隊實務(二)
(A) 臺北關 　　　　　　　　　　　(B) 高雄關
(C) 臺北關、高雄關均可 　　　　　(D) 中央主管機關

題庫0626 旅客未依規定申請檢疫者應如何處罰?

旅客或服務於車、船、航空器人員未依規定申請檢疫者,處新臺幣<u>1萬元以上100萬元以下</u>罰鍰。

動物傳染病防治條例第45-1條

過去出題

(D) 旅客攜帶動物檢疫物者,未於入境時申請檢疫,處罰鍰新臺幣多少元? 作者林老師出題
(A) 2千元以上1萬元以下 　　　　　(B) 3千元以上1萬5千元以下
(C) 1萬元以上15萬元以下 　　　　 (D) 1萬元以上100萬元以下

題庫0627 違反規定擅自輸入禁止輸入之檢疫物者應如何處罰?

違反規定擅自輸入禁止輸入之檢疫物者,處<u>7年以下有期徒刑</u>,得併科新臺幣300萬元以下罰金。
前項禁止輸入之檢疫物,不問屬於何人所有,輸出入動植物檢疫機關得於第一審法院宣告沒收前逕予沒入。

動物傳染病防治條例第41條

過去出題

(D) 違反規定擅自輸入禁止輸入之檢疫物者依法應如何處罰? 作者林老師出題
(A) 處3年以下有期徒刑,得併科新臺幣100萬元以下罰金
(B) 處3年以下有期徒刑,得併科新臺幣300萬元以下罰金
(C) 處7年以下有期徒刑,得併科新臺幣100萬元以下罰金
(D) 處7年以下有期徒刑,得併科新臺幣300萬元以下罰金

題庫0628 檢疫物無病原體嫌疑時應如何處置？

本條例規定之輸入檢疫物，依規定應施行各項檢驗及消毒措施者，得指定專用倉庫先行起卸貯存，循報驗次序處理。但旅客或車、船、航空器人員攜帶動物以外檢疫物經查驗證明文件相符，認為無病原體嫌疑，且無需消毒處理者，應於臨檢時當場製作紀錄後放行。

動物傳染病防治條例施行細則第15條

過去出題

(A) 旅客攜帶動物以外檢疫物經查驗證明文件相符，認為無病原體嫌疑，且無需消毒處理者，應如何處置？　　　　　　　　　　　　　　94華語領隊實務（二）
　　　(A) 於臨檢時當場製作紀錄後放行
　　　(B) 觀察二小時後放行
　　　(C) 於專用倉庫貯存二十四小時後放行
　　　(D) 循報驗次序處理

題庫0629 輸出入動物檢疫機關對哪一類動物傳染病，應隨時參考國際疫情報告，預作疫區控制？

輸出入動物檢疫機關對甲類動物傳染病，應隨時參考國際疫情報告，預作疫區控制，並得報請中央主管機關公告疫區及該疫區禁止輸入之檢疫物。

動物傳染病防治條例施行細則第16條

過去出題

(A) 輸出入動物檢疫機關對哪類之動物傳染病，應隨時參考國際疫情報告，預作疫區控制？　　　　　　　　　　　　　　　94外語領隊實務（二）
　　　(A) 甲類　　　　　　　　　　　　(B) 乙類
　　　(C) 甲、乙類　　　　　　　　　　(D) 甲、乙、丙類

題庫0630 野生動物保育法對各種野生動物的定義為何？

一、野生動物：係指一般狀況下，應生存於棲息環境下之哺乳類、鳥類、爬蟲類、兩棲類、魚類、昆蟲及其他種類之動物。

二、瀕臨絕種野生動物：係指族群量降至危險標準，其生存已面臨危機之野生動物。

三、珍貴稀有野生動物：係指各地特有或族群量稀少之野生動物。

四、其他應予保育之野生動物：係指族群量雖未達稀有程度，但其生存已面臨危機之野生動物。

<div align="right">野生動物保育法第3條</div>

過去出題

(C) 野生動物保育法對「瀕臨絕種野生動物」的定義為何？　　98華語導遊實務（二）
- (A) 係指各地特有或族群量稀少之野生動物
- (B) 係指族群量雖未達稀有程度，但其生存已面臨危機之野生動物
- (C) 係指族群量降至危險標準，其生存已面臨危機之野生動物
- (D) 係指一般狀況下，應生存於棲息環境下之哺乳類、鳥類、爬蟲類、兩棲類、魚類、昆蟲及其他種類之動物

題庫0631 **野生動物保育法對野生動物產製品的定義為何？**

野生動物產製品：係指野生動物之屍體、骨、角、牙、皮、毛、卵或器官之全部、部分或其加工品。

<div align="right">野生動物保育法第3條</div>

過去出題

(B) 野生動物保育法對「野生動物產製品」的定義為何？　　102華語領隊實務（二）
- (A) 係指利用野生動物之屍體、骨、角、牙、皮、毛、卵或器官之全部或部分製成產品之行為
- (B) 係指野生動物之屍體、骨、角、牙、皮、毛、卵或器官之全部、部分或其加工品
- (C) 係指以野生動物或其產製品置於公開場合供人參觀者
- (D) 係指一般狀況下，應生存於棲息環境下之哺乳類、鳥類、爬蟲類、兩棲類、魚類、昆蟲及其他種類之動物

題庫0632 **學術機構輸出或輸入保育類野生動物須由何機關同意？**

學術研究機構、大專校院、公立或政府立案之私立動物園、博物館或展示野生動物者，輸入或輸出保育類野生動物或其產製品，應經中央主管機關同意。

<div align="right">野生動物保育法第25條</div>

本法所稱主管機關：在中央為行政院農業委員會；在直轄市為直轄市政府；在縣（市）為縣（市）政府。

<div align="right">野生動物保育法第2條</div>

(B) 下列有關野生動物之輸出入規定，何者錯誤？　　　　　**97外語導遊實務（二）**

 (A) 野生動物之活體及保育類野生動物之產製品，非經中央主管機關之同意，不得輸入或輸出

 (B) 學術研究機構、大專校院、公立或政府立案之私立動物園、博物館或展示野生動物者，輸入或輸出保育類野生動物或其產製品，應經教育部同意

 (C) 申請首次輸入非臺灣地區原產之野生動物物種者，應檢附有關資料，並提出對國內動植物影響評估報告，經中央主管機關核准後，始得輸入

 (D) 野生動物及其產製品輸入、輸出時，應由海關查驗物證相符，且由輸出入動植物檢驗、檢疫機關或其所委託之機構，依照檢驗及檢疫相關法令之規定辦理檢驗及檢疫

題庫0633　**「植物檢疫防疫法」中哪些物品不得輸入？**

下列物品，不得輸入：

一、有害生物。

二、用於防治有害生物之天敵、拮抗生物或競爭性生物及其他生物體之生物防治體。但經中央主管機關評估確認無疫病蟲害風險者，或依農藥管理法核准輸入之微生物製劑，不在此限。

三、土壤。

四、附著土壤之植物、植物產品或其他物品。

五、前四款物品所使用之包裝、容器。

植物檢疫防疫法第15條

(B) 下列何種物品不得輸入？　　　　　*作者林老師出題*

 (A) 生物　　　　　　　　　　(B) 土壤

 (C) 植物　　　　　　　　　　(D) 包裝、容器

題庫0634　**旅客攜帶檢疫物應在何時申請檢疫？**

旅客或服務於車、船、航空器人員攜帶檢疫物，應於入境時申請檢疫。

植物防疫檢疫法第17條

(C) 下列關於植物檢疫之敘述，何者錯誤？　　　　　　　　　94華語領隊實務（二）

 (A) 輸入植物，應於到達港、站前，由輸入人申請檢疫

 (B) 未經檢疫前，輸入人不得拆開包裝

 (C) 旅客攜帶植物，應於證照查驗時申請檢疫

 (D) 植物經郵寄輸入者，由郵政機關通知植物檢疫機關辦理檢疫

題庫0635 擅自攜帶禁止輸入植物入境者如何處罰？

擅自輸入者，處3年以下有期徒刑、拘役或科或併科新臺幣15萬元以下罰金。

植物防疫檢疫法第22條

過去出題

(D) 違反規定，擅自輸入禁止輸入之檢疫物者，處以何種罰則？

94外語領隊實務（二）

 (A) 新臺幣2萬元以上10萬元以下罰鍰

 (B) 新臺幣3萬元以上15萬元以下罰鍰

 (C) 1年以下有期徒刑、拘役或科或併科新臺幣15萬元以下罰金

 (D) 3年以下有期徒刑、拘役或科或併科新臺幣15萬元以下罰金

(C) 行政院農業委員會得公告禁止特定植物或植物產品，自特定國家、地區輸入或轉運國內。但經其核准者，不在此限。如未經核准，擅自輸入或轉運者，須負下列何種刑責？　　　　　　　　　95外語導遊實務（二）

 (A) 處1年以下有期徒刑、拘役或科或併科新臺幣15萬元以下罰金

 (B) 處1年以下有期徒刑、拘役或併科新臺幣15萬元以下罰金

 (C) 處3年以下有期徒刑、拘役或科或併科新臺幣15萬元以下罰金

 (D) 處3年以下有期徒刑、拘役或併科新臺幣15萬元以下罰金

(C) 有害生物、土壤或附著土壤之植物，非經中央主管機關核准，不得輸入或轉運。如未經核准，擅自輸入或轉運者，須負下列何種刑責？

96華語導遊實務（二）

 (A) 處1年以下有期徒刑、拘役或科或併科新臺幣15萬元以下罰金

 (B) 處1年以下有期徒刑、拘役或併科新臺幣15萬元以下罰金

 (C) 處3年以下有期徒刑、拘役或科或併科新臺幣15萬元以下罰金

 (D) 處3年以下有期徒刑、拘役或併科新臺幣15萬元以下罰金

第三單元 入出國相關法規

(D) 旅客擅自攜帶禁止輸入植物或植物產品入境時，除檢疫物應被沒入外，其罰
則為何？ 99外語領隊實務（二）
(A) 處新臺幣1萬元以上5萬元以下罰鍰
(B) 處新臺幣3萬元以上15萬元以下罰鍰
(C) 處1年以下有期徒刑、拘役或科或併科新臺幣15萬元以下罰金
(D) 處3年以下有期徒刑、拘役或科或併科新臺幣15萬元以下罰金

(D) 旅客擅自攜帶禁止輸入植物或植物產品入境時，除檢疫物應被沒入外，其罰
則為何？ 105外語領隊實務（二）
(A) 處新臺幣1萬元以上5萬元以下罰鍰
(B) 處新臺幣3萬元以上10萬元以下罰鍰
(C) 處1年以下有期徒刑、拘役或科或併科新臺幣10萬元以下罰金
(D) 處3年以下有期徒刑、拘役或科或併科新臺幣15萬元以下罰金

題庫0636 **無正當理由規避、妨礙或拒絕植物防疫人員或檢疫人員依法執行職務者如何處罰？**

無正當理由規避、妨礙或拒絕植物防疫人員或檢疫人員依規定執行職務，處新臺幣1萬元以上5萬元以下罰鍰。

植物防疫檢疫法第25條

過去出題

(A) 植物所有人無正當理由規避、妨礙或拒絕植物防疫人員或檢疫人員依規定執行
職務者，應處以何種罰則？ 93外語領隊實務（二）
(A) 新臺幣1萬元以上5萬元以下罰鍰
(B) 新臺幣2萬元以上10萬元以下罰鍰
(C) 新臺幣3萬元以上15萬元以下罰鍰
(D) 1年以下有期徒刑、拘役或併科新臺幣15萬元以下罰金

題庫0637 **旅客或服務於車、船、航空器人員未依規定申請檢疫者，如何處罰？**

旅客或服務於車、船、航空器人員未依規定申請檢疫者，處新臺幣3,000元以上15,000元以下罰鍰。

植物防疫檢疫法第25-1條

(D) 旅客或服務於車、船、航空器人員未依規定申請檢疫者,會被處新臺幣多少
元以上,15,000元以下罰鍰? 　　　　　　　　　　**100華語導遊實務(二)**

　　(A) 1,000元 　　　　　　　　　　　　(B) 1,500元
　　(C) 2,000元 　　　　　　　　　　　　(D) 3,000元

(B) 王大明自日本搭機入境高雄小港機場,攜帶1箱梨子,未於入境時主動申請檢
疫,除水果將被銷燬外,還將被處罰鍰新臺幣若干元? 　**105華語導遊實務(二)**

　　(A) 1千元以上5千元以下 　　　　　　(B) 3千元以上1萬5千元以下
　　(C) 5千元以上2萬5千元以下 　　　　　(D) 6千元以上3萬元以下

題庫0638 **經檢疫不符輸入國之輸出植物或植物產品應如何處理?**

依規定輸出之植物或植物產品,輸出前經檢疫不符合輸入國之規定者,由植物
檢疫機關通知申請人限期領回;屆期不領回者,由植物檢疫機關處置。

植物防疫檢疫法施行細則第23條

(D) 輸出之植物,輸出前經檢疫不符合輸入國之規定者,應如何處置?

96外語領隊實務(二)

　　(A) 由植物檢疫機關銷燬 　　　　　　(B) 由植物檢疫機關沒入
　　(C) 送交農業試驗場隔離 　　　　　　(D) 由申請人限期領回

題庫0639 **植物輸入檢疫之進行方式為何?**

植物檢疫機關依本法執行輸入檢疫時,得依風險程度實施逐批或抽批檢疫。實
施前項檢疫時,其檢疫結果判定應以整批為之。但經中央主管機關依本法第14
條第1項規定公告之檢疫規定另有規定者,依其規定辦理。

植物檢疫防疫法施行細則第17條

第三單元　入出國相關法規

第三章 護照相關法規

適用科目：外語領隊人員-領隊實務（二）　　華語領隊人員-領隊實務（二）
　　　　　外語導遊人員-導遊實務（二）　　華語導遊人員-導遊實務（二）

第一節 護照條例

修正日期：104.06.10

題庫0640 護照條例之主管機關為何？

中華民國（以下簡稱我國）護照之申請、核發及管理，依本條例辦理。

護照條例第1條

本條例之主管機關為外交部。

護照條例第2條

過去出題

(B) 我國護照申請、核發及管理之主管機關為何？　　　104華語導遊實務（二）
　　(A) 內政部　　　　　　　　　　　(B) 外交部
　　(C) 交通部　　　　　　　　　　　(D) 法務部

題庫0641 中華民國國民在國外旅行所使用之國籍身分證明文件為何？

護照：指由主管機關或駐外使領館、代表處、辦事處發給我國國民之國際旅行
　　　文件及國籍證明。

護照條例第4條

過去出題

(A) 下列關於護照的敘述，何者錯誤？　　　　　　　94外語領隊實務（二）
　　　(A) 指中華民國國民在國內旅行所使用之國籍身分證明文件
　　　(B) 持照人得自行填寫封底內頁
　　　(C) 非權責機關不得擅自增刪塗改或加蓋圖戳
　　　(D) 應由本人親自簽名

(B) 中華民國國民在國外旅行所使用之國籍身分證明文件為：　97華語領隊實務（二）
　　　(A) 簽證　　　　　　　　　　　　(B) 護照
　　　(C) 國民身分證　　　　　　　　　(D) 入境許可證

題庫0642　**中華民國普通護照之適用對象為何？**

護照之適用對象為具有我國國籍者。但具有大陸地區人民、香港居民、澳門居民身分者，在其身分轉換為臺灣地區人民前，非經主管機關許可，不適用之。

護照條例第6條

過去出題

(A) 中華民國普通護照之適用對象為何？　　　　　102外語領隊實務（二）
　　　(A) 具有中華民國國籍者　　　　　(B) 在美國出生者
　　　(C) 無國籍人民　　　　　　　　　(D) 所有人民

題庫0643　**我國護照分哪幾種？**

護照分外交護照、公務護照及普通護照。

護照條例第7條

過去出題

(C) 我國護照條例規定，護照按持有人之身分，區分為外交護照、公務護照以及何種護照？　　　　　　100外語領隊實務（一）、100華語領隊實務（一）
　　　(A) 商務護照　　　　　　　　　　(B) 探親護照
　　　(C) 普通護照　　　　　　　　　　(D) 觀光護照

(B) 依規定中華民國護照分普通護照、公務護照及下列何種護照？

101外語導遊實務（二）

　　　(A) 一般護照　　　　　　　　　　(B) 外交護照
　　　(C) 觀光護照　　　　　　　　　　(D) 禮遇護照

題庫0644 外交護照適用對象為何？

外交護照之適用對象如下：
一、總統、副總統及其眷屬。
二、外交、領事人員與其眷屬及駐外館處、代表團館長之隨從。
三、中央政府派往國外負有外交性質任務之人員與其眷屬及經核准之隨從。
四、外交公文專差。
五、其他經主管機關核准者。

護照條例第9條

過去出題

(C) 總統、副總統或外交人員派駐國外所持之護照為哪一類？ 100外語導遊實務（二）
 (A) 普通護照　　　　　　　　　　　　(B) 公務護照
 (C) 外交護照　　　　　　　　　　　　(D) 特殊護照

(A) 下列何者為外交護照之適用對象？ 103外語領隊實務（二）
 (A) 外交公文專差　　　　　　　　　　(B) 各級政府機關因公派駐國外之人員
 (C) 各級政府機關因公出國之人員　　　(D) 政府間國際組織之中華民國籍職員

題庫0645 公務護照適用對象為何？

公務護照之適用對象如下：
一、各級政府機關因公派駐國外之人員及其眷屬。
二、各級政府機關因公出國之人員及其同行之配偶。
三、政府間國際組織之我國籍職員及其眷屬。
四、經主管機關核准，受政府委託辦理公務之法人、團體派駐國外人員及其眷
　　屬；或受政府委託從事國際交流或活動之法人、團體派赴國外人員及其同
　　行之配偶。

護照條例第10條

眷屬：指配偶、父母、未成年未婚子女、已成年而尚在就學或已成年而身心障
　　　礙且無謀生能力之未婚子女。

護照條例第4條

過去出題

(C) 各級政府機關因公派駐國外之人員及其眷屬得申請公務護照，下列何者不適
 用？ 104華語領隊實務（二）
 (A) 12歲以下子女　　　　　　　　　　(B) 14歲以下子女
 (C) 20歲以下已婚子女　　　　　　　　(D) 未婚子女

題庫0646 護照效期以幾年為限？

外交護照及公務護照之效期以5年為限，普通護照以10年為限。

護照條例第11條

過去出題

(D) 89年5月間護照條例暨施行細則公布實施以後，普通護照的效期（不包括14歲 以下兒童、接近役齡及役男）為： 93華語導遊實務（二）
　　(A) 3年　　　　　　　　　　　　(B) 5年
　　(C) 6年　　　　　　　　　　　　(D) 10年

(C) 普通護照之效期為： 96華語領隊實務（二）
　　(A) 6年　　　　　　　　　　　　(B) 8年
　　(C) 10年　　　　　　　　　　　(D) 12年

(C) 中華民國護照之效期，最長為幾年？ 98外語領隊實務（二）
　　(A) 3年　　　　　　　　　　　　(B) 5年
　　(C) 10年　　　　　　　　　　　(D) 永久有效

(C) 普通護照的效期，以幾年為限？ 99外語領隊實務（二）
　　(A) 3年　　　　　　　　　　　　(B) 5年
　　(C) 10年　　　　　　　　　　　(D) 永久有效

(D) 依規定我國之普通護照效期以多少年為限？ 101華語領隊實務（二）
　　(A) 3年　　　　　　　　　　　　(B) 5年
　　(C) 6年　　　　　　　　　　　　(D) 10年

題庫0647 未滿14歲者的普通護照效期以幾年為限？

未滿14歲者之普通護照以5年為限。

護照條例第11條

過去出題

(C) 未滿14歲者之普通護照，其效期以幾年為限？ 95華語領隊實務（二）
　　(A) 1　　　　　　　　　　　　　(B) 3
　　(C) 5　　　　　　　　　　　　　(D) 10

(C) 未滿14歲者，其護照之效期以幾年為限？ 98華語導遊實務（二）
　　(A) 1年　　　　　　　　　　　　(B) 3年
　　(C) 5年　　　　　　　　　　　　(D) 10年

（ C ）男子於年滿15歲當年之12月31日前，申請普通護照，其效期為幾年以下？

 (A) 1年 (B) 3年
 (C) 5年 (D) 10年

題庫0648 外交護照及公務護照之收費數額為何？

外交護照及公務護照免費。

護照條例第14條

過去出題

（ A ）公務護照之收費數額為何？ 104外語領隊實務（二）

 (A) 免費 (B) 新臺幣600元
 (C) 新臺幣900元 (D) 新臺幣1,300元

題庫0649 在國內首次申請普通護照應如何辦理？

在國內首次申請普通護照，應由本人親自至主管機關辦理，或親自至主管機關委辦之戶政事務所辦理人別確認後，再委任代理人辦理。

護照條例第15條

過去出題

（ B ）在國內首次申請普通護照者，除有特殊情形經主管機關同意者外，應親自持憑申請護照應備文件至外交部領事事務局或外交部各辦事處辦理，或親自至主管機關委辦之何機關（單位）辦理人別確認後，再依規定委任代理人辦理？

 (A) 民政局 (B) 戶政事務所
 (C) 警察分局 (D) 移民署服務站

題庫0650 未成年人申請護照須何人同意？

7歲以上之未成年人申請護照，應經其法定代理人書面同意。但已結婚或18歲以上者，不在此限。
未滿7歲之未成年人或受監護宣告之人申請護照，應由其法定代理人申請。

護照條例第16條

過去出題

（ D ）未成年人已結婚者，申請護照之同意權，其規定為何？ 98華語導遊實務（二）
 (A) 須經父母同意 (B) 須經配偶同意
 (C) 須經監護人同意 (D) 無須他人同意

(B) 下列有關護照之敘述，何者正確？　　　　100外語領隊實務（二）

(A) 護照申請人可以與他人申請合領一本護照

(B) 未成年人申請護照須父或母或監護人同意。但已結婚者，不在此限

(C) 護照分外交護照、禮遇護照及普通護照

(D) 護照效期屆滿，可申請延期

題庫0651 護照申請人可否與他人合領一本護照？

護照申請人<u>不得</u>與他人申請合領一本護照。

護照條例第18條

過去出題

(D) 下列何種情形，不符合申請護照之規定？　　　　95外語導遊實務（二）

(A) 因特殊理由，同時持用超過一本之護照

(B) 未成年人須父或母或監護人同意

(C) 未成年人已結婚者，不須經法定代理人同意

(D) 六歲以下子女與父或母合領一本護照

(D) 母親與2歲以下子女，可否合領一本護照？　　　　98華語領隊實務（二）

(A) 應合領　　　　　　　　　　(B) 因特殊理由可合領

(C) 經主管機關核准可合領　　　　(D) 不得合領

(D) 父親為美國人、母親為臺灣人的小美係在臺出生6個月大的小嬰兒，渠母親已為渠在臺的戶政事務所辦妥戶籍登記，小美初次出國欲與渠父親返美探視爺爺奶奶，小美須辦妥下列何種證件方能順利出國？　　　　102外語領隊實務（二）

(A) 美國護照　　　　　　　　　(B) 戶籍謄本

(C) 美國綠卡　　　　　　　　　(D) 中華民國護照

題庫0652 有哪些種情形「應」申請換發護照？

有下列情形之一者，應申請換發護照：

一、護照污損不堪使用。

二、持照人之相貌變更，與護照照片不符。

三、護照資料頁記載事項變更。

四、持照人取得國民身分證統一編號。

五、護照製作有瑕疵。

六、護照內植晶片無法讀取。

護照條例第19條

(A) 有下列何種情形，應申請換發護照？ 93華語領隊實務（二）
 (A) 持照人取得或變更國民身分證統一編號
 (B) 護照所餘效期不足1年
 (C) 所持護照非屬最新式樣
 (D) 持照人認有必要

(D) 依護照條例規定，有下列何種情形時，應申請換發護照？ 95外語領隊實務（二）
 (A) 持照人認有必要並經主管機關同意者
 (B) 護照所餘效期不足1年
 (C) 所持護照非屬現行最新式樣
 (D) 持照人已依法更改中文姓名

(B) 我國護照條例規定，護照持照人已依法更改中文姓名，持照人依法應如何處理？ 96外語領隊實務（一）、96華語領隊實務（一）
 (A) 不須換發新護照
 (B) 應換發新護照
 (C) 原護照加簽更改後的中文姓名即可
 (D) 原護照增加中文別名即可

(A) 依護照條例規定，有下列何種情形時，應申請換發護照？ 98外語領隊實務（二）
 (A) 持照人取得或變更國民身分證統一編號
 (B) 護照所餘效期不足1年
 (C) 持照人認有必要並經主管機關同意者
 (D) 所持護照非屬現行最新式樣

(D) 依護照條例規定，有下列何種情形時，應申請換發護照？ 99外語領隊實務（二）
 (A) 所持護照非屬現行最新式樣
 (B) 持照人認有必要並經主管機關同意者
 (C) 護照所餘效期不足1年
 (D) 持照人之相貌變更，與護照照片不符

(D) 依護照條例規定，有下列何種情形時，應申請換發護照？ 99華語領隊實務（二）
 (A) 持照人認有必要並經主管機關同意者
 (B) 所持護照非屬現行最新式樣
 (C) 護照所餘效期不足1年
 (D) 護照污損不堪使用

題庫0653 有哪些情形「得」申請換發護照？

有下列情形之一者，得申請換發護照：
一、護照所餘效期不足1年。
二、所持護照非屬現行最新式樣。
三、持照人認有必要，並經主管機關同意者。

護照條例第19條

過去出題

(B) 依照「護照條例」規定，護照剩餘效期不足多久者，始可申請換照？

94外語領隊實務（一）、94華語領隊實務（一）

(A) 半年　　　　　　　　　　　　(B) 1年
(C) 3個月　　　　　　　　　　　(D) 2年

(D) 有下列何種情形，得申請換發護照？　　　　94華語領隊實務（二）

(A) 護照污損不堪使用
(B) 持照人之相貌變更，與護照照片不符
(C) 持照人已依法更改中文姓名
(D) 持照人認有必要並經主管機關同意者

(B) 依護照條例規定，有下列何種情形時，得申請換發護照？

98華語領隊實務（二）

(A) 護照製作有瑕疵　　　　　　(B) 所持護照非屬現行最新式樣
(C) 持照人已依法更改中文姓名　(D) 護照污損不堪使用

(B) 我國護照條例規定，護照所餘效期不足多久期間，得申請換發新護照？

99外語領隊實務（一）、99華語領隊實務（一）

(A) 半年　　　　　　　　　　　　(B) 1年
(C) 2年　　　　　　　　　　　　(D) 3年

(A) 護照持有人，有下列哪一種情形，可自行決定是否申請換發護照？

100華語導遊實務（二）

(A) 護照所餘效期不足1年
(B) 持照人取得或變更國民身分證統一編號
(C) 持照人之相貌變更，與護照照片不符
(D) 護照製作有瑕疵

(D) 依護照條例規定，有下列何種情形時，得申請換發護照？

101外語領隊實務（二）

(A) 護照污損不堪使用
(B) 持照人之相貌變更，與護照照片不符
(C) 護照製作有瑕疵
(D) 護照所餘效期不足1年

題庫0654 遺失護照後，補發之護照效期多久？

持照人護照遺失或滅失者，得申請補發，其效期為5年。但護照申報遺失後於補發前尋獲，原護照所餘效期逾5年者，得依原效期補發。

護照條例第20條

過去出題

(C) 王小明前年首次申獲10年效期護照，今年不慎遺失且未尋回，依現行規定，倘申請補發護照，護照之效期為何？　　　　　　　105華語領隊實務（二）
　　(A) 10年　　　　　　　　　　　　　　(B) 8年
　　(C) 5年　　　　　　　　　　　　　　(D) 3年

題庫0655 有哪些情形主管機關得通知申請人限期補正或到場說明？

主管機關或駐外館處受理護照申請，有下列情形之一者，得通知申請人限期補正或到場說明：

一、未依規定程序辦理或應備文件不全。

二、申請資料或照片與所繳身分證明文件或檔存護照資料有相當差異。

三、對重要事項提供不正確資料或為不完全陳述。

四、於護照增刪塗改或加蓋圖戳。

五、最近10年內以護照遺失、滅失為由申請護照，達2次以上。

六、污損或毀損護照。

七、將護照出售他人，或為質借提供擔保、抵充債務而交付他人。

有前項各款情形之一者，主管機關或駐外館處得就其法定處理期間延長至2個月；必要時，得延長至6個月。

有第一項第四款至第七款情形之一者，主管機關或駐外館處得縮短其護照效期為1年6個月以上3年以下。

護照條例第21條

題庫0656 有哪些情形主管機關不予核發護照？

護照申請人有下列情形之一者，主管機關或駐外館處應不予核發護照：

一、冒用身分、申請資料虛偽不實或以不法取得、偽造、變造之證件申請。

二、經司法或軍法機關通知主管機關。

三、經內政部移民署依法律限制或禁止申請人出國並通知主管機關。

四、未依規定期限補正或到場說明。

護照條例第23條

(C) 外交部領事事務局在下列何情形下可以核發護照？　　　95外語領隊實務（二）
 (A) 冒用身分或以不法取得、偽造、變造之證件申請者
 (B) 經司法或軍法機關通知外交部者
 (C) 在大陸地區遺失護照，返國後備妥相關文件，提出補發護照申請者
 (D) 其他行政機關依法律限制申請人申請護照並通知外交部者

(D) 申請人有下列何種情形時，主管機關應不予核發護照？　　96外語導遊實務（二）
 (A) 有犯罪紀錄
 (B) 曾非法入境
 (C) 患有足以妨害公共衛生或社會安寧之傳染病、精神病或其他疾病
 (D) 經行政機關依法律限制出國

(A) 王小明因欠稅經財政部通知內政部入出國及移民署限制出境中，欲出國觀光而
向外交部領事事務局申請護照，該局受理後應如何處理？　102華語領隊實務（二）
 (A) 不予核發護照　　　　　　　　　(B) 不發護照，改發其他旅行文件
 (C) 核發護照，但效期縮短　　　　　(D) 核發護照，效期不縮短

題庫0657 若身分轉換為大陸地區人民，主管機關應如何處分其護照？

身分轉換為大陸地區人民者，主管機關或駐外館處應廢止原核發護照之處分，
並註銷該護照。

護照條例第25條

(A) 依現行護照條例第25條規定，以下何種情形護照主管機關或駐外館處應廢止原
核發護照之處分，並註銷護照？　　　　　　　105華語領隊實務（二）
 (A) 身分轉換為大陸地區人民　　　　(B) 持照人行蹤不明
 (C) 護照內頁撕毀脫落　　　　　　　(D) 護照遭外國司法機關扣留

題庫0658 申請之護照自核發之日起3個月未經領取者，主管機關應如何處置？

申請之護照自核發之日起3個月未經領取者，主管機關或駐外館處應廢止原核發
護照之處分，並註銷該護照。

護照條例第25條

第三單元 入出國相關法規

(C) 我國護照申請人，其護照自核發之日起，若干時日內未經領取者，外交部或駐
外使館處即予以註銷其護照？　　　　　94外語領隊實務（一）、94華語領隊實務（一）
(A) 1個月　　　　　　　　　　　　(B) 2個月
(C) 3個月　　　　　　　　　　　　(D) 6個月

(A) 護照在下列何種情形下，原核發護照之處分應予廢止，並註銷其護照？
　　　　　　　　　　　　　　　　　　　　　　　98外語領隊實務（二）
(A) 申請之護照自核發之日起三個月未經領取者
(B) 不法取得
(C) 冒用
(D) 變造

(C) 護照自核發之日起多久期間未領取，即予註銷，所繳費用概不退還？
　　　　　　　　　　　　　　　　　　　　　103華語領隊實務（二）

(A) 1個月　　　　　　　　　　　　(B) 2個月
(C) 3個月　　　　　　　　　　　　(D) 6個月

(C) 下列何者不屬於主管機關應註銷其護照之情形？　　104外語領隊實務（二）
(A) 持照人身分已轉換為大陸地區人民
(B) 持照人已喪失中華民國國籍
(C) 申請之護照自核發日起2個月未經領取者
(D) 護照申報遺失者

題庫0659 **偽造、變造護照者，應負何種刑責？**

有下列情形之一，足以生損害於公眾或他人者，處1年以上7年以下有期
徒刑，得併科新臺幣70萬元以下罰金：
一、買賣護照。
二、以護照抵充債務或債權。
三、偽造或變造護照。
四、行使前款偽造或變造護照。

護照條例第29條

(D) 王小明被公司派到新加坡出差3天,卻欺騙他太太說出差5天。為了取信於太太,便將原實際入國日期之入國查驗章戳以立可白塗掉,另私刻入國查驗章戳蓋於其護照上。於再度出國時,被內政部移民署官員發現而移送法辦,他將面臨何種刑責?

(A) 3年以下有期徒刑 (B) 5年以下有期徒刑

(C) 7年以下有期徒刑 (D) 1年以上7年以下有期徒刑

題庫0660 將護照交付他人或謊報遺失以供他人冒名使用者,應負何種刑責?

有下列情形之一者,處7年以下有期徒刑,得併科新臺幣70萬元以下罰金:

一、意圖供冒用身分申請護照使用,偽造、變造或冒領國民身分證、戶籍謄本、戶口名簿、國籍證明書、華僑身分證明書、父母一方具有我國國籍證明、本人出生證明或其他我國國籍證明文件,足以生損害於公眾或他人。

二、行使前款偽造、變造或冒領之我國國籍證明文件而提出護照申請。

三、意圖供冒用身分申請護照使用,將第一款所定我國國籍證明文件交付他人或謊報遺失。

四、冒用身分而提出護照申請。

護照條例第30條

第二節 護照條例施行細則

修正日期：108.08.09

題庫0661 護照空白內頁不足時應如何處理？

護照之頁數由主管機關定之，空白內頁不足時，得加頁使用。但以1次為限。

護照條例施行細則第2條

過去出題

(B) 旅行社領隊經常帶團出國，護照內頁很快蓋滿各國查驗章戳，其護照應如何繼續使用？　　　　　　　　　　　　　　　　　　　　99華語領隊實務（二）
 (A) 應申請新護照　　　　　　　　　　(B) 可申請加頁
 (C) 改用外國護照　　　　　　　　　　(D) 使用封底內頁

題庫0662 哪些文件為具有我國國籍證明之文件？

本條例所稱具有我國國籍者，應檢附下列各款文件之一，以為證明：

一、戶籍謄本。

二、國民身分證。

三、戶口名簿。

四、護照。

五、國籍證明書。

六、華僑登記證。

七、華僑身分證明書。

八、父母一方具有我國國籍證明及本人出生證明。

九、其他經內政部認定之證明文件。

前項第七款之華僑身分證明書，如係持憑華裔證明文件向僑務委員會申請核發者，應併提出前項第八款之證明文件。

護照條例施行細則第4條

過去出題

(B) 依護照條例施行細則第13條規定，下列何者不屬該細則所稱具有我國國籍之證明文件？　　　　　　　　　　　　　　　　　　102華語領隊實務（二）
 (A) 護照
 (B) 健保卡
 (C) 華僑身分證明書
 (D) 父母一方具有我國國籍證明及本人出生證明

（C）下列哪一項不屬於申請護照所指具有我國國籍之證明文件？

(A) 戶籍謄本 　　　　　　　　　　(B) 戶口名簿
(C) 駕照 　　　　　　　　　　　　(D) 華僑身分證明書

題庫0663 護照效期之起算日為何？

護照效期，自核發之日起算。

護照條例施行細則第9條

過去出題

（A）護照效期自何時起算？ 　　　　　　100外語領隊實務（二）
(A) 核發之日 　　　　　　　　　　(B) 核發之翌日
(C) 申請之日 　　　　　　　　　　(D) 申請之翌日

題庫0664 護照的出生日期記載方式為何？

護照之出生日期以公元年代及國曆月、日記載。

護照條例施行細則第11條

過去出題

（C）護照資料頁的出生日期，以下列何者記載？ 　99外語領隊實務（二）
(A) 民國年代及國曆月、日 　　　　(B) 民國年代及農曆月、日
(C) 公元年代及國曆月、日 　　　　(D) 公元年代及農曆月、日

題庫0665 有戶籍國民護照之中文姓名以何為準？

在臺設有戶籍國民申請護照，護照資料頁記載之中文姓名、國民身分證統一編號、性別、出生日期及出生地，應以戶籍資料為準。

護照條例施行細則第12條

過去出題

（A）護照之中文姓名，以申請人之何種證件為準？ 　93外語領隊實務（二）
(A) 戶籍資料 　　　　　　　　　　(B) 畢業證書
(C) 駕駛執照 　　　　　　　　　　(D) 出生證明

第三單元 入出國相關法規

題庫0666 護照之中文姓名及外文姓名數量有無限制？

護照中文姓名及外文姓名均以1個為限。

護照條例施行細則第13條

過去出題

(D) 護照中文姓名及外文姓名均以幾個為限？　　　　94外語導遊實務（二）
　　　(A) 4個　　　　　　　　　　　　　(B) 3個
　　　(C) 2個　　　　　　　　　　　　　(D) 1個

(A) 護照中文姓名之規定，下列何者正確？　　　　98華語領隊實務（二）
　　　(A) 以1個為限
　　　(B) 可以加列別名
　　　(C) 加列別名以1個為限
　　　(D) 已婚婦女，其戶籍資料未冠夫姓者，得申請加冠

(A) 護照外文姓名之規定，何者正確？　　　　101外語導遊實務（二）
　　　(A) 以1個為限　　　　　　　　　(B) 不得加列別名
　　　(C) 應以英文、日文或西班牙文記載　(D) 排列方式名在前、姓在後

題庫0667 護照可否加列別名？

護照中文姓名不得加列別名，外文別名除因變更外文姓名另有規定外，以1個為
限。

護照條例施行細則第13條

過去出題

(C) 下列關於護照姓名之規定，何者有誤？　　　　97華語導遊實務（二）
　　　(A) 中文姓名以1個為限
　　　(B) 外文姓名以1個為限
　　　(C) 中文別名以1個為限
　　　(D) 外文別名除另有規定外，以1個為限

(D) 下列何者非中華民國護照資料頁記載事項？　　　　100華語領隊實務（二）
　　　(A) 國籍　　　　　　　　　　　　(B) 外文姓名
　　　(C) 外文別名　　　　　　　　　　(D) 中文別名

(B) 護照上的中文、外文姓名及外文別名，最多可記載幾個？ 104外語領隊實務（二）
　　　(A) 中文姓名、外文姓名、外文別名各1個
　　　(B) 中文姓名、外文姓名各1個、外文別名2個
　　　(C) 中文姓名、外文姓名、外文別名共4個
　　　(D) 中文姓名、外文姓名及外文別名均不限

題庫0668 護照之外文姓名應以何種文字記載？

護照外文姓名應以<u>英文字母</u>記載，非屬英文字母者，應翻譯為英文字母；該非英文字母之姓名，得加簽為外文別名。

護照條例施行細則第14條

過去出題

(A) 護照外文姓名之記載方式為何？　　　　　　　　96外語導遊實務（二）
　　　(A) 以英文字母記載　　　　　　　(B) 以出生之國家文字記載
　　　(C) 以前往之國家文字記載　　　　(D) 可以不記載

題庫0669 護照外文姓名之排列方式為何？

護照外文姓名之排列方式，<u>姓在前、名在後</u>。

護照條例施行細則第14條

過去出題

(D) 關於護照外文姓名之記載方式，下列敘述何者錯誤？　　100華語領隊實務（二）
　　　(A) 已婚婦女，其外文姓名之加冠夫姓，依其戶籍登記資料為準
　　　(B) 申請人首次申請護照時，無外文姓名者，以中文姓名之國語讀音逐字音譯
　　　　　為英文字母
　　　(C) 申請換、補發護照時，應沿用原有外文姓名
　　　(D) 外文姓名之排列方式，名在前、姓在後

題庫0670 護照外文姓名不得超過幾個字母？

護照外文姓名含字間在內，不得超過<u>39個字母</u>。

護照條例施行細則第14條

過去出題

(D) 護照外文姓名之排列方式，姓在前、名在後，且含字間在內，不得超過幾個
　　　字母？　　　　　　　　　　　　　　　　　　　95華語領隊實務（二）
　　　(A) 33　　　　　　　　　　　　　(B) 35
　　　(C) 37　　　　　　　　　　　　　(D) 39

題庫0671 何種情況下可以有2個外文別名？

依規定變更外文姓名者，原有外文姓名應列為外文別名，但得於下次換、補發護照時免列。原已有外文別名者，得以加簽第二外文別名方式辦理，其他情形均不得要求增列第二外文別名。

護照條例施行細則第14條

題庫0672 護照的出生地記載方式為何？

護照之出生地記載方式如下：

一、在國內出生者：依出生之省、直轄市或特別行政區層級記載。

二、在國外出生者：記載其出生國國名。

護照條例施行細則第15條

過去出題

(A) 護照上之「出生地」，凡在臺灣省出生者，應如何記載？ 100外語導遊實務（二）
　　(A) 依出生之省　　　　　　　　　　　(B) 依出生之省、縣
　　(C) 依國民身分證記載　　　　　　　　(D) 依戶籍法之規定

題庫0673 護照上可加簽或修正項目為何？

無內植晶片護照加簽或修正項目如下：

一、外文姓名、外文別名之加簽或修正。

二、僑居身分加簽。

三、出生地修正。

四、其他經主管機關核准之加簽或修正。

外交及公務護照之職稱，得依第四款辦理修正。

護照條例施行細則第16條

過去出題

(C) 護照所記載之事項，下列哪一個項目，不得申請加簽或修正，應申請換發新護照？
　　　　　　　　　　　　　　　　　　　　　　　96外語領隊實務（二）
　　(A) 出生地　　　　　　　　　　　　　(B) 外文姓名
　　(C) 中文姓名　　　　　　　　　　　　(D) 公務護照之職稱

(C) 下列何者為護照修正之項目？ 102華語領隊實務（二）
　　(A) 國民身分證統一編號更改　　　　　(B) 中文姓名變更
　　(C) 外交及公務護照之職稱修正　　　　(D) 中文姓名新登載

題庫0674 同一本護照之加簽或修正限制為何？

同一本護照以<u>同一事項</u>申請加簽或修正者，以<u>1</u>次為限。

護照條例施行細則第16條

(A) 同一本護照以同一事項申請加簽或修正者，以幾次為限？　100華語領隊實務（二）

 (A) 1次　　　　　　　　　　　(B) 2次

 (C) 3次　　　　　　　　　　　(D) 4次

題庫0675 所謂護照瑕疵，指的是哪些情形？

本條例所稱瑕疵，指下列情形之一：

一、機器可判讀護照資料閱讀區無法以機器判讀。

二、所載資料或影像有錯誤。

三、護照封皮、膠膜、內頁、縫線或印刷發生異常現象。

護照條例施行細則第17條

(A) 護照製作有瑕疵，不包含下列何種情形？　100華語領隊實務（二）

 (A) 持照人之相貌變更，與護照照片不符

 (B) 所載資料或影像有錯誤

 (C) 機器可判讀護照資料閱讀區無法以機器判讀

 (D) 護照封皮、膠膜、內頁、縫線或印刷發生異常現象

題庫0676 護照經申報遺失後尋獲者，應如何處理？

護照經申報遺失後尋獲者，該護照<u>仍視為遺失</u>。

護照條例施行細則第18條

第三單元　入出國相關法規

(B) 王小明遺失護照，向警察機關報案24小時內尋獲，其應如何處理？

104外語導遊實務（二）

 (A) 立即向原申報警察機關申請撤回

 (B) 仍視為遺失，如需出、入國應依規定申請補發護照

 (C) 不用處理，尋獲之護照繼續使用

 (D) 立即向內政部移民署服務站申報尋獲

(C) 下列對護照的敘述何者錯誤？ 105外語領隊實務（二）

 (A) 護照可加簽外文別名及僑居身分

 (B) 所載資料或影像有錯誤的護照是屬瑕疵護照的一種

 (C) 護照經申報遺失後又尋獲，該護照仍可繼續使用

 (D) 同一本護照以同一事項申請加簽或修正者，以1次為限

(D) 王老太太欲前往美國探視女兒卻忘記中華民國護照放在何處，遂直接向警察機關申報護照遺失，於隔3日才想起護照放在衣櫃底層抽屜，該尋獲之中華民國護照，王老太太能否再持憑使用？ 105外語領隊實務（二）

 (A) 若該尋獲護照之效期仍有效則可再持用

 (B) 需搭配中華民國身分證方能再持用

 (C) 於遺失後7日內向外交部領事事務局報備核准可再持用

 (D) 該護照仍視為遺失，需重新申辦中華民國護照

題庫0677 **申請人未依規定補正或到場說明者，護照費用如何處理？**

申請人未依規定補正或到場說明者，除依規定不予核發護照外，所繳護照規費不予退還。

護照條例施行細則第19條

第三節 護照申請及核發辦法

護照應向下列機關、機構或團體申請：

一、外交部領事事務局（以下簡稱領事事務局）或外交部各辦事處。

二、駐外館處。

三、行政院在香港或澳門設立或指定機構或委託之民間團體。

護照申請及核發辦法第5條

過去出題

(A) 普通護照應向下列何機關申請？　　　　　　　97華語領隊實務（二）

(A) 外交部領事事務局　　　　　　(B) 交通部觀光局

(C) 行政院指定之機構　　　　　　(D) 內政部入出國及移民署

題庫0679 首次申請普通護照需要幾張照片？

首次申請普通護照者，應備護照用照片**2**張。

護照申請及核發辦法第7條

過去出題

(B) 首次申請普通護照，應備護照用照片幾張？　　99外語導遊實務（二）

(A) 1　　　　　　　　　　　　　(B) 2

(C) 3　　　　　　　　　　　　　(D) 4

題庫0680 設有戶籍者首次申請普通護照要準備什麼文件？

設有戶籍者首次申請普通護照應備文件：

（一）普通護照申請書。

（二）國民身分證正本及影本各1份。但未滿14歲且未請領國民身分證者，應
　　　附戶口名簿或最近3個月內申請之戶籍謄本正本及影本各1份。

（三）其他相關證明文件。

護照申請及核發辦法第7條

過去出題

（A）設有戶籍者首次申請普通護照時，應備妥下列何項證件？　93華語領隊實務（二）

 (A) 國民身分證正本及影本

 (B) 具有我國國籍之證明文件正本及影本

 (C) 有效之出國許可證正本及影本

 (D) 居留證件正本及影本

（A）14歲以上設有戶籍者，申請普通護照，應備下列何種文件？

<div align="right">105外語領隊實務（二）</div>

 (A) 國民身分證　 (B) 臨時證明書

 (C) 相關身分證明　 (D) 健保卡及戶口名簿

題庫0681 在國內取得國籍尚未設籍定居者首次申請普通護照要準備什麼文件？

在國內因歸化取得國籍尚未設籍定居者首次申請普通護照應備文件：

（一）普通護照申請書。

（二）居留證件正本及影本各1份。

<div align="right">**護照申請及核發辦法第7條**</div>

過去出題

（C）外籍人士因歸化而取得我國國籍，但尚未設籍定居者，如果要向外交部領事事務局申請中華民國護照，持憑出國，則下列何者為其應備文件之一？

<div align="right">97外語導遊實務（二）</div>

 (A) 具有我國國籍之證明文件

 (B) 有效之出國許可證正本及影本各一份

 (C) 居留證件正本及影本各一份

 (D) 喪失國籍證明

題庫0682 經許可喪失我國國籍，尚未取得他國國籍者之護照效期為何？

經許可喪失我國國籍，尚未取得他國國籍者，由主管機關發給效期1年6個月之護照，並加註本護照之換、補發應知會原發照機關。

<div align="right">**護照申請及核發辦法第7條**</div>

題庫0683 向駐外館處首次申請普通護照者，應備哪些文件？

向駐外館處首次申請普通護照者，應備護照用照片二張及下列文件：

一、普通護照申請書。

二、身分證件。

三、具有我國國籍之證明文件。

四、駐外館處規定之證明文件。

護照申請及核發辦法第9條

題庫0684 向駐外館處首次申請普通護照者若為未成年者，應另備何種文件？

向駐外館處首次申請普通護照者若為未成年者，應另備其父母書面約定申請人中文姓氏之證明文件。

護照申請及核發辦法第9條

題庫0685 如何向行政院在香港或澳門設立或指定機構或委託之民間團體首次申請普通護照？

向行政院在香港或澳門設立或指定機構或委託之民間團體首次申請普通護照者，準用前條（本辦法第9條）規定。

護照申請及核發辦法第10條

題庫0686 外交及公務護照之效期為何？

外交及公務護照之效期，主管機關得視持照人任務之需要，酌減為1年至3年。

護照申請及核發辦法第11條

題庫0687 因公免費核發之普通護照效期以幾年為限？

因公免費核發之普通護照，其效期以5年為限。

護照申請及核發辦法第11條

(C) 因公免費核發之普通護照，其效期以幾年為限？　　　　96華語導遊實務（二）
　　(A) 1　　　　　　　　　　　　　　(B) 3
　　(C) 5　　　　　　　　　　　　　　(D) 10

題庫0688 因公免費核發之普通護照效期可否酌減？

因公免費核發之普通護照效期，主管機關得視持照人任務之需要，酌減為1年至3年。

護照申請及核發辦法第11條

題庫0689 可委託什麼人代為申請護照？

依本條例規定委任代理人向領事事務局或外交部各辦事處申請護照者，代理人應提示身分證明文件及委任證明，代理人並以下列為限：
一、申請人之親屬。
二、與申請人現屬同一機關、學校、公司或團體之人員。
三、交通部觀光局核准之綜合或甲種旅行業。
四、非前三款之代理人，申請人之委任書應經公證。
五、其他經領事事務局或外交部各辦事處同意者。

護照申請及核發辦法第12條

(B) 護照之申請應由本人親自或委任代理人辦理。下列何種身分不具代理人資格？

96華語領隊實務（二）

　　(A) 申請人之親屬　　　　　　　　(B) 申請人之朋友
　　(C) 與申請人屬同一公司之人員　　(D) 綜合或甲種旅行業

(D) 護照之申請，應由本人親自或委任代理人辦理。下列何者依規定不能受委任為代理人？

96外語領隊實務（二）

　　(A) 與申請人屬同一機關、學校、公司或團體之人員
　　(B) 申請人之親屬
　　(C) 交通部觀光局核准之綜合旅行業
　　(D) 交通部觀光局核准之乙種旅行業

(B) 申請護照，本人不能親自向外交部領事事務局辦理，可委任代理之對象為：
98外語導遊實務（二）

(A) 朋友 　　　　　　　　　　　(B) 同一公司之人員
(C) 乙種旅行業 　　　　　　　　(D) 移民公司

(C) 下列何種身分不能代理申請護照？
100外語領隊實務（二）

(A) 申請人的姐姐 　　　　　　　(B) 申請人同公司之同事
(C) 申請人的好友 　　　　　　　(D) 交通部觀光局核准之甲種旅行業

(C) 換發護照時可委任代理人辦理，下列何者不具代理人身分？
105華語領隊實務（二）

(A) 申請人之姑姑
(B) 與申請人現屬同公司之同事
(C) 未經公證委任關係之朋友
(D) 交通部觀光局核准之綜合或甲種旅行社

題庫0690 **港澳居民申請之護照註記頁應加蓋的戳記是哪一個字？**

具有香港居民、澳門居民，經許可持用之普通護照效期為5年以下，護照註記頁加蓋特字戳記。

護照申請及核發辦法第15條

過去出題

(B) 香港居民經主管機關許可者，得持用普通護照，其護照註記頁併加蓋何種戳記？
101華語導遊實務（二）
(A)「新」字戳記 　　　　　　　(B)「特」字戳記
(C)「港」字戳記 　　　　　　　(D)「換」字戳記

(B) 香港居民依護照條例施行細則第19條之規定申領之普通護照，其護照註記頁應加蓋何種戳記？
102外語領隊實務（二）
(A)「新」字 　　　　　　　　　(B)「特」字
(C)「梅花」 　　　　　　　　　(D)「補」字

(B) 具香港或澳門居民身分，經主管機關許可並核准持用普通護照，其護照註記頁應加蓋何種戳記？
105華語領隊實務（二）
(A) 新字 　　　　　　　　　　　(B) 特字
(C) 專字 　　　　　　　　　　　(D) 臺字

題庫0691 大陸地區人民申請之護照註記頁應加蓋的戳記是哪一個字？

具有大陸地區人民身分，經許可持用之普通護照效期為5年以下，護照註記頁應加蓋新字戳記。

護照申請及核發辦法第16條

(A) 大陸地區人民持用我國普通護照，其護照註記頁應加蓋何字戳記？

94華語導遊實務（二）

(A) 新字戳記 (B) 舊字戳記
(C) 換字戳記 (D) 特字戳記

(A) 大陸地區人民經外交部許可者，得持用普通護照，其護照註記頁併加蓋何種戳記？

103華語導遊實務（二）

(A) 「新」字 (B) 「特」字
(C) 「陸」字 (D) 「換」字

題庫0692 遺失未逾效期護照，申請補發者，應檢具哪些文件？

遺失未逾效期護照，向領事事務局或外交部各辦事處申請補發者，應檢具下列文件：
一、警察機關出具之遺失報案證明文件。
二、其他申請護照應備文件。

護照申請及核發辦法第27條

(D) 在臺灣遺失中華民國護照時，應向什麼單位申請補發？

95外語領隊實務（一）、95華語領隊實務（一）

(A) 外交部總務司 (B) 內政部出入境管理局
(C) 外交部人事室 (D) 外交部領事事務局

(A) 遺失未逾效期之護照而欲申請補發者，應檢具何種文件？

95華語領隊實務（二）

(A) 警察機關遺失報案證明 (B) 登載護照遺失之報紙
(C) 駐外館處出具之證明 (D) 自行書寫遺失經過之說明

(C) 臺灣地區人民在大陸地區遺失護照，返國後申請補發，應附何機關之遺失報案證明？

99華語領隊實務（二）

(A) 大陸公安機關 (B) 大陸邊防機關
(C) 臺灣警察機關 (D) 內政部入出國及移民署

題庫0693 警察機關出具之遺失報案證明文件可用何種文件代替？

在國外、大陸地區、香港或澳門遺失護照，得以附記核發事由為遺失護照之入國證明文件或已辦妥戶籍遷入登記之戶籍資料代替。

護照申請及核發辦法第27條

過去出題

（A）有戶籍國民陳先生夫婦於歐洲度蜜月時，不慎遺失中華民國護照，急於返臺，可向我國駐外館處申辦下列何種證件返臺？　　　105外語領隊實務（二）
　　　(A) 入國證明書　　　　　　　　(B) 入國許可證
　　　(C) 中華民國簽證　　　　　　　(D) 臺灣地區居留證

題庫0694 在國外遺失護照，申請補發者，應檢具哪些文件？

遺失護照，向駐外館處或行政院在香港或澳門設立或指定機構或委託之民間團體申請補發者，應檢具下列文件：
一、當地警察機關出具之遺失報案證明文件。但當地警察機關尚未發給或不發給者，得以遺失護照說明書代替。
二、其他申請護照應備文件。

護照申請及核發辦法第27條

過去出題

（B）如果您帶臺灣團到大陸旅遊，團員中有人不慎遺失了中華民國護照及台胞證，為了使他能夠順利隨團返國，則您首先應該協助他去辦理下列哪一種手續？
　　　97外語領隊實務（二）
　　　(A) 辦理臨時台胞證　　　　　　(B) 向大陸公安部門申報遺失
　　　(C) 申請入國證明書　　　　　　(D) 申請遺失補發護照

（D）有戶籍之中華民國國民在大陸遺失護照，應先採取的措施為：
　　　100華語領隊實務（二）
　　　(A) 立即設法至香港中華旅行社重新申請護照
　　　(B) 打電話請在臺家屬向外交部重新申請護照
　　　(C) 打電話請在臺家屬向內政部入出國及移民署申請入境證
　　　(D) 至大陸公安部門申報遺失並取得報案證明

題庫0695 補發之護照效期多久？

補發之護照效期以5年為限。但未滿14歲、普通護照有新字或特字戳記者，補發之護照效期以3年為限。

護照申請及核發辦法第27條

題庫0696 補發之護照註記頁應加蓋的戳記是哪一個字？

補發護照時，應先查明申請人護照相關資料後補發新護照。補發之護照應加蓋遺失補發戳記，將原護照內有關註記及戳記移入，並註明原護照之號碼及發照機關。

護照申請及核發辦法第28條

過去出題

(C) 補發之我國護照，其護照註記頁應加蓋何字戳記？　　　　94華語導遊實務（二）

(A) 新字戳記　　　　　　　　　　(B) 舊字戳記
(C) 換字戳記　　　　　　　　　　(D) 特字戳記

第四節 外國護照簽證條例

本條例所稱外國護照，指由外國政府、政府間國際組織或自治政府核發，且為中華民國承認或接受之有效旅行身分證件。

外國護照簽證條例第3條

過去出題

(C) 依外國護照簽證條例規定所稱之外國護照，指由外國政府核發，且為何者承認或接受之有效旅行身分證件？　　104外語導遊實務（二）
 (A) 聯合國　　　　　　　　　　(B) 國際民航組織
 (C) 中華民國　　　　　　　　　(D) 發照國

題庫0698 外國護照簽證條例之主管機關為何？

本條例之主管機關為外交部。

外國護照簽證條例第5條

過去出題

(C) 外國護照簽證主管機關，在我國為：　　　　　　94外語導遊實務（二）
 (A) 總統府　　　　　　　　　　(B) 行政院
 (C) 外交部　　　　　　　　　　(D) 內政部

題庫0699 持外國護照者，需要什麼文件才能來我國？

持外國護照者，應持憑有效之簽證來我國。但外交部對特定國家國民，或因特殊需要，得給予免簽證待遇或准予抵我國時申請簽證。

前項免簽證及准予抵我國時申請簽證之適用對象、條件及其他相關事項，由外交部會商相關機關定之。

外國護照簽證條例第6條

(D) 關於持外國護照來我國,入境通關之敘述,下列何者錯誤?

94外語導遊實務(二)

(A) 應持憑有效之簽證
(B) 政府對特定國家國民,得給予免簽證待遇
(C) 政府因特殊需要得准予抵我國時申請簽證
(D) 免簽證之適用對象由交通部觀光局會商相關機關定之

題庫0700 外國護照之簽證有哪幾種?

外國護照之簽證,其種類如下:
一、外交簽證。
二、禮遇簽證。
三、停留簽證。
四、居留簽證。

外國護照簽證條例第7條

過去出題

(A) 我國發給外國護照之簽證共有四類,除外交簽證、禮遇簽證、居留簽證外,另
一類為: 93外語導遊實務(二)
(A) 停留簽證 (B) 工作簽證
(C) 商務簽證 (D) 觀光簽證

(B) 我國發給外國護照之簽證共有四類,除外交簽證、停留簽證、居留簽證外,另
一類為: 93華語導遊實務(二)
(A) 觀光簽證 (B) 禮遇簽證
(C) 商務簽證 (D) 公務簽證

(C) 依外國護照簽證條例規定,我國之簽證,可區分為外交、禮遇、居留及何種簽
證? 96華語領隊實務(二)
(A) 移民簽證 (B) 落地簽證
(C) 停留簽證 (D) 觀光簽證

(C) 下列何者非我國給予外國護照之簽證種類? 100外語領隊實務(二)
(A) 外交簽證 (B) 禮遇簽證
(C) 觀光簽證 (D) 居留簽證

(D) 下列外國護照之簽證種類中,哪一項不屬外國護照簽證條例之類別?

100華語領隊實務(二)

(A) 外交簽證 (B) 停留簽證
(C) 居留簽證 (D) 落地簽證

(A) 下列何者不屬外國護照之簽證種類？　　　　　　　

　　(A) 觀光簽證　　　　　　　　　(B) 外交簽證

　　(C) 居留簽證　　　　　　　　　(D) 禮遇簽證

題庫0701 **外交簽證適用哪些人士？**

外交簽證適用於持外交護照或元首通行狀之下列人士：

一、外國元首、副元首、總理、副總理、外交部長及其眷屬。

二、外國政府派駐我國之人員及其眷屬、隨從。

三、外國政府派遣來我國執行短期外交任務之官員及其眷屬。

四、政府間國際組織之外國籍行政首長、副首長等高級職員因公來我國者及其眷屬。

五、外國政府所派之外交信差。

外國護照簽證條例第8條

過去出題

(A) 外國政府所派之外交信差，其來臺適用哪一種簽證？　　　

　　(A) 外交簽證　　　　　　　　　(B) 禮遇簽證

　　(C) 停留簽證　　　　　　　　　(D) 居留簽證

題庫0702 **禮遇簽證適用哪些人士？**

禮遇簽證適用於下列人士：

一、外國卸任元首、副元首、總理、副總理、外交部長及其眷屬。

二、外國政府派遣來我國執行公務之人員及其眷屬、隨從。

三、政府間國際組織之外國籍職員因公來我國者及其眷屬。

四、政府間國際組織之外國籍職員應我國政府邀請來訪者及其眷屬。

五、應我國政府邀請或對我國有貢獻之外國人士及其眷屬。

外國護照簽證條例第9條

第三單元　入出國相關法規

（B）應我國政府邀請之外國人士，可申請下列何種簽證？　　　98外語領隊實務（二）
　　(A) 外交簽證　　　　　　　　　　(B) 禮遇簽證
　　(C) 觀光簽證　　　　　　　　　　(D) 居留簽證

題庫0703 有哪些情形外交部或駐外館處得拒發簽證？

外交部及駐外館處受理簽證申請時，應衡酌國家利益、申請人個別情形及其國家與我國關係決定准駁；其有下列各款情形之一，外交部或駐外館處得拒發簽證：

一、在我國境內或境外有犯罪紀錄或曾遭拒絕入境、限令出境或驅逐出境者。

二、曾非法入境我國者。

三、患有足以妨害公共衛生或社會安寧之傳染病、精神病或其他疾病者。

四、對申請來我國之目的作虛偽之陳述或隱瞞者。

五、曾在我國境內逾期停留、逾期居留或非法工作者。

六、在我國境內無力維持生活，或有非法工作之虞者。

七、所持護照或其外國人身分不為我國承認或接受者。

八、所持外國護照逾期或遺失後，將無法獲得換發、延期或補發者。

九、所持外國護照係不法取得、偽造或經變造者。

十、有事實足認意圖規避法令，以達來我國目的者。

十一、有從事恐怖活動之虞者。

十二、其他有危害我國利益、公共安全、公共秩序或善良風俗之虞者。

依前項規定拒發簽證時，得不附理由。

外國護照簽證條例第12條

（C）受理簽證申請時，下列何者不是拒發簽證之條件？　　　103華語領隊實務（二）
　　(A) 在我國境內或境外有犯罪紀錄
　　(B) 在我國境內逾期停留、居留
　　(C) 所持外國護照逾期或遺失後補換發者
　　(D) 在我國境內有非法工作之虞者

（C）外交部或駐外館處依規定拒發簽證時，如何處理？　　　104華語導遊實務（二）
　　(A) 發給處分書　　　　　　　　　　(B) 告知不服之救濟程序
　　(C) 得不附理由　　　　　　　　　　(D) 限定1年內不得再申請

(C) 簽證持有人有下列何種情形，不屬於得撤銷其簽證之範圍？

104外語領隊實務（二）

(A) 從事恐怖活動之虞者
(B) 有危害公共安全或善良風俗者
(C) 依親來臺而離婚，育有在臺有戶籍之未成年子女者
(D) 持偽造或變造護照者

題庫0704 **有哪些情形，外交部或駐外館處得撤銷或廢止其簽證？**

簽證持有人有下列各款情形之一，外交部或駐外館處得撤銷或廢止其簽證：
一、有拒發簽證之各款情形之一者。
二、在我國境內從事與簽證目的不符之活動者。
三、在我國境內或境外從事詐欺、販毒、顛覆、暴力或其他危害我國利益、公
　　務執行、善良風俗或社會安寧等活動者。
四、原申請簽證原因消失者。

外國護照簽證條例第13條

過去出題

(D) 簽證持有人有哪一種行為，不屬於外交部得撤銷其簽證的事由？

100華語導遊實務（二）

(A) 從事與簽證目的不符之活動
(B) 從事妨害善良風俗或社會安寧活動者
(C) 原申請簽證原因消失
(D) 護照遺失補發者

題庫0705 **什麼簽證免收費用？**

外交簽證及禮遇簽證，免收費用。其他簽證，除條約、協定另有規定或依互惠
原則或因公務需要經外交部核准減免者外，均應徵收費用；其收費基準，由外
交部定之。

外國護照簽證條例第14條

(D) 依外國護照簽證條例第14條之規定，下列哪一種簽證免收費用？

101華語導遊實務（二）

 (A) 居留簽證 (B) 停留簽證
 (C) 落地簽證 (D) 外交簽證

題庫0706 入境免簽證待遇進入我國者，外國護照效期之限制為何？

對特定國家國民，得給予入境免簽證待遇或准予抵我國時申請簽證者，外國護照所餘效期於入境我國時，應在6個月以上。但條約或協定另有規定或經外交部同意者，不在此限。

外國護照簽證條例施行細則第2條

(C) 得以免簽證入境我國之外籍人士，其所持護照效期應有多長？

93華語導遊實務（二）

 (A) 1個月以上 (B) 3個月以上
 (C) 6個月以上 (D) 1年以上

(A) 適用入境免簽證國家國民關於入境通關時，應符合之條件，下列敘述何者有誤？

97外語領隊實務（二）

 (A) 外國護照所餘效期應在3個月以上
 (B) 已訂妥回程或次一目的地之機船票
 (C) 已辦妥次一目的地之有效簽證
 (D) 無禁止入國情形

(D) 旅客適用免簽證方式進入我國，除另有協議外，其護照效期應有幾個月以上之規定？

100華語領隊實務（二）

 (A) 1個月 (B) 2個月
 (C) 3個月 (D) 6個月

(D) 對特定國家國民可以入境免簽證者，其外國護照所餘效期於入境我國時最少應有多久以上？

101華語領隊實務（二）

 (A) 1年 (B) 10個月
 (C) 8個月 (D) 6個月

題庫0707 符合哪些情形免簽證入境者可在停留期限屆滿前申請停留簽證？

持外國護照以免簽證或抵我國時申請簽證入境者，於停留期限屆滿時，應即出境。但有下列各款情形之一，並提出證明者，得於停留期限屆滿前，向外交部領事事務局或其分支機構申請適當期限之停留簽證：

一、罹患急性重病。但不包括足以妨害公共衛生或社會安寧之傳染病、精神病或其他疾病。

二、遭遇天災或其他不可抗力事故。

三、其他正當理由。

外國護照簽證條例施行細則第4條

過去出題

(A) 持外國護照以免簽證入境者，於停留期限屆滿時，應即出境。但具有下列何種情形，得於停留期限屆滿前，申請停留簽證？ 　　97外語領隊實務（二）
　　(A) 罹患急性重病　　　　　　　　(B) 罹患足以妨害公共衛生之傳染病
　　(C) 罹患足以妨害社會安寧之精神病　(D) 罹患疾病有傳染其他乘客之虞

(A) 持外國護照以免簽證入境者，於停留期限屆滿時，應即出境，但有下列何種情形可申請停留簽證？ 　　98外語導遊實務（二）
　　(A) 罹患急性重病　　　　　　　　(B) 罹患傳染病
　　(C) 罹患精神病航空公司拒載　　　(D) 罹患妨害公共衛生之疾病

(B) 旅客免簽證方式進入我國，因罹患疾病、天災等不可抗力事故，致無法如期出境，須向哪一單位申請停留簽證？ 　　100華語領隊實務（二）
　　(A) 內政部入出國及移民署　　　　(B) 外交部領事事務局
　　(C) 交通部民用航空局　　　　　　(D) 財政部關稅總局

(A) 持外國護照以免簽證入境，於停留期間有正當理由未能出境，應如何處理？ 　　104外語領隊實務（二）

　　(A) 向外交部領事事務局申請適當期限之停留簽證
　　(B) 向內政部移民署申請停留延期
　　(C) 向內政部移民署申請外僑居留證
　　(D) 於停留期限屆滿時，應即出境

題庫0708 簽證之效期自何日起算？

簽證之效期，指自簽證核發之當日起算，持證人可有效持憑來我國之期限。

外國護照簽證條例施行細則第8條

（A）外國護照簽證條例所稱簽證之效期，係指： 　　　　93外語導遊實務（二）
　　　（A）自簽證核發之當日起算，得持憑入境我國之期限
　　　（B）自簽證核發之翌日起算，得持憑入境我國之期限
　　　（C）自入境之當日起算，得在我國境內停留之期限
　　　（D）自入境之翌日起算，得在我國境內停留之期限

題庫0709 簽證之停留期限自何日起算？

簽證之停留期限，指自入境之翌日起算，得在我國境內停留之期限。
外國護照簽證條例施行細則第8條

（D）某外國人於3月1日取得我國停留14天之停留簽證，倘於3月3日入境，最遲應
　　　於何時離境？ 　　　　95華語導遊實務（二）
　　　（A）3月14日 　　　　　　　　　　（B）3月15日
　　　（C）3月16日 　　　　　　　　　　（D）3月17日

（D）外國護照簽證條例所稱簽證之停留期限，係指： 　　　　96外語領隊實務（二）
　　　（A）自簽證核發之當日起算，得持憑入境我國之期限
　　　（B）自簽證核發之翌日起算，得持憑入境我國之期限
　　　（C）自入境之當日起算，得在我國境內停留之期限
　　　（D）自入境之翌日起算，得在我國境內停留之期限

（B）外國人來臺之停留效期如何計算？ 　　　　96華語領隊實務（二）
　　　（A）自抵臺當日起算
　　　（B）自抵臺翌日起算
　　　（C）自抵臺當日或翌日由當事人自行決定
　　　（D）自簽證核發當日起算

（B）外國護照簽證條例規定簽證之停留期限，如何計算？ 　　97華語導遊實務（二）
　　　（A）自入境當日起算 　　　　　　　（B）自入境之翌日起算
　　　（C）自簽證核發之當日起算 　　　　（D）自簽證核發之翌日起算

題庫0710 「短期停留」之定義為何？

短期停留，指擬在我國境內每次作不超過6個月之停留者。
外國護照簽證條例施行細則第9條

(D) 外國護照簽證條例所稱短期停留，指擬在我國境內每次作不超過多久之停留？　　　　　　　　　　　　　　　　　　　　　**97外語領隊實務（二）**
　　(A) 1個月　　　　　　　　　　　(B) 2個月
　　(C) 3個月　　　　　　　　　　　(D) 6個月

(D) 外國人擬在我國境內作短期停留，適合申請哪一種簽證？　**97外語領隊實務（二）**
　　(A) 外交簽證　　　　　　　　　　(B) 禮遇簽證
　　(C) 居留簽證　　　　　　　　　　(D) 停留簽證

(A) 持外國護照在我國內做短期停留，依外國護照簽證條例施行細則第9條之規定，係指在我國境內每次停留不超過多久？　　　**101華語領隊實務（二）**
　　(A) 6個月　　　　　　　　　　　(B) 9個月
　　(C) 10個月　　　　　　　　　　(D) 1年

題庫0711 停留簽證之效期最長多久？

停留簽證之效期最長不得超過5年。

外國護照簽證條例施行細則第9條

(C) 我國核發外國護照停留簽證之效期，最長多久？　　**99華語領隊實務（二）**
　　(A) 1年　　　　　　　　　　　　(B) 3年
　　(C) 5年　　　　　　　　　　　　(D) 10年

(C) 我國核發停留簽證之效期，最長不得超過幾年？　　**103外語導遊實務（二）**
　　(A) 1年　　　　　　　　　　　　(B) 3年
　　(C) 5年　　　　　　　　　　　　(D) 10年

題庫0712 申請停留簽證目的有哪些？

申請停留簽證目的，包括過境、觀光、探親、訪問、考察、參加國際會議、商務、研習、聘僱、傳教弘法及其他經外交部核准之活動。

外國護照簽證條例施行細則第10條

(D) 下列哪一項事由，不適合申請停留簽證？　　　　　**96華語導遊實務（二）**
　　(A) 觀光　　　　　　　　　　　　(B) 探親
　　(C) 傳教弘法　　　　　　　　　　(D) 超過6個月之工作

第三單元　入出國相關法規

(C) 柯先生持日本護照想到臺灣學習中文，須住三個月的時間。其採用哪一種簽證
方式較快？ 97外語導遊實務（二）
(A) 免簽證　　　　　　　　　　(B) 落地簽證
(C) 停留簽證　　　　　　　　　(D) 居留簽證

(C) 依據外國護照簽證條例，除給予免簽證待遇者外，來臺觀光之旅客必須申請何
種簽證？ 101外語領隊實務（二）
(A) 居留簽證　　　　　　　　　(B) 落地簽證
(C) 停留簽證　　　　　　　　　(D) 外交簽證

題庫0713 「長期居留」之定義為何？

本條例所稱長期居留，指擬在我國境內作超過6個月之居留者。

外國護照簽證條例施行細則第11條

過去出題

(B) 外國護照簽證條例所稱長期居留，指擬在我國境內作多久以上之居留？
94外語導遊實務（二）
(A) 3個月　　　　　　　　　　(B) 6個月
(C) 1年　　　　　　　　　　　(D) 2年

(C) 我國之居留簽證，係指擬在臺居住期間超過多久以上？ 105外語領隊實務（二）
(A) 2個月　　　　　　　　　　(B) 3個月
(C) 6個月　　　　　　　　　　(D) 1年

題庫0714 駐外館處簽發之居留簽證為幾次入境？

駐外館處簽發之居留簽證一律為單次入境，其簽證效期不得超過6個月；持證人
入境後，應依法申請外僑居留證。

外國護照簽證條例施行細則第11條

過去出題

(A) 駐外館處簽發之居留簽證為幾次入境？ 102華語導遊實務（二）
(A) 單次　　　　　　　　　　　(B) 多次
(C) 單次及多次　　　　　　　　(D) 不得持憑入境

(A) 我國核發外國護照居留簽證，其使用入境之次數如何規定？
103華語領隊實務（二）
(A) 單次入境　　　　　　　　　(B) 多次入境
(C) 單次及多次入境　　　　　　(D) 不限

題庫0715 在我國境內核發之居留簽證作用為何？

在我國境內核發之居留簽證，僅供持憑申請外僑居留證，不得持憑入境。

外國護照簽證條例施行細則第11條

過去出題

(B) 在我國境內核發之居留簽證，作用為何？　　　94華語導遊實務（二）
- (A) 得持憑自國外入境
- (B) 僅供持憑申請外僑居留證，不得持憑入境
- (C) 可作為居留之證件，無需申請外僑居留證
- (D) 得作為重入境之用

題庫0716 申請居留簽證目的有哪些？

申請居留簽證目的，包括依親、就學、應聘、受僱、投資、傳教弘法、執行公務、國際交流及經外交部核准或其他相關中央目的事業主管機關許可之活動。

外國護照簽證條例施行細則第13條

過去出題

(B) 下列何者符合外國人申請居留簽證之目的？　　　93外語領隊實務（二）
- (A) 過境
- (B) 依親
- (C) 觀光
- (D) 訪問

(B) 外國人申請來我國就學，適合申請哪一種簽證？　　　96外語導遊實務（二）
- (A) 停留簽證
- (B) 居留簽證
- (C) 禮遇簽證
- (D) 外交簽證

申請居留簽證目的，包括依親、就學、應聘、受僱、投資、傳教弘法、執行公務、國際交流及經外交部核准或其他相關中央目的事業主管機關許可之活動。

外國護照簽證條例施行細則第13條

過去出題

(B) 下列何者符合外國人申請居留簽證之目的？　　　93外語領隊實務（二）
- (A) 過境
- (B) 依親
- (C) 觀光
- (D) 訪問

(B) 外國人申請來我國就學，適合申請哪一種簽證？　　　96外語導遊實務（二）
- (A) 停留簽證
- (B) 居留簽證
- (C) 禮遇簽證
- (D) 外交簽證

第五節 護照及簽證收費標準

中華民國普通護照規費收費標準

修正日期：108.04.26

題庫0717 申請護照之速件處理費如何計算？

在國內申請內植晶片普通護照之費額，每本收費新臺幣1,300元。但未滿14歲者，每本收費新臺幣900元。

中華民國普通護照規費收費標準第2條

過去出題

（A）未滿14歲者在國內申請內植晶片普通護照之費額，每本收費新臺幣多少元？

103華語領隊實務（二）

(A) 900元 (B) 1,000元
(C) 1,200元 (D) 1,300元

題庫0718 申請護照之速件處理費如何計算？

申請人在國內申請護照並要求速件處理者，應加收速件處理費，其費額如下：
一、提前1個工作日製發者，加收新臺幣300元；提前未滿1個工作日者，以1個工作日計。
二、提前2個工作日製發者，加收新臺幣600元。
三、提前3個工作日製發者，加收新臺幣900元。

中華民國普通護照規費收費標準第3條

過去出題

（B）申請人在國內申請護照，並要求速件處理者，應加收速件處理費，提前二個工作日製發者，應加收新臺幣多少元？

94外語領隊實務（二）

(A) 3百元 (B) 6百元
(C) 1千元 (D) 1千2百元

題庫0719 已申請護照，事後要求速件處理者如何收費？

已申請護照，事後要求速件處理並經領務局核准者，一律加收新臺幣900元。

中華民國普通護照規費收費標準第3條

過去出題

(C) 外交部領事事務局公告，在國內申請護照，受理後4個工作天核發。某甲於送件翌日要求速件處理，應繳付新臺幣多少元之速件處理費？

98外語領隊實務（二）

(A) 300元　　　　　　　　　　　(B) 600元
(C) 900元　　　　　　　　　　　(D) 1,200元

(A) 王小明為17歲國內在學高中男生，他向外交部申請新辦護照，先要求提前一個工作日製發，翌日又要求再提前一個工作日，請問王小明申請這本護照總共須繳多少規費？

104外語領隊實務（二）

(A) 1,800元　　　　　　　　　　(B) 2,100元
(C) 2,500元　　　　　　　　　　(D) 2,800元

題庫0720 申請護照不予核發者，其所繳費額應如何處理？

申請護照不予核發者，其所繳費額應予退還。

中華民國普通護照規費收費標準第6條

過去出題

(A) 依規定申請護照不予核發者，除有未依外交部或駐外館處通知之期限補件或應約面談之情形外，其所繳規費應退還多少？

101外語領隊實務（二）

(A) 全額　　　　　　　　　　　(B) 二分之一
(C) 三分之一　　　　　　　　　(D) 四分之一

外國護照簽證收費標準

修正日期：96.10.01

題庫0721 單次入境停留簽證收費標準為何？

單次入境停留簽證，在國內申請者，每件新臺幣1,600元；在國外申請者，每件美金50元。

外國護照簽證收費標準第3條

過去出題

(C) 外國人在國外申請我國之單次入境停留簽證，每件為美金多少元？

100外語導遊實務（二）

(A) 30元　　　　　　　　　　　(B) 40元
(C) 50元　　　　　　　　　　　(D) 100元

過去出題

(C) 外國人在國外申請我國之單次入境停留簽證,每件為美金多少元?

100外語導遊實務(二)

(A) 30元 (B) 40元
(C) 50元 (D) 100元

題庫0722 入境後,申請改發停留或居留簽證者,每件加收多少元之特別處理費?

入境後,申請改發停留或居留簽證者,每件加收新臺幣800元或美金24元。

外國護照簽證收費標準第4條

過去出題

(C) 外國人入境後在國內申請改發停留或居留簽證者,除原有簽證費外,每件加收新臺幣多少元之特別處理費? 95華語領隊實務(二)
(A) 5百元 (B) 6百元
(C) 8百元 (D) 1千元

題庫0723 簽證申請案經受理後,若決定拒發,所繳費用如何處理?

簽證申請案經受理者,簽證申請人所繳費用,不予退還。但駐外館處因特殊情形,報經外交部同意退費者,不在此限。
簽證申請人所申請之簽證,經依本條例規定撤銷或廢止者,原繳各項費用,不予退還。

外國護照簽證收費標準第7條

過去出題

(D) 外國人申請我國簽證,申請案經受理後,經審查決定拒發簽證者,簽證申請人所繳費用應否退還? 99外語領隊實務(二)
(A) 全額退還 (B) 扣除審查費後退還
(C) 退還半數 (D) 不予退還

第四章 外匯常識

第四章 外匯常識
 第一節 管理外匯條例
 第二節 外匯收支或交易申報辦法
 第三節 外幣收兌處設置及管理辦法

適用科目：外語領隊人員-領隊實務（二）　　華語領隊人員-領隊實務（二）
　　　　　　外語導遊人員-導遊實務（二）　　華語導遊人員-導遊實務（二）

第一節 管理外匯條例

修正日期：98.04.29

題庫0724 外匯定義為何？

本條例所稱外匯，指外國貨幣、票據及有價證券。

管理外匯條例第2條

過去出題

(C) 管理外匯條例所稱外匯之定義為何？　　　　96外語領隊實務（二）
 (A) 外國貨幣及信用狀　　　　　　　(B) 外國貨幣及旅行支票
 (C) 外國貨幣、票據及有價證券　　　(D) 外國貨幣及信用卡

(D) 管理外匯條例所規定之「外匯」，下列何者正確？　104外語導遊實務（二）
 (A) 外國貨幣及票據　　　　　　　　(B) 外國票據及有價證券
 (C) 外國貨幣及有價證券　　　　　　(D) 外國貨幣、票據及有價證券

題庫0725 外匯主管機關為何？

管理外匯之行政主管機關為財政部，掌理外匯業務機關為中央銀行。

管理外匯條例第3條

過去出題

(B) 掌理外匯業務之主管機關為：　　　　　　96華語領隊實務（二）
 (A) 財政部　　　　　　　　　　　　(B) 中央銀行
 (C) 行政院金融監督管理委員會　　　(D) 經濟部

題庫0726 旅客攜帶外幣出入國境超過法定限額者，須向哪一單位申報？

旅客或隨交通工具服務之人員，攜帶外幣出入國境者，應報明海關登記；其有關辦法，由財政部會同中央銀行定之。

管理外匯條例第11條

過去出題

(A) 旅客出入我國國境，同一人於同日單一航次攜帶外幣現鈔或有價證券超過法定限額，須向哪一單位申報？ 104華語導遊實務（二）
(A) 海關 (B) 內政部警政署
(C) 外交部 (D) 內政部移民署

題庫0727 旅客攜帶外幣出入國境之法定限額為何？

旅客或隨交通工具服務之人員出入國境，同一人於同日單一航次攜帶下列之物，應依本辦法之規定向海關申報；海關受理申報後，應依本辦法之規定向法務部調查局通報。
一、總值逾等值1萬美元之外幣、香港或澳門發行之貨幣現鈔。
二、總價值逾新臺幣10萬元之新臺幣現鈔。
三、總面額逾等值1萬美元之有價證券。
四、總價值逾等值2萬美元之黃金。
五、總價值逾等值新臺幣50萬元，且有被利用進行洗錢之虞之物品。

洗錢防制物品出入境申報及通報辦法第3條

過去出題

(D) 旅客出、入國境，同一人於同日單一航次，攜帶有價證券之總面額超過等值多少美元，即應向海關申報登記？ 102外語導遊實務（二）
(A) 3千美元 (B) 5千美元
(C) 8千美元 (D) 1萬美元

(B) 旅客出入國境，同一人於同日單一航次攜帶外幣現鈔總值逾等值1萬美元者，應向哪一機關申報登記？ 102華語領隊實務（二）
(A) 內政部警政署航空警察局 (B) 海關
(C) 內政部入出國及移民署 (D) 中央銀行

(D) 旅客出入國境，同一人同日單一航次攜帶多少外幣現鈔，應向海關申報？
 103外語導遊實務（二）
(A) 總值超過等值5千美元 (B) 總值超過等值6千美元
(C) 總值超過等值8千美元 (D) 總值超過等值1萬美元

（ A ）旅客出境攜帶外幣逾等值多少美元者，應向海關（出境服務檯）填報「旅客或
隨交通工具服務之人員攜帶外幣、人民幣、新臺幣或有價證券入出境登記表」
後核實通關？ 104華語領隊實務（二）
(A) 1萬 (B) 2萬
(C) 3萬 (D) 10萬

（ D ）旅客出、入國境，同一人於同日單一航次，攜帶外幣現鈔總值超逾限額時，
應向何機構申報登記？ 105外語領隊實務（二）
(A) 中央銀行 (B) 內政部警政署航空警察局
(C) 內政部移民署 (D) 海關

題庫0728 旅客攜帶外幣出入國境超過法定限額之申報方式為何？

旅客或隨交通工具服務之人員攜帶達所定金額以上之外幣現鈔或有價證券應依
下列規定辦理申報：
一、入境者，應填具「中華民國海關申報單」及「旅客或隨交通工具服務之人
員攜帶現鈔、有價證券、黃金、物品等入出境登記表」，向海關申報後查
驗通關。
二、出境者，應向海關填報「旅客或隨交通工具服務之人員攜帶現鈔、有價證
券、黃金、物品等入出境登記表」後核實通關。

洗錢防制物品出入境申報及通報辦法第4條

過去出題

（ D ）旅客攜帶超過限額之外幣現鈔或旅行支票入境時，下列敘述何者錯誤？

103外語領隊實務（二）

(A) 應填具「中華民國海關申報單」
(B) 應填具「旅客或隨交通工具服務之人員攜帶外幣、人民幣、新臺幣或有價
證券入出境登記表」
(C) 應申報並經查驗後全額通關
(D) 應申報，超過限額部分封存於指定單位，待出境時取回

題庫0729 外匯交易未依法申報或申報不實應如何處罰？

故意不為申報或申報不實者，處新臺幣3萬元以上60萬元以下罰鍰。

管理外匯條例第20條

(C) 申報義務人辦理新臺幣結匯申報，若故意申報不實，依管理外匯條例規定，可處多少新臺幣罰鍰？　99外語領隊實務（二）
(A) 3萬元至40萬元　　　　　　　(B) 3萬元至50萬元
(C) 3萬元至60萬元　　　　　　　(D) 3萬元至70萬元

(B) 我國國民出國結匯故意不為申報、或申報不實、或受查詢而未於限期內提出說明或為虛偽說明者，如何處罰？　105華語導遊實務（二）
(A) 處新臺幣1萬元以上20萬元以下罰鍰
(B) 處新臺幣3萬元以上60萬元以下罰鍰
(C) 依結匯金額科以等額罰款
(D) 處新臺幣5萬元以上100萬元以下罰鍰

題庫0730 以非法買賣外匯為常業者如何處罰？

以非法買賣外匯為常業者，處3年以下有期徒刑、拘役或科或併科與營業總額等值以下之罰金。

管理外匯條例第22條

(C) 依管理外匯條例規定，以非法買賣外匯為常業者，最高可處有期徒刑幾年？　99華語領隊實務（二）

(A) 1年以下　　　　　　　　　　(B) 2年以下
(C) 3年以下　　　　　　　　　　(D) 4年以下

(A) 依管理外匯條例規定，以非法買賣外匯為常業者，可處多少年以下有期徒刑？　103華語導遊實務（二）

(A) 3年　　　　　　　　　　　　(B) 4年
(C) 5年　　　　　　　　　　　　(D) 6年

第二節 外匯收支或交易申報辦法

修正日期：107.11.13

題庫0731 外匯交易金額多少以上應填寫申報書？

> 中華民國境內新臺幣50萬元以上等值外匯收支或交易之資金所有者或需求者（以下簡稱申報義務人），應依本辦法申報。
>
> 申報義務人辦理新臺幣結匯申報時，應依據外匯收支或交易有關合約等證明文件，誠實填妥「外匯收支或交易申報書」，經由銀行業向中央銀行申報。
>
> **外匯收支或交易申報辦法第2條**

過去出題

(A) 依規定，提領外匯存款結售達新臺幣多少元（含）以上，存款人應填寫「外匯收支或交易申報書」？　　　　　93華語領隊實務（二）

 (A) 50萬元　　　　　　　　　　(B) 100萬元

 (C) 150萬元　　　　　　　　　(D) 500萬元

(C) 新臺幣多少萬元以上之等值外匯收支或交易，應依規定填寫申報書辦理申報？　　　　　96華語領隊實務（二）

 (A) 10萬　　　　　　　　　　　(B) 20萬

 (C) 50萬　　　　　　　　　　　(D) 100萬

(C) 到銀行辦理結匯，金額最低達等值新臺幣多少以上時，必須填寫「外匯收支或交易申報書」？　　　　　99華語領隊實務（二）

 (A) 30萬元　　　　　　　　　　(B) 40萬元

 (C) 50萬元　　　　　　　　　　(D) 60萬元

(C) 每筆結匯達新臺幣多少金額，就必須填寫外匯收支或交易申報書，經由結匯銀行向中央銀行申報？　　　　　105外語導遊實務（二）

 (A) 20萬元　　　　　　　　　　(B) 30萬元

 (C) 50萬元　　　　　　　　　　(D) 100萬元

題庫0732 公司、行號每年累積逕行結匯之總金額以多少為限？

> 公司、行號每年累積結購或結售金額未超過5,000萬美元之匯款得逕行結匯。
>
> **外匯收支或交易申報辦法第4條**

(D) 公司行號每年得向外匯銀行逕行結匯之累積金額為多少萬美元？

95華語導遊實務（二）

(A) 500 　　　　　　　　　　(B) 1,000
(C) 2,000 　　　　　　　　　 (D) 5,000

題庫0733 團體、個人每年累積逕行結匯之總金額以多少為限？

團體、個人每年累積結購或結售金額未超過500萬美元之匯款得逕行結匯。

外匯收支或交易申報辦法第4條

個人：指年滿20歲領有中華民國國民身分證、臺灣地區相關居留證或外僑居留
　　　證證載有效期限1年以上之自然人。

外匯收支或交易申報辦法第3條

過去出題

(C) 下列哪一種年滿20歲之個人，不得享有每年500萬美元之累積結匯金額？

93華語領隊實務（二）

(A) 在我國境內居住，領有國民身分證之個人
(B) 在我國境內居住，領有內政部入出境管理局核發1年以上之中華民國臺灣
　　地區居留證之華僑
(C) 持有僑務委員會核發之華僑身分證明文件之華僑
(D) 持有各縣市警察局核發有效期限1年以上之外僑居留證之外僑

(D) 持居留證，證載有效期間1年以上之外僑，其每年自由結匯額度最高限額為多
少等值美元？ 98華語領隊實務（二）
(A) 200萬 　　　　　　　　　 (B) 300萬
(C) 400萬 　　　　　　　　　 (D) 500萬

(D) 依規定我國國民可以逕行結購或結售外匯之最高限額為何？

101華語領隊實務（二）

(A) 每筆結購或結售金額未超過10萬美元之匯款
(B) 每筆結購或結售金額未超過50萬美元之匯款
(C) 每年累積結購或結售金額未超過100萬美元之匯款
(D) 每年累積結購或結售金額未超過500萬美元之匯款

(C) 年滿20歲之外國人如領有臺灣地區居留證且證載有效期限1年以上者，有關其
辦理新臺幣結匯申報事宜，下列敘述何者正確？ 102外語導遊實務（二）
(A) 相關結匯申報事宜，比照非居住民辦理
(B) 須親自辦理結匯申報事宜，不得委託他人代為辦理
(C) 每年累積得逕向銀行業辦理結購500萬美元
(D) 每筆結購金額超過10萬美元者，應經中央銀行核准

(A) 年滿20歲領有中華民國國民身分證之個人，每年累積結購或結售金額未超過等值多少美元，可直接向銀行業辦理結匯，無須經中央銀行核准？

102華語領隊實務（二）

(A) 500萬 (B) 600萬

(C) 700萬 (D) 800萬

(A) 領有臺灣地區居留證或外僑居留證證載有效期限1年以上之非中華民國國民，有關其辦理新臺幣結匯申報事宜，下列敘述何者正確？ 103外語導遊實務（二）

(A) 每年得逕向銀行業辦理結購或結售500萬美元

(B) 每年得逕向銀行業辦理結購或結售5千萬美元

(C) 須親自辦理結匯申報事宜，不得委託他人代為辦理

(D) 相關結匯申報事宜，仍比照非居住民辦理

題庫0734 非居住民單筆逕行結匯金額以多少為限？

非居住民每筆結購或結售金額未超過<u>10萬美元</u>之匯款得逕行結匯。

外匯收支或交易申報辦法第4條

非居住民：

（一）非居住民自然人：指未領有臺灣地區相關居留證或外僑居留證，或領有相關居留證但證載有效期限未滿1年之非中華民國國民。

（二）非居住民法人：指境外非中華民國法人

外匯收支或交易申報辦法第3條

過去出題

(C) 非居住民得逕向指定銀行辦理結匯之每筆上限金額為多少美元？

93外語導遊實務（二）

(A) 100萬美元 (B) 50萬美元

(C) 10萬美元 (D) 1萬美元

(A) 持居留證，證載有效期間未滿1年者之外僑，其每筆最高結匯限額為多少等值美元？

95外語領隊實務（二）

(A) 10萬 (B) 20萬

(C) 30萬 (D) 50萬

(C) 非居住民每次可逕自向外匯銀行最多購買多少等值美元之外匯？

96外語領隊實務（二）

(A) 3萬 (B) 5萬

(C) 10萬 (D) 20萬

第三單元 入出國相關法規

（ B ）大陸地區人民在臺辦理結匯之每筆最高限額為多少等值美元？

96華語領隊實務（二）

(A) 5萬 　　　　　　　　　　　(B) 10萬
(C) 20萬 　　　　　　　　　　 (D) 50萬

（ D ）持護照之外國觀光客至銀行辦理兌換新臺幣，每筆最高限額為等值美金多少元？

99外語導遊實務（二）

(A) 1萬元 　　　　　　　　　　(B) 3萬元
(C) 5萬元 　　　　　　　　　　(D) 10萬元

題庫0735 公司、行號單筆結匯多少金額以上應出示交易相關證明文件？

公司、行號每筆結匯金額達100萬美元以上之匯款，申報義務人應檢附與該筆外匯收支或交易有關合約、核准函等證明文件，經銀行業確認與申報書記載事項相符後，始得辦理新臺幣結匯。

外匯收支或交易申報辦法第5條

過去出題

（ A ）公司每筆結匯金額最低達多少美元以上，即應檢附與該筆外匯交易相關之證明文件供受理結匯銀行確認？

100華語導遊實務（二）

(A) 100萬 　　　　　　　　　　(B) 200萬
(C) 300萬 　　　　　　　　　　(D) 400萬

題庫0736 團體、個人單筆結匯多少金額以上應出示交易相關證明文件？

團體、個人每筆結匯金額達50萬美元以上之匯款，申報義務人應檢附與該筆外匯收支或交易有關合約、核准函等證明文件，經銀行業確認與申報書記載事項相符後，始得辦理新臺幣結匯。

外匯收支或交易申報辦法第5條

過去出題

（ C ）個人購買外匯每筆達多少萬美元以上，須檢附相關之證明文件始可向外匯銀行辦理？

95外語領隊實務（二）

(A) 10 　　　　　　　　　　　　(B) 20
(C) 50 　　　　　　　　　　　　(D) 100

（ D ）個人每筆結匯金額達多少美元以上，個人應檢附與該筆外匯交易相關之證明文件供受理結匯銀行確認？

100外語導遊實務（二）

(A) 20萬 　　　　　　　　　　　(B) 30萬
(C) 40萬 　　　　　　　　　　　(D) 50萬

(B) 個人每筆結售外匯金額達多少美元以上，應即檢附該筆交易相關之證明文件供
受理結匯銀行確認？　　　　　　　　　　　　103外語領隊實務（二）
(A) 100萬美元　　　　　　　　　　(B) 50萬美元
(C) 30萬美元　　　　　　　　　　　(D) 10萬美元

(C) 在我國境內居住，年滿20歲之自然人辦理結匯，金額在多少元以下者，免填外
匯收支或交易申報書，且無須計入其當年累積結匯金額？　104外語領隊實務（二）
(A) 未達新臺幣100萬元　　　　　　(B) 未達美金10萬元
(C) 未達新臺幣50萬元　　　　　　　(D) 未達美金50萬元

題庫0737 未滿20歲之單筆外匯交易金額多少以上須核准？

未滿20歲領有中華民國國民身分證、臺灣地區相關居留證或外僑居留證證載有
效期限一年以上之自然人，每筆結匯金額達新臺幣50萬元以上之匯款，須經由
銀行業向央行申請核准後，始得辦理新臺幣結匯。

外匯收支或交易申報辦法第6條

過去出題

(A) 未滿20歲之本國自然人，結購旅行支出未達多少金額者，指定銀行得於查驗結
匯人身分及相關證明文件後，逕行辦理結匯？　　　　94外語領隊實務（二）
(A) 新臺幣50萬元等值外幣　　　　(B) 新臺幣60萬元等值外幣
(C) 新臺幣70萬元等值外幣　　　　(D) 新臺幣80萬元等值外幣

(A) 在我國境內居住，未滿20歲之自然人，其每筆結匯金額未達新臺幣多少萬元之
等值外幣可直接到外匯銀行辦理？　　　　　　　97外語導遊實務（二）
(A) 50萬　　　　　　　　　　　　(B) 60萬
(C) 70萬　　　　　　　　　　　　(D) 80萬

(B) 我國國民至少年滿幾歲才可向外匯銀行每年累積結匯五百萬美元？
　　　　　　　　　　　　　　　　　　　　　　98外語導遊實務（二）

(A) 22　　　　　　　　　　　　　(B) 20
(C) 18　　　　　　　　　　　　　(D) 16

(D) 對於未滿20歲我國國民之新臺幣結匯限制規定，下列敘述何者正確？
　　　　　　　　　　　　　　　　　　　　　　102華語領隊實務（二）

(A) 因其屬限制行為能力人，不得辦理結匯
(B) 可辦理結匯，但結匯用途受限制
(C) 可辦理結匯，但每筆結匯金額限新臺幣10萬元以下等值外幣
(D) 可辦理結匯，但每筆結匯金額達新臺幣50萬元以上等值外幣，應經中央銀
　　行核准

題庫0738 團體、個人每年累積外匯超額後之核准方式為何？

團體、個人每年累積結購或結售金額超過500萬美元之必要性匯款，須經由銀行業向央行申請核准後，始得辦理新臺幣結匯。

外匯收支或交易申報辦法第6條

過去出題

(C) 個人每年向外匯銀行累積結匯金額逾500萬美元時，應如何辦理結匯？

95外語導遊實務（二）

(A) 親自向中央銀行申請
(B) 要求外匯銀行逕行辦理
(C) 經由外匯銀行向中央銀行申請核准後辦理
(D) 無規定

題庫0739 至銀行業櫃檯辦理新臺幣結匯申報者，應提示何種文件？

申報義務人至銀行業櫃檯辦理新臺幣結匯申報者，銀行業應查驗身分文件或基本登記資料，輔導申報義務人填報申報書，辦理申報事宜，並應在申報書之「銀行業或外匯證券商負責輔導申報義務人員簽章」欄簽章。

外匯收支或交易申報辦法第7條

過去出題

(B) 國人出國前到外匯銀行結匯購買外幣現鈔應提示何種文件？

96華語領隊實務（二）

(A) 機票　　　　　　　　　　(B) 身分證明文件
(C) 信用卡　　　　　　　　　(D) 悠遊卡

(A) 自然人到外匯指定銀行，辦理其個人屬於經常項目的人民幣匯款到大陸地區，應持下列何種證件？　　　　　　　　105華語領隊實務（二）
(A) 國民身分證　　　　　　　(B) 臺灣地區居留證
(C) 外僑居留證　　　　　　　(D) 外國護照

題庫0740 委託他人辦理結匯時，應以何者名義辦理申報？

申報義務人得委託其他個人代辦新臺幣結匯申報事宜，但就申報事項仍由委託人自負責任；受託人應檢附委託書、委託人及受託人之身分證明文件，供銀行業查核，並以委託人之名義辦理申報。

外匯收支或交易申報辦法第8條

(B) 申報義務人委託他人辦理結匯時，「外匯收支或交易申報書」應以下列何者名義辦理申報？　94外語導遊實務（二）
(A) 受託人　　　　　　　　　　(B) 委託人
(C) 承辦銀行　　　　　　　　　(D) 中央銀行

(B) 國人委託他人辦理結匯時，下列何者應就申報事實負責？　97外語導遊實務（二）
(A) 受託人　　　　　　　　　　(B) 委託人
(C) 受託人與委託人共同負責　　(D) 指定銀行

(A) 國人委託他人辦理結匯時，應以下列何者名義辦理結匯？　98華語導遊實務（二）
(A) 委託人　　　　　　　　　　(B) 受託人
(C) 指定銀行　　　　　　　　　(D) 中央銀行

(D) 有關委託他人辦理新臺幣結匯，下列敘述何者錯誤？　104華語導遊實務（二）
(A) 應出具委託書
(B) 應檢附委託人及受託人之身分證明文件，供銀行查核
(C) 以委託人名義辦理申報
(D) 受託人須就申報事項負其責任

(A) 張先生為了出國旅遊，需結購新臺幣50萬元之等值美元現鈔，因無法親自辦理結匯而委託李先生代為向銀行業辦理結匯申報，下列敘述何者正確？
　103外語領隊實務（二）
(A) 應以張先生名義辦理結匯申報
(B) 應以李先生名義辦理結匯申報
(C) 相關申報事項，由代辦結匯申報之李先生負責
(D) 李先生僅須檢附張先生之身分證及委託書二項文件供銀行業確認

題庫0741 如何才能利用網路辦理結匯申報？

申報義務人利用網際網路辦理新臺幣結匯申報事宜前，應先親赴銀行業櫃檯申請並辦理相關約定事項。

外匯收支或交易申報辦法第10條

(C) 民眾利用網際網路辦理新臺幣結匯申報事宜前，應先辦何種事項？
　97外語導遊實務（二）
(A) 親自到銀行櫃檯申請
(B) 以網路向銀行申請
(C) 親自到銀行櫃檯申請並辦理相關約定事項
(D) 以電話告知銀行

題庫0742 「外匯收支或交易申報書」的哪個項目不可更改？

申報書之<u>金額</u>不得更改，其他項目如經更改，應請申報義務人加蓋印章或由其本人簽字。

銀行業輔導客戶申報外匯收支或交易應注意事項第13條

過去出題

(D) 下列「外匯收支或交易申報書」之填報事項中，何者於填報後不得修改？

93外語導遊實務（二）

(A) 申報義務人 　　　　　　　　(B) 交易性質
(C) 匯款地區國別 　　　　　　　(D) 匯款金額

(C) 填寫「外匯收支或交易申報書」中哪一項不得更改？　　97華語領隊實務（二）

(A) 出生年月日 　　　　　　　　(B) 身分證統一編號
(C) 金額 　　　　　　　　　　　(D) 外匯收支或交易性質

(C) 指定銀行於輔導申報人申報外匯收支或交易時，下列何者係屬錯誤之輔導？

97華語導遊實務（二）

(A) 因申報人不識字而代為填寫申報書
(B) 因申報人申報之結匯性質，與其結匯金額顯有違常，要求申報人應據實申報
(C) 因申報書之金額及結匯性質填寫錯誤，要求申報人於更改處簽名或蓋章
(D) 要求申報人於申報書之地址欄位填寫戶籍所在地址

第三節 外幣收兌處設置及管理辦法

<div style="text-align: right">修正日期：107.06.28</div>

題庫0743 外幣收兌處之相關管理事項由何單位辦理？

外幣收兌處設置之核准、廢止核准及必要時之業務查核等管理事項，<u>中央銀行委託臺灣銀行辦理</u>。

<div style="text-align: right">**外幣收兌處設置及管理辦法第4條**</div>

過去出題

(B) 各地觀光旅館、百貨公司、風景區管理處、銀樓業及手工藝品特產業等，經許可設置之外幣收兌處，其收兌處執照係由下列何者發給？

<div style="text-align: right">104外語導遊實務（二）</div>

(A) 中央銀行　　　　　　　　　　(B) 臺灣銀行
(C) 兆豐銀行　　　　　　　　　　(D) 中國銀行臺北分行

題庫0744 外幣收兌處可辦理哪些外匯業務？

外幣收兌處，係指對下列對象，辦理<u>外幣現鈔或外幣旅行支票兌換新臺幣之業</u>者：
一、持有外國護照之<u>外國旅客及來臺觀光之華僑</u>。
二、持有入出境許可證之<u>大陸地區及港澳地區旅客</u>。

<div style="text-align: right">**外幣收兌處設置及管理辦法第2條**</div>

過去出題

(B) 外幣收兌處辦理外幣收兌（收外幣兌出新臺幣）之顧客範圍（服務對象）為：

<div style="text-align: right">97華語領隊實務（二）</div>

(A) 臺灣地區人民　　　　　　　　(B) 外國旅客及來臺觀光之華僑
(C) 華僑　　　　　　　　　　　　(D) 無限制

(C) 經核准設置「外幣收兌處」之觀光旅館，對持有外國護照之外國旅客及來臺觀光之華僑可辦理何種外匯業務？

<div style="text-align: right">100華語領隊實務（二）</div>

(A) 買賣外幣現鈔
(B) 買賣旅行支票
(C) 外幣現鈔或外幣旅行支票兌換新臺幣
(D) 匯款

題庫0745 外幣收兌處每筆兌換金額上限多少？

外幣收兌處辦理外幣收兌業務，每筆收兌金額以等值1萬美元為限。

外幣收兌處設置及管理辦法第3條

過去出題

(C) 持有外國護照之旅客，在領有外幣收兌處執照之觀光飯店或百貨公司等行業辦理外幣收兌業務，每筆兌換金額以等值美金多少元為限？

99外語導遊實務（二）

(A) 3千元 　　　　　　　　　　　(B) 5千元
(C) 1萬元 　　　　　　　　　　　(D) 2萬元

(B) 外幣收兌處每筆收兌外幣金額限制為何？　　102華語導遊實務（二）
(A) 每筆等值5千美元 　　　　　　(B) 每筆等值1萬美元
(C) 每筆等值2萬美元 　　　　　　(D) 無收兌金額限制

(D) 外國旅客在所住宿觀光飯店設有外幣收兌處者，每次可兌換之金額最高為多少等值美元？

103外語導遊實務（二）

(A) 500美元 　　　　　　　　　　(B) 1,000美元
(C) 5,000美元 　　　　　　　　　(D) 10,000美元

(B) 外幣收兌處辦理外幣收兌業務，每筆收兌外幣金額限額為何？

105外語領隊實務（二）

(A) 以等值5千美元為限 　　　　　(B) 以等值1萬美元為限
(C) 以等值2萬美元為限 　　　　　(D) 無限制

第四單元 兩岸相關法規

第一章 臺灣地區與大陸地區人民關係條例

第一章 臺灣地區與大陸地區人民關係條例

修正日期：108.07.24

適用科目：外語領隊人員-領隊實務（二）　華語領隊人員-領隊實務（二）
　　　　　外語導遊人員-導遊實務（二）　華語導遊人員-導遊實務（二）

題庫0746 兩岸人民關係條例未規定者，適用何種法令？

國家統一前，為確保臺灣地區安全與民眾福祉，規範臺灣地區與大陸地區人民之往來，並處理衍生之法律事件，特制定本條例。本條例未規定者，適用其他有關法令之規定。

臺灣地區與大陸地區人民關係條例第1條

過去出題

（A）臺灣地區與大陸地區人民關係條例規範兩岸人民往來，該條例未規定者，應適用：

94外語領隊實務（二）

(A) 其他法令之規定　　　　　　(B) 臺灣地區之法律
(C) 大陸地區之法律　　　　　　(D) 依憲法規定處理

題庫0747 「臺灣地區」之定義為何？

臺灣地區：指臺灣、澎湖、金門、馬祖及政府統治權所及之其他地區。

臺灣地區與大陸地區人民關係條例第2條

過去出題

（A）臺灣地區與大陸地區人民關係條例所稱之「臺灣地區」的範圍是指：

93外語導遊實務（二）

(A) 臺、澎、金、馬及我國政府統治權所及之其他地區
(B) 臺、澎、金、馬
(C) 臺灣省
(D) 臺、澎、金、馬及港澳地區

（A）臺灣地區與大陸地區人民關係條例中，所稱之臺灣地區範圍為何？

105華語領隊實務（二）

(A) 臺灣、澎湖、金門、馬祖及政府統治權所及之其他地區
(B) 政府統治權所及之其他地區
(C) 臺灣省
(D) 臺灣、澎湖、金門、馬祖及港澳地區

題庫0748 「大陸地區」之定義為何？

大陸地區：指臺灣地區以外之中華民國領土。

臺灣地區與大陸地區人民關係條例第2條

過去出題

（B）臺灣地區與大陸地區人民關係條例所稱之「大陸地區」為：

96華語領隊實務（二）

(A) 我政府統治權所及之其他大陸地區
(B) 臺灣地區以外之中華民國領土
(C) 臺灣地區以外之中華民國領土及外蒙古
(D) 臺灣地區以外之中華民國領土及港澳地區

題庫0749 「臺灣地區人民」之定義為何？

臺灣地區人民：指在臺灣地區設有戶籍之人民。

臺灣地區與大陸地區人民關係條例第2條

過去出題

（A）臺灣地區與大陸地區人民關係條例所稱「臺灣地區人民」係指下列何者？

99華語領隊實務（二）

(A) 在臺灣地區設有戶籍之人民　　(B) 領有中華民國護照之人民
(C) 在臺灣地區出生之人民　　　　(D) 在臺灣地區居住之人民

題庫0750 本條例所定臺灣地區人民，包括下列人民？

本條例所定臺灣地區人民，包括下列人民：
一、曾在臺灣地區設有戶籍，中華民國90年2月19日以前轉換身分為大陸地區
　　人民，依規定回復臺灣地區人民身分者。
二、在臺灣地區出生，其父母均為臺灣地區人民，或一方為臺灣地區人民，一
　　方為大陸地區人民者。
三、在大陸地區出生，其父母均為臺灣地區人民，<u>未在大陸地區設有戶籍或領
　　用大陸地區護照者</u>。
四、在大陸地區出生，其父母一方為臺灣地區人民，一方為大陸地區人民，未
　　在大陸地區設有戶籍或領用大陸地區護照，並於<u>出生1年內在臺灣地區設
　　有戶籍者</u>。
五、依規定，經內政部許可回復臺灣地區人民身分，並返回臺灣地區定居者。
大陸地區人民經許可進入臺灣地區定居，並設有戶籍者，為臺灣地區人民。

臺灣地區與大陸地區人民關係條例施行細則第4條

過去出題

(D) 父母均為臺灣地區人民而在大陸地區所生之子女，是否當然為臺灣地區人民
　　或大陸地區人民？　　　　　　　　　　　　　99外語領隊實務（二）
　　(A) 為大陸地區人民
　　(B) 為臺灣地區人民
　　(C) 兼具大陸地區及臺灣地區人民身分
　　(D) 須未在大陸地區設有戶籍或領用大陸地區護照，才具備臺灣地區人民身分

(B) 在臺灣地區出生，其父親為臺灣地區人民，母親為大陸地區人民，其身分為
　　何？　　　　　　　　　　　　　　　　　103華語領隊實務（二）
　　(A) 大陸地區人民　　　　　　　　(B) 臺灣地區人民
　　(C) 外國人　　　　　　　　　　　(D) 雙重國籍人

題庫0751 「大陸地區人民」之定義為何？

大陸地區人民：指在大陸地區設有戶籍之人民。

臺灣地區與大陸地區人民關係條例第2條

過去出題

(C) 臺灣地區與大陸地區人民關係條例中，對於大陸地區人民之定義為何？
　　　　　　　　　　　　　　　　　　　　　　94華語領隊實務（二）
　　(A) 在大陸地區之人民，但旅居國外者不適用
　　(B) 領有中華人民共和國護照之人民
　　(C) 在大陸地區設有戶籍之人民
　　(D) 在臺灣地區設有戶籍之大陸地區人民

（D）下列何者不屬於大陸地區人民？　　　　　　　　96外語導遊實務（二）

(A) 在國外出生，領用大陸地區護照者

(B) 在臺灣地區出生，其父母均為大陸地區人民者

(C) 在大陸地區出生，其父母一方為大陸地區人民者

(D) 旅居國外4年以上，取得當地永久居留權並領有我國有效護照者

（C）臺灣地區與大陸地區人民關係條例，對於大陸地區人民之定義為：

97外語導遊實務（二）

(A) 在大陸地區之人民，但旅居國外者不適用

(B) 領有中華人民共和國旅行證之人民

(C) 在大陸地區設有戶籍之人民

(D) 在臺灣地區設有戶籍之大陸地區人民

題庫0752 臺灣地區與大陸地區人民關係條例施行細則中，所謂「大陸地區人民」包括哪些人民？

本條例所定之大陸地區人民，包括下列人民：

一、在臺灣地區或大陸地區出生，其父母均為大陸地區人民者。

二、在大陸地區出生，其父母一方為臺灣地區人民，一方為大陸地區人民，在大陸地區設有戶籍、領用大陸地區護照或未依規定在臺灣地區設有戶籍者。

三、在臺灣地區設有戶籍，中華民國90年2月19日以前轉換身分為大陸地區人民，未依規定回復臺灣地區人民身分者。

四、依規定在大陸地區設有戶籍或領用大陸地區護照，而喪失臺灣地區人民身分者。

臺灣地區與大陸地區人民關係條例施行細則第5條

過去出題

（D）臺灣地區與大陸地區人民關係條例所稱「大陸地區人民」不包括下列何者？

作者林老師出題

(A) 在大陸地區設有戶籍之人民

(B) 在臺灣地區出生，其父母均為大陸地區人民者

(C) 在大陸地區出生，其父母均為大陸地區人民者

(D) 在大陸地區出生，其父母均為臺灣地區人民者

題庫0753 大陸地區人民旅居國外幾年以上，且已取得當地國籍者不適用本條例？

本條例所定大陸地區人民旅居國外者，包括在國外出生，領用大陸地區護照者。但不含旅居國外4年以上之下列人民在內：

一、取得當地國籍者。

二、取得當地永久居留權並領有我國有效護照者。

臺灣地區與大陸地區人民關係條例施行細則第7條

過去出題

(D) 依臺灣地區與大陸地區人民關係條例有關大陸地區人民之規定，於大陸地區人民旅居國外者，仍然有所適用。但不含旅居國外幾年以上，且已取得當地國籍者？　　　　　　　　　　　　　　　　　　102外語導遊實務（二）

(A) 1年　　　　　　　　　　　　　(B) 2年

(C) 3年　　　　　　　　　　　　　(D) 4年

題庫0754 兩岸人民關係條例中如何區分「臺灣地區人民」和「大陸地區人民」？

「臺灣地區人民」和「大陸地區人民」定義上的差異是戶籍所在地。

臺灣地區與大陸地區人民關係條例第2條

過去出題

(C) 下列何者是臺灣地區與大陸地區人民關係條例用來定義「臺灣地區人民」與「大陸地區人民」身分的事項？　　　　　　　　　　96外語導遊實務（二）

(A) 住所　　　　　　　　　　　　(B) 居所

(C) 戶籍　　　　　　　　　　　　(D) 長期居住

(A) 下列何者是臺灣地區與大陸地區人民關係條例用來定義「臺灣地區人民」與「大陸地區人民」身分的事項？　　　　　　　　　　99外語領隊實務（二）

(A) 戶籍　　　　　　　　　　　　(B) 住所

(C) 居所　　　　　　　　　　　　(D) 國籍

(C) 下列何者是臺灣地區與大陸地區人民關係條例用來定義「臺灣地區人民」與「大陸地區人民」身分？　　　　　　　　　　　101外語導遊實務（二）

(A) 籍貫　　　　　　　　　　　　(B) 國籍

(C) 戶籍　　　　　　　　　　　　(D) 居所

(B) 臺灣地區與大陸地區人民關係條例用何種事項來定義「臺灣地區人民」與「大陸地區人民」之身分？　　　　　　　　　103外語導遊實務（二）

(A) 國籍　　　　　　　　　　　　(B) 戶籍

(C) 居所　　　　　　　　　　　　(D) 居住之事實

題庫0755 臺灣地區與大陸地區人民關係條例之主管機關為何單位？

行政院大陸委員會統籌處理有關大陸事務，為本條例之主管機關。

臺灣地區與大陸地區人民關係條例第3-1條

過去出題

(C) 臺灣地區與大陸地區人民關係條例之主管機關為：　　　93外語領隊實務（二）
(A) 內政部
(B) 行政院
(C) 陸委會
(D) 海基會

(D) 政府現階段負責統籌協調大陸政策的機關為何？　　　97華語導遊實務（二）
(A) 行政院對大陸事務辦公室
(B) 國家安全會議
(C) 財團法人海峽交流基金會
(D) 行政院大陸委員會

(D) 依據臺灣地區與大陸地區人民關係條例第3條之1，該條例主管機關為何？
100外語導遊實務（二）
(A) 內政部入出國及移民署
(B) 財團法人海峽交流基金會
(C) 內政部
(D) 行政院大陸委員會

(C) 臺灣地區與大陸地區人民關係條例的主管機關為何？　　　103外語領隊實務（二）
(A) 行政院
(B) 法務部
(C) 行政院大陸委員會
(D) 內政部

(D) 下列何者為統籌處理有關大陸事務，而為臺灣地區與大陸地區人民關係條例
之主管機關？　　　104華語領隊實務（二）
(A) 交通部
(B) 內政部
(C) 財團法人海峽交流基金會
(D) 行政院大陸委員會

題庫0756 臺灣地區與大陸地區人民關係條例所稱「協議」之定義為何？

本條例所稱協議，係指臺灣地區與大陸地區間就涉及行使公權力或政治議題事
項所簽署之文書；協議之附加議定書、附加條款、簽字議定書、同意紀錄、附
錄及其他附加文件，均屬構成協議之一部分。

臺灣地區與大陸地區人民關係條例第4-2條

(A) 臺灣地區與大陸地區人民關係條例所稱協議，係指臺灣地區與大陸地區間就涉及行使公權力或政治議題事項所簽署之文書；協議之附加議定書、附加條款、簽字議定書、同意紀錄、附錄及其他附加文件，是否為協議之一部分？

<div align="right">95外語導遊實務（二）</div>

(A) 均屬構成協議之一部分
(B) 不構成協議之一部分
(C) 是否構成協議之一部分，視個案而定
(D) 是否構成協議之一部分，要看有無公權力之委託

題庫0757 受委託簽署協議之機構應將協議草案陳報何單位同意？

受委託簽署協議之機構、民間團體或其他具公益性質之法人，應將協議草案報經委託機關陳報行政院同意，始得簽署。

<div align="right">臺灣地區與大陸地區人民關係條例第5條</div>

(D) 依臺灣地區與大陸地區人民關係條例第4條第3項或第4條之2第2項，受委託簽署協議之機構、民間團體或其他具公益性質之法人，應將協議草案報經委託機關陳報何機關同意，始得簽署？

<div align="right">102外語導遊實務（二）</div>

(A) 立法院　　　　　　　　　　(B) 司法院
(C) 行政院大陸委員會　　　　　(D) 行政院

題庫0758 「協議」報請行政院核定之限期為何？

協議之內容涉及法律之修正或應以律定之者，協議辦理機關應於協議簽署後30日內報請行政院核轉立法院審議；其內容未涉及法律之修正或無須另以法律定之者，協議辦理機關應於協議簽署後30日內報請行政院核定，並送立法院備查，其程序，必要時以機密方式處理。

<div align="right">臺灣地區與大陸地區人民關係條例第5條</div>

(D) 我方財團法人海峽交流基金會與大陸海峽兩岸關係協會所簽署的協議，其內容涉及法律修正或應以法律定之者，須送立法院審議；未涉及法律之修正或無須另以法律定之者，送立法院備查；這是下列哪一項法律的規定？

<div align="right">101華語導遊實務（二）</div>

(A) 中華民國憲法　　　　　　　(B) 行政院組織法
(C) 行政院大陸委員會組織條例　(D) 臺灣地區與大陸地區人民關係條例

第四單元　兩岸相關法規

(D) 兩岸協議之內容涉及法律之修正或應以法律定之者，協議辦理機關應於協議
簽署後幾日內報請行政院核轉立法院審議？　　　　　103外語導遊實務（二）
(A) 60日　　　　　　　　　　　　　　(B) 50日
(C) 40日　　　　　　　　　　　　　　(D) 30日

(B) 兩岸所簽署之協議，行政院係送立法院審議或備查？　　103外語領隊實務（二）
(A) 以協議之內容重要性與否，決定送立法院審議或備查
(B) 以協議之內容涉及法律訂定或修正與否，決定送立法院審議或備查
(C) 一律送立法院審議
(D) 一律送立法院備查

題庫0759 臺灣地區地方政府能否與大陸地區人民、法人、團體簽署協議？

臺灣地區各級地方政府機關（構），非經行政院大陸委員會授權，不得與大陸
地區人民、法人、團體或其他機關（構），以任何形式協商簽署協議。

臺灣地區與大陸地區人民關係條例第5-1條

過去出題

(B) 臺灣地區地方政府要與大陸地區的法人團體簽署協議，要先經過哪個機關的授
權？　　　　　　　　　　　　　　　　　　　　　98外語導遊實務（二）
(A) 臺灣省政府　　　　　　　　　　　(B) 行政院大陸委員會
(C) 法務部　　　　　　　　　　　　　(D) 不需要任何機關的授權

題庫0760 臺灣地區人民、法人、團體能否與大陸地區人民、法人、團體簽署涉及
公權力或政治議題之協議？

臺灣地區人民、法人、團體或其他機構，除依本條例規定，經行政院大陸委員
會或各該主管機關授權，不得與大陸地區人民、法人、團體或其他機關（構）
簽署涉及臺灣地區公權力或政治議題之協議。

臺灣地區與大陸地區人民關係條例第5-1條

過去出題

(D) 臺灣地區人民、法人、團體或其他機構得否與大陸地區人民、法人、團體或
其他機關（構）協商，簽署涉及臺灣地區公權力事項的協議？
　　　　　　　　　　　　　　　　　　　　　　　　96華語導遊實務（二）
(A) 可以自由簽署協議
(B) 須經立法院授權
(C) 須經考試院授權
(D) 須經行政院大陸委員會或各該主管機關授權

(C) 臺灣地區人民、法人、團體或其他機構得否與大陸地區人民、法人、團體或其他機關（構）協商簽署涉及公權力事項的協議？　100外語導遊實務（二）

(A) 須經司法院授權

(B) 須經立法院授權

(C) 須經行政院大陸委員會或各該主管機關授權

(D) 須經監察院授權

(C) 臺灣地區各級地方政府機關要與大陸地區團體以任何形式協商簽署協議，必須先經哪個機關的授權？　104外語導遊實務（二）

(A) 臺灣省政府　　　　　　　　(B) 內政部

(C) 行政院大陸委員會　　　　　(D) 該協議涉及業務之主管機關

(D) 臺灣地區各級地方政府機關（構），非經下列何機關授權，不得與大陸地區人民、法人、團體或其他機關（構），以任何形式協商簽署協議？　104華語導遊實務（二）

(A) 總統府　　　　　　　　　　(B) 國家安全會議

(C) 財團法人海峽交流基金會　　(D) 行政院大陸委員會

題庫0761 行政院可依何原則可許大陸地區之法人、團體在臺灣地區設定分支機構？

為處理臺灣地區與大陸地區人民往來有關之事務，行政院得依對等原則，許可大陸地區之法人、團體或其他機構在臺灣地區設立分支機構。

臺灣地區與大陸地區人民關係條例第6條

過去出題

(A) 為處理臺灣地區與大陸地區人民往來有關之事務，行政院可依哪種原則，許可大陸地區之法人，團體或其他機構在臺灣地區設立分支機構？　93外語導遊實務（二）

(A) 對等原則　　　　　　　　　(B) 國內事務原則

(C) 比例原則　　　　　　　　　(D) 尊嚴比例原則

(A) 為處理臺灣地區與大陸地區人民往來有關之事務，行政院可依哪種原則，許可大陸地區之法人、團體或其他機構在臺灣地區設定分支機構？　97外語導遊實務（二）

(A) 對等原則　　　　　　　　　(B) 依兩岸協商而定

(C) 比例原則　　　　　　　　　(D) 尊嚴比例原則

第四單元
兩岸相關法規

(C) 為處理兩岸人民往來有關之事務，行政院得依何種原則許可大陸地區之法人、團體或其他機構在臺灣地區設立分支機構？ 98外語導遊實務（二）
(A) 比例原則 　　　　　　　　　(B) 競爭原則
(C) 對等原則 　　　　　　　　　(D) 互補原則

(C) 依臺灣地區與大陸地區人民關係條例第6條之規定：為處理臺灣地區與大陸地區人民往來有關之事務，行政院得依何種原則，許可大陸地區之法人、團體或其他機構在臺灣地區設立分支機構？ 102外語導遊實務（二）
(A) 公正 　　　　　　　　　　　(B) 嚴明
(C) 對等 　　　　　　　　　　　(D) 便利

(C) 為處理兩岸人民往來有關的事務，行政院得依何種原則許可大陸地區之法人、團體或其他機構在臺灣地區設立分支機構？ 103外語導遊實務（二）
(A) 比重原則 　　　　　　　　　(B) 互補原則
(C) 對等原則 　　　　　　　　　(D) 互助原則

(C) 為處理兩岸人民往來有關之事務，行政院得依何種原則，許可大陸地區之法人、團體或其他機構在臺灣地區設立分支機構？ 104華語領隊實務（二）
(A) 互補原則 　　　　　　　　　(B) 競爭原則
(C) 對等原則 　　　　　　　　　(D) 普遍原則

題庫0762 大陸地區製作之文書如何推定為真正？

在大陸地區製作之文書，經行政院設立或指定之機構或委託之民間團體驗證者，推定為真正。

臺灣地區與大陸地區人民關係條例第7條

過去出題

(B) 在大陸地區製作之文書，經行政院設立或指定之機構或委託之民間團體驗證者，其效力如何？ 97華語導遊實務（二）
(A) 具有實質證據力
(B) 推定為真正
(C) 主管機關有反證事實證明其為不實者，亦不得推翻驗證結果
(D) 既無形式證據力，亦無實質證據力

(C) 在大陸地區製作之文書，經財團法人海峽交流基金會（以下簡稱海基會）驗證者，對於其驗證效力之敘述，下列何者正確？ 102外語領隊實務（二）
(A) 主管機關不得推翻其驗證之結果
(B) 海基會之驗證具有實質證據力
(C) 海基會之驗證僅得推定為真正
(D) 海基會之驗證既無形式證據力，亦無實質證據力

(B) 依據臺灣地區與大陸地區人民關係條例第7條規定，在大陸地區製作之文書，經行政院設立或指定之機構或委託之民間團體驗證者，推定為真正。因此目前經過我方哪一機構驗證之大陸公證書，可作為我國法院或政府機關事實認定之依據？ 104外語領隊實務（二）
(A) 內政部移民署
(B) 財團法人海峽交流基金會
(C) 中華民國紅十字會
(D) 行政院大陸委員會

題庫0763 **推定為真正之文書的實質證據力由何機關認定？**

> 在大陸地區製作，經行政院設立或指定之機構或委託之民間團體驗證者推定為真正之文書，其實質上證據力，由法院或有關主管機關認定。
>
> **臺灣地區與大陸地區人民關係條例施行細則第9條**

過去出題

(B) 依臺灣地區與大陸地區人民關係條例第七條規定，由海基會文書驗證之文書，其實質上證據力，由法院或有關主管機關： 94華語領隊實務（二）
(A) 裁定
(B) 認定
(C) 核准
(D) 同意

(D) 在大陸地區製作之文書，經行政院設立或指定之機構或委託之民間團體驗證者，該文書之實質證據力，由誰來認定？ 96外語導遊實務（二）
(A) 財團法人海峽交流基金會
(B) 立法院
(C) 考試院
(D) 法院或有關主管機關

(D) 在大陸地區製作之文書，經行政院設立或指定之機構或委託之民間團體驗證者，該文書之實質證據力，由誰來認定？ 100華語導遊實務（二）
(A) 財團法人海峽交流基金會
(B) 行政院大陸委員會
(C) 立法院
(D) 法院或有關主管機關

(D) 在大陸地區製作之文書經財團法人海峽交流基金會驗證者，該文書之實質證據力由誰來認定？ 103外語領隊實務（二）
(A) 財團法人海峽交流基金會
(B) 行政院大陸委員會
(C) 內政部入出國及移民署
(D) 法院或有關主管機關

(C) 臺商王先生在大陸地區與臺商白女士簽訂書面契約，訂購電腦印表機1,000
台，白女士因故無法履約，返回臺灣。王先生返臺後在臺灣提起民事訴訟，下
列敘述何者正確？　　　　　　　　　　　　　　　　105華語導遊實務（二）
　　(A) 因為王先生已將該契約送請財團法人海峽交流基金會驗證，所以即使法院
　　　　認為依事實認定該契約根本不成立，也無法推翻該驗證的結果
　　(B) 因為該契約沒有經過行政院大陸委員會驗證，所以依法王先生不能向法院
　　　　提起訴訟
　　(C) 雖然該契約經過財團法人海峽交流基金會驗證，但是法院還是可以依據事
　　　　實重新認定契約是否有效成立，不受該驗證結果限制
　　(D) 因為該契約已經過財團法人海峽交流基金會驗證，所以王先生不用向法院
　　　　起訴，白女士就必須依照契約履行

題庫0764 一般國人應經何種程序進入大陸地區？

臺灣地區人民進入大陸地區，應經一般出境查驗程序。

臺灣地區與大陸地區人民關係條例第9條

過去出題

(D) 一般國人進入大陸地區之規定，係採何種制度？　　　　93外語導遊實務（二）
　　(A) 申報制　　　　　　　　　　　　(B) 許可制
　　(C) 應經特殊之出境查驗程序　　　　(D) 應經一般出境查驗程序

(A) 臺灣地區一般人民進入大陸地區應經以下何種程序？　　96華語導遊實務（二）
　　(A) 一般出境查驗程序　　　　　　　(B) 向主管機關申請許可
　　(C) 向主管機關申報　　　　　　　　(D) 特殊出境查驗程序

(D) 最新修正的臺灣地區與大陸地區人民關係條例，對於臺灣地區一般人民進入
　　大陸地區，改採：　　　　　　　　　　　　　　　97華語導遊實務（二）
　　(A) 許可制　　　　　　　　　　　　(B) 應經審查會審查程序
　　(C) 事後報備制　　　　　　　　　　(D) 應經一般出境查驗程序

(D) 一般國人進入大陸地區之規定，下列何者正確？　　　　98外語導遊實務（二）
　　(A) 申報制　　　　　　　　　　　　(B) 申報制但無須經一般出境查驗程序
　　(C) 應經特殊之出境查驗程序　　　　(D) 應經一般出境查驗程序

題庫0765 一般國人進入大陸地區由誰辦理申報程序？

主管機關得要求航空公司或旅行相關業者辦理臺灣地區人民進入大陸地區之出
境申報程序。

臺灣地區與大陸地區人民關係條例第9條

(B) 一般國人進入大陸地區，主管機關得要求下列何者辦理出境申報程序？

(A) 內政部入出國及移民署　　　　(B) 旅行相關業者
(C) 財團法人海峽交流基金會　　　(D) 相關旅行公會

(C) 主管機關得要求下列何者為臺灣地區人民進入大陸地區辦理出境申報程序？

(A) 內政部警政署航空警察局　　　(B) 欲前往大陸地區者之親友
(C) 旅行相關業者　　　　　　　　(D) 中華民國旅行商業同業公會

題庫0766 公務人員及特定身分人員如何才能進入大陸地區？

> 臺灣地區公務員，國家安全局、國防部、法務部調查局及其所屬各級機關未具公務員身分之人員，應向內政部申請許可，始得進入大陸地區。但簡任第10職等及警監4階以下未涉及國家安全機密之公務員及警察人員赴大陸地區，不在此限。
>
> **臺灣地區與大陸地區人民關係條例第9條**

(A) 旅行業代辦公務員進入大陸地區，應須辦理何種程序？　　
(A) 申請許可　　　　　　　　　(B) 申報
(C) 特許　　　　　　　　　　　(D) 特准

(B) 臺灣地區公務員應向哪一機關申請許可，始得進入大陸地區？

(A) 大陸委員會　　　　　　　　(B) 內政部
(C) 法務部調查局　　　　　　　(D) 原服務機關

(C) 臺灣地區未涉及國家安全機密之簡任或相當簡任第11職等以上之公務員，應向主管機關申請許可，始得進入大陸地區。所稱「主管機關」係指哪一個部會？

(A) 行政院大陸委員會　　　　　(B) 法務部
(C) 內政部　　　　　　　　　　(D) 外交部

(B) 政務人員及直轄市長、縣（市）長依規定申請進入大陸地區者，應填具進入大陸地區申請書表，向哪個機關申請許可？　　
(A) 行政院大陸委員會　　　　　(B) 內政部
(C) 行政院　　　　　　　　　　(D) 所屬上級中央機關

(C) 依據臺灣地區與大陸地區人民關係條例第9條規定，臺灣地區公務員，國家安
全局、國防部、法務部調查局及其所屬各級機關未具公務員身分之人員，應向
內政部申請許可，始得進入大陸地區。但下列何種人員不在此限？

103華語導遊實務（二）

(A) 所有未涉及國家安全機密之公務員及警察人員
(B) 所有未涉及國家安全機密之公務員、外交人員及警察人員
(C) 簡任第10職等及警監4階以下未涉及國家安全機密之公務員及警察人員
(D) 簡任第12職等及警監4階以下未涉及國家安全機密之公務員及警察人員

題庫0767 **政務人員、直轄市長如何才能進入大陸地區？**

臺灣地區人民具有下列身分者，進入大陸地區應經申請，並經內政部會同國家安全局、法務部及行政院大陸委員會組成之審查會審查許可：
一、政務人員、直轄市長。
二、於國防、外交、科技、情報、大陸事務或其他相關機關從事涉及國家安全、利益或機密業務之人員。
三、受前款機關委託從事涉及國家安全、利益或機密公務之個人或民間團體、機構成員。
四、前三款退離職未滿3年之人員。
五、縣（市）長。

臺灣地區與大陸地區人民關係條例第9條

過去出題

(D) 臺灣地區直轄市長，進入大陸地區應經申請，並經內政部會同國家安全局、
行政院大陸委員會與哪一部會組成之審查會審查許可？ 97華語導遊實務（二）
(A) 外交部 (B) 交通部
(C) 國防部 (D) 法務部

(D) 下列何種身分之臺灣地區人民，進入大陸地區不須經內政部核准？

102華語領隊實務（二）

(A) 政務人員 (B) 直轄市長
(C) 縣（市）長 (D) 縣（市）議會議長

(C) 下列何種身分之臺灣地區人民，進入大陸地區不須經內政部核准？

104華語導遊實務（二）

(A) 政務人員 (B) 直轄市長
(C) 直轄市議會議長 (D) 縣（市）長

題庫0768 政務人員、直轄市長可以去大陸地區進行哪些活動？

擔任行政職務之政務人員、直轄市長、縣（市）長及涉及國家機密人員，符合下列各款情形之一者，始得申請進入大陸地區：
一、在大陸地區有設戶籍之配偶或四親等內之親屬。
二、其在臺灣地區配偶或四親等內之親屬進入大陸地區，罹患傷病或死亡未滿1年，或有其他危害生命之虞之情事，或確有探視之必要。
三、進入大陸地區從事與業務相關之交流活動或會議。
四、經所屬機關（構）遴派或同意出席專案活動或會議。

臺灣地區公務員及特定身分人員進入大陸地區許可辦法第6條

過去出題

(D) 擔任行政職務之政務人員不得以下列何種事由申請進入大陸地區？

98華語導遊實務（二）

 (A) 參加國際組織舉辦之國際會議或活動
 (B) 從事與業務相關之交流活動或會議
 (C) 經機關遴派出席專案活動或會議
 (D) 觀光活動

(D) 臺灣地區直轄市長、縣（市）長不得以下列何事由申請進入大陸地區？

100華語導遊實務（二）

 (A) 參加與縣（市）政業務相關之兩岸交流活動或會議
 (B) 參加大陸地區舉辦之國際會議或活動
 (C) 參加國際組織舉辦之國際會議或活動
 (D) 親友觀光活動

題庫0769 申請人縣市長以外機關首長時，應由哪一機關核准？

申請人為直轄市長、縣（市）長以外機關首長者，應於主管機關許可前，報經所屬機關之上一級機關核准。

臺灣地區公務員及特定身分人員進入大陸地區許可辦法第8條

過去出題

(A) 中央研究院院長申請進入大陸地區，需報經下列何者同意？

94華語領隊實務（二）

 (A) 總統 (B) 行政院
 (C) 大陸委員會 (D) 教育部

第四單元

兩岸相關法規

題庫0770 政務人員、直轄市長退離職未滿幾年進入大陸地區仍須申請許可?

退離職未滿<u>3年</u>之政務人員、直轄市長,進入大陸地區仍須申請許可。

臺灣地區與大陸地區人民關係條例第9條

過去出題

(C) 直轄市長退離職未滿幾年,進入大陸地區應經申請,並經內政部會同相關單位組成之審查會審查許可? 94華語領隊實務(二)
(A) 1年 (B) 2年
(C) 3年 (D) 4年

(A) 退離職未滿幾年之政務人員,其進入大陸地區仍應申請許可? 98華語導遊實務(二)

(A) 3年 (B) 4年
(C) 5年 (D) 6年

(C) 我政務人員退離職時,原則上未滿幾年,進入大陸地區應經申請,並經內政部會同國家安全局、法務部及行政院大陸委員會組成之審查會審查許可? 102華語領隊實務(二)

(A) 1年 (B) 2年
(C) 3年 (D) 4年

題庫0771 臺灣地區人民能否在大陸設有戶籍或是領用大陸護照?

臺灣地區人民不得在大陸地區設有戶籍或領用大陸地區護照。

臺灣地區與大陸地區人民關係條例第9-1條

過去出題

(C) 臺灣地區人民不得在大陸地區設有戶籍或: 93外語領隊實務(二)
(A) 結婚 (B) 定居
(C) 領用大陸地區護照 (D) 購買不動產

(A) 臺灣地區人民不得在大陸地區辦理當地何種證件? 94華語導遊實務(二)
(A) 護照 (B) 常住證
(C) 永久居留證 (D) 長期居留證

題庫0772 臺灣地區人民在大陸設有戶籍或是領用大陸護照對臺灣人民身分會有何影響？

違反規定在大陸地區設有戶籍或領用大陸地區護照者，除經有關機關認有特殊考量必要外，<u>喪失臺灣地區人民身分</u>及其在臺灣地區選舉、罷免、創制、複決、擔任軍職、公職及其他以在臺灣地區設有戶籍所衍生相關權利。

臺灣地區與大陸地區人民關係條例第9-1條

過去出題

(C) 臺灣地區人民在大陸地區之何種行為，將致喪失臺灣地區人民之身分？

93華語領隊實務（二）

(A) 結婚　　　　　　　　　　　(B) 置產
(C) 設有戶籍　　　　　　　　　(D) 就學

(D) 臺灣地區人民有下列哪一種情事者，喪失臺灣地區人民身分？

95華語導遊實務（二）

(A) 在大陸地區企業工作超過4年　(B) 在大陸地區投資超過10年
(C) 領有美國護照　　　　　　　(D) 在大陸地區設有戶籍

(B) 國人在大陸地區設有戶籍時，對其臺灣身分有何影響？

96華語領隊實務（二）

(A) 臺灣地區身分不受影響
(B) 喪失臺灣地區人民身分
(C) 不得返回臺灣地區
(D) 具有雙重身分，因而不受我政府保護

(B) 臺灣地區人民在大陸地區已設有戶籍者，會有下列何種效果？

98外語導遊實務（二）

(A) 臺灣地區人民所屬之責任及義務，因而免除或變更
(B) 喪失臺灣地區人民身分
(C) 僅喪失臺灣地區人民之選舉、罷免、創制、複決權利
(D) 具有雙重身分，因而不受我政府保護

(C) 臺灣地區人民在大陸地區設有戶籍或領用大陸地區護照者：

99華語導遊實務（二）

(A) 不影響其臺灣地區人民身分
(B) 除經有關主管機關認有特殊考量必要外，喪失大陸地區人民身分
(C) 除經有關主管機關認有特殊考量必要外，喪失臺灣地區人民身分
(D) 不影響其在臺灣地區選舉、罷免、創制、複決的權利

(B) 臺灣地區人民如在大陸地區設有戶籍，下列敘述何者正確？
104外語導遊實務（二）
　　(A) 不影響其臺灣地區人民之身分
　　(B) 除經有關主管機關認有特殊考量必要外，喪失臺灣地區人民之身分
　　(C) 除經有關主管機關認有特殊考量必要外，喪失大陸地區人民之身分
　　(D) 不影響其在臺灣地區選舉、罷免、創制、複決的權利

(C) 有關臺灣地區與大陸地區人民關係條例之規定，以下敘述何者錯誤？
104外語領隊實務（二）
　　(A) 大陸地區人民申請進入臺灣地區團聚、居留或定居者，應接受面談、按捺
　　　　指紋
　　(B) 經許可進入臺灣地區之大陸地區人民，不得從事與許可目的不符之活動
　　(C) 臺灣地區人民在大陸地區設有戶籍後，仍保有臺灣地區人民身分
　　(D) 臺灣地區人民進入大陸地區者，不得從事妨害國家安全或利益之活動

(B) 國人在大陸地區已設有戶籍，法律身分有何影響？　　105外語導遊實務（二）
　　(A) 免除或變更臺灣地區人民身分所負之責任及義務
　　(B) 喪失臺灣地區人民身分
　　(C) 僅喪失臺灣地區人民之選舉、罷免、創制、複決權利
　　(D) 具有雙重身分，因而不受我政府保護

題庫0773 喪失臺灣地區人民身分者的臺灣地區戶籍登記會被何單位註銷？

喪失臺灣地區人民身分者，會由戶政機關註銷其臺灣地區之戶籍登記。
臺灣地區與大陸地區人民關係條例第9-1條

過去出題

(D) 以下對臺灣地區人民行為規定之敘述，何者錯誤？　　94外語導遊實務（二）
　　(A) 臺灣地區人民不得領用大陸地區護照
　　(B) 臺灣地區人民不得在大陸地區設有戶籍
　　(C) 臺灣地區人民領用大陸地區護照將喪失臺灣地區人民身分
　　(D) 臺灣地區人民領用大陸地區護照，可不註銷臺灣地區之戶籍登記

題庫0774 喪失臺灣地區人民身分者，其因臺灣地區人民身分所負之責任及義務可否免除？

因在大陸地區設有戶籍而喪失臺灣地區人民身分者，其因臺灣地區人民身分所負之責任及義務，不因而喪失或免除。
臺灣地區與大陸地區人民關係條例第9-1條

(D) 依臺灣地區與大陸地區人民關係條例，臺灣地區人民在大陸地區設有戶籍或領用大陸地區護照者，除經有關機關認有特殊考量必要外，喪失臺灣地區人民身分及其在臺灣地區選舉、罷免、創制、複決、擔任軍職、公職及其他以在臺灣地區設有戶籍所衍生相關權利，並由戶政機關註銷其臺灣地區之戶籍登記；但其因臺灣地區人民身分所負之責任及義務，有何規定？ 97華語導遊實務（二）

(A) 一併喪失或免除

(B) 視情況而定

(C) 返回臺灣時仍須負擔，在大陸時就不需要

(D) 不因而喪失或免除

題庫0775 哪種身分之人民喪失臺灣地區人民身分後無法回復？

本辦法適用對象，指在臺灣地區原設有戶籍人民於大陸地區設有戶籍或領用大陸地區護照，致喪失臺灣地區人民身分者。適用對象，<u>不包括大陸地區人民取得臺灣地區人民身分後，再次轉換為大陸地區人民者</u>。

在臺原有戶籍大陸地區人民申請回復臺灣地區人民身分許可辦法第2條

(B) 大陸地區人民經許可在臺定居設籍，取得臺灣地區人民身分，嗣後又在大陸地區設有戶籍或領用大陸護照，致喪失臺灣地區人民身分者，可否申請回復臺灣地區人民身分？ 98外語導遊實務（二）

(A) 可以申請回復

(B) 不可以申請回復

(C) 除有事實足認有危害國家安全或社會安定之情形外，原則上可以申請回復

(D) 除有曾擔任中共黨政軍職務之情形外，原則上可以申請回復

題庫0776 大陸地區人民如何進入臺灣地區？

大陸地區人民<u>非經主管機關許可</u>，不得進入臺灣地區。

臺灣地區與大陸地區人民關係條例第10條

(B) 大陸地區人民申請進入臺灣地區之主管機關為何？ 93外語領隊實務（二）

(A) 陸委會　　　　　　　　　　(B) 內政部

(C) 交通部　　　　　　　　　　(D) 陸委會香港事務局及澳門辦事處

(B) 大陸地區人民進入臺灣地區，是採取何種制度？ 93外語導遊實務（二）

(A) 申報制　　　　　　　　　　(B) 許可制

(C) 配額制　　　　　　　　　　(D) 特許制

第四單元　兩岸相關法規

（B）大陸地區人民申請進入臺灣地區探親，目前是採取何種制度？

96外語導遊實務（二）

(A) 申報制　　　　　　　　　　(B) 許可制
(C) 特別審查制　　　　　　　　(D) 特許制

（A）大陸地區人民進入臺灣地區，應經下列何種程序？ 97外語導遊實務（二）
(A) 向內政部申請許可
(B) 向行政院大陸委員會申請許可
(C) 向財團法人海峽交流基金會申請許可
(D) 向外交部申請許可

（B）對大陸地區人民進入臺灣地區，現行規定採取： 99外語導遊實務（二）
(A) 備查制　　　　　　　　　　(B) 許可制
(C) 原則開放，沒有事由限制　　(D) 禁止入境

（B）對於大陸地區人民申請進入臺灣地區，現行規定是採取： 101外語領隊實務（二）
(A) 備查制　　　　　　　　　　(B) 許可制
(C) 申報制　　　　　　　　　　(D) 禁止入境

（C）對大陸地區人民進入臺灣地區，現行規定採取何種制度？ 105外語導遊實務（二）
(A) 備查制　　　　　　　　　　(B) 申報制
(C) 許可制　　　　　　　　　　(D) 禁止入境

題庫0777 大陸地區人民以哪些事由申請進入臺灣地區者應接受面談、按捺指紋？

大陸地區人民申請進入臺灣地區團聚、居留或定居者，應接受面談、按捺指紋並建檔管理之；未接受面談、按捺指紋者，不予許可其團聚、居留或定居之申請。

臺灣地區與大陸地區人民關係條例第10-1條

過去出題

（B）大陸地區人民申請進入臺灣地區團聚、居留或定居者，應接受：

93外語領隊實務（二）

(A) 訪查及輔導　　　　　　　　(B) 面談及按捺指紋
(C) 面試及輔導　　　　　　　　(D) 面談及測謊

（C）哪一類大陸地區人民申請進入臺灣地區時，應接受面談、按捺指紋？

94華語導遊實務（二）

(A) 探親及探病　　　　　　　　(B) 專業交流
(C) 大陸配偶　　　　　　　　　(D) 觀光

(A) 大陸地區人民申請進入臺灣地區時，何種情形不用接受面談、按捺指紋並建檔管理？

96外語導遊實務（二）

(A) 觀光旅遊 　　　　　　　　　(B) 團聚
(C) 居留 　　　　　　　　　　　(D) 定居

(C) 申請進入臺灣地區，應接受面談、按捺指紋之大陸地區人民為：

96華語導遊實務（二）

(A) 來臺探親 　　　　　　　　　(B) 來臺探病
(C) 大陸配偶 　　　　　　　　　(D) 來臺從事商務活動

(D) 大陸地區人民申請進入臺灣地區團聚、居留或定居者，除應接受面談外，是否仍需按捺指紋並建檔管理？

97外語導遊實務（二）

(A) 不需要 　　　　　　　　　　(B) 個案審酌
(C) 若經許可就不需要 　　　　　(D) 需要

(C) 大陸地區人民以下列何種事由申請進入臺灣地區，應接受面談及按捺指紋？

98外語導遊實務（二）

(A) 探親、探病 　　　　　　　　(B) 從事專業交流活動
(C) 團聚、居留或定居 　　　　　(D) 從事商務活動

(D) 大陸地區人民申請進入臺灣地區團聚、居留或定居者之程序為何？

99華語導遊實務（二）

(A) 應接受面談、體檢並建檔管理　(B) 應接受筆試、面談並建檔管理
(C) 應接受筆試、體檢並建檔管理　(D) 應接受面談、按捺指紋並建檔管理

(C) 大陸地區人民以下列何種事由申請進入臺灣地區，依規定不需要接受面談及按捺指紋？

101外語導遊實務（二）

(A) 申請團聚 　　　　　　　　　(B) 申請居留
(C) 申請來臺從事專業活動 　　　(D) 申請定居

(B) 依據臺灣地區與大陸地區人民關係條例第10條之1，大陸地區人民申請進入臺灣地區團聚或居留者，應該：

101華語導遊實務（二）

(A) 有相當學歷證明文件
(B) 接受面談、按捺指紋並建檔管理
(C) 有相當財產足以自立或生活保障無虞
(D) 檢附新臺幣200萬元財力證明之文件

題庫0778 臺灣地區人民之直系血親及配偶申請定居之年齡限制為何？

大陸地區人民為臺灣地區人民之直系血親及配偶，年齡在70歲以上、12歲以下者，得申請在臺灣地區定居，每年申請在臺灣地區定居之數額，得予限制。

臺灣地區與大陸地區人民關係條例第16條

(C) 大陸地區人民有臺灣地區之直系血親及配偶時，其申請在臺定居之年齡限制為
何？ 93外語導遊實務（二）
 (A) 65歲以上、12歲以下者 (B) 65歲以上、15歲以下者
 (C) 70歲以上、12歲以下者 (D) 70歲以上、15歲以下者

(D) 大陸地區人民為臺灣地區人民之直系血親或配偶，年齡在70歲以上或12歲以
下者，得申請在臺： 95華語導遊實務（二）
 (A) 團聚 (B) 居留
 (C) 依親 (D) 定居

(A) 下列大陸地區人民，何者每年申請在臺灣地區定居之數額，得予限制？
93華語領隊實務（二）
 (A) 臺灣地區人民之直系血親及配偶，年齡在70歲以上、12歲以下者
 (B) 民國76年11月1日前，因船舶故障、海難或其他不可抗力之事由滯留大陸
地區，且在臺灣地區原有戶籍之漁民或船員
 (C) 民國38年政府遷臺前，以公費派赴大陸地區求學人員及其配偶
 (D) 民國38年政府遷臺後，因作戰或執行特種任務被俘之前國軍官兵及其配偶

(B) 臺灣地區人民在大陸地區的直系血親及配偶，符合下列哪個條件，得申請在臺
灣地區定居？ 99華語導遊實務（二）
 (A) 65歲以上或12歲以下者
 (B) 70歲以上或12歲以下者
 (C) 18歲以下者
 (D) 民國38年以後，因船舶故障、海難或其他不可抗力事由滯留大陸地區之漁
民

(B) 臺灣地區人民甲男和大陸地區人民乙女結婚後，在大陸地區生了一個兒子丙，
丙在大陸辦理戶籍登記，依現行相關規定，下列敘述何者正確？
102華語導遊實務（二）
 (A) 丙一出生即是臺灣地區人民
 (B) 丙是大陸地區人民，12歲之前可申請來臺定居
 (C) 丙同時兼具臺灣地區人民及大陸地區人民雙重身分
 (D) 丙是大陸地區人民，12歲以後可申請來臺定居

(C) 下列何種情形之大陸地區人民，不得申請來臺定居？ 104外語導遊實務（二）
 (A) 為臺灣地區人民之婚生子女，年齡在12歲以下者
 (B) 為臺灣地區人民之父母，年齡在70歲以上者
 (C) 為臺灣地區人民之兄弟姐妹
 (D) 其臺灣地區之配偶死亡，須在臺照顧未成年之親生子女者

題庫0779 大陸配偶能否進入臺灣團聚？

大陸地區人民為臺灣地區人民配偶，得依法令申請進入臺灣地區團聚，經許可入境後，得申請在臺灣地區依親居留。

臺灣地區與大陸地區人民關係條例第17條

過去出題

(C) 大陸地區人民為臺灣地區之配偶，得依法令申請進入臺灣地區，請問是依什麼法令？　　　　　　　　　　　　　　　　　　　　93華語導遊實務（二）
　　　(A) 入出國及移民法
　　　(B) 國家安全法
　　　(C) 臺灣地區及大陸地區人民關係條例
　　　(D) 香港澳門關係條例

(C) 大陸地區人民為臺灣地區人民配偶，依法令得申請進入臺灣地區團聚之條件為何？　　　　　　　　　　　　　　　　　　94外語領隊實務（二）
　　　(A) 已生產子女者　　　　　　　(B) 結婚已滿2年
　　　(C) 結婚即可　　　　　　　　　(D) 取得依親居留許可

(C) 大陸地區人民為臺灣地區人民配偶，得依法令申請進入臺灣地區團聚之條件為何？　　　　　　　　　　　　　　　　　　95外語導遊實務（二）
　　　(A) 已生產子女者　　　　　　　(B) 結婚已滿2年
　　　(C) 結婚即可　　　　　　　　　(D) 取得依親居留許可

(C) 大陸地區人民為臺灣地區人民配偶，得依法令申請進入臺灣地區團聚之條件為何？　　　　　　　　　　　　　　　　　　96外語導遊實務（二）
　　　(A) 已生產子女者　　　　　　　(B) 子女結婚
　　　(C) 結婚即可　　　　　　　　　(D) 取得依親居留許可

(C) 大陸地區人民為臺灣地區人民之配偶，得依法令申請進入臺灣地區，是依據什麼法令？　　　　　　　　　　　　　　　　　101外語領隊實務（二）
　　　(A) 入出國及移民法
　　　(B) 國家安全法
　　　(C) 臺灣地區及大陸地區人民關係條例
　　　(D) 香港澳門關係條例

(A) 依據臺灣地區與大陸地區人民關係條例第17條，大陸配偶申請居留時，有關財力證明的要求為：　　　　　　　　　　　　　101華語導遊實務（二）
　　　(A) 無須檢附任何財力證明的文件
　　　(B) 有相當財產足以自立或生活保障無虞
　　　(C) 檢附新臺幣200萬元財力證明之文件
　　　(D) 檢附新臺幣100萬元財力證明之文件

在臺灣工作之大陸地區人民居留期間最長多久？

受僱在臺灣地區工作之大陸地區人民以及來臺從事商務相關活動之大陸地區人民，得申請在臺灣地區商務或工作居留，居留期間最長為<u>3年</u>，期滿得申請延期。

臺灣地區與大陸地區人民關係條例第17條

過去出題

(C) 大陸地區人民經許可在臺商務或工作居留時，其居留期間最長為多久？

98外語領隊實務（二）

（A) 1年　　　　　　　　　　　　　（B) 2年
（C) 3年　　　　　　　　　　　　　（D) 4年

(B) 依臺灣地區與大陸地區人民關係條例之規定，大陸地區人民在臺灣地區商務或工作居留之期間最長為幾年（期滿得申請延期）？　　　**99華語領隊實務（二）**
（A) 2年　　　　　　　　　　　　　（B) 3年
（C) 4年　　　　　　　　　　　　　（D) 5年

(C) 依臺灣地區與大陸地區人民關係條例之規定，大陸地區人民在臺灣地區商務或工作居留之期間最長為幾年，期滿得申請延期？　　　**104外語導遊實務（二）**
（A) 5年　　　　　　　　　　　　　（B) 4年
（C) 3年　　　　　　　　　　　　　（D) 2年

大陸地區人民申請長期居留之條件為何？

依規定許可在臺灣地區<u>依親居留滿4年</u>，且每年在臺灣地區合法居留期間逾183日者，<u>得申請長期居留</u>。

臺灣地區與大陸地區人民關係條例第17條

過去出題

(B) 大陸地區人民為臺灣地區人民之配偶，其得申請在臺灣地區長期居留之條件為何？　　　**93外語導遊實務（二）**
（A) 取得定居資格　　　　　　　　（B) 依親居留滿4年
（C) 團聚滿4年　　　　　　　　　　（D) 結婚已滿2年且生產子女者

(B) 大陸地區人民為臺灣地區人民配偶，得申請在臺灣地區長期居留，下列何者屬條件之一？　　　**99外語導遊實務（二）**
（A) 取得定居資格　　　　　　　　（B) 依親居留滿4年
（C) 團聚滿4年　　　　　　　　　　（D) 結婚已滿2年且生產子女者

(D) 臺灣地區與大陸地區人民關係條例規定，依親居留滿幾年者，且每年在臺灣地區合法居留期間逾183日者，可以申請長期居留？　
(A) 1年　　　　　　　　　　　　(B) 2年
(C) 3年　　　　　　　　　　　　(D) 4年

(D) 大陸地區人民依規定許可在臺灣地區依親居留滿4年，且每年在臺灣地區合法居留期間逾幾日者，得申請長期居留？　
(A) 60　　　　　　　　　　　　(B) 123
(C) 163　　　　　　　　　　　　(D) 183

(D) 大陸地區人民為臺灣地區人民之配偶，經許可在臺依親居留滿幾年，且每年在臺合法居留期間逾183日者，得申請在臺長期居留？　
(A) 1年　　　　　　　　　　　　(B) 2年
(C) 3年　　　　　　　　　　　　(D) 4年

(D) 依臺灣地區與大陸地區人民關係條例規定，在臺灣地區依親居留滿4年，且每年在臺灣地區合法居留期間逾幾日者，得申請長期居留？　
(A) 100日　　　　　　　　　　　(B) 163日
(C) 173日　　　　　　　　　　　(D) 183日

題庫0782 大陸地區人民專案許可長期居留之要件為何？

> 內政部得基於政治、經濟、社會、教育、科技或文化之考量，專案許可大陸地區人民在臺灣地區長期居留，申請居留之類別及數額，得予限制；其類別及數額，由內政部擬訂，報請行政院核定後公告之。
>
> **臺灣地區與大陸地區人民關係條例第17條**

過去出題

(C) 大陸地區人民欲申請在臺灣長期居留時，下列何種情形不符合專案許可之要件？　
(A) 曾獲諾貝爾獎者
(B) 具有臺灣地區所亟需之特殊科學技術，並有豐富之工作經驗者
(C) 其配偶為臺灣地區人民
(D) 對國家有特殊貢獻，經有關單位舉證屬實者

(A) 依臺灣地區與大陸地區人民關係條例規定，哪一個機關得基於政治、經濟、社會、教育、科技或文化之考量，專案許可大陸地區人民在臺灣地區長期居留？　
(A) 內政部　　　　　　　　　　(B) 行政院
(C) 行政院大陸委員會　　　　　(D) 法務部

題庫0783 大陸地區人民長期居留之時間限制為何？

依規定許可在臺灣地區長期居留者，居留期間無限制。

臺灣地區與大陸地區人民關係條例第17條

過去出題

(C) 大陸地區人民以配偶身分來臺到定居之過程，沒有下列哪個階段？

103外語導遊實務（二）

(A) 團聚　　　　　　　　　　(B) 長期居留
(C) 永久居留　　　　　　　　(D) 依親居留

(A) 大陸地區人民經許可在臺灣地區長期居留，居留期間為何？

103華語領隊實務（二）

(A) 居留期間無限制　　　　　(B) 居留期間不得超過2年
(C) 居留期間不得超過4年　　 (D) 居留期間不得超過5年

題庫0784 大陸地區人民在臺灣地區定居之條件為何？

長期居留符合下列規定者，得申請在臺灣地區定居：
一、在臺灣地區合法居留連續2年且每年居住逾183日。
二、品行端正，無犯罪紀錄。
三、提出喪失原籍證明。
四、符合國家利益。

臺灣地區與大陸地區人民關係條例第17條

過去出題

(B) 大陸地區人民為臺灣地區人民配偶，經許可在臺灣地區長期居留滿幾年，可以申請在臺定居？

95外語導遊實務（二）

(A) 1年　　　　　　　　　　(B) 2年
(C) 3年　　　　　　　　　　(D) 4年

(B) 大陸地區人民經許可在臺灣長期居留滿幾年，並符合相關規定者，得申請在臺定居？

98華語導遊實務（二）

(A) 1年　　　　　　　　　　(B) 2年
(C) 3年　　　　　　　　　　(D) 4年

(D) 大陸配偶申請來臺定居時，對於財力證明的相關規定為何？

100外語導遊實務（二）

(A) 需有新臺幣300萬元以上證明
(B) 需有新臺幣200萬元以上證明
(C) 需有新臺幣100萬元以上證明
(D) 無須檢附財力證明的文件

(B) 大陸地區人民為臺灣地區人民之配偶，經許可在臺灣地區長期居留必須連續滿
幾年且每年居住逾183日，才可以申請在臺定居？ 102華語導遊實務（二）
(A) 1年 (B) 2年
(C) 3年 (D) 4年

題庫0785 大陸配偶取得身分證時間為幾年？

依親居留滿**4**年得申請長期居留，連續長期居留滿**2**年得申請在臺灣地區定居，
因此取得身分證須**6**年。

臺灣地區與大陸地區人民關係條例第17條

過去出題

(C) 政府縮短大陸配偶取得身分證時間，於民國98年修正臺灣地區與大陸地區人民
關係條例，取得身分證時間為幾年？ 103外語導遊實務（二）
(A) 10年 (B) 8年
(C) 6年 (D) 4年

(B) 大陸配偶依規定取得中華民國國民身分證時間為幾年？ 104華語導遊實務（二）
(A) 8年 (B) 6年
(C) 4年 (D) 2年

**題庫0786 大陸地區人民申請來臺居留或定居，主管機關得設定數額之類別為
何？**

內政部得訂定依親居留、長期居留及定居之數額及類別，報請行政院核定後公
告之。

臺灣地區與大陸地區人民關係條例第17條

過去出題

(A) 大陸地區人民申請來臺團聚、居留或定居，何者不設定數額限制？

93外語導遊實務（二）

(A) 團聚 (B) 依親居留
(C) 長期居留 (D) 定居

第四單元 兩岸相關法規

（B）大陸地區人民申請來臺居留或定居，主管機關得設定數額之類別為何？

95外語導遊實務（二）

(A) 團聚及定居數額
(B) 依親居留、長期居留及定居之數額
(C) 團聚、長期居留及定居之數額
(D) 團聚、依親居留、長期居留之數額

（B）內政部得訂定大陸地區人民依親居留、長期居留及定居之數額及類別，經報請哪一個機關核定後公告之？　　97外語導遊實務（二）
(A) 行政院大陸委員會　　　　　　(B) 行政院
(C) 立法院　　　　　　　　　　　(D) 監察院

（B）內政部訂定大陸地區人民依親居留、長期居留及定居之數額及類別，應報請哪一個機關核定後公告之？　　103外語導遊實務（二）
(A) 立法院　　　　　　　　　　　(B) 行政院
(C) 行政院大陸委員會　　　　　　(D) 監察院

題庫0787 **大陸配偶能否在臺灣工作？**

依規定許可在臺灣地區依親居留或長期居留者，居留期間得在臺灣地區工作。
臺灣地區與大陸地區人民關係條例第17-1條

過去出題

（A）大陸地區人民為臺灣地區人民配偶，經許可在臺長期居留者，居留期間可否工作？　　97華語導遊實務（二）
(A) 得在臺工作，不須申請許可
(B) 得向行政院勞工委員會申請許可後，受僱在臺工作
(C) 得向行政院大陸委員會申請許可後，受僱在臺工作
(D) 不能在臺工作

（D）大陸配偶入境並通過面談，在依親居留期間有關工作權之取得有何規範？

100華語領隊實務（二）

(A) 3年後可申請在臺工作
(B) 2年後可申請在臺工作
(C) 1年後可申請在臺工作
(D) 無須申請許可，即可在臺工作

(B) 經修正臺灣地區與大陸地區人民關係條例部分條文，行政院自民國98年8月14日起實施全面放寬大陸配偶工作權。下列有關大陸配偶工作權的敘述何者正確？　101外語導遊實務（二）

 (A) 只要合法入境，即可在臺工作

 (B) 依規定獲得在臺灣地區依親居留之許可者，於居留期間，即可在臺工作

 (C) 依規定獲得在臺灣地區依親居留之許可者，只需等待1年，即可在臺工作

 (D) 只要合法入境，通過面談後，即可在臺工作

(D) 大陸地區人民為臺灣地區人民之配偶，經許可在臺灣依親居留者，可否在臺工作？　102華語導遊實務（二）

 (A) 向行政院勞工委員會申請許可後，得受僱在臺工作

 (B) 向內政部入出國及移民署申請許可後，得受僱在臺工作

 (C) 一律不准在臺工作

 (D) 不須申請許可，可以在臺工作

(A) 大陸配偶在依親居留期間工作，是否需要向勞動部申請工作許可？　103外語領隊實務（二）

 (A) 不用申請工作許可　　　　　　(B) 要申請工作許可

 (C) 有子女才可以不用申請工作許可　(D) 有子女才需要申請工作許可

(B) 大陸地區人民為臺灣地區人民配偶，經許可在臺依親居留者，可否在臺工作？　104外語領隊實務（二）

 (A) 必須向勞動部申請許可後才可以在臺工作

 (B) 不須申請許可，就可以在臺工作

 (C) 必須向行政院大陸委員會申請許可後，才可以在臺工作

 (D) 居留期間一律不能在臺工作

(C) 大陸地區人民為臺灣地區人民之配偶，其申請來臺程序及其權益，下列敘述何者錯誤？　104華語領隊實務（二）

 (A) 第1次來臺須以團聚事由申請，面談通過後始得入境

 (B) 依親居留滿4年，且每年在臺居留逾183日，得申請長期居留

 (C) 依親居留期間不得在臺工作

 (D) 長期居留連續2年，且每年在臺居住逾183日，得申請定居

(D) 大陸配偶入境並通過面談，經許可在臺依親居留，有關其工作權之取得有何規範？　105華語導遊實務（二）

 (A) 須居住滿3年後，才可申請在臺工作

 (B) 須居住滿2年後，才可申請在臺工作

 (C) 須居住滿1年後，才可申請在臺工作

 (D) 無須申請許可，即可在臺工作

題庫0788 大陸地區人民有哪些情形應強制出境？

進入臺灣地區之大陸地區人民，有下列情形之一者，內政部移民署得逕行強制出境，或限令其於10日內出境，逾限令出境期限仍未出境，內政部移民署得強制出境：

一、未經許可入境。

二、經許可入境，已逾停留、居留期限，或經撤銷、廢止停留、居留、定居許可。

三、從事與許可目的不符之活動或工作。

四、有事實足認為有犯罪行為。

五、有事實足認為有危害國家安全或社會安定之虞。

六、非經許可與臺灣地區之公務人員以任何形式進行涉及公權力或政治議題之協商。

臺灣地區與大陸地區人民關係條例第18條

過去出題

(A) 大陸地區人民經許可入境，已逾停留、居留期限者，得採取以下何種處分方式？

96華語導遊實務（二）

(A) 強制出境 　　　　　　　　　(B) 處罰鍰

(C) 處有期徒刑 　　　　　　　　(D) 令其申辦延長停留期限

題庫0789 暫緩強制大陸地區人民出境的情形有哪些？

依本條例規定強制大陸地區人民出境前，該人民有下列各款情事之一者，於其原因消失後強制出境：

一、懷胎5月以上或生產、流產後2月未滿。

二、患疾病而強制其出境有生命危險之虞。

大陸地區人民於強制出境前死亡者，由指定之機構依規定取具死亡證明書等文件後，連同遺體或骨灰交由其同船或其他人員於強制出境時攜返。

臺灣地區與大陸地區人民關係條例施行細則第14條

(C) 依臺灣地區與大陸地區人民關係條例規定強制大陸地區人民出境前，該人民因懷胎或生產、流產而暫緩強制出境，不包括下列何種情形？

103華語導遊實務（二）

(A) 懷胎7月以上或生產、流產後2月未滿
(B) 懷胎7月以上或生產、流產後1月未滿
(C) 懷胎2月以上或生產、流產後5月未滿
(D) 懷胎5月以上或生產、流產後2月未滿

題庫0790 強制出境之費用由誰負擔？

臺灣地區人民依規定保證大陸地區人民入境者，於被保證人屆期不離境時，應協助有關機關強制其出境，並負擔因強制出境所支出之費用。

臺灣地區與大陸地區人民關係條例第19條

(A) 國人依規定保證大陸地區人民入境者，於被保證人屆期不離境時，須負下列哪種責任？

93華語導遊實務（二）

(A) 負擔因強制出境所支出之費用　　(B) 查緝責任
(C) 刑事責任　　　　　　　　　　　(D) 賠償責任

(A) 旅行業為辦理大陸地區人民來臺觀光業務所繳納之保證金，得用在以下哪項用途？

95外語導遊實務（二）

(A) 治安機關辦理逾期停留大陸旅客之收容或強制出境所需費用
(B) 抵扣大陸地區旅行社或大陸旅客積欠之團費
(C) 旅行業同業公會推動會務活動所需費用
(D) 旅行業同業公會之規費

(A) 國人依規定保證大陸地區人民入境者，於被保證人屆期不離境時，負有下列哪種責任？

95華語領隊實務（二）

(A) 負擔因強制出境所支出之費用
(B) 協助有關機關將其查獲到案
(C) 有刑事責任
(D) 負擔因強制出境所支出之費用，並負擔對政府之損害賠償責任

(A) 國人依規定保證大陸地區人民入境者，於被保證人屆期不離境時，負有下列何種責任？

97華語導遊實務（二）

(A) 負擔因強制出境所支出之費用
(B) 協助有關機關將其查獲到案
(C) 保證人員有刑事責任
(D) 負擔因強制出境所支出之費用，並負擔對政府之損害賠償責任

（ A ）臺灣地區人民依規定保證大陸地區人民入境者，於被保證人屆期不離境時，應協助有關機關強制其出境，是否需負擔因強制出境所支出之費用？

99外語導遊實務（二）

(A) 需負擔費用

(B) 不需負擔費用

(C) 視個案而定

(D) 若無可歸責於保證人，則不需要負擔費用

（ C ）臺灣地區人民保證大陸地區人民入境者，於被保證人屆期不離境時，保證人所應負擔之責任或義務，下列敘述何者錯誤？　　103外語領隊實務（二）

(A) 應協助有關機關強制其出境

(B) 應負擔強制出境所支出之費用

(C) 保證人應負擔被保證人逾期停留之罰鍰

(D) 強制出境機關得檢具強制出境相關費用單據影本及計算書，通知保證人繳納，保證人有繳納之義務

題庫0791 哪些情形臺灣地區人民應負擔強制出境所需之費用：

臺灣地區人民有下列情形之一者，應負擔強制出境所需之費用：

一、使大陸地區人民非法入境者。

二、非法僱用大陸地區人民工作者。

三、僱用之大陸地區人民依規定強制出境者。

前項費用有數人應負擔者，應負連帶責任。

第一項費用，由強制出境機關檢具單據影本及計算書，通知應負擔人限期繳納；屆期不繳納者，依法移送強制執行。

臺灣地區與大陸地區人民關係條例第20條

過去出題

（ C ）臺灣地區人民有下列哪些情形時，應負擔強制該大陸地區人民出境所需之費用？①使大陸地區人民非法入境 ②非法僱用大陸地區人民工作 ③依規定保證大陸地區人民入境，屆期被保證人不離境時 ④未使大陸地區配偶接受面談者

100外語導遊實務（二）

(A) ①②　　　　　　　　　　　　　(B) ①③

(C) ①②③　　　　　　　　　　　　(D) ①②③④

（ B ）某甲為臺灣地區人民，非法僱用某乙大陸地區人民，依規定強制出境所需之費用應由何方負擔？　　101華語領隊實務（二）

(A) 某甲某乙負連帶責任　　　　　　(B) 某甲

(C) 某乙　　　　　　　　　　　　　(D) 執行強制出境之單位自行負責

(C) 臺灣地區人民非法僱用大陸地區人民工作時,該非法打工之大陸地區人民被查獲遣送出境所需費用,由何者負擔? 104華語導遊實務(二)
(A) 財團法人海峽交流基金會　　　(B) 海峽兩岸關係協會
(C) 該非法僱用之臺灣地區人民　　(D) 內政部移民署收容中心

題庫0792 大陸地區人民在臺灣地區設有戶籍滿10年才能從事的工作有哪些?

> 大陸地區人民經許可進入臺灣地區者,除法律另有規定外,非在臺灣地區設有戶籍滿<u>10年</u>,不得登記為<u>公職候選人、擔任公教或公營事業機關(構)人員及組織政黨</u>。
>
> **臺灣地區與大陸地區人民關係條例第21條**

過去出題

(D) 大陸地區人民經許可進入臺灣地區者,須在臺灣地區設有戶籍滿幾年,方得登記為公職候選人? 94外語導遊實務(二)
(A) 7年　　　　　　　　　　　(B) 8年
(C) 9年　　　　　　　　　　　(D) 10年

(D) 大陸地區人民經許可進入臺灣地區者,除法律另有規定外,非在臺灣地區設有戶籍滿幾年,不得登記為公職候選人、擔任公教或公營事業機關(構)人員及組織政黨? 96外語領隊實務(二)
(A) 3年　　　　　　　　　　　(B) 5年
(C) 8年　　　　　　　　　　　(D) 10年

(D) 大陸地區人民經許可進入臺灣地區者,下列何種情形應受「在臺灣地區設有戶籍滿10年」之限制? 98外語導遊實務(二)
(A) 在大學擔任客座教授　　　　(B) 繳納綜合所得稅
(C) 服義務役之士兵役　　　　　(D) 組織政黨

(B) 大陸地區人民經許可進入臺灣地區,在臺灣地區設有戶籍滿幾年,可以登記為公職候選人? 98外語領隊實務(二)
(A) 5年　　　　　　　　　　　(B) 10年
(C) 15年　　　　　　　　　　 (D) 20年

(C) 依臺灣地區與大陸地區人民關係條例第21條規定,下列哪一類職務大陸地區人民必須在臺灣地區設籍滿10年才可以擔任? 102華語導遊實務(二)
(A) 大學研究員　　　　　　　　(B) 大學客座教授
(C) 公職候選人　　　　　　　　(D) 大學博士後研究

(C) 大陸地區人民在臺灣地區設有戶籍滿幾年，才可以登記為公職候選人？

(A) 20年　　　　　　　　　　　(B) 15年
(C) 10年　　　　　　　　　　　(D) 5年

(D) 大陸地區人民經許可進入臺灣地區者，除法律另有規定外，非在臺灣地區設
有戶籍滿幾年，不得登記為公職候選人、擔任公教或公營事業機關（構）人員
及組織政黨？　　　　　　　　　　　　　　103華語導遊實務（二）
(A) 3年　　　　　　　　　　　(B) 5年
(C) 7年　　　　　　　　　　　(D) 10年

(B) 大陸地區人民除法律另有規定外，非在臺灣地區設有戶籍滿幾年，不得擔任公
職人員？　　　　　　　　　　　　　　　103外語領隊實務（二）
(A) 5年　　　　　　　　　　　(B) 10年
(C) 15年　　　　　　　　　　　(D) 20年

(B) 大陸地區人民經許可進入臺灣地區者，除法律另有規定外，若要登記為公職候
選人，必須符合下列哪個條件？　　　　　104華語導遊實務（二）
(A) 對臺灣地區國際形象有特殊貢獻者
(B) 在臺灣地區設有戶籍滿10年者
(C) 熱心社會公益，經有關機關舉證屬實者
(D) 在臺灣地區長期居留滿10年者

題庫0793 大陸地區人民在臺灣地區設有戶籍滿20年才能從事的工作有哪些？

非在臺灣地區設有戶籍滿20年，不得擔任情報機關（構）人員，或國防機關
（構）之下列人員：

一、志願役軍官、士官及士兵。

二、義務役軍官及士官。

三、文職、教職及國軍聘雇人員。

臺灣地區與大陸地區人民關係條例第21條

過去出題

(B) 大陸地區人民經許可進入臺灣地區者，下列何種情形不受應「在臺灣地區設有
戶籍滿20年」之限制？　　　　　　　　　95外語導遊實務（二）
(A) 國軍聘雇人員　　　　　　　　(B) 義務役士兵
(C) 志願役軍官　　　　　　　　　(D) 志願役士兵

(C) 大陸地區人民經許可進入臺灣地區者，想在國防部擔任國軍聘雇人員，其必要
條件之一是必須在臺灣地區設有戶籍滿多少年？　　97外語導遊實務（二）
(A) 10年　　　　　　　　　　　(B) 15年
(C) 20年　　　　　　　　　　　(D) 25年

(C) 大陸地區人民經許可進入臺灣地區者,下列何種情形應受「在臺灣地區設有戶籍滿20年」之限制? 98華語領隊實務(二)
(A) 擔任臺灣電力公司職員 　　(B) 登記為立法委員候選人
(C) 受聘擔任國防大學講師 　　(D) 組織政黨

(C) 大陸地區人民經許可進入臺灣地區者,下列何種情形應受「在臺灣地區設有戶籍滿20年」之限制? 99外語導遊實務(二)
(A) 組織政黨 　　(B) 登記為公職候選人
(C) 擔任義務役軍官或士官 　　(D) 擔任國中老師

(D) 依臺灣地區與大陸地區人民關係條例規定,大陸地區人民非在臺灣地區設有戶籍滿20年,不得擔任國防機關之人員,但不包括下列何者? 103外語導遊實務(二)
(A) 志願役士官 　　(B) 志願役士兵
(C) 義務役士官 　　(D) 義務役士兵

題庫0794 哪些教職不受設有戶籍滿10年之限制?

大陸地區人民經許可進入臺灣地區設有戶籍者,得依法令規定擔任<u>大學教職</u>、<u>學術研究機構研究人員或社會教育機構專業人員</u>,不受前項在臺灣地區設有戶籍滿10年之限制。

臺灣地區與大陸地區人民關係條例第21條

過去出題

(D) 已在臺灣地區設有戶籍的大陸地區人民,依規定在設籍多少年之後,才可以擔任大學教職或學術研究機構研究人員或社會教育機構專業人員? 96外語導遊實務(二)
(A) 滿5年 　　(B) 滿10年
(C) 滿15年 　　(D) 沒有限制

題庫0795 大陸大學學歷承認嗎?

在大陸地區接受教育之學歷,<u>除屬醫療法所稱醫事人員相關之高等學校學歷外</u>,得予採認;其適用對象、採認原則、認定程序及其他應遵行事項之辦法,由<u>教育部</u>擬訂,報請行政院核定之。

臺灣地區與大陸地區人民關係條例第22條

（C）依民國99年9月1日公布的最新法律規定，下列哪一種在大陸地區接受教育之學歷，不予採認？　　　　　　　　　　　　　　101外語領隊實務（二）
(A) 法律
(B) 政治
(C) 醫事
(D) 工程

（C）依臺灣地區與大陸地區人民關係條例第22條第1項規定，下列何種大陸高等學校學歷不予採認？　　　　　　　　　　　　　104外語領隊實務（二）
(A) 教育
(B) 政治
(C) 醫療法所稱之醫事人員
(D) 核子工程

（D）我國主管採認大陸學校學歷的行政機關為何？　　　　　105華語領隊實務（二）
(A) 行政院大陸委員會
(B) 行政院人事行政總處
(C) 內政部
(D) 教育部

題庫0796 大陸地區人民可參加國家考試嗎？

大陸地區人民非經許可在臺灣地區設有戶籍者，不得參加公務人員考試、專門職業及技術人員考試之資格。

臺灣地區與大陸地區人民關係條例第22條

（B）下列敘述何者是錯誤的？　　　　　　　　　　　　　100外語領隊實務（二）
(A) 外國人的大陸學歷符合規定者可以採認
(B) 大陸來臺就讀技職院校的學生可以參加我國的證照考試
(C) 大陸來臺就讀大學、研究所的學生，在學期間不可以參加公務人員考試
(D) 大陸學生來臺不可以就讀涉及國家安全的系所

題庫0797 大陸地區人民來臺就學之辦法由何單位擬訂？

大陸地區人民經許可得來臺就學，其適用對象、申請程序、許可條件、停留期間及其他應遵行事項之辦法，由教育部擬訂，報請行政院核定之。

臺灣地區與大陸地區人民關係條例第22條

（B）臺灣地區人民與經許可在臺灣地區定居之大陸地區人民，其在大陸地區接受教育之學歷檢覈及採認辦法由哪一機關擬訂？　　　　94外語導遊實務（二）
(A) 內政部
(B) 教育部
(C) 中央研究院
(D) 大陸委員會

(D) 臺灣地區人民與經許可在臺灣地區定居之大陸地區人民,在大陸地區接受教育之學歷檢覈及採認辦法,應由何機關擬訂,報請行政院核定之?

95外語領隊實務(二)

(A) 行政院大陸委員會　　　　　　(B) 行政院文化建設委員會
(C) 財團法人海峽交流基金會　　　(D) 教育部

題庫0798 如何才能為大陸地區之教育機構在臺灣地區辦理招生事宜?

臺灣地區、大陸地區及其他地區人民、法人、團體或其他機構,經許可得為大陸地區之教育機構在臺灣地區辦理招生事宜或從事居間介紹之行為。其許可辦法由教育部擬訂,報請行政院核定之。

臺灣地區與大陸地區人民關係條例第23條

過去出題

(B) 國人為大陸地區之教育機構在臺灣地區辦理招生事宜時,應:

94外語領隊實務(二)

(A) 向教育部報備有案　　　　　　(B) 向教育部申請許可
(C) 向海基會及海協會申請許可　　(D) 向大陸委員會申請許可

(B) 國人為大陸地區之教育機構在臺灣地區辦理招生事宜,應進行下列何種程序?

95華語導遊實務(二)

(A) 向教育部報備有案
(B) 向教育部申請許可
(C) 向財團法人海峽交流基金會及海峽兩岸關係協會申請許可
(D) 向行政院大陸委員會申請許可

(B) 對於國人為大陸地區之教育機構在臺灣地區辦理招生事宜,是採取哪種管理規範?

98外語導遊實務(二)

(A) 向行政院文化建設委員會報備有案
(B) 向教育部申請許可
(C) 向財團法人海峽交流基金會及海峽兩岸關係協會申請許可
(D) 向行政院大陸委員會申請許可

題庫0799 臺灣地區人民在大陸地區所得者如何課稅?

臺灣地區人民、法人、團體或其他機構有大陸地區來源所得者,應併同臺灣地區來源所得課徵所得稅。但其在大陸地區已繳納之稅額,得自應納稅額中扣抵。

臺灣地區與大陸地區人民關係條例第24條

第四單元

兩岸相關法規

(C) 國人張三赴大陸地區經商,一年總共獲利新臺幣500萬元,有關其課稅問題,下列敘述何者正確? 　　　　　　98外語導遊實務(二)
　　(A) 單獨列報大陸地區來源所得課徵所得稅
　　(B) 單獨列報大陸地區來源所得,但在大陸地區已繳納之稅額得自應納稅額中相抵
　　(C) 併同臺灣地區來源所得課徵所得稅
　　(D) 併同臺灣地區來源所得課徵所得稅,但其在大陸地區已繳納之稅額,不得自應納稅額中相抵

(C) 國人有大陸地區來源所得者,應如何課稅? 　　　　　　105華語導遊實務(二)
　　(A) 單獨列報大陸地區來源所得課徵所得稅
　　(B) 單獨列報大陸地區來源所得,但在大陸地區已繳納之稅額得自應納稅額中相抵
　　(C) 併同臺灣地區來源所得課徵所得稅
　　(D) 經財團法人海峽交流基金會驗證,始須課稅

題庫0800 大陸地區人民在臺灣地區有所得者如何課稅?

大陸地區人民、法人、團體或其他機構有臺灣地區來源所得者,應就其臺灣地區來源所得,課徵所得稅。

臺灣地區與大陸地區人民關係條例第25條

(A) 大陸地區知名藝人某甲受邀至臺灣地區表演,獲有報酬新臺幣50萬元,就其報酬應如何課稅? 　　　　　　96外語領隊實務(二)
　　(A) 在臺灣地區課徵所得稅
　　(B) 併大陸地區來源課徵所得稅
　　(C) 所得在新臺幣100萬元以上課徵所得稅
　　(D) 於一課稅年度內在臺灣地區居、停留150日者,課徵綜合所得稅

題庫0801 大陸地區人民在臺灣居住多久須申報綜所稅?

大陸地區人民於一課稅年度內在臺灣地區居留、停留合計滿183日者,應就其臺灣地區來源所得,準用臺灣地區人民適用之課稅規定,課徵綜合所得稅。

臺灣地區與大陸地區人民關係條例第25條

(B) 大陸地區人民有臺灣地區來源所得者，若在一課稅年度在臺灣地區居留、停留合計滿多少日者，應課徵綜合所得稅？　　　94華語導遊實務（二）
(A) 120日 　　　　　　　　　　(B) 183日
(C) 240日 　　　　　　　　　　(D) 283日

(C) 大陸地區人民在臺灣地區居留、停留合計多久，應就其臺灣地區來源所得申報年度綜合所得稅？　　　97外語導遊實務（二）
(A) 每年滿100日 　　　　　　　(B) 每2年滿6個月
(C) 每年滿183日 　　　　　　　(D) 每2年滿365日

(B) 大陸地區人民於一課稅年度內在臺灣地區停居留合計滿多少天，即應就其臺灣地區來源所得，課徵綜合所得稅？　　　100華語導遊實務（二）
(A) 100天 　　　　　　　　　　(B) 183天
(C) 215天 　　　　　　　　　　(D) 283天

題庫0802 大陸地區人民在臺灣居住不滿183天者如何課稅？

大陸地區人民於一課稅年度內在臺灣地區居留、停留合計未滿183日者，及大陸地區法人、團體或其他機構在臺灣地區無固定營業場所及營業代理人者，其臺灣地區來源所得之應納稅額，應由扣繳義務人於給付時，按規定之扣繳率扣繳，免辦理結算申報。

臺灣地區與大陸地區人民關係條例第25條

(C) 有關大陸地區人民有臺灣地區來源所得，且停留150日者，下列敘述何者正確？　　　96外語導遊實務（二）
(A) 課徵營利事業所得稅 　　　　(B) 併大陸地區來源課徵所得稅
(C) 就源扣繳 　　　　　　　　　(D) 年度申報所得稅

題庫0803 支領月退休之軍公教人員若要去大陸長期居住，退休金如何處理？

支領各種月退休給與之退休軍公教及公營事業機關人員擬赴大陸地區長期居住者，應向主管機關申請改領一次退休給與。

臺灣地區與大陸地區人民關係條例第26條

第四單元　兩岸相關法規

(C) 支領月退休給與之退休軍公教人員,擬赴大陸地區長期居住者:

97華語領隊實務(二)

(A) 可以繼續支領月退休給與
(B) 停止領受退休給與之權利
(C) 應申請改領一次退休給與
(D) 一律發給其應領一次退休給與的半數

(B) 依臺灣地區與大陸地區人民關係條例第26條規定,支領月退休給與之退休公教
人員擬赴大陸長期居住者,其退休給與之領取方式,下列敘述何者正確?

102華語領隊實務(二)

(A) 一律發給其應領一次退休給與的半數
(B) 應申請改領一次退休給與
(C) 可以繼續支領月退休給與
(D) 停止領受退休給與之權利

(B) 對於支領月退休給與的退休公教人員,赴大陸地區長期居住者,臺灣地區與大
陸地區人民關係條例對其支領退休給與的規定如何? 104外語領隊實務(二)
(A) 可以繼續支領月退休給與
(B) 應申請改領一次退休給與
(C) 停止領受退休給與的權利
(D) 一律發給其應領一次退休給與的半數

(D) 支領月退休給與之退休公教人員擬赴大陸地區長期居住者:

105華語導遊實務(二)

(A) 一律發給其應領一次退休給與的半數
(B) 停止領受退休給與之權利
(C) 可以繼續支領月退休給與
(D) 應申請改領一次退休給與

題庫0804 臺灣地區與大陸地區人民關係條例施行細則中赴大陸地區「長期居住」指的是多久?

本條例所稱赴大陸地區長期居住,指赴大陸地區居、停留,1年內合計逾<u>183日</u>。

臺灣地區與大陸地區人民關係條例施行細則第26條

(D) 臺灣地區與大陸地區人民關係條例施行細則第26條規定之「長期居住」,係
指赴大陸居、停留,1年內合計超過幾日? 96外語導遊實務(二)

(A) 60日 (B) 90日

(C) 180日 (D) 183日

(C) 臺灣地區與大陸地區人民關係條例所稱「長期居住」，指赴大陸居、停留，1年內合計至少超過幾日？ 99外語導遊實務（二）

(A) 270日 (B) 165日

(C) 183日 (D) 180日

(B) 依臺灣地區與大陸地區人民關係條例所稱赴大陸地區「長期居住」，指赴大陸地區居、停留，1年內合計至少超過幾日？ 105華語導遊實務（二）

(A) 270日 (B) 183日

(C) 180日 (D) 165日

題庫0805 大陸地區遺族領受軍公教人員任職期間死亡給付之辦理期限為何？

軍公教及公營事業機關人員，在任職期間死亡，或支領月退休給與人員，在支領期間死亡，而在臺灣地區無遺族或法定受益人者，其居住大陸地區之遺族或法定受益人，得於各該支領給付人死亡之日起<u>5年</u>內，經許可進入臺灣地區，以書面向主管機關申請領受公務人員或軍人保險死亡給付、<u>一次撫卹金、餘額退伍金或一次撫慰金，不得請領年撫卹金或月撫慰金。</u>

臺灣地區與大陸地區人民關係條例第26-1條

第四單元

兩岸相關法規

過去出題

(D) 軍公教人員在任職期間死亡，而在臺灣地區無遺族或法定受益人者，其居住大陸地區之遺族或法定受益人，得於各該支領給付人死亡之日起幾年內，經許可向主管機關申請領受公務人員或軍人保險死亡給付？ 93外語導遊實務（二）

(A) 2年 (B) 3年

(C) 4年 (D) 5年

(D) 軍公教人員任職期間死亡，在臺灣地區無繼承人或法定受益人時，其大陸地區遺族或法定受益人，得在被繼承人死亡之日起，幾年內申請領受公務人員保險死亡等給付？ 95華語導遊實務（二）

(A) 2年 (B) 3年

(C) 4年 (D) 5年

(C) 軍公教人員，在任職期間死亡，或支領月退休（職、伍）給與人員，在支領期間死亡，而在臺灣地區無遺族或法定受益人者，其居住大陸地區之遺族或法定受益人，得於各該支領給付人死亡之日起5年內，經許可進入臺灣地區，以書面向主管機關申請領受之給付中，下列何者不在其範圍內？ 105華語領隊實務（二）

(A) 死亡給付 (B) 餘額退伍金

(C) 年撫卹金 (D) 一次撫慰金

題庫0806 大陸地區遺族領受相關死亡給付上限為何？

大陸地區遺族領取保險死亡給付、一次撫卹金、餘額退伍金或一次撫慰金總額，不得逾新臺幣<u>200萬元</u>。

臺灣地區與大陸地區人民關係條例第26-1條

過去出題

(B) 軍公教人員在任職期間死亡，而在臺灣地區無遺族或法定受益人者，其居住大陸地區之遺族或法定受益人，經許可向主管機關申請領受公務人員或軍人保險死亡給付、一次撫卹金、餘額退伍金或一次撫慰金之總額，不得逾新臺幣多少元？ 　　　　　　　　　　　　　　　　　　　　　　　93華語導遊實務（二）
　　(A) 100萬元　　　　　　　　　　　　(B) 200萬元
　　(C) 300萬元　　　　　　　　　　　　(D) 400萬元

(C) 大陸地區遺族領受公務人員保險死亡等給付總額，不得逾新臺幣多少元？
　　　　　　　　　　　　　　　　　　　　　　　　　　　99外語導遊實務（二）
　　(A) 100萬元　　　　　　　　　　　　(B) 150萬元
　　(C) 200萬元　　　　　　　　　　　　(D) 300萬元

(D) 大陸地區之遺族或法定受益人經許可進入臺灣地區，以書面向主管機關申請領受公務人員保險死亡給付總額，不得逾新臺幣多少元？ 104外語導遊實務（二）
　　(A) 500萬元　　　　　　　　　　　　(B) 400萬元
　　(C) 300萬元　　　　　　　　　　　　(D) 200萬元

題庫0807 去大陸長期居住之就養榮民能否繼續領取相關給付？

國軍退除役官兵輔導委員會安置就養之榮民經核准赴大陸地區長期居住者，其原有之就養給付、身心障礙撫卹金，仍應發給。

臺灣地區與大陸地區人民關係條例第27條

過去出題

(B) 經依規定核准赴大陸長期居住之就養榮民，其就養給付或身心障礙撫卹金應如何處理？ 　　　　　　　　　　　　　　　　　　　　　　　作者林老師出題
　　(A) 停止發給
　　(B) 仍應發給
　　(C) 一年內合計居住超過183日者，停止發給
　　(D) 暫停發給，俟其返回臺灣地區定居後，再予補發

題庫0808 中華民國船舶、航空器及其他運輸工具如何才能航行至大陸地區？

中華民國船舶、航空器及其他運輸工具，經<u>主管機關</u>許可，得航行至大陸地區。其許可及管理辦法，於本條例修正通過後18個月內，由<u>交通部</u>會同有關機關擬訂，報請行政院核定之。

臺灣地區與大陸地區人民關係條例第28條

過去出題

(A) 臺灣地區航空公司擬於春節期間經營上海浦東機場至桃園中正機場之旅客間接包機業務時，應向何機關提出申請？　　　　94外語導遊實務（二）
 (A) 交通部（民航局）　　　　　　(B) 陸委會
 (C) 內政部　　　　　　　　　　　(D) 行政院

(A) 中華民國航空器，如何始可航行至大陸地區？　　94華語導遊實務（二）
 (A) 經主管機關許可
 (B) 經行政院大陸委員會特准
 (C) 經主管機關及行政院大陸委員會許可
 (D) 經向主管機關報備

(A) 有關中華民國航空器，航行至大陸地區之相關規定何者正確？
　　　　　　　　　　　　　　　　　　　　96外語導遊實務（二）
 (A) 經主管機關許可　　　　　　　(B) 經財團法人海峽交流基金會同意
 (C) 未設限制　　　　　　　　　　(D) 經當地地方政府許可

題庫0809 大陸船舶、民用航空器及其他運輸工具，非經許可，不得進入哪些區域？

大陸船舶、民用航空器及其他運輸工具，非<u>經主管機關許可</u>，不得進入臺灣地區限制或禁止水域、臺北飛航情報區限制區域。限制或禁止水域及限制區域，由國防部公告之。相關許可辦法，由<u>交通部</u>會同有關機關擬訂，報請行政院核定之。

臺灣地區與大陸地區人民關係條例第29條

過去出題

(C) 有關大陸船舶進入臺灣地區之規定，何者正確？　　96華語導遊實務（二）
 (A) 須經國防部特准　　　　　　　(B) 向財團法人海峽交流基金會申請
 (C) 經主管機關許可　　　　　　　(D) 經內政部同意

第四單元　兩岸相關法規

(C) 大陸的船舶、民用航空器，如何始得航行進入臺灣地區限制或禁止水域、臺北
飛航情報區限制區域？ 99外語導遊實務（二）
(A) 經行政院大陸委員會許可
(B) 經國防部及交通部許可
(C) 經交通部許可
(D) 不得進入臺灣地區限制或禁止水域、臺北飛航情報區限制區域

題庫0810 大陸民用航空器未經許可進入臺北飛航情報區限制進入之區域應如
何處置？

大陸民用航空器未經許可進入臺北飛航情報區限制進入之區域，執行空防任務
機關得警告飛離或採必要之防衛處置。

臺灣地區與大陸地區人民關係條例第31條

過去出題

(C) 大陸民用航空器未經許可進入臺北飛航情報區限制進入之區域，執行空防任務
機關得採取何種措施？ 97外語導遊實務（二）
(A) 扣留民用航空器　　　　　　(B) 立即採取軍事攻擊
(C) 採必要之防衛處理　　　　　(D) 警告後沒入之

(C) 大陸民用航空器未經許可進入臺北飛航情報區限制進入之區域，執行空防任務
之機關得採取何種措施？ 100外語領隊實務（二）
(A) 發布緊急動員令　　　　　　(B) 發布空襲警報後等待其飛離
(C) 採必要之防衛處理　　　　　(D) 查封拍賣

題庫0811 大陸民用航空器未經許可進入臺北飛航情報區限制區域時應如何處
置？

大陸民用航空器未經許可進入臺北飛航情報區限制區域者，執行空防任務機關
依下列規定處置：
一、進入限制區域內，距臺灣、澎湖海岸線30浬以外之區域，實施攔截及辨證
後，驅離或引導降落。
二、進入限制區域內，距臺灣、澎湖海岸線未滿30浬至12浬以外之區域，實施
攔截及辨證後，開槍示警、強制驅離或引導降落，並對該航空器嚴密監視
戒備。
三、進入限制區域內，距臺灣、澎湖海岸線未滿12浬之區域，實施攔截及辨證
後，開槍示警、強制驅離或逼其降落或引導降落。

四、進入金門、馬祖、東引、烏坵等外島限制區域內，對該航空器實施辨證，
　　並嚴密監視戒備。必要時，應予示警、強制驅離或逼其降落。

臺灣地區與大陸地區人民關係條例施行細則第41條

過去出題

(B) 大陸民用航空器未經許可進入臺北飛航情報區限制區域者，距臺灣、澎湖海岸
　　線未滿多少浬以內之區域，可實施攔截及辨證後，開槍示警、強制驅離或逼其
　　降落或引導降落？　　　　　　　　　　　　　　　　94華語導遊實務（二）
　　(A) 10浬　　　　　　　　　　　　(B) 12浬
　　(C) 15浬　　　　　　　　　　　　(D) 24浬

(A) 大陸民用航空器未經許可進入臺北飛航情報區限制區域時，下列何者不是執行
　　空防任務機關可以依法進行必要的處置？　　　　　104華語導遊實務（二）
　　(A) 進入限制區域內，距臺灣、澎湖海岸線60浬以外之區域，實施攔截及辨證
　　　　後，驅離或引導降落
　　(B) 進入限制區域內，距臺灣、澎湖海岸線未滿30浬至12浬以外之區域，實施
　　　　攔截及辨證後，開槍示警、強制驅離或引導降落，並對該航空器嚴密監視
　　　　戒備
　　(C) 進入限制區域內，距臺灣、澎湖海岸線未滿12浬之區域，實施攔截及辨證
　　　　後，開槍示警、強制驅離或逼其降落或引導降落
　　(D) 進入金門、馬祖、東引、烏坵等外島限制區域內，對該航空器實施辨證，
　　　　並嚴密監視戒備。必要時，應予示警、強制驅離或逼其降落

題庫0812 大陸船舶未經許可進入臺灣地區限制或禁止水域時應如何處置？

大陸船舶未經許可進入臺灣地區限制或禁止水域，主管機關得逕行驅離或扣留
其船舶、物品，留置其人員或為必要之防衛處置。
前項扣留之船舶、物品，或留置之人員，主管機關應於3個月內為下列之處分：
一、扣留之船舶、物品未涉及違法情事，得發還；若違法情節重大者，得沒
　　入。
二、留置之人員經調查後移送有關機關依本條例第18條收容遣返或強制其出
　　境。
本條例實施前，扣留之大陸船舶、物品及留置之人員，已由主管機關處理者，
依其處理。

臺灣地區與大陸地區人民關係條例第32條

(D) 大陸船舶未經許可進入臺灣地區限制或禁止水域，依現行規定，主管機關處置方式，下列何者錯誤？　　　　　　　　　　102外語導遊實務（二）

　　(A) 主管機關得逕予驅離　　　　　　(B) 主管機關得強制驅離
　　(C) 若從事漁撈，得扣留船舶、物品　(D) 不經扣留，得逕沒入船舶

題庫0813 大陸船舶未經許可進入臺灣地區限制或禁止水域時主管機關之具體處置為何？

大陸船舶未經許可進入臺灣地區限制或禁止水域，主管機關依下列規定處置：

一、進入限制水域者，予以驅離；可疑者，命令停船，實施檢查。驅離無效或涉及走私者，扣留其船舶、物品及留置其人員。

二、進入禁止水域者，強制驅離；可疑者，命令停船，實施檢查。驅離無效、涉及走私或從事非法漁業行為者，扣留其船舶、物品及留置其人員。

三、進入限制、禁止水域有塗抹或隱蔽船名、無船名、拒絕停船受檢、從事漁撈或其他違法行為者，得扣留其船舶、物品及留置其人員。

四、前三款之大陸船舶有拒絕停船或抗拒扣留之行為者，得予警告射擊；經警告無效者，得直接射擊船體強制停航；有敵對之行為者，得予以擊燬。

臺灣地區與大陸地區人民關係條例施行細則第42條

(D) 大陸船舶未經許可進入臺灣地區限制或禁止水域，主管機關可採取的下列作為中，何者錯誤？　　　　　　　　　　100外語導遊實務（二）

　　(A) 進入限制水域，予以驅離
　　(B) 進入禁止水域，強制驅離
　　(C) 進入限制、禁止水域從事漁撈者得扣留其船舶
　　(D) 大陸船舶有敵對之行為，我方得予警告射擊，但不得擊燬

題庫0814 臺灣地區人民可在大陸地區擔任哪些職務？

臺灣地區人民、法人、團體或其他機構，除法律另有規定外，得擔任大陸地區法人、團體或其他機構之職務或為其成員。

臺灣地區與大陸地區人民關係條例第33條

(A) 依臺灣地區與大陸地區人民關係條例第33條的規定，臺灣人民可以擔任的大陸
地區職務為：　　　　　　　　　　　　　　　　　100外語導遊實務（二）
　　(A) 私立學校教職　　　　　　　　　(B) 共產黨地方黨部黨務工作人員
　　(C) 地方政府公務員　　　　　　　　(D) 地方人民代表大會代表

(B) 臺灣地區人民可以不經許可，擔任下列何項大陸地區的職務？
　　　　　　　　　　　　　　　　　　　　　　　　102華語領隊實務（二）

　　(A) 人民解放軍士兵　　　　　　　　(B) 私立大學講師
　　(C) 共產黨鄉級黨務工作人員　　　　(D) 村官

題庫0815 臺灣地區人民不可在大陸地區擔任哪些職務？

臺灣地區人民、法人、團體或其他機構，不得擔任經行政院大陸委員會會商各
該主管機關公告禁止之大陸地區黨務、軍事、行政或具政治性機關（構）、團
體之職務或為其成員。

臺灣地區與大陸地區人民關係條例第33條

(A) 臺灣地區人民不得擔任大陸地區何種職務？　　　95外語導遊實務（二）
　　(A) 中共人大代表　　　　　　　　　(B) 大陸臺商協會幹部
　　(C) 大陸外商企業總經理　　　　　　(D) 大陸宗教團體成員

題庫0816 臺灣地區人民在大陸地區擔任哪些職務須經許可？

臺灣地區人民、法人、團體或其他機構，擔任大陸地區之職務或為其成員，有
下列情形之一者，應經許可：
一、所擔任大陸地區黨務、軍事、行政或具政治性機關（構）、團體之職務或
　　為成員，未依規定公告禁止者。
二、有影響國家安全、利益之虞或基於政策需要，經各該主管機關會商行政院
　　大陸委員會公告者。

臺灣地區與大陸地區人民關係條例第33條

第四單元　兩岸相關法規

（C）下列關於國人擔任大陸地區之黨政、軍事或行政職務之敘述，何者為是？

93華語導遊實務（二）

(A) 一律絕對禁止
(B) 一律向我主管機關申請許可
(C) 視政府是否公告為禁止或應經許可之職務而定
(D) 沒有限制

（C）臺灣地區人民是否可擔任大陸地區之黨政、軍事、行政職務，我國現行法規有何規定？

95外語導遊實務（二）

(A) 一律絕對禁止
(B) 一律向我主管機關申請許可
(C) 視政府是否公告為禁止或應經許可之職務而定
(D) 無須申請

（D）上海東方電視臺聘請某臺灣人士為該臺節目部經理，該臺不屬政府公告禁止任職之機構，則這位臺灣人士：

97外語導遊實務（二）

(A) 可接受聘請前往任職，不需報備　　(B) 可先前往任職，再向主管機關報備
(C) 應先向主管機關報備　　　　　　　(D) 應向主管機關申請許可

題庫0817 **臺灣地區人民非經許可不可以有哪些行為？**

臺灣地區人民、法人、團體或其他機構，非經各該主管機關許可，不得為下列行為：

一、與大陸地區黨務、軍事、行政、具政治性機關（構）、團體或涉及對臺政治工作、影響國家安全或利益之機關（構）、團體為任何形式之合作行為。

二、與大陸地區人民、法人、團體或其他機構，為涉及政治性內容之合作行為。

三、與大陸地區人民、法人、團體或其他機構聯合設立政治性法人、團體或其他機構。

臺灣地區與大陸地區人民關係條例第33-1條

（C）依臺灣地區與大陸地區人民關係條例第33條之1規定，下列有關臺灣地區法人、團體的敘述，何者正確？

105外語導遊實務（二）

(A) 絕對不可以和大陸地區黨務、行政機關（構）進行任何形式的合作行為
(B) 絕對不可以和大陸地區法人、團體進行任何形式的合作行為
(C) 經主管機關許可，可以與大陸地區對臺政治工作機關進行合作行為
(D) 和大陸地區法人、團體聯合設立政治性法人、團體不受任何限制

題庫0818 臺灣地區各級地方政府機關是否可與大陸地區地方機關締結聯盟？

臺灣地區各級地方政府機關（構）或各級地方立法機關，非經內政部會商行政院大陸委員會報請行政院同意，不得與大陸地區地方機關締結聯盟。

臺灣地區與大陸地區人民關係條例第33-2條

過去出題

(A) 臺灣地區各級地方政府機關（構），非經哪兩個單位會商報請行政院同意，不得與大陸地區地方機關締結聯盟？　　　　　95外語領隊實務（二）
(A) 內政部、行政院大陸委員會　　　　(B) 內政部、國防部
(C) 行政院大陸委員會、外交部　　　　(D) 行政院大陸委員會、國防部

(D) 臺灣地區各級地方政府機關可否與大陸地區地方機關締結聯盟？
96華語導遊實務（二）

(A) 須經立法院同意
(B) 須經行政院大陸委員會同意
(C) 須經內政部會商行政院大陸委員會，報請總統同意
(D) 須經內政部會商行政院大陸委員會，報請行政院同意

(B) 臺北市如欲與上海市締結為姊妹市，應經相關部會會商後，報請何機關同意？
97外語導遊實務（二）

(A) 立法院　　　　　　　　　　(B) 行政院
(C) 司法院　　　　　　　　　　(D) 內政部

(D) 臺灣地區各級地方政府機關如與大陸地區地方機關締結聯盟時，其相關程序為何？　　　　　100外語導遊實務（二）
(A) 必須經行政院大陸委員會同意
(B) 必須經內政部同意
(C) 必須經內政部會商行政院大陸委員會，報請立法院同意
(D) 必須經內政部會商行政院大陸委員會，報請行政院同意

(B) 臺灣地區各級地方政府機關可否與大陸地區地方機關締結聯盟？
102外語導遊實務（二）
(A) 須經內政部會商行政院大陸委員會，報請總統同意
(B) 須經內政部會商行政院大陸委員會，報請行政院同意
(C) 須經行政院大陸委員會同意
(D) 須經立法院同意

(C) 依臺灣地區與大陸地區人民關係條例規定，臺灣地區各級地方政府機關，須經
以下何種程序，方能與大陸地區地方機關締結聯盟？　103外語導遊實務（二）
(A) 經內政部會商法務部，報請行政院同意
(B) 經內政部會商行政院大陸委員會，報請立法院同意
(C) 經內政部會商行政院大陸委員會，報請行政院同意
(D) 經法務部會商行政院大陸委員會，報請行政院同意

題庫0819 臺灣地區各級學校與大陸地區學校如何才能締結聯盟？

臺灣地區各級學校與大陸地區學校締結聯盟或為書面約定之合作行為，應先向
教育部申報，於教育部受理其提出完整申報之日起30日內，不得為該締結聯盟
或書面約定之合作行為；教育部未於30日內決定者，視為同意。

臺灣地區與大陸地區人民關係條例第33-3條

過去出題

(B) 臺灣地區各級學校與大陸地區學校締結聯盟或為書面約定之合作行為，應先向
哪一單位申報？　93外語導遊實務（二）
(A) 大陸委員會　　　　　　　　　　(B) 教育部
(C) 內政部　　　　　　　　　　　　(D) 縣（市）政府

(D) 臺灣地區各級學校與大陸地區學校為書面約定之合作行為，向教育部申報
後，教育部未於幾日內決定者，視為同意？　99華語導遊實務（二）
(A) 10日　　　　　　　　　　　　　(B) 15日
(C) 20日　　　　　　　　　　　　　(D) 30日

(D) 臺灣地區各級學校與大陸地區學校締結聯盟或為書面約定之合作行為，應先
向教育部申報，於教育部受理其提出完整申報之日起幾日內，不得為該締結聯
盟或書面約定之合作行為？　100外語導遊實務（二）
(A) 60日　　　　　　　　　　　　　(B) 50日
(C) 40日　　　　　　　　　　　　　(D) 30日

(A) 臺灣地區學校擬與大陸地區學校簽訂書面約定書，應該如何申報？
101華語導遊實務（二）
(A) 各級學校都應向教育部申報
(B) 國中小向縣市教育局申報
(C) 高中向行政院文化建設委員會中部辦公室申報
(D) 大學簽訂後，向財團法人海峽交流基金會申報

(D) 臺灣地區各級學校與大陸地區學校締結聯盟或為書面約定之合作行為，應先
向何機關申報？　105華語導遊實務（二）
(A) 行政院大陸委員會　　　　　　　(B) 財團法人海峽交流基金會
(C) 國家安全會議　　　　　　　　　(D) 教育部

（B）臺灣某國立大學擬與中國大陸之大學簽訂學術交流協議，該大學應先向何機關
申報？ 105外語領隊實務（二）
(A) 行政院 (B) 教育部
(C) 行政院大陸委員會 (D) 內政部

題庫0820 大陸地區物品、勞務、服務或其他事項能否在臺灣進行廣告活動？

依本條例許可之大陸地區物品、勞務、服務或其他事項，得在臺灣地區從事廣
告之播映、刊登或其他促銷推廣活動。

前項廣告活動內容，不得有下列情形：

一、為中共從事具有任何政治性目的之宣傳。

二、違背現行大陸政策或政府法令。

三、妨害公共秩序或善良風俗。

臺灣地區與大陸地區人民關係條例第34條

過去出題

（D）依臺灣地區與大陸地區人民關係條例及相關法規的規定，下列何種事項得在
臺灣地區進行廣告活動？ 105華語導遊實務（二）
(A) 在大陸地區的不動產開發及交易事項
(B) 招攬臺灣地區人民赴大陸地區投資事項
(C) 兩岸婚姻媒合事項
(D) 依法許可輸入臺灣地區的大陸地區物品

題庫0821 臺灣地區人民如何才能在大陸地區投資？

臺灣地區人民、法人、團體或其他機構，經<u>經濟部</u>許可，得在大陸地區從事投
資或技術合作。

臺灣地區與大陸地區人民關係條例第35條

過去出題

（C）國人赴大陸地區投資目前的規範為何？ 94外語導遊實務（二）
(A) 高科技產業應經許可 (B) 影響國家競爭力的產業應經許可
(C) 一律應經許可 (D) 特准類方應經許可

（B）臺灣地區人民在大陸地區從事投資或技術合作，應經何機關許可？
96外語導遊實務（二）
(A) 行政院大陸委員會 (B) 經濟部
(C) 中央銀行 (D) 國家安全局

(D) 臺灣地區企業到大陸地區從事投資或技術合作，應向哪個主管機關申請許可？　　　　　　　　　　　　　　　　　　　　　　　**97華語導遊實務（二）**
 (A) 行政院國家科學委員會　　　　　(B) 財政部
 (C) 行政院大陸委員會　　　　　　　(D) 經濟部

(A) 臺灣地區人民、法人、團體或其他機構，須經哪一部會許可，得在大陸地區從事投資或技術合作？　　　　　　　　　　　　　　　　**105華語導遊實務（二）**
 (A) 經濟部　　　　　　　　　　　　(B) 財政部
 (C) 科技部　　　　　　　　　　　　(D) 行政院大陸委員會

題庫0822 **臺灣地區人民在大陸地區投資項目如何分類？**

其投資或技術合作之產品或經營項目，依據國家安全及產業發展之考慮，區分為禁止類及一般類，由經濟部會商有關機關訂定項目清單及個案審查原則，並公告之。

臺灣地區與大陸地區人民關係條例第35條

過去出題

(A) 臺灣地區人民、法人、團體或其他機構，經經濟部許可，得在大陸地區從事投資或技術合作；其投資或技術合作之產品或經營項目，依據國家安全及產業發展之考慮，區分哪些類？　　　　　　　　　　　　　**100華語領隊實務（二）**
 (A) 禁止類、一般類　　　　　　　　(B) 禁止類、調整類
 (C) 禁止類、調整類、一般類　　　　(D) 禁止類、審查類、一般類

題庫0823 **臺灣地區人民可否和大陸地區人民從事商業行為？**

臺灣地區人民、法人、團體或其他機構，得與大陸地區人民、法人、團體或其他機構從事商業行為。但由經濟部會商有關機關公告應經許可或禁止之項目，應依規定辦理。

臺灣地區與大陸地區人民關係條例第35條

過去出題

(C) 國人與大陸地區人民、團體等從事商業行為之規範為何？　**97外語領隊實務（二）**
 (A) 一律採申報制
 (B) 除經經濟部公告應經許可之項目外，採申報制
 (C) 除經經濟部公告應經許可或禁止之項目外，得自由為之
 (D) 一律應經許可

題庫0824 大陸地區資金進入臺灣地區之管理與處罰規範為何？

大陸地區資金進出臺灣地區之管理及處罰，<u>準用管理外匯條例</u>之相關規定。

臺灣地區與大陸地區人民關係條例第36-1條

過去出題

(C) 大陸地區資金進出臺灣地區之管理規範為何？　　　94外語導遊實務（二）
　　(A) 依入出國及移民法規定　　　　(B) 準用香港澳門關係條例相關規定
　　(C) 準用管理外匯條例相關規定　　(D) 依國安法規定

(C) 大陸地區資金進出臺灣地區之管理及處罰，準用何種法律的相關規定處理？
　　　　　　　　　　　　　　　　　　　　　　　95外語導遊實務（二）

　　(A) 銀行法　　　　　　　　　　　(B) 外國人投資條例
　　(C) 管理外匯條例　　　　　　　　(D) 公司法

(C) 大陸地區資金進出臺灣地區之管理及處罰，準用哪一種法律的相關規定處理？
　　　　　　　　　　　　　　　　　　　　　　　102外語導遊實務（二）

　　(A) 外國人投資條例　　　　　　　(B) 銀行法
　　(C) 管理外匯條例　　　　　　　　(D) 公司法

題庫0825 何種情形可以限制或禁止大陸地區資金進出臺灣地區？

大陸地區資金進出臺灣地區若對於臺灣地區之金融市場或外匯市場有重大影響
情事時，並得由<u>中央銀行</u>會同有關機關予以其他必要之限制或禁止。

臺灣地區與大陸地區人民關係條例第36-1條

過去出題

(C) 大陸地區資金進出對於臺灣地區之金融市場或外匯市場有重大影響情事時，得
　　由哪一單位會同有關機關予以必要之限制或禁止？　94外語導遊實務（二）
　　(A) 財政部　　　　　　　　　　　(B) 經濟部
　　(C) 中央銀行　　　　　　　　　　(D) 大陸委員會

(A) 大陸地區資金進出，對臺灣地區之金融市場、外匯市場有重大影響情事時，得
　　由何機關會同有關機關予以必要之限制或禁止？　95華語導遊實務（二）
　　(A) 中央銀行　　　　　　　　　　(B) 財政部
　　(C) 經濟部　　　　　　　　　　　(D) 行政院大陸委員會

題庫0826 大陸地區資金之定義為何？

本條例所稱大陸地區資金，其範圍如下：

一、自大陸地區匯入、攜入或寄達臺灣地區之資金。

二、自臺灣地區匯往、攜往或寄往大陸地區之資金。

三、前二款以外進出臺灣地區之資金，依其進出資料顯已表明係屬大陸地區人
　　民、法人、團體或其他機構者。

臺灣地區與大陸地區人民關係條例施行細則第51條

過去出題

(D) 下列何者不屬大陸地區資金？　　　　　　　　　　　　　　100華語導遊實務（二）

　　　(A) 自大陸地區匯入、攜入或寄達臺灣地區之資金

　　　(B) 自臺灣地區匯往、攜往或寄往大陸地區之資金

　　　(C) 依進出資料明顯屬於大陸人民、法人、團體或其他機構之資金

　　　(D) 取得旅居國國籍大陸人民匯入、攜入或寄達臺灣地區之資金

題庫0827 旅客可否攜帶人民幣進入臺灣地區？

大陸地區發行之幣券，除其數額在行政院金融監督管理委員會所定限額以下
外，不得進出入臺灣地區。但其數額逾所定限額部分，旅客應主動向海關申
報，並由旅客自行封存於海關，出境時准予攜出。

臺灣地區與大陸地區人民關係條例第38條

過去出題

(D) 旅客攜帶人民幣入出境超過主管機關公告之限額者，應如何處理？

　　　　　　　　　　　　　　　　　　　　　　　　　　　93外語導遊實務（二）

　　　(A) 由海關沒入　　　　　　　　　　(B) 向海關申報後攜帶入境
　　　(C) 旅客原機遣返　　　　　　　　　　(D) 向海關申報後封存於海關

(C) 大陸地區人民來臺灣本島觀光所攜帶的人民幣，下列敘述何者正確？

　　　　　　　　　　　　　　　　　　　　　　　　　　　95外語導遊實務（二）

　　　(A) 不得進出入臺灣地區

　　　(B) 經自動申報者，可以進出入臺灣地區

　　　(C) 數額在規定限額以下者，可以進出入臺灣地區

　　　(D) 不受任何限制，可以自由進出入臺灣地區

(A) 大陸旅客來臺灣本島觀光，若其攜帶之人民幣超過財政部所定的限額時，應如
何處理？　　　　　　　　　　　　　　　　　　　　96外語導遊實務（二）
　　(A) 自動向海關申報，由旅客自行封存於海關，出境時攜出
　　(B) 直接在機場兌換成新臺幣
　　(C) 帶進臺灣，到風景區時直接購物
　　(D) 海關將直接沒入

題庫0828 **大陸地區之中華古物可否運出臺灣地區？**

大陸地區之中華古物，經主管機關許可運入臺灣地區公開陳列、展覽者，得予
運出。

臺灣地區與大陸地區人民關係條例第39條

題庫0829 **臺灣地區與大陸地區人民關係條例所稱中華古物，是依何法令所定之
古物？**

本條例所稱中華古物，指文化資產保存法所定之古物。

臺灣地區與大陸地區人民關係條例施行細則第54條

過去出題

(C) 大陸地區之中華古物，經主管機關許可運入臺灣地區公開陳列、展覽者，得予
運出。其中「中華古物」係指哪一法令所定之古物？　　93外語導遊實務（二）
　　(A) 國有財產法　　　　　　　　　　(B) 發展觀光條例
　　(C) 文化資產保存法　　　　　　　　(D) 中華人民共和國古物保存法

題庫0830 **大陸地區之營利事業，可否在臺灣地區從事業務活動？**

大陸地區之營利事業，非經主管機關許可，並在臺灣地區設立分公司或辦事
處，不得在臺從事業務活動；其分公司在臺營業，準用公司法相關規定。

臺灣地區與大陸地區人民關係條例第40-1條

過去出題

(A) 依臺灣地區與大陸地區人民關係條例之規定，對大陸地區公司在臺灣地區設立
分公司，從事業務活動，採取下列哪一種管理方式？　　97外語導遊實務（二）
　　(A) 許可制　　　　　　　　　　　　(B) 申報制
　　(C) 查驗制　　　　　　　　　　　　(D) 禁止來臺設立分公司

(C) 依臺灣地區與大陸地區人民關係條例之規定，對大陸地區公司在臺灣地區設立
分公司，從事業務活動，採取下列哪一種管理方式？　　100外語領隊實務（二）
(A) 申報制　　　　　　　　　　　(B) 查驗制
(C) 許可制　　　　　　　　　　　(D) 報備制

題庫0831 大陸地區之非營利法人可否在臺灣地區設立辦事處或分支機構？

大陸地區之非營利法人、團體或其他機構，非經各該主管機關許可，不得在臺
灣地區設立辦事處或分支機構，從事業務活動。

臺灣地區與大陸地區人民關係條例第40-2條

過去出題

(B) 關於大陸地區之非營利法人在臺設立分支機構之規定，何者正確？

95外語導遊實務（二）

(A) 不得為之　　　　　　　　　　(B) 經主管機關許可，方得為之
(C) 可自由在臺設立　　　　　　　(D) 須經第三地（國）方可來臺設立

題庫0832 臺灣地區人民與大陸地區人民間之民事事件，適用何地之法律？

臺灣地區人民與大陸地區人民間之民事事件，除本條例另有規定外，適用臺灣
地區之法律。
大陸地區人民相互間及其與外國人間之民事事件，除本條例另有規定外，適用
大陸地區之規定。

臺灣地區與大陸地區人民關係條例第41條

過去出題

(B) 大陸地區人民與外國人間之民事事件，除臺灣地區與大陸地區人民關係條例另
有規定外，適用何地之規定？　　　　　　　　100華語導遊實務（二）
(A) 由當事人協調適用何地法律　　(B) 大陸地區
(C) 臺灣地區　　　　　　　　　　(D) 第三地

(D) 依臺灣地區與大陸地區人民關係條例（下稱「本條例」）之規定，下列敘述何者錯誤？ 101外語領隊實務（二）

(A) 臺灣地區人民與大陸地區人民間之民事事件，除本條例另有規定外，適用臺灣地區之法律

(B) 大陸地區人民相互間及其與外國人間之民事事件，除本條例另有規定外，適用大陸地區之規定

(C) 民事法律關係之行為地或事實發生地跨連臺灣地區與大陸地區者，以臺灣地區為行為地或事實發生地

(D) 依本條例規定應適用大陸地區之規定時，如該地區內各地方有不同規定者，適用當事人工作地之規定

題庫0833 行為地或事實發生地跨連臺灣地區與大陸地區者，以何地為行為地或事實發生地？

民事法律關係之行為地或事實發生地跨連臺灣地區與大陸地區者，以臺灣地區為行為地或事實發生地。

臺灣地區與大陸地區人民關係條例第45條

過去出題

(A) 臺灣地區人民與大陸地區人民之民事法律關係，如有跨連臺灣地區與大陸地區者，依「臺灣地區與大陸地區人民關係條例」之規定，應適用何地區之法律？ 96華語導遊實務（二）

(A) 臺灣地區 (B) 大陸地區
(C) 訴訟地區或仲裁地區 (D) 實際該行為地或事實發生地

題庫0834 侵權行為依何地法律之規定？

侵權行為依損害發生地之規定。但臺灣地區之法律不認其為侵權行為者，不適用之。

臺灣地區與大陸地區人民關係條例第50條

過去出題

(C) 臺灣地區人民與大陸地區人民發生有關「侵權行為」之處理依據為何？ 99華語導遊實務（二）

(A) 依臺灣地區之規定 (B) 依大陸地區之規定
(C) 依損害發生地之規定 (D) 依訴訟地或仲裁地之規定

(A) 大陸地區觀光客甲來臺，走斑馬線過馬路時，被臺灣地區人民乙騎機車撞倒受傷，甲在臺向乙主張侵權行為損害賠償時，應適用下列何種法律？

102外語導遊實務（二）

(A) 民法　　　　　　　　　　　　(B) 大陸地區民法通則
(C) 涉外民事法律適用法　　　　　(D) 大陸地區合同法

題庫0835 **物權依何地法律之規定？**

物權依物之所在地之規定。

臺灣地區與大陸地區人民關係條例第51條

過去出題

(C) 臺灣地區與大陸地區發生有關「物權」之處理依據為何？　94華語導遊實務（二）
(A) 依臺灣地區之規定　　　　　　(B) 依大陸地區之規定
(C) 依物之所在地之規定　　　　　(D) 依訴訟地或仲裁地之規定

題庫0836 **結婚或離婚方式應依何地法律之規定？**

結婚或兩願離婚之方式及其他要件，依行為地之規定。
判決離婚之事由，依臺灣地區之法律。

臺灣地區與大陸地區人民關係條例第52條

過去出題

(C) 臺灣地區男子與大陸地區女子結婚時，該結婚方式應依據下列何種規定？

99華語導遊實務（二）

(A) 依臺灣地區之規定　　　　　　(B) 依大陸地區之規定
(C) 依行為地之規定　　　　　　　(D) 依訴訟地或仲裁地之規定

(B) 臺灣地區人民甲男赴大陸地區經商時，認識大陸女子乙，他打算與乙女在大陸地區結婚，依現行相關規定，甲男應如何辦理？　102華語導遊實務（二）
(A) 甲男直接至我方戶政事務所辦理結婚登記
(B) 甲男檢附相關證明文件，向大陸婚姻登記管理機關辦理結婚登記
(C) 請旅行社代向大陸婚姻登記機關辦理結婚登記
(D) 甲男檢附相關證明文件，向大陸公安機關辦理結婚登記

題庫0837 **臺灣地區與大陸地區人民結婚或離婚之效力應依何地法律之規定？**

夫妻之一方為臺灣地區人民，一方為大陸地區人民者，其結婚或離婚之效力，依臺灣地區之法律。

臺灣地區與大陸地區人民關係條例第53條

(D) 大陸地區人民與臺灣地區人民在臺灣結婚，其結婚或離婚之效力，應依何地
之法律？　　　　　　　　　　　　　　　　　　　95外語領隊實務（二）
(A) 由當事人自行選擇
(B) 視男方是臺灣地區或大陸地區人民而有不同
(C) 大陸地區
(D) 臺灣地區

(C) 夫妻之一方為臺灣地區人民，另一方為大陸地區人民者；其結婚或離婚之效
力，應適用何種法律？　　　　　　　　　　　　　　96外語導遊實務（二）
(A) 大陸地區法律　　　　　　　　　(B) 行為地法律
(C) 臺灣地區法律　　　　　　　　　(D) 戶籍所在地法律

(A) 依臺灣地區與大陸地區人民關係條例之規定，臺灣地區與大陸地區人民結婚，
其結婚之效力如何認定？　　　　　　　　　　　　102外語導遊實務（二）
(A) 依臺灣地區之法律　　　　　　　(B) 依大陸地區之法律
(C) 依結婚行為地之規定　　　　　　(D) 依當事人住所地之規定

題庫0838 在大陸地區結婚之夫妻財產制應依何地法律之規定？

臺灣地區人民與大陸地區人民在大陸地區結婚，其夫妻財產制，依該地區之規
定。但在臺灣地區之財產，適用臺灣地區之法律。

臺灣地區與大陸地區人民關係條例第54條

(B) 臺灣地區人民與大陸地區人民在大陸地區結婚，其夫妻財產制的處理依據為
何？　　　　　　　　　　　　　　　　　　　　94外語導遊實務（二）
(A) 依臺灣地區之規定　　　　　　　(B) 依大陸地區之規定
(C) 依夫方的戶籍所在地之規定　　　(D) 依妻方的戶籍所在地之規定

(A) 臺灣地區人民與大陸地區人民在大陸地區結婚，其夫妻財產制應適用何種法
律？　　　　　　　　　　　　　　　　　　　　97外語領隊實務（二）
(A) 大陸地區法律　　　　　　　　　(B) 臺灣地區法律
(C) 戶籍所在地法律　　　　　　　　(D) 財產所在地法律

(B) 臺灣地區人民與大陸地區人民在大陸地區結婚，其夫妻財產制，應依哪個地區
之規定？　　　　　　　　　　　　　　　　　　101華語導遊實務（二）
(A) 臺灣地區　　　　　　　　　　　(B) 大陸地區
(C) 視雙方結婚後設戶籍地區而定　　(D) 依夫妻雙方約定

第四單元
兩岸相關法規

題庫0839 非婚生子女認領之成立要件應依何地法律之規定？

非婚生子女認領之成立要件，依各該認領人被認領人認領時設籍地區之規定。

臺灣地區與大陸地區人民關係條例第55條

過去出題

(D) 臺灣地區與大陸地區人民有關「非婚生子女認領之成立要件」的處理依據為何？　　　　　　　　　93華語導遊實務（二）

　　　(A) 依臺灣地區規定
　　　(B) 依大陸地區規定
　　　(C) 依行為地之規定
　　　(D) 依各該認領人被認領人認領時設籍地區之規定

題庫0840 非婚生子女認領之效力應依何地法律之規定？

非婚生子女認領之效力，依認領人設籍地區之規定。

臺灣地區與大陸地區人民關係條例第55條

過去出題

(D) 臺灣地區與大陸地區人民有關「非婚生子女認領之效力」的處理依據為何？
　　　　　　　　　101華語導遊實務（二）

　　　(A) 依臺灣地區之規定　　　　　　(B) 依大陸地區之規定
　　　(C) 依訴訟地或仲裁地之規定　　　(D) 依認領人設籍地區之規定

題庫0841 收養之成立及終止應依何地法律之規定？

收養之成立及終止，依各該收養者被收養者設籍地區之規定。

臺灣地區與大陸地區人民關係條例第56條

過去出題

(D) 臺灣地區與大陸地區人民有關「收養之成立及終止」的處理依據為何？
　　　　　　　　　100華語領隊實務（二）

　　　(A) 依臺灣地區之規定
　　　(B) 依大陸地區之規定
　　　(C) 依行為地之規定
　　　(D) 依各該收養者被收養者設籍地區之規定

題庫0842 收養之效力應依何地法律之規定？

收養之效力，依<u>收養者設籍地區</u>之規定。

臺灣地區與大陸地區人民關係條例第56條

過去出題

(C) 臺灣地區人民收養大陸地區人民，其收養之效力：　　　　97外語領隊實務（二）
 (A) 依各該收養者被收養者設籍地區之規定
 (B) 依被收養者設籍地區之規定
 (C) 依收養者設籍地區之規定
 (D) 依各該收養者被收養者之約定

(C) 臺灣地區與大陸地區人民有關「收養之效力」的處理依據為何？
　　　　　　　　　　　　　　　　　　　　　　98外語導遊實務（二）
 (A) 依臺灣地區之規定　　　　　　(B) 依大陸地區之規定
 (C) 依收養者設籍地區之規定　　　(D) 依訴訟地或仲裁地之規定

(C) 臺灣地區人民收養大陸地區人民，其收養效力之判定，下列敘述何者正確？
　　　　　　　　　　　　　　　　　　　　　　105華語導遊實務（二）
 (A) 依被收養者設籍地區之規定
 (B) 依各該收養者或被收養者設籍地區之規定
 (C) 依收養者設籍地區之規定
 (D) 依各該收養者及被收養者之約定

題庫0843 與子女間之法律關係應依何地法律之規定？

父母之一方為臺灣地區人民，一方為大陸地區人民者，其與子女間之法律關係，依<u>子女設籍地區</u>之規定。

臺灣地區與大陸地區人民關係條例第57條

過去出題

(C) 李大同的父母一方為臺灣地區人民，一方為大陸地區人民，其父母與李大同間之法律關係，應依哪個地區之規定？　　　101華語領隊實務（二）
 (A) 若父親是臺灣地區人民，則依臺灣地區之規定
 (B) 若父親是大陸地區人民，則依大陸地區之規定
 (C) 依李大同設籍地區之規定
 (D) 一律依臺灣地區之規定

(C) 兩岸民事事件，父母之一方為臺灣地區人民，一方為大陸地區人民者，其與子女間之法律關係，應依何地區之規定？　104華語導遊實務（二）
(A) 父設籍地區之規定
(B) 母設籍地區之規定
(C) 子女設籍地區之規定
(D) 祖父設籍地區之規定

題庫0844 有何種情形法院應不予認可收養之事實？

臺灣地區人民收養大陸地區人民為養子女，除依民法第1079條第5項規定外，有下列情形之一者，法院亦應不予認可：
一、已有子女或養子女者。
二、同時收養2人以上為養子女者。
三、未經行政院設立或指定之機構或委託之民間團體驗證收養之事實者。
臺灣地區與大陸地區人民關係條例第65條

過去出題

(D) 臺灣地區人民甲欲收養大陸小孩乙，依現行規定，下列敘述何者錯誤？
102華語導遊實務（二）
(A) 應適用收養者被收養者設籍地區之規定
(B) 須經我方法院裁定認可
(C) 甲已有子女，如再收養乙，我方法院不予裁定認可
(D) 收養事實，無須經財團法人海峽交流基金會驗證

題庫0845 大陸地區人民如何繼承臺灣地區人民之遺產？

大陸地區人民繼承臺灣地區人民之遺產，應於繼承開始起3年內以書面向被繼承人住所地之法院為繼承之表示；逾期視為拋棄其繼承權。
大陸地區人民繼承本條例施行前已由主管機關處理，且在臺灣地區無繼承人之現役軍人或退除役官兵遺產者，前項繼承表示之期間為4年。
臺灣地區與大陸地區人民關係條例第66條

過去出題

(C) 大陸地區人民繼承臺灣地區人民之遺產，應於繼承開始起幾年內以書面向被繼承人住所地之法院為繼承之表示？　93外語領隊實務（二）
(A) 1年 　　　　　　　　　　　(B) 2年
(C) 3年 　　　　　　　　　　　(D) 4年

(C) 大陸地區人民繼承臺灣地區人民之遺產，應於繼承開始起幾年內向法院為繼承之表示；逾期視為拋棄其繼承權？ 99外語導遊實務（二）
　　(A) 1年內　　　　　　　　　　(B) 2年內
　　(C) 3年內　　　　　　　　　　(D) 4年內

(C) 大陸地區人民繼承臺灣地區人民之遺產，應如何為繼承之表示？ 99外語導遊實務（二）

　　(A) 以書面向財政部國有財產局為繼承之表示
　　(B) 以書面向其他繼承人住所地之法院為繼承之表示
　　(C) 以書面向被繼承人住所地之法院為繼承之表示
　　(D) 不待表示，當然繼承

(C) 大陸地區人民繼承臺灣地區人民之遺產，應如何為繼承之表示？ 99華語導遊實務（二）

　　(A) 以書面向其他繼承人住所地之法院為繼承之表示
　　(B) 以口頭向其他繼承人為繼承之表示
　　(C) 以書面向被繼承人住所地之法院為繼承之表示
　　(D) 以書面向財政部國有財產局為繼承之表示

(D) 大陸地區人民繼承非在臺灣地區無繼承人之現役軍人或退除役官兵之遺產者，應於繼承開始起幾年內以書面向被繼承人住所地之法院為繼承之表示；逾期視為拋棄其繼承權？ 103外語導遊實務（二）
　　(A) 7年　　　　　　　　　　　(B) 6年
　　(C) 5年　　　　　　　　　　　(D) 3年

題庫0846 大陸地區人民繼承臺灣地區人民之遺產總額上限多少？

被繼承人在臺灣地區之遺產，由大陸地區人民依法繼承者，其所得財產總額，每人不得逾新臺幣200萬元。超過部分，歸屬臺灣地區同為繼承之人；臺灣地區無同為繼承之人者，歸屬臺灣地區後順序之繼承人；臺灣地區無繼承人者，歸屬國庫。

臺灣地區與大陸地區人民關係條例第67條

過去出題

(B) 大陸地區人民繼承臺灣地區人民之遺產限額為若干？ 93華語導遊實務（二）
　　(A) 100萬　　　　　　　　　　(B) 200萬
　　(C) 300萬　　　　　　　　　　(D) 沒有限額

(A) 大陸地區人民依法繼承臺灣地區之遺產，其所得財產總額，每人不得逾新臺幣多少元？ 94外語導遊實務（二）
　　(A) 200萬　　　　　　　　　　(B) 400萬
　　(C) 600萬　　　　　　　　　　(D) 1,000萬

(B) 大陸地區人民依法繼承臺灣地區之遺產，其所得財產總額每人不得逾新臺幣多少金額？　94華語導遊實務（二）

(A) 100萬元　　　　　　　　　　(B) 200萬元

(C) 300萬元　　　　　　　　　　(D) 500萬元

(D) 張大富與其弟張小康均為臺灣地區人民，李四維為大陸地區人民，並為張大富之配偶，張大富死後遺產總額新臺幣（以下同）500萬元，李四維最多可分配多少？　95外語領隊實務（二）

(A) 500萬　　　　　　　　　　　(B) 300萬

(C) 250萬　　　　　　　　　　　(D) 200萬

(B) 張大豐為臺灣地區人民，其兄張大富為大陸地區人民，張大豐生前留有遺囑，僅將其財產二分之一遺留給張大富，張大豐死後遺產總額新臺幣500萬元，應如何分配？　97華語導遊實務（二）

(A) 張大富得500萬元

(B) 張大富僅可得200萬元，餘歸屬國庫

(C) 張大富得250萬元，餘歸屬國庫

(D) 全部歸屬國庫

(B) 被繼承人在臺灣地區之遺產，由大陸地區子女依法繼承者，其所得財產總額，每人不得逾新臺幣幾百萬元？　98外語導遊實務（二）

(A) 100萬元　　　　　　　　　　(B) 200萬元

(C) 300萬元　　　　　　　　　　(D) 400萬元

(C) 被繼承人在臺灣地區之遺產，由大陸地區子女依法繼承時，其所得財產總額，每人不得逾新臺幣多少元？　99華語導遊實務（二）

(A) 100萬元　　　　　　　　　　(B) 150萬元

(C) 200萬元　　　　　　　　　　(D) 300萬元

題庫0847 臺灣地區人民的遺產中若有不動產，大陸地區人民可否繼承？

遺產中，有以不動產為標的者，應將大陸地區繼承人之繼承權利折算為價額。但其為臺灣地區繼承人賴以居住之不動產者，大陸地區繼承人不得繼承之，於定大陸地區繼承人應得部分時，其價額不計入遺產總額。

臺灣地區與大陸地區人民關係條例第67條

(D) 被繼承人在臺灣地區遺產中,有臺灣地區繼承人賴以居住之不動產時,該項
不動產大陸地區繼承人應如何繼承? 　　　　　96外語導遊實務（二）

(A) 與其他一般財產繼承方式相同

(B) 限以不動產變賣之實際售價,參與繼承分配

(C) 應將大陸地區繼承人之繼承權利折算為價額後繼承

(D) 不得繼承

題庫0848 大陸地區人民為臺灣地區人民配偶可否繼承不動產?

大陸地區人民為臺灣地區人民配偶,其繼承在臺灣地區之遺產或受遺贈者,依
下列規定辦理:

一、不適用總額不得逾新臺幣200萬元之限制規定。

二、其經許可長期居留者,得繼承以不動產為標的之遺產,不適用有關繼承權
利應折算為價額之規定。但不動產為臺灣地區繼承人賴以居住者,不得繼
承之,於定大陸地區繼承人應得部分時,其價額不計入遺產總額。

臺灣地區與大陸地區人民關係條例第67條

(C) 大陸地區人民為臺灣地區人民配偶,依規定其繼承在臺灣地區之遺產,下列敘
述何者正確? 　　　　　101外語領隊實務（二）

(A) 繼承所得財產總額不得逾新臺幣200萬元

(B) 得繼承以不動產為標的之遺產

(C) 繼承所得財產總額不受新臺幣200萬元的限制

(D) 其經許可依親居留者,得繼承以不動產為標的之遺產

(C) 依現行規定,大陸配偶繼承臺灣地區人民之遺產,下列敘述何者錯誤?

　　　　　102華語導遊實務（二）

(A) 須在繼承開始起3年內,以書面向被繼承人住所地之法院為繼承之表示

(B) 繼承總額不受新臺幣200萬元之限制

(C) 經許可依親居留者,得繼承以不動產為標的之遺產

(D) 臺灣地區繼承人賴以居住之不動產,大陸配偶不得繼承之

第四單元

兩岸相關法規

題庫0849 遺產之繼承人全部為大陸地區人民者，可指定何單位為遺產管理人？

非現役軍人或退除役官兵之被繼承人在臺灣地區之遺產，其繼承人全部為大陸地區人民者，由繼承人、利害關係人或檢察官聲請法院指定財政部國有財產局為遺產管理人，管理其遺產。

臺灣地區與大陸地區人民關係條例第67-1條

過去出題

(C) 被繼承人非現役軍人或退除役官兵，其在臺灣地區之遺產全部由大陸地區人民繼承者，由繼承人、利害關係人或檢察官聲請指定哪一個機關為遺產管理人？

(A) 財團法人海峽交流基金會　　　　(B) 財政部賦稅署
(C) 財政部國有財產局　　　　　　　(D) 內政部地政司

(C) 繼承人全部為大陸地區人民時，除臺灣地區與大陸地區人民關係條例另有規定外，應聲請法院指定何者為遺產管理人？　　　97外語導遊實務（二）
(A) 遺產所在地直轄市、縣（市）政府
(B) 行政院大陸委員會
(C) 財政部國有財產局
(D) 行政院

題庫0850 大陸地區人民死亡在臺灣地區遺有財產者，納稅義務人應向何單位辦理遺產稅申報？

大陸地區人民死亡在臺灣地區遺有財產者，納稅義務人應依遺產及贈與稅法規定，向財政部臺北市國稅局辦理遺產稅申報。大陸地區人民就其在臺灣地區之財產為贈與時，亦同。

臺灣地區與大陸地區人民關係條例施行細則第65條

過去出題

(B) 大陸地區人民就其在臺灣地區之財產為贈與時，納稅義務人應依規定向哪一機關辦理申報？　　　　　　　　　　　　　　98外語導遊實務（二）
(A) 財團法人海峽交流基金會　　　　(B) 財政部臺北市國稅局
(C) 財政部國有財產局　　　　　　　(D) 行政院大陸委員會

(A) 大陸地區人民死亡在臺灣地區遺有財產者，納稅義務人應依規定向哪一單位辦理遺產稅申報？　　　　　　　　　　　　　99外語導遊實務（二）
(A) 財政部臺北市國稅局　　　　　　(B) 財團法人海峽兩岸交流基金會
(C) 財政部國有財產局　　　　　　　(D) 行政院大陸委員會

題庫0851 大陸地區人民可否在臺灣地區取得不動產？

大陸地區人民、法人、團體或其他機構，或其於第三地區投資之公司，非經主管機關許可，不得在臺灣地區取得、設定或移轉不動產物權。

臺灣地區與大陸地區人民關係條例第69條

過去出題

(A) 下列何種經濟活動是大陸地區人民經申請許可後可以在臺從事的？

95外語導遊實務（二）

　　(A) 投資土地及不動產　　　　　(B) 購置臺灣上市公司股票
　　(C) 設立生產事業　　　　　　　(D) 設立銀行辦事處

(A) 大陸地區人民或公司在臺灣地區購買不動產之規範如何？　97外語導遊實務（二）
　　(A) 需經許可
　　(B) 完全禁止
　　(C) 限於第三地區投資公司
　　(D) 可以，但單筆不動產物權之交易限額為2,000萬元

題庫0852 大陸地區人民可否成為臺灣地區民間團體之成員？

大陸地區人民、法人、團體或其他機構，非經主管機關許可，不得為臺灣地區法人、團體或其他機構之成員或擔任其任何職務。

臺灣地區與大陸地區人民關係條例第72條

過去出題

(C) 大陸地區人民法人可否擔任臺灣地區法人團體之成員或職務？

95華語導遊實務（二）

　　(A) 禁止擔任　　　　　　　　　(B) 並無限制
　　(C) 須經主管機關許可　　　　　(D) 須向財團法人海峽交流基金會申請

(C) 關於大陸地區人民成為臺灣地區民間團體成員之規定，何者正確？

99外語導遊實務（二）

　　(A) 完全禁止　　　　　　　　　(B) 不受限制
　　(C) 須經主管機關許可　　　　　(D) 限於為經貿性質之團體

題庫0853 大陸地區之人民可否在臺灣地區從事投資行為？

大陸地區人民、法人、團體、其他機構或其於第三地區投資之公司，非經主管機關許可，不得在臺灣地區從事投資行為。

臺灣地區與大陸地區人民關係條例第73條

第四單元 兩岸相關法規

(A) 大陸地區人民、法人在臺灣地區從事投資行為的規定如何？

101華語導遊實務（二）

(A) 需經主管機關許可
(B) 限於經由第三地區之公司間接來臺投資
(C) 限於經許可在臺灣地區長期居留者
(D) 投資金額限於新臺幣1,000萬元以上

題庫0854 在大陸地區作成之民事確定裁判在臺灣是否有其效力？

在大陸地區作成之民事確定裁判、民事仲裁判斷，不違背臺灣地區公共秩序或善良風俗者，得聲請法院裁定認可。

臺灣地區與大陸地區人民關係條例第74條

(D) 在大陸地區作成之民事確定裁判，不違背臺灣地區公共秩序或善良風俗者，得聲請法院：

94外語領隊實務（二）

(A) 執行 　　　　　　　　　　　(B) 送達
(C) 給付 　　　　　　　　　　　(D) 裁定認可

(B) 在大陸地區作成之離婚判決，如須在臺灣地區認可，應向臺灣地區下列何機關提出？

96外語領隊實務（二）

(A) 向戶政機關申請認可
(B) 向法院聲請裁定認可
(C) 向財團法人海峽交流基金會申請認可
(D) 向法務部申請認可

(A) 依規定在大陸地區作成之民事仲裁判斷，不違背臺灣公共秩序或善良風俗者，得向下列哪個機關聲請認可？

101外語導遊實務（二）

(A) 法院 　　　　　　　　　　　(B) 行政院大陸委員會
(C) 財團法人海峽交流基金會 　　(D) 內政部

(C) 依規定在大陸地區作成之離婚判決，如何使其在臺灣地區發生效力？

101外語導遊實務（二）

(A) 向財團法人海峽交流基金會申請認可
(B) 向法務部申請認可
(C) 向法院聲請裁定認可
(D) 向戶政機關申請認可

(B) 在大陸地區作成之離婚判決，如何使其在臺灣地區發生效力？

(A) 向法務部申請認可
(B) 向法院聲請裁定認可
(C) 向財團法人海峽交流基金會申請認可
(D) 向內政部戶政司登記認可

(D) 臺灣地區人民甲男與大陸配偶乙女結婚後，甲男申請乙女來臺，惟嗣後兩人感情不睦，乙女返回大陸向大陸法院訴請離婚，經大陸法院判決離婚確定，依現行相關規定，下列敘述何者正確？

(A) 大陸離婚確定判決，經我方民間公證人認可，可在臺產生效力
(B) 大陸離婚確定判決，就可在臺產生效力
(C) 大陸離婚確定判決，不須經財團法人海峽交流基金會驗證，即可向我方法院聲請裁定認可
(D) 大陸離婚確定判決，不違背臺灣地區公共秩序或善良風俗者，得聲請我方法院裁定認可

題庫0855 在大陸地區犯罪，曾遭判刑處罰，在臺灣須再次依法審判嗎？

在大陸地區或在大陸船艦、航空器內犯罪，雖在大陸地區曾受處罰，仍得依法處斷。但得免其刑之全部或一部之執行。

臺灣地區與大陸地區人民關係條例第75條

過去出題

(C) 在大陸地區犯罪，並已在大陸地區遭判刑處罰者，臺灣司法機關依「臺灣地區與大陸地區人民關係條例」之規定，下列何種處理方式為正確？

(A) 仍得依法處斷，且不得免其刑之全部或一部
(B) 不得再依法處斷
(C) 仍得依法處斷，但得免其刑之全部或一部
(D) 不得再依法處斷，但得免其刑之全部或一部

題庫0856 大陸地區人民之著作權在臺灣地區受侵害者，可在臺灣提起訴訟嗎？

大陸地區人民之著作權或其他權利在臺灣地區受侵害者，其告訴或自訴之權利，以臺灣地區人民得在大陸地區享有同等訴訟權利者為限。

臺灣地區與大陸地區人民關係條例第78條

(C) 大陸地區人民之著作權在臺灣地區受侵害時，下列有關其訴訟之敘述，何者正
確？　　　　　　　　　　　　　　　　　　　　　　94外語領隊實務（二）
(A) 得向海基會提出告訴
(B) 只得在大陸地區提起告訴
(C) 以臺灣地區人民得在大陸地區享有同等訴訟權利時，始得提起
(D) 可逕向陸委會提出

(D) 大陸地區人民之著作權在臺灣地區受侵害者，可否在臺灣地區提起自訴？
96外語導遊實務（二）

(A) 不可以提起自訴
(B) 現行規定並未對大陸地區人民之自訴權利有所限制
(C) 大陸地區人民之自訴權利，以臺灣地區人民得在第三國享有同等訴訟權利
者為限
(D) 大陸地區人民之自訴權利，以臺灣地區人民得在大陸地區享有同等訴訟權
利者為限

(C) 大陸地區人民之著作權在臺灣地區受侵害時，其告訴或自訴之權利：
96華語導遊實務（二）

(A) 比照外國人享有同等訴訟權利者為限
(B) 與臺灣地區人民相同
(C) 以臺灣地區人民在大陸地區享有同等訴訟權利者為限
(D) 以其他國家人民在大陸地區享有同等訴訟權利者為限

(D) 大陸地區人民之著作權在臺灣地區受侵害時，可否在臺灣地區提起自訴？
102華語導遊實務（二）

(A) 現行規定並未對大陸地區人民之自訴權利有所限制
(B) 大陸地區人民一律不得提起自訴
(C) 大陸地區人民之自訴權利，以臺灣地區人民得在第三國享有同等訴訟權利
者為限
(D) 大陸地區人民之自訴權利，以臺灣地區人民得在大陸地區享有同等訴訟權
利者為限

題庫0857 使大陸地區人民非法進入臺灣地區者，應如何處罰？

使大陸地區人民非法進入臺灣地區者，處1年以上7年以下有期徒刑，得併科新
臺幣100萬元以下罰金。

臺灣地區與大陸地區人民關係條例第79條

(A) 依臺灣地區與大陸地區人民關係條例規定，使大陸地區人民非法進入臺灣地區
者，其法定刑罰規定如何？　　　　　　　　　　　104華語導遊實務（二）

(A) 處1年以上7年以下有期徒刑，得併科新臺幣100萬元以下罰金

(B) 處3年以上10年以下有期徒刑，得併科新臺幣100萬元以下罰金

(C) 處5年以下有期徒刑，得併科新臺幣100萬元以下罰金

(D) 處3年以下有期徒刑，得併科新臺幣100萬元以下罰金

(C) 依臺灣地區與大陸地區人民關係條例規定，使大陸地區人民非法進入臺灣地區
者，應處以多久有期徒刑，並得併科新臺幣1百萬元以下之罰金？

105華語導遊實務（二）

(A) 3年以上10年以下　　　　　　　(B) 3年以下

(C) 1年以上7年以下　　　　　　　　(D) 5年以下

題庫0858 使大陸地區人民非法進入臺灣地區之首謀者，應如何處罰？

使大陸地區人民非法進入臺灣地區之首謀者，處5年以上有期徒刑，得併科新臺
幣1,000萬元以下罰金。

臺灣地區與大陸地區人民關係條例第79條

(D) 對意圖營利而使大陸地區人民非法進入臺灣地區之首謀者，應處以：

104外語領隊實務（二）

(A) 1年以上7年以下有期徒刑，得併科新臺幣100萬元以下罰金

(B) 3年以上7年以下有期徒刑，得併科新臺幣500萬元以下罰金

(C) 3年以上10年以下有期徒刑，得併科新臺幣500萬元以下罰金

(D) 5年以上有期徒刑，得併科新臺幣1,000萬元以下罰金

題庫0859 受託處理兩岸人民往來有關之事務或協商簽署協議，逾越委託範圍，
損害國家安全或利益者，應如何處罰？

受託處理臺灣地區與大陸地區人民往來有關之事務或協商簽署協議，逾越委託
範圍，致生損害於國家安全或利益者，處行為負責人5年以下有期徒刑、拘役或
科或併科新臺幣50萬元以下罰金。

臺灣地區與大陸地區人民關係條例第79-1條

第四單元　兩岸相關法規

(B) 對於受託處理臺灣地區與大陸地區人民往來有關之事務或協商簽署協議，逾越委託範圍，致生損害於國家安全或利益者之罰則規定為： 100華語導遊實務（二）
　　(A) 處行為負責人5年以下有期徒刑、拘役或科或併科新臺幣20萬元以下罰金
　　(B) 處行為負責人5年以下有期徒刑、拘役或科或併科新臺幣50萬元以下罰金
　　(C) 處行為負責人3年以下有期徒刑、拘役或科或併科新臺幣100萬元以上罰金
　　(D) 就行為負責人或該法人、團體擇一科以新臺幣50萬元以下罰金

題庫0860 中華民國船舶未經許可航行至大陸地區應如何處罰？

中華民國船舶、航空器或其他運輸工具未經許可航行至大陸地區者，處3年以下有期徒刑、拘役或科或併科新臺幣100萬元以上1,500萬元以下罰金。

臺灣地區與大陸地區人民關係條例第80條

(B) 中華民國船舶未經許可航行至大陸地區時，對該船舶之船長的處罰規定，下列敘述何者正確？ 105華語導遊實務（二）
　　(A) 處1年以下有期徒刑、拘役或科或併科新臺幣100萬元以上1,500萬元以下罰金
　　(B) 處3年以下有期徒刑、拘役或科或併科新臺幣100萬元以上1,500萬元以下罰金
　　(C) 處5年以下有期徒刑、拘役或科或併科新臺幣100萬元以上1,500萬元以下罰金
　　(D) 處7年以下有期徒刑、拘役或科或併科新臺幣100萬元以上1,500萬元以下罰金

題庫0861 大陸船舶未經許可進入臺灣地區應如何處罰？

大陸船舶未經許可進入臺灣地區限制或禁止水域，經扣留者，得處該船舶所有人、營運人或船長、駕駛人新臺幣30萬元以上1,000萬元以下罰鍰。

臺灣地區與大陸地區人民關係條例第80-1條

(B) 中國大陸福建籍漁船越界進入我方水域捕漁，被行政院海岸巡防署查獲並扣留時，該大陸船舶因違反臺灣地區與大陸地區人民關係條例第32條第1項規定，依同法第80條之1該署得處該船舶所有人、營運人或船長、駕駛人新臺幣多少萬元以上1千萬元以下之罰鍰？ 105外語導遊實務（二）
　　(A) 5萬元　　　　　　　　　　　　(B) 30萬元
　　(C) 50萬元　　　　　　　　　　　(D) 100萬元

題庫0862 未經許可違規招生為大陸地區之教育機構在臺灣辦理招生應如何處罰？

未經許可，為大陸地區之教育機構在臺灣招生或居間介紹行為者，處1年以下有期徒刑、拘役或科或併科新臺幣100萬元以下罰金。

臺灣地區與大陸地區人民關係條例第82條

過去出題

(B) 違反臺灣地區與大陸地區人民關係條例之規定，未經許可為大陸地區之教育機構在臺灣辦理招生，或從事居間介紹行為者，其處罰規定為：

97外語導遊實務（二）

(A) 處6月以下有期徒刑、拘役或科或併科新臺幣100萬元以下罰金
(B) 處1年以下有期徒刑、拘役或科或併科新臺幣100萬元以下罰金
(C) 處3年以下有期徒刑、拘役或科或併科新臺幣100萬元以下罰金
(D) 處5年以下有期徒刑、拘役或科或併科新臺幣100萬元以下罰金

(D) 依臺灣地區與大陸地區人民關係條例之規定，未經許可為大陸地區之教育機構在臺灣辦理招生或從事居間介紹行為者，應處以多久以下有期徒刑、拘役或科或併科新臺幣100萬元以下罰金？

99華語導遊實務（二）

(A) 3年　　　　　　　　　　(B) 6個月
(C) 5年　　　　　　　　　　(D) 1年

題庫0863 僱用大陸地區人民在臺灣地區從事未經許可或之工作者應如何處罰？

僱用或留用大陸地區人民在臺灣地區從事未經許可或與許可範圍不符之工作者，處2年以下有期徒刑、拘役或科或併科新臺幣30萬元以下罰金。

臺灣地區與大陸地區人民關係條例第83條

過去出題

(B) 僱用或留用大陸地區人民在臺灣地區從事未經許可或與許可範圍不符之工作，其罰則為何？

93華語導遊實務（二）

(A) 予以警告
(B) 處2年以下有期徒刑、拘役或科或併科新臺幣30萬元以下罰金
(C) 沒收財產
(D) 處5年以下有期徒刑、拘役或科或併科新臺幣1,000萬元以下罰金

（C）僱用或留用大陸地區人民在臺從事未經許可之工作，應受以下何種處罰？

94華語導遊實務（二）

(A) 1年以下有期徒刑、拘役或科或併科新臺幣30萬元以下罰金
(B) 1年以下有期徒刑、拘役或科或併科新臺幣50萬元以下罰金
(C) 2年以下有期徒刑、拘役或科或併科新臺幣30萬元以下罰金
(D) 2年以下有期徒刑、拘役或科或併科新臺幣50萬元以下罰金

（C）臺灣地區某民間團體利用其具有邀請大陸地區專業人士來臺參訪之資格，居間介紹大陸人士來臺短期打工，行為人應被處以何種刑責？

96華語導遊實務（二）

(A) 沒收負責人財產
(B) 處6個月以下有期徒刑、拘役或科或併科新臺幣10萬元以下罰金
(C) 處2年以下有期徒刑、拘役或科或併科新臺幣30萬元以下罰金
(D) 處3年以下有期徒刑、拘役或科或併科新臺幣100萬元以下罰金

題庫0864 明知臺灣地區人民未經許可，而招攬使之進入大陸地區者應如何處罰？

明知臺灣地區人民未經許可，而招攬使之進入大陸地區者，處<u>6月</u>以下有期徒刑、拘役或科或併科新臺幣<u>10萬元</u>以下罰金。

臺灣地區與大陸地區人民關係條例第84條

過去出題

（B）明知臺灣地區公務員未經許可，而招攬使之進入大陸地區，其罰則為何？

93華語導遊實務（二）

(A) 不罰
(B) 處6月以下有期徒刑、拘役或科或併科新臺幣10萬元以下罰金
(C) 罰鍰
(D) 處3年以下有期徒刑、拘役或科或併科新臺幣20萬元以上200萬元以下罰金

（D）明知臺灣地區人民未經許可，而招攬使之進入大陸地區者，應處以多久有期徒刑、拘役或科或併科新臺幣10萬元以下罰金？ 100華語導遊實務（二）

(A) 2年以下　　　　　　　　　(B) 3年以下
(C) 1年以下　　　　　　　　　(D) 6月以下

題庫0865 外國船舶、民用航空器及其他運輸工具，未經許可而直接航行於臺灣地區與大陸地區港口、機場間，應如何處罰？

外國船舶、民用航空器及其他運輸工具，未經許可而直接航行於臺灣地區與大陸地區港口、機場間，處新臺幣300萬元以上1,500萬元以下罰鍰，並得禁止該船舶、民用航空器或其他運輸工具所有人、營運人之所屬船舶、民用航空器或其他運輸工具，於一定期間內進入臺灣地區港口、機場。

臺灣地區與大陸地區人民關係條例第85條

過去出題

(C) 外國船舶未經許可從基隆港直航大陸上海港時，應處以新臺幣多少元之罰鍰？

95外語領隊實務（二）

 (A) 100萬元以上500萬元以下 (B) 200萬元以上1,000萬元以下
 (C) 300萬元以上1,500萬元以下 (D) 500萬元以上2,000萬元以下

題庫0866 未經許可赴大陸地區從事一般類項目之投資者，應如何處罰？

未經許可從事一般類項目之投資或技術合作者，處新臺幣5萬元以上2,500萬元以下罰鍰，並得限期命其停止或改正；屆期不停止或改正者，得連續處罰。

臺灣地區與大陸地區人民關係條例第86條

過去出題

(A) 臺灣地區人民未經許可赴大陸地區從事一般類項目之投資者，應受下列何種處罰？

99外語導遊實務（二）

 (A) 新臺幣5萬元以上2,500萬元以下罰鍰
 (B) 新臺幣5萬元以上1,500萬元以下罰鍰
 (C) 新臺幣20萬元以上2,500萬元以下罰鍰
 (D) 新臺幣20萬元以上1,500萬元以下罰鍰

題庫0867 未經許可赴大陸地區從事禁止類項目之投資者，應如何處罰？

未經許可從事禁止類項目之投資或技術合作者，處新臺幣5萬元以上2,500萬元以下罰鍰，並得限期命其停止；屆期不停止，或停止後再為相同違反行為者，處行為人2年以下有期徒刑、拘役或科或併科新臺幣2,500萬元以下罰金。

臺灣地區與大陸地區人民關係條例第86條

第四單元 兩岸相關法規

(D) 違反臺灣地區與大陸地區人民關係條例規定，赴大陸地區從事禁止類項目之投資者，下列哪一種處罰規定是正確的？　　100華語導遊實務（二）
　　(A) 直接處以刑罰
　　(B) 強制出境
　　(C) 處行政罰鍰，並得連續處罰
　　(D) 先處行政罰鍰並得限期命其停止，如仍不依限停止者，移送司法機關偵辦，處以刑罰

題庫0868 使大陸地區人民在臺灣地區從事未經許可或與許可目的不符之活動者，應如何處罰？

使大陸地區人民在臺灣地區從事未經許可或與許可目的不符之活動者，處新臺幣20萬元以上100萬元以下罰鍰。

臺灣地區與大陸地區人民關係條例第87條

(A) 若導遊在接待大陸旅客來臺觀光團體進行觀光活動過程，遇有強行要將團員帶走情事時，可告知其若違反兩岸人民關係條例第15條第3款有關「不得使大陸地區人民在臺灣地區從事與許可目的不符之活動」規定，將處以多少罰鍰？　　100外語導遊實務（二）
　　(A) 新臺幣20萬元以上100萬元以下　　(B) 新臺幣10萬元以上50萬元以下
　　(C) 新臺幣6萬元以上30萬元以下　　(D) 新臺幣4萬元以上20萬元以下

(C) 邀請單位使大陸地區人民在臺灣地區從事未經許可或與許可目的不符之活動，依規定應處新臺幣多少元之罰鍰？　　101外語導遊實務（二）
　　(A) 5萬元以上500萬元以下　　(B) 10萬元以上200萬元以下
　　(C) 20萬元以上100萬元以下　　(D) 30萬元以上300萬元以下

(D) 使大陸地區人民在臺灣地區從事未經許可或與許可目的不符之活動者，其處罰規定，下列敘述何者正確？　　102華語導遊實務（二）
　　(A) 處6個月以下有期徒刑、拘役或科或併科新臺幣10萬元以下罰金
　　(B) 處1年以下有期徒刑、拘役或科或併科新臺幣50萬元以下罰金
　　(C) 處新臺幣10萬元以上50萬元以下罰鍰
　　(D) 處新臺幣20萬元以上100萬元以下罰鍰

(D)如臺灣地區人民某甲在大陸地區人民某乙來臺觀光期間，使其從事與許可目
的不符的活動，如參加商展，某甲應處下列何種罰則？
(A) 只處罰大陸旅客，某甲不必處罰
(B) 新臺幣5萬元以上，30萬元以下罰鍰
(C) 新臺幣10萬元以上，50萬元以下罰鍰
(D) 新臺幣20萬元以上，100萬元以下罰鍰

題庫0869 **大陸地區人民逾期停留或居留者，應如何處罰？**

大陸地區人民逾期停留或居留者，由內政部移民署處新臺幣2,000元以上10,000
元以下罰鍰。

臺灣地區與大陸地區人民關係條例第87-1條

過去出題

(A)依臺灣地區與大陸地區人民關係條例第87條之1規定，大陸地區人民逾期停留
或居留者，得處以多少罰鍰？
(A) 新臺幣2千元以上，1萬元以下　　(B) 新臺幣4千元以上，1萬元以下
(C) 新臺幣6千元以上，2萬元以下　　(D) 新臺幣1萬元以上，3萬元以下

題庫0870 **大陸地區廣播電視節目，未經許可，進入臺灣地區，應如何處罰？**

大陸地區出版品、電影片、錄影節目及廣播電視節目，未經許可，進入臺灣地
區，處新臺幣4萬元以上20萬元以下罰鍰。

臺灣地區與大陸地區人民關係條例第88條

過去出題

(C)大陸地區廣播電視節目應經主管機關許可，始得在臺灣地區播映。違反者，應
處以多少罰鍰？
(A) 新臺幣10萬元以上50萬元以下　　(B) 新臺幣5萬元以上50萬元以下
(C) 新臺幣4萬元以上20萬元以下　　(D) 新臺幣20萬元以上100萬元以下

題庫0871 **未經許可之大陸地區出版品應如何處理？**

大陸地區出版品、電影片、錄影節目或廣播電視節目，未經許可，進入臺灣地
區，不問屬於何人所有，沒入之。

臺灣地區與大陸地區人民關係條例第88條

第四單元　兩岸相關法規

(C) 大陸地區出版的雷射唱盤（CD），在未經主管機關許可下，在臺灣地區發
行，會被處罰鍰並將雷射唱盤：　　　　　　　　98華語導遊實務（二）

(A) 銷毀　　　　　　　　　　　　　(B) 退回大陸地區
(C) 沒入　　　　　　　　　　　　　(D) 充公

題庫0872 在臺灣地區違法刊登大陸地區物品或服務事項之廣告的罰則為何？

委託、受託或自行於臺灣地區從事非依本條例許可之大陸地區物品、勞務、服
務或其他事項之廣告播映、刊登或其他促銷推廣活動者，或違反相關強制或禁
止規定者，處新臺幣<u>10萬元以上50萬元以下</u>罰鍰。
前項廣告，不問屬於何人所有或持有，得沒入之。

臺灣地區與大陸地區人民關係條例第89條

(B) 在臺灣地區違法刊登大陸地區物品或服務事項之廣告者，其處罰規定為：

104外語導遊實務（二）

(A) 處新臺幣6萬元以上，30萬元以下罰鍰
(B) 處新臺幣10萬元以上，50萬元以下罰鍰
(C) 處新臺幣12萬元以上，60萬元以下罰鍰
(D) 處新臺幣20萬元以上，100萬元以下罰鍰

題庫0873 臺灣地區人民未經許可參加大陸黨務工作應如何處罰？

臺灣地區人民未經許可與大陸黨務、軍事等機關合作，或是臺灣地區各級地方
政府未經許可與大陸地區地方機關締結聯盟者，處新臺幣<u>10萬元以上50萬元以
下</u>罰鍰，並得按次連續處罰。

臺灣地區與大陸地區人民關係條例第90-2條

(C) 臺灣地區人民若未經主管機關許可，而與大陸地區黨務團體為合作行為者，可
處以下列何種罰則？　　　　　　　　　　98華語領隊實務（二）
(A) 新臺幣5萬元以下罰鍰
(B) 新臺幣5萬元以上，20萬元以下罰鍰
(C) 新臺幣10萬元以上，50萬元以下罰鍰
(D) 新臺幣10萬元以上，100萬元以下罰鍰

題庫0874 臺灣地區學校與大陸地區學校締結聯盟若未申報，應如何處罰？

臺灣地區各級學校與大陸地區學校締結聯盟或為書面約定之合作行為，未申報者，處新臺幣1萬元以上50萬元以下罰鍰，主管機關並得限期令其申報或改正；屆期未申報或改正者，並得按次連續處罰至申報或改正為止。

<div align="right">臺灣地區與大陸地區人民關係條例第90-2條</div>

過去出題

(D) 臺灣地區學校與大陸地區學校簽訂姊妹校協定，事先未向主管機關申報者，除會被處以罰鍰外，主管機關並得： 97外語導遊實務（二）
- (A) 處分其校長
- (B) 禁止其與大陸地區學校交流1年
- (C) 終止兩校的協定
- (D) 限期令其申報或改正

題庫0875 公務人員進入大陸未依規定申請許可應如何處罰？

臺灣地區公務員，國家安全局、國防部、法務部調查局及其所屬各級機關未具公務員身分之人員，未申請許可進入大陸地區者，處新臺幣2萬元以上10萬元以下罰鍰。

<div align="right">臺灣地區與大陸地區人民關係條例第91條</div>

過去出題

(B) 公務人員進入大陸地區，未向主管機關申請許可者，處新臺幣多少元以上，10萬元以下之罰鍰？ 93外語領隊實務（二）
- (A) 1萬元
- (B) 2萬元
- (C) 3萬元
- (D) 4萬元

題庫0876 特定身分公務人員未經許可進入大陸地區應如何處罰？

以下身分人員進入大陸未經申請，處新臺幣20萬元以上1000萬元以下罰鍰。

一、政務人員、直轄市長。

二、於國防、外交、科技、情報、大陸事務或其他相關機關從事涉及國家安全、利益或機密業務之人員。

三、受前款機關委託從事涉及國家安全、利益或機密公務之個人或民間團體、機構成員。

四、前三款退離職未滿3年之人員。

五、縣（市）長。

<div align="right">臺灣地區與大陸地區人民關係條例第91條</div>

（B）於國防、外交或大陸事務單位從事涉及國家機密業務之人員，若未經許可進入
　　大陸地區，應受何種處罰？　　　　　　　　　　　　　　　作者林老師出題
　　(A) 新臺幣20萬元以上100萬元以下之罰鍰
　　(B) 新臺幣20萬元以上1000萬元以下罰鍰
　　(C) 1年以下有期徒刑、拘役或科或併科新臺幣100萬元以下罰鍰
　　(D) 1年以下有期徒刑、拘役或科或併科新臺幣1000萬元以下罰鍰

（D）某甲為中央機關涉及國家安全機密之公務員，如果未依規定經許可即赴大陸
　　地區，會受到以下何種處罰？　　　　　　　　　　　　　　作者林老師出題
　　(A) 新臺幣2萬元以上，10萬元以下罰鍰
　　(B) 新臺幣10萬元以上，50萬元以下罰鍰
　　(C) 新臺幣20萬元以上，100萬元以下罰鍰
　　(D) 新臺幣20萬元以上，1000萬元以下罰鍰

（D）有關擔任行政職務之政務人員赴大陸地區之規定，下列敘述何者錯誤？
　　　　　　　　　　　　　　　　　　　　　　　　　105華語導遊實務（二）
　　(A) 可以申請赴大陸地區從事與業務相關之交流活動或會議
　　(B) 得經機關遴派，申請赴大陸地區出席專案活動或會議
　　(C) 可以申請赴大陸地區參加國際組織所舉辦的國際會議或活動
　　(D) 未經許可進入大陸地區者，主管機關得處新臺幣2萬元以上10萬元以下之
　　　　罰鍰

題庫0877 實施直接通商、通航及大陸地區人民進入臺灣地區工作前，應由何單
　　　　　位決議？

主管機關於實施臺灣地區與大陸地區直接通商、通航及大陸地區人民進入臺灣
地區工作前，應經立法院決議；立法院如於會期內1個月未為決議，視為同意。
臺灣地區與大陸地區人民關係條例第95條

（A）主管機關於實施臺灣地區與大陸地區直接通商、通航及大陸地區人民進入臺灣
　　地區工作前，應經立法院決議；立法院如於會期內多久未為決議，視為同意？
　　　　　　　　　　　　　　　　　　　　　　　　　95華語導遊實務（二）
　　(A) 1個月　　　　　　　　　　　　　(B) 2個月
　　(C) 3個月　　　　　　　　　　　　　(D) 5個月

(A) 主管機關實施臺灣地區與大陸地區直接通航前，應經何種機關決議？

96外語導遊實務（二）

(A) 經立法院決議　　　　　　　　(B) 經司法院決議
(C) 經考試院決議　　　　　　　　(D) 經監察院決議

(D) 依臺灣地區與大陸地區人民關係條例的規定，主管機關實施哪三件事，應經立法院決議？

97華語導遊實務（二）

(A) 直接通商、直接通航及直接通郵
(B) 直接通航、直接通郵及大陸地區人民進入臺灣地區工作
(C) 直接通商、直接通水及大陸地區人民進入臺灣地區工作
(D) 直接通商、直接通航及大陸地區人民進入臺灣地區工作

(C) 依臺灣地區與大陸地區人民關係條例之規定，主管機關實施哪三件事前，應經立法院決議？

102外語導遊實務（二）

(A) 直接通商，直接通航及直接通水
(B) 直接通商，直接通航及直接通郵
(C) 直接通商，直接通航及大陸地區人民進入臺灣地區工作
(D) 直接通商，直接通郵及大陸地區人民進入臺灣地區工作

題庫0878 如何才能撤銷或廢止大陸地區人民之入境許可？

基於維護國境安全及國家利益，對大陸地區人民所為之不予許可、撤銷或廢止入境許可，得不附理由。

臺灣地區與大陸地區人民關係條例施行細則第72條

過去出題

(C) 基於維護國境安全及國家利益，對大陸地區人民所為之不予許可、撤銷或廢止入境許可時，得：

97外語領隊實務（二）

(A) 不予受理　　　　　　　　　　(B) 逕予執行
(C) 不附理由　　　　　　　　　　(D) 暫緩處理

(C) 依臺灣地區與大陸地區人民關係條例施行細則之規定，基於維護國境安全及國家利益，對大陸地區人民所為之不予許可、撤銷或廢止入境許可，是否需附理由？

105華語導遊實務（二）

(A) 應附理由　　　　　　　　　　(B) 應附理由，並檢具事證
(C) 得不附理由　　　　　　　　　(D) 視當事人有無異議而定

第四單元

兩岸相關法規

第二章 大陸地區人民來臺相關法規

第二章 大陸地區人民來臺相關法規
第一節 大陸地區人民來臺從事觀光活動許可辦法
第二節 大陸地區人民進入臺灣地區許可辦法

適用科目：外語領隊人員-領隊實務（二）　　華語領隊人員-領隊實務（二）
　　　　　外語導遊人員-導遊實務（二）　　華語導遊人員-導遊實務（二）

第一節 大陸地區人民來臺從事觀光活動許可辦法

修正日期：108.04.09

題庫0879 「大陸地區人民來臺從事觀光活動許可辦法」之法源依據為何？

本辦法依臺灣地區與大陸地區人民關係條例第16條第1項規定訂定之。
本辦法未規定者，適用其他有關法令之規定。
大陸地區人民來臺從事觀光活動許可辦法第1條

過去出題

(D)「大陸地區人民來臺從事觀光活動許可辦法」之法源為何？

93外語導遊實務（二）

(A) 發展觀光條例　　　　　　　　　(B) 旅行業管理規則
(C) 導遊人員管理規則　　　　　　　(D) 臺灣地區與大陸地區人民關係條例

題庫0880 本辦法之主管機關為何？

本辦法之主管機關為內政部，其業務分別由各該目的事業主管機關執行之。
大陸地區人民來臺從事觀光活動許可辦法第2條

過去出題

(B)「大陸地區人民來臺從事觀光活動許可辦法」的主管機關為何？

94外語導遊實務（二）

(A) 交通部　　　　　　　　　　　　(B) 內政部
(C) 陸委會　　　　　　　　　　　　(D) 國防部

(A) 主管大陸地區人民來臺從事觀光活動許可辦法之機關為何？

 (A) 內政部　　　　　　　　　　(B) 外交部
 (C) 交通部　　　　　　　　　　(D) 陸委會

(A) 依據2001年政府頒布之「大陸地區人民來臺從事觀光活動許可辦法」，我方中
　　　央主管機關為下列哪一行政單位？

 (A) 內政部　　　　　　　　　　(B) 行政院大陸委員會
 (C) 行政院文化建設委員會　　　(D) 外交部

題庫0881 居住大陸之大陸地區人民申請來臺觀光之限制為何？

一、有固定正當職業或學生。

二、有等值新臺幣10萬元以上之存款，並備有大陸地區金融機構出具之證明；
　　或持有經主管機關公告之其他國家有效簽證。

大陸地區人民來臺從事觀光活動許可辦法第3條

過去出題

(A) 大陸地區人民申請許可來臺從事觀光活動，需備有大陸地區金融機構出具等值
　　　新臺幣多少元以上之存款證明？　　　　　　　　　　作者林老師出題
 (A) 10萬元　　　　　　　　　　(B) 20萬元
 (C) 30萬元　　　　　　　　　　(D) 40萬元

(D) 下列哪一種大陸地區人民不屬大陸地區人民來臺從事觀光活動許可辦法規定
　　　之申請對象？　　　　　　　　　　　　　　　　　　作者林老師出題
 (A) 有固定正當職業者
 (B) 赴國外留學者
 (C) 赴香港、澳門留學者
 (D) 有等值新臺幣5萬元存款，並備有大陸地區金融機構出具之證明者

(D) 大陸地區人民申請來臺觀光，其檢附之財力證明文件係指以下何者？

作者林老師出題

 (A) 薪資扣繳稅款證明
 (B) 已繳交等值新臺幣20萬元之保證金給旅行業之匯款證明
 (C) 職員證影本
 (D) 有等值新臺幣10萬元以上之存款，並備有大陸地區金融機構出具之證明

第四單元

兩岸相關法規

（A）按「大陸地區人民來臺從事觀光活動許可辦法」第3條之規定，大陸人民符合一定條件方可申請來臺，下列條件何者正確？　作者林老師出題
　　(A) 有固定正當職業者或學生
　　(B) 有等值人民幣10萬元以上之存款，並備有大陸地區金融機構出具之證明者
　　(C) 旅居國外尚未取得當地永久居留權者
　　(D) 在臺灣有親戚定居者

（B）大陸地區人民如果要以存款證明申請來臺觀光，須大陸地區機構出具多少金額以上的證明文件？　100華語導遊實務（二）
　　(A) 等值新臺幣10萬元　　　　　　(B) 等值新臺幣20萬元
　　(C) 等值新臺幣30萬元　　　　　　(D) 等值新臺幣40萬元

（A）大陸地區人民如果要來臺灣觀光，應符合一定條件始得申請許可，下列條件何者正確？　102華語導遊實務（二）
　　(A) 有固定正當職業或學生
　　(B) 赴國外打工遊學
　　(C) 有等值新臺幣10萬元以上之存款，並備有大陸地區金融機構出具之證明
　　(D) 旅居香港、澳門取得當地依親居留權並有等值新臺幣10萬元以上存款且備有金融機構出具之證明

題庫0882 旅居國外之大陸地區人民申請來臺觀光之限制為何？

赴國外留學、旅居國外取得當地永久居留權、旅居國外取得當地依親居留權並有等值新臺幣20萬元以上存款且備有金融機構出具之證明或旅居國外1年以上且領有工作證明及其隨行之旅居國外配偶或二親等內血親。

大陸地區人民來臺從事觀光活動許可辦法第3條

過去出題

（C）根據大陸地區人民來臺從事觀光活動許可辦法，下列何項不屬大陸人民申請來臺觀光之要件？　96外語導遊實務（二）
　　(A) 有固定正當職業者或學生
　　(B) 有等值新臺幣20萬元以上之存款，並備有大陸地區金融機構出具之證明者
　　(C) 旅居國外3年以上且領有工作證明者及其隨行之旅居國外配偶或直系血親
　　(D) 旅居香港、澳門 4年以上且領有工作證明者及其隨行之旅居香港、澳門配偶或直系血親

（C）依據大陸地區人民來臺從事觀光活動許可辦法規定，大陸地區人民符合一定條件始得申請來臺，下列條件何者正確？　104外語導遊實務（二）
　　(A) 待業中的畢業生，並有等值新臺幣10萬元存款
　　(B) 有等值新臺幣10萬元以上之存款，並備有大陸地區金融機構出具之證明
　　(C) 旅居國外取得當地永久居留權
　　(D) 旅居香港、澳門半年且領有工作證明

題庫0883 旅居港澳之大陸地區人民申請來臺觀光之限制為何？

赴香港、澳門留學、旅居香港、澳門取得當地<u>永久居留權</u>、旅居香港、澳門取得當地<u>依親居留權</u>並有等值新臺幣20萬元以上存款且備有金融機構出具之證明或旅居香港、澳門<u>1年以上且領有工作證明</u>及其隨行之旅居香港、澳門配偶或二親等內血親。

大陸地區人民來臺從事觀光活動許可辦法第3條

過去出題

(D) 大陸地區人民無法僅以下列哪一項資格條件申請來臺觀光？

 (A) 具有在國外、香港或澳門留學生資格
 (B) 具有旅居國外取得當地永久居留權
 (C) 具有旅居國外1年以上且領有工作證明
 (D) 具有旅居香港、澳門並取得當地依親居留權

題庫0884 大陸地區人民申請來臺個人旅遊之限制為何？

大陸地區人民設籍於主管機關公告指定之區域，符合下列情形之一者，得申請許可來臺從事個人旅遊觀光活動（以下簡稱個人旅遊）：
一、年滿20歲，且有相當新臺幣<u>10萬元以上存款</u>或持有銀行核發金卡或年工資所得相當新臺幣<u>50萬元以上</u>，或持有經主管機關公告之其他國家有效簽證。
二、年滿<u>18歲以上在學學生</u>。
前項第一款申請人之<u>直系血親</u>及配偶，得隨同本人申請來臺。

大陸地區人民來臺從事觀光活動許可辦法第3-1條

過去出題

(B) 大陸地區人民如欲申請來臺從事個人旅遊觀光，下列情形何者不符申請規定？

 (A) 年滿18歲以上在學學生
 (B) 年滿20歲，且持有銀行核發普通卡
 (C) 年滿20歲，且年工資所得相當新臺幣50萬元以上
 (D) 年滿20歲，且有相當新臺幣10萬元以上存款

第四單元　兩岸相關法規

(D) 年滿20歲以上的大陸地區人民，如欲以年工資所得申請來臺從事個人旅遊觀光，所得金額應為相當新臺幣最少多少金額以上？ 作者林老師出題

(A) 10萬元　　　　　　　　　　　　(B) 20萬元

(C) 30萬元　　　　　　　　　　　　(D) 50萬元

題庫0885 大陸觀光團之人數限制為何？

大陸地區人民來臺從事觀光活動，除個人旅遊外，應由旅行業組團辦理，並以團進團出方式為之，每團人數限5人以上40人以下。

大陸地區人民來臺從事觀光活動許可辦法第5條

過去出題

(A) 為提高大陸地區人民來臺觀光之便利性，方便家庭、結伴及頂級族群旅遊，大陸地區人民來臺觀光旅客組團人數之下限為幾人以上？ 98外語導遊實務（二）

(A) 5人　　　　　　　　　　　　　　(B) 10人

(C) 15人　　　　　　　　　　　　　(D) 40人

(A) 我國政府於民國98年1月，放寬大陸地區居民來臺觀光組團人數之下限為：

99外語導遊實務（二）

(A) 5人以上　　　　　　　　　　　(B) 6人以上

(C) 7人以上　　　　　　　　　　　(D) 8人以上

(B) 依規定大陸地區人民來臺觀光，應透過旅行業組團、以團進團出方式辦理，每團人數限制為何？ 101外語領隊實務（二）

(A) 5人以上30人以下　　　　　　　(B) 5人以上40人以下

(C) 10人以上30人以下　　　　　　(D) 10人以上40人以下

(D) 大陸地區人民來臺從事觀光活動，除個人旅遊外，應由旅行業組團辦理，並以團進團出方式為之，每團人數之規定為何？ 104華語導遊實務（二）

(A) 15人以上40人以下　　　　　　(B) 10人以上40人以下

(C) 7人以上40人以下　　　　　　　(D) 5人以上40人以下

題庫0886 經國外轉來臺灣地區觀光之大陸觀光團之人數限制為何？

經國外轉來臺灣地區觀光之大陸地區人民，每團人數限5人以上。

大陸地區人民來臺從事觀光活動許可辦法第5條

過去出題

(A) 經國外轉來臺灣地區觀光之大陸地區人民及符合規定之大陸地區人民來臺從事觀光活動，最低組團人數為何？ 作者林老師出題

(A) 5人以上　　　　　　　　　　　(B) 7人以上

(C) 10人以上　　　　　　　　　　(D) 40人以上

(A) 依大陸地區人民來臺從事觀光活動許可辦法之規定，經國外轉來臺灣地區觀光之大陸地區人民，每團人數限制為何？　　　　　　　作者林老師出題

(A) 5人以上
(B) 7人以上
(C) 5人以上40人以下
(D) 7人以上40人以下

題庫0887 哪些身分之大陸地區居民來臺觀光不須組團？

旅居國外及旅居港澳之大陸地區人民，來臺從事觀光活動，得不以組團方式為之，其以組團方式為之者，得分批入出境。

大陸地區人民來臺從事觀光活動許可辦法第5條

過去出題

(A) 下列哪一類大陸地區人民來臺觀光可以自行安排行程？　　94外語導遊實務（二）
(A) 旅居國外取得當地永久居留權者
(B) 赴國外旅遊轉來臺灣觀光者
(C) 旅居香港、澳門4年以上且領有工作證明者
(D) 有固定正常職業或有等值新臺幣20萬元以上存款之大陸人士

(A) 大陸地區人民來臺觀光原則上應由旅行業組團辦理，惟以下哪一類別得不以組團方式來臺觀光？　　94華語導遊實務（二）
(A) 旅居國外取得當地永久居留權者
(B) 赴國外旅遊轉來臺灣觀光者
(C) 旅居香港、澳門4年以上且領有工作證明者
(D) 有固定正常職業或有等值新臺幣20萬元以上存款之大陸人士

(D) 下列哪一類大陸地區人民來臺觀光，可以自行安排行程，不必「團進團出」？　　95外語領隊實務（二）
(A) 大陸地區財經專業人士
(B) 經香港、澳門來臺觀光者
(C) 赴國外旅遊或商務考察轉來臺灣觀光者
(D) 赴國外留學或旅居國外取得當地永久居留權者

(C) 大陸地區人民來臺從事觀光活動，符合下列哪一種情形者，得不以組團方式為之？　　97外語導遊實務（二）
(A) 在大陸地區有固定正當職業者
(B) 有等值新臺幣10萬元以上之存款者
(C) 赴國外留學者
(D) 旅居香港、澳門2年以上者

（D）赴香港留學之大陸地區人民來臺從事觀光活動，下列敘述何者正確？

97華語導遊實務（二）

(A) 應以組團方式辦理

(B) 以組團方式辦理者，得自行申請

(C) 以組團方式辦理者，每團人數限15人以上40人以下

(D) 以組團方式辦理者，得分批入出境

（B）有幾位旅居日本並已取得當地永久居留權的大陸地區人士想到臺灣觀光，其入出境臺灣地區的規定如何？

98華語導遊實務（二）

(A) 不必組團，但必須同時入出境

(B) 得不必以組團方式，若以組團方式為之，得分批入出境

(C) 必須安排一位大陸領隊帶團

(D) 人數必需10人以上

（C）大陸地區赴國外留學學生申請來臺從事觀光活動者，有關其申請作業程序，下列何者不正確？

98華語導遊實務（二）

(A) 應交由交通部觀光局核准之旅行業者代申請

(B) 應先行將在學證明送請我國駐外館處審查

(C) 每團人數限15人以上40人以下

(D) 須由旅行業負責人擔任保證人

（D）赴國外留學之大陸地區人民申請經新加坡來臺從事觀光活動，其每團人數限幾人以上？

100外語導遊實務（二）

(A) 15人 (B) 10人

(C) 7人 (D) 無須組團

（A）留學美國的大陸地區人民申請來臺灣觀光，依規定有無人數限制？

103華語導遊實務（二）

(A) 得不以組團方式 (B) 每團3人以上

(C) 每團5人以上 (D) 每團7人以上

題庫0888 大陸地區人民來臺從事觀光活動，應由何人擔任保證人？

居住大陸之大陸地區人民申請來臺從事觀光活動，應由經交通部觀光局核准之旅行業代申請，並檢附文件，向入出國及移民署申請許可，並由旅行業負責人擔任保證人。

大陸地區人民來臺從事觀光活動許可辦法第6條

(C) 大陸地區人民符合規定申請來臺從事觀光活動，須由經核准之旅行業代向入出境管理局申請許可，並由誰擔任保證人？ 　　94華語導遊實務（二）
(A) 負責接待之導遊人員　　　　　(B) 大陸地區帶團領隊
(C) 旅行業負責人　　　　　　　　(D) 申請人在臺親友

(C) 大陸地區人民申請來臺從事觀光活動，經內政部入出國及移民署許可後，其來臺觀光期間，須由何人擔任保證人？ 　　97外語導遊實務（二）
(A) 旅行業全聯會理事長　　　　　(B) 旅行業之導遊
(C) 代申請之旅行業負責人　　　　(D) 觀光客彼此互相擔保

(B) 大陸地區人民來臺從事觀光活動，應由何人擔任保證人？ 　98外語導遊實務（二）
(A) 在臺親友　　　　　　　　　　(B) 旅行業負責人
(C) 導遊人員　　　　　　　　　　(D) 帶團領隊

(A) 大陸地區人民符合大陸地區人民來臺從事觀光活動許可辦法規定者，應由交通部觀光局核准之旅行業代申請來臺從事觀光活動，並由何者擔任保證人？ 　　104外語導遊實務（二）
(A) 旅行業負責人
(B) 該名大陸地區人民在大陸任職公司之負責人
(C) 導遊人員
(D) 大陸地區組團旅行社負責人

題庫0889 大陸地區人民隨團來臺觀光應檢附之文件為何？

旅行業代申請大陸地區人民申請來臺從事觀光活動，應檢附文件如下：
一、團體名冊，並標明大陸地區帶團領隊。
二、經交通部觀光局審查通過之行程表。
三、入出境許可證申請書。
四、固定正當職業（任職公司執照、員工證件）、在職、在學、財力證明文件或經主管機關公告之其他國家有效簽證等。大陸地區帶團領隊，應加附大陸地區核發之領隊執照影本。
五、大陸地區所發尚餘六個月以上效期之大陸地區人民往來臺灣地區通行證或旅行證件。
六、我方旅行業與大陸地區具組團資格之旅行社簽訂之組團契約。
七、其他相關證明文件。

大陸地區人民來臺從事觀光活動許可辦法第6條

(A) 大陸地區人民有固定正當職業者申請來臺灣旅遊，應由交通部觀光局許可的旅行業代申請，並檢附相關文件，下列應檢附文件之敘述何者錯誤？

(A) 團體名冊，並標明大陸地區帶團領隊；大陸地區帶團領隊應加附識別證
(B) 經交通部觀光局審查通過之行程表
(C) 大陸地區居民身分證、大陸地區所發尚餘6個月以上效期之護照影本
(D) 我方旅行業與大陸地區具組團資格之旅行社簽訂之組團契約

題庫0890 來臺觀光之大陸地區人民護照效期限制為何？

旅居國外之大陸地區人民申請來臺從事觀光活動檢附之大陸地區人民往來臺灣地區通行證效期必須尚餘6個月。

大陸地區人民來臺從事觀光活動許可辦法第6條

(B) 旅行業代申請經國外轉來臺灣地區觀光之大陸地區人民，來臺從事觀光活動，若檢附大陸地區所發之護照影本，該護照有效期必須是幾個月以上？

(A) 3個月 (B) 6個月
(C) 1年 (D) 2年

(B) 大陸地區人民申請來臺灣觀光，若是檢附大陸地區護照影本，其所餘效期至少須多久以上時間？
(A) 3個月 (B) 6個月
(C) 1年 (D) 3年

題庫0891 大陸地區人民來臺觀光之入出境許可證由何單位核發？

大陸地區人民依規定申請經審查許可者，由移民署發給臺灣地區入出境許可證，交由接待之旅行業轉發申請人。

大陸地區人民來臺從事觀光活動許可辦法第7條

(B) 辦理大陸地區人民來臺旅遊業務時，下列何者正確？　　　98華語導遊實務（二）

 (A) 經國外轉來的大陸地區人民經許可來臺從事觀光活動，其入境許可證效期為1個月

 (B) 大陸地區人民依規定申請經審查許可，由內政部入出國及移民署發給入出境許可證

 (C) 無法於臺灣地區入出境許可證有效期間入境者得申請延期

 (D) 臺灣地區入出境許可證交由代送件之內政部入出國及移民署轉交全聯會轉發申請人

(C) 大陸地區人民申請來臺觀光經審查許可後，由哪一機關或團體發給許可來臺觀光團體名冊及臺灣地區入出境許可證？　　　105華語導遊實務（二）

 (A) 交通部觀光局　　　　　　　　(B) 財團法人海峽交流基金會

 (C) 內政部移民署　　　　　　　　(D) 內政部警政署

題庫0892 大陸地區人民來臺觀光之入出境許可證之有效期間及相關規定為何？

依前條規定發給之入出境許可證，其有效期間，自核發日起3個月。

大陸地區人民未於前項入出境許可證有效期間入境者，不得申請延期。

大陸地區人民申請來臺觀光符合下列情形之一者，移民署得發給逐次加簽或一年多次入出境許可證：

一、留學或旅居國外、港澳依規定申請且經許可。

二、最近12個月內曾依規定來臺從事個人旅遊2次以上，且無違規情形。

三、大陸地區帶團領隊。

四、持有經大陸地區核發往來臺灣之個人旅遊多次簽。

大陸地區人民來臺從事觀光活動許可辦法第8條

(C) 大陸地區人民申請來臺觀光，符合一定條件者，內政部入出國及移民署得發給逐次加簽或1年多次入出境許可證，下列條件何者錯誤？　　　103華語導遊實務（二）

 (A) 旅居國外取得當地永久居留權者

 (B) 大陸地區帶團領隊

 (C) 有等值新臺幣100萬元以上之存款者

 (D) 持有經大陸地區核發往來臺灣之個人旅遊多次簽者

第四單元　兩岸相關法規

題庫0893 大陸地區人民來臺觀光之停留期間最常多久？

大陸地區人民經許可來臺從事觀光活動之停留期間，自入境之次日起，不得逾 15日。

大陸地區人民來臺從事觀光活動許可辦法第9條

過去出題

（B）為了讓大陸地區人民來臺觀光在行程安排上有更大彈性，現行大陸旅客在臺停留期間已經從10天放寬至幾天？　　**98外語導遊實務（二）**
(A) 14天　　　　　　　　　　　(B) 15天
(C) 20天　　　　　　　　　　　(D) 30天

（A）大陸地區人民經許可來臺從事觀光活動之停留期間，自入境之次日起，不得逾幾日？　　**98華語導遊實務（二）**
(A) 15日　　　　　　　　　　　(B) 20日
(C) 25日　　　　　　　　　　　(D) 30日

（C）大陸地區人民經許可來臺從事觀光活動之「停留期間」，自入境之次日起，不得超過幾日？　　**99外語導遊實務（二）**
(A) 7日　　　　　　　　　　　(B) 10日
(C) 15日　　　　　　　　　　　(D) 30日

（D）大陸地區人民來臺觀光的停留期間為自入境之次日起不得超過幾天？

104外語導遊實務（二）

(A) 8天　　　　　　　　　　　(B) 10天
(C) 12天　　　　　　　　　　　(D) 15天

（A）依據大陸地區人民來臺從事觀光活動許可辦法第9條規定，大陸地區人民在臺從事觀光活動之停留期間，自入境之次日起，不得逾幾日？

105外語導遊實務（二）

(A) 15日　　　　　　　　　　　(B) 30日
(C) 45日　　　　　　　　　　　(D) 90日

題庫0894 大陸地區人民經許可來臺從事觀光活動之每年總停留期間限制為何？

大陸地區人民經許可來臺從事觀光活動之每年總停留期間，除大陸地區帶團領隊外，不得逾120日。

大陸地區人民來臺從事觀光活動許可辦法第9條

(C) 除大陸地區帶團領隊外，大陸地區人民經許可來臺從事觀光活動之每年總停留
期間不得逾幾日？　　　　　　　　　　　　　　　　作者林老師出題
　　(A) 不得逾30日　　　　　　　　　　(B) 不得逾90日
　　(C) 不得逾120日　　　　　　　　　 (D) 不得逾180日

題庫0895 **來臺觀光之大陸地區人民因哪些特殊事故可申請延期出境？**

大陸地區人民，因疾病住院、災變或其他特殊事故，未能依限出境者，應於停
留期間屆滿前，申請延期。

大陸地區人民來臺從事觀光活動許可辦法第9條

(A) 大陸地區人民來臺觀光，在以下何種情況可以申請延期出境？
　　　　　　　　　　　　　　　　　　　　　94華語導遊實務（二）

　　(A) 疾病住院　　　　　　　　　　　(B) 訪問親友
　　(C) 商務需要　　　　　　　　　　　(D) 參加國際會議

題庫0896 **來臺觀光之大陸地區人民申請延期出境之方式為何？**

由代申請之旅行業或申請人向移民署申請延期。

大陸地區人民來臺從事觀光活動許可辦法第9條

(B) 大陸地區人民來臺觀光若因病住院延期出境，應由接待旅行社向何機關代為申
請？　　　　　　　　　　　　　　　　　　97華語導遊實務（二）
　　(A) 交通部觀光局　　　　　　　　　(B) 內政部入出國及移民署
　　(C) 旅行業所在地之警察機關　　　　(D) 行政院大陸委員會

(B) 臺北市某甲旅行社於接待大陸旅客在臺灣觀光最後二天行程時，有一位團員因
為腸病毒住院治療，不能跟其他團員一起出境，甲旅行社應該向哪個機關申請
該團員延期出境？　　　　　　　　　　　　　98外語導遊實務（二）
　　(A) 交通部觀光局　　　　　　　　　(B) 內政部入出國及移民署
　　(C) 臺北市政府　　　　　　　　　　(D) 行政院衛生署疾病管制局

（B）大陸地區人民來臺觀光期間，若因疾病住院、災變等特殊事故，未能在期限內出境者，代申請旅行業應該向哪個機關申請延期？　98華語導遊實務（二）
(A) 交通部觀光局　　　　　　　　(B) 內政部入出國及移民署
(C) 行政院大陸委員會　　　　　　(D) 財團法人海峽兩岸交流基金會

（A）假設你所接待的大陸觀光團團員裏有人因為疾病而住院，未能在停留期限內出境，依規定應在停留期間屆滿前，由代申請來臺觀光之旅行業向哪個機關申請延期？　101外語導遊實務（二）
(A) 內政部入出國及移民署　　　　(B) 當地警察機關
(C) 交通部觀光局　　　　　　　　(D) 行政院衛生署

（A）假設導遊人員接待的大陸觀光團旅客因為心臟病發住院，無法在停留期限內出境，在停留期限屆滿前，由代申請之旅行業向下列何機關申請延期？　
105華語導遊實務（二）
(A) 內政部移民署　　　　　　　　(B) 住宿旅館所在地之地方政府警察局
(C) 旅行業所在地之地方政府警察局　(D) 交通部觀光局

題庫0897 來臺觀光之大陸地區人民申請延期出境之時間限制為何？

申請延期，每次不得逾<u>7日</u>。

大陸地區人民來臺從事觀光活動許可辦法第9條

過去出題

（A）大陸地區人民經許可來臺從事觀光活動之停留期間，因疾病住院、災變或其他特殊事故，未能依限出境者，應於停留期間屆滿前申請延期，每次不得逾期幾日？　93華語導遊實務（二）
(A) 7日　　　　　　　　　　　　(B) 10日
(C) 14日　　　　　　　　　　　(D) 20日

（B）大陸地區人民來臺觀光若因病住院申請延期出境，每次不得逾幾日？
94外語導遊實務（二）
(A) 5日　　　　　　　　　　　　(B) 7日
(C) 10日　　　　　　　　　　　(D) 14日

（B）大陸地區人民經許可來臺觀光，若因為臨時發生特殊事故，未能依限出境，其申請延期，每次不得超過幾天？　95華語領隊實務（二）
(A) 5天　　　　　　　　　　　　(B) 7天
(C) 10天　　　　　　　　　　　(D) 14天

(B) 大陸地區人民經許可來臺從事觀光活動之停留期間，因疾病住院、災變或其他特殊事故，未能依限出境者，應於停留期間屆滿前申請延期，每次不得逾幾日？

100外語領隊實務（二）

(A) 5日 　　　　　　　　　　(B) 7日
(C) 10日 　　　　　　　　　(D) 14日

題庫0898 旅行業發現來臺觀光之大陸地區人民有違法等情事，應如何處理？

旅行業應就大陸地區人民延期之在臺行蹤及出境，負監督管理責任，如發現有違法、違規、逾期停留、行方不明、提前出境、從事與許可目的不符之活動或違常等情事，應立即向交通部觀光局通報舉發，並協助調查處理。

大陸地區人民來臺從事觀光活動許可辦法第9條

過去出題

(A) 旅行業對於來臺觀光大陸地區人民延期之在臺行蹤及出境，必須負起監督管理責任，如果發現有違法、違規情事，應立即向哪個機關通報舉發？

98華語導遊實務（二）

(A) 交通部觀光局 　　　　　　(B) 當地縣（市）政府
(C) 內政部入出國及移民署 　　(D) 行政院大陸委員會

題庫0899 旅行業如何才能辦理大陸地區人民來臺從事觀光活動業務？

旅行業辦理大陸地區人民來臺從事觀光活動業務，應具備下列要件，並向交通部觀光局申請核准：

一、成立3年以上之綜合或甲種旅行業。

二、為省市級旅行業同業公會會員或於交通部觀光局登記之金門、馬祖旅行業。

三、最近2年未曾變更代表人。但變更後之代表人，係由最近2年持續具有股東身分之人出任者，不在此限。

四、最近3年未曾發生依發展觀光條例規定繳納之保證金被依法強制執行、受停業處分、拒絕往來戶、無故自行停業或依本辦法規定廢止辦理接待大陸地區人民來臺從事觀光活動之核准等情事。

五、代表人於最近2年內未曾擔任有依本辦法規定廢止辦理接待大陸地區人民來臺從事觀光活動之核准或被停止辦理接待業務累計達3個月以上情事之其他旅行業代表人。

六、最近1年經營接待來臺旅客外匯實績達新臺幣50萬元以上，或最近3年曾配合政策積極參與觀光活動對促進觀光活動有重大貢獻。

第四單元　兩岸相關法規

旅行業經依前項規定核准辦理大陸地區人民來臺從事觀光活動業務，有下列情形之一者，由交通部觀光局廢止其核准：

一、喪失前項第一款或第二款規定之資格。

二、於核准後1年內變更代表人。但變更後之代表人，係由最近1年持續具有股東身分之人出任者，不在此限。

三、依發展觀光條例規定繳納之保證金被依法強制執行，或受停業處分。

四、經票據交換所公告為拒絕往來戶。

五、無正當理由自行停業。

大陸地區人民來臺從事觀光活動許可辦法第10條

過去出題

(D) 下列何種旅行業者，不得辦理大陸地區人民來臺觀光業務？ 作者林老師出題
(A) 成立3年以上之綜合或甲種旅行業
(B) 為省市級旅行業同業公會會員
(C) 最近1年經營接待來臺旅客外匯實績達新臺幣50萬元以上
(D) 最近3年曾發生依發展觀光條例規定受停業處分情事

(D) 旅行業辦理大陸地區人民來臺從事觀光活動業務，欲申請交通部觀光局核准，何項不屬應具備要件？ 作者林老師出題
(A) 成立3年以上之綜合或甲種旅行業
(B) 為省市級旅行業同業公會會員
(C) 最近3年旅行業保證金不曾被法院扣押
(D) 最近2年曾變更代表人，且變更後之代表人非由最近2年持續具有股東身分之人出任

(C) 旅行業受停業處分須滿多少年，才可以申請辦理大陸地區人民來臺觀光之業務？ 作者林老師出題
(A) 1年　　　　　　　　　　(B) 2年
(C) 3年　　　　　　　　　　(D) 無限制

(D) 旅行業辦理大陸地區人民來臺從事觀光活動業務有一定的條件，下列條件何者錯誤？ 作者林老師出題
(A) 最近3年曾配合政策積極參與觀光活動對促進觀光活動有重大貢獻
(B) 為省市級旅行業同業公會會員或於交通部觀光局登記之金門、馬祖旅行業
(C) 最近3年未曾發生依發展觀光條例規定繳納之保證金被依法強制執行
(D) 代表人於最近2年內未曾擔任有依規定被停止辦理接待業務累計達1個月情事之其他旅行業代表人

(C) 依大陸地區人民來臺從事觀光活動許可辦法，涉及旅行業管理業務之目的事業
主管機關是下列何部會？ 105華語導遊實務（二）
(A) 文化部 　　　　　　　　　　(B) 內政部
(C) 交通部 　　　　　　　　　　(D) 行政院大陸委員會

題庫0900 何種旅行業才能辦理大陸地區人民來臺從事觀光活動業務？

成立<u>3年</u>以上之<u>綜合或甲種旅行業</u>才能辦理大陸地區人民來臺從事觀光活動業
務。

大陸地區人民來臺從事觀光活動許可辦法第10條

過去出題

(C) 辦理大陸地區人民來臺觀光之旅行業應為成立幾年以上之綜合或甲種旅行
業？ 　　　　　　　　　　　　　　　　　　作者林老師出題
(A) 半年 　　　　　　　　　　(B) 1年
(C) 3年 　　　　　　　　　　(D) 5年

(B) 綜合或甲種旅行業成立幾年，始得向交通部觀光局申請辦理大陸地區人民來臺
從事觀光活動業務？ 　　　　　　　　　　作者林老師出題
(A) 2年 　　　　　　　　　　(B) 3年
(C) 4年 　　　　　　　　　　(D) 5年

(B) 甲種旅行業成立滿幾年始得辦理大陸地區人民來臺從事觀光活動業務？

　　　　　　　　　　　　　　　　　　　作者林老師出題

(A) 2年 　　　　　　　　　　(B) 3年
(C) 4年 　　　　　　　　　　(D) 5年

(D) 下列哪一種臺灣地區旅行業，具備辦理大陸地區人民來臺從事觀光活動業務
之資格？ 　　　　　　　　　　　　　　　作者林老師出題
(A) 成立2年以上之乙種旅行業 　　(B) 成立3年以上之乙種旅行業
(C) 成立2年以上之綜合或甲種旅行業 (D) 成立3年以上之綜合或甲種旅行業

第四單元 兩岸相關法規

題庫0901 旅行業接待大陸地區人民來臺從事觀光活動業務之保證金金額多少？

旅行業經依規定向交通部觀光局申請核准，並自核准之日起3個月內向交通部觀光局繳納新臺幣100萬元保證金後，始得辦理接待大陸地區人民來臺從事觀光活動業務。

大陸地區人民來臺從事觀光活動許可辦法第11條

過去出題

(C) 符合「大陸地區人民來臺從事觀光活動許可辦法」條件可以辦理大陸地區人民來臺觀光業務的旅行業者，經向交通部觀光局申請核准後，應自核准之日起三個月內向交通部觀光局繳納多少金額的保證金，始得辦理前述業務？

98外語導遊實務（二）

(A) 新臺幣300萬元 　　　　　　　(B) 新臺幣200萬元
(C) 新臺幣100萬元 　　　　　　　(D) 新臺幣50萬元

(D) 旅行業經核准辦理接待大陸旅客來臺觀光業務後，依規定應在3個月內繳納保證金，才能辦理相關業務。請問需繳納保證金新臺幣多少元？

101外語導遊實務（二）

(A) 250萬元 　　　　　　　　　　(B) 200萬元
(C) 150萬元 　　　　　　　　　　(D) 100萬元

(C) 旅行業申請並經交通部觀光局核准辦理接待大陸地區人民來臺觀光，所應繳納之保證金，於民國98年有所修正，其調整範圍為何？ 　104華語導遊實務（二）
(A) 由新臺幣100萬元調整為200萬元
(B) 由新臺幣100萬元調整為300萬元
(C) 由新臺幣200萬元調整為100萬元
(D) 由新臺幣200萬元調整為300萬元

題庫0902 旅行業申請核准後未在期限內繳交保證金應如何處理？

旅行業未於3個月內繳納保證金者，由交通部觀光局廢止其核准。

大陸地區人民來臺從事觀光活動許可辦法第11條

(C) 旅行業申請交通部觀光局核准辦理接待大陸地區人民來臺觀光，未於核准後3
個月內繳納保證金者，應如何處理？　　　　　　　101外語領隊實務（二）
　　　(A) 應加倍繳納保證金後，始得辦理接待大陸觀光客之業務
　　　(B) 經交通部觀光局處以罰鍰後，始得於繳納保證金後，辦理接待大陸觀光客
　　　　　之業務
　　　(C) 應重新向交通部觀光局依規定提出申請
　　　(D) 經交通部觀光局記點3點後，始得辦理接待大陸觀光客之業務

題庫0903 大陸地區旅客因意外事故死亡之最低投保金額是多少？

每一大陸地區旅客因意外事故死亡之最低投保金額為新臺幣200萬元。
　　　　　　　　　　　　　大陸地區人民來臺從事觀光活動許可辦法第14條

(B) 旅行業辦理大陸地區人民來臺從事觀光活動業務應投保責任保險，每一大陸地
區旅客意外死亡最低投保金額為新臺幣多少元？　　　　93外語導遊實務（二）
　　　(A) 100萬元　　　　　　　　　　　(B) 200萬元
　　　(C) 300萬元　　　　　　　　　　　(D) 400萬元

(C) 旅行業辦理大陸地區人民來臺觀光業務，應為每一位大陸旅客投保責任險，意
外死亡之最低投保金額是多少？　　　　　　　　　　94外語導遊實務（二）
　　　(A) 新臺幣500萬元　　　　　　　　(B) 新臺幣300萬元
　　　(C) 新臺幣200萬元　　　　　　　　(D) 新臺幣100萬元

(B) 旅行業接待大陸地區觀光團體旅客旅遊業務，應投保責任保險，其投保每位旅
客意外死亡之最低金額為新臺幣多少元？　　　　　　94華語導遊實務（二）
　　　(A) 100萬元　　　　　　　　　　　(B) 200萬元
　　　(C) 300萬元　　　　　　　　　　　(D) 400萬元

(C) 旅行業辦理大陸地區人民來臺從事觀光活動業務，應至少為每一位大陸旅客投
保，若因意外事故死亡可獲多少金額賠償之責任保險？　　98華語導遊實務（二）
　　　(A) 新臺幣60萬元　　　　　　　　 (B) 新臺幣100萬元
　　　(C) 新臺幣200萬元　　　　　　　　(D) 新臺幣500萬元

(A) 大陸地區人民申請來臺自由行時，應投保旅遊相關保險，投保內容下列何者錯
誤？　　　　　　　　　　　　　　　　　　　　　　102華語導遊實務（二）
　　　(A) 每人最低投保金額新臺幣100萬元
　　　(B) 投保期間應包含旅遊行程全程期間
　　　(C) 投保內容應包含醫療費用
　　　(D) 投保內容應包含善後處理費用

第四單元

兩岸相關法規

題庫0904 大陸地區旅客因意外事故所致體傷之醫療費用之最低投保金額是多少？

每一大陸地區旅客因意外事故所致體傷及突發疾病所致醫療費用最低投保金額為新臺幣50萬元。

大陸地區人民來臺從事觀光活動許可辦法第14條

題庫0905 大陸地區旅客家屬來臺處理善後所必需支出之費用的最低投保金額是多少？

每一大陸地區旅客家屬來臺處理善後所必需支出之費用之最低投保金額為新臺幣10萬元。

大陸地區人民來臺從事觀光活動許可辦法第14條

過去出題

(C) 旅行業辦理大陸地區人民來臺從事觀光活動業務應投保責任保險，每一大陸地區旅客家屬來臺處理善後所必需支出之費用為新臺幣多少元？

94華語導遊實務（二）

(A) 3萬元　　　　　　　　　　　　　(B) 5萬元
(C) 10萬元　　　　　　　　　　　　(D) 15萬元

(C) 旅行業辦理接待香港、澳門或大陸地區觀光團體旅客旅遊業務，應投保責任保險之範圍及最低金額為：　　　　　　98華語導遊實務（二）
(A) 每一旅客意外死亡新臺幣300萬元
(B) 每一旅客因意外事故所致體傷之醫療費用新臺幣2萬元
(C) 旅客家屬前來處理善後所必需支出之費用新臺幣10萬元
(D) 每一旅客證件遺失之損害賠償費用新臺幣3千元

題庫0906 大陸地區旅客證件遺失之損害賠償費用的最低投保金額是多少？

每一大陸地區旅客證件遺失之損害賠償費用之最低投保金額為新臺幣2,000元。

大陸地區人民來臺從事觀光活動許可辦法第14條

(B) 旅行業辦理大陸地區人民來臺觀光業務，應為每一位大陸旅客投保責任險，其中證件遺失之損害賠償費用最低投保金額是新臺幣多少元？

(A) 1,000元　　　　　　　　　　(B) 2,000元
(C) 3,000元　　　　　　　　　　(D) 5,000元

題庫0907 哪些地區不能列入大陸地區人民來臺從事觀光活動業務之行程？

> 旅行業辦理大陸地區人民來臺從事觀光活動業務，行程之擬訂，應排除下列地區：
> 一、軍事國防地區。
> 二、國家實驗室、生物科技、研發或其他重要單位。
> **大陸地區人民來臺從事觀光活動許可辦法第15條**

(D) 旅行業辦理大陸地區人民來臺從事觀光活動業務，行程之擬訂應排除下列哪一地區？

(A) 國家公園　　　　　　　　　　(B) 國家風景區
(C) 國家音樂廳　　　　　　　　　(D) 國家實驗室

(B) 旅行業安排大陸地區人民來臺觀光團體行程時，應將下列哪個地點排除？

(A) 新竹科學園區　　　　　　　　(B) 國家實驗室
(C) 國家公園　　　　　　　　　　(D) 立法院

(C) 旅行業辦理接待大陸旅客來臺觀光業務，安排行程時，應將下列哪一個地點排除？

(A) 國家公園　　　　　　　　　　(B) 各級學校
(C) 國家實驗室　　　　　　　　　(D) 科學園區

(A) 旅行業辦理大陸地區人民來臺觀光，擬訂行程時，下列何者應該排除？

(A) 生物科技單位　　　　　　　　(B) 科學園區
(C) 國立大學　　　　　　　　　　(D) 海岸、山地

(D) 下列地區，何者得列入大陸地區人民來臺觀光之行程內？ 103外語導遊實務（二）

 (A) 生物科技研發單位 (B) 軍事國防地區

 (C) 國家實驗室 (D) 新竹科學園區

(A) 下列地區中，何者不得列入大陸地區人民來臺從事觀光活動之行程內？

105華語導遊實務（二）

 (A) 軍事國防地區 (B) 工業園區

 (C) 忠烈祠 (D) 國立故宮博物院

題庫0908 大陸地區人民曾有犯罪紀錄、違反公共秩序或善良風俗之行為是否許可其申請？

現（曾）有事實足認為有犯罪紀錄、違反公共秩序或善良風俗之行為得不予許可；已許可者，得撤銷或廢止其許可，並註銷其入出境許可證。

大陸地區人民來臺從事觀光活動許可辦法第16條

題庫0909 大陸地區人民曾未經許可入境是否許可其申請？

曾未經許可入境得不予許可；已許可者，得撤銷或廢止其許可，並註銷其入出境許可證。

大陸地區人民來臺從事觀光活動許可辦法第16條

題庫0910 大陸地區人民曾從事與許可目的不符之活動或工作是否許可其申請？

現（曾）從事與許可目的不符之活動或工作得不予許可；已許可者，得撤銷或廢止其許可，並註銷其入出境許可證。

大陸地區人民來臺從事觀光活動許可辦法第16條

題庫0911 大陸地區人民曾逾期停留是否許可其申請？

現（曾）逾期停留得不予許可；已許可者，得撤銷或廢止其許可，並註銷其入出境許可證。

大陸地區人民來臺從事觀光活動許可辦法第16條

題庫0912 大陸地區人民曾冒用證件或持用冒領之證件是否許可其申請？

現（曾）冒用證件或持用冒領之證件得不予許可；已許可者，得撤銷或廢止其許可，並註銷其入出境許可證。

大陸地區人民來臺從事觀光活動許可辦法第16條

題庫0913 大陸地區人民曾來臺觀光，有脫團或行方不明之情事是否許可其申請？

現（曾）來臺從事觀光活動，有脫團或行方不明之情事得不予許可；已許可者，得撤銷或廢止其許可，並註銷其入出境許可證。

大陸地區人民來臺從事觀光活動許可辦法第16條

題庫0914 大陸地區人民患有足以妨害公共衛生或社會安寧之傳染病或其他疾病是否許可其申請？

患有足以妨害公共衛生或社會安寧之傳染病或其他疾病得不予許可；已許可者，得撤銷或廢止其許可，並註銷其入出境許可證。

大陸地區人民來臺從事觀光活動許可辦法第16條

（D）大陸地區人民申請來臺觀光，有下列哪一種情形之一者，主管機關得不予許可；已許可者，得撤銷或廢止其許可，並註銷其入出境許可證？

102華語導遊實務（二）

(A) 5年前曾有違反公共秩序或善良風俗之行為者
(B) 6年前曾來臺觀光而有脫團自行旅遊者
(C) 7年前曾未經許可入境者
(D) 為了能來臺觀光，申請資料有所隱匿者

題庫0915 大陸地區人民來臺觀光若證件逾期者應如何處置？

大陸地區人民經許可來臺從事觀光活動，未帶有效證件或拒不繳驗者，得禁止其入境。

大陸地區人民來臺從事觀光活動許可辦法第17條

（A）大陸地區人民來臺觀光入境時，若發現其入出境許可證已逾有效期限，主管機關應如何處置？ 95外語導遊實務（二）
(A) 禁止入境　　　　　　　　　　　(B) 逕予遣返
(C) 由旅行社具保後准予入境　　　　(D) 准予現場申請延期

題庫0916 大陸地區人民來臺觀光若證件偽造者應如何處置？

大陸地區人民經許可來臺從事觀光活動，持用不法取得、偽造、變造之證照者，得禁止其入境。

大陸地區人民來臺從事觀光活動許可辦法第17條

（A）大陸地區人民經許可來臺觀光，抵達機場港口時，若經查核係採用不法取得偽造或變造之證件者，查核機關將作何種處置？ 98華語領隊實務（二）
(A) 禁止入境　　　　　　　　　　　(B) 沒收證件後准其入境
(C) 留置備查　　　　　　　　　　　(D) 得由旅行社具保後准其入境

（C）大陸地區人民經許可來臺觀光，於抵達機場、港口時，內政部入出國及移民署應查驗入出境許可證及相關文件，有下列哪一種情形之一者，得禁止其入境；並廢止其許可及註銷其入出境許可證？ 102外語導遊實務（二）
(A) 攜帶大陸地區所發尚餘7個月效期之大陸居民往來臺灣通行證
(B) 患有遺傳性疾病
(C) 持用變造之證照
(D) 經許可來臺個人旅遊，已備妥回程機票

題庫0917 經許可自國外轉來臺灣觀光之大陸觀光團人數必須幾人以上？

經許可自國外轉來臺灣地區觀光之大陸地區人民，其團體來臺人數不足<u>5人</u>者，禁止整團入境。

大陸地區人民來臺從事觀光活動許可辦法第17條

過去出題

(A) 大陸旅行團經許可自國外轉來臺灣觀光，其團體來臺人數不足多少人者，禁止整團入境？　　　　　　　　　　　　　　95外語導遊實務（二）
 (A) 5人 (B) 7人
 (C) 10人 (D) 15人

題庫0918 若發現來臺觀光之大陸地區人民身體不適，應如何處理？

入境後大陸地區帶團領隊及臺灣地區旅行業負責人或導遊人員，如發現大陸地區人民有不適或疑似感染傳染病者，除應<u>就近通報當地衛生主管機關處理，協助就醫，並應向交通部觀光局通報</u>。

大陸地區人民來臺從事觀光活動許可辦法第18條

過去出題

(A) 大陸旅行團來臺觀光入境後，隨團導遊若發現旅客有疑似感染傳染病者，以下處理方式何者為正確？　　　　　　　　　　96華語導遊實務（二）
 (A) 就近通報當地衛生主管機關處理 (B) 通報行政院衛生署
 (C) 通報當地警察局 (D) 通報行政院大陸委員會

(A) 大陸地區人民經許可來臺觀光入境後，若臺灣地區導遊人員發現大陸地區人民有身體不適或是疑似感染傳染病時，除協助就醫外，應就近通報哪個單位？
　　　　　　　　　　　　　　　　　　　　　　99華語導遊實務（二）

 (A) 當地衛生主管機關 (B) 行政院新聞局
 (C) 內政部警政署 (D) 當地警察局

(A) 導遊人員若在大陸觀光團入境後，發現團裏的大陸旅客有身體不適或疑似感染傳染病者，應如何處理？　　　　　　　　100華語導遊實務（二）
 (A) 應就近通報當地衛生主管機關處理，協助就醫，並應向交通部觀光局通報
 (B) 應儘速將其送回飯店休息
 (C) 向交通部觀光局通報即可
 (D) 儘速至附近藥局購買成藥讓旅客服用

（B）大陸地區人民經許可來臺觀光入境後，導遊人員如果發現大陸旅客有不適或疑似感染傳染病者，應如何處理？ 103外語導遊實務（二）
(A) 協助就醫，通報當地地方政府通知內政部入出國及移民署
(B) 協助就醫，通報當地衛生主管機關，並通報交通部觀光局
(C) 協助就醫，通報內政部入出國及移民署通知交通部觀光局
(D) 協助就醫，立即要求其家人來臺處理

（D）依據大陸地區人民來臺從事觀光活動許可辦法第18條規定，旅行業辦理大陸地區人民來臺從事觀光活動，下列敘述何者錯誤？ 105外語導遊實務（二）
(A) 應由大陸地區帶團領隊協助填具入境旅客申報單，據實填報健康狀況
(B) 通關時大陸地區人民如有不適或疑似感染傳染病時，應由大陸地區帶團領隊主動通報檢疫單位，實施檢疫措施
(C) 入境後臺灣地區導遊如發現大陸地區人民有不適或疑似感染傳染病時，除應就近通報當地衛生主管機關處理，協助就醫，並應向交通部觀光局通報
(D) 大陸地區人民出境後如有不適或疑似感染傳染病時，臺灣地區導遊應向交通部觀光局通報

題庫0919 來臺觀光之大陸地區人民能否離團？

大陸地區人民來臺從事觀光活動，應依旅行業安排之行程旅遊，不得擅自脫團。但因傷病、探訪親友或其他緊急事故需離團者，除應符合交通部觀光局所定離團天數及人數外，並應向隨團導遊人員申報及陳述原因，填妥就醫醫療機構或拜訪人姓名、電話、地址、歸團時間等資料申報書，由導遊人員向交通部觀光局通報。
違反前項規定者，治安機關得依法逕行強制出境。

大陸地區人民來臺從事觀光活動許可辦法第19條

過去出題

（D）大陸地區人民來臺觀光，如果須探訪親友時，除應符合交通部觀光局所定離團天數及人數外，並應完成下列哪一項規定才可離團？ 102華語導遊實務（二）
(A) 大陸地區人民來臺前，應先向大陸地區旅行社報備
(B) 為免浪費時間，大陸地區人民向隨團導遊人員說明原因即可離去
(C) 隨團導遊人員掌握該大陸地區人民在臺行程後，向內政部入出國及移民署通報
(D) 應向隨團導遊人員申報及陳述原因，由導遊人員向交通部觀光局通報

題庫0920 交通部觀光局接獲大陸地區人民擅自脫團之通報後應如何處理？

交通部觀光局接獲大陸地區人民擅自脫團之通報者，應即聯繫目的事業主管機關及治安機關，並告知接待之旅行業或導遊轉知其同團成員，接受治安機關實施必要之清查詢問，並應協助處理該團之後續行程及活動。必要時，得依相關機關會商結果，由主管機關廢止同團成員之入境許可。

大陸地區人民來臺從事觀光活動許可辦法第20條

過去出題

(C) 交通部觀光局接獲大陸地區人民擅自脫團之通報者，應告知接待之旅行業或導遊轉知其同團成員，接受治安機關實施必要之何種程序？　97華語導遊實務（二）
(A) 重新核發許可證　　　　　　　(B) 查核有無犯罪紀錄
(C) 清查詢問　　　　　　　　　　(D) 收容管制

(B) 交通部觀光局在接獲大陸地區人民擅自脫團之通報後，會請接待之旅行業或導遊轉知與擅自脫團者同團的成員，需接受治安機關實施必要的：
103外語導遊實務（二）
(A) 隔離問訊　　　　　　　　　　(B) 清查詢問
(C) 協助調查每位團員身分　　　　(D) 辦理延期出境手續

題庫0921 旅行業應於團體入境多久前將團體入境資料傳送交通部觀光局？

旅行業及導遊人員辦理接待來臺觀光之大陸地區人民業務，應詳實填具團體入境資料（含旅客名單、行程表、購物商店、入境航班、責任保險單、遊覽車及其駕駛人、派遣之導遊人員等），並於團體入境前1日15時前傳送交通部觀光局。

大陸地區人民來臺從事觀光活動許可辦法第22條

過去出題

(A) 旅行業辦理接待第二類大陸人士來臺觀光，應於幾日前之15時以前將團體入境資料傳送交通部觀光局？　97外語導遊實務（二）
(A) 1日　　　　　　　　　　　　　(B) 3日
(C) 1星期　　　　　　　　　　　　(D) 當天

(C) 導遊人員在辦理接待經許可來臺觀光之大陸地區人民業務時，應於該團體入境前1日何時前，將團體入境資料傳送到交通部觀光局？　101華語導遊實務（二）
(A) 10時　　　　　　　　　　　　(B) 12時
(C) 15時　　　　　　　　　　　　(D) 17時

題庫0922 旅行業應於團體入境後多久內填具接待報告表？

旅行業及導遊人員應於團體入境後2個小時內，詳實填具入境接待報告表。

大陸地區人民來臺從事觀光活動許可辦法第22條

過去出題

（A）旅行業辦理大陸地區人民來臺從事觀光活動業務，應於團體入境後幾小時之內
填具接待報告表？　　　　　　　　　　　　　　　　　　93華語導遊實務（二）
(A) 2小時　　　　　　　　　　　　　　(B) 4小時
(C) 6小時　　　　　　　　　　　　　　(D) 8小時

（A）旅行業及導遊人員辦理接待大陸地區人民來臺從事觀光活動業務，應遵守相關
規定。下列敘述何者不正確？　　　　　　　　　　　99外語導遊實務（二）
(A) 應於團體入境3個小時內，詳實填具接待報告表
(B) 每一團體應派遣至少1名導遊人員
(C) 應於團體出境2個小時內，通報出境人數及未出境人員名單
(D) 行程之遊覽景點及住宿地點變更時，應立即通報

題庫0923 每一個團體應派遣幾名導遊？

每一團體應派遣至少1名導遊人員，該導遊人員變更時，旅行業應立即通報。

大陸地區人民來臺從事觀光活動許可辦法第22條

過去出題

（C）臺灣地區旅行業在臺接待大陸地區人民觀光團時，每一團應派遣幾位導遊人
員？　　　　　　　　　　　　　　　　　　　　　96外語導遊實務（二）
(A) 不一定要派遣導遊，請大陸的隨團領隊協助即可
(B) 看情況，如果大陸旅客只有5個人，派遣旅行業職員擔任接待工作即可
(C) 至少要1位導遊人員
(D) 至少要2位導遊人員

（B）大陸地區人民來臺觀光，每一團體應派遣導遊多少人？　　98外語領隊實務（二）
(A) 2人　　　　　　　　　　　　　　(B) 至少1人
(C) 1人，且導遊與領隊可同1人　　　 (D) 至少2人

題庫0924 哪些行程變更時應立即通報？

行程之住宿地點或購物商店變更時，應立即通報。

大陸地區人民來臺從事觀光活動許可辦法第22條

（B）旅行業及導遊人員辦理接待來臺觀光之大陸地區人民業務，應遵守相關規定，
下列敘述何者錯誤？　　　　　　　　　　　　　　98外語導遊實務（二）
(A) 每一團體應派遣至少1名導遊人員
(B) 行程變更時得視情況通報主管機關
(C) 於團體入境後2小時內填具入境接待通報表
(D) 於團體出境後2小時內，應通報出境人數及未出境人員名單

題庫0925 **有違規脫團、行方不明等情事時，誰負有通報責任？**

旅行業及導遊人員發現團體團員有違法、違規、逾期停留、違規脫團、行方不明、提前出境、從事與許可目的不符之活動或違常等情事時，應立即通報舉發，並協助調查處理。

通報事項，由交通部觀光局受理之。

大陸地區人民來臺從事觀光活動許可辦法第22條

過去出題

（A）大陸旅行團來臺觀光入境後，其團員若有違規脫團、行方不明或違常情事，以
下何者負有通報責任？　　　　　　　　　　　94外語導遊實務（二）
(A) 負責接待之旅行業或隨團導遊人員
(B) 帶團領隊
(C) 其他團員
(D) 投宿飯店之經理人

（C）大陸旅行團來臺觀光入境後，隨團導遊若發現團員有脫團情事，除應就近通報
警察機關處理外，還應該向何機關通報？　　　　　101華語導遊實務（二）
(A) 旅行業所在地之治安機關　　　　(B) 內政部入出國及移民署
(C) 交通部觀光局　　　　　　　　　(D) 行政院大陸委員會

題庫0926 **團員有哪些事由可離團？**

團員因傷病、探訪親友或其他緊急事故，需離團者，除應符合交通部觀光局所定離團天數及人數外，並應立即通報。

大陸地區人民來臺從事觀光活動許可辦法第22條

第四單元　兩岸相關法規

(D) 大陸旅行團來臺觀光入境後，團員申報離團之事由，不包括下列哪一項？

98外語導遊實務（二）

(A) 緊急事故　　　　　　　　　(B) 探訪親友
(C) 傷病緊急就醫　　　　　　　(D) 接洽生意

(C) 大陸地區人民來臺觀光有哪一種離團情形時，導遊毋須作離團通報？

101華語導遊實務（二）

(A) 傷病需緊急就醫
(B) 在既定行程中離團拜訪親友
(C) 在既定行程之自由活動時段從事購物活動
(D) 緊急事故需離團者

題庫0927 **團體出境多久內應通報出境人數及未出境人員名單？**

應於團體出境**2**個小時內，通報出境人數及未出境人員名單。

大陸地區人民來臺從事觀光活動許可辦法第22條

(A) 旅行業辦理大陸地區人民來臺從事觀光活動業務，於團體出境幾小時之內，應通報出境人數及未出境人員名單？

93外語導遊實務（二）

(A) 2小時　　　　　　　　　　(B) 4小時
(C) 6小時　　　　　　　　　　(D) 8小時

(C) 導遊人員應於大陸旅行團來臺觀光出境後2小時內向下列何機關作出境通報？

99華語導遊實務（二）

(A) 內政部入出國及移民署　　　(B) 航警局
(C) 交通部觀光局　　　　　　　(D) 地方警察局

題庫0928 **旅行業或導遊人員無法立即通報時，應如何處理？**

通報事件發生地無電子傳真設備或網路通訊設備，致無法立即通報者，得先以電話報備後，再補通報。

大陸地區人民來臺從事觀光活動許可辦法第22條

(D) 旅行業及導遊人員辦理接待經許可來臺觀光之大陸地區人民時，應遵守相關
規定，下列敘述何者正確？　103華語導遊實務（二）
(A) 團體入境前2小時應向大陸地區組團旅行社確認來臺旅客人數
(B) 團體入境後適時向旅客宣播行政院大陸委員會錄製提供之宣導影音光碟
(C) 發現團體團員有違規脫團或行方不明情事，如影響團體行程時始進行通報
(D) 旅行業或導遊人員於通報事件發生地無電子傳真或網路通訊設備，致無法
立即通報者，得先以電話通報後，再補送通報書

題庫0929 大陸地區人民逾期停留且行方不明者，旅行業會被扣多少保證金？

旅行業辦理大陸地區人民來臺從事觀光活動業務，該大陸地區人民，有逾期停
留且行方不明者，每 <u>1人</u> 扣繳保證金新臺幣 <u>5萬</u> 元，每團次最多扣至新臺幣 <u>100</u>
萬元。

大陸地區人民來臺從事觀光活動許可辦法第25條

(D) 依「大陸地區人民來臺從事觀光活動許可辦法」第25條規定，旅行業所接待
之大陸旅客若發生逾期停留且行方不明，每1團次最多可以扣至多少金額的保
證金？　98外語導遊實務（二）
(A) 按人數計算，無上限金額　　　　(B) 新臺幣300萬元
(C) 新臺幣200萬元　　　　　　　　(D) 新臺幣100萬元

(D) 旅行業辦理大陸地區人民來臺從事觀光活動業務，有大陸地區人民逾期停留
且行方不明者，依規定每行方不明1人要扣繳旅行業繳納給相關單位保證金新
臺幣多少元？　作者林老師出題
(A) 20萬元　　　　　　　　　　　　(B) 15萬元
(C) 10萬元　　　　　　　　　　　　(D) 5萬元

(A) 旅行業辦理大陸地區人民來臺從事觀光活動業務，有大陸地區人民逾期停留
且行方不明者，每1人扣繳保證金新臺幣10萬元，每團次最多得扣至多少保證
金？　101華語導遊實務（二）
(A) 100萬元　　　　　　　　　　　(B) 200萬元
(C) 100萬元兼記點5點　　　　　　(D) 100萬元兼記點10點

第四單元

兩岸相關法規

(C) 旅行業辦理大陸地區人民自大陸地區來臺從事觀光活動業務，有大陸地區人民
逾期停留且行方不明者，每1人扣繳保證金多少？　105華語導遊實務（二）
(A) 新臺幣2萬元　　　　　　　　　　(B) 新臺幣5萬元
(C) 新臺幣10萬元　　　　　　　　　(D) 新臺幣20萬元

題庫0930 大陸地區人民逾期停留且行方不明情節重大，旅行業會受何種處分？

大陸地區人民逾期停留且行方不明情節重大，致損害國家利益者，並由交通部
觀光局依發展觀光條例相關規定<u>廢止其營業執照</u>。

大陸地區人民來臺從事觀光活動許可辦法第25條

過去出題

(D) 大陸觀光客來臺觀光逾期停留且行方不明情節重大，致損害國家利益者，旅
行業應受下列何種處分？　99華語導遊實務（二）
(A) 應即扣繳保證金新臺幣300萬元
(B) 旅行業停止接待大陸觀光團半年
(C) 廢止該團導遊之執業證照
(D) 由交通部觀光局依發展觀光條例規定廢止其營業執照

題庫0931 大陸地區人民經許可來臺從事個人旅遊逾期停留，辦理該業務之旅行
業會受何種處分？

大陸地區人民經許可來臺從事個人旅遊逾期停留者，辦理該業務之旅行業應於
逾期停留之日起算<u>7日內</u>協尋；屆協尋期仍未歸者，逾期停留之第一人予以警
示，自第二人起，每逾期停留<u>1人</u>，由交通部觀光局停止該旅行業辦理大陸地區
人民來臺從事個人旅遊業務1個月。第一次逾期停留如同時有2人以上者，自第
二人起，每逾期停留1人，停止該旅行業辦理大陸地區人民來臺從事個人旅遊業
務1個月。

前項之旅行業，得於交通部觀光局停止其辦理大陸地區人民來臺從事個人旅遊
業務處分書送達之次日起算7日內，以書面向該局表示每1人扣繳保證金新臺幣
<u>10萬元</u>，經同意者，原處分廢止之。

大陸地區人民來臺從事觀光活動許可辦法第25-1條

(C) 大陸地區人民來臺個人旅遊如有逾期停留者，下列說明何者正確？

102外語導遊實務（二）

(A) 辦理該業務之旅行業應於逾期停留之日起3日內協尋

(B) 屆協尋期未尋獲者，交通部觀光局停止該旅行業辦理大陸旅客個人旅遊業務2個月

(C) 辦理該業務之旅行業得以書面表示每1人扣繳保證金新臺幣10萬元

(D) 交通部觀光局扣繳保證金後，必要時得停止該旅行業辦理大陸旅客個人旅遊業務1個月

題庫0932 旅行業違規記點之計算期間為何？

旅行業辦理大陸觀光客來臺觀光活動，違反各相關規定，每違規1次，由交通部觀光局記點1點，按季計算。

大陸地區人民來臺從事觀光活動許可辦法第26條

(B) 旅行業辦理大陸觀光客來臺觀光活動，如違反各項通報規定，由交通部觀光局記點處分，經累計一定點數即處分停止辦理該項業務一定期間，其點數累計之計算期間為何？　　　　99外語導遊實務（二）

(A) 按月計算　　　　　　　　　(B) 按季計算

(C) 按半年計算　　　　　　　　(D) 按年計算

(B) 旅行業辦理大陸地區旅客來臺觀光業務，應依法令規定之組團方式及每團人數限制，如有違反，交通部觀光局之處分下列何者錯誤？　102外語導遊實務（二）

(A) 旅行業每違規1次，由交通部觀光局記點1點

(B) 交通部觀光局記點，每6個月計算1次

(C) 累計4點者，交通部觀光局停止旅行業辦理大陸地區旅客來臺觀光業務1個月

(D) 累計5點者，交通部觀光局停止旅行業辦理大陸地區旅客來臺觀光業務3個月

題庫0933 大陸地區人民來臺觀光有逾期停留未隨團出境情形者，每逾期停留幾人旅行業會被記點1點？

旅行業大陸地區人民來臺觀光有逾期停留未隨團出境情形者，每逾期停留1人記點1點。

大陸地區人民來臺從事觀光活動許可辦法第26條

(A) 旅行業辦理大陸地區人民來臺從事觀光活動業務，有逾期停留未隨團出境情形
者，每逾期停留幾人記點一點？　　　　　　　　　　93外語導遊實務（二）
(A) 1人　　　　　　　　　　　　　　　(B) 2人
(C) 3人　　　　　　　　　　　　　　　(D) 4人

題庫0934 旅行業累計4點如何處分？

累計4點者，停止其辦理大陸地區人民來臺從事觀光活動業務1個月。

大陸地區人民來臺從事觀光活動許可辦法第26條

題庫0935 旅行業累計5點如何處分？

累計5點者，停止其辦理大陸地區人民來臺從事觀光活動業務3個月。

大陸地區人民來臺從事觀光活動許可辦法第26條

題庫0936 旅行業累計6點如何處分？

累計6點者，停止其辦理大陸地區人民來臺從事觀光活動業務6個月。

大陸地區人民來臺從事觀光活動許可辦法第26條

題庫0937 旅行業累計7點以上如何處分？

累計7點以上者，停止其辦理大陸地區人民來臺從事觀光活動業務1年。

大陸地區人民來臺從事觀光活動許可辦法第26條

(C) 旅行業辦理接待大陸旅客來臺觀光業務違反相關規定，有些是採取記點方式，
按季計算後，累計7點以上者，停止其辦理業務的期間是多久？

101華語導遊實務（二）

(A) 3個月　　　　　　　　　　　　　　(B) 6個月
(C) 1年　　　　　　　　　　　　　　　(D) 1年3個月

題庫0938 接待團費平均每人每日費用未達規定之最低接待費用應如何處分？

接待團費平均每人每日費用未達規定之最低接待費用，停止其辦理大陸地區人
民來臺從事觀光活動業務1個月至1年。

大陸地區人民來臺從事觀光活動許可辦法第26條

(A) 旅行業辦理接待大陸旅客來臺觀光業務，發生下列哪一種情形，將停止其辦理
接待大陸旅客來臺觀光業務1個月至1年？ 　　　　　　　　作者林老師出題
(A) 接待團費平均每人每日費用未達規定之最低接待費用
(B) 旅行業經營大陸地區人民來臺觀光業務，將該旅行業務或其分配數額轉讓
其他旅行業辦理
(C) 經核准接待大陸旅客來臺觀光之旅行業，包庇未經核准之旅行業，執行經
營大陸旅客來臺觀光業務
(D) 發現大陸地區人民有逾期停留、違規脫團、行方不明等情事時，未立即通
報舉發

題庫0939 導遊人員累計5點如何處分？

導遊人員違反相關規定者，每違規1次，由交通部觀光局記點1點，按季計算。
累計5點者，停止其執行接待大陸地區人民來臺觀光團體業務6個月。
大陸地區人民來臺從事觀光活動許可辦法第26條

(D) 導遊人員如接待大陸地區人民來臺從事觀光活動，未遵守交通部觀光局所訂
定旅遊品質之規定而違規，除由交通部觀光局依相關法律處罰外，另對導遊記
點。請問一季內記點累計5點時，交通部觀光局將對該導遊給予何種處分？
　　　　　　　　　　　　　　　　　　　　　　　　99華語導遊實務（二）
(A) 停止其執行接待大陸地區人民來臺觀光團體業務2個月
(B) 停止其執行接待大陸地區人民來臺觀光團體業務3個月
(C) 停止其執行接待大陸地區人民來臺觀光團體業務5個月
(D) 停止其執行接待大陸地區人民來臺觀光團體業務6個月

題庫0940 旅行業包庇未經核准之旅行業經營大陸地區人民來臺觀光業務，應如
何處分？

經交通部觀光局核准接待大陸地區人民來臺從事觀光活動之旅行業，不得包庇
未經核准或被停止辦理接待業務之旅行業經營大陸地區人民來臺觀光業務。
違反規定者，停止其辦理接待大陸地區人民來臺觀光團體業務1年。
大陸地區人民來臺從事觀光活動許可辦法第27條

第四單元　兩岸相關法規

(B) 經交通部觀光局核准辦理接待大陸觀光客在臺觀光活動之旅行業，如包庇未經核准之旅行業經營該項業務時，該旅行業應受如何之處分？

98外語導遊實務（二）

(A) 廢止其營業執照
(B) 停止其辦理接待大陸觀光團體業務1年
(C) 依發展觀光條例相關規定處罰
(D) 扣繳保證金新臺幣10萬元

(B) 某甲旅行社因被交通部觀光局停止辦理接待大陸旅客來臺觀光業務，經與某乙旅行社商議，由某乙旅行社提出申請獲准後，再將旅行團轉包給某甲接待，請問某乙旅行社違反規定，將被處罰停止辦理接待大陸旅客來臺觀光業務多久時間？

98華語導遊實務（二）

(A) 2年 (B) 1年
(C) 6個月 (D) 3個月

(A) 經交通部觀光局核准接待大陸地區人民來臺從事觀光活動之旅行業者，如包庇未經核准之其他旅行業，辦理接待大陸人民來臺觀光團體業務，主管機關得停止其辦理接待大陸地區人民來臺觀光團體業務幾年之處分？

99外語導遊實務（二）

(A) 1年 (B) 2年
(C) 3年 (D) 4年

題庫0941 導遊人員包庇未具接待資格者執行接待大陸地區人民來臺觀光團體業務者，應如何處分？

接待大陸地區人民來臺觀光之導遊人員，不得包庇未具接待資格者執行接待大陸地區人民來臺觀光團體業務。
違反規定者，停止其執行接待大陸地區人民來臺觀光團體業務1年。

大陸地區人民來臺從事觀光活動許可辦法第28條

(D) 導遊人員若包庇他人頂名執行接待大陸旅行團業務，主管機關得停止其執行接待業務多久時間？

96外語導遊實務（二）

(A) 3個月 (B) 6個月
(C) 9個月 (D) 1年

(B) 接待大陸地區人民來臺從事觀光之導遊人員，如包庇未具資格者執行接待業務，交通部觀光局將停止其接待大陸地區人民來臺從事觀光團體業務多少時間？

98華語導遊實務（二）

(A) 2年　　　　　　　　　　　　　(B) 1年
(C) 6個月　　　　　　　　　　　　(D) 3個月

(B) 接待大陸地區人民來臺觀光之導遊人員，如包庇未具接待大陸地區人民來臺觀光資格之人，執行接待觀光團體之業務者，應受如何之處分？

99華語導遊實務（二）

(A) 廢止該導遊人員之證照
(B) 停止其執行接待大陸觀光團體業務1年
(C) 停止旅行業辦理大陸觀光團體業務6個月
(D) 停止旅行業辦理大陸觀光團體業務1個月

(D) 接待大陸旅客來臺觀光之導遊人員如包庇未具接待資格者執行相關接待業務，將停止該導遊人員執行接待大陸旅客來臺觀光業務的期間是多久？

100華語導遊實務（二）

(A) 3個月　　　　　　　　　　　　(B) 6個月
(C) 9個月　　　　　　　　　　　　(D) 1年

(D) 接待大陸地區人民來臺觀光之導遊人員，若違反規定包庇未具有大陸地區人民來臺從事觀光活動許可辦法第21條接待資格者，執行接待大陸旅客來臺觀光團體業務，將被處以停止接待大陸地區人民來臺觀光團體業務多久時間？

101華語導遊實務（二）

(A) 1至3個月　　　　　　　　　　(B) 3至6個月
(C) 6至9個月　　　　　　　　　　(D) 1年

(A) 接待大陸地區人民來臺觀光之導遊人員，若包庇未具接待資格者接待大陸地區人民來臺觀光團體業務，應停止其執行此項接待業務幾年？

105華語導遊實務（二）

(A) 1年　　　　　　　　　　　　　(B) 2年
(C) 3年　　　　　　　　　　　　　(D) 4年

第四單元　兩岸相關法規

第二節 大陸地區人民進入臺灣地區許可辦法

修正日期：108.07.30

題庫0942 大陸地區人民申請進入臺灣地區之主管機關為何？

> 本辦法之主管機關為<u>內政部</u>。
>
> **大陸地區人民進入臺灣地區許可辦法第2條**

過去出題

(B) 大陸地區人民申請進入臺灣地區之主管機關為何？　　95華語導遊實務（二）
(A) 行政院大陸委員會 　　　　　　　　(B) 內政部
(C) 交通部 　　　　　　　　　　　　　(D) 內政部香港事務局及澳門辦事處

(B) 大陸地區人民申請進入臺灣地區之主管機關為：　　96外語導遊實務（二）
(A) 行政院大陸委員會 　　　　　　　　(B) 內政部
(C) 交通部 　　　　　　　　　　　　　(D) 內政部香港事務局及澳門辦事處

(C)「大陸地區人民進入臺灣地區許可辦法」之主管機關是：

98外語導遊實務（二）

(A) 行政院大陸委員會 　　　　　　　　(B) 財團法人海峽交流基金會
(C) 內政部 　　　　　　　　　　　　　(D) 國家安全局

題庫0943 大陸地區人民經許可進入臺灣地區停留或活動所發給的單次入出境許可證有效期間多久？

> 大陸地區人民經許可進入臺灣地區停留或活動者，發給單次入出境許可證，其有效期間，自核發之日起算為<u>6個月</u>；必要時，得予縮短。
>
> **大陸地區人民進入臺灣地區許可辦法第11條**

過去出題

(C) 大陸地區人民經許可來臺探親探病活動者，發給入出境許可證之效期為多久？

99華語導遊實務（二）

(A) 2個月 　　　　　　　　　　　　　(B) 3個月
(C) 6個月 　　　　　　　　　　　　　(D) 1年

題庫0944 大陸地區人民申請進入臺灣地區事由或目的消失起幾天內應離境？

大陸地區人民申請進入臺灣地區事由或目的消失，應自消失之日起<u>10日</u>內離境。

大陸地區人民進入臺灣地區許可辦法第14條

過去出題

（ A ）大陸地區人民申請進入臺灣地區之事由或目的消失者，應自其事由或目的消失之日起，幾日內離境？　　　　　　　　　　　　98華語領隊實務（二）

(A) 10日　　　　　　　　　　(B) 15日

(C) 20日　　　　　　　　　　(D) 30日

題庫0945 大陸地區人民因刑事案件經司法機關傳喚者能否進入臺灣地區？

大陸地區人民因<u>刑事案件</u>經司法機關傳喚者，得申請進入臺灣地區進行訴訟。

大陸地區人民進入臺灣地區許可辦法第29條

過去出題

（ B ）下列敘述何者正確？　　　　　　　　　　　　100外語導遊實務（二）

(A) 大陸地區人民因民事案件在臺爭訟者，得申請進入臺灣地區參加訴訟

(B) 大陸地區人民因刑事案件經司法機關傳喚者，得申請進入臺灣地區參加訴訟

(C) 大陸地區人民因商務仲裁案件經仲裁人通知應詢者，得申請進入臺灣地區應詢

(D) 大陸地區人民因行政訴訟案件在臺爭訟者，得申請進入臺灣地區參加訴訟

Part 2

常　識　篇

第一單元　旅遊常識
適用科目：領隊實務（一）、導遊實務（一）

第二單元　觀光資源維護
適用科目：觀光資源概要（領隊、導遊）

第三單元　臺灣史地
適用科目：觀光資源概要（領隊、導遊）

第四單元　世界史地
適用科目：觀光資源概要（領隊）

第一單元 旅遊常識

第一章 航空票務

適用科目：外語領隊人員-領隊實務（一）　　華語領隊人員-領隊實務（一）
　　　　　外語導遊人員-導遊實務（一）　　華語導遊人員-導遊實務（一）

Q0001

國際航空票務中，符合購買嬰兒票的年齡最大規定是在幾個月以下？

A

24個月

Q0002

嬰兒如要搭飛機，須在出生至少幾天後才可搭乘？

A

14天

Q0003

國際航空票務中，「嬰兒」定義為何？

A

出生後滿2週未滿2歲

Q0004

「嬰兒」之旅客屬性代號為何？

A

INF

Q0005

嬰兒票的機票價格為全票票價的多少？

A

十分之一

Q0006

未滿2歲的嬰兒，其機票訂位狀況欄應註記的代號為何？

A

NS

Q0007

國際航空票務中，「兒童」定義為何？

A

滿2歲，未滿12歲

Q0008

「兒童」之旅客屬性代號為何？

A

CHD

Q0009

未滿12歲單獨旅行的兒童之旅客屬性代號為何？

A

UM

Q0010

一般旅客搭乘飛機，年滿幾歲以上應購買全票？

A

12歲

Q0011

體型肥大的客人搭經濟艙需占用2份座位，航空公司應如何處理？

A

加收票價，並給予其2份座位

Q0012

需額外座位之旅客屬性代號為何？

A

EXST

Q0013

乘客由於個人身心不便，需要提供特別的協助之旅客屬性代號為何？

A

SP

Q0014

使用擔架旅客在其機票的旅客姓名欄應註記代碼為何？

A

STCR

Q0015

放置大提琴之機位，在機票的旅客姓名欄應註記代碼為何？

A

CBBG

Q0016

若一城市有2個以上的機場，則應在機票上的哪個欄位填寫機場代碼？

A

航段欄（From / To）

Q0017

機票上轉機城市前打「X」，一般表示需在多久內轉機？

A

24小時

第一單元

旅遊常識

Q0018	A
機票訂位狀況欄中，註記「RQ」表示什麼？	電腦系統機位候補
Q0019	A
機票的訂位狀況欄註記「限空位搭乘」的代號為何？	SA
Q0020	A
「Subject to Load Ticket」表示此機票的性質為何？	限空位搭乘
Q0021	A
「限空位搭乘機票」的縮寫是什麼？	Sublo Ticket
Q0022	A
票價種類欄上，「旺季」之代號為何？	H
Q0023	A
票價種類欄上，「淡季」之代號為何？	L
Q0024	A
票價種類欄上，「週末使用」之代號為何？	W
Q0025	A
票價種類欄上，「平常日使用」之代號為何？	X
Q0026	A
票價種類欄上，「限晚上使用」之代號為何？	N
Q0027	A
在航空票務中，團體票的英文代碼為何？	GV
Q0028	A
在機票「GV10」之規定中，「10」指的是什麼？	最低開票人數
Q0029	A
依票價計算原則，YLGV10所代表的意義為何？	Y代表經濟艙，L是淡季，GV10是表示團體票至少需10人以上

Q0030	**A**
航空公司給予團體領隊折扣機票的代碼為何？	CG
Q0031	**A**
在航空票務中，英文代碼CG00之意義為何？	領隊免費票
Q0032	**A**
機票票種欄註記「YGV10/CG00」之意義為何？	經濟艙10人以上之團體領隊免費票
Q0033	**A**
航空公司給予旅行從業人員折扣機票的代碼為何？	AD
Q0034	**A**
機票票種欄註記「Y/ID00R2」之意義為何？	經濟艙／航空公司員工直系親屬不可訂位的免費票
Q0035	**A**
機票上的「NOT VALID BEFORE」是什麼意思？	機票開始使用日期
Q0036	**A**
旅客持最後期限之有效機票搭機，但因班機客滿，航空公司得以延長其有效期限最多幾天？	7天
Q0037	**A**
機票若以VISA信用卡付費，其機票付款方式欄中註記代號為何？	VI
Q0038	**A**
若機票有「使用限制」時，應加註於哪個欄位？	ENDORSEMENTS/ RESTRICTIONS （禁止背書轉讓和其他限制欄）
Q0039	**A**
機票之限制欄位中，「NON-ENDORSABLE」之意義為何？	不可背書轉讓搭乘另一家航空公司

Q0040	**A**
機票之限制欄位中,「NON-REROUTABLE」之意義為何?	不可更改行程
Q0041	**A**
「不可更改行程」之縮寫為何?	NONRTG
Q0042	**A**
機票之限制欄位中,「NON-REFUNDABLE」之意義為何?	不可退票款
Q0043	**A**
機票之限制欄位中,「EMBARGO PERIOD」之意義為何?	禁止搭乘期間
Q0044	**A**
旅客機票之購買與開立,均不在出發地完成之方式稱為什麼?	SOTO
Q0045	**A**
國際航空運輸協會規定,航空機票上的英文字母應如何填載?	印刷體大寫
Q0046	**A**
一本機票由4聯所構成,其中的「AUDITOR'S COUPON」是哪一聯?	審計聯
Q0047	**A**
一本機票由4聯所構成,其中的「AGENT'S COUPON」是哪一聯?	公司聯
Q0048	**A**
一本機票由4聯所構成,其中的「FLIGHT COUPON」是哪一聯?	搭乘聯
Q0049	**A**
一本機票由4聯所構成,其中的「PASSENGER'S COUPON」是哪一聯?	旅客聯

Q0050	A
機票「審計聯」功能為何？	航空公司記帳用

Q0051	A
機票「公司聯」功能為何？	旅行社保存用

Q0052	A
機票「搭乘聯」功能為何？	機場劃位用

Q0053	A
機票「旅客聯」功能為何？	旅客留存用

Q0054	A
旅客持實體機票搭機時，機場報到櫃檯人員會收取機票的哪一聯？	FLIGHT COUPON

Q0055	A
當旅客機票搭乘聯皆使用完畢，剩下的票根是哪一聯？	PASSENGER'S COUPON

Q0056	A
旅遊途中旅客遺失機票時，應如何處理？	向當地所屬航空公司申報遺失

Q0057	A
遺失機票時，要填寫的「遺失機票退費申請書」之正確的英文為何？	Lost Ticket Refund Application

Q0058	A
全團機票遺失應如何處理？	取得原開票航空公司之同意，由當地航空公司重新開票

Q0059	A
航空票務之中性計價單位（NUC），其實質價值等同何種貨幣？	USD

Q0060	A
航空票務的計價過程中,將「中性貨幣」換算成為「當地貨幣」之轉換率簡稱為何?	ROE

Q0061	A
旅客直接前往機場遞補機位搭機,此情況稱作什麼?	Go Show

Q0062	A
已訂妥機位,卻沒有前往機場報到搭機,此種旅客稱作什麼?	No Show Passenger

Q0063	A
現今航空公司對於旅客行李賠償責任是依據何公約處理?	華沙公約

Q0064	A
下機後,發現託運行李不見或未送達,應依行李託運存根作何種處理?	於出海關前,向所搭乘航空公司申報

Q0065	A
航空公司在機場處理旅客行李異常狀況的部門稱為什麼?	Lost and Found

Q0066	A
搭機旅客遺失行李,所需填寫的表格為何?	PIR（Property Irregularity Report）

Q0067	A
航空餐飲「亞洲素食餐」之英文代號為何?	AVML

Q0068	A
航空餐飲「嚴格素食餐」之英文代號為何?	VGML

Q0069	A
航空餐飲「東方素食餐」之英文代號為何?	VOML

Q0070	A
航空餐飲「印度餐」之英文代號為何?	HNML

Q0071	A
航空餐飲「回教餐」之英文代號為何？	MOML

Q0072	A
航空餐飲「猶太教餐」之英文代號為何？	KSML

Q0073	A
航空餐飲「糖尿病餐」之英文代號為何？	DBML

Q0074	A
航空餐飲「兒童餐」之英文代號為何？	CHML

Q0075	A
航空餐飲「嬰兒餐」之英文代號為何？	BBML

Q0076	A
中華航空之航空公司代碼為何？	CI

Q0077	A
長榮航空之航空公司代碼為何？	BR

Q0078	A
華信航空之航空公司代碼為何？	AE

Q0079	A
立榮航空之航空公司代碼為何？	B7

Q0080	A
遠東航空之航空公司代碼為何？	EF

Q0081	A
復興航空之航空公司代碼為何？	GE

Q0082	A
國泰航空之航空公司代碼為何？	CX

Q0083	A
澳門航空之航空公司代碼為何？	NX

Q0084	A
新加坡航空之航空公司代碼為何？	SQ

第一單元

旅遊常識

Q0085	A
日本航空之航空公司代碼為何？	JL

Q0086	A
全日空航空之航空公司代碼為何？	NH

Q0087	A
中華航空加入之航空公司合作聯盟為何？	Sky Team（天合聯盟）

Q0088	A
長榮航空加入之航空公司合作聯盟為何？	Star Alliance（星空聯盟）

Q0089	A
「On Line」是什麼意思？	直航該地之航空公司

Q0090	A
「Off Line」是什麼意思？	不直航該地之航空公司

Q0091	A
旅客前後搭乘同一家航空公司飛機，在途中轉機但不同的班機號碼，此「轉機」的方式稱作什麼？	On-Line Connection

Q0092	A
旅客搭機之訂位紀錄，其英文縮寫為何？	PNR

Q0093	A
旅客訂位紀錄代號，應填記在機票的哪個欄位？	BOOKING REFERENCE

Q0094	A
旅客尚未決定搭機日期之航段，其訂位狀態欄的代號為何？	OPEN

Q0095	A
「超重行李」稱作什麼？	Excess Baggage

Q0096	A
已訂妥機位之旅客因機位超賣而無法登機，航空公司應支付何種補償金？	Denied Boarding Compensation

Q0097	A
旅客寄存於國際機場海關保稅倉庫的物品稱為什麼？	In-Bond Baggage

Q0098	A
旅行社代售機票的正常佣金為票面價的多少百分比？	9%

Q0099	A
航空旅行之地球方向指示，識別代號PO代表什麼？	經由北極航線

Q0100	A
飛機酬載量之定義為何？	乘客、貨物及行李之重量總和

Q0101	A
搭機旅遊時，在一地停留超過幾小時起，旅客須再確認續航班機，否則航空公司可取消其訂位？	72小時

Q0102	A
航空公司因特定班機當天無法轉機時，所提供之食宿券稱作什麼？	STPC

Q0103	A
我國國際航線飛行班表分為哪兩種？	夏季及冬季班表

Q0104	A
我國國際航線飛行班表分為兩種的原因為何？	旅遊市場因素以及季節風向影響飛行時間

Q0105	A
航空時刻表上，預定起飛時間之英文縮寫為何？	ETD

Q0106	A
航空時刻表上，預定到達時間之英文縮寫為何？	ETA

Q0107

兩家航空公司將其飛行班機編號共掛於同一架班
機上稱作什麼？

A

Code Sharing

Q0108

「雜項交換券」之代稱為何？

A

MCO

第二章 急救常識

Q0109	A
對於因傷或因病倒地的患者，第一件要做的動作是什麼？	確定有無意識

Q0110	A
急救任務進行時，應從傷患身體的何處開始進行迅速詳細的檢查？	頭部

Q0111	A
救護人員於觸碰患者體液前，應如何自我保護？	戴上手套

Q0112	A
施行心肺復甦術（CPR）主要的目的為何？	以人工呼吸及胸外按壓促進循環，使血液攜帶氧氣到腦部

Q0113	A
心跳停止，如未給予任何處理，腦部在多久時間內會開始受損？	4～6分鐘

Q0114	A
施救者欲做心肺復甦術（CPR）之前，必須確定的狀況為何？	呼吸停止

Q0115	A
施行心肺復甦術（CPR）前，應如何評估成人呼吸道是否暢通？	頭頸部伸直

Q0116	A
施救者執行心肺復甦術（CPR）時，正確的按壓動作為何？	雙臂伸直，下壓時用上身的力量出力

Q0117	A
施行心肺復甦術（CPR）時，如病人發生嘔吐的現象，應如何處理？	將病人轉向一側，挖乾淨嘴內東西，重新開始

Q0118	A
對溺水團員進行心肺復甦術（CPR）時，應維持旅客於何種姿勢最適宜？	仰臥平躺姿勢

Q0119	A
施行心肺復甦術（CPR）時，不可按壓劍突處，以免哪一個器官破裂？	肝臟

Q0120	A
在旅程中，對昏迷或意識不清的團員，應如何維持體溫？	加蓋毛毯

Q0121	A
最適合意識清醒但口腔內有分泌物流出的傷患之姿勢為何？	側臥姿勢

Q0122	A
使用擔架搬運傷患時，何種情況適合腳前頭後搬運法？	下樓梯時

Q0123	A
團員昏迷，但軀體沒有受傷時，運送團員就醫適合何種運送法？	前後抬法

Q0124	A
心肌梗塞最嚴重的危險是什麼？	心臟停止

Q0125	A
心臟病發作，呼吸困難且尚有意識，為防止病情惡化，應採用何種姿勢最佳？	半坐臥

Q0126	A
「嘴角麻痺、肢體感覺喪失、哈欠連連、瞳孔大小不一」是什麼疾病的症狀？	中風
Q0127	A
旅途中遇到旅客有中風的現象時，應如何處理最適當？	若發生呼吸困難，可採用半坐臥或復甦姿勢
Q0128	A
皮膚冒汗且冰冷、膚色蒼白略帶青色、脈搏非常快且弱、呼吸短促，最有可能是什麼狀況的徵兆？	休克
Q0129	A
旅遊過程中，當發現團員休克但無呼吸困難時，應採用何種姿勢？	平躺、下肢抬高
Q0130	A
何種狀況發生時，須採用哈姆立克法的急救處理？	呼吸道異物哽塞
Q0131	A
呼吸道異物哽塞之常見徵兆為何？	咳嗽、呼吸困難、呼吸伴有喘氣聲、臉色發紫
Q0132	A
成人的呼吸道堵塞異物，常發生於何種情況？	進食中
Q0133	A
哈姆立克法腹部壓擠的位置是哪裡？	劍突與肚臍中間
Q0134	A
當患者躺在地上，須採取哈姆立克法急救時，施救者的姿勢應為何？	雙膝跨跪在患者大腿兩側
Q0135	A
對孕婦施行哈姆立克法急救要採取何種方式？	胸部擠壓法

Q0136

患者身上噴出鮮血時，是屬於何種血管出血？

A

動脈

Q0137

一般出血時呈現暗紅色是屬於何種血管出血？

A

靜脈

Q0138

當受傷的旅客腿部大量出血時，除緊急求援外，應如何處置？

A

在大腿根部止血點處，用拳頭按住壓著

Q0139

車禍導致頭部外傷流血但意識清楚，為防止病情惡化，宜採何種姿勢最佳？

A

平躺，但頭肩部墊高

Q0140

旅客受到挫傷時，應如何急救？

A

受傷後12小時內，用冷敷

Q0141

當體表或體內組織遭受外力而導致之傷害稱作什麼？

A

創傷

Q0142

跌倒造成膝關節創傷，欲固定創傷部位，應採用何種包紮法最適當？

A

八字形包紮法

Q0143

製作冷盤沙拉的廚師手上有刀傷且化膿，有可能造成哪一種污染？

A

金黃色葡萄球菌污染

Q0144

鼻子出血時應先如何處理？

A

讓傷患安靜坐下，將頭部稍微往前傾

Q0145

鼻子出血的處置方式為何？

A

以冰毛巾冰敷鼻梁上方

Q0146

關節內骨頭的相關位置發生移位的現象是什麼？

A

脫臼

Q0147	A
關節脫臼時應如何處置？	冷敷、固定脫臼處並送醫，不能試圖復位
Q0148	A
「扭傷」最適當的定義為何？	關節周圍的韌帶、肌腱和血管等柔軟組織因外力作用而受傷的現象
Q0149	A
對於中毒患者的急救一般原則，應優先了解何種事項？	現場安全
Q0150	A
中毒急救的最主要目的為何？	設法維持生命
Q0151	A
服用強酸、強鹼等腐蝕性毒物自殺時，應如何處理？	不可用水稀釋，不可催吐或嘗試中和毒物，趕快送醫為要
Q0152	A
何種類型中毒者禁止進行催吐？	腐蝕性毒物中毒
Q0153	A
何種中毒的情況，於傷患清醒時需喝大量的水以減低傷害？	普通藥物中毒
Q0154	A
當團員發生食物中毒且神智清醒時，導遊應如何緊急處置？	問明可能之中毒因素，收集可能致毒物或嘔吐物等一起送醫
Q0155	A
當日光浴防護措施不完全時，最有可能受傷的是何種組織？	表皮

Q0156 當浸泡溫泉時，不慎引起第二度灼傷，其受傷程度可達何種組織？	A 真皮
Q0157 身體灼傷處出現紅、痛、水泡的症狀是屬於幾度灼傷？	A 第三度
Q0158 發生燙傷，表皮紅腫或稍微起泡的處理方式為何？	A 立即用水沖洗，降低皮膚溫度
Q0159 旅客曬傷時，應先將傷患移到陰涼處，再將受傷部分作何種急救措施？	A 浸在冷水中
Q0160 皮膚輕度曬傷可用冷敷法處理，幾小時後可擦乳液或冷霜以減輕疼痛感？	A 24小時
Q0161 化學物品灼傷時，最優先的處理為何？	A 清水沖洗
Q0162 體溫41度、皮膚乾而發紅、躁動、抽搐、意識喪失，最可能是何種狀況？	A 中暑
Q0163 宜將意識仍清楚的中暑傷患置於何種姿勢？	A 平躺，頭肩部墊高
Q0164 旅行途中若有團員中暑時，帶團人員可如何處置？	A 若傷患清醒供給食鹽水
Q0165 在低溫地區從事戶外活動時，最易凍傷哪些部位？	A 鼻子、臉頰、耳朵、手指

Q0166	A
旅客遭受凍傷時，應採取之急救措施為何？	覆蓋凍傷部位，加蓋衣物並送醫

Q0167	A
發生高山症主要是身體缺乏什麼？	氧氣

Q0168	A
高度4,000公尺之高山，氧氣濃度約為平地的多少？	60%

Q0169	A
因座位狹小，活動空間受限，若長時間不活動，容易造成什麼疾病？	經濟艙症候群

Q0170	A
「經濟艙症候群」還可稱為什麼？	旅遊者血栓症

Q0171	A
「經濟艙症候群」是何種血管發生栓塞？	靜脈栓塞

Q0172	A
在長途飛行途中飲酒或搭乘的是經濟艙，旅客應如何防範血管阻塞？	至少每2小時要起身活動筋骨及做腿部的運動一次

Q0173	A
長途飛行時，為了適應在機上肌肉之伸縮，建議穿的鞋子尺寸如何選擇？	加大尺寸

Q0174	A
旅客食用魚類不慎遭較大魚刺梗喉，最合適的急救處置是為何？	如果可以看得見魚刺則試行夾出，否則儘快送醫

Q0175	A
旅客小腿抽筋時，先將傷患腿打直，再作何種處理較恰當？	使腳掌向上，向身體方向輕推，按摩抽筋的肌肉

Q0176	A
潛伏期最長的傳染病是什麼？	愛滋病

Q0177

旅遊進行中有團員表示其有「allergy」的現象，代表他有何種症狀？

A

過敏

Q0178

當團員已有3天未能順利進行正常排便，應該使用何字向醫生說明？

A

constipation

第三章 旅遊安全與緊急事件處理

第一單元 旅遊常識
 第三章 旅遊安全與緊急事件處理

適用科目：外語領隊人員-領隊實務（一）　華語領隊人員-領隊實務（一）
　　　　　外語導遊人員-導遊實務（一）　華語導遊人員-導遊實務（一）

Q0179

對於飛機起飛前的安全示範，乘客應如何配合？

A

每次示範時，都要用心觀看其動作要領

Q0180

飛機即將迫降或其他危急時，旅客應如何自處？

A

扣緊安全帶，彎腰抱頭，身心完全放鬆，靜待下一步可能發生的狀況

Q0181

所謂「turbulence」指的是什麼？

A

亂流

Q0182

所謂「seat belt」指的是什麼？

A

安全帶

Q0183

航空公司規定懷孕幾週以上禁止搭乘飛機？

A

36週以上

Q0184

當商務艙與經濟艙旅客使用同一艙門上下飛機時，經濟艙的旅客是以何種原則上下飛機？

A

後上後下

Q0185

當團體成員中有人感到身體不適時，領隊或導遊人員原則上應如何處理最適當？

A

若病患須住院可以由導遊繼續帶領其他團員進行遊程，領隊暫先照料病患

Q0186	A
旅客在旅遊開始第一天到達目的地後即胃出血送醫，後因病情加重而需返回臺灣就醫，帶團人員應如何處理為佳？	另行開立單程機票一張，費用由旅客自行支付

Q0187	A
團體用車若發生車禍意外，第一時間應如何安置未受傷旅客？	疏導團員離開現場安頓至安全處所

Q0188	A
領隊帶團時，若旅客發生意外，應如何處理？	迅速請求支援處理善後，領隊仍需依照契約規定走完全程

Q0189	A
團體於不易停車的市區用餐時，基於整團財物安全及對司機的人道原則，何種作法較恰當？	抵達餐廳時，交便當給司機，再讓司機離去，於車上用餐

Q0190	A
在旺季及沿途塞車延誤時，帶團人員為避免旅館誤認團體不來而將房間賣出，應如何處理？	先連絡旅館，告知到達時間，同時取得團體所需的房間號碼

Q0191	A
旅程最後一天，臨時獲知當地有重大集會活動，可能會造成交通壅塞，帶團人員應採取何種應變方法？	提早集合時間，依照原計畫把當天行程走完，提早啟程前往機場，以免錯過班機

Q0192	A
國人旅遊時多喜歡拍照，且常有不願受約束、又不守時情況，領隊人員應如何使團員遵守時間約定為宜？	對於集合時間、地點，清楚的說明，並提醒常遲到者

Q0193	A
預防團員於參觀途中走失，帶團人員應如何處理？	事先與旅客約定，在原地等候以待領隊回頭尋找

Q0194	A
國外旅遊預警分級表由哪單位建立？	外交部
Q0195	A
國外旅遊預警分級表中，「提醒注意」以何種顏色警示？	灰色警示
Q0196	A
國外旅遊預警分級表中，「特別注意旅遊安全並檢討應否前往」以何種顏色警示？	黃色警示
Q0197	A
國外旅遊預警分級表中，「避免非必要旅行」以何種顏色警示？	橙色警示
Q0198	A
國外旅遊預警分級表中，「不宜前往，宜儘速離境」以何種顏色警示？	紅色警示
Q0199	A
「國外政局不穩、治安不佳，搶劫、罷工、恐怖分子輕度威脅區域」，國外旅遊警示等級以什麼顏色表示？	黃色
Q0200	A
「發生政變、政局極度不穩、暴力武裝區域持續擴大，或是突發重大天災事件」，國外旅遊警示等級以什麼顏色表示？	橙色
Q0201	A
「嚴重暴動、進入戰爭或內戰狀態、恐怖份子活動區域」，國外旅遊警示等級以什麼顏色表示？	紅色
Q0202	A
國外旅遊疫情資訊要參考哪一個機關所發布的資訊？	衛福部疾病管制署

第一單元

旅遊常識

Q0203 海外旅行平安保險應由誰負責投保？	A 旅行社善盡義務告知旅客投保
Q0204 何種保險屬於參團旅客應自行投保之保險？	A 旅行平安保險
Q0205 旅客投保旅行平安保險之保險期間為何？	A 以保險單所載時日為準
Q0206 一般壽險公司可在旅行平安保險中附加何種保險？	A 醫療保險
Q0207 一般產險公司的「旅遊不便險」指的是什麼？	A 班機延誤及行李遺失
Q0208 由保險契約所生之權利，自得為請求之日起，經過多久不行使，則權利消滅？	A 2年
Q0209 旅行業責任險的「旅遊期間」何時開始？	A 旅遊團員自離開居住處所開始旅遊起
Q0210 旅行業責任險的「旅遊期間」何時結束？	A 旅遊團員結束該次旅遊直接返回其居住處所為止
Q0211 團體於旅館辦理住房手續時，若團員行李未標示姓名時，旅館採取何種處理方法較為適當？	A 與帶團人員取得聯繫，與帶團人員確認後，送至帶團人員或客人房間
Q0212 旅客如帶有貴重飾品，帶團人員應該如何建議較為適當？	A 建議旅客放置於旅館櫃檯保險箱

Q0213	**A**
旅客於旅館中遺失金錢時的緊急處理方式為何？	請旅館值班經理處理，並報警追查
Q0214	**A**
對於有危險性的自費活動，帶團人員較為適當的作法為何？	盡到事先告知危險性的義務，由客人自行決定參加與否
Q0215	**A**
旅遊途中，團員的護照應如何保管？	由旅客自行保管
Q0216	**A**
為預防扒手、搶劫的事件發生，帶團人員應如何處理？	請團員儘量集體行動，以防宵小趁機行搶
Q0217	**A**
為預防搶劫或扒竊事件發生，帶團人員原則上應如何處理方為妥當？	叮嚀團員迷路時，不要慌張，除警務人員外，不要隨便找人問路，以免遭搶或遭騙
Q0218	**A**
旅程中，如不幸遭遇劫持或綁架時，適當的處理原則為何？	除非有成功的把握，否則不要掙扎或企圖逃脫
Q0219	**A**
旅客在旅遊途中遺失護照時，帶團人員要先做什麼？	向當地警察機關報案，取得報案證明
Q0220	**A**
旅行支票應何時簽名較恰當？	旅行支票在兌現或支付時簽名
Q0221	**A**
帶團人員應如何提醒旅客，防範旅行支票被竊或遺失？	旅行支票上款簽名後，要與原先匯款收據分開存放

第一單元

旅遊常識

Q0222	**A**
旅遊途中信用卡遺失，應向何處申報掛失停用？	原發卡之信用卡服務中心
Q0223	**A**
旅客在旅途中，因不可歸責於旅行社之事由而發生身體或財產上之事故時，其所生之處理費用，應由誰負擔？	旅客負擔
Q0224	**A**
國外旅行時易發生「時差失調」的現象，「時差失調」的英文用語為何？	Jet Lag
Q0225	**A**
旅客長途飛行，為預防因時差導致之身體不適，帶團人員應作何種建議？	建議多喝水，多休息
Q0226	**A**
控制時差失調之現象較有效的藥物為何？	Melatonin（褪黑激素）
Q0227	**A**
登革熱與黃熱病之共同病媒蚊為何？	埃及斑蚊
Q0228	**A**
完整接種狂犬病疫苗，每次共需幾劑？	3劑
Q0229	**A**
完整接種狂犬病疫苗，每次免疫力可維持幾年？	2年
Q0230	**A**
傷寒之傳染途徑為何？	飲食傳染
Q0231	**A**
結核病之傳染途徑為何？	飛沫傳染
Q0232	**A**
日本腦炎之傳染途徑為何？	動物與昆蟲傳染
Q0233	**A**
霍亂疫苗在接種後之有效期間為何？	6個月

Q0234

在臺灣登山旅遊時，如發生意外須儘速送醫，但遇手機撥打119卻無訊號時，可改撥哪一個號碼尋求支援？

A

112

Q0235

火災時，何種氣體會影響傷患的意識？

A

一氧化碳

Q0236

旅遊團體在海域進行活動時，所穿著之救生衣，應以何種顏色為正確？

A

鮮黃色

Q0237

水域活動適合的救生衣款式為何？

A

前厚後薄

Q0238

泡溫泉適當的時間為何？

A

15至30分鐘

第四章 國際禮儀

第一單元 旅遊常識
　第四章 國際禮儀

適用科目：外語領隊人員-領隊實務（一）　華語領隊人員-領隊實務（一）
　　　　　外語導遊人員-導遊實務（一）　華語導遊人員-導遊實務（一）

Q0239

西式餐桌擺設，每個人的水杯均應置於何處？

A

餐盤的右前方

Q0240

西式餐桌擺設，每個人的麵包均應放置在哪個位置？

A

餐盤的左前方

Q0241

在西餐廳用餐，服務人員應從客人哪一邊上飲料服務？

A

右邊

Q0242

食用西餐舀湯時，應由身體的哪個方向才是正確的？

A

內向外

Q0243

西餐用餐時，餐具的取用順序為何？

A

外至內

Q0244

西餐用餐時，刀叉應該怎麼拿？

A

右手持刀、左手匙叉

Q0245

西餐禮儀，中途暫停食用，刀叉應如何擺放？

A

放在餐盤中呈八字型

Q0246

西餐主菜用畢時，刀叉應如何擺放？

A

放在盤中下方平行放置

Q0247

甜點的餐具是置於餐盤的何處？

A

前方

Q0248	A
飲用咖啡或紅茶時，小匙（茶匙）正確的擺放位置為何？	碟子上

Q0249	A
參加西式餐宴時，何時是打開餐巾的適當時機？	主人打開餐巾後

Q0250	A
餐巾打開後應如何放置？	將有摺線的部分朝向自己並平放在腿上

Q0251	A
用西餐時，若有事需中途離席，餐巾應該如何放置？	放在自己椅子上

Q0252	A
依西餐禮儀，用餐完畢準備離席時，餐巾應放置於何處？	桌上

Q0253	A
用餐的速度應怎樣才恰當？	與男女主人同步

Q0254	A
用餐中若需取鹽、胡椒等調味品，應如何處理？	委請人傳遞

Q0255	A
就食禮儀，如需吐出果核，應該如何做最恰當？	手握拳自口中吐出

Q0256	A
一般來說，食用麵條式義大利麵時，所使用的餐具為何？	叉、湯匙

Q0257	A
西餐禮儀中，服務生端上來的是帶皮香蕉，應如何食用？	用刀叉剝皮切塊食用

Q0258	A
女性若攜帶皮包前往西餐廳用餐，入座後皮包應放在哪裡較為恰當？	身後與椅背之間

Q0259	A
所謂「Soft drink」指的是什麼？	不含酒精飲料
Q0260	A
所謂「Hard drink」指的是什麼？	含酒精飲料
Q0261	A
餐廳飲用葡萄酒時，侍者會先在主人（點酒者）杯中倒一些酒，接下來應該怎麼做？	主人試飲後，再依序斟滿酒杯
Q0262	A
紅葡萄酒開瓶後，倒入另一玻璃瓶中，約半小時後再飲用，此一過程稱為什麼？	醒酒
Q0263	A
品酒的正確步驟應為何？	①觀酒色 ②搖杯 ③聞酒香 ④吸入 ⑤品嚐
Q0264	A
紅葡萄酒的適飲溫度是多少？	14℃～18℃
Q0265	A
西式宴會上，飲用紅、白葡萄酒的基本順序為何？	白酒先、紅酒後；不甜的先、甜的後
Q0266	A
通常用西餐時，主菜與酒應如何搭配？	吃豬肉、牛肉者搭配紅酒
Q0267	A
當餐廳服務生為您斟酒時，您應該如何做？	將杯子放在桌上
Q0268	A
在西式餐飲社交場合中，以什麼方式來表示有人要說話？	用湯匙輕敲酒杯
Q0269	A
葡萄牙的國寶酒是什麼酒？	波特酒

Q0270

被莎士比亞譽為「裝在瓶中的西班牙陽光」的酒是什麼酒？

A

雪莉酒

Q0271

食用日式料理用餐完畢後，用過的筷子應放置何處？

A

直接放在筷架上

Q0272

飲用日本酒與人乾杯時，酒杯應舉至與身體的哪一部位同高？

A

眼睛

Q0273

食用日本料理，接受他人斟酒時，正確的動作應為何？

A

雙手持杯

Q0274

有轉盤的中餐餐桌，如需取離自己較遠之菜餚時，應該如何做？

A

順時針轉動轉盤

Q0275

中餐宴客時，每道菜餚應由何人開始取菜？

A

主客

Q0276

西式宴會的座位安排原則，主人的哪一個方向的位置為最尊位？

A

主人的右手邊

Q0277

小費（TIP）的真正原意為何？

A

保證可以快速服務

Q0278

穿著的禮儀必須符合TOP的原則，「T」指的是什麼？

A

穿著的時間（Time）

Q0279

穿著的禮儀必須符合TOP的原則，「O」指的是什麼？

A

穿著的場合（Occasion）

Q0280	A
穿著的禮儀必須符合TOP的原則，「P」指的是什麼？	穿著的地點（Place）

Q0281	A
素有禮服之王的燕尾服指的是何種禮服？	大晚禮服

Q0282	A
男士「大晚禮服」的英文名稱為何？	White Tie

Q0283	A
男士「小晚禮服」的英文名稱為何？	Black Tie

Q0284	A
男士穿著西式小晚禮服應搭配何色之領結或領帶？	黑領結

Q0285	A
男士穿著單排釦西裝坐下時，是否應扣釦子？	不扣釦子

Q0286	A
穿著深色西裝時，搭配何種顏色的襪子較適合？	黑色

Q0287	A
通常搭乘遊輪旅遊參加正式宴會時，女士正確的穿著為何？	晚禮服

Q0288	A
女士參加傍晚之雞尾酒會應穿著何種服裝才算合乎禮儀？	日間小禮服

Q0289	A
一般宴會邀約最遲應在何時寄達？	1週前

Q0290	A
邀請函的回帖選項中，「陪」是什麼意思？	參加

Q0291	A
邀請函的回帖選項中，「謝」是什麼意思？	不參加

Q0292	A
西式請柬上註明之R.S.V.P.代表何種意義？	敬請回覆

Q0293	A
受邀者回覆邀宴的回函上的「Regrets Only」是什麼意思？	僅不克出席者回覆

Q0294	A
正式晚宴時，男士若不知道隔鄰女士姓名時，應怎麼做？	男士應先自我介紹，再請女士自我介紹

Q0295	A
介紹男女相互認識的順序為何？	先將男士介紹給女士

Q0296	A
介紹時若是一男一女，則雙方握手的原則為何？	女方先伸出手

Q0297	A
介紹時若有年齡差距，則雙方握手的原則為何？	由長輩主動先伸手向晚輩請握

Q0298	A
介紹時若有位階高低，則雙方握手的原則為何？	位階高者先伸手位階低者再伸手

Q0299	A
主人和客人在交換名片時，正確的作法為何？	客人先給

Q0300	A
官方人員與非官方人員在交換名片時，正確的作法為何？	非官方先給

Q0301	A
職位較高者和職位較低者在交換名片時，正確的作法為何？	職位較低先給

Q0302	A
致送名片給對方時，閱讀方向應朝向哪一方？	應朝向對方

Q0303	A
投宿旅館時若有不熟悉的異性訪客，哪裡是適合的會客處？	大廳
Q0304	A
飯店的行李員為你服務時，何種小費給法最適當？	現金
Q0305	A
住宿旅館時，何時給小費較恰當？	每天早上離開房間前
Q0306	A
飯店的客房中，依照慣例什麼地方最適合放置小費？	枕頭上
Q0307	A
位階不同的兩人同行之行進禮節為何？	位階高者在右側
Q0308	A
兩位男士與一位女士同行時之行進禮節為何？	女士走在中間
Q0309	A
引導兩三位貴賓時之行進禮節為何？	走在左後方半步
Q0310	A
音樂會的場合中，入場時有帶位員引領，男士與女士應該如何就座？	帶位員先行，女士其次，男士隨後
Q0311	A
上樓時，若與長輩同行時之行進禮節為何？	長輩走在前
Q0312	A
下樓時，若與長輩同行時之行進禮節為何？	晚輩走在前
Q0313	A
下樓時，男女同行時之行進禮節為何？	男士走在前
Q0314	A
在擁擠電梯中走出的順序應如何？	靠近門口者優先

Q0315	A
搭乘友人駕駛的車輛時，位於駕駛座何處的座位最尊？	右側

Q0316	A
搭乘由司機所駕駛的小轎車時，位於司機何處的座位為最尊？	右後方

Q0317	A
主人親自開吉普車來接你時，你應該坐在哪個座位？	主人旁邊的座位

Q0318	A
陪同兩位貴賓搭乘有司機駕駛的小轎車時，接待者應坐在哪一個座位？	駕駛座旁邊

Q0319	A
以九人座小巴士接送客人時，哪一個位置是最尊座位？	司機後面一排座位之最右邊

Q0320	A
搭乘大巴士時，哪一個位置是最尊座位？	司機右後方第一排靠窗

Q0321	A
參加音樂會或欣賞歌劇表演時，何時拍照較為適宜？	終場時

Q0322	A
觀賞音樂會時，可於何時獻花？	演出結束

Q0323	A
歐美人士通常在晚間欣賞歌劇或音樂會後再用餐，這一餐稱作什麼？	Supper

Q0324	A
在高爾夫球場上，第一個球洞習慣是以同組何人先帶頭開球？	社會地位最高者

Q0325	A
在高爾夫球賽時，如果本組打球進行速度較慢時，則應怎麼做？	禮讓後面打球速度較快的優先

Q0326	A
在高爾夫球場禮儀中，當有人要揮桿時，應該怎麼做？	避免交談保持安靜

Q0327	A
在國內，國旗與其他國家的四面國旗豎立掛旗時，本國國旗應置於何處？	最右邊

Q0328	A
懸掛多國國旗時，依例應按照何種順序排列？	英文字母

Q0329	A
日本（Ｊａｐａｎ）、美國（ＵＳＡ）、加拿大（Ｃａｎａｄａ）與法國（Ｆｒａｎｃｅ）參與的國際會議中，依一般原則其排名先後次序為何？	加拿大、法國、日本、美國

第五章 領團技巧

Q0330

領隊首次自我介紹最好的場合是何時？

A

出發前機場集合時

Q0331

領隊帶團出國時，至少在幾小時之前向航空公司確認特別餐？

A

24小時

Q0332

在辦理登機手續前，領隊應提醒旅客將剪刀與小刀放在哪裡？

A

託運大行李中

Q0333

在飛機上領隊的座位最好如何安排？

A

靠走道且近團隊的座位

Q0334

旅客經長途飛行後抵達目的地的當日，其行程應如何安排較好？

A

依抵達之時間按當地作息時序排定，以便讓旅客儘早恢復時差失調

Q0335

飛機誤點，嚴重影響後續行程，帶團人員應怎麼做？

A

瞭解誤點原因，提出補救辦法，安排後段行程

Q0336

帶團時需要當地導遊「Transfer in」與「Transfer out」指的是什麼？

A

機場接送

Q0337

國際上簡稱入出國境的通關手續為C.I.Q.，「C」指的是什麼？

A

海關（Customs）

第一單元 旅遊常識

Q0338 國際上簡稱入出國境的通關手續為C.I.Q.，「I」指的是什麼？	**A** 證照查驗（Immigration）
Q0339 國際上簡稱入出國境的通關手續為C.I.Q.，「Q」指的是什麼？	**A** 檢疫（Quarantine）
Q0340 旅客查閱各國入境、海關及檢疫等規定，可使用哪一本手冊？	**A** TIM
Q0341 領隊帶團須知中所謂「PAX」指的是什麼？	**A** 旅客人數（Passenger number）
Q0342 領隊帶團於「中途過境、不轉機，但可下機」之情況下，帶領團員下機時，最重要的工作是提醒團員什麼注意事項？	**A** 索取過境卡（transit card）及調整當地時間，以免登機誤時遲到
Q0343 領隊帶團出境美國時，離境卡（I-94 Form）應由何單位收取？	**A** 航空公司櫃檯
Q0344 團體回國時，領隊應在何時才可以離開機場返家？	**A** 應在所有團員的行李都已領到且無受損，並都通關入境後
Q0345 領隊解說時最佳的用字遣詞方式為何？	**A** 儘量少用專有名詞，清晰明白
Q0346 領隊帶團解說時，保持旅客興趣的首要工作為何？	**A** 掌握旅客的注意力

Q0347	A
領隊執行帶團任務時，進入景點之前的解說技巧為何？	不先細說，應先給團員有整體的概念

Q0348	A
領隊人員在國外各大城市中，操作徒步導覽時，最重要的考量因素為何？	注意交通安全

Q0349	A
領隊應如何操作行進間解說行程？	關注每位團員，語言簡潔明快

Q0350	A
領隊從事徒步導覽行程時，於行進路線間，團員、領隊、導遊三者的關係位置應如何較適宜？	導遊在前，團員在行進路線中間，而領隊押後

Q0351	A
帶領大型團體時，如果解說時間超過原先預估，應如何處置？	縮短每個解說地點之停留時間

Q0352	A
行程中，購物可以令團員滿足。領隊購物行程原則為何？	購物點要適量，不影響既定行程及用餐時間

Q0353	A
「Optional Tour」指的是什麼？	自費行程

Q0354	A
為了尊重旅客個性化的需求並降低團費，旅行社在團體行程規劃中會安排什麼活動？	自費行程

Q0355	A
領隊帶團銷售「自費行程」時，如團員費用已收，但因天候不佳時，應怎麼處理？	不可堅持非做不可，以免導致意外事故發生

Q0356	A
團員決定參加自費行程（Optional Tour）時，領隊應如何收取費用？	收取當地的貨幣或美金

Q0357	A
導遊領隊帶團，對自由活動時間的較佳安排方式為何？	給予建議行程，但尊重客人意願

Q0358	A
旅遊行程進行中，導遊與領隊對於行程安排上發生重大爭議時，其處理方式為何？	依據雙方旅行社的旅遊契約

Q0359	A
領隊辦妥旅館入住手續後，由於「時間控制」的關係，其分發「早餐券」的最適當的作業程序為何？	發放房間鑰匙時一併給予

Q0360	A
團體行程延誤，無法準時到達旅館住宿，導遊應如何處理？	打電話給旅館，告知到達時間，並先取得房號，以利先分配房間，縮短等候時間

Q0361	A
飯店內的付費電視節目，旅客若是於免費試看結束後，誤按「確定」鍵，領隊或導遊應如何協助旅客作最適當之處理？	請旅客立刻關閉節目，通知櫃檯是誤按並拒絕付費

Q0362	A
住宿旅館時，如希望不受打擾，可以在門外手把上掛著什麼標示牌？	Do Not Disturb

Q0363	A
飯店床型由大到小排列，依序為何？	King size、Queen size、Double、Twin size

Q0364	A
國外飯店浴室內設有兩套馬桶時，第二套做什麼用？	如廁後沖洗用

Q0365	A
客房與客房各自有獨立對外的房門，房間內部另有門可以互通，其房型英文稱為什麼？	Connecting Room

Q0366 修正式美式計價（Modified American Plan）在旅館訂房作業中指的是什麼？	A 房租含兩餐
Q0367 旅遊途中，有旅客需要兌換外幣，卻遇上銀行不上班的時間，領隊導遊人員應如何處理？	A 於住宿之觀光旅館兌換
Q0368 旅遊旺季，帶團人員自己最適切用餐的時間安排為何？	A 旅客上第一道菜後，才開始用餐，於旅客用完餐前，提早結束
Q0369 基於不失導遊本身所扮演的角色與緊急服務的原則，帶團人員用餐的最合適座位是哪裡？	A 可以目視全部旅客用餐情形的座位
Q0370 如遇團員在餐廳中酒醉喧鬧，領隊處理方法何者為宜？	A 以委婉方式誘導旅客離開現場返回飯店休息
Q0371 如果早餐只想吃麵包和果醬，不吃肉類，哪一種早餐最適合？	A Continental Breakfast
Q0372 「整顆蛋去殼但不打散，在深鍋熱水中煮熟」，這種煮法稱為什麼？	A Poached egg
Q0373 「假日時，起床較晚，合併早、午兩餐一起用」這是什麼用餐方式？	A Brunch
Q0374 喝「下午茶」的風氣是由哪一國人首先帶動？	A 英國
Q0375 正統英式下午茶的點心用三層瓷盤裝盛，食用順序為何？	A 由下往上食用

Q0376	A
超大型團體進住旅館，為求時效並確保行李送對房間，領隊應如何處理最佳？	事先說服旅客自行提取

Q0377	A
領隊帶團，準備離開飯店時，應如何確認行李是否上車？	請團員親眼確認行李上車後，再轉告領隊

Q0378	A
完成飯店退房手續後，準備離開飯店前，領隊最重要的工作為何？	清點團員人數、行李總件數

Q0379	A
對年長的客人特別關懷其每餐飲食的表現，是屬於服務的哪項構面？	情感性

Q0380	A
對於習慣遲到的旅客，領隊應如何應付？	先關心旅客遲到的原因，甚至可以陪該旅客準時集合

Q0381	A
銷售的重要哲學是要懂得「傾聽」顧客。所謂「傾聽」的行銷意涵是什麼？	了解客人需求

Q0382	A
在旅遊過程中，即使是一位最稱職的領隊，也可能會因遭遇到一些問題，而無法讓所有的團員完全滿意。這說明了服務的什麼特性？	異質性

Q0383	A
在國外發生旅遊糾紛時，最佳處置方式為何？	能在外站處理完畢就不必帶回國處理

Q0384	A
搭乘巴士遊覽車等交通工具時，領隊應立刻做什麼？	登錄司機姓名證件車牌號碼等相關資料

第一單元 旅遊常識
　第六章 導覽解說

適用科目：外語領隊人員-領隊實務（一）　華語領隊人員-領隊實務（一）
　　　　　外語導遊人員-導遊實務（一）　華語導遊人員-導遊實務（一）

Q0385

心理學家喬治米勒認為人類的短期記憶只能集中在多少項目之訊息？

A

多則9項，少則5項

Q0386

當遊客同一時間接受過多刺激而導致無法有效處理資訊，此種現象對遊客而言稱為什麼？

A

訊息超載

Q0387

解說員必須考慮解說內容的質與量，為了要正確適當地呈現資訊，須具備什麼能力？

A

遊客需求敏感度

Q0388

根據解說之父Freeman Tilden的說法，解說員所應具備最重要的特質是什麼？

A

愛

Q0389

在各式解說原則中，最重要的原則為何？

A

考量遊客安全問題

Q0390

解說服務最主要的功能為何？

A

啟發消費者之認知與了解

Q0391

觀光「環境解說」中最基本而且重要的項目為何？

A

有效溝通

Q0392

解說工作的基石為何？

A

環境倫理

Q0393	A
解說互動之三要素為何？	解說員、遊客、環境

Q0394	A
解說教育的發展過程中，對於表達的方式約可分為哪三個層級？	單向的發信、雙向的收發信、多向互動關係

Q0395	A
評估解說效益的項目，包括哪三項？	解說內容、解說員表現、遊客反應

Q0396	A
導覽人員所謂的解說知識，是表示其瞭解解說的哪三點？	元素、原則、對象

Q0397	A
解說風景以視覺觀看為主，其基本要素為何？	形體、線條、色彩、結構

Q0398	A
導覽解說工作之特性，也就是工作的職業精神表現，應符合「三喜原則」，所謂的「三喜」指的是什麼？	人、旅行、去的地方

Q0399	A
經由適當的解說服務，最能夠使消費者獲得何種效益？	使遊客獲得豐富的遊憩體驗

Q0400	A
生態旅遊解說的最終目的是希望遊客與解說標的物之間的關係達到何種層次？	行為改變

Q0401	A
解說過程中解說員回答遊客的問題後，經常會引發其他遊客陸續發問，此種互動模式在解說表達上是屬於何種向度？	多向

Q0402	A
解說是一種教育性活動，但與教育不同，因為教育偏重在教導，而解說則側重在何種層面？	啟發

Q0403

解說的成效不是來自於說教，亦非來自於演講，更不是透過教導，而是來自於什麼？

A

激發

Q0404

所有的解說，無論是寫的或說的，都必須要有一個特別的訊息以達到溝通的目的，此特別的訊息為何？

A

主旨

Q0405

解說溝通最有效的方式為何？

A

單純平白

Q0406

解說人員最應具備之特質為何？

A

親和力

Q0407

真正具有溫馨效果的解說是因為解說員具備何種特質？

A

充滿愛心與細心

Q0408

一般以身體語言來輔助言語的解說介紹，以人體何種器官的訓練為最首要？

A

眼睛

Q0409

解說人員在客人視覺中的好壞是以何者為最重要關鍵？

A

衣著大方，整潔乾淨

Q0410

為有效留住優秀志工解說員，以解決人力不足問題的最有效制度為何？

A

福利制度

Q0411

解說古蹟的年代，最好使用何種紀元？

A

西元

Q0412

為聽障者解說的重點是，說話者應設法讓聽障者看到什麼部位？

A

臉

Q0413	A
對外籍遊客作解說服務，所面臨的最重要問題為何？	語言溝通

Q0414	A
為外國遊客解說時，宜多利用何種感官的輔助器材來協助說明？	視覺

Q0415	A
團體成員愈多時，解說的資料內容應如何？	愈精簡愈好

Q0416	A
在解說過程中，如果解說員扮演的是過去歷史中的某個人物角色，這種解說方式為何？	第一人稱解說

Q0417	A
解說員使用何種解說方式，最能夠讓遊客留下深刻的印象？	角色扮演

Q0418	A
如果地形圖模型平擺桌上，遊客們都站在此模型的南方時，解說員應該站在此模型的何處來介紹較適宜？	北方

Q0419	A
現地導覽的一般原則中，當團體成員即將接近標的物時，解說應如何進行？	介紹主題背景、源由及環境

Q0420	A
解說員在策劃戶外解說教學活動時，首應注意的是什麼事？	活動目標

Q0421	A
解說過程中，與團體溝通言詞內容應如何，才能讓團友易懂？	目的性明確

Q0422	A
「主動告訴遊客所處地點是視野極佳的觀察點」，這是應用解說原則的哪一種？	關心遊客需求

Q0423	A
室外環境教育的解說教學，以何種方式最具效益？	小組討論

Q0424	A
為讓團友能放鬆的於戶外參觀，熟悉園區之領團者一定要在出發前宣佈哪一項的園區服務設施？	洗手間

Q0425	A
當我們選擇戰爭場景做為模擬實境解說時，應注意哪一項原則？	時代歷史的正確性

Q0426	A
對於具有爭議性的解說主題，在解說過程中解說員應該如何處理？	中立的傳達事實，不讓自己的偏見與情緒影響解說內容

Q0427	A
「您對東歐旅遊團有什麼看法？」這種詢問方式是何種型態？	開放型

Q0428	A
當解說鯨魚的生態時，使用「每年灰鯨遷移路徑約10,000英里，是所有哺乳類動物中最遠的」的文句，是使用哪一種解說技巧？	舉例

Q0429	A
「臺灣最高峰的玉山比日本的富士山高出約176公尺」的敘述，指的主要是採用何種解說方法？	同類比較法

Q0430	A
「冰河時代的生活，走在冰原的路面就好像走在銳利刀鋒上」，此敘述是應用解說的哪一種技巧？	類比法

Q0431	A
「要了解熱帶雨林生態，其林相可以想像成類似大都會中高樓櫛比不同高度層次的環境」，此敘述是應用解說的哪一種技巧？	引喻法

Q0432	A
「世界上最大的鳥是鴕鳥，最小的鳥是蜂鳥」，這是何種解說技巧？	對比法

Q0433	A
「小紅螞蟻有麝香，有的葉子有白雪公主泡泡糖般的甜甜感覺或沙隆巴斯般的辛辣感」，此為利用環境刺激何種感官的解説方式？	嗅覺

Q0434	A
臺中科博館辦理恐龍主題之展覽時，曾推出以人偶的方式介紹及說明不同種類之恐龍習性，這是屬於何種型態的解説？	生活劇場

Q0435	A
「春天看海港，夏天看山頭」，為九份居民的天氣口訣。此為何種解説內容選材？	比較及對比

Q0436	A
九份舊居民多沿著山坡面海建築住家，屋頂使用木樑上覆木板，頂層用柏油沾黏油毛氈（俗稱黑紙），可防風防颱，形成「黑屋頂的世界」，此為何種解説的內容選材？	引述具體事實資料

Q0437	A
在解說資源中，有關指示史前生命及其演進發展的地層，是屬何種景觀？	地質景觀

Q0438	A
為表現陽明山火山群的動態噴發過程，最好的解説方式為何？	視聽多媒體

Q0439	A
自導式步道的優點為何？	全天候解説

Q0440	A
解說牌要避免哪兩種顏色搭配，以免色盲朋友無法辨識？	紅與綠

Q0441

何種導向的解説場景佈置，可使人獲得新的觀感，並對已知事物產生新的看法？

A

探索導向

Q0442

解説員應該如何解説農場上的農產品，才能吸引遊客並留下記憶？

A

將農產品相關訊息與當團遊客的生活經驗相結合

Q0443

很多兒童對於自然界的昆蟲如蜘蛛、毛毛蟲、螳螂等心存畏懼，好的解説員對於這些昆蟲應該如何進行解説才能達到解説的目的？

A

讓大人及小朋友配對方式進行觀察及體驗

Q0444

在介紹客家擂茶的製作過程時，以哪一種方式最有效？

A

參與者親自體驗

第七章 觀光心理與行為

第一單元 旅遊常識
　第七章 觀光心理與行為

適用科目：外語領隊人員-領隊實務（一）　　華語領隊人員-領隊實務（一）
　　　　　　外語導遊人員-導遊實務（一）　　華語導遊人員-導遊實務（一）

Q0445

請問馬斯洛提出人類需求理論中「自我實現」的需求是什麼？

A

心理需求

Q0446

旅客出國旅遊時，會採取事先預約、委託旅行社辦理。此為符合馬斯洛需要層次理論的哪一個階段？

A

安全感需求

Q0447

根據皮爾斯的看法，比較好的排隊等候管理規劃需要考慮排隊者的何種需求？

A

生理需求

Q0448

「感覺某種困難事情已被完成」是屬於莫瑞的人類需求分類中的哪一種？

A

成就

Q0449

Doxey（1975）用以界定和解釋觀光發展過程中對社會關係所產生的累積效果，為何種指數模型（Model）？

A

刺激

Q0450

根據Engel、Blackwell與Miniard等學者所提出的消費者行為模式之決策過程順序為何？

A

問題認知→資訊蒐集→方案評估→購買決策→購後行為

Q0451

航空公司或是旅館業者經常會將機位或客房作一適度的超賣，此種策略主要針對何種服務產品特性？

A

易滅性

Q0452	A
旅行社通常於淡季期間推出各式的促銷活動，這是為了克服何種服務產品特性？	易滅性
Q0453	A
旅客經歷服務失誤所產生的補救成本屬於何種成本？	內部成本
Q0454	A
透過口語說服潛在或現有的消費者購買，是屬於何種行銷方式？	人員推銷
Q0455	A
典型的產品生命週期呈S型，業者在哪一階段會面臨最多的同業競爭？	成熟期
Q0456	A
影響海外團體旅遊產品利潤變化的最主要外在因素為何？	團體成團人數的多寡
Q0457	A
旅遊雜誌年度票選出最佳旅行社的訊息，對消費者而言是屬於何種訊息來源？	公共來源
Q0458	A
旅遊結束前請旅客填寫「顧客意見調查表」是屬於品質管理的哪一種策略？	建立與顧客的溝通管道
Q0459	A
企業於獲得一位新顧客後，極大化每一位顧客的平均利潤淨現值，此種概念稱為什麼？	顧客終身價值
Q0460	A
在旅遊過程中，領團人員與顧客之互動關係，是影響顧客感受旅遊滿意度的重要因素。這說明了何種服務的特性？	不可分割性

Q0461

過於誇大的宣傳，容易產生消費者對旅遊產品預期的落差，此種情況將會如何影響購後行為？

A

降低滿意度

Q0462

某旅行社在網站上引用先前曾參加過之團員在其部落格中所分享的內容與感想，以藉此推薦該公司的團體旅遊產品，此種做法可視為何種行銷方式？

A

口碑行銷

Q0463

觀光消費者購買觀光產品時，會面臨哪兩種知覺性風險？

A

功能性與心理社會性風險

Q0464

生活型態、態度、人格特徵等，是市場區隔中的何種區隔變數？

A

心理描述區隔變數

Q0465

分析旅客之旅遊頻率是屬於什麼市場區隔基礎？

A

使用行為

Q0466

旅遊時希望行程安排吃好、住好及重視享樂，這是屬於何種性格類型的旅客？

A

尋樂型

Q0467

喜歡套裝行程及大眾觀光的旅客通常是傾向何種性格類型？

A

依賴型

Q0468

「FAM Tour」指的是什麼？

A

熟悉旅遊

Q0469

旅行業依市場之需求設計旅行路線、景點、時間、內容及固定旅行條件，並訂有價格，此種行程稱為什麼？

A

Ready-made Tour

第二單元　觀光資源維護

第一章　國家公園

適用科目：外語領隊人員-觀光資源概要　　華語領隊人員-觀光資源概要
　　　　　外語導遊人員-觀光資源概要　　華語導遊人員-觀光資源概要

Q0470

我國國家公園法頒布時間為何時？

A

民國61年

Q0471

依「國家公園法」，國家公園主管單位為何單位？

A

內政部營建署

Q0472

依「國家公園法」，國家公園設立之目的為何？

A

保護國家特有之自然風景、野生物及史蹟，並提供國民之育樂及研究

Q0473

民國109年為止，我國設有幾座國家公園？

A

9座

Q0474

國家公園的分區方式為何？

A

依區域內現有土地利用型態及資源特性劃分

Q0475

國家公園裡有哪些分區？

A

一般管制區、遊憩區、史蹟保存區、特別景觀區、生態保護區

Q0476	A
全世界第一個國家公園為何？	美國黃石國家公園

墾丁國家公園

成立時間：民國73年01月01日
面積（公頃）：全區33,289（陸域18,083，海域15,206）
主要保育資源：隆起珊瑚礁地形、海岸林、熱帶季林、史前遺址、海洋生態

Q0477	A
墾丁國家公園成立於民國幾年？	民國73年

Q0478	A
最早成立的國家公園為何？	墾丁國家公園

Q0479	A
伯勞鳥是哪個國家公園的資源保育重點對象？	墾丁國家公園

Q0480	A
梅花鹿是哪個國家公園的資源保育重點對象？	墾丁國家公園

Q0481	A
墾丁國家公園復育梅花鹿的地點在哪裡？	社頂自然公園

Q0482	A
臺灣海峽和巴士海峽的分界點是哪裡？	貓鼻頭

Q0483	A
墾丁國家公園包括陸地與海域，其海岸是屬於哪一種海岸地形？	珊瑚礁海岸

Q0484	A
墾丁國家公園有何種珊瑚礁地形？	裙礁

Q0485	A
墾丁貓鼻頭附近是哪一種珊瑚礁地形？	裙礁

Q0486	A
臺灣哪裡最適合進行珊瑚礁之旅？	恆春半島

Q0487	A
溶蝕地形最容易在哪一個國家公園裡看到？	墾丁國家公園

Q0488	A
墾丁國家公園之風吹砂景觀改變主因為何？	興築道路

Q0489	A
墾丁國家公園的龍磐草原是觀察何種地形景觀的地區？	崩崖地形

Q0490	A
在龍磐草原要小心何種潛在危險？	滲穴、崩崖

Q0491	A
臺灣具有著名的石灰岩地形與鐘乳石景觀的國家公園為何？	墾丁國家公園

Q0492	A
最佳賞國慶鳥的國家公園為何？	墾丁國家公園

Q0493	A
每年秋冬兩季過境墾丁的候鳥中，被稱為「國慶鳥」的是何種鳥？	灰面鵟

玉山國家公園

成 立 時 間：民國74年04月10日
面積（公頃）：105,490
主要保育資源：高山地形、高山生態、奇峰、林相變化、動物相豐富、古道遺跡

Q0494	A
玉山國家公園成立於民國幾年？	民國74年

Q0495	A
陸域面積最大的是哪一個國家公園？	玉山國家公園

Q0496	A
涵蓋最多縣市的是哪一個國家公園？	玉山國家公園

Q0497	A
玉山國家公園包含哪些行政區？	南投、嘉義、高雄、花蓮

Q0498	A
玉山國家公園內最主要的原住民是哪一族？	布農族

Q0499	A
玉山國家公園之東界為？	馬利加南山

Q0500	A
玉山國家公園之西界為？	順楠溪林道西側稜線

Q0501	A
要攀登秀姑巒山，需要向哪一個國家公園管理處申請入園？	玉山國家公園

Q0502	A
被譽為「臺灣的屋脊」的是哪個山脈？	玉山

Q0503	A
玉山群峰上，因林木火燒後殘留的樹幹經風吹日曬雨淋作用後，枯立的樹幹呈現灰白色，稱作什麼？	白木林

Q0504	A
濁水溪的源頭是什麼山？	玉山

Q0505	A
日本人稱玉山為何為？	新高山

Q0506	A
位於臺灣地殼上升軸線的是哪一座山？	玉山

Q0507	A
臺灣黑熊是哪個國家公園的資源保育重點對象？	玉山國家公園

Q0508	A
玉山國家公園管理處以何種措施來降低遊客攀登玉山主峰的環境衝擊？	承載量管制

陽明山國家公園

成 立 時 間：民國74年09月16日
面積（公頃）：11,455
主要保育資源：火山地質、溫泉、瀑布、草原、闊葉林、蝴蝶、鳥類

Q0509

以火山地形著名的是哪一個國家公園？

A

陽明山國家公園

Q0510

陽明山過去為何被稱為草山？

A

森林大火後無法復原，呈現草原景象

Q0511

硫磺是哪一個國家公園的著名自然資源？

A

陽明山國家公園

Q0512

陽明山地區的竹子湖昔日是何種湖泊？

A

堰塞湖

Q0513

臺北地區的第一高峰是哪一座山？

A

七星山

Q0514

古臺北湖消失的最主要原因為何？

A

湖緣的侵蝕作用

Q0515

古臺北湖的形成原因為何？

A

大屯火山的熔岩流堵塞

Q0516

臺灣水韭是哪個國家公園的資源保育重點對象？

A

陽明山國家公園

Q0517

若想要引導遊客觀賞「臺灣水韭」，前往何處生態保護區最為適當？

A

夢幻湖

太魯閣國家公園

> 成立時間：民國75年11月28日
> 面積（公頃）：92,000
> 主要保育資源：大理石峽谷、斷崖、高山地形、高山生態、林相及動物相豐富、古道遺址

Q0518

以原住民族名稱來命名的是哪一個國家公園？

A

太魯閣國家公園

Q0519

以峽谷和大理石岩壁景觀著稱的是哪一座國家公園？

A

太魯閣國家公園

Q0520

太魯閣國家公園可以欣賞到大理石峽谷景觀的是哪個步道？

A

砂卡礑步道

Q0521

太魯閣國家公園可以看到上升氣流現象的是哪個步道？

A

九曲洞步道

Q0522

太魯閣國家公園之峽谷景觀是由哪一條河流下切而成？

A

立霧溪

雪霸國家公園

> 成立時間：民國81年07月01日
> 面積（公頃）：76,850
> 主要保育資源：高山生態、地質地形、河谷溪流、稀有動植物、林相富變化

Q0523

櫻花鉤吻鮭是哪個國家公園的資源保育重點對象？

A

雪霸國家公園

Q0524	A
雪霸國家公園的觀霧遊憩區的森林浴的樹種為何？	檜木

Q0525	A
臺灣最高湖泊為何？	雪山翠池

Q0526	A
雪山翠池四周有臺灣面積最大的何種純林？	玉山圓柏

Q0527	A
大霸尖山位於哪裡？	新竹、苗栗之間

金門國家公園

成　立　時　間：民國84年10月18日
面積（公頃）：3,719
主要保育資源：戰役紀念地、歷史古蹟、傳統聚落、湖泊濕地、海岸地形、島
　　　　　　　嶼型動植物

Q0528	A
面積最小的是哪一座國家公園？	金門國家公園

Q0529	A
以聚落及歷史古蹟為主的是哪一座國家公園？	金門國家公園

Q0530	A
夏候鳥的「栗喉蜂虎」要去哪一個國家公園才看得到？	金門國家公園

Q0531	A
翟山坑道為哪一個國家公園之特色景點？	金門國家公園

Q0532	A
金門國家公園可遙望大陸哪一個島嶼？	廈門島

Q0533	A
金門的村落的守護神是？	風獅爺

Q0534	A
風獅爺之建材以當地的何種石材為主？	花崗岩

東沙環礁國家公園

成 立 時 間：民國96年01月17日正式公告設立

　　　　　　海洋國家公園管理處於96年10月4日正式成立

面積（公頃）：全區353,666（陸域168，海域353,498）

主要保育資源：東沙環礁為完整之珊瑚礁、海洋生態獨具特色、生物多樣性
　　　　　　　高、為南海及臺灣海洋資源之關鍵棲地

臺江國家公園

成 立 時 間：民國98年10月15日正式公告設立

面積（公頃）：全區39,310（陸域4,905，海域34,405）

主要保育資源：自然濕地生態、臺江地區重要文化、歷史、生態資源、黑水溝
　　　　　　　及古航道

Q0535	A
第一座由地方政府催生而成立的是哪一個國家公園？	臺江國家公園

Q0536	A
臺江國家公園之名稱由來為何？	舊時為臺江內海

Q0537	A
臺南的「臺江內海」的地理景觀為何？	潟湖

Q0538	A
「四草濕地」位於哪一座國家公園？	臺江國家公園

Q0539	A
「曾文溪口濕地」位於哪一座國家公園？	臺江國家公園

Q0540	A
臺灣的哪一處濕地現已規劃為「黑面琵鷺野生動物保護區」？	曾文溪口濕地

澎湖南方四島國家公園

成 立 時 間：民國103年6月8日正式公告設立

面積（公頃）：全區35,843（陸域370，海域35,473）

主要保育資源：珊瑚礁生態、玄武岩地景、菜宅、建築聚落

第二單元 觀光資源維護
 第二章 國家風景區

適用科目：外語領隊人員-觀光資源概要　　華語領隊人員-觀光資源概要
　　　　　外語導遊人員-觀光資源概要　　華語導遊人員-觀光資源概要

Q0541

國家風景區之主管單位為何？

A

交通部觀光局

Q0542

風景特定區依其地區、特性與功能劃分為幾級？

A

2級

Q0543

風景特定區有哪幾級？

A

國家級與直轄市、縣市級

Q0544

依風景特定區管理規則規定，幾分以上達國家級標準？

A

560分

東北角暨宜蘭海岸國家風景區

成 立 時 間：民國73年06月01日
面積（公頃）：全區17,421（陸域12,616，海域4,805）
所 屬 縣 市：新北市、宜蘭縣

Q0545

我國現有國家風景區中，最早成立的為何？

A

東北角暨宜蘭海岸國家風景區

Q0546

我國東岸第一個國家風景區為何？

A

東北角暨宜蘭海岸國家風景區

Q0547

龜山島位於哪一個國家風景區？

A

東北角暨宜蘭海岸國家風景區

Q0548

哪一個島嶼有生態觀光的賞鯨豚之旅？

A

龜山島

東部海岸國家風景區

> 成 立 時 間：民國77年06月01日
> 面積（公頃）：全區41,483（陸域25,799，海域15,684）
> 所 屬 縣 市：花蓮縣、臺東縣

Q0549

綠島屬於哪個國家風景區？

A

東部海岸國家風景區

Q0550

八仙洞位於哪個風景區？

A

東部海岸國家風景區

Q0551

石梯秀姑巒風景特定區由哪個風景特定區管理處
管轄？

A

東部海岸國家風景區

Q0552

在我國的國家風景區中最適合泛舟的河流是哪一
條？

A

秀姑巒溪

澎湖國家風景區

> 成 立 時 間：民國84年07月01日
> 面積（公頃）：全區85,603（陸域10,873，海域74,730）
> 所 屬 縣 市：澎湖縣

Q0553

哪個國家風景區的成立與火成岩的地形有關？

A

澎湖

Q0554

澎湖的鯨魚洞是由哪種岩石形成的？

A

玄武岩

Q0555

澎湖傳統建築以「咕咾石」築防風牆，「咕咾
石」為何種石頭？

A

珊瑚礁石灰岩塊

Q0556

澎湖的哪個地區文石產量最大？

A

望安

Q0557

澎湖七美的「雙心石滬」之用途為何？

A

捕魚

Q0558

澎湖地區最適合玩風帆、衝浪的地點在何處？

A

觀音亭

Q0559

澎湖的觀光業「做半年、休半年」的原因為何？

A

氣候限制

花東縱谷國家風景區

成 立 時 間：民國86年04月15日

面積（公頃）：138,368

所 屬 縣 市：花蓮縣、臺東縣

Q0560

面積最大的國家風景區為何？

A

花東縱谷國家風景區

大鵬灣國家風景區

成 立 時 間：民國86年11月18日

面積（公頃）：2,764

所 屬 縣 市：屏東縣

Q0561

哪一處國家風景區興建讓帆船通過的可開啟式景觀橋？

A

大鵬灣國家風景區

Q0562

哪一個國家風景區是以潟湖為區內主要的環境資源？

A

大鵬灣國家風景區

馬祖國家風景區

成 立 時 間：民國88年11月26日
面積（公頃）：全區25,052（陸域2,952，海域22,100）
所 屬 縣 市：連江縣

Q0563	A
「閩東戰地生態島」指的是哪個國家風景區？	馬祖國家風景區

Q0564	A
閩東建築是哪個風景區的特色之一？	馬祖國家風景區

Q0565	A
馬祖的保育類鳥類「神話之鳥」正式名稱為何？	黑嘴端鳳頭燕鷗

Q0566	A
哪一座國家風景區之島嶼有「閩東之珠」之美稱？	馬祖國家風景區

日月潭國家風景區

成 立 時 間：民國89年01月24日
面積（公頃）：18,100
所 屬 縣 市：南投縣

Q0567	A
興建有纜車，有助於分散遊客人數的是哪一個國家風景區？	日月潭國家風景區

Q0568	A
日月潭的形成原因為何？	地殼擠壓陷落

Q0569	A
日月潭屬於何種湖泊？	構造湖

Q0570	A
「邵族文化」最後的根據地座落於哪一座國家風景區？	日月潭國家風景區

參山國家風景區

成 立 時 間：民國90年03月16日
面積（公頃）：77,521
所 屬 縣 市：新竹縣、苗栗縣、臺中市、彰化縣、南投縣

Q0571

參山國家風景區包含哪三個風景區？

A

獅頭山、梨山、八卦山

Q0572

參山國家風景區中的哪一座山是知名的宗教觀光景點？

A

獅頭山

阿里山國家風景區

成 立 時 間：民國90年07月23日
面積（公頃）：32,700
所 屬 縣 市：嘉義縣

Q0573

阿里山國家風景區之五奇為何？

A

鐵路、森林、日出、雲海、晚霞

Q0574

舉辦寶島鯝魚節的達娜伊谷溪山美村位於哪個國家風景區？

A

阿里山國家風景區

Q0575

具有溪谷地形景觀，擁有心湖、向山、圓潭3個瀑布的是哪一個國家風景區？

A

阿里山國家風景區

Q0576

阿里山國家風景區內的奮起湖之「湖」字是屬於何種地形？

A

盆地

茂林國家風景區

成 立 時 間：民國90年09月21日
面積（公頃）：59,800
所 屬 縣 市：高雄市、屏東縣

Q0577

哪一個國家風景區最適合從事越冬型紫斑蝶之生態觀光？

A

茂林國家風景區

Q0578

哪一個國家風景區受八八風災破壞最嚴重？

A

茂林國家風景區

北海岸及觀音山國家風景區

成 立 時 間：民國91年07月22日
面積（公頃）：12,352
所 屬 縣 市：新北市

Q0579

風稜石、燭台石等特殊的地形景觀，位於哪一個國家風景區？

A

北海岸及觀音山國家風景區

雲嘉南濱海國家風景區

成 立 時 間：民國92年12月24日
面積（公頃）：84,049
所 屬 縣 市：雲林縣、嘉義縣、臺南市

Q0580

臺灣烏腳病醫療史紀念館位於哪一個國家風景區？

A

雲嘉南濱海國家風景區

Q0581

雲嘉南濱海國家風景區中，擁有全臺灣最大潟湖之地區是哪裡？

A

七股

西拉雅國家風景區

成 立 時 間：民國94年11月26日

面積（公頃）：95,470

所 屬 縣 市：嘉義縣、臺南市

Q0582

菜寮化石館位於哪一個國家風景區？

A

西拉雅國家風景區

Q0583

西拉雅國家風景區內何處可提供遊客溫泉浴？

A

關子嶺溫泉

第二單元　觀光資源維護
　第三章　國家森林遊樂區

適用科目：外語領隊人員-觀光資源概要　　華語領隊人員-觀光資源概要
　　　　　外語導遊人員-觀光資源概要　　華語導遊人員-觀光資源概要

Q0584

國家森林遊樂區之主管機關為何？

A

行政院農業委員會

太平山森林遊樂區

行政轄區：宜蘭縣大同鄉
林務管轄：羅東林區管理處
海拔高度：500 - 2,000公尺
遊園面積：12,631.000公頃

Q0585

可享受溫泉浴的是哪一個國家森林遊樂區？

A

太平山森林遊樂區

滿月圓森林遊樂區

行政轄區：新北市三峽區
林務管轄：新竹林區管理處
海拔高度：300 - 1,700公尺
遊園面積：1,573.440公頃

內洞森林遊樂區

行政轄區：新北市新店區
林務管轄：新竹林區管理處
海拔高度：230 - 800公尺
遊園面積：1,191.340公頃

東眼山森林遊樂區

行政轄區：桃園縣復興鄉

林務管轄：新竹林區管理處

海拔高度：650 - 1,212公尺

遊園面積：916.000公頃

Q0586

規劃有化石區，可供遊客觀賞生痕化石的是哪一個國家森林遊樂區？

A

東眼山森林遊樂區

觀霧森林遊樂區

行政轄區：新竹縣五峰鄉

林務管轄：新竹林區管理處

海拔高度：1,500 - 2,500公尺

遊園面積：907.420公頃

Q0587

發現全世界僅見的棣慕華鳳仙花的是哪一個國家森林遊樂區？

A

觀霧森林遊樂區

武陵森林遊樂區

行政轄區：臺中市和平區、宜蘭縣大同鄉

林務管轄：東勢林區管理處

海拔高度：1,800 - 3,884公尺

遊園面積：3,760.000公頃

Q0588

可觀賞櫻花鉤吻鮭的是哪一個國家森林遊樂區？

A

武陵森林遊樂區

八仙山森林遊樂區

行政轄區：臺中市和平區
林務管轄：東勢林區管理處
海拔高度：750 - 2,424公尺
遊園面積：2,492.320公頃

大雪山森林遊樂區

行政轄區：臺中市和平區
林務管轄：東勢林區管理處
海拔高度：2,000 - 2,996公尺
遊園面積：3,962.930公

合歡山森林遊樂區

行政轄區：南投縣仁愛鄉、花蓮縣秀林鄉
林務管轄：東勢林區管理處
海拔高度：2,900 - 3,421公尺
遊園面積：457.610公頃

Q0589

可以觀賞冷杉林的是哪一個國家森林遊樂區？

A

合歡山森林遊樂區

Q0590

可以觀賞箭竹草原的是哪一個國家森林遊樂區？

A

合歡山森林遊樂區

奧萬大森林遊樂區

行政轄區：南投縣仁愛鄉
林務管轄：南投林區管理處
海拔高度：1,200 - 1,600公尺
遊園面積：2,787.000公頃

Q0591

可以看到滿山楓葉的是哪一個國家森林遊樂區？

A

奧萬大森林遊樂區

阿里山森林遊樂區

行政轄區：嘉義縣阿里山鄉
林務管轄：嘉義林區管理處
海拔高度：2,200 - 2,450公尺
遊園面積：1400.000公頃

Q0592

可以觀賞臺灣一葉蘭的是哪一個國家森林遊樂
區？

A

阿里山森林遊樂區

藤枝森林遊樂區

行政轄區：高雄市桃源區
林務管轄：屏東林區管理處
海拔高度：1,500 - 1,804公尺
遊園面積：770.000公頃

Q0593

擁有臺灣面積最大的臺灣杉人造林的是哪一個國
家森林遊樂區？

A

藤枝森林遊樂區

墾丁森林遊樂區

行政轄區：屏東縣恆春鎮
林務管轄：屏東林區管理處
海拔高度：200 - 300公尺
遊園面積：75.000公頃

Q0594

位於國家公園範圍內的是哪一個國家森林遊樂
區？

A

墾丁森林遊樂區

Q0595

可以看到銀葉板根的是哪一個國家森林遊樂區？

A

墾丁森林遊樂區

雙流森林遊樂區

行政轄區：屏東縣獅子鄉
林務管轄：屏東林區管理處
海拔高度：150 - 650公尺
遊園面積：1,569.500公頃

知本森林遊樂區

行政轄區：臺東縣卑南鄉溫泉村
林務管轄：臺東林區管理處
海拔高度：110 - 650公尺
遊園面積：110.800公頃

向陽森林遊樂區

行政轄區：臺東縣海端鄉
林務管轄：臺東林區管理處
海拔高度：2,300 - 2,850公尺
遊園面積：362.000公頃

池南森林遊樂區

行政轄區：花蓮縣壽豐鄉
林務管轄：花蓮林區管理處
海拔高度：140 - 601公尺
遊園面積：145.000公頃

富源森林遊樂區

行政轄區：花蓮縣瑞穗鄉
林務管轄：花蓮林區管理處
海拔高度：225 - 750公尺
遊園面積：190.970公頃

Q0596

最適合觀賞螢火蟲的是哪一個國家森林遊樂區？ | A
富源森林遊樂區

Q0597

有「蝴蝶谷」之稱的是哪一個國家森林遊樂區？ | A
富源森林遊樂區

非農委會管轄之森林遊樂區

溪頭自然教育園區（原溪頭森林遊樂區）

> 行政轄區：南投縣
> 林務管轄：國立臺灣大學生物資源暨農學院實驗林（簡稱臺大實驗林）管理

Q0598

溪頭森林遊樂區的中央主管機關為何？ | A
教育部

Q0599

有日人栽植的銀杏林的是哪一個森林遊樂區？ | A
溪頭森林遊樂區

惠蓀森林遊樂區

> 行政轄區：南投縣
> 林務管轄：國立中興大學

Q0600

惠蓀森林遊樂區的中央主管機關為何？ | A
教育部

Q0601

臺灣大型咖啡園位於哪一個森林遊樂區？ | A
惠蓀森林遊樂區

棲蘭森林遊樂區

> 行政轄區：宜蘭縣
> 林務管轄：退輔會
> 遊園面積：1,717.150公頃

Q0602

棲蘭森林遊樂區的中央主管機關為何？ | A
退輔會

第四章 自然保留區

第二單元 觀光資源維護
　第四章 自然保留區

適用科目：外語領隊人員-觀光資源概要　　華語領隊人員-觀光資源概要
　　　　　外語導遊人員-觀光資源概要　　華語導遊人員-觀光資源概要

Q0603

淡水河紅樹林自然保護區屬於哪種保護區？

A

特有植物保護區

Q0604

臺灣淡水河口附近的紅樹林成為重要的生態觀光遊憩區的原因為何？

A

全球分布最北的紅樹林

Q0605

我國成立的第一個長期生態學研究站是哪一個自然保留區？

A

哈盆自然保留區

Q0606

以保存地形景觀為主的是哪一個自然保留區？

A

苗栗火炎山自然保留區

Q0607

臺灣最大的自然保留區是哪一個自然保留區？

A

大武山自然保留區

Q0608

有藍腹鷴等珍稀動物的是哪一個自然保留區？

A

大武山自然保留區

Q0609

為了保育錐狀泥火山地形的是哪一個自然保留區？

A

烏山頂泥火山自然保留區

關渡自然保留區

主要保護對象：水鳥
管理機關：臺北市政府
面積（公頃）：55
範　圍：臺北市關渡堤防外沼澤區
公告時間：民國75年06月27日

淡水紅樹林自然保留區

主要保護對象：水筆仔純林及其伴生動植物
管理機關：羅東林區管理處
面積（公頃）：76.41
範　圍：新北市竹圍附近淡水河沿岸風景保安林
公告時間：民國75年06月27日

坪林臺灣油杉自然保留區

主要保護對象：臺灣油杉及其棲息環境
管理機關：羅東林區管理處
面積（公頃）：34.6
範　圍：羅東林區管理處文山事業區第28、29、40、41林班
公告時間：民國75年06月27日

哈盆自然保留區

主要保護對象：代表北部之天然闊葉林、棲息其間野生動植物
管理機關：林業試驗所
面積（公頃）：332.7
範　圍：宜蘭縣員山鄉宜蘭事業區第57林班，新北市烏來區烏來事業區第72、
　　　　15林班
公告時間：民國75年06月27日

臺東紅葉村臺東蘇鐵自然保留區

主要保護對象：臺東蘇鐵

管理機關：臺東林區管理處

面積（公頃）：290.46

範　　圍：臺東縣延平鄉紅葉村境內延平事業區第19、23及40林班

公告時間：民國75年06月27日

大武事業區臺灣穗花杉自然保留區

主要保護對象：臺灣穗花杉

管理機關：臺東林區管理處

面積（公頃）：86.40

範　　圍：大武事業區第39林班

公告時間：民國75年06月27日

鴛鴦湖自然保留區

主要保護對象：山地湖泊、山地沼澤生態系、紅檜、東亞黑三稜

管理機關：行政院退輔會森林保育處

面積（公頃）：374

範　　圍：大溪事業區第90、91、89林班

公告時間：民國75年06月27日

苗栗三義火炎山自然保留區

主要保護對象：崩塌斷崖地理景觀、原生馬尾松林

管理機關：新竹林區管理處

面積（公頃）：219.04

範　　圍：苗栗縣三義鄉與苑裡鎮交界處，新竹林區管理處大安溪事業區第3林
　　　　　班地

公告時間：民國75年06月27日

大武山自然保留區

主要保護對象：野生動物及其棲息地、原始林、高山湖泊

管理機關：臺東、屏東林區管理處

面積（公頃）：47,000

範　　圍：大武事業區第2-10、12-20、24-30林班；臺東事業區第18-26、35-43、45-50林班及第51林班扣除礦業用地及礦業卡車運路以外之土地，臺東縣界內屏東林區管理處之巴油池及附近縣界以東之林地

公告時間：民國77年01月13日

澎湖玄武岩自然保留區

主要保護對象：特殊玄武岩地形景觀

管理機關：澎湖縣政府

面積（公頃）：滿潮19.13；低潮30.87

範　　圍：澎湖縣錠鉤嶼、雞善嶼、及小白沙嶼等三島嶼

公告時間：民國81年03月12日

烏山頂泥火山自然保留區

主要保護對象：泥火山地景

管理機關：高雄市政府

面積（公頃）：4.89

範　　圍：現為高雄市燕巢區深水段183-73（原公告為高雄縣燕巢鄉深水段183之8地號，於民國97年9月26日分割出）

公告時間：民國81年03月12日

阿里山臺灣一葉蘭自然保留區

主要保護對象：臺灣一葉蘭及其生態環境

管理機關：嘉義林區管理處

面積（公頃）：51.89

範　　圍：嘉義縣阿里山鄉處阿里山事業區第30林班

公告時間：民國81年03月12日

出雲山自然保留區

主要保護對象：中低海拔闊葉樹、針葉樹天然林、稀有動植物、森林溪流及淡
　　　　　　　水魚類

管理機關：屏東林區管理處

面積（公頃）：6,248.74

範　　圍：荖濃溪事業區第22-37林班及其外緣之馬里山溪北向、西南向與濁口溪
　　　　　　南向、東南向溪山坡各100公尺為界範圍內之土地

公告時間：民國81年03月12日

南澳闊葉樹林自然保留區

主要保護對象：暖溫帶闊葉樹林、原始湖泊及稀有動植物

管理機關：羅東林區管理處

面積（公頃）：200

範　　圍：宜蘭縣南澳鄉羅東林區管理處和平事業區第87林班1-6小班

公告時間：民國81年03月12日

插天山自然保留區

主要保護對象：臺灣水青岡群落、代表性櫟林帶、稀有動植物及其生態系

管理機關：新竹林區管理處

面積（公頃）：7,759.17

範　　圍：大溪事業區部分：第13-15、24-26、32林班及第33林班中扣除已開
　　　　　　發經營面積75公頃達觀山自然保護區之範圍；烏來事業區部分：第
　　　　　　18、41-45、49-53林班及第35林班扣除滿月圓森林遊樂區用地850.22
　　　　　　公頃之範圍

公告時間：民國81年03月12日

烏石鼻海岸自然保留區

主要保護對象：天然海岸林、特殊地景

管理機關：羅東林區管理處

面積（公頃）：347

範　　圍：宜蘭縣南澳鄉朝陽村境內南澳事業區第11林班

公告時間：民國83年01月10日

挖子尾自然保留區

主要保護對象：水筆仔純林及其伴生之動物
管理機關：新北市政府
面積（公頃）：30
範　　圍：新北市八里區。淡水河道中淡水區與八里區交界起，南至公路止，西邊沿挖子尾溪向上溯至大崁腳堤。
公告時間：民國83年01月10日

墾丁高位珊瑚礁自然保留區

主要保護對象：高位珊瑚礁及其特殊生態系
管理機關：行政院農委會林業試驗所
面積（公頃）：137.625
範　　圍：屏東縣恆春鎮墾丁熱帶植物第3區
公告時間：民國83年01月10日

九九峰自然保留區

主要保護對象：地震崩塌斷崖特殊地景
管理機關：南投林區管理處
面積（公頃）：1,198.4466
範　　圍：埔里事業區第8林班30、31小班，第9林班16-19小班，第10林班26、27、30、31、34、35小班，第11林班17-20、23、26-30、32、33小班，第12林班15-20小班，第13林班1、2小班，第15林班1-3、13-18小班，第16林班1、2、5-7小班，第17林班1、2小班，第18林班5-7小班，第19林班5、11、12小班，第20林班22小班
公告時間：民國89年05月22日

澎湖南海玄武岩自然保留區

主要保護對象：玄武岩地景

管理機關：澎湖縣政府

面積（公頃）：176.2544

範　　圍：頭巾頭巾段1、2、3、4、5等5筆地號及平均高潮位以上之全部土地
（0.7741公頃）、鐵砧鐵砧段1、2、3等3筆地號及平均高潮位以上
之全部土地（1.2372公頃）；西吉嶼西吉段1、1-1、1-2、49、71等
5筆公有土地（39.9970公頃）；東吉嶼東吉段1地號等1405筆土地
（134.2461公頃）

公告時間：澎湖縣政府依民國97年09月23日府授農保字第09735010992號函公
告
民國98年9月15日府授農保字第09835011341號函公告修正

旭海觀音鼻自然保留區

主要保護對象：高度自然度海岸、陸蟹族群、原始海岸林、地質景觀及歷史古
道

管理機關：屏東縣政府

面積（公頃）：全區841.3（陸域735.86，海域105.44）

範　　圍：屏東縣牡丹鄉境內，塔瓦溪以南；旭海村以北的海岸地區。

公告時間：民國101年01月20日

北投石自然保留區

主要保護對象：北投石

管理機關：臺北市政府

面積（公頃）：0.2

範　　圍：北投溪第2瀧至第4瀧間河堤內的行水區及部分毗鄰河岸地，兩端分別
以北投溫泉博物館及熱海飯店前之木棧橋為界。

公告時間：民國102年12月26日

第三單元 臺灣史地

第一章 臺灣歷史

適用科目：外語領隊人員-觀光資源概要　　華語領隊人員-觀光資源概要
　　　　　外語導遊人員-觀光資源概要　　華語導遊人員-觀光資源概要

第一節　荷西殖民時期（1624-1662）

Q0610

臺灣又稱為「福爾摩沙」，這個稱呼是出自於哪一國水手之口？

A

葡萄牙人

Q0611

葡萄牙人第一次望見臺灣，稱呼為Ilha Formosa，其意為何？

A

美麗之島

Q0612

目前所知歐洲地圖最早出現以「I.Formosa」記載臺灣島的年代為何？

A

1554年

Q0613

澎湖馬公天后宮的「沈有容諭退紅毛番韋麻郎等」的石碑和什麼歷史事件有關？

A

西元1604年荷蘭人占領澎湖

Q0614	A
荷蘭人第二次退出澎湖，在今日臺灣何處登陸，並建城堡市街？	安平

Q0615	A
西元1624年，荷蘭東印度公司在臺灣所建立的據點是？	安平

Q0616	A
荷蘭統治臺灣時間起訖為何？	1624-1662

Q0617	A
西班牙統治臺灣時間起訖為何？	1626-1642

Q0618	A
淡水紅毛城是哪一國人所興建？	西班牙人

Q0619	A
熱蘭遮城是哪一國人所興建的？	荷蘭人

Q0620	A
熱蘭遮城遺址，即今日臺南市哪一處古蹟？	安平古堡

Q0621	A
普羅民遮城是哪一國人所興建？	荷蘭人

Q0622	A
普羅民遮城遺址，即今日臺南市哪一處古蹟？	赤崁樓

Q0623	A
臺南烏鬼井是哪一國人所興建？	荷蘭人

Q0624	A
最早將甘蔗栽培技術引進臺灣的是哪一國人？	荷蘭人

Q0625	A
荷蘭人佔領臺灣之後，招募了許多漢人來臺，其目的最初為何？	增加甘蔗種植

第三單元 臺灣史地

Q0626	A
荷蘭時期對臺灣原住民採取的「贌社制」是一種什麼制度？	課稅制度

Q0627	A
荷蘭人與日本人在臺因貿易與課稅問題而生的衝突是什麼事件？	濱田彌兵衛事件

Q0628	A
史料記載基隆和平島上有一「蕃字洞」，這是哪一國人的遺蹟？	荷蘭人

Q0629	A
雲林縣北港鎮內樹立一座明末漢人來臺拓墾的紀念碑，這個人是誰？	顏思齊

Q0630	A
明鄭攻臺，荷蘭人死守哪一城堡長達9個月，並為最後一役？	熱蘭遮城

第二節　明鄭時期（1661-1683）

Q0631	A
影響鄭成功決定留守金門、廈門或東征臺灣的是何人？	何斌

Q0632	A
鄭成功大軍渡海東征臺灣，其出發地點為何？	料羅灣

Q0633	A
鄭成功大軍渡海東征臺灣，其登陸地點為何？	鹿耳門

Q0634	A
鄭成功為紀念其家鄉而命名的是哪個地方？	安平

Q0635	A
鄭成功及其後世皆沿用明代的什麼年號？	永曆

Q0636	A
鄭成功在今臺南市赤崁樓設立什麼衙署行使政權？	承天府

Q0637	A
臺南市紀念鄭成功的廟，最初稱為什麼？	開山王廟

Q0638	A
首先在臺灣倡議興建「全臺首學」臺南孔廟的人是誰？	陳永華

Q0639	A
康熙22年，率兩萬多名清軍攻臺的清廷將領是誰？	施琅

Q0640	A
明代所謂的「倭寇」，指的是哪一國的海盜？	日本

Q0641	A
鄭氏統治臺灣之初，軍民所面臨最大的問題是什麼？	臺灣內部糧食匱乏

Q0642	A
臺灣「鎮」、「營」等地名的由來，最早可上溯到哪一時期？	鄭氏治臺時期

Q0643	A
新營、林鳳營、前鎮、左鎮、左營、衛武營等地名的由來，和昔日鄭氏政權的什麼政策有關？	屯田駐兵

Q0644	A
鄭氏治臺所頒的「拓墾準則」一再強調不可侵占哪些人生活領域？	原住民與在住漢人

Q0645	A
鄭氏時期臺灣所生產並銷往日本的主要貨物是什麼？	稻米、蔗糖、鹿皮

第三節 清治時期（1683-1895）

Q0646

清初開發新竹的代表人物有哪些？

A

王世傑、林紹賢

Q0647

清初開發彰化的代表人物有誰？

A

施世榜

Q0648

清朝漢人在彰化開墾的哪一個水利灌溉系統規模最大，灌溉範圍最廣？

A

八堡圳

Q0649

康熙末年，施世榜興築八堡圳，以灌溉彰化平原，其水圳水源引自何溪？

A

濁水溪

Q0650

清領時期興建的八堡圳是灌溉哪個平原？

A

彰化平原

Q0651

清初開發宜蘭的代表人物有誰？

A

吳沙

Q0652

「開蘭第一城」石碑的是在哪一個鄉鎮？

A

頭城

Q0653

清初在臺灣的移墾社會中，下層民眾經常結成互助自保的會黨，其中最有影響力的是哪個組織？

A

天地會

Q0654

清領時代前期，臺灣男女人口組合極不正常，青壯男子多，婦女絕少，其形成原因為何？

A

清廷頒布渡臺禁令，禁止男丁攜眷渡臺

Q0655

「有唐山公，無唐山媽」這種說法，與清代的何項統治措施最有關聯？

A

渡臺禁令

Q0656 「有番仔媽，嘸番仔公」這種說法，反應了臺灣早期社會的何種現象？	A 漢番通婚
Q0657 清代時期臺北盆地最早興建的水圳為何？	A 霧裡薛圳
Q0658 18世紀興建，灌溉今新北市板橋、土城一帶的水圳為何？	A 大安圳
Q0659 著名的「割地換水」、「漢番合築」的水圳興建案例為何？	A 貓霧捒圳
Q0660 貓霧捒圳是漢人通事張達京和拍瀑拉族哪個社合作興建？	A 岸里社
Q0661 清代臺灣社會有所謂的「番大租」，其主要特色為？	A 原住民擁有土地，租給漢人耕作
Q0662 清代為保護臺灣原住民的土地，避免被侵佔，曾經實施哪一種措施？	A 土牛地界
Q0663 清朝將原住民族分類為「生番」、「熟番」的標準為何？	A 歸附納稅
Q0664 清廷治臺早期的兵制為何？	A 班兵制
Q0665 「由福建、廣東兩地的兵員抽調、三年一換班、臺灣本地人不許當兵」為何種兵役制度？	A 班兵制

Q0666	A
客家六堆，在清朝康熙年代，是屬於什麼組織？	軍事組織

Q0667	A
乾隆皇帝御賜之九座御龜碑（贔屭），現位於何處？	赤崁樓

Q0668	A
乾隆皇帝御賜之第十座御龜碑（贔屭），現位於何處？	嘉義公園

Q0669	A
乾隆皇帝御賜之御龜碑和哪個事件有關？	林爽文事件

Q0670	A
受到哪一事件的刺激，清廷治臺態度轉趨積極？	林爽文事件

Q0671	A
清朝設立「番屯」制度，利用臺灣原住民來控制漢人移民的動亂是在哪一事件之後？	林爽文事件

Q0672	A
林爽文事件平定後，清廷將哪一縣改名為嘉義縣？	諸羅縣

Q0673	A
清廷設置噶瑪蘭廳的時間，大約在什麼時候？	嘉慶年間

Q0674	A
清代中後期漢人聯合開發的成功範例是哪一個墾號？	金廣福墾號

Q0675	A
金廣福墾號是哪些地區的人士共同出資設立的？	粵籍與閩籍人士

Q0676	A
金廣福墾號位於現今何處？	新竹北埔

Q0677	A
基隆二沙灣礮臺，是為防禦哪一國人入侵臺灣而建造？	英國人

Q0678	A
清代臺灣首次發生的大規模民變為何？	朱一貴事件

Q0679	A
清治時期之臺灣三大民變為何？	朱一貴事件、林爽文事件、戴潮春事件

Q0680	A
臺灣三大民變之共同特色為何？	皆屬漢人反抗清政府的民變

Q0681	A
清代臺灣受到外人以武力入侵的事件中，以哪一事件最早？	牡丹社事件

Q0682	A
墾丁國家公園四重溪地區的「石門古戰場」和哪一個歷史事件有關？	牡丹社事件

Q0683	A
恆春是目前臺灣保存最完整的古城之一，請問恆春古城為何人所建？	沈葆楨

Q0684	A
牡丹社事件後，清廷為增強臺灣的海防力量，在安平建了什麼砲台？	二鯤鯓砲台（億載金城）

Q0685	A
二鯤鯓砲台（億載金城）是誰所興建的？	沈葆楨

Q0686	A
二鯤鯓砲台（億載金城）是為防範哪一個國家侵犯臺灣？	日本

Q0687	A
清代治臺初期曾經頒有渡臺禁令，到了後期才由誰提議取消的？	沈葆楨

Q0688	A
清代奏請「開山撫番」，開闢北、中、南三條東西橫向山路，試圖打破「山前」、「山後」壁壘的重要官員是誰？	沈葆楨

Q0689	A
清朝時期第一位主張在臺灣興建鐵路的是誰？	沈葆楨

Q0690	A
位於臺北市的舊城門是什麼時候建設的？	1879-1884間

Q0691	A
建於西元1882年的臺北市「東門」正式名稱為何？	景福門

Q0692	A
建於西元1879年的臺北市「南門」正式名稱為何？	麗正門

Q0693	A
建於西元1879年的臺北市「小南門」正式名稱為何？	重熙門

Q0694	A
建於西元1882年的臺北市「西門」正式名稱為何？	寶成門

Q0695	A
建於西元1884年的臺北市「北門」正式名稱為何？	承恩門

Q0696	A
臺北市清末興建「小南門」的原因為何？	板橋林家要求並出資興建

Q0697 西元1885年，清廷宣布臺灣改建為行省，首任巡撫為何人？	A 劉銘傳
Q0698 臺北市植物園內的「布政使司文物館」（欽差行臺）成立的背景為何？	A 清廷設臺灣為行省
Q0699 清朝的臺灣布政使司衙門，原址是現在的哪裡？	A 臺北市中山堂
Q0700 臺灣巡撫劉銘傳創設的「西學堂」位於何處？	A 大稻埕
Q0701 臺灣鐵路最早由誰修建？	A 劉銘傳
Q0702 甲午戰爭後，清廷在哪一個條約中，將臺灣割讓給日本？	A 馬關條約
Q0703 甲午戰爭後，臺灣割讓給日本，何人率領黑旗軍鎮守臺南？	A 劉永福
Q0704 「一府二鹿三艋舺」中的「一府」是現在的什麼地方？	A 臺南
Q0705 清廷在乾隆年間，為整頓「番」務，曾分設南北路「理番同知」於何處？	A 府城、鹿港
Q0706 中英法天津條約中，臺灣被迫開放的2個「正口」是？	A 臺灣府城（安平）、滬尾
Q0707 現在的「新竹」在18世紀屬於哪個行政單位？	A 淡水廳

第三單元　臺灣史地

Q0708 臺灣開港通商後，主要的出口商品中有「臺灣三寶」之稱的是什麼？	**A** 茶、蔗糖、樟腦
Q0709 劉銘傳治臺期間，為充裕財源，將哪兩項產業收為國營？	**A** 硫磺、樟腦
Q0710 清末時期淡水開港通商，製茶產業興起，茶園最初位在哪一帶？	**A** 深坑、坪林
Q0711 清末臺灣北部主要出口的茶種為何？	**A** 烏龍茶、包種茶
Q0712 清末臺灣發展最大的製茶加工區位在哪裡？	**A** 大稻埕
Q0713 臺灣正式開港通商後，對外貿易商品以茶葉為大宗，因而帶動何地的繁榮？	**A** 大稻埕
Q0714 清朝中期專門進行偷渡來臺的人蛇集團之首領，在當時稱為什麼？	**A** 客頭
Q0715 清朝時臺灣社會中沒有產業、沒有家室的遊民常被稱為什麼？	**A** 羅漢腳
Q0716 清代臺灣開港後，哪個教會影響最大？	**A** 長老教會
Q0717 清末臺灣開港後，主要以醫療服務進行宣教的教會為何？	**A** 長老教會
Q0718 長老教會南北教區的分界線是何處？	**A** 大甲溪

Q0719	A
英國的長老教主要在臺灣的哪裡傳教？	臺灣南部

Q0720	A
臺灣開港之後，臺灣南部最有影響力的西方傳教士是誰？	馬雅各

Q0721	A
臺灣基督長老教會首先創辦的神學院在何處？	臺南

Q0722	A
創刊臺灣史上最早的一份報紙《臺灣府城教會報》的西方傳教士為何？	巴克禮

Q0723	A
加拿大的長老教會主要在臺灣的哪裡傳教？	臺灣北部

Q0724	A
清領時代後期，臺灣北部基督教的傳播，以誰為核心？	馬偕

Q0725	A
馬偕在哪裡行醫、傳教？	淡水

Q0726	A
西元1882年，馬偕創立的臺灣第一所現代化學校為何？	牛津學堂

Q0727	A
真理大學的前身為何？	牛津學堂

Q0728	A
西元1884年，臺灣長老教會創立的臺灣第一所現代化女子學校為何？	淡水女學堂

第四節 日治時期（1895-1945）

Q0729	A
馬關條約之後，臺灣曾短暫宣布獨立的是哪一個政權？	臺灣民主國

Q0730	A
臺灣民主國成立的主要緣由應該是？	不想受日本統治而行的權宜之計

Q0731	A
建立臺灣民主國的是誰？	唐景崧

Q0732	A
「抗日三猛」指的是哪三個人？	簡大獅、柯鐵虎、林少貓

Q0733	A
日治時期武裝抗日「西來庵事件」之領導者是誰？	余清芳

Q0734	A
余清芳等人利用宗教，號召建立什麼國家？	大明慈悲國

Q0735	A
「西來庵事件」的「西來庵」位於哪一個城市？	臺南市

Q0736	A
「抗日烈士余清芳紀念碑」位於哪一個城市？	臺南玉井

Q0737	A
西元1907年至1915年之間，臺灣後期武裝抗日行動主要是受到何事的鼓舞？	中國辛亥革命成功

Q0738	A
曾參加三二九黃花岡之役，其後策動臺灣武裝抗日的志士是？	羅福星

Q0739	A
日治時期，武裝抗日的「苗栗事件」領導人是誰？	羅福星

Q0740	A
日本統治臺灣以後，致力壓制平地漢人的抗日活動，無暇顧及原住民的反抗，因此沿襲清代的什麼制度，以阻擋原住民的攻擊？	隘勇制度

Q0741	A
日治時期，總督府為了確切掌握臺灣的人口狀況，實施臺灣史上第一次人口普查的是誰？	後藤新平

Q0742	A
日治時期，在臺灣展開大規模的調查事業，了解臺灣的風俗習慣、社會制度，作為統治的基礎的是誰？	後藤新平

Q0743	A
要研究20世紀初期有關臺灣的土地、制度、風俗等方面的問題，最適合參考臺灣總督府的什麼資料？	《臺灣舊慣調查報告》

Q0744	A
日治時期，哪一位總督的治理重點以「理番」為主，有「理番總督」之稱？	佐久間左馬太

Q0745	A
西元1910年擬定「五年理蕃計畫」，準備以武力鎮壓的方式，迫使全臺灣的原住民歸順的總督是誰？	佐久間左馬太

Q0746	A
《臺灣蕃人事情》、《理蕃誌稿》、《臺灣文化志》等重要著作的學者是誰？	伊能嘉矩

Q0747	A
日治時期，首任文官總督是誰？	田健治郎

Q0748 首任文官總督田健治郎來臺後，標榜「日臺一體」、「日臺融合」，説明當時日本在臺的施政方針為何？	A 內地延長主義政策
Q0749 西元 1926年，日本改良臺灣稻米品種成功，命名為蓬萊米的臺灣總督是誰？	A 伊澤多喜男
Q0750 「臺灣蓬萊米之父」指的是哪位？	A 磯永吉
Q0751 「霧社事件」時任臺灣總督是誰？	A 石塚英藏
Q0752 「霧社事件」發生在哪一年？	A 1930年
Q0753 「霧社事件」的領導人是誰？	A 莫那魯道
Q0754 主導「霧社事件」的是哪一個部落？	A 馬赫坡社
Q0755 電影「賽德克巴萊」所描述的內容是哪一個歷史事件？	A 霧社事件
Q0756 西元1930年，臺灣中部的原住民因勞役、婦女、經濟等各種問題長期累積，利用學校運動會起事，史稱何事件？	A 霧社事件
Q0757 「霧社事件」之後總督府將倖存者遷移到哪裡？	A 川中島
Q0758 日本的「理蕃事業」多採鎮壓或討伐手段，直至哪一事件爆發才迫使總督府重新檢討理蕃政策？	A 霧社事件

Q0759	A
日治時期，標榜以「工業化、皇民化、南進基地化」作為在臺施政三大基本方針的總督是哪一位？	小林躋造
Q0760	A
「皇民化運動」要臺灣人效忠日本天皇，並成為忠順的日本臣民，此一運動與哪一戰爭有關？	1937年中日戰爭
Q0761	A
皇民化運動本質上可說是日本國內哪項運動的延伸？	國民精神總動員
Q0762	A
皇民化運動的具體項目有哪些？	改姓名運動、志願兵運動、宗教風俗改正、國語運動
Q0763	A
臺灣總督府實施「志願兵」及「徵兵」制度，主要是在哪一時期？	皇民奉公會時期
Q0764	A
日治時期，公立學校教育和社會教育特重推廣日語之目的為何？	同化政策
Q0765	A
臺灣總督府建立西式公立教育制度，其中對臺人的初等教育以哪一種學校為主？	公學校
Q0766	A
日治時期，中等教育偏重哪方面人才的培育？	初級技術人才
Q0767	A
日治時期，為配合殖民經濟的發展，中等教育最重視哪種教育？	實業教育
Q0768	A
日治時期設立「臺北帝國大學」（今臺灣大學）的目的為何？	保障在臺日人能夠接受高等教育

第三單元 臺灣史地

Q0769	A
日治時期，日本對臺灣社會的哪三大陋習採漸禁改革政策？	纏足、辮髮、吸食鴉片

Q0770	A
臺灣正式實施六年義務教育是在何時？	日治末期

Q0771	A
日治時期，日本為因應盛行的何種國際思潮，改派文官總督，採用「同化政策」以籠絡臺人？	民族自決

Q0772	A
第一次世界大戰結束後，在日本殖民統治下的臺灣人民主要採用何種方式要求改革？	社會運動

Q0773	A
日本實行金融、物資管制及配給制度，其主要背景為何？	因應第二次世界大戰

Q0774	A
日治時期，臺人有哪種參政權？	有限制的選舉權

Q0775	A
出生於宜蘭，在臺北開設大安醫院，臺灣文化協會主倡者之一的醫生是誰？	蔣渭水

Q0776	A
日治時期，對當時臺灣社會開出一份診斷書，認為臺灣人所患的是知識營養不良症，提倡文化啟蒙運動的是誰？	蔣渭水

Q0777	A
西元1921年起，林獻堂、蔡培火等人連續15年向日本國會提出請願運動，他們的訴求是什麼？	成立臺灣議會

Q0778	A
被譽為臺灣議會之父是誰？	林獻堂

Q0779	A
日治時期以招收臺籍學生為主的「公立臺中中學校」為何人建議而設？	林獻堂

Q0780	A
為了臺灣人有接受平等教育的權利，許多士紳合力創辦哪一所學校專供臺灣人就讀？	臺中中學

Q0781	A
西元1920年，留日知識份子所創辦的反映出當時青年對民主與民族問題看法的雜誌為何？	臺灣青年

Q0782	A
西元1921年，臺灣的知識份子成立什麼組織，啟蒙大眾並從事政治抗爭？	臺灣文化協會

Q0783	A
西元1922年，臺灣總督府公布新「臺灣教育令」，取消中等教育以上臺、日人之差別待遇，標榜開放共學，其本質為何？	建立以同化為目標的教育制度

Q0784	A
西元1923年，《臺灣青年》雜誌轉型為什麼報紙？	臺灣民報

Q0785	A
臺灣文化協會透過舉辦演講與座談，進行臺灣人的文化啟蒙，其中主要的機關報為何？	臺灣民報

Q0786	A
西元1923年，臺灣議會設置請願運動引發總督府進行全島性大檢肅，史稱什麼事件？	治警事件

Q0787	A
西元1925年，何地的蔗農團結起來，向林本源製糖株式會社要求合理待遇，被認為是臺灣第一起農民運動？	彰化二林

Q0788

西元1927年,臺灣出現的第一個合法政黨是什麼?

A
臺灣民眾黨

Q0789

日治初期,總督府在臺推展農業改革的主要農產品為何?

A
米、甘蔗

Q0790

臺灣總督府確立「農業臺灣、工業日本」的政策,將臺灣當作哪兩種農作物的生產地?

A
稻米、蔗糖

Q0791

「工業日本,農業臺灣」政策下,選定高雄為發展基礎工業的原因為何?

A
規劃為日本南進基地

Q0792

日治時期,總督府在臺灣興修最重要的水利工程是什麼?

A
嘉南大圳

Q0793

日治時期興建的嘉南大圳由誰所設計?

A
八田與一

Q0794

西元1901年,提出「臺灣糖業改良意見書」的是誰?

A
新渡戶稻造

Q0795

日治時期,臺灣總督府能夠轉虧為盈、財政得以獨立的重要關鍵為何?

A
展開專賣事業

Q0796

日治時期成立農會,其主要背景為何?

A
推展農業改革

Q0797

西元1926年,發起臺灣農民組合(農會)的主要人物是?

A
簡吉

Q0798	A
日治時期成立的臺灣第一個農會是哪一個農會？	三峽農會

Q0799	A
日治初期對「山地」之開發，主要基於何種經濟利益？	樟腦

Q0800	A
1930年代，臺灣總督府推動工業化，其最具體的建設為何？	日月潭發電廠

Q0801	A
1930年代以後，由於日本準備往東南亞發展，臺灣在日本帝國的角色隨之改變，此時日本在臺灣開始從事哪一項建設？	日月潭發電廠

Q0802	A
南洋地區作戰的高砂義勇隊是支援誰的戰爭？	日本

Q0803	A
日治時期，總督府的社會控制以哪兩者為主導？	警察和保甲

Q0804	A
日治時期，臺灣社會實施保甲制度，有保正、甲長的職務，其性質相當於現今何種職務？	村里長、鄰長

Q0805	A
臺灣人口呈現高自然增加率是在建立現代衛生觀念後，其關鍵年代為何時？	日治時期

Q0806	A
參觀自來水博物館，從裡面的設備沿革，可知臺北市何時開始有自來水？	日治時期

Q0807	A
日治時期臺灣位階最高的神社「臺灣神社」的位置是現在的哪裡？	圓山大飯店

Q0808	A
臺灣縱貫鐵路的完成，主要是在何時？	日治時期
Q0809	A
「星期制」何時引進臺灣？	日治時期
Q0810	A
位於臺北市的總統府及周邊政府機關，其類似歐式風格之建築係建造於何時？	日治時期
Q0811	A
「太平町」、「馬場町」、「西門町」都是何時留下的名稱？	日治時期
Q0812	A
日治時期，於二次大戰期間完成長篇小說《亞細亞的孤兒》的臺灣作家是誰？	吳濁流
Q0813	A
著名本土畫家李梅樹、廖繼春等人出身的「臺陽美術協會」成立於何時期？	日治時期
Q0814	A
日治時期以處女作《植有木瓜樹的小鎮》獲獎，擅寫都市小知識分子在殖民體制下的內心掙扎的作家是誰？	龍瑛宗
Q0815	A
出生於嘉義梅山，在日治時期以《藝旦之家》、《夜猿》、《閹雞》等小說聞名的作家是誰？	張文環
Q0816	A
被稱為「臺灣新文學之父」的醫生作家是？	賴和
Q0817	A
1920年以「山童吹笛」入選帝展，1930年完成「水牛群像」雕塑的臺灣藝術家是誰？	黃土水

Q0818	A
日治中期哪一種戲劇風靡全臺灣？	歌仔戲

Q0819	A
在日據時代的臺灣社會裡，宗祠制度是以哪一種型態出現？	祭祀公業

Q0820	A
西元1904年，臺灣歷史上第一部有比例尺的地圖，是為配合日治時期總督府土地調查而繪製的地圖，此地圖為何？	臺灣堡圖

Q0821	A
日治時期的臺灣總督府檔案資料，現在主要典藏在哪一機構？	國史館臺灣文獻館

第五節 中華民國時期（1945-）

Q0822	A
臺灣光復初期之最高行政單位為何？	臺灣行政長官公署

Q0823	A
首任臺灣行政長官為誰？	陳儀

Q0824	A
戰後臺灣首次進行公職選舉是在何時？	民國35年

Q0825	A
西元1947年，臺灣發生了什麼事件？	二二八事件

Q0826	A
「二二八事件」的導火線為何？	查緝私菸

Q0827	A
「二二八事件」中遇難的臺灣知名畫家是誰？	陳澄波

Q0828	A
「二二八事件」後，政府採取何種善後措施？	取消行政長官公署，改設省政府

Q0829	A
「二二八事件」時指揮「二七部隊」，對抗國民政府軍的是誰？	謝雪紅

Q0830	A
政府哪一年宣佈舊臺幣4萬元折算新臺幣1元？	民國38年

Q0831	A
民國38年進行幣制改革以穩定經濟時的省主席是誰？	陳誠

Q0832	A
歷史上有句話說「西安事件救了共產黨，＿＿救了國民黨」，救了國民黨的是什麼？	韓戰

Q0833	A
促使美國派遣第七艦隊保衛臺灣的是哪一個戰爭？	韓戰

Q0834	A
西元1950年代到1960年代美國援助臺灣的物資中，以何者為最大宗？	棉花

Q0835	A
西元1950年代，臺灣政府首先推動的土地改革政策為何？	三七五減租

Q0836	A
「耕地三七五減租條例」，確立佃農的全年主要作物至少可保留收穫總量多少？	62.5%

Q0837	A
西元1951年，行政院為扶植自耕農，訂定地價的償付限10年分期攤還的辦法為何？	公地放領

Q0838	A
西元1953-1967年間，政府實施何種政策，使得大部分的佃農成為「自耕農」？	耕者有其田

Q0839

戰後三個臺灣重要的土地改革之推行時間順序為何？

A
三七五減租、公地放領、耕者有其田

Q0840

戰後土地改革的主導人物是誰？

A
陳誠

Q0841

西元1950-1954年間，因農產品和加工品輸出的大量外匯由哪一單位掌控？

A
臺灣糖業公司

Q0842

西元1952年，臺灣提倡節育的農經專家為誰？

A
蔣夢麟

Q0843

西元1953-1960年間，臺灣重點發展何種輕工業？

A
紡織業

Q0844

西元1954年，美國根據哪一法規協防臺灣？

A
中美共同防禦條約

Q0845

西元1958年，發生了什麼砲戰？

A
八二三砲戰

Q0846

「八二三砲戰」之後中共進行對金門、馬祖「單口炮擊、雙日停戰」，總共持續約多少年？

A
20年

Q0847

西元1958年，政府為鼓勵出口，訂定美元對新臺幣的固定匯率為何？

A
1：40

Q0848

西元1964年，在美國經濟援助下，完成具灌溉、防洪、發電及給水等綜合功能的是哪一個水庫？

A
石門水庫

Q0849

臺灣歷史上追求民主，有嘉義媽祖婆之稱的女性政治人物是誰？

A
許世賢

Q0850	A
《自由中國》的創辦人及籌組中國民主黨的關鍵人物是誰？	雷震
Q0851	A
西元1960年代，臺灣經濟轉型時期的代表實例為何？	加工出口區
Q0852	A
西元1966年，臺灣第一個成立的加工出口區為何？	高雄加工出口區
Q0853	A
西元1964年起，臺灣推行何種措施，使人口成長率顯著下降？	家庭計畫
Q0854	A
西元1968年，臺灣實施何種教育政策？	九年國民義務教育
Q0855	A
退出聯合國是哪一年？	西元1971年
Q0856	A
首位臺籍省主席是誰？	謝東閔
Q0857	A
臺灣歷任省主席中哪一個人提倡「客廳即工廠」？	謝東閔
Q0858	A
第一次石油危機是哪一年？	西元1973年
Q0859	A
西元1973年起的哪一項計劃帶動經濟發展，奠定日後重工業發展的基礎？	十大建設
Q0860	A
臺灣為因應1970年代兩次石油危機所擬定的經濟策略是？	推動地方建設，擴大內需刺激

Q0861

北迴鐵路是政府哪一個計畫所推動的交通建設？

A

十大建設

Q0862

西元1979年，美國基於維持臺灣商業、文化、安全制定何項法案，代替共同防禦條約？

A

臺灣關係法

Q0863

美國提供臺灣防衛性武器的法源依據為何？

A

臺灣關係法

Q0864

美國政府為因應與中華民國斷交而制訂的國內法為何？

A

臺灣關係法

Q0865

西元1979年，在高雄街頭舉行的國際人權日紀念大會中，憲警與民眾爆發嚴重衝突，多人被捕，史稱什麼事件？

A

美麗島事件

Q0866

美麗島事件又稱什麼事件？

A

高雄事件

Q0867

西元1980年，政府為了實現工業升級，以優惠條件鼓勵廠商投資高科技產業而設立了什麼園區？

A

新竹科學工業園區

Q0868

西元1981年之後，臺灣以何種名稱參加奧林匹克運動會？

A

中華臺北

Q0869

西元1985年，臺灣政府成立「經濟革新委員會」，提出的「三化」新策略是哪「三化」？

A

自由化、制度化、國際化

Q0870

西元1986，哪一個政黨的成立，象徵臺灣的政治運動由黨外時代進入到政黨政治時代？

A

民主進步黨

第三單元

臺灣史地

Q0871	A
宣布解除戒嚴，進而開放黨禁、報禁的是誰？	蔣經國

Q0872	A
臺灣自民國38年開始宣布戒嚴，直到何時才宣布解除戒嚴？	民國76年

Q0873	A
政府哪一年開放赴大陸探親？	民國76年

Q0874	A
西元1988年，臺灣戰後第一次大規模的農民街頭遊行為何？	五二〇事件

Q0875	A
西元1989年，臺灣第一座「二二八紀念碑」設於何地？	嘉義市

Q0876	A
西元1989年，臺灣第一部以「二二八事件」為主題的電影為何？	悲情城市

Q0877	A
西元1991年，宣布終止動員戡亂時期的總統是哪一位？	李登輝

Q0878	A
西元1991年後，臺灣在發展資訊電子業時期的政府關鍵人物是誰？	李國鼎

Q0879	A
南部科學工業園區位於哪裡？	臺南新市、高雄路竹

Q0880	A
西元1993年，行政院文化建設委員會期望建構「由下而上」具地方自主性及多元文化的面貌，因而推動何種運動？	社區總體營造

Q0881

透過現代舞的表演方式，融入傳統文化的美學精神，將舞蹈推向世界舞臺的臺灣團體為何？

A
雲門舞集

Q0882

臺灣知名舞團「雲門舞集」的創辦人是誰？

A
林懷民

Q0883

林義雄夫婦創設，收藏豐富的臺灣民主運動史料的是什麼基金會？

A
慈林文教基金會

Q0884

戰後第一位為臺灣在奧林匹克運動會奪得獎牌的人是誰？

A
楊傳廣

Q0885

「我達達的馬蹄是美麗的錯誤。我不是歸人，是個過客。」這是哪一位詩人的詩？

A
鄭愁予

Q0886

戰後臺灣以描寫大陸來臺人士生活而成名的小說家是誰？

A
白先勇

Q0887

負責「三峽祖師廟」重修與擴建工程的是哪一位畫家？

A
李梅樹

第二章 臺灣地理

第一節　臺灣地理通論

Q0888

碰撞形成臺灣島的是哪兩個板塊？

A

歐亞大陸板塊、菲律賓海板塊

Q0889

臺灣的物種為何具有多樣性？

A

位在海洋與大陸交接之處，也位於歐亞板塊及太平洋板塊碰撞區

Q0890

臺灣哪些地方有北回歸標誌？

A

嘉義水上、嘉義東石、花蓮瑞穗、花蓮豐濱、澎湖虎井嶼

Q0891

臺灣與福建之間的臺灣海峽最寬處幾公里？

A

410公里

Q0892

臺灣與福建之間的臺灣海峽最狹處幾公里？

A

130公里

Q0893	A
臺灣地區的極北點是哪裡？	彭佳嶼

Q0894	A
臺灣地區的極南點是哪裡？	七星岩

Q0895	A
臺灣地區的極東點是哪裡？	三貂角

Q0896	A
臺灣地區的極西點是哪裡？	西嶼

Q0897	A
臺灣本島最北端之海岸岬角為何？	富貴角

Q0898	A
臺灣本島最東邊之海岸岬角為何？	三貂角

Q0899	A
臺灣本島最南端的海岸岬角為何？	鵝鑾鼻

Q0900	A
臺灣的地名中，「堵」常代表什麼？	土牆

Q0901	A
臺灣的地名中，「崙」常代表什麼？	沙丘

Q0902	A
臺灣的地名中，「埔」常代表什麼？	平原

Q0903	A
臺灣的地名中，「埤」常代表什麼？	池塘

Q0904	A
「埤」的主要功能是什麼？	貯存灌溉水

Q0905	A
最多曾有8,900座「埤塘」的是哪一個地區？	桃園

Q0906	A
埤塘的主要水源為何？	雨水

Q0907	A
臺灣擁有水塘景觀資源的是哪些地方？	西南沿海的漁塭、潟湖群，以及桃園台地

Q0908	A
臺灣西北部林口台地的主要成因為何？	地殼擠壓

Q0909	A
臺灣西南部地層下陷的主因為何？	超抽地下水

Q0910	A
臺灣除了西南沿海，還有哪個地區也超抽地下水，造成地層下陷？	宜蘭

Q0911	A
土壤液化是臺灣的常見災害，其主要成因為何？	土壤的水分含量與泥質物質

第二節　自然地理

地形

Q0912	A
臺灣島上五條南北走向的山脈，由東而西，順序為何？	海岸山脈、中央山脈、雪山山脈、玉山山脈、阿里山山脈

Q0913	A
臺灣東部區分花東縱谷與花東海岸的是哪座山脈？	海岸山脈

Q0914	A
中央山脈北端起點是哪裡？	蘇澳

Q0915	A
中央山脈南端終點是哪裡？	鵝鑾鼻

Q0916	A
位於中央山脈和雪山山脈之間的是什麼平原？	宜蘭平原

Q0917	A
臺北地區四周高而中間低，南接什麼山的山麓？	雪山山麓
Q0918	A
河流發生堆積作用的主要因素是什麼？	河流流幅變寬
Q0919	A
蘭陽平原的形成原因是什麼？	河川沖積
Q0920	A
蘭陽溪中上游的是什麼地形？	沖積扇地形
Q0921	A
花東縱谷平原是什麼地形？	山麓沖積扇
Q0922	A
圓弧形的沖積扇三角洲在臺灣的哪裡？	東部斷層海岸
Q0923	A
臺灣淡水河口地形的主要特徵為何？	具有沙嘴、沙丘與沙洲地形
Q0924	A
墾丁保力溪在盛行風吹送下，形成砂嘴、砂堤，甚至封閉河口，成為什麼河？	沒口河
Q0925	A
有「幼期、上游、回春、急流、硬岩、多雨」等特色的是什麼地形？	壺穴
Q0926	A
「壺穴」地形特別發達的河川是哪一條河？	基隆河
Q0927	A
河川地形發育中，回春地形所顯現的主要地貌是什麼？	階地
Q0928	A
桃園復興鄉角板山公園內可眺望到的「溪口臺」是什麼地形？	河階地形

Q0929	A
地殼發生斷裂或褶曲所產生的窪地積水會形成什麼？	湖泊
Q0930	A
臺灣北海岸石門鄉的石門的形成原因是什麼？	海蝕作用
Q0931	A
東北角國家風景區中有非常廣闊的海蝕平臺，形成原因是什麼？	海水拍打
Q0932	A
海岸山脈中南部海岸有何種海岸地形？	海岸海階、海蝕洞
Q0933	A
沿海地區，若當地的地層走向與海岸垂直，再加上海水的差異侵蝕，容易形成什麼地形？	岬灣地形
Q0934	A
以海岸堆積為主的觀光資源是什麼？	潟湖
Q0935	A
洲潟海岸的主要特徵是什麼？	具有寬廣的潮間帶
Q0936	A
臺灣最適合觀賞沙洲、潟湖與潮埔等海積地形的地區是哪裡？	雲嘉南沿海地區
Q0937	A
臺塑的雲林六輕主要興建在何種海岸地形上？	潟湖
Q0938	A
臺灣面積最大，最完整的潟湖是哪裡？	七股溼地
Q0939	A
漢人渡海來臺時，臺南外海的「大灣」地區登陸，「臺灣」之名由此而來。此處的「灣」最可能指的是何種地形？	潟湖

Q0940	A
基隆港之地形是什麼？	谷灣

Q0941	A
下沈海岸的特徵是什麼？	溺谷

Q0942	A
臺灣北部的風稜石的形成主因是什麼？	磨蝕

Q0943	A
「風稜石」的風蝕地形特別發達的地區在哪裡？	北部海岸

Q0944	A
關山飛來石的地形種類屬於什麼地形？	殘蝕風化地形

Q0945	A
野柳的蕈岩的主要地形營力是什麼？	差異侵蝕作用

Q0946	A
冰河因刮削地面、摩擦岩床及挖出石塊，因重力而向下挾帶所形成的地形是什麼？	冰蝕地形

Q0947	A
冰斗、羊背石、峽灣的共通之處是都屬於什麼地形？	冰蝕地形

Q0948	A
臺灣哪些山岳有疑似冰河遺跡的圈谷地形？	雪山、南湖大山

Q0949	A
臺灣北部大屯火山群最高的是哪座山？	七星山

Q0950	A
陽明山國家公園的「牛奶湖」、「硫氣孔」之形成原因是什麼？	火山作用

Q0951	A
陽明山國家公園的大、小油坑的什麼景觀可以觀察後火山作用地形？	硫氣孔

| Q0952 | A |
| 火山地質地區常見何種溫泉？ | 硫磺泉 |

| Q0953 | A |
| 基隆山形成原因是什麼？ | 侵入火成岩體 |

| Q0954 | A |
| 九份、金瓜石地區黃金礦脈的形成原因為何？ | 火山作用 |

| Q0955 | A |
| 泥火山分布於臺灣的哪些地區？ | 南部、東部 |

| Q0956 | A |
| 高雄燕巢的地形景觀為何？ | 泥火山 |

| Q0957 | A |
| 月世界是什麼地形？ | 惡地地形 |

| Q0958 | A |
| 惡地地形是什麼岩石構成的？ | 泥岩 |

| Q0959 | A |
| 臺灣八卦與大肚台地的主要岩質是什麼？ | 礫岩和砂岩 |

| Q0960 | A |
| 澎湖群島大部分的岩質是什麼？ | 玄武岩 |

| Q0961 | A |
| 形成澎湖的鯨魚洞的岩石是什麼？ | 玄武岩 |

| Q0962 | A |
| 東北角的「澳底」名稱由來為何？ | 海岸地形 |

| Q0963 | A |
| 高雄壽山的地形成因是什麼？ | 隆起珊瑚礁 |

| Q0964 | A |
| 屏東小琉球是什麼地形？ | 珊瑚島地形 |

Q0965	A
珊瑚礁地形主要生長的條件是什麼？	全年日照充足溫暖、水域潔淨
Q0966	A
築成澎湖傳統建築中的防風牆的「咾咕石」是什麼？	珊瑚礁石灰岩塊
Q0967	A
臺灣較容易見到何種石灰岩地形？	石筍
Q0968	A
峰林、伏流、溶洞均屬何種地形？	石灰岩地形
Q0969	A
「秀姑漱玉」是花蓮極富盛名的觀光景點，構成這種河口溪石景觀的是什麼岩石？	石灰岩
Q0970	A
921地震中，最大的地震斷層是什麼斷層？	車籠埔斷層
Q0971	A
車籠埔斷層屬於哪種斷層？	逆斷層
Q0972	A
山腳斷層經過何地？	臺北市
Q0973	A
日月潭的形成原因是什麼？	斷層作用
Q0974	A
臺灣東部山脈直逼海洋，常形成陡峭的海崖，形成這種地形的主因是什麼？	斷層作用
Q0975	A
臺中盆地的形成，與下列何種作用關係最密切？	斷層作用

氣候

Q0976 劃分臺灣的氣候區為熱帶季風區與副熱帶季風區的是緯度幾度？	**A** 北緯23.5度
Q0977 臺灣1月的溫度分布影響因素是什麼？	**A** 地形高低
Q0978 臺灣7月的溫度分布影響因素是什麼？	**A** 地形高低
Q0979 臺灣地區屬季風氣候，夏季盛行的風向為何？	**A** 西南風
Q0980 臺灣地區屬季風氣候，冬季盛行的風向為何？	**A** 東北風
Q0981 澎湖樹木難以生長的原因是什麼？	**A** 東北季風
Q0982 新竹與宜蘭素有「竹風蘭雨」之稱，主要的原因是什麼？	**A** 東北季風
Q0983 新竹地區素有「風城」之稱，主要因素在於冬、夏兩季沿海地區盛行下列何種風向？	**A** 東北風、西南風
Q0984 恆春冬季特有的天氣現象是什麼？	**A** 落山風
Q0985 落山風主要分布在哪裡？	**A** 枋山以南
Q0986 龍捲風最常發生在哪些季節？	**A** 春、夏

Q0987	A
臺灣北部的降雨季節如何分布？	四季有雨

Q0988	A
臺灣南部的降雨季節如何分布？	夏雨冬乾

Q0989	A
臺灣北部地區年平均降水量的空間分布特徵為何？	西南往東北遞增

Q0990	A
臺灣中部地區年平均降水量的空間分布特徵為何？	由沿海往內陸遞增

Q0991	A
臺灣地區降水量最多的地方是哪裡？	基隆火燒寮

Q0992	A
臺灣的年平均雨量約為多少公釐？	2,500公釐

Q0993	A
基隆多雨的原因是什麼？	面迎冬季東北季風

Q0994	A
基隆最容易下雨的季節是哪個季節？	冬季（12～2月）

Q0995	A
臺灣地區降水量最少的地方是哪裡？	澎湖群島

Q0996	A
澎湖群島四周環海，雨量卻不多的原因是什麼？	地勢平坦

Q0997	A
出現焚風的地方是什麼地形？	背風坡

Q0998	A
臺灣夏季最常發生焚風的是哪個縣市？	臺東縣

Q0999	A
臺東因颱風通過而產生焚風時，颱風中心位置在哪裡？	太平洋
Q1000	A
侵臺颱風最多的是哪三個月份？	7、8、9月
Q1001	A
西北颱的中心行進路徑為何？	通過基隆附近外海，並且往西北行進
Q1002	A
臺灣5、6月的雨水來源，最主要來自何種降雨類型？	氣旋雨（梅雨）
Q1003	A
臺灣的梅雨，主要形成原因是什麼？	滯留鋒面徘徊

水文

Q1004	A
臺灣河流所具有的特性為何？	泥沙含量高
Q1005	A
影響河川輸沙量的河道因素是什麼？	河道坡度
Q1006	A
臺灣的泥岩地區最常見的水系是什麼？	羽毛狀水系
Q1007	A
臺北盆地最重要的灌溉渠道瑠公圳之排放溪流是哪一條河川？	基隆河
Q1008	A
臺北盆地最重要的灌溉渠道瑠公圳之取水溪流是哪一條河川？	新店溪

Q1009

雪山隧道工程主要在坪林鄉境內哪一條河川的水源保護區內？

A 北勢溪

Q1010

忠孝橋是臺北市連結新北市三重區的重要橋樑，其所跨越的河流為何？

A 淡水河

Q1011

921大地震時，車籠埔斷層通過臺灣中部哪一條河，造成全球少見的地震斷層瀑布？

A 大甲溪

Q1012

彰化縣和雲林縣的縣界是哪一條河川？

A 濁水溪

Q1013

「臺灣水資源館」位於哪一條溪之流域內？

A 濁水溪

Q1014

嘉義縣和臺南市分界是哪一條河川？

A 八掌溪

Q1015

宜蘭縣與花蓮縣分界是哪一條河川？

A 和平溪

Q1016

嘉南大圳水源來自哪兩條河川？

A 曾文溪、濁水溪

Q1017

達娜依谷溪的主流是哪一條河川？

A 曾文溪

Q1018

「綠牡蠣」事件中受污染的是哪一條河川？

A 二仁溪

Q1019

因八八風災而不能泛舟的是哪一條河川？

A 荖濃溪

Q1020

臺灣流域面積最大的是哪一條河川？

A 高屏溪

Q1021

臺灣第二長的河川是哪一條河川？

A

高屏溪

Q1022

高屏溪之走向為何？

A

南北向

Q1023

貫穿太魯閣峽谷的是哪一條河川？

A

立霧溪

Q1024

立霧溪流以天祥為界區分為內、外太魯閣，最主要的自然成因是什麼？

A

岩壁岩層硬度不同，使得河谷寬度不同

Q1025

東部第二長河，是橫切海岸山脈的是哪一條河川？

A

秀姑巒溪

Q1026

東部著名泛舟的是哪一條河川？

A

秀姑巒溪

Q1027

花蓮秀姑巒溪水流湍急的原因是什麼？

A

河川襲奪

Q1028

以襲奪河（搶水）地形聞名而發展出的運動是什麼？

A

泛舟

Q1029

臺東的關山親水公園是利用哪條河川規劃而成的？

A

新武呂溪

Q1030

中部橫貫公路從西到東，沿線是哪兩條河川？

A

大甲溪、立霧溪

Q1031

臺灣水力發電主要是哪兩條河川？

A

大甲溪、濁水溪

Q1032

佔全臺水力發電的68%的是哪兩條河川？

A

大甲溪、濁水溪

Q1033 臺灣海拔最高的是哪一座水庫？	A 德基水庫
Q1034 臺灣第一座由國人自行設計施工的大型水庫為何？	A 翡翠水庫
Q1035 石門水庫發電廠利用來發電的是哪一條河川？	A 大漢溪
Q1036 在九二一地震時受創嚴重，目前被選為國家震災景觀紀念地的是什麼水壩？	A 石岡壩
Q1037 臺灣首座自製的橡皮壩攔河堰為何？	A 高屏溪攔河堰
Q1038 水庫的興築對河流出海口的海岸地區的影響是什麼？	A 海岸後退
Q1039 八煙溫泉位於何處？	A 陽明山國家公園
Q1040 黑色溫泉指的是哪個溫泉？	A 關子嶺溫泉
Q1041 日治時期獲選為臺灣八景十二勝的是哪個溫泉？	A 烏來溫泉
Q1042 高屏山麓旅遊線的著名溫泉區是什麼溫泉？	A 寶來溫泉
Q1043 因日本親王曾造訪而聲名大噪的是什麼溫泉？	A 四重溪溫泉
Q1044 安通溫泉位於何處？	A 玉里、富里之交界

第三單元　臺灣史地

Q1045	A
朝日溫泉位於何處？	綠島

Q1046	A
朝日溫泉屬於何種溫泉？	海底溫泉

第三節 人文地理

Q1047	A
糖廠主要設於臺灣西南部平原上，主要考慮的因素為何？	原料

Q1048	A
光復初期臺灣主要的出口作物為何？	茶

Q1049	A
嘉南平原的主要農業活動是什麼方式？	旱作

Q1050	A
嘉南平原的農業活動以旱作為主的原因為何？	降水集中夏季

Q1051	A
鰻魚、草蝦、九孔、虱目魚等漁產在臺灣之漁業類型為何？	養殖漁業

Q1052	A
臺灣過去的四大產物為何？	硫磺、樟腦、茶、糖

Q1053	A
臺灣過去硫磺的主要產地是哪裡？	大屯山

Q1054	A
被稱為鹽分地帶的臺灣主要日照鹽場有哪些地方？	布袋、北門、七股

Q1055	A
臺灣西部北門至七股間常見的海岸景觀為何？	漁塭、鹽田

Q1056	A
早期常用於廟宇建築裝飾，低溫彩釉製作的藝術品為何？	交趾陶

Q1057	A
臺灣水泥工業重要原料為何種礦產？	石灰岩

Q1058	A
苗栗公館的出磺坑礦場是易有石油礦的什麼地形？	背斜地形

交通

Q1059	A
位在陽明山國家公園內歷史最悠久，生態保存最完整的古道為何？	魚路古道

Q1060	A
魚路古道又名什麼？	金包里大路

Q1061	A
金包里大路（魚路古道）聯絡哪兩個地方？	金山與臺北

Q1062	A
金包里大路（魚路古道）主要目的為何？	運送魚貨、硫礦、大菁等物資

Q1063	A
草嶺古道位於哪個國家風景區？	東北角海岸暨宜蘭海岸國家風景區

Q1064	A
草嶺古道聯絡哪兩個地方？	新北市貢寮區與宜蘭縣頭城鎮

Q1065	A
最早橫貫中央山脈的越嶺古道為何？	八通關古道

Q1066	A
八通關古道之起訖點為何？	南投竹山經東埔至花蓮玉里

Q1067	A
清代開闢八通關古道之目的為何？	防範外國入侵

Q1068	A
八通關古道是幾級古蹟？	國家一級古蹟

Q1069	A
哪一古道從原住民時期到日治時期一直是往來臺東長濱與花蓮玉里之重要來往孔道？	安通越嶺古道

Q1070	A
日治時代為治理新武呂溪及荖濃溪流域一帶的布農族而開拓的古道為何？	關山越嶺古道

Q1071	A
與省道臺1線起訖點相同的是哪一條公路？	臺9線

Q1072	A
臺灣地區最長的濱海公路是哪一條？	臺17線

Q1073	A
中橫支線從何處達宜蘭？	梨山

Q1074	A
基隆到臺北段的鐵路是由誰所完成？	劉銘傳

Q1075	A
臺北到新竹段的鐵路是由誰所完成？	邵友濂

Q1076	A
經過十分瀑布的是哪一個支線鐵路？	平溪線

Q1077	A
臺灣鐵路支線內灣線位於哪裡？	新竹

Q1078	A
臺灣鐵路西部幹線轉集集線的車站是哪一站？	二水

Q1079	A
阿里山鐵道之實際起點為哪一站？	北門站

Q1080	A
阿里山鐵路中點，亦稱為阿里山的便當王國是哪裡？	奮起湖

Q1081	A
阿里山小火車之修築原因為何？	日治時期為了開發阿里山林區

Q1082	A
台糖五分車的暱稱由來為何？	運糖車軌距為國際標準軌的一半

Q1083	A
臺灣第一大港，負責全國三分之二的對外貿易運輸量的港口為何？	高雄港

Q1084	A
臺灣的主要港口中，利用谷灣地形改建而成的是哪些港口？	基隆港、蘇澳港

Q1085	A
有統仙洲、箔仔寮洲、外傘頂洲等沙洲，並在民國87年被核定為國內商港的是哪一個港口？	布袋港

Q1086	A
哪一條鐵路支線早期主要是運輸木材、稻米與水果？	集集線

聚落

Q1087	A
臺灣地區的人口、都市和產業大都分布在西部的原因為何？	地形

Q1088	A
臺灣人口密度最高的地形為何？	盆地

Q1089 臺灣早期的一府、二鹿、三艋舺，發展的共同聚落條件為何？	**A** 河海濱交通便利之處
Q1090 臺灣農村在濁水溪以南主要是何種聚落？	**A** 聚村
Q1091 客家人最早活動的地方是哪裡？	**A** 中國的山西、河南、湖北
Q1092 早期大陸移民至臺灣的客家人主要居住地多為哪些地形？	**A** 台地、丘陵
Q1093 客家人在北臺灣主要分布在哪裡？	**A** 桃園、新竹、苗栗
Q1094 客家人在南臺灣主要分布在哪裡？	**A** 高雄、屏東
Q1095 美濃、關西、北埔的共通特色為何？	**A** 客家小鎮
Q1096 因與福佬人混居，致文化與語言被同化的客家人常被稱為什麼？	**A** 福佬客
Q1097 明鄭治臺時期之前，臺灣平埔族及漢人聚落均以集村為主的原因為何？	**A** 墾拓、防衛、水源

信仰

Q1098 義民爺崇拜是臺灣哪一族群的獨特信仰？	**A** 客家
Q1099 為保衛家園而犧牲的客家先人稱為什麼？	**A** 義民爺

Q1100	A
各地義民廟在每年農曆7月20日會舉辦何種活動？	義民節

Q1101	A
臺灣客家族群所崇奉的傳統神祇為何？	三山國王

Q1102	A
供奉三山國王的主要是哪個族群？	客家

Q1103	A
透過對石頭的祭祀，祈求神明守護子女平安的信仰為何？	石母信仰

Q1104	A
石母信仰主要是哪個族群？	客家

Q1105	A
臺灣客家族群的習俗傳承不可任意丟棄字紙，焚燒紙張，以利子孫學業精進之地點是何處？	敬字亭、聖蹟亭

Q1106	A
「八本簿」係臺灣客家地區的信仰組織，其主神並無一處固定廟宇。此信仰組織主要流行於下列何處？	桃園新屋、楊梅

Q1107	A
早期中國沿海先民渡海來臺後，集資建廟多為感佑哪些神明之守護？	媽祖、王爺

Q1108	A
全臺灣最早也是規模最大的王爺廟，俗稱五王廟、開山廟，是哪一座廟宇？	北門南鯤鯓代天府

Q1109	A
供奉保生大帝、清水師及霞海城隍等諸神的臺灣先民多是來自哪裡？	泉州

Q1110	A
臺灣民間奉祀關聖帝君、孚佑帝君和慈佑真君的是何種信仰？	恩主公信仰

第三單元

臺灣史地

Q1111	**A**
漢族移民祭祀無人供奉的孤魂野鬼，這些孤魂野鬼常見的稱呼為何？	有應公
Q1112	**A**
「有應公」、「大眾爺」、「萬善堂」這類的廟宇是屬於何種信仰？	厲鬼信仰
Q1113	**A**
「神荼、鬱壘」/「韋馱、伽藍」/「秦叔寶、尉遲恭」等神祇共通的特色為何？	臺灣廟宇常見的門神
Q1114	**A**
臺灣福佬人的民俗信仰中「地官」祭祀時間，通常在農曆何日舉行？	農曆7月15日
Q1115	**A**
臺灣福佬人的民俗信仰中「天官」祭祀時間，通常在農曆何日舉行？	農曆正月15日

第四節　區域地理

Q1116	**A**
中法戰爭留下的法國陣亡將士公墓位於何處？	基隆
Q1117	**A**
俗稱仙公廟，主祀呂洞賓，臺灣著名的道教聖地是哪裡？	木柵指南宮
Q1118	**A**
溫泉博物館位於何處？	北投
Q1119	**A**
清代臺灣最有規模的私家園林為何？	板橋林家花園
Q1120	**A**
以陶瓷聞名的是哪裡？	鶯歌

Q1121	A
以豆腐聞名的是哪裡？	深坑
Q1122	A
以廢棄礦坑、老屋與聚落聞名的是哪裡？	九份
Q1123	A
有「臺灣尼加拉瀑布」美譽的是哪裡？	十分瀑布
Q1124	A
以泰雅族聚落著稱，加上櫻花、溫泉而成為文化觀光熱門景點的是哪裡？	烏來
Q1125	A
因產金而曾有「小上海」、「小香港」之稱的老街是哪裡？	九份老街
Q1126	A
北臺灣以巴洛克建築聞名的老街是哪裡？	三峽老街
Q1127	A
坪林產的茶主要是什麼茶？	包種茶
Q1128	A
有「千塘之鄉」美譽的縣市為何？	桃園市
Q1129	A
建築景觀源於閩南、狹長的「街屋」形式，外部牌樓立面卻摻雜西方巴洛克風格的城市為何？	大溪
Q1130	A
新竹舊名為何？	竹塹
Q1131	A
新竹原本有四座城門，如今只剩下哪一座城門？	東門
Q1132	A
以擂茶、東方美人茶聞名的是哪裡？	北埔

第三單元

臺灣史地

Q1133 新竹米粉出名的原因是什麼？	A 東北季風強勁
Q1134 以木雕聞名的鄉鎮是哪裡？	A 三義
Q1135 苗栗唯一的山地鄉，也是昔日泰雅族的發源地的 鄉鎮是哪裡？	A 泰安
Q1136 苑裡的特色農產品是什麼？	A 帽蓆編織
Q1137 「臺灣民主憲政發展史蹟館」位於何處？	A 霧峰
Q1138 鹿港龍山寺正殿供奉的神祇是什麼？	A 觀音菩薩
Q1139 鹿港天后宮被列為第幾級古蹟？	A 三級古蹟
Q1140 鹿港「摸乳巷」過去的功能為何？	A 防火
Q1141 鹿港「半邊井」形成的原因為何？	A 共享資源
Q1142 臺灣最具「泉州風」而贏得「繁華猶似小泉州」 美稱的是哪一條老街？	A 鹿港老街
Q1143 彰化和美地區聚集之產業是什麼？	A 紡織
Q1144 臺灣唯一不靠海的縣是哪一個縣？	A 南投縣
Q1145 凍頂茶的凍頂指的是凍頂山，位於哪裡？	A 鹿谷

Q1146	A
北港舊名為何？	笨港

Q1147	A
「黑金剛花生」是臺灣特有之花生品種，主要產地在何處？	元長

Q1148	A
臺灣著名咖啡節慶活動地點在哪裡？	古坑

Q1149	A
嘉義舊名為何？	諸羅

Q1150	A
民雄舊名為何？	打貓

Q1151	A
交趾陶博物館位於哪裡？	嘉義市

Q1152	A
大甲媽祖遶境的目的地是哪裡？	新港奉天宮

Q1153	A
有「臺灣第一街」之稱的是哪一條老街？	延平老街

Q1154	A
臺南安平地區的避邪物為何？	劍獅

Q1155	A
臺灣最早開墾的鹽田是哪一個？	北門鹽場

Q1156	A
曾因竹篾製造業的普及，而有「篾器之村」之稱的是哪裡？	關廟

Q1157	A
鹽水蜂炮最早始於清朝時期，當時舉辦的原因為何？	驅逐瘟疫

Q1158 由農會組織經營的第一個休閒農場是哪裡？	**A** 走馬瀨休閒農場
Q1159 被稱為「螺絲窟」的臺灣螺絲重鎮是哪裡？	**A** 岡山
Q1160 東沙群島隸屬於哪個縣市？	**A** 高雄市
Q1161 南沙太平島隸屬於哪個縣市？	**A** 高雄市
Q1162 「南疆鎖鑰」國碑豎立於哪裡？	**A** 南沙群島之太平島
Q1163 臺灣的「錫安山教會」位於何地？	**A** 高雄市那瑪夏區（土地重劃前為甲仙鄉）
Q1164 屏東舊名為何？	**A** 阿猴
Q1165 強調家神祖先信仰的客家建築在哪裡？	**A** 佳冬蕭屋
Q1166 屏東三地門的特色藝品是？	**A** 琉璃珠
Q1167 「臺灣原住民族文化園區」設於哪裡？	**A** 瑪家
Q1168 第一個原住民文化資產列入國家古蹟、也是第一個落實「聚落保存」的案例是哪裡？	**A** 屏東好茶舊社
Q1169 「港口茶」是哪一地區的特產？	**A** 恆春
Q1170 宜蘭舊名為何？	**A** 噶瑪蘭

Q1171	A
「噶瑪蘭」是什麼意思？	平原的人類

Q1172	A
釣魚台列嶼隸屬於哪個縣市？	宜蘭縣

Q1173	A
以「國際童玩節」聞名的是臺灣哪個縣市？	宜蘭縣

Q1174	A
宜蘭縣龜山島隸屬於哪個鄉鎮？	頭城鎮

Q1175	A
「蔥蒜節」舉行地點是哪裡？	三星

Q1176	A
宜蘭著名的溫泉在哪裡？	礁溪

Q1177	A
宜蘭著名的冷泉在哪裡？	蘇澳

Q1178	A
歌仔戲的發源地在哪裡？	員山

Q1179	A
宜蘭縣羅東之地名由來是什麼？	原住民語的譯音

Q1180	A
宜蘭白米社區推動的產業是什麼？	木屐

Q1181	A
羅東地區日治時期之繁榮原因是什麼？	木材集散地

Q1182	A
「頭城搶孤」於每年農曆何時舉辦？	7月

Q1183	A
蘭陽平原多散村，主要影響因素是什麼？	水源

Q1184 花東縱谷瑞穗近郊的茶園位於哪裡？	**A** 舞鶴台地
Q1185 馬太鞍濕地位於哪裡？	**A** 光復
Q1186 臺東成功的代表產品是什麼？	**A** 柴魚
Q1187 第一條利用環保經費興建的「環鎮自行車道」在哪裡？	**A** 關山
Q1188 臺東元宵節最重要的盛會是什麼？	**A** 炸寒單爺
Q1189 臺灣地區最早的天后宮是哪一個？	**A** 澎湖天后宮
Q1190 澎湖的珊瑚礁漁業文化傳統漁業活動是什麼？	**A** 石滬
Q1191 澎湖跨海大橋連接哪兩個島？	**A** 白沙島和西嶼
Q1192 澎湖群島最北的島嶼是哪裡？	**A** 目斗嶼
Q1193 澎湖群島最南的島嶼是哪裡？	**A** 七美嶼
Q1194 澎湖群島最東的島嶼是哪裡？	**A** 查母嶼
Q1195 澎湖群島最西的島嶼是哪裡？	**A** 花嶼
Q1196 金門的名稱由來是什麼？	**A** 固若金湯，雄鎮海門

Q1197 金門島的成因為何？	A 沿海丘陵沉海而形成大陸島
Q1198 金門的地質以什麼岩石為主？	A 花崗片麻岩
Q1199 金門的氣候、地質和物種和大陸何區相似？	A 華南地區
Q1200 金門島上用以擋風、鎮邪、止煞象徵，是聚落及島民的守護神是什麼？	A 風獅爺
Q1201 金門地區的代表性宗祠是哪一個宗祠？	A 水頭的黃氏宗祠
Q1202 和金門緯度相近的是臺灣哪個都市？	A 臺中
Q1203 從金門可遙望大陸的哪個島嶼？	A 廈門島
Q1204 和金門最近的中國大陸之城市是哪個城市？	A 廈門
Q1205 清末民初，華人地區興起出洋風潮，被稱為「僑鄉」的是什麼地方？	A 金門
Q1206 馬祖列嶼靠近大陸的哪裡？	A 閩江口
Q1207 金門馬祖相似之處？	A 都是沿海丘陵沉海而形成的大陸島、岩質為花崗岩、都有酒廠
Q1208 有「臺閩第一坊」美譽的一級古蹟牌坊為何？	A 金門邱良功母節孝坊

第五節 生物地理

動物

Q1209	A
臺灣櫻花鉤吻鮭特色為何？	陸封型的迴游魚類

Q1210	A
洄游性魚類櫻花鉤吻鮭的故鄉是哪裡？	大甲溪上游的七家灣溪和雪山溪

Q1211	A
櫻花鉤吻鮭為了避開颱風、洪水、暴雨的影響，而選在何時繁殖？	11月

Q1212	A
黑面琵鷺的棲息地是哪裡？	七股

Q1213	A
黑面琵鷺在臺灣過冬的溼地是在哪條河川的出海口？	曾文溪口

Q1214	A
臺灣的水雉主要分布在哪裡？	官田

Q1215	A
有「國慶鳥」之稱的鳥類為何？	灰面鷲

Q1216	A
澎湖的綠蠵龜產卵棲地保護區位於何處？	望安島

Q1217	A
適合彈塗魚、和尚蟹、招潮蟹、紅樹林、潟湖等生態之旅的是什麼地區？	西部沙泥質海岸

Q1218	A
綠島因什麼動物被列為保護區？	梅花鹿

Q1219 有「大笨蝶」之稱的蝴蝶是什麼？	A 黑點大白斑
Q1220 鄒族原住民在達娜伊谷溪封溪護的是什麼魚？	A 高山鯝魚
Q1221 因翡翠水庫興建而消失的是什麼鳥類？	A 烏來杜鵑
Q1222 臺灣的特有種「烏頭翁」分布的區域是哪裡？	A 花蓮以南至屏東楓港的低海 拔區

植物

Q1223 臺灣規模最大的植物園在哪裡？	A 福山植物園
Q1224 臺灣深具特色的檜木林帶，最主要分布的海拔範 圍為何？	A 海拔1,800～2,500公尺
Q1225 臺灣中部可以觀察到大安水蓑衣及雲林莞草的是 哪裡？	A 高美濕地
Q1226 高山寒原的代表性植物為何？	A 玉山圓柏
Q1227 臺灣雪山冰斗圈谷的特有植物是什麼？	A 玉山圓柏
Q1228 可以欣賞「冷杉林」、「箭竹草原」的是哪一個 國家森林遊樂區？	A 合歡山
Q1229 「臺東蘇鐵」有什麼稱號？	A 活化石植物

Q1230 有「猴不爬」之稱的樹木是什麼？	**A** 九芎
Q1231 臺灣什麼植物是主要的「先趨樹種」？	**A** 臺灣赤楊
Q1232 最適合做為防風林的是什麼植物？	**A** 木麻黃
Q1233 寬尾鳳蝶的幼蟲的主食是什麼？	**A** 臺灣檫樹的嫩葉
Q1234 「海茄冬」、「水筆仔」、「五梨跤」的共同特性為何？	**A** 都屬紅樹林植物
Q1235 梨山至武陵一帶，最容易引發森林大火的樹種是什麼？	**A** 臺灣二葉松
Q1236 青楓、楓香等植物樹葉轉紅的主要原因是什麼？	**A** 溫度改變
Q1237 臺灣水韭之生物學分類為何？	**A** 蕨類植物
Q1238 溪頭森林遊樂區內的史前植物林區裡，被稱為活化石植物的是什麼？	**A** 銀杏林
Q1239 臺灣早年用來當肥皂的植物種子是什麼？	**A** 無患子

第三章 臺灣原住民

第三單元 臺灣史地
 第三章 臺灣原住民

適用科目：外語領隊人員-觀光資源概要　　華語領隊人員-觀光資源概要
　　　　　外語導遊人員-觀光資源概要　　華語導遊人員-觀光資源概要

Q1240

臺灣原住民族都是哪個語系的民族？

A

南島語系

Q1241

從荷蘭到清代初期，原住民經常用什麼來納稅？

A

鹿皮

Q1242

臨時臺灣舊慣調查會針對原住民的調查報告書為何？

A

《番族慣習調查報告書》

Q1243

臺北的哪一個博物館適合認識臺灣原住民文化？

A

順益博物館

Q1244

最早對臺灣原住民族有詳確記載的中國文獻為何？

A

陳第〈東番記〉

Q1245

描繪臺灣原住民族風俗的《番社采風圖》中，「牽手」一詞是什麼意思？

A

對異性伴侶的稱呼

Q1246

清代黃叔璥撰著《臺海使槎錄》，其中〈番俗六考〉對哪一族群的分類敘述最詳細？

A

平埔族

Q1247

西元1947年左右到1980年代間，臺灣的原住民族在行政上通常被稱為？

A

山地同胞

Q1248

臺灣漢人稱呼原住民居住的村落為？

A
社

> 阿美族：阿美族分布在中央山脈東側，立霧溪以南，太平洋沿岸的東台縱谷及東海岸平原，大部份居住於平地，只有極少數居於山谷中。

Q1249

臺灣原住民族中，哪一族人數最多？

A
阿美族

Q1250

被稱為「吃草的民族」是哪一個原住民族？

A
阿美族

Q1251

「在魚塘裡做一個魚的家」是哪一原住民族的傳統？

A
阿美族

Q1252

臺灣本島原住民中，部落多靠溪或臨海，以捕魚為重要生計的是哪一個原住民族？

A
阿美族

Q1253

曾經以「老人飲酒歌」揚名國際的郭英男是哪一族人？

A
阿美族

Q1254

花蓮境內的馬太鞍溼地，是哪一個部落的居住地？

A
阿美族

Q1255

發生在花蓮縣後山大港口事件的奇美社，是哪一族的原住民？

A
阿美族

Q1256

每年7月至8月間，東臺灣原住民傳統仲夏盛事為何？

A
阿美族豐年祭

Q1257

阿美族主要分布在哪些地區？

A
花蓮與臺東地區

泰雅族：泰雅族分布在臺灣中北部山區，包括埔里至花蓮連線以北地區。

Q1258
臺灣原住民族中，哪一族分布面積最廣？

A
泰雅族

Q1259
以黥面及精湛的織布技術聞名的是哪一個原住民族？

A
泰雅族

Q1260
泰雅族的女性必須具備何種能力才有資格在臉上刺青？

A
織布的能力

Q1261
泰雅族織繡上的菱形紋代表什麼？

A
祖靈之眼

Q1262
「黥面」的目的是什麼？

A
炫耀武功、追求美感

Q1263
有「王字番」之稱的是哪一族？

A
泰雅族

Q1264
臺灣原住民中，有「黥面」習俗的是哪些原住民族？

A
泰雅族、賽夏族

Q1265
泰雅族的祖靈祭，約何時舉行？

A
8月下旬左右

Q1266
泰雅族的祖靈祭，是代表泰雅族人重視什麼的表現？

A
孝道

Q1267
「烏來」在泰雅族語裡是什麼意思？

A
冒煙的水

第三單元　臺灣史地

> 排灣族：排灣族以臺灣南部為活動區域，北起大武山地，南達恆春，西自隘寮，東到太麻里以南海岸。

Q1268
臺灣原住民中以木雕藝術知名的是哪一族？

A
排灣族

Q1269
排灣族的祖靈祭（五年祭）最主要的活動內容為何？

A
刺球

Q1270
排灣族的祖靈祭（五年祭）又稱作什麼？

A
竹竿祭

Q1271
貴族社會是哪兩個原住民族的共同特色？

A
排灣族、魯凱族

Q1272
以百步蛇圖騰做為祖靈象徵的是哪兩個原住民族？

A
排灣族、魯凱族

> 布農族：布農族分布於中央山脈海拔一千至二千公尺的山區，廣及於高雄縣那瑪夏鄉、臺東縣海端鄉，而以南投縣境為主。

Q1273
居住地海拔最高的是哪一個原住民族？

A
布農族

Q1274
以「八部和音」聞名的是哪一個原住民族？

A
布農族

Q1275
打耳祭是哪一個原住民族的傳統祭典？

A
布農族

Q1276
打耳祭屬於何種儀式？

A
少年禮

卑南族：卑南族分布於臺東縱谷南部。

Q1277

猴祭是下列哪個族群的傳統儀式？

A

卑南族

Q1278

猴祭屬於何種儀式？

A

少年禮

魯凱族：魯凱族分布於高雄縣茂林鄉、屏東縣霧台鄉及臺東縣東興村等地。

Q1279

自稱「雲豹的傳人」的是哪一族原住民？

A

魯凱族

Q1280

百合花圖騰與哪些原住民族密切相關？

A

魯凱族、排灣族

Q1281

臺灣原住民中，除了排灣族，還有哪一族是貴族
社會？

A

魯凱族

Q1282

臺灣原住民中，除了排灣族，還有哪一族以百步
蛇圖騰做為祖靈象徵？

A

魯凱族

Q1283

「大南青年會所」是哪一個原住民族的會所？

A

魯凱族

鄒族：鄒族主要居住於嘉義縣阿里山鄉，亦分布於南投縣信義鄉，以上合稱
為「北鄒」；而分布於高雄縣桃源鄉及那瑪夏鄉兩鄉者，稱之為「南
鄒」。

Q1284

戰祭（瑪雅斯比）是哪一個原住民族的祭典？

A

鄒族

Q1285

歌曲「高山青」中所指阿里山的少年及姑娘，應
是原住民中哪一族？

A

鄒族

賽夏族：賽夏族居住於新竹縣與苗栗縣交界的山區，又分為南、北兩大族群。
北賽夏居住於新竹縣五峰鄉，南賽夏居住於苗栗縣南庄鄉與獅潭鄉。

Q1286

以「矮靈祭」聞名的是哪一個原住民族？

A

賽夏族

Q1287

臺灣原住民中，除了泰雅族，還有哪一族有「黥面」習俗？

A

賽夏族

達悟族（雅美族）：達悟族分布於臺東的蘭嶼島上的六個村落，為臺灣唯一的
一支海洋民族，又稱雅美族。

Q1288

臺灣唯一的離島原住民族是哪一族？

A

達悟族

Q1289

稱為「飛魚的民族」的是哪一個原住民族？

A

達悟族

Q1290

飛魚祭是哪一個原住民族的傳統祭典？

A

達悟族

Q1291

拼板舟是哪一個原住民族的文化特色？

A

達悟族

Q1292

甩髮舞是哪一個原住民族的傳統舞蹈？

A

達悟族

Q1293

以「漁團」組織為部落運作主體的是哪一個原住民族？

A

達悟族

Q1294

和菲律賓巴丹群島島民有血統、文化關連的是哪一個原住民族？

A

達悟族

Q1295

達悟族世居於哪一個島嶼？

A

蘭嶼

> 邵族：邵族分布於南投縣魚池鄉及水里鄉，大部份邵族人居住日月潭畔的日月村，少部分原來屬頭社系統的邵人，則住在水里鄉頂崁村的大平林。

Q1296
民國90年8月8日，政府核定的原住民第10族是哪一族？

A
邵族

Q1297
人數最少的原住民族是哪一族？

A
邵族

Q1298
最早散居日月潭畔的原住民是哪一族？

A
邵族

Q1299
邵族的聖地是什麼島？

A
拉魯島（光華島）

Q1300
由早期邵族婦女在「搗粟」所發展出來的歌舞是什麼？

A
杵音之舞

> 噶瑪蘭族：噶瑪蘭族，過去居住於宜蘭，目前遷居到花蓮和臺東。

Q1301
文獻上的「蛤仔難」或「蛤仔欄」，是指今日的哪一個原住民族？

A
噶瑪蘭族

Q1302
噶瑪蘭族，原住宜蘭，在道光年間開始往何處移動？

A
花蓮

> 太魯閣族：太魯閣族大致分布北起於花蓮縣和平溪，南迄紅葉及太平溪這一廣大的山麓地帶，即現行行政體制下的花蓮縣秀林鄉、萬榮鄉及少部份的卓溪鄉立山、崙山等地。

> 撒奇萊雅族：撒奇萊雅族的聚落主要分布於臺灣東部，大致在今日的花蓮縣境內。

Q1303

撒奇萊雅族之聚落多分布於何處？

A

花蓮縣

> 賽德克族：賽德克族的發源地為德鹿灣，為現今仁愛鄉春陽溫泉一帶，主要以臺灣中部及東部地域為其活動範圍，約介於北方的泰雅族及南方的布農族之間。

> 拉阿魯哇族：高雄市桃源區高中里、桃源里以及那瑪夏區瑪雅里。

> 卡那卡那富族：高雄市那瑪夏區楠梓仙溪流域兩側，現大部分居住於達卡努瓦里及瑪雅里。

> 平埔族群大致可分為：噶瑪蘭、凱達格蘭、道卡斯、巴宰、拍瀑拉、巴布薩、洪雅、西拉雅、馬卡道。

平埔族群

Q1304

平埔族的農事，主要由誰負擔？

A

女人

Q1305

平埔族的「開向」、「收向」等祭典和哪些事情有關？

A

農耕、狩獵

> 凱達格蘭族：凱達格蘭族，是馬賽人、雷朗人、龜崙人三群人的總稱。馬賽人，主要指北濱地區的金包里、大雞籠、三貂三個社群；雷朗人的分布，以大漢溪、新店溪流經的臺北平原為主；龜崙人，大致散居在林口台地的南崁溪流域、大漢溪中上游到桃園一帶。

Q1306

凱達格蘭族原本主要分布於今日哪些地區？

A

基隆市、臺北市、新北市

西拉雅族：西拉雅族，一般又區分為兩群：西拉雅四大社——即原住於臺南平原的新港、大目降、蕭壠、麻豆四社，及大武壠四社——原住於臺南縣烏山山脈以西，曾文溪流域平原地帶的頭社、霄里、芒仔芒、茄拔四社。

Q1307

西拉雅族原本主要分布於今日哪些地區？

A

臺南平原

Q1308

以羅馬拼音方式進行文字書寫「新港文書」的是哪一個原住民族？

A

西拉雅族

Q1309

西拉雅族是以什麼方式進行祖靈的祭祀，而成為特色？

A

祀壺

Q1310

明朝的文人陳第，依其見聞完成的《東番記》所描述的對象，主要為哪一個原住民族？

A

西拉雅族

第四單元　世界史地

第一章　中國史地

適用科目：外語領隊人員-觀光資源概要　　華語領隊人員-觀光資源概要

第一節　中國歷史

Q1311

在中國北京市房山區周口店發現的原始人化石為何？

A

北京人

Q1312

在中國四川所發現之重要古人類遺址為何？

A

三星堆文化遺址

Q1313

在中國浙江所發現之重要古人類遺址為何？

A

河姆渡文化遺址

Q1314

「仰韶文化」的「仰韶」位於現今的哪一省？

A

河南

Q1315

河南偃師二里頭發掘的遺址為何？

A

二里頭文化遺址

Q1316

考古學家認為「二里頭文化」是哪個朝代的文化代表？

A

夏代文化

Q1317	A
甲骨文是考古學家在何處發掘的重要文物之一？	殷墟

Q1318	A
「爵」是哪個時期普遍使用的器皿？	殷周時期

Q1319	A
「爵」主要用來裝盛何種東西？	酒

Q1320	A
史記提到的「春秋五霸」是哪五個諸侯？	齊桓公、秦穆公、晉文公、楚莊王、宋襄公

Q1321	A
「戰國七雄」指的是哪七個國家？	韓、趙、魏、楚、燕、齊、秦

Q1322	A
「春秋五霸」中，齊國位於現在中國大陸的哪一省？	山東省

Q1323	A
「戰國七雄」中，齊國位於現在中國大陸的哪一省？	山東省

Q1324	A
古代的「臨淄」位於現在的哪一省？	山東省

Q1325	A
史稱周公制禮作樂，此處「禮」的精神所指為何？	區別貴賤、尊卑、君臣、長幼

Q1326	A
現存於中國及臺灣的前代孔廟，廟前的石碑通常寫著什麼？	有教無類

Q1327	A
被稱為「至聖」的是誰？	孔子

Q1328 被稱為「亞聖」的是誰？	**A** 孟子
Q1329 亞聖廟位於中國哪裡？	**A** 山東鄒縣
Q1330 中國本土宗教道教早期的形成淵源為何？	**A** 民間巫術與黃老崇拜的混合物
Q1331 「禮不下庶人，刑不上大夫」是出自哪一本古籍？	**A** 禮記
Q1332 春秋戰國時在邯鄲以冶鐵致富，名噪一時的是哪一位？	**A** 郭縱
Q1333 西元1972年，在山東臨沂銀雀山漢墓出土的重要文物為何？	**A** 孫臏兵法
Q1334 中國歷史上最早興建的運河為何？	**A** 邗溝
Q1335 「邗溝」是由誰開鑿的？	**A** 吳王夫差
Q1336 「都江堰」由誰率領百姓建造的？	**A** 李冰
Q1337 「都江堰」調節哪兩條河流的水量？	**A** 岷江與內江
Q1338 「都江堰」位在今日中國的哪一省？	**A** 四川
Q1339 中國秦代「兵馬俑」的原始製作目的是什麼？	**A** 隨葬俑隊

Q1340

中國歷史上「罷黜百家，獨尊儒術」的是哪一個皇帝？

A
西漢武帝

Q1341

王昭君出塞和親是在哪一個朝代？

A
漢朝

Q1342

位於敦煌附近之烽火臺遺址為何？

A
陽關遺址

Q1343

南北朝時期以佛經翻譯名聞天下的僧侶是誰？

A
鳩摩羅什

Q1344

中國無錫至蘇州間的運河最初開通的時間為何？

A
隋代

Q1345

「貞觀之治」是指唐朝哪個皇帝在位時？

A
唐太宗

Q1346

中國歷史上文成公主嫁入吐蕃，是在哪一個朝代？

A
唐代

Q1347

唐代的「龜茲」在現在的哪一省？

A
新疆省

Q1348

始建於前秦，至唐武則天時已有窟室千餘的「千佛洞」又名為何？

A
敦煌莫高窟

Q1349

唐朝義淨和尚曾經到哪裡研究佛經與梵文三次？

A
印尼

Q1350

「在夜間，市禁止商業活動，坊不准居民外出。」這是唐代的什麼制度？

A
坊市制

Q1351

唐宋之間，中國沿海因為域外貿易的勃興而成為重要通商口岸的是哪五個城市？

A
交州，廣州，泉州，明州，揚州

Q1352	A
唐宋時期，大城市的外商多居住在何處？	蕃坊
Q1353	A
唐宋時期的外商大多信奉何種宗教？	伊斯蘭教
Q1354	A
管理海船出入、徵收商稅、接待外國貢使的是宋代哪個機構？	市舶司
Q1355	A
「清明上河圖」，主要描繪的是哪一座宋代城市？	汴京
Q1356	A
「清明上河圖」的作者是誰？	張擇端
Q1357	A
南宋時期，世界最大的城市在何處？	臨安
Q1358	A
臨安是今日的何處？	杭州
Q1359	A
中國被列為世界口述及無形遺產的是何種戲曲？	崑曲
Q1360	A
「牡丹亭」、「桃花扇」屬於哪種戲曲？	崑曲
Q1361	A
現在的長城為何時所建？	明代
Q1362	A
長城在明代又稱為什麼？	邊牆
Q1363	A
「懸空寺」位於何處？	山西渾源縣翠屏山
Q1364	A
「懸空寺」的修建時代為何？	明清時期

Q1365	A
經由利瑪竇而改信天主教的中國知名知識分子是誰？	徐光啟
Q1366	A
以精緻見稱於世的淮揚飲食形成的歷史背景為何？	明清以來，淮揚為商賈集中之地
Q1367	A
明清以來，皖南徽州一地多出商賈，其地理因素為何？	徽州山多地脊，耕地不足，務農往往不足以謀生
Q1368	A
明清時期有許多園林造景，這些園林造景通常反映的是哪一種社會階級的生活美學？	文人階級
Q1369	A
19世紀末葉，被稱作「十里洋場」的是什麼地方？	上海
Q1370	A
「洋場」在當時是什麼意思呢？	租界
Q1371	A
清末上海一地稱西餐為何？	大菜
Q1372	A
清朝自強運動期間創辦的「廣方言館」，設立在哪一個城市？	上海
Q1373	A
清朝與日本簽定哪一個條約，承認朝鮮獨立？	馬關條約
Q1374	A
清代圓明園興築之目的為何？	供作清代皇家的御苑
Q1375	A
「要看百年的中國，請到＿＿＿；要看五百年的中國，請到＿＿＿；要看千年的中國，請到＿＿＿」，這3個空格依序應為哪幾個城市？	上海、北京、西安

第二節 中國地理

華南地區

Q1376

位於福建省東南部，在中世紀曾是全中國最主要通商港口的城市為何？

A

漳州

Q1377

臺灣信奉媽祖的信眾，經常組團前往大陸何地朝聖？

A

福建莆田

Q1378

福建省哪座名山被列為世界自然與文化雙遺產？

A

武夷山

Q1379

座落在中國大陸閩西和閩南的客家傳統民居建築，外型有圓有方，獲聯合國教科文組織通過列入世界人類遺產的是什麼？

A

土樓

Q1380

中國東南沿海規模最大、設置最早的「經濟特區」是哪一個？

A

深圳

Q1381

貴州高原有「天無三日晴」之稱，其主因為何？

A

地形崎嶇，造成鋒面滯留

Q1382

於西元1915年萬國博覽會中獲獎，而有國酒之稱的中國名酒為何？

A

貴州茅台酒

Q1383

中國大陸以石灰岩洞地形聞名的城市為何？

A

桂林

Q1384

中國雲貴高原的昆明市和臺灣的臺北市緯度相同，但氣溫上卻有明顯差異之主因為何？

A

地形因素

Q1385	A
雲南地區主要的都市均分布於何種地形上？	壩子

Q1386	A
「壩子」是何種地形？	斷層作用產生的河谷沖積盆地

Q1387	A
在唐朝支持下建立的南紹國，其遺跡在今雲南省的何處？	大理

Q1388	A
西雙版納有植物王國之稱，位於中國何省境內？	雲南省

Q1389	A
中國境內何民族目前仍使用象形東巴文？	納西族

Q1390	A
雲南西部縱谷地帶各山受什麼因素的影響，使其西坡的雨量比東坡多？	夏季印度洋西南季風

華中地區

Q1391	A
「全省大小湖泊遍布，渠道密如蛛網，地平土沃，是全國著名的魚米之鄉。」以上敘述最適合用來描述中國的哪一省？	江蘇省

Q1392	A
中國江南庭園建築中，最具代表的留園、網師園等，位於哪一個城市？	蘇州

Q1393	A
杭州灣南北岸均築有防潮大堤，當地稱為「海塘」，為本區海岸的特殊景觀。此種景觀之成因為何？	杭州灣口成喇叭狀

Q1394

世界開鑿最早，里程最長，工程最大，現被選為「南水北調」東線的運河是什麼運河？

A

京杭大運河

Q1395

中國長江下游5、6月間的「黃梅季節家家雨」，雨勢不大，雨期長，是何種降雨類型？

A

氣旋雨

Q1396

長江下游地區著名的觀光勝地中，位在安徽省南方，被評為「中國眾山之最」的是什麼地方？

A

黃山

Q1397

中國大陸著名的觀光景點黃山，是由何種岩石所構成？

A

花崗岩

Q1398

「黃山四絕」是黃山的哪幾項特殊景觀？

A

奇松、怪石、雲海、溫泉

Q1399

三峽大壩的完工對哪一地區的防洪及水電的供應上幫助最大？

A

湖北地區

Q1400

中國有瓷都之稱的是哪裡？

A

江西省景德鎮

Q1401

中國四大書院之一的白鹿洞書院位於中國哪一省？

A

江西省

Q1402

中國大陸四川著名的風景區九寨溝，其地名由來為何？

A

九個藏族村寨

Q1403

將死者棺木放置在懸崖絕壁上的葬法為何？

A

懸棺葬

Q1404

最知名的「懸棺葬」地點是哪裡？

A

四川珙縣

華北地區

Q1405

中國大陸五嶽中哪裡是歷代皇帝前往祭祀封禪之地？

A
泰山

Q1406

五嶽之東嶽「泰山」位於哪一個地理區？

A
山東丘陵

Q1407

中國大陸第一個被聯合國列入的世界自然遺產為何？

A
泰山風景名勝區

Q1408

山東省青島市由於歷史因素，市區內許多建築充滿何國的風格？

A
德國

Q1409

山東萊陽的知名溫帶水果為何？

A
梨

Q1410

北京「沙塵暴」常出現的季節為何？

A
春季

Q1411

北京故宮外朝建築的三大殿，由南向北依序為何？

A
太和殿、中和殿、保和殿

Q1412

曾經是中國明清時期的金融中心，現被列為世界文化遺產的城市為何？

A
平遙古城

Q1413

「平遙古城」位於中國哪一省？

A
山西省

Q1414

歷代共有11個朝代建都，有大雁塔、小雁塔、秦始皇陵、華清池等古蹟的是中國哪一個城市？

A
西安

Q1415

「黃帝陵」景點位於何處？

A
陝西黃陵

第四單元

世界史地

Q1416	**A**
中國大陸華北地區的氣候特徵為何？	冬冷夏熱，雨量變率大
Q1417	**A**
秦嶺是中國大陸地理上的重要分界，是哪兩種作物的分界線？	水稻、小麥
Q1418	**A**
萬里長城的主要關口，由東往西排列依序為何？	山海關、居庸關、雁門關、嘉峪關
Q1419	**A**
黃土高原與華北平原為兩大地理區，以何為分界？	太行山
Q1420	**A**
黃土高原上的黃土可開挖成窯洞的主因為何？	直立性

東北地區

Q1421	**A**
中國東北每年以舉辦冰雕節聞名的城市為何？	哈爾濱
Q1422	**A**
有「中國寒極」之稱的是中國哪一城市？	漠河
Q1423	**A**
東北地區又稱為「白山黑水」，其中的「白山」指的是什麼？	長白山
Q1424	**A**
東北地區又稱為「白山黑水」，其中的「黑水」指的是什麼？	黑龍江
Q1425	**A**
中國大陸最深的火口湖為何？	長白山天池

蒙新地區

Q1426 中國內蒙古地區為蒙古族分布區，為了適應當地的地理環境，過著何種生活模式？	A 逐水草而居
Q1427 「天蒼蒼，野茫茫，風吹草低見牛羊。」描寫的是什麼民族的生活？	A 游牧民族
Q1428 絲路的起點，亦是中國著名的佛教窟洞所在之處為何？	A 敦煌
Q1429 今日蒙古高原的西南方，以及玉門關以西的廣大地域在中國古代稱為什麼？	A 西域
Q1430 「朝穿皮襖午穿紗」是描述中國大陸新疆地區的何種氣候特徵？	A 日溫差大
Q1431 被稱為吐魯番的生命泉源的是什麼設施？	A 坎井
Q1432 「坎井」將水引入地下，主要的目的為何？	A 防止蒸發
Q1433 新疆南部天山和崑崙山之間，最大的盆地是？	A 塔里木盆地

青藏高原

Q1434 青藏高原居民的主要農牧活動為何？	A 山牧季移
Q1435 布達拉宮是屬於世界遺產中何種遺產？	A 宗教遺址

中國大陸西藏著名的藏羚羊保護區位於哪一個地
區？

A

可可西里

第二章 亞洲史地

第四單元 世界史地
 第二章 亞洲史地

適用科目：外語領隊人員-觀光資源概要　　華語領隊人員-觀光資源概要

Q1437

亞洲三大半島，由東往西排列，依序為何？

A

中南半島、印度半島、阿拉伯半島

Q1438

亞洲人口分布不均勻的最主要影響因素為何？

A

氣候與地形

Q1439

亞洲大部分地區屬於季風型氣候，其季風強盛的原因為何？

A

海陸性質的差異

Q1440

東亞地區經濟發展都是以何種導向為目標？

A

出口導向

第一節　東北亞

日本

Q1441

日本從什麼時代開始從狩獵採集轉變成農耕家畜的時代？

A

彌生時代

Q1442

傳說中的第一代日本天皇是哪一位？

A

神武天皇

Q1443

日本自聖德太子輔政起約一世紀，稱為什麼時代？

A

飛鳥時代

Q1444 「飛鳥時代」這個名稱的源由為何？	**A** 當時日本的首都在現今奈良縣飛鳥地方
Q1445 日本的「平城京」與「平安京」是仿傚唐代的哪一個城市規劃的？	**A** 長安城
Q1446 「平城京」是現代日本的哪一個都市？	**A** 奈良
Q1447 「平安京」是現代日本的哪一個都市？	**A** 京都
Q1448 平安時代日本古典文學的代表作品為何？	**A** 源氏物語
Q1449 將佛教真言宗傳入日本，並成為日本真言宗開山祖的是誰？	**A** 空海
Q1450 西元12至13世紀之間傳入日本，大受武士歡迎，對寺院庭園設計、日本藝術都有巨大影響的是佛教的哪一個流派？	**A** 禪宗
Q1451 江戶時代下令鎖國的是哪位將軍？	**A** 德川家光
Q1452 日本於寬永年間施行鎖國政策後，國內規模最大的商業都市為何？	**A** 大阪
Q1453 日本江戶時代文化最大的特色為何？	**A** 庶民色彩濃厚
Q1454 鎖國時期允許清朝和荷蘭船隻進入的港口為何？	**A** 長崎

Q1455

17至19世紀，日本對西學的稱呼為何？

A

蘭學

Q1456

西元1853年，打開幕府鎖國的「黑船事件」，是哪一個國家發動的？

A

美國

Q1457

西元1867年（慶應3年），提出「大政奉還」的是誰？

A

坂本龍馬

Q1458

日本明治維新時，擬定憲法的領導人物是誰？

A

伊藤博文

Q1459

日本明治元年遷都至江戶，並將江戶改名為何？

A

東京

Q1460

日本明治維新變革後，受到打擊最大的社會階層為何？

A

士族

Q1461

明治維新推動之後，許多有識之士提倡在學習西方文化的同時，仍需保有日本的傳統文化，該主張簡稱為何？

A

和魂洋才

Q1462

西元1895，代表日本政府與清廷簽訂馬關條約的是誰？

A

伊藤博文

Q1463

日本在第二次世界大戰初期根據什麼條約取得特魯克等島嶼？

A

凡爾賽條約

Q1464

第二次世界大戰，導致日本投降的主要原因為何？

A

美國於廣島及長崎投擲原子彈

第四單元

世界史地

Q1465	A
有「東方不列顛」之稱的是哪個國家？	日本
Q1466	A
日本四大島中，哪個島的面積最大？	本州
Q1467	A
日本群島「為東亞島弧的一部分」，這反映了何種自然環境特徵？	多火山地震
Q1468	A
日本本州島的三大平原，由北往南排列依序為何？	關東平原、濃尾平原、近畿平原
Q1469	A
東京、大阪、橫濱、名古屋為日本四大城市，依人口多寡排序為何？	東京、橫濱、大阪、名古屋
Q1470	A
日本冬雨區的分布，主要和什麼因素有關？	西北季風
Q1471	A
日本冬季時何處降雪最豐？	日本海沿岸
Q1472	A
日本人視為「聖山」的富士山，位於哪一個島？	本州島
Q1473	A
日本工業原料完全依賴進口，其工業用地主要取自於何種土地？	海埔地
Q1474	A
日本本州島北部的白神山地，目前還保留世界何種最多的原始森林？	山毛櫸
Q1475	A
日本的「櫻前線」主要受哪一項自然因素影響？	緯度
Q1476	A
奉祀天照大神，成為日本地位最高的神社為何？	伊勢神宮

Q1477	A
日本三大祭典中，位於京都的為何？	祇園祭

Q1478	A
日本三大祭典中，位於大阪的為何？	天神祭

Q1479	A
日本三大祭典中，位於東京的為何？	神田祭

Q1480	A
京都著名寺院「金閣寺」是哪一位幕府將軍修建而成的？	足利義滿

Q1481	A
足利義滿建造的「花之御所」是什麼地方？	室町殿

韓國

Q1482	A
韓國文字的起源為何？	訓民正音

Q1483	A
韓國歷史上首次統一朝鮮半島的王國為何？	新羅

Q1484	A
西元14世紀末，高麗王朝的動亂結束，朝鮮半島獲得統一，史稱什麼王朝？	朝鮮王朝（李氏王朝）

Q1485	A
「明成皇后」是韓國哪一個王朝的人物？	朝鮮王朝（李氏王朝）

Q1486	A
「景福宮」建於哪一個朝代？	朝鮮王朝（李氏王朝）

Q1487	A
韓國的佛國寺是8世紀末所建造之木造建築，是何時焚燬的？	豐臣秀吉侵略朝鮮時

Q1488

西元1919年，由漢城發源，進而擴展到全朝鮮半島的大規模抗日運動為何？

A

三一運動

Q1489

南北韓的分界線為何？

A

北緯38度線

Q1490

大韓民國首任總統為誰？

A

李承晚

Q1491

西元1953年北韓、中共與聯軍，在何處簽署停戰協定？

A

板門店

Q1492

西元1980年韓國政府宣布戒嚴，隨即發生大規模學生示威活動，最後導致軍隊武力鎮壓，造成嚴重死傷，史稱什麼事件？

A

光州事件

Q1493

西元1980年光州事件時派兵鎮壓的南韓政治人物是誰？

A

全斗煥

Q1494

西元1988年奧運在哪裡舉行？

A

漢城（首爾）

Q1495

西元2000年南北韓元首於何處舉行歷史性高峰會？

A

平壤

Q1496

西元2000年因促成南北韓舉行高峰會議而獲得諾貝爾和平獎的是誰？

A

金大中

Q1497

南韓稱為「沒有圍牆的博物館」的城市是哪裡？

A

慶州

Q1498

利用天然港灣優勢發展為南韓第一大港的是哪裡？

A
釜山

Q1499

韓國唯一被聯合國國際教科文組織選為生物圈保護區為何處？

A
雪嶽山國家公園

Q1500

以花崗岩山峰、峽谷、瀑布、森林景觀聞名之南韓最著名的國家公園為何？

A
雪嶽山國家公園

Q1501

朝鮮半島最主要的脊梁山脈是什麼山？

A
大白山脈

Q1502

朝鮮半島民居在臥室設置何種設施以因應寒冬？

A
炕

Q1503

朝鮮時代祭禮，正初、冬至等大節日王妃穿的衣服稱做什麼？

A
翟服

Q1504

工業發展需要有良好的區位條件，北韓優於南韓的工業區位條件為何？

A
原料與動力

Q1505

北韓首次向南韓人開放的第一個旅遊景區為何？

A
金剛山

第二節　東南亞

Q1506

東南亞小乘佛教信仰區主要分布在哪裡？

A
中南半島各國

Q1507

同時流經中南半島五國的是哪一條河流？

A
湄公河

Q1508	A
東南亞熱帶栽培業經歷四百年不衰的重要關鍵為何？	華人移入

Q1509	A
東南亞在種族和文化方面深具過渡性色彩，形成此一現象的主因為何？	地理位置

Q1510	A
西元13世紀時，哪一種宗教大規模傳入東南亞地區？	伊斯蘭教

中南半島

泰國

Q1511	A
在中南半島上最早建立的泰族王朝為何？	素可泰王朝

Q1512	A
電影《國王與我》所描述的泰國國王是誰？	拉瑪四世（蒙固）

Q1513	A
泰國開始實行現代化改革的國王是誰？	拉瑪四世（蒙固）

Q1514	A
近代歷任泰國國王皆曾積極進行現代化建設，其中曾出訪歐洲、廢除奴隸制度、設立專門學校、修築鐵公路及開辦郵電事業的是誰？	拉瑪五世

Q1515	A
蒙古人入侵東南亞，間接促成東南亞哪一個國家的崛起？	泰國

Q1516	A
19世紀，西方列強入侵亞洲時，東南亞唯一的獨立國是哪一國？	泰國

Q1517	A
泰國能倖保獨立之原因為何？	運用其領土緩衝地位與外交
Q1518	A
19世紀後半葉，在暹羅（今泰國）實施一系列的改革措施，使暹羅在20世紀初成為亞洲少數近代化國家的君主是誰？	朱拉隆功
Q1519	A
世界最大的稻米輸出國家為何？	泰國
Q1520	A
泰國稻米生產地主要分布在何處？	昭披耶河三角洲
Q1521	A
西元2011年泰國首都曼谷遭暴洪所侵襲，這是哪一條河川所造成的？	昭披耶河
Q1522	A
有「東方威尼斯」之稱的是哪個城市？	曼谷

越南

Q1523	A
中南半島各國中，漢化程度最深的國家為何？	越南
Q1524	A
11世紀時，越南李朝建立首都於現今的哪一個城市？	河內
Q1525	A
西元1428年，領導越南人驅逐中國明朝統治建立大越王國的是誰？	黎利
Q1526	A
清朝何時放棄越南的宗主權？	第二次順化條約

Q1527

17世紀初，在越南以越語傳播天主教，並創現今拉丁化拼音的越語文字，積極鼓吹法國應占領越南的傳教士是誰？

A

亞歷山大・羅德

Q1528

法國的勢力什麼時候開始入侵越南？

A

19世紀

Q1529

西元1954年法軍在越南的哪一場戰役大敗，而在同年的日內瓦會議後，退出越南？

A

奠邊府戰役

緬甸

Q1530

中南半島面積最大的是哪一國？

A

緬甸

Q1531

緬甸歷史上出現的第一個族群為何？

A

驃族

Q1532

西元849年左右，緬族在上緬甸伊洛瓦底江西岸建立的王國是什麼王朝？

A

蒲甘王朝

Q1533

西元11世紀中期，緬甸首次完成全境統一的是哪一個王朝？

A

蒲甘王朝

Q1534

緬甸蒲甘王朝信奉何種宗教？

A

佛教

Q1535

緬甸內陸最大水陸交通中心，且名勝古蹟眾多的是哪一個城市？

A

曼德勒

Q1536

緬甸首都是哪裡？

A

奈比多

Q1537

緬甸的最大都市是哪裡？

A

仰光

柬埔寨

Q1538

吳哥窟是在何時建造的？

A

12世紀初

Q1539

柬埔寨著名的世界遺產「吳哥窟」，建於哪一個君主時期？

A

蘇魯亞巴爾曼二世

Q1540

蘇魯亞巴爾曼二世建造吳哥窟的主要原因為何？

A

信仰印度教

Q1541

中國典籍上稱柬埔寨為何？

A

真臘

寮國

Q1542

中南半島上唯一的內陸國為何？

A

寮國

Q1543

寮國森林之破壞消失與何種耕作方式有關？

A

游耕

馬來群島

菲律賓

Q1544

16世紀初，哪一國的勢力進入菲律賓群島？

A

西班牙

Q1545

西班牙統治菲律賓時，採用政教合一的策略，當時之宗教為何？

A

天主教

Q1546	A
西班牙佔領菲律賓群島北部與中部後，在哪裡設立總督府？	馬尼拉

Q1547	A
菲律賓天然災害眾多，其中災害最嚴重且頻繁的為何？	風災

Q1548	A
亞洲唯一以信奉天主教為主的國家為何？	菲律賓

Q1549	A
菲律賓何處主信仰伊斯蘭教？	南部

Q1550	A
被稱為菲律賓「民主之父」的是誰？	黎薩

Q1551	A
19世紀末，作品描述西班牙統治下菲律賓人的悲慘遭遇，推動菲律賓人的民族覺醒的民族主義者和文學家是誰？	黎薩

馬來西亞

Q1552	A
西元1511年，率領傭兵攻陷麻六甲，建立葡萄牙人在東南亞殖民據點的是誰？	阿豐索・德・亞伯奎

Q1553	A
馬來西亞的「獨立之父」是誰？	東姑・阿布杜爾・拉赫曼

Q1554	A
西元1993年，提出「亞洲價值」的口號，企圖擺脫長久以來的「歐洲中心論」觀念的馬來西亞總理是誰？	馬哈迪

Q1555	A
馬來西亞最重要的金屬礦產為何？	錫礦

Q1556 東南亞國家中,橡膠及油棕生產量居世界重要地位的國家為何?	A 馬來西亞
Q1557 西元1963年成立的馬來西亞聯邦,由哪些國所組成?	A 馬來亞、沙撈越、沙巴、新加坡

印尼

Q1558 世界上最大的群島國家為何?	A 印尼
Q1559 15、16世紀以後,印尼逐漸改信何種宗教?	A 伊斯蘭教
Q1560 16世紀葡、西、荷、英等國主要爭奪印度尼西亞群島的什麼產品?	A 香料
Q1561 17、18世紀移植至爪哇的主要經濟作物為何?	A 咖啡
Q1562 19世紀,現在的印尼成為哪一個國家的殖民地?	A 荷蘭
Q1563 西元1830年,荷蘭殖民政府推行什麼制度,以解決印尼的經濟低迷問題?	A 強迫種植制
Q1564 西元1900年,荷蘭殖民政府為開創更好的經商機會,在印尼實施什麼政策?	A 倫理政策
Q1565 帶領印尼人民爭取獨立,並於獨立後擔任印尼第一任總統的是誰?	A 蘇卡諾

Q1566	A
印尼經濟發展的核心區為何？	爪哇

Q1567	A
東方四大文明古跡之一，位於爪哇島中部，代表印度爪哇藝術典範的是什麼寺廟？	婆羅浮屠寺

Q1568	A
印尼爪哇中部的婆羅浮屠為何風格？	佛教

Q1569	A
婆羅浮屠寺興建於9世紀的哪一個王朝？	賽倫德拉

Q1570	A
印尼峇里島上的居民，大多信奉什麼宗教？	印度教

Q1571	A
印尼外匯之收入主要來自於何種天然資源？	石油及天然氣

Q1572	A
印尼首都在哪裡？	雅加達

Q1573	A
巴達維亞是哪個城市的舊名？	雅加達

新加坡

Q1574	A
東南亞哪個城市控制太平洋與印度洋之孔道麻六甲海峽？	新加坡

Q1575	A
西元1819年新加坡成為英國人的殖民地，主要開埠功臣是何人？	萊佛士

第三節　南亞

Q1576

南亞自然環境中，影響當地居民生活最重要的因素為何？

A

季風

Q1577

南亞農業發展主要受到何種季風影響？

A

西南季風

Q1578

南亞信仰人數最多，分布最廣的宗教為何？

A

印度教

Q1579

南亞的印度半島被稱為次大陸的原因為何？

A

地形阻礙與亞洲隔離

Q1580

南亞地區北有高山屏障，自成一封閉區域，但境內仍分屬多國，其主要影響因素為何？

A

宗教

印度

Q1581

在歷史上，印度第一個統一王朝為何？

A

孔雀王朝

Q1582

西元前3世紀統一大部分印度半島，並將佛教推廣到東南亞其他地區的是誰？

A

鳩摩羅笈多王

Q1583

印度著名的泰姬瑪哈陵，建於哪一個王朝？

A

蒙兀兒王朝

Q1584

第一個前往印度殖民的歐洲國家為何？

A

葡萄牙

Q1585

15世紀末，哪一個葡萄牙航海家首航至印度？

A

達伽馬

第四單元

世界史地

Q1586

西元1526年巴貝爾在印度北部建立哪一個王國，開啟伊斯蘭穆斯林統治印度的時代？

A

蒙兀兒王朝

Q1587

西元前1500年左右，阿利安人逐漸遷移到印度河流域，為了與被征服民族保持隔離，避免血統混雜，他們發展了什麼社會制度？

A

種姓制度

Q1588

印度境內貧富不均情況嚴重，造成此現象的主因為何？

A

種姓制度

Q1589

目前造成印度社會動盪不安之主要因素為何？

A

種族、宗教之差異

Q1590

印度教有四大階級，其中主要促進東南亞「印度教化」的是哪一階級？

A

婆羅門

Q1591

恆河為印度的聖河，其充沛的降水，主要來自於哪一個海域的水氣？

A

孟加拉灣

Q1592

印度半島降雨最多的阿薩密省卡夕丘陵區，其主要的降雨類型為何？

A

地形雨

Q1593

有印度第一大港之稱，亦為重要的棉紡織工業中心，為哪一個城市？

A

孟買

Q1594

印度因經濟迅速崛起有「矽谷高原」稱號之城市為何？

A

邦加羅爾

Q1595

印度大平原上之重要城市興起，主因為何？

A

交通

巴基斯坦

Q1596

西元1947年印度半島脫離英國獨立，但隨即發生印度教徒和伊斯蘭教徒之間的大仇殺，其後伊斯蘭教徒脫離印度，另建什麼國家？

A

巴基斯坦

Q1597

巴基斯坦近年人口快速增加，目前卻有百萬公頃耕地淪為荒地，其最主要原因為何？

A

強烈蒸發作用致土壤鹽化

孟加拉

Q1598

全世界年平均降雨量最多的是哪一個國家？

A

孟加拉

Q1599

孟加拉是世界最貧窮國家之一，其主因為？

A

氣候災害

Q1600

孟加拉於西元1971年脫離巴基斯坦獨立，其主要原因為？

A

分屬伊斯蘭教什葉派與遜尼派

尼泊爾

Q1601

釋迦牟尼出生地在今日哪一個國家的境內？

A

尼泊爾

Q1602

有「節日之邦」之稱的國家為何？

A

尼泊爾

Q1603

尼泊爾國內哪一族群占最多數？

A

廓爾喀人

第四節　西亞

Q1604	A
亞洲有「五海橋樑」之稱的地區是哪裡？	西亞
Q1605	A
亞洲的何處會出現溫帶冬雨型氣候？	西亞
Q1606	A
西亞都市化程度的變化之主因為何？	石油帶動經濟發展，大量外國人移入
Q1607	A
西亞的約旦河注入何處？	死海
Q1608	A
阿拉伯半島主要的地形為何？	高原
Q1609	A
阿拉伯半島原本與非洲相連，後來因為何處陷落而分開？	紅海
Q1610	A
西亞特殊的取水方式為何？	坎井
Q1611	A
西亞的地中海沿岸地區放牧業發達，主要的牲畜為何？	羊
Q1612	A
地屬乾燥與半乾燥氣候的西亞，何處降雨量最少？	裏海沿岸
Q1613	A
西亞是哪三大宗教的發源地？	基督教、伊斯蘭教、猶太教
Q1614	A
西亞有「小亞細亞」之稱的自然區為何？	安那托力亞高原

Q1615

死海（-392公尺）為世界陸地最低之處，其最主要成因為何？

A

斷層陷落

以色列

Q1616

西亞地區最大的工業國為何？

A

以色列

Q1617

西亞哪個城市名稱的意思是「和平之城」？

A

耶路撒冷

Q1618

三千年來三教共尊的聖城耶路撒冷，同時存在著哪三個宗教？

A

猶太教、伊斯蘭教、基督教

Q1619

發展「奇布茲」社區，成為重要的農產、開墾、防禦單位的是哪個國家？

A

以色列

Q1620

西元 1978年在美國的調停下，哪個國家和以色列簽訂大衛營協議，改變阿拉伯國家一致對抗以色列的戰略？

A

埃及

伊拉克

Q1621

位居兩河流域精華區，自古以來農業發達的國家為何？

A

伊拉克

Q1622

伊拉克的首都是哪個城市？

A

巴格達

Q1623

伊拉克北邊的庫德族人之牧羊方式為何？

A

山牧季移

Q1624	A
伊斯蘭教什葉派在西元8世紀建立的以巴格達為中心的王朝為何？	阿拔斯王朝

Q1625	A
古文明發源地美索不達米亞平原，在今日主要是屬於哪一國的領土	伊拉克

伊朗

Q1626	A
伊朗的首都是哪一個城市？	德黑蘭

Q1627	A
西亞地區人口最多的都市為何？	德黑蘭

敘利亞

Q1628	A
第一次世界大戰後，敘利亞委為哪個國家統治？	法國

沙烏地阿拉伯

Q1629	A
沙烏地阿拉伯的首都是哪一個城市？	利雅德

Q1630	A
回教的聖地麥加位於哪一國境內？	沙烏地阿拉伯

Q1631	A
位於麥加的穆罕默德祈禱和靜思之處為何？	卡巴天房

阿富汗

Q1632

19世紀末，被形容為「兩頭獅子（指英、俄兩大帝國）之間的一隻山羊」的國家為何？

A

阿富汗

葉門

Q1633

位於紅海南口，同時是印度洋經紅海通往地中海的要港是哪個城市？

A

亞丁

土耳其

Q1634

跨歐亞兩洲，扼黑海進出地中海的通道之國家為何？

A

土耳其

Q1635

土耳其的首都是哪一個城市？

A

安卡拉

Q1636

土耳其最大城市為何？

A

伊斯坦堡

Q1637

拜占庭帝國的政治中心是哪一個城市？

A

君士坦丁堡

第三章 歐洲史地

第四單元 世界史地
　第三章 歐洲史地

適用科目：外語領隊人員-觀光資源概要　　華語領隊人員-觀光資源概要

Q1638
歐洲居民可分為哪三大語系？

日爾曼語系、拉丁語系、斯拉夫語系

Q1639
目前世界遺產最多之地區為哪一洲？

A
歐洲

Q1640
西南歐國家的居民主要信奉何種宗教？

A
羅馬公教

Q1641
提供歐洲居民向海洋發展的的地形特色為何？

A
多天然港灣

Q1642
萊茵河流經哪些國家？

A
瑞士、列支敦斯登、奧地利、德國、法國、荷蘭

Q1643
阿爾卑斯山區的南坡聚落分布上限遠比北坡的聚落高，其原因為何？

A
日射與日照

Q1644
古代歐洲何種文字將部落的居住地稱為波利斯？

A
希臘文字

Q1645
羅馬帝國時期，讓天主教合法化的皇帝是誰？

A
君士坦丁

Q1646
西羅馬帝國滅亡的主要原因是受到何種民族的攻擊？

A
匈奴人

Q1647 歐洲建築中以拱門、門廊、圓形屋頂等型式著稱的是哪一種建築？	**A** 羅馬建築
Q1648 歐洲建築中以尖形拱門、肋狀拱頂與飛拱是哪一種建築型式的特色？	**A** 哥德式建築
Q1649 以雄偉、華麗、並模仿希臘羅馬的藝術特質的是哪一種藝術風格？	**A** 巴洛克風格
Q1650 歐洲人在16世紀自美洲引進的重要食物為何？	**A** 馬鈴薯
Q1651 巧克力是何人引入歐洲的？	**A** 西班牙探險家科提斯
Q1652 巧克力是從哪一國引入歐洲的？	**A** 墨西哥
Q1653 鐵達尼號遠洋巨輪撞到冰山的船難事件發生於西元哪一年？	**A** 1912年

第一節　西歐

Q1654 阿爾卑斯山之第一高峰為何？	**A** 白朗峰
Q1655 白朗峰座落於西歐哪三國的交界？	**A** 義大利、瑞士、法國
Q1656 倫敦盆地與巴黎盆地原同為一個大盆地的東西兩半部，後因何者而分開？	**A** 英吉利海峽

英國

Q1657	A
西元1295年，召開「標準議會」的是哪一位英國國王？	愛德華一世
Q1658	A
英國在西元1455年持續到1485年的三十年戰爭又稱為什麼戰爭？	玫瑰戰爭
Q1659	A
玫瑰戰爭指的是哪兩個家族間的內戰？	約克與蘭卡斯特
Q1660	A
新教中最特別的英國國教派是哪一位英國國王所創？	亨利八世
Q1661	A
西元1588年，英國擊敗哪一國的艦隊成為海上強權？	西班牙
Q1662	A
西元1819年，為英國取得新加坡殖民統治的是誰？	湯瑪斯‧萊佛士
Q1663	A
英國所有成年婦女於何時獲得選舉權？	1928年
Q1664	A
18世紀中葉的工業革命最早發生在哪一個國家？	英國
Q1665	A
帶動英國工業革命的產品為何？	羊毛
Q1666	A
最早建鐵路的是哪一個國家？	英國

Q1667 英國聯合王國主要分為哪四個地區？	**A** 英格蘭、蘇格蘭、威爾斯、 北愛爾蘭
Q1668 英國現今可以藉由海底隧道，直接與歐洲哪一個 國家連接？	**A** 法國
Q1669 有「棉都」之稱的城市為何？	**A** 曼徹斯特
Q1670 有「霧都」之稱的城市為何？	**A** 倫敦
Q1671 倫敦冬季常出現大霧的原因為何？	**A** 受到北大西洋暖流、盛行西 風和溫帶氣旋的影響
Q1672 「西敏寺」在哪個城市？	**A** 倫敦
Q1673 「聖保羅教堂」在哪個城市？	**A** 倫敦
Q1674 英國第一位女性首相是誰？	**A** 柴契爾夫人
Q1675 披頭四合唱團來自哪個國家？	**A** 英國
Q1676 首先享有不受地方政府管轄的學術自由起源地是 哪所大學？	**A** 劍橋大學

法國

Q1677 法國巴黎的凡爾賽宮，為哪一個君主在位時所 建？	**A** 路易十四

Q1678	A
法國大革命發生於西元哪一年？	1789年

Q1679	A
法國大革命被送上斷頭台的國王是誰？	路易十六

Q1680	A
拿破崙的滑鐵盧之役，發生於西元哪一年？	1815年

Q1681	A
法國二月革命後，奧皇斐迪南一世被迫頒布新憲法，成立立憲政府，並廢除什麼制度？	農奴制度

Q1682	A
西元1889年，法國為了舉辦世界博覽會興建了什麼鐵塔？	艾菲爾鐵塔

Q1683	A
英法海底隧道穿過哪一個海峽？	英吉利海峽

Q1684	A
流經巴黎的是哪一條河流？	賽納河

Q1685	A
法國巴黎聞名全球的紅磨坊歌舞表演，是哪一種舞蹈的起源？	康康舞

Q1686	A
法國巴黎的聖母院是中古時代何種建築樣式的代表性建築？	哥德式

Q1687	A
出產高級葡萄酒的香檳區位於哪一個國家？	法國

Q1688	A
法國的高鐵TGV於西元哪一年通車？	1981年

Q1689	A
由法國里昂搭乘TGV列車前往亞維農地區，此路線主要是循著哪一條河流的河谷地區前進？	隆河

Q1690

法國南部隆河河谷，冬春兩季常有強烈而乾冷的
風沿河谷南吹，常造成當地何種影響？

A
葡萄、菜圃的災害

Q1691

達文西的「蒙娜麗莎的微笑」收藏在哪一個博物
館？

A
羅浮宮

Q1692

大衛的「拿破崙一世加冕典禮」收藏在哪一個博
物館？

A
羅浮宮

Q1693

米勒的「拾穗」收藏在哪一個博物館？

A
奧賽美術館

Q1694

世界上首先採用公尺、公斤十進位制的是哪一個
國家？

A
法國

德國

Q1695

全球第一個出現高速公路的是哪一個國家？

A
德國

Q1696

擁有歐洲最繁忙而且里程數最長的高速公路系統
的是哪一個國家？

A
德國

Q1697

世界名著的格林童話是哪一個國家的童話故事？

A
德國

Q1698

德國的基爾運河是溝通哪兩個海域的運河？

A
北海和波羅的海

Q1699

位於萊茵河流域的德國工業城市為何？

A
法蘭克福

Q1700

建於19世紀的德國新天鵝堡，位於德國的哪個地區？

A

巴伐利亞

Q1701

西元1517年對天主教會提出改革95條理論的是誰？

A

馬丁・路德

Q1702

西元1884～1885年間，為了協調歐洲國家在非洲的爭奪，德國首相俾斯麥召開了哪一個會議？

A

柏林會議

瑞士

Q1703

瑞士首都是哪一個城市？

A

伯恩

Q1704

瑞士主要使用哪四種語言？

A

德語、法語、義大利語、羅曼斯語

Q1705

西元1920年成立的「國際聯盟」之總部設在哪一座城市？

A

日內瓦

Q1706

宗教改革家約翰・喀爾文的新教改革從哪個城市開始？

A

日內瓦

Q1707

瑞士長度最長的冰河為何？

A

阿萊奇冰河

比利時

Q1708

比利時首都是哪一個城市？

A

布魯塞爾

Q1709

歐盟總部設立在哪裡？

A

布魯塞爾

Q1710

歐盟正式成立於西元哪一年？

A

1993年

荷蘭

Q1711

荷蘭首都是哪一個城市？

A

阿姆斯特丹

Q1712

曾經佔領臺灣的東印度公司屬於哪一個國家？

A

荷蘭

Q1713

著名的畫家林布蘭是哪一國人？

A

荷蘭

奧地利

Q1714

奧地利首都是哪一個城市？

A

維也納

Q1715

「音樂之都」是哪一個城市？

A

維也納

第二節　南歐

Q1716

南歐地區有哪三個半島？

A

伊比利半島、義大利半島、巴爾幹半島

Q1717

地中海型氣候的主要特徵為何？

A

冬季溫和多雨、夏季炎熱乾燥

Q1718

南歐地中海型氣候區水源缺乏，農業之灌溉水源主要來自哪裡？

A

冬季高山降雨和降雪

希臘

Q1719

希臘位於哪一個半島？

A

巴爾幹半島

Q1720

希臘多山，只有三分之一的土地可以耕作，主要是因為哪種地質的分布？

A

石灰岩

Q1721

被喻為「歐洲文化的搖籃」的是哪一個國家？

A

希臘

Q1722

古希臘建築的主要特徵為何？

A

列柱廊

Q1723

古希臘人主要的輸出農產為何？

A

葡萄和橄欖

Q1724

古希臘城邦通常建造在山頂，並且由城堡、神廟與祭壇結合而成，此種建築群稱作什麼？

A

衛城

Q1725

希臘雅典著名的巴特農神殿是為了紀念哪一個神祇？

A

雅典娜

Q1726

近代在雅典舉辦的奧林匹克運動會起源於西元哪一年？

A

1896年

Q1727

希臘邁諾亞文明主要起源於哪一個島嶼？

A

克里特島

Q1728

希臘思想家柏拉圖在哪一本書中，主張應由哲學家來統治邦國？

A
理想國

義大利

Q1729

「拉丁文化」的起源地是哪一個國家？

A
義大利

Q1730

有「義大利的穀倉」之稱的是哪一個平原？

A
波河平原

Q1731

義大利的羅馬，有哪一條河流流貫其間？

A
臺伯河

Q1732

比薩斜塔位於哪一個國家？

A
義大利

Q1733

義大利的何種礦產產量為世界第一？

A
大理石

Q1734

龐貝城是因為西元前79年哪一座火山噴發而被吞沒的？

A
維蘇威火山

Q1735

最具有代表性的早期資本主義城市為何？

A
威尼斯

Q1736

近代義大利玻璃製造中心是哪裡？

A
威尼斯

Q1737

義大利海陸貿易中心威尼斯緊鄰哪一個附屬海？

A
亞得里亞海

Q1738

歐洲最早設立的是哪一所大學？

A
波隆那大學

Q1739

法拉利跑車出產自哪一國？

A
義大利

Q1740	A
義大利佛羅倫斯以銀行業致富的著名家族為何？	麥第奇
Q1741	A
14至16世紀的文藝復興運動起於哪一個國家？	義大利
Q1742	A
達文西的著名畫作「最後的晚餐」存放於哪間教堂？	米蘭的聖母感恩教堂
Q1743	A
達文西所繪之「最後的晚餐」，其繪畫主題源出於哪一部宗教經典？	新約聖經
Q1744	A
「蒙娜麗莎」的作者是誰？	達文西
Q1745	A
文藝復興時期，充分運用透視法繪圖的畫家是誰？	達文西
Q1746	A
米開朗基羅的著名畫作「創世紀」存放於何處？	梵蒂岡的西斯丁禮拜堂
Q1747	A
米開朗基羅的著名畫作「最後的審判」存放於哪間教堂？	梵蒂岡的西斯丁禮拜堂
Q1748	A
文藝復興時完成雕刻大衛像的人是誰？	米開朗基羅

西班牙

Q1749	A
法國與西班牙是以哪一座山為界？	庇里牛斯山
Q1750	A
西班牙的工業主要集中在哪裡的工業區？	東北部

Q1751	A
西班牙的東北部工業區，是以哪個城市為主要的工業中心？	巴塞隆納
Q1752	A
從西元1883年建造至今已逾百年，仍在持續的建造中的是哪一座教堂？	聖家堂
Q1753	A
聖家堂座落於哪一座城市？	巴塞隆納
Q1754	A
聖家堂是哪一位建築大師的作品？	安東尼・高第
Q1755	A
奎爾公園位於何處？	巴塞隆納
Q1756	A
奎爾公園是哪一位建築大師的作品？	安東尼・高第
Q1757	A
西班牙的奔牛節在哪一個城市舉行？	旁羅那
Q1758	A
發現美洲新大陸的是哪一位航海家？	哥倫布
Q1759	A
哥倫布是哪一國贊助的航海家？	西班牙
Q1760	A
哥倫布在西元哪一年發現新大陸？	1492年
Q1761	A
率領西班牙人擊敗印加帝國的是哪一位西班牙探險家？	皮薩羅

第四單元

世界史地

葡萄牙

Q1762	A
地理大發現時代，最早在東方從事海外探險和貿易的是哪一個國家？	葡萄牙

Q1763	A
15世紀率先航行至非洲南端好望角的是哪一個國家？	葡萄牙

Q1764	A
首先完成環球一週的是哪一位航海家？	麥哲倫

Q1765	A
麥哲倫在西元哪一年完成環球航行的壯舉？	1522年

Q1766	A
麥哲倫是哪一國的航海家？	葡萄牙

第三節 北歐

Q1767	A
歐洲最大的半島是什麼半島？	斯堪地那維亞半島

Q1768	A
北極地區面積最大的島嶼為何？	格陵蘭島

Q1769	A
北歐地區沿海港口終年不會結冰的主要原因為何？	受到北大西洋暖流的影響

丹麥

Q1770	A
丹麥因為控制哪一個海域的門戶，因而有「北歐十字路口」的封號？	波羅的海到北海

Q1771	A
「小美人魚」、「睡美人」等安徒生童話的發源地是哪個國家？	丹麥

Q1772	A
為北歐第一座以磚砌成的歌德式建築教堂為何？	羅斯基德大教堂

冰島

Q1773	A
世界上最大的火山島為何？	冰島

Q1774	A
歐洲各國中，有「冰火王國」之稱的國家為何？	冰島

瑞典

Q1775	A
諾貝爾獎基金會設立於哪一個國家？	瑞典

Q1776	A
富豪（VOLVO）與紳寶（SAAB）這兩個汽車品牌出自於哪一個國家？	瑞典

挪威

Q1777	A
被譽為「峽灣之國」的是哪一個國家？	挪威

芬蘭

Q1778	A
「三溫暖（sauna）」的沐浴方式，起源於歐洲的哪一個國家？	芬蘭

第四節 東歐

Q1779

斯拉夫語系主要分布於哪一個地區？

A

東歐

Q1780

斯拉夫民族中，共同性最高的文化特性為何？

A

語言

Q1781

「歐洲穀倉」指的是哪兩個平原？

A

匈牙利平原、瓦拉幾亞平原

Q1782

匈牙利與瓦拉幾亞兩平原位於什麼流域？

A

多瑙河流域

匈牙利

Q1783

匈牙利首都是哪一個城市？

A

布達佩斯

Q1784

歐洲著名的古老雙子城是哪一個城市？

A

布達佩斯

Q1785

將布達佩斯分成哪兩個部份的是哪一條何？

A

多瑙河

Q1786

多瑙河將布達佩斯分成哪兩個部份？

A

右岸多山地，稱為布達；左岸是平原，稱為佩斯

Q1787

布達之特色為何？

A

昔日的皇朝首都

Q1788

佩斯之特色為何？

A

現今的政商中心

羅馬尼亞

Q1789	A
被稱為「歐洲最大的自然博物館」的是哪一個三角洲？	多瑙河三角洲

Q1790	A
多瑙河三角洲位於哪一國境內？	羅馬尼亞

Q1791	A
多瑙河注入什麼海？	黑海

南斯拉夫

Q1792	A
「六個共和國、五大民族、四種語言、三種宗教、兩種文字」這是歐洲哪一個國家擁有的複雜文化背景？	南斯拉夫

Q1793	A
南斯拉夫首都是哪一個城市？	貝爾格勒

阿爾巴尼亞

Q1794	A
東歐中唯一由回教徒所組成的是哪一個國家？	阿爾巴尼亞

捷克

Q1795	A
捷克首都是哪一個城市？	布拉格

第四單元

世界史地

波蘭

Q1796

波蘭首都是哪一個城市？

A

華沙

俄羅斯

Q1797

克里米亞戰爭重挫了哪個國家？

A

俄國

Q1798

現代俄國的根基，是由哪一個君主在西元18世紀初期時奠定？

A

彼得大帝

Q1799

前蘇聯於西元哪一年建造出第一座核電廠？

A

1954年

Q1800

西元1961年，哪一個國家的太空人乘太空船首次升入太空？

A

蘇聯

Q1801

蘇聯在西元哪一年瓦解？

A

1989年

Q1802

領導蘇聯改革，導致蘇聯解體，促成冷戰結束的人是誰？

A

戈巴契夫

Q1803

俄國史上第一位經自由選舉而產生的國家元首是誰？

A

葉爾辛

Q1804

被稱為「芭蕾的故鄉」的是哪一座劇院？

A

布爾什大劇院

Q1805

「布爾什大劇院」位於哪一個城市？

A

莫斯科

Q1806

「克里姆林教堂」位於哪一個城市？

A

莫斯科

Q1807

「克里姆林教堂」的主要建築特色為何？

A

洋蔥型金色圓頂

第四單元　世界史地

第四單元 世界史地
　第四章 美洲史地

適用科目：外語領隊人員-觀光資源概要　　華語領隊人員-觀光資源概要

第一節 北美洲

Q1808

全球湖泊最多的大陸為何？

A

北美洲

Q1809

北美洲的大部分湖泊之主要形成營力為何？

A

冰蝕作用

Q1810

北美西部洛磯山區山間聚落的用水主要來源為何？

A

高山雪水

Q1811

密西西比河由北而南穿越地勢低平的大平原，沿途主要是何種湖泊？

A

牛軛湖

Q1812

北美洲東北部擁有世界重要的大漁場，這是哪兩個洋流的影響？

A

墨西哥灣流、拉布拉多洋流

Q1813

墨西哥灣流為全球水溫最高之暖流，流勢強大，其主要原因為何？

A

南、北赤道流合併

Q1814

北美印第安人領土縮減的原因為何？

A

新移民的拓墾

加拿大

Q1815	A
加拿大第一大城為何？	多倫多

Q1816	A
加拿大第二大城為何？	蒙特婁

Q1817	A
加拿大講法語的人口大多分布在哪一個地區？	魁北克

Q1818	A
魁北克地區分離意識強烈的原因為何？	傳統文化與其他地區不同

Q1819	A
加拿大農業機械化程度相當高的原因為何？	人口密度全美洲最低

Q1820	A
加拿大中部大平原的天然植被分布，由北向南依次可分為哪三帶？	苔原、針葉、草原

Q1821	A
北美洲中央低地平原西北地區多屬苔原景觀，雨量稀少，其原因為何？	緯度高，空氣寒冷

美國

Q1822	A
西元1774年，北美十三州舉行第一次大陸會議之地點為何？	費城

Q1823	A
美國獨立的導火線為何？	增稅問題

Q1824	A
「沒代表權就不繳稅」的觀念是什麼運動的重要導火線？	美國獨立運動

Q1825	A
美國獨立宣言及憲法理論依據是源自於英國哪一個人的思想？	洛克

Q1826	A
美國「獨立宣言」的主要起草者是？	傑佛遜

Q1827	A
美國成文憲法的制訂者是誰？	法蘭克林

Q1828	A
西元1783年，英美簽訂什麼和約，英國正式承認美國為獨立國家？	巴黎和約

Q1829	A
法國政府為了慶祝美國制憲100周年，贈送美國什麼禮物？	自由女神像

Q1830	A
法國送給美國的自由女神像，位於哪一個城市的港口？	紐約

Q1831	A
發表「門羅宣言」的是哪一個國家？	美國

Q1832	A
「門羅宣言」發表於西元哪一年？	1823年

Q1833	A
警告歐洲列強不得干涉中南美洲內政的是什麼宣言？	門羅宣言

Q1834	A
美國史托威夫人撰寫的《黑奴籲天錄》間接影響了什麼戰爭的爆發？	南北戰爭

Q1835	A
美國南北內戰時，南方的首府是位於何處？	里芝蒙

Q1836	A
美國南北戰爭結束於西元哪一年？	1865年

Q1837	A
「民有、民治、民享」是誰提出來的？	林肯

Q1838	A
「民有、民治、民享」出自於哪一個演說詞？	蓋茨堡演說詞

Q1839	A
第一條橫跨美國大陸的鐵路完工於西元哪一年？	1869年

Q1840	A
西元1836年，德克薩斯原屬何國，後來成為美國的一州？	墨西哥

Q1841	A
西元1898年，在什麼戰爭之後，關島成為美國的領土？	美西戰爭

Q1842	A
夏威夷西元哪一年併入美國版圖？	1898年

Q1843	A
創辦維吉尼亞大學的是美國哪一個總統？	傑弗遜

Q1844	A
近代的經濟大恐慌，造成美國股市大跌是發生於西元哪一年？	1929年

Q1845	A
西元1929年美國發生經濟大恐慌，當時在任的美國總統是誰？	胡佛

Q1846	A
美國歷史上任期最長的總統是誰？	小羅斯福

Q1847	A
帶領美國度過經濟大恐慌與第二次世界大戰的美國總統是誰？	小羅斯福

Q1848	A
美國總統羅斯福的「爐邊談話」是透過何種傳播媒體？	無線電廣播
Q1849	A
西元1960年，美國總統競選第一次上電視公開辯論的候選人是哪兩位？	甘迺迪vs.尼克森
Q1850	A
西元1962年，解除古巴飛彈危機的美國總統是誰？	甘迺迪
Q1851	A
西元1963年，美國總統約翰·甘迺迪在哪裡遇刺身亡？	達拉斯
Q1852	A
西元1972年，爆發竊聽事件「水門案」的美國總統是誰？	尼克森
Q1853	A
水門事件的「水門」是什麼地方？	華盛頓首府的民主黨辦公室
Q1854	A
西元1972年，簽署中美上海聯合公報的美國總統是誰？	尼克森
Q1855	A
美國退出越戰（1955-1975）是在哪一位美國總統任內？	尼克森
Q1856	A
西元1963年，發表「我有一個夢」（I have a dream）的是哪一位美國著名黑人民權鬥士？	金恩
Q1857	A
金恩博士發表「我有一個夢」之地點位於哪一個建築物之前？	林肯紀念堂

Q1858 西元1965年後美國解除移民限制帶來的新移民人口，主要來自何地？	A 中南美洲、亞洲
Q1859 北美洲的最高峰是哪一座山？	A 麥金利山
Q1860 北美洲的最高峰麥金利山位在美國的哪一州？	A 阿拉斯加
Q1861 在美國擴張領土的過程中，如何取得阿拉斯加？	A 向俄國購買
Q1862 夏威夷的火山國家公園主要位於哪一個島上？	A 夏威夷大島
Q1863 美國大西洋沿岸的四個大城市「從北至南」依序排列為何？	A 波士頓、紐約、費城、華盛頓
Q1864 全美鐵路、公路、航空及五大湖水運的中心是哪裡？	A 芝加哥區
Q1865 位在美國密西根湖的西南岸，是製造業中心，也是重要鐵路樞紐的是哪一個城市？	A 芝加哥
Q1866 美國爵士樂發展的重鎮是哪一個城市？	A 紐奧良
Q1867 美國爵士樂壇中，以小喇叭演奏著名的巨星為何人？	A 路易斯·阿姆斯壯
Q1868 美國黑人靈歌、藍調音樂等傳統文化，主要集中於哪一地區？	A 南部

第四單元

世界史地

Q1869	A
美國哪個地形區位於海岸山脈和內華達山脈之間？	加州中部谷地
Q1870	A
好萊塢位於哪個都市的郊區？	洛杉磯
Q1871	A
與美國西部發展關係最大的是哪一項建設？	胡佛水壩
Q1872	A
美國西岸的哪兩種工業特別發達？	航太工業和電子工業
Q1873	A
美國的玉米帶是屬於哪一種農業類型？	混合農業
Q1874	A
美國哪個州擁有全國最大的賭場？	內華達州
Q1875	A
美國第一座國家公園為何？	黃石國家公園
Q1876	A
「老忠實噴泉」位於美國哪座國家公園內？	黃石國家公園
Q1877	A
美國大沼澤地國家公園位於哪一州境內？	佛羅里達州
Q1878	A
美國西南部的大峽谷國家公園，其峽谷地形的形成為何？	科羅拉多河之侵蝕切割
Q1879	A
西元1837年，開啟人類通訊新里程的電報機是哪一國人發明的？	美國
Q1880	A
連接美國巴爾的摩至華盛頓的世界第一條電報纜線是誰？	摩斯

Q1881	A
在美國成立標準油品公司的石油大王是誰？	洛克斐勒
Q1882	A
西元1962年，環保意識抬頭，撰寫《寂靜的春天》一書的美國人是誰？	卡森
Q1883	A
西元1969年，首先登陸月球的太空人是誰？	阿姆斯壯
Q1884	A
美國祕密研究發展第一顆原子彈的計畫為何？	曼哈頓計畫
Q1885	A
西元1979年，發生三哩島事件的核電廠位於哪一國？	美國
Q1886	A
西元1980年，美國抵制莫斯科奧運的原因為何？	蘇聯入侵阿富汗
Q1887	A
美國感恩節是在每年11月第4個星期幾？	星期四

第二節 中南美洲

Q1888	A
中南美洲三大古文明為何？	阿茲特克、馬雅、印加
Q1889	A
南美洲有質地精美之陶器、公共設施也相當發達的是什麼文明？	阿茲特克
Q1890	A
在美洲大陸的古文明中，阿茲特克文明主要位於今日的哪一國家境內？	墨西哥
Q1891	A
西元16世紀，西班牙探險家科提斯征服了哪一帝國？	阿茲特克帝國

Q1892	A
在南美洲建立的古代印第安文明為何？	印加文明

Q1893	A
有「雲端裡的帝國」稱號的是什麼文明？	印加文明

Q1894	A
印加文明的黃金時代是什麼時候？	西元1438-1533年

Q1895	A
印加文化的地理範圍為何？	北起今哥倫比亞，南達今智利中部

Q1896	A
結繩記事、巨型建築和神廟、冶金技術是哪個文明的特色？	印加文明

Q1897	A
西元1521年，西班牙人法蘭西斯可‧皮澤洛在哪裡發現印加帝國？	祕魯

Q1898	A
西元1533年，印加帝國於遭哪一國人入侵而滅亡？	西班牙人

Q1899	A
提卡爾城的古神廟是哪一個文明的遺址？	馬雅文明

Q1900	A
美洲印地安人的馬雅文明主要分布在下列何地？	猶加敦半島

Q1901	A
拉丁美洲黑人主要分布在什麼地區？	熱帶沿海

Q1902	A
西班牙殖民中美洲，從非洲買進黑奴來種植的農作物是以什麼為主？	甘蔗

Q1903	A
領導中美洲反抗西班牙人統治的是誰？	玻利維亞

Q1904	A
大部分拉丁美洲國家的主要經濟活動為何？	農、礦原料輸出
Q1905	A
墨西哥至巴拿馬之間如同陸橋，溝通南、北美洲，此地理現象為何？	地峽
Q1906	A
世界自然遺產中的伊瓜蘇國家公園包含在哪兩國的範圍之內？	巴西與阿根廷

墨西哥

Q1907	A
美國西部的海岸山脈伸入墨西哥境內，形成什麼半島？	下加利福尼亞半島
Q1908	A
下加利福尼亞半島的地表特色為何？	熱帶沙漠

海地

Q1909	A
19世紀初，拉丁美洲獨立運動中，最先獨立的是法屬的哪一個國家？	海地

巴拿馬

Q1910	A
20世紀初，中美洲開鑿了哪一條運河？	巴拿馬運河
Q1911	A
巴拿馬運河連通哪兩個海洋？	大西洋、太平洋
Q1912	A
巴拿馬運河興建期間，何國派軍長駐運河區？	美國

委內瑞拉

Q1913

南美洲的委內瑞拉富有的原因為何？

A

產石油

巴西

Q1914

南美洲地區哪一個國家面積最大？

A

巴西

Q1915

南美洲地區哪一個國家非以西班牙語為全國通用的語言？

A

巴西

Q1916

南美洲地區哪一個國家以葡萄牙語為全國通用的語言？

A

巴西

Q1917

巴西實施民主憲政成為共和國是在西元哪一年？

A

1889年

Q1918

巴西政府將首都由海邊往內陸移往900多公里的哪裡？

A

巴西利亞

智利

Q1919

南美洲哪一國有峽灣地景？

A

智利

Q1920

復活節島屬於哪一國？

A

智利

第四單元　世界史地
　第五章　非洲史地

適用科目：外語領隊人員-觀光資源概要　　華語領隊人員-觀光資源概要

Q1921

影響非洲氣候由中部呈南北對稱現象的因素為何？

A

緯度

Q1922

非洲撒哈拉沙漠的範圍，西起何處？

A

大西洋沿岸的茅利塔尼亞

Q1923

非洲撒哈拉沙漠的範圍，東至哪一個海域？

A

紅海

Q1924

撒哈拉沙漠居民的主糧為何？

A

椰棗

Q1925

撒哈拉的「活加拉」灌溉方式有助於綠洲農地使用，其利用的水資源為何？

A

地下水

Q1926

非洲撒哈拉、喀拉哈里及納米比沙漠的共同成因為何？

A

副熱帶高壓帶籠罩

Q1927

非洲主要的熔岩高原和火山地形分布於何處？

A

東非裂谷兩側

Q1928

剛果盆地原來為一湖泊，後因什麼原因使湖水外洩而形成盆地？

A

湖緣侵蝕

Q1929

非洲的哪一條河川所沖積而成的三角洲平原，面積居全非之冠？

A

尼日河

第四單元　世界史地

Q1930

非洲哪一個民族主要以游牧生活為主？

A

柏柏人

Q1931

非洲三大產油國是指哪三國？

A

利比亞、阿爾及利亞、奈及利亞

Q1932

19世紀歐洲列強瓜分非洲為殖民地的行為，始於哪一個國家？

A

比利時

Q1933

19世紀哪一位探險家深入非洲報導當地景物，導致歐洲國家在非洲的競逐？

A

李文斯頓

第一節　北非

Q1934

「黑暗大陸」一詞不適用於非洲的哪個地區？

A

北非

Q1935

北非的區域特性中，歷史發展、人文活動及景觀受哪一地區的影響最大？

A

阿拉伯半島

埃及

Q1936

埃及最重要的經濟作物為何？

A

棉花

Q1937

何謂「尼羅河的恩寵」？

A

尼羅河的定期氾濫

Q1938

使得尼羅河下游地區發生季節性氾濫的是何種氣候類型？

A

熱帶莽原氣候

Q1939 什麼運河讓埃及成為阿拉伯世界的中樞角色？	**A** 蘇伊士運河
Q1940 埃及蘇伊士運河的通航，大幅縮短了哪兩大海域之間的航程？	**A** 大西洋、印度洋
Q1941 英國開通蘇伊士運河是在哪一年？	**A** 1869年
Q1942 亞斯文大壩興建後，上游形成的世界最大人工湖稱為什麼？	**A** 納瑟湖
Q1943 亞斯文水壩建立後，下游三角洲區海岸後退的原因為何？	**A** 泥沙量減少
Q1944 亞斯文水壩，主要是由於哪一個國家支援興建？	**A** 蘇聯
Q1945 非洲地處歐、亞、非三洲航空線要衝的第一大城是為何？	**A** 開羅
Q1946 位於埃及尼羅河三角洲出口西岸，濱臨地中海的大海港是？	**A** 亞力山卓
Q1947 在古埃及的多神信仰中，影響最大的神是哪一個？	**A** 陰間之神奧塞利斯
Q1948 古埃及人如何稱呼他們國家的最高統治者？	**A** 法老
Q1949 就古埃及人而言，法老在宗教上是什麼的化身？	**A** 太陽神

第四單元　世界史地

Q1950	A
現今公認古埃及最偉大的建築物為何？	金字塔、神廟

Q1951	A
古埃及的金字塔主要盛行於哪一個時代？	舊王國時代

Q1952	A
古埃及在中王國時代，主要以何處為王國的中心？	底比斯

摩洛哥

Q1953	A
北非諸國中，地理位置最為偏西的國家為何？	摩洛哥

Q1954	A
與歐洲伊比利半島南端的直布羅陀，共扼大西洋進入地中海的非洲城市為何？	摩洛哥的丹吉爾

蘇丹

Q1955	A
白尼羅河與藍尼羅河在哪一個城市交匯後稱為尼羅河？	蘇丹的喀土穆

阿爾及利亞

Q1956	A
阿爾及利亞的國家主要經濟支柱為何？	石油

第二節　東非

Q1957	A
東非各國長期貧困的最大人文因素為何？	人口增加率高

Q1958 東非各國在歐洲人殖民後，開始哪一種經濟型態？	A 農牧產品輸出
Q1959 衣索比亞、烏干達、盧安達、蒲隆地的哪一種農產品輸出比重最高？	A 咖啡
Q1960 東非地形較為複雜，中部為著名的湖群高原，這一連串的湖泊主要為何種作用所造成？	A 斷層

衣索比亞

Q1961 非洲境內平均高度最高的國家為何？	A 衣索比亞

坦尚尼亞

Q1962 非洲最高山吉力馬札羅山位在哪一國家境內？	A 坦尚尼亞

肯亞

Q1963 東非內陸被歐洲殖民之後，因氣候涼爽、取水容易，而成為白人移入最多的地區是哪一國？	A 肯亞
Q1964 肯亞利用其多變的景色及繁多的野生動物努力發展哪一項產業？	A 觀光

索馬利亞

Q1965

利用位於控制紅海出口亞丁灣進入印度洋的地理位置，搶劫通行船舶的東非海盜是哪一個國家的人民？

A

索馬利亞

第三節　中非、西非、南非

Q1966

有赤道非洲之稱的是哪個地區？

A

中非

Q1967

撒哈拉以南的地區中，歐人殖民最早、人口密度最大的地區為？

A

西非

Q1968

南非東南部終年溫暖有雨，為暖溫帶濕潤氣候，造成此現象主要受哪兩個因素影響？

A

暖流與信風

剛果民主共和國

Q1969

中非七國的哪一個國面積最大？

A

剛果民主共和國

Q1970

剛果民主共和國銅礦最大產區是哪裡？

A

科威吉

象牙海岸

Q1971

有「黑非洲的小巴黎」之稱的都市是指何處？

A

阿必尚

奈及利亞

Q1972

非洲人口最多的國家為何？

A

奈及利亞

Q1973

非洲第二大城是哪裡？

A

拉哥斯

Q1974

位於西非幾內灣沿岸的尼日河三角洲出口西岸，並瀕臨大西洋的是哪一個城市？

A

拉哥斯

南非共和國

Q1975

19世紀末，英國與荷蘭在何處為了爭奪殖民地而爆發布耳戰爭？

A

南非

Q1976

南非實施種族隔離政策下反抗運動的領導者是誰？

A

曼德拉

Q1977

南非共和國境內有哪兩個小國？

A

賴索托、史瓦濟蘭

第六章 大洋洲史地

第四單元 世界史地
　第六章 大洋洲史地

適用科目：外語領隊人員-觀光資源概要　　華語領隊人員-觀光資源概要

Q1978

大洋洲有哪三大群島？

A

玻里尼西亞、米拉尼西亞、密克羅尼西亞

Q1979

關島與威克島屬於大洋洲的哪一個群島？

A

密克羅尼西亞

Q1980

國際換日線位於哪一個海洋？

A

太平洋

Q1981

氣候暖化海水面上升而無法居住，將百姓遷移他國的是哪一個國家？

A

吐瓦魯

澳洲

Q1982

澳洲的首都是哪一個城市？

A

坎培拉

Q1983

澳洲的精華區位於何處沿海？

A

東南沿海

Q1984

澳洲的山地地形主要分布在何處？

A

東部

Q1985

位於澳洲東部沿海的是什麼山脈？

A

大分水嶺

Q1986

被認為是世界上最大的單一岩石塊之名稱為何？

A

艾爾斯岩

Q1987 澳洲中部的艾爾斯岩是什麼原住民的聖地？	**A** 阿南古
Q1988 澳洲的工業發展多數以哪一種傾向為主？	**A** 原料
Q1989 澳洲礦產蘊藏豐富的因素為何？	**A** 古陸塊地質構造
Q1990 澳洲在19世紀中葉時，因哪一種礦產的開發，使得東南沿海地區出現移民潮？	**A** 黃金
Q1991 澳洲為何被稱為「騎在羊背上的國家」？	**A** 人口稀少，牛、羊數量遠高於人口數
Q1992 氣候乾燥的澳洲，主要是常年受行星風系中哪一個風帶影響？	**A** 副熱帶高壓帶
Q1993 澳洲西南角與南部阿德雷德一帶，在氣候劃分上，屬於哪一種氣候區？	**A** 地中海型氣候
Q1994 澳洲昆士蘭灌溉用水的水源，是來自何種降雨類型？	**A** 東南信風之地形雨
Q1995 澳洲牧場規模極大，為解決牲畜的飲水問題，當地人採取何種措施？	**A** 開鑿自流井
Q1996 生活在澳洲淡水河湖中的鴨嘴獸，其主要原棲地與保育地為何處？	**A** 澳洲東部至塔斯馬尼亞島
Q1997 澳洲的大堡礁面臨太平洋哪一個緣海？	**A** 珊瑚海

第四單元 世界史地

紐西蘭

Q1998

有「活的地形教室」之稱的是哪一個國家？

A
紐西蘭

Q1999

紐西蘭與澳洲之間的海域名稱為何？

A
塔斯曼海

Q2000

紐西蘭北島與南島之間是什麼海峽？

A
庫克海峽

Q2001

西元1769年，航抵紐西蘭，宣稱英國王室對此島擁有主權的船長是誰？

A
庫克

Q2002

紐西蘭南島最大的城市為何？

A
基督城

Q2003

要體驗紐西蘭壯麗的冰河與峽灣景觀，應到何處？

A
南島西南部

Q2004

紐西蘭南島的天然植被西岸林木茂盛蓊鬱、東岸多草坡，其主因為何？

A
雨量多寡

Q2005

紐西蘭為何牧羊業重於農業？

A
勞力不足

Q2006

紐西蘭有哪三種官方語言？

A
英語、毛利語、手語

Q2007

紐西蘭原住民毛利人的社會秩序是藉著何種方式維持？

A
信仰

國家圖書館出版品預行編目資料

領隊導遊考試全科總整理 2020年版：
法規必考題庫945題＋觀光常識一問一答2000問 / 林士鈞著
-- 二版 -- 臺北市：瑞蘭國際, 2019.11
824面；19 × 26公分 --（專業證照系列；15）
ISBN：978-957-9138-48-2（平裝）
1.導遊 2.領隊

992.5　　　　　　　　　　　　　　108017827

專業證照系列 **15**

領隊導遊考試全科總整理　2020年版：
法規必考題庫945題＋觀光常識一問一答2000問

作者｜林士鈞・責任編輯｜葉仲芸、林珊玉
校對｜林士鈞、林珊玉、葉仲芸

封面設計｜劉麗雪、余佳憓・版型設計｜余佳憓
內文排版｜徐雁珊、余佳憓、林士偉

瑞蘭國際出版
董事長｜張暖彗・社長兼總編輯｜王愿琦
編輯部
副總編輯｜葉仲芸・副主編｜潘治婷・文字編輯｜鄧元婷
美術編輯｜陳如琪
業務部
副理｜楊米琪・組長｜林湲洵・專員｜張毓庭

出版社｜瑞蘭國際有限公司・地址｜台北市大安區安和路一段104號7樓之1
電話｜(02)2700-4625・傳真｜(02)2700-4622・訂購專線｜(02)2700-4625
劃撥帳號｜19914152 瑞蘭國際有限公司・瑞蘭國際網路書城｜www.genki-japan.com.tw

法律顧問｜海灣國際法律事務所　呂錦峯律師

總經銷｜聯合發行股份有限公司・電話｜(02)2917-8022、2917-8042
傳真｜(02)2915-6275、2915-7212・印刷｜科億印刷股份有限公司
出版日期｜2019年11月初版1刷・定價｜860元・ISBN｜978-957-9138-48-2
　　　　　2021年01月初版2刷